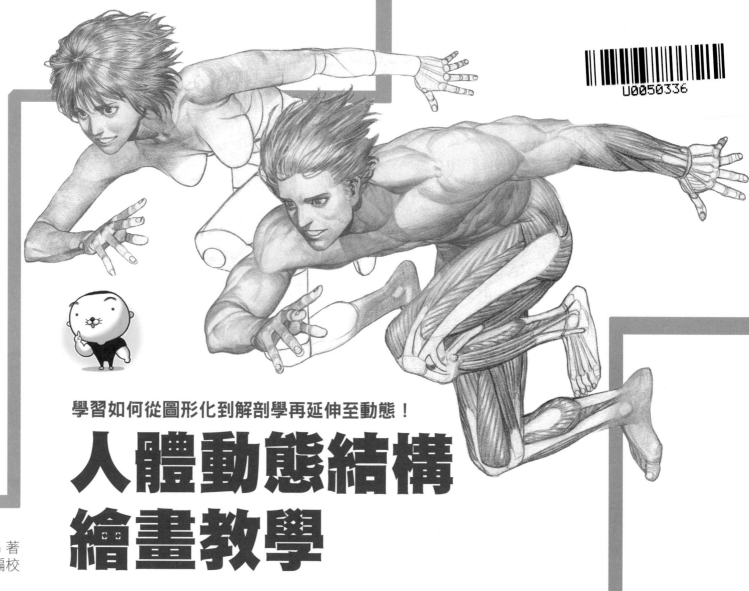

U0050336

學習如何從圖形化到解剖學再延伸至動態！

人體動態結構
繪畫教學

RockHe Kim 著
Yun Gwan Hyeon 編校

祝賀文

人的身體就像是宇宙，

希臘的藝術家們很久以前就已經知道了這個事實，

因此希臘的眾神都以人類的形象來表現，

代表人類身體存在著世界上所有的文學與藝術。

我第一次見到 RockHe Kim，是很久以前在世宗大學的教室裡，

他獨自安靜地坐在教室角落，用鉛筆細心地畫著畫，

他專心投入在畫作裡的樣子，相當地耀眼、好看。

RockHe 雖不是天才，

但他正朝向天才一步步前進。

能在生活中看到小天才，是件令人感到幸福的事，

不過他也花了許多時間努力，

直到自己的畫作被世人看到。

現在這位小天才要寫一本書，

把自己所有的技巧公開。

這本書就像是至今未出現在江湖中的絕代高手武俠秘傳一樣，

他把這本人體動態結構的新世界，獻給了許多藝術家們。

這本書對沒有專攻人體解剖學的我來說，

是最棒的禮物。

期望這位年青藝術家在往後的道路

能充滿光榮與祝福。

2019.11

李賢世 Hyeon Se

推薦序

我大概在2015年左右第一次聽聞「RockHe Kim」的名字，那時正值編寫解剖學書籍的最後階段。我並非主修醫學，所以截稿前非常苦惱，剛好當時與漫威代表開會，看到了RockHe Kim老師『驚奇4超人』的分鏡稿，雖然沒看到本人，卻對這個人印象深刻。我常常看到畫得很好的分鏡畫，然而能夠在大量分鏡畫中畫出各種寫實的人體姿勢，這樣的能人卻極為少見。不但引起同為解剖學繪本作者的我感嘆，同時激起身為同行的忌妒心，想著我一定要擁有他的技巧！

不論是多厲害的美術解剖學大師，也沒道理能畫好所有的畫。在面對一張張的白紙，須不斷反覆實際作畫才能獲得的繪畫密技，就只有「美術解剖學」領域，別無其他方法了。

我覺得必須得好好挖掘出他的技巧。

我加速完成著作編寫，並且唐突地和完全不認識的他聯絡，還發揮我三寸不爛之舌勸他出書（其實幾近威脅）。結果成功讓他接受出版社的邀約出書，這讓我興奮不已。

但是一閱讀收到的編輯書，不禁讓我感到「糟了！」。現在要為這本書寫前面的推薦序，我的心情還真是五味雜陳，不知該如何推薦。希望這本書不要賣得太好，因為我私心希望只有我擁有這本書。

Stonehouse 石政賢

我想起了之前看過RockHe Kim作家的短篇漫畫原稿，看到他用極高密度的填滿方式來表現與高完整度，令我不禁感嘆，更令人驚訝的是他會用刀把 0.5mm 筆芯削得尖銳，並說「哥，那個我還沒有削好。」RockHe Kim作家對圖畫的態度，比極度完美主義者還要要求完美。他連人體血管位置都記得滾瓜爛熟，且完整地呈現在所畫的人物角色身上，讓曾經學過人體解剖學知識的作家們都謙虛了起來。這也是為什麼他一開始跟我說要製作人體教材時，我感到相當期待的原因。

《人體動態結構繪畫教學》是把這幾年的授課經歷以仔細、親切的方式說明，書中收錄了滿滿的插畫，不論是基礎或艱深，都可以從書中找到各式各樣插畫實例，尤其特別是也有許多人體繪畫教材一定要有的「幫助了解立體概念的插畫」。在枯燥乏味的學習中還穿插可愛的插圖來幫助讀者理解，從身邊同事的手中竟然製作出這麼了不起的教材，令我相當高興，也希望對同樣從事畫畫的同業能有良性刺激。

我認為透過文字、圖畫、影片……等，表現出人們的所有創作都是崇高的職業。包括我自己，若你想要學習如何能將漫畫人物注入生命的技術，希望你能看看這本書。

Yeong Gone 李英昆（漫畫家）

推薦序

我第一次見到RockHe Kim作家，約是在十多年前的大學時期，雖然我們都是學習繪畫與漫畫的學生，那時就對RockHe Kim作家的人體學習方法感到十分印象深刻，因他會邊看著健身運動員的影片，邊觀察人體肢體的各種活動角度；他甚至還會研究人物在不同姿勢下的肌肉變化。不禁令我想到就連在進行作品活動時，會在旁邊放著人體相關的影片，邊對照腳本邊反覆練習的RockHe Kim作家。

時光飛快流逝，現在他直接提筆寫了一本人體動態結構的書籍，這本書能讓人簡單的學習從骨架到圖形畫，再到立體感的表現，是一本不管什麼姿勢都能以最簡單方式來學習的工具書，書中所畫的肌肉跟皮膚表現都讓人感覺栩栩如生。

曾經是漫畫家、插畫家、講師的他，現在將所有的技巧都匯集在本書當中。我相信讀者們翻閱這本書，就會越了解人體的各種姿勢，進而能了解自己。

Yun jung geun 尹忠根

筆夢（插畫家）

我從二十歲初的大學時期包含到美國生活，至今已認識哥超過十年。我很喜歡哥的耐性跟勤奮，一直以來在旁觀察的我，覺得哥是我值得信賴的人之一。他對人體的熱情與眾不同，因為知道是他長時間所累積的知識，因此會對他更加地信賴。

從初次見面時，拿他跟其他畫畫的人相比，可看出他本人對畫畫的自我意識很特別，因為全部都表現在他的畫作上，而且還是有持續再進步。而他也是我在超過十年的教學期間，不斷向學生們推薦的作家。

他的圖成了學習的對象，其實不需要刻意的學習，只要有看就一定對你有幫助，對我而言是這樣，我想許多人也是這樣想。所以我想閱讀這本書的很多人一定會同意我所說的話－這書會有幫助的。

In Hyeok 李仁赫

（插畫家）

前言

自學繪畫的期間，曾長期感到非常困惑。身旁沒有可以給予答覆的人，所以曾無數次自己問自己：「這樣畫對嗎？」畫畫等同於面對自己。自己理解到甚麼程度，沉醉到甚麼程度，焦慮、平靜，看了畫就明白一切。這也意味著，全心全意繪畫，也就是靜下心來才能交出一幅好的繪圖。犯錯後再次嘗試，一張畫過一張，直到最後都不放棄，不斷反覆這個過程，大家最後終會發現自己隨著繪畫已有了改變。

這本書以簡單的形狀學習解釋複雜人體的方法，藉此研究人體動作的原理，構成符合實際素描的內容。為了讓更多學生理解，我將至今研究的理論編寫成系統化的繪畫資料。結果，同時也成了我再次從頭學習自己基本技巧的機會。

基本技巧是一種越學習越更新的學問，感覺可以改正自己不知不覺中過於偏頗的習慣姿勢。學習基本技巧除了是繪畫入門者最初應學習的知識，同時也是一個「客觀看待自己的作業」，讓自己不得不確實拋掉自己錯誤的習慣。這不是一道通關步驟，而是為了常保身體平衡必須的伸展活動。

在我從事動畫師、電影分鏡師、插畫家、美國漫畫家的工作中，於各類工作現場得出的結論是——無論任何領域的繪畫「基本技巧是最重要的」。面對無法隨心所欲繪畫、花費很多時間才能畫出滿意的繪圖，想要解決這些問題就一定要再次學習人體繪畫。

在繪畫教學中，可以貼近學生並了解他們畫得最不好及最困惑的地方。困惑類型千百種，但最根本的問題還是擺脫不了「基本技巧不夠紮實」。

這本書的教法不只有助簡單了解理論，還包括我實際創作時常留意的繪畫方法。

希望「人體動態結構繪畫教學」這本書能成為大家的繪畫導航，也能振奮大家繪畫疲累的心情，如同馬拉松配速員一樣陪伴大家身旁。

2019年 11月

作者 RockHe Kim

為大家介紹一起學習的同伴～

請大家多多指教！

RockHe Kim　　Ana ＆ Tomy

目錄

01 人體的圖形化

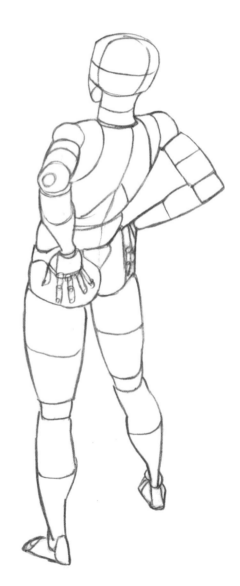

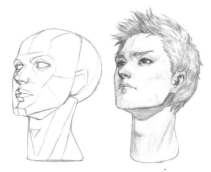
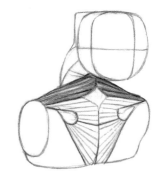

目錄

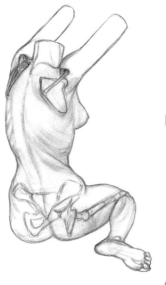

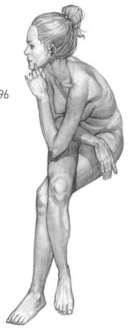

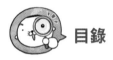

目錄

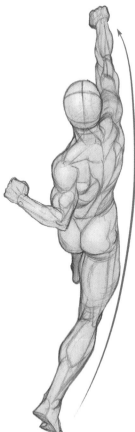

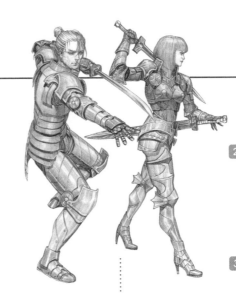

05 以基本技巧為基礎 創造角色概念

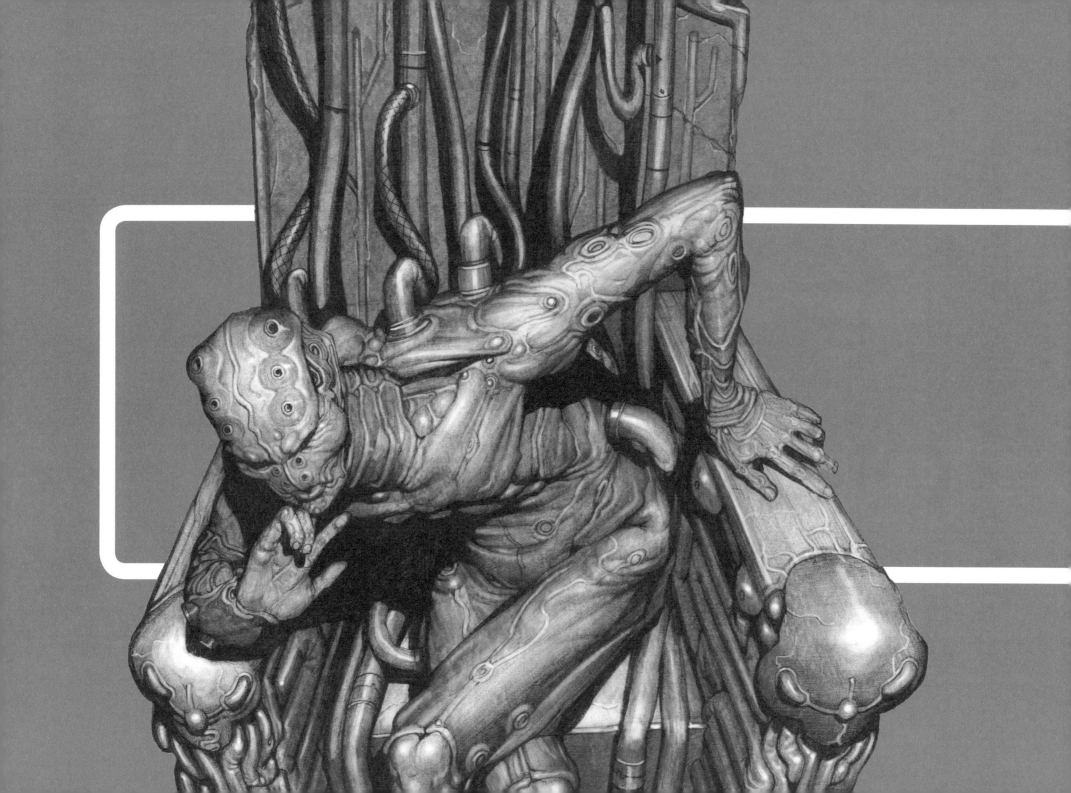

01

人體的圖形化

比例、重心、動作和立體感，這些是人體素描時最基本、也最核心的元素。
本章我們將學習人體的「圖形化」，是活用這 4 項元素的最佳方法。

基於骨骼的圖形化

第一次學唱歌時要從發聲練習開始,開始運動時要先培養基本體力,想畫好人體也與這些相同,「圖形化」是基本中的基本。

所謂的人體圖形化,不是勉強接合的樣子,彷彿輕輕一敲就嘩啦啦碎了一地,而是基於正確的骨骼,將具備人體流線的圖形堆疊成人體,一如所謂的設計圖。

「比例」、「重心」、「動作」是人體最重要又基本的資訊,可以透過觀察骨骼加以確認。另外,在骨骼架構上套上圖形的同時,可以學到人體的立體感和大致的流線。骨骼如果不夠穩固,即便描摹的完成度再高,這樣的人體看起來還是不夠自然。

圖形化是非常有效的方法可以理解立體複雜人體,透過這個方法可讓畫面跳脫平面,表現出多種角度和姿勢。

本章將簡化人體基本的骨骼,了解各個關節動作的原理,再進一步以如矽膠質感般的圖形增添立體感。

雖然從外表看不出來,但是如果在圖形化的階段去除骨骼,將外形設定為硬質的木頭人模型,不但與關節實際動作範圍不同,也限制了動作幅度。因此請在動作轉軸的骨骼上,套上軟質的矽膠圖形來思考。這樣就可以表現出像人類活動般自然的動作。

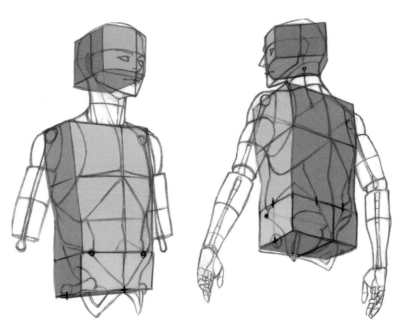

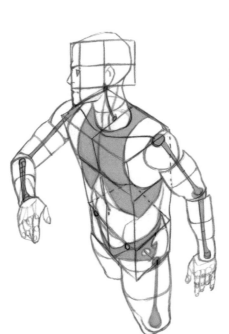

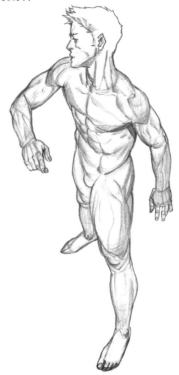

木頭人模型

流線型模型

肌肉模型

橢圓形模型

 每本書的圖形化形狀都不同，所以不知道該怎麼學才好。

 「要如何將形狀簡單化？」這個提問每位作者都有不同的答案。
重要的是從任何角度都能讓人體所有的動作呈現3D畫面。
外表偏離人體流線、或只適用於某一種姿勢等，都無法表現人物動作就是錯誤的圖形化。

木頭人模型

關節數量太少，材質堅硬，所以人體動作的表現有限。

不合格

流線型模型

問題在於所有姿勢都出現過於誇張的線條，過度變形。

不合格

肌肉模型

無法了解動作原理，形狀過於複雜。

不合格

橢圓形模型

正面、側面、背面交界模糊，理論解說時形狀過於簡單。

不合格

雖然不能當成人體模型讓人學習所有的姿勢，但是

將大家分發到各個部門。

我們都合格了

呼呼

哇～ 呼

立體感學習部門

不要從細節開始畫！

嗶啪

動作研究部門

熱情！

有活力！

怡怡怡！

怡怡怡！

肌肉倒角部門

要不要來一杯蛋白飲？

好～

轉轉轉

比例學習部門

比例雖然複雜，但是請大家不要害怕！

錯誤筆記 人體圖形的材質

 這個圖形的材質堅硬，表面無法按壓和伸展，輪廓線條也呈現過於單純化的流線，不適合擔任人體圖形。

這個圖形的表面材質像我們的肌膚一樣，可以按壓和伸展，能極佳地表現出人體大概的流線，很適合擔任人體圖形。

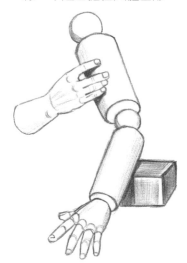

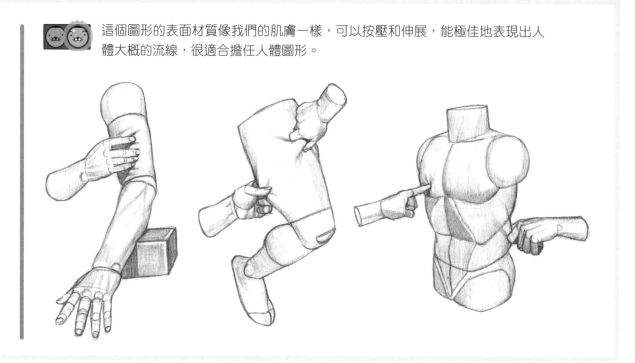

「圖形」一詞讓人聽起來有僵硬的感覺。因此我們很容易把圖形定位成形狀固定又堅硬。但是如果將人體想成過於簡單化的圖形，會產生與實際人體流線不同的立體感，描繪時反而更加複雜。

我們使用的圖形，表面材質如同真人般柔軟，中間由堅硬的骨骼構成。
關節也不是像玩具關節，而是將實際人體骨骼關節轉換成單純的形狀，可以表現出人體的動作。圖形之間不會因相碰而發出鏗鏘的聲音，而是擠壓時會內縮，拉開時會伸展。換句話說，並非將球狀和圓柱相連，而是表現出人體大致流線的圖形。

很多人只將「圖形化」想成基礎的練習方法而敷衍了事。請各位多多認真描繪，充分理解後再進到下一個階段。為了配合比例、立體感、重心、自然動作描繪人體圖形，必須多加研究和練習。人體圖形和實際人體結構相同，擦去圖形連結部分的線就會呈現人體姿態。人體圖形化是初學者到資深繪者，所有人都絕對需要的練習方法。

1 從圖形化看人體比例

■ 掌握正面的標記點

本書中以「軀幹的箱子」為重點，作為人體圖形的基本框架。為了方便，將箱子編上 ❶、❷、❸ 的號碼來稱呼。

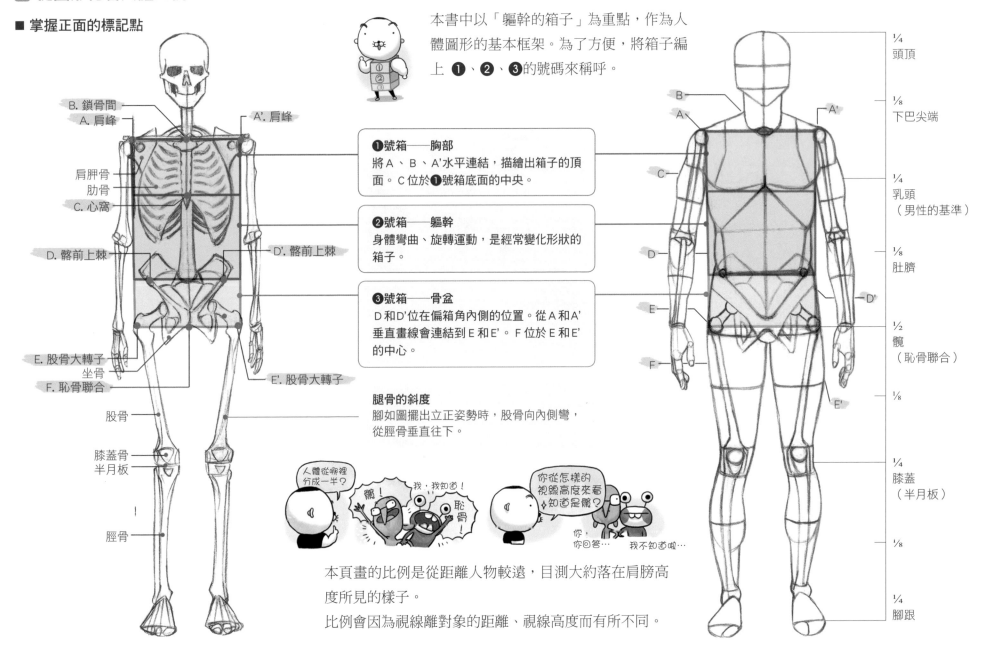

B. 鎖骨間
A. 肩峰
A'. 肩峰
肩胛骨
肋骨
C. 心窩
D. 髂前上棘
D'. 髂前上棘
E. 股骨大轉子
坐骨
F. 恥骨聯合
E'. 股骨大轉子
股骨
膝蓋骨
半月板
脛骨

❶號箱──胸部
將 A、B、A'水平連結，描繪出箱子的頂面。C位於❶號箱底面的中央。

❷號箱──軀幹
身體彎曲、旋轉運動，是經常變化形狀的箱子。

❸號箱──骨盆
D 和 D'位在偏箱角內側的位置。從 A 和 A'垂直畫線會連結到 E 和 E'。F 位於 E 和 E'的中心。

腿骨的斜度
腳如圖擺出立正姿勢時，股骨向內側彎，從脛骨垂直往下。

人體從哪裡分成一半？

爾！

我，我知道！

恥骨！

你從怎樣的視線高度來看♦知道是爾？

你，你回答…

我不知道啦…

本頁畫的比例是從距離人物較遠，目測大約落在肩膀高度所見的樣子。
比例會因為視線離對象的距離、視線高度而有所不同。

¼ 頭頂
⅛ 下巴尖端
¼ 乳頭（男性的基準）
⅛ 肚臍
½ 髖（恥骨聯合）
⅛
¼ 膝蓋（半月板）
⅛
¼ 腳跟

B
A
A'
C
D
D'
E
F
E'

■ 掌握側面的標記點

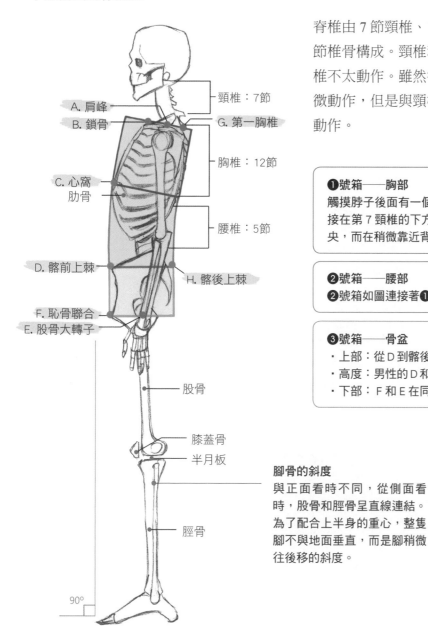

A. 肩峰
B. 鎖骨
C. 心窩
肋骨
D. 髂前上棘
F. 恥骨聯合
E. 股骨大轉子

頸椎：7節
G. 第一胸椎
胸椎：12節
腰椎：5節
H. 髂後上棘

股骨
膝蓋骨
半月板
脛骨

90°

脊椎由 7 節頸椎、12節胸椎、 5 節腰椎共24節椎骨構成。頸椎和腰椎經常動作，但是胸椎不太動作。雖然後仰、前傾、扭轉時會稍微動作，但是與頸椎、腰椎相比，幾乎不太動作。

從側面來看，胸廓有點像米粒的形狀。

❶號箱──胸部
觸摸脖子後面有一個特別突出的點就是第 7 頸椎。G是第一胸椎，就接在第 7 頸椎的下方。A、B、G在同一條線上，A不在箱子的正中央，而在稍微靠近背後的位置。

❷號箱──腰部
❷號箱如圖連接著❶號箱子和❸號箱子，呈微彎曲線。

❸號箱──骨盆
・上部：從 D 到髂後上棘突出的點 H 呈水平連結。
・高度：男性的 D 和 F 連結後，與地面呈垂直。
・下部：F 和 E 在同一條線上。E 的位置為全身1/2處。

腳骨的斜度
與正面看時不同，從側面看時，股骨和脛骨呈直線連結。為了配合上半身的重心，整隻腳不與地面垂直，而是腳稍微往後移的斜度。

拋物線
從各處這樣的拋物線來看，可以知道身體的斜度與比例無關。

全身不是從頭到腳踝，而是到腳跟。

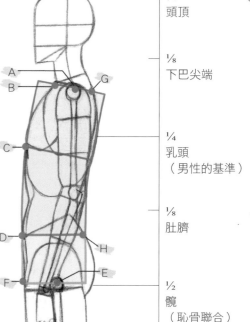

A
B
G
C
D
H
F
E

¼ 頭頂
⅛ 下巴尖端
¼ 乳頭（男性的基準）
⅛ 肚臍
½ 髖（恥骨聯合）
⅛
¼ 膝蓋（半月板）
⅛
¼ 腳跟

■ 男女性正面

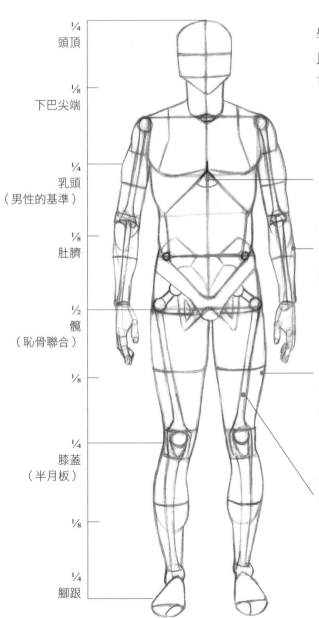

1/4 頭頂	
1/8 下巴尖端	
1/4 乳頭 （男性的基準）	
1/8 肚臍	
1/2 髖 （恥骨聯合）	
1/8	
1/4 膝蓋 （半月板）	
1/8	
1/4 腳跟	

學習繪畫男性和女性上半身時，如果以同樣身高的男女性為練習對象，就可以清楚比較出上半身的差別。

男女性心窩的差別
男性肋骨展開的角度比女性大。

男女性手臂彎曲角度的差別
手臂輕鬆下擺時，男性手肘向外彎，女性手肘往內彎。因為腋下周圍肌肉的厚度差異而產生這樣的差別。

男女性大腿的差別
男性受到肌肉的影響，大腿的寬度會朝膝蓋急速變細，女性的線條較為柔和，緩緩變細，此為其中的差別。而肌肉發達的女性運動員，則會與男性產生相同的大腿線條。

股骨
和人體其他部位相比，從正面來看的股骨位置不在身體中央，而是向外側傾斜。這是男女性共同的特徵。

女性的人體比例
男女人體1/4的標記位置，都稍微高於心窩。男性的位置與乳頭位置相同，女性的胸部稍微低於男性，1/4的標記位置在乳頭稍微上面一點的位置。

男女肋骨的差別
男性肋骨比女性寬，與男性相比，女性肋骨的特徵是寬度朝下急速變窄。

軀幹最細的部分

男性穿褲子時，皮帶會繫在靠近骨盆的骨頭位置。女性因為肋骨末端是最細的部位，所以褲子會穿到超過肚臍位置，因此腳看起來比男性長。男性如果沒有變胖、肚子沒有突出，穿著就不會像女性那般。

■ 男女性側面

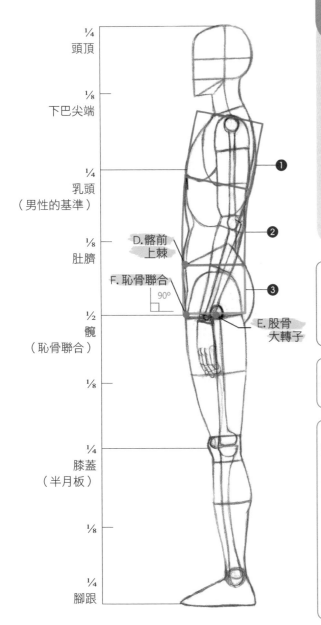

¼ 頭頂

⅛ 下巴尖端

¼ 乳頭（男性的基準）

❶

❷

⅛ 肚臍

D.髂前上棘

F.恥骨聯合 90°

❸

E.股骨大轉子

½ 髖（恥骨聯合）

⅛

¼ 膝蓋（半月板）

⅛

¼ 腳跟

Q&A

脊椎為什麼呈S形的曲線？

走路跑步時，當腳落在地面，身體會承受來自重力方向的壓力。即便受到壓力，脊椎因為像彈簧一樣彎曲，可以緩解衝擊力道。如果脊椎像完全筆直的柱子呈一條直線，無法緩解衝擊力道就會骨折。

❶號箱（胸部）的斜度
一直站立時，身體稍微向後傾，所以箱子也要向後傾。女性因為胸部重量的關係，上半身比男性更為後傾。

❷號箱（腰部）的厚度
從側面來看，男女性的箱子寬度相同。

❸號箱（骨盆）的斜度
男性從D到F為垂直角度，女性為了與❶號箱保持平衡，角度並非垂直而是稍微前傾。

E 在❸號箱底部正中央的位置。

E

箱子比例

如果想正確畫出軀幹的厚度，平時要看照片找出箱子的標記點，練習描繪箱子，這點非常重要。

側面圖形化的重點！
軀幹的箱子稍微向後彎。

重要性滿天星！

E.股骨大轉子

Q&A

搖頭

抓耳

手臂長度好像畫錯了。

「立正」時股骨大轉子位於全身的1/2處，正是手腕的位置。以此為基礎設定手臂長度，就可以畫得更好。

關節的大小
女性的骨節要表現得小一點。

■ 男女性背面

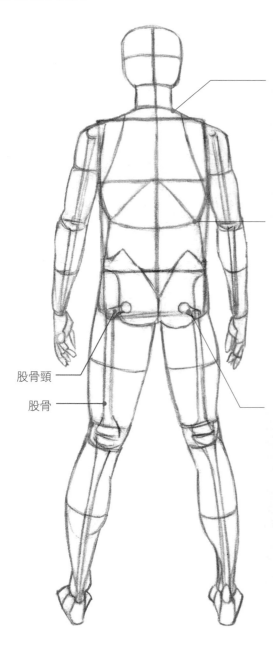

斜方肌
男性因為肌肉發達，斜方肌的位置比女性高。女性斜方肌的位置比男性低，所以脖子看起來比較長。

軀幹
男性腹部側邊線條為直線，女性因為肋骨比臀部小，所以正中央會突然呈內凹線條。

女性臀部大是因為骨盆大？

雖說女性骨盆比男性大，但差距其實沒有想像中大。女性骨盆看起來比較大，除了骨盆大之外，還因為股骨頸的彎度比男性大，以及女性荷爾蒙的關係，使臀部有大量脂肪等各種因素。另外，由於女性股骨頸的角度，使髖之間產生間距也是其特徵。

股骨頸

股骨

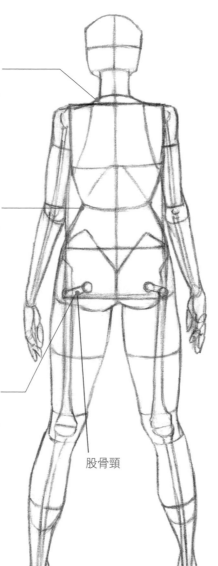

股骨頸

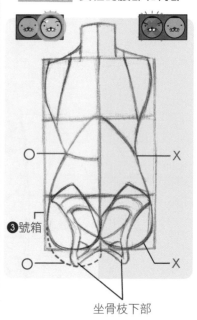

錯誤筆記 **女性的腰部和臀部**

❸號箱

坐骨枝下部

1. 表現女性內凹的腰部時，與其誇張地以曲線描繪出腰部線條，倒不如利用肋骨末端和骨盆起始的標記點，從該處改變角度才能表現的更為自然。

2. 將整個臀部塞進❸號箱中是不對的。骨盆下方有像吊環一樣的坐骨枝，只有這個部分的下部超出箱子外。這是男女共同的特徵。

■ 男女性半側面

大家很容易以為穩定的重心就是指「垂直」。個體如果傾斜或彎曲，就會覺得哪裡重心不穩。但是就像前面所述，人體的線條（流線）是沿著脊椎的曲線構成。我們畫半側面時必須有的認知，一是從正面和側面所見的骨骼角度，二是各個部位的厚度，三是動作。如果半側面畫不好，是因為對正面和側面的了解不夠。請再次細細觀察正面和側面的資料。

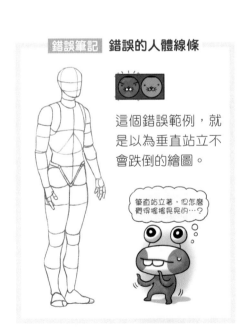

錯誤筆記 錯誤的人體線條

這個錯誤範例，就是以為垂直站立不會跌倒的繪圖。

筆直站立著，但怎麼覺得搖搖晃晃的…？

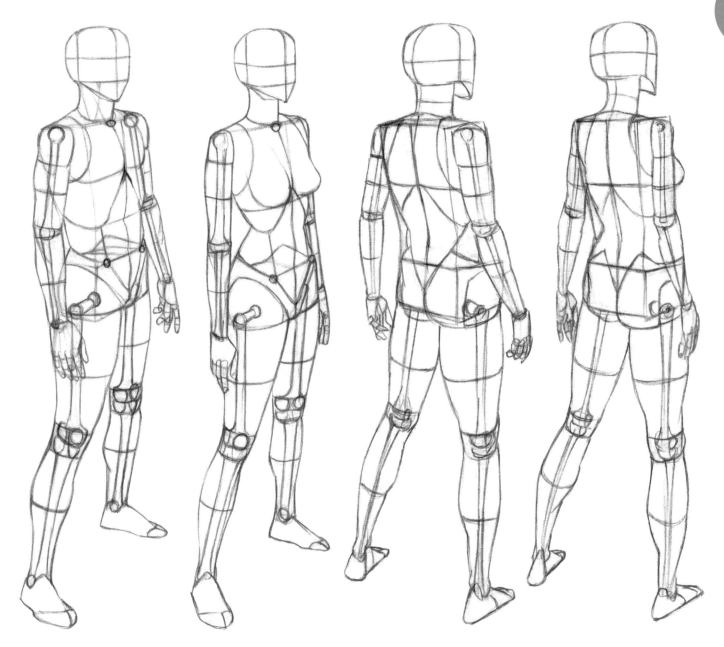

人體的圖形化

■ 男女性的俯角和仰角

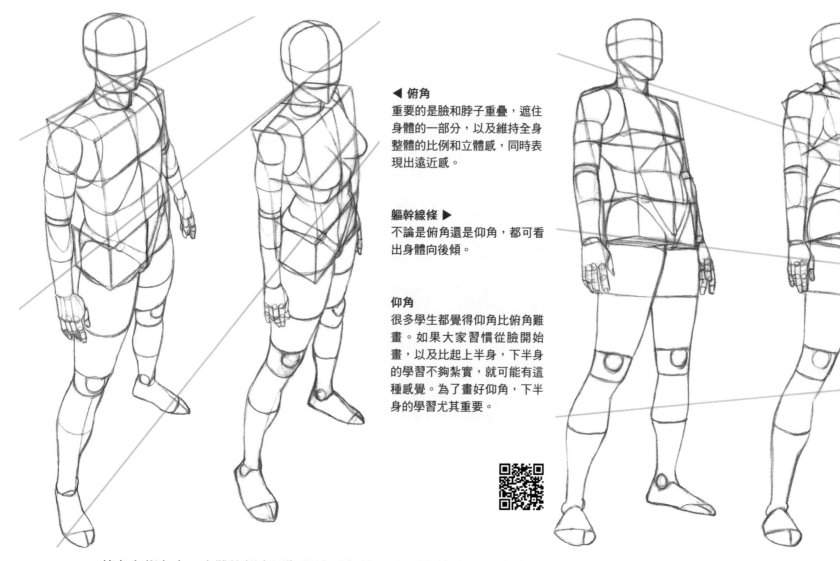

◀ **俯角**
重要的是臉和脖子重疊，遮住身體的一部分，以及維持全身整體的比例和立體感，同時表現出遠近感。

軀幹線條 ▶
不論是俯角還是仰角，都可看出身體向後傾。

仰角
很多學生都覺得仰角比俯角難畫。如果大家習慣從臉開始畫，以及比起上半身，下半身的學習不夠紮實，就可能有這種感覺。為了畫好仰角，下半身的學習尤其重要。

俯角和仰角中，人體比例會因為視線而有所不同，所以如何分配相當複雜且困難。從這裡開始，人體比例必須仰賴感覺，但是空間不能憑感覺。

如果一開始不考慮空間描繪，憑感覺隨便描繪輔助線，有很大的可能會畫出不符合角度的人體。描繪人體的重點在於確實決定視線高度後，配合消失點的斜線畫出空間。

■ 俯角和仰角常見的錯誤

❶ 過分強調遠近感，頭畫得很大，身體畫得極小。

❷ 不是俯角也不是仰角，看似描繪從同樣高度所見的樣子。

如同❶和❷一樣，變形描繪、沒有改變角度描繪，是因為習慣靠感覺描繪。在畫人體之前，必須學會空間。

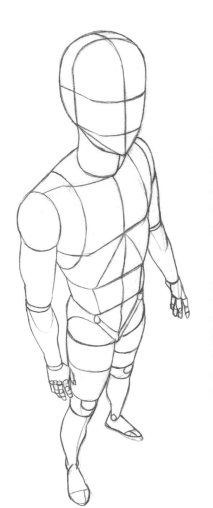

◀ ❶ 類型失敗的畫
沒有設定空間，只畫人物，這是很多人的特點。如果習慣以俯角或仰角畫出沒有背景、只有人物的圖，畫出來的人物顯得過於強調遠近感，或雖沒有這個念頭卻使用了多點透視。這樣畫出的人物也很容易出現錯誤且不必要的透視比例。

❷ 類型失敗的畫 ▶
視線高度放在靠近腳的位置，以仰角來繪製人物，卻無法果斷加入透視變化，而以同樣視線高度的比例來描繪姿勢。這個範例剛好與❶失敗的圖相反，但是解決的方法相同。將空間設定在正確的視線高度後，配合理論描繪人物，就不是依照習慣的比例，而是符合想描繪出角度的人體。

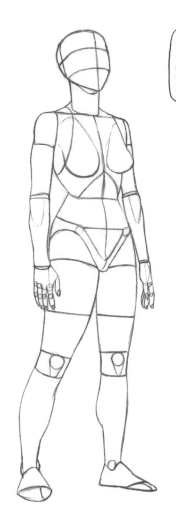

基礎素描的學習階段

初學者學習素描的時候，在基礎狀態尚未穩固，就想畫具衝擊性或仰角的繪圖。但是，學素描時最忌諱的是認為素描是「應用科目」。在數學科目在理解了加減的基礎知識後，才能夠應用在所有的數字求出答案，同樣的，素描也是基本，一定要從這裡開始學起。

② 箱內的胸廓

■ 垂直俯視

♂ ♀

脊椎
脖子
前方
心窩

■ 側面

♂ ♀

前方
心窩

■ 正面

♂ ♀

心窩

■ 半側面

♂ ♀

前方
心窩

❶圖中脖子的位置在箱子中心是錯的。脖子的位置應該靠近背部,胸廓接觸箱子的兩側也要稍微往後一點。
❷這樣將胸廓畫到箱子的輪廓邊緣,就會產生錯誤的繪圖,軀幹會像❸一樣過胖。

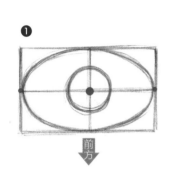

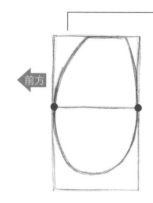

前方

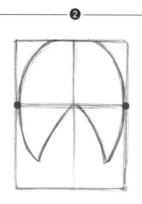

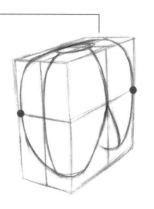

❸

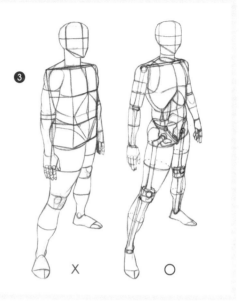

X ○

01

人體的圖形化

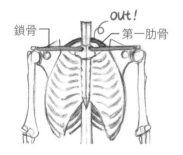

鎖骨 out! 第一肋骨

胸廓的圖形化

胸廓圖形的形狀去除了第一肋骨超過鎖骨上面部分。這個部分被斜方肌包覆,不影響人體的外型輪廓,另外,因為將鎖骨當作箱子頂面的基準,所以省略。

實際的肋骨越往上寬度越窄,因此實際的肋骨與圖形化的肋骨並非完全相同的圖形。

肋骨、胸骨、脊柱合起來稱為胸廓喔!

和牙齒很像吧?

箱子的深度

為了在軀幹箱子中正確畫出胸廓厚度,不可將箱子想成平面。必須立體理解成在六面體的箱中放入橢圓形的胸廓。

一邊想像隱藏的面,一邊畫出有深度的3D箱了。

不知為何最近身體變得超厚……

■ 前面45° ♂　　A>B　　♀　　■ 後面45° ♂　　♀

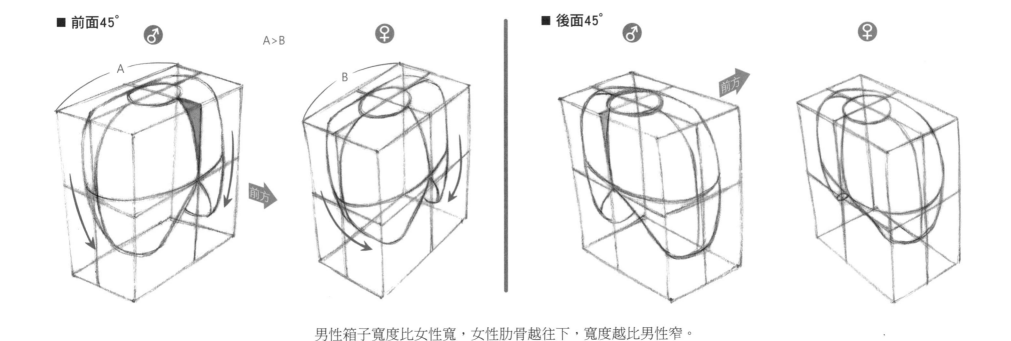

男性箱子寬度比女性寬，女性肋骨越往下，寬度越比男性窄。

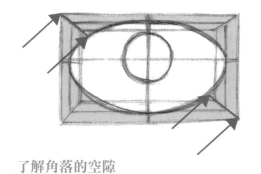

了解角落的空隙

因為在方形箱子中放入橢圓形的個體，箱子的角落會出現空隙。從半側面來看，箱子角落與肋骨之間看起來更寬。

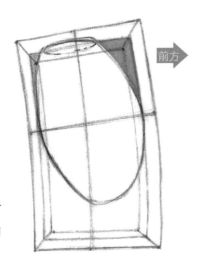

胸廓圖形前面和後面的差異

從側面觀察胸廓圖形，可看出前面的形狀為曲線，後面為直線。因此請大家注意，箱子前後的空間大小不同。

■ 仰角

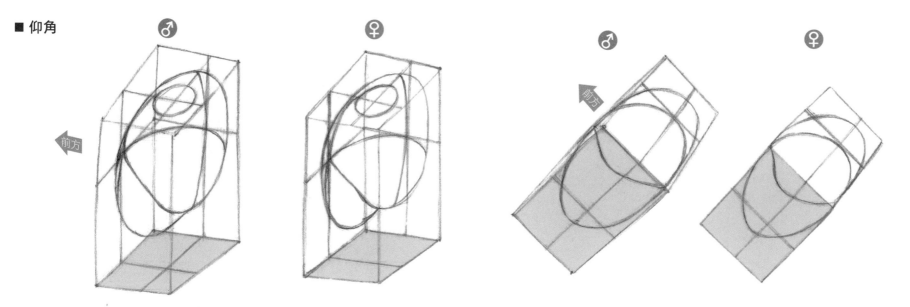

箱子加框法的好處

如果描繪時想像成一個加框的箱子，就可以依據箱子的角度，清楚了解肋骨有多高、朝哪一個方向等再描繪。
另外，描繪被遮住的脖子和另一邊的肩膀關節時，也可以透過透明的箱子知道正確的位置。

錯誤筆記 **胸廓的描繪順序**

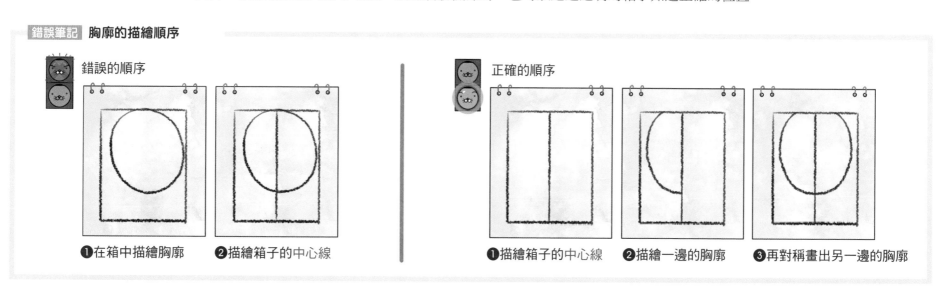

錯誤的順序

❶在箱中描繪胸廓　❷描繪箱子的中心線

正確的順序

❶描繪箱子的中心線　❷描繪一邊的胸廓　❸再對稱畫出另一邊的胸廓

3 配合肩膀動作活動的鎖骨

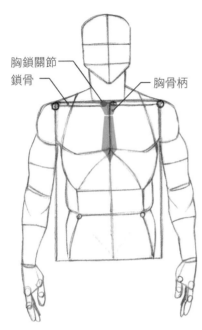

胸鎖關節
鎖骨
胸骨柄

錯誤筆記 **肩膀上抬時的鎖骨動作**

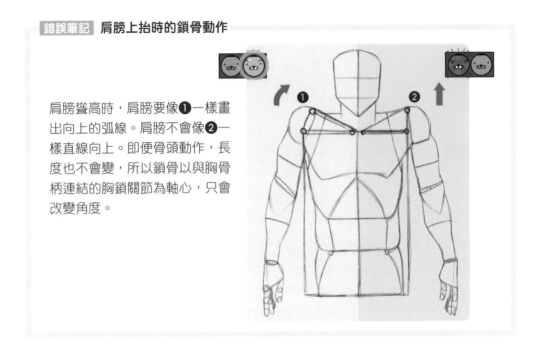

肩膀聳高時，肩膀要像❶一樣畫出向上的弧線。肩膀不會像❷一樣直線向上。即便骨頭動作，長度也不會變，所以鎖骨以與胸骨柄連結的胸鎖關節為軸心，只會改變角度。

怎麼覺得硬梆梆僵硬的感覺……？

錯誤筆記 **手臂上舉時的鎖骨動作（1）**

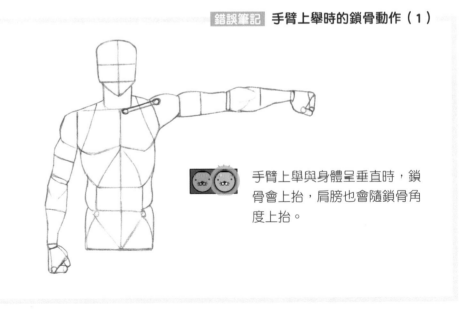

手臂上舉與身體呈垂直時，鎖骨會上抬，肩膀也會隨鎖骨角度上抬。

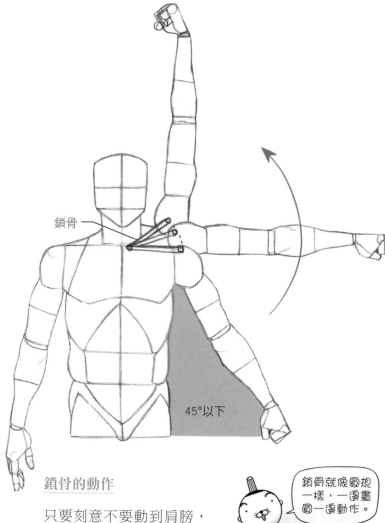

鎖骨

45°以下

鎖骨的動作

只要刻意不要動到肩膀，
即使手臂打開到45°，鎖骨
都不會動作，鎖骨要45°以
上才會上抬。

鎖骨就像圓規
一樣，一邊畫
圖一邊動作。

啵啵　　啵啵

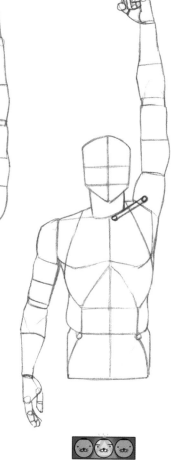

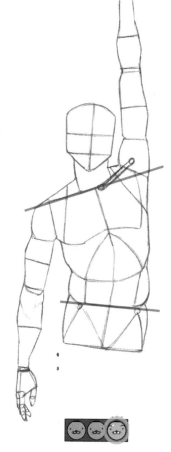

即便手臂上舉，鎖骨
仍固定不動，只有肩
膀會動，看起來就像
玩具一樣。這是最常
出現的錯誤。

手臂上舉時，軀幹不
動，整體身體線條不
自然。

肩膀和骨盆也會隨著
手臂上舉傾斜，自然
動作。

<u>肩膀上抬時的鎖骨形狀（從不同角度觀察看看）</u>

可看出手臂上舉時，鎖骨末端朝上。

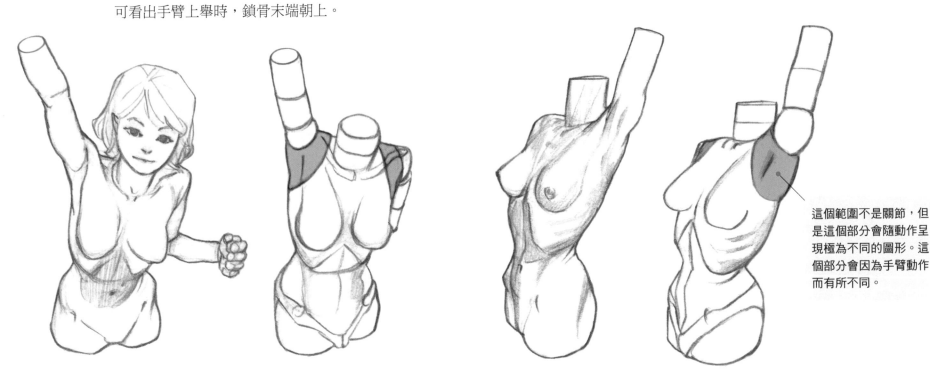

請觀察實際的手臂形狀會呈現怎麼樣的圖形化！

這個範圍不是關節，但是這個部分會隨動作呈現極為不同的圖形。這個部分會因為手臂動作而有所不同。

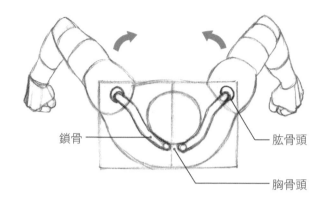

鎖骨

肱骨頭

胸骨頭

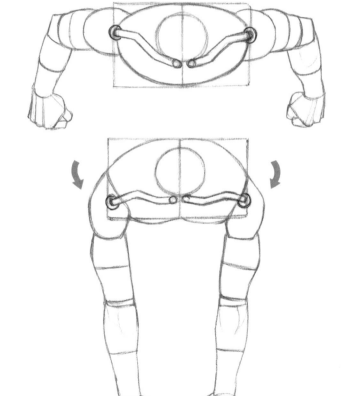

手臂前後動作時的鎖骨動作

手臂前後動作時，鎖骨也會跟著動。以鎖骨和胸骨連結的關節為軸心，肩膀畫圓前後動作。手臂往後夾時，肱骨頭會進入箱子內側，從正面來看，肩膀寬度看起來變窄。相反的，當手臂向前伸時，鎖骨呈水平，肩膀變寬。

左圖呈現了手臂前後可移動的範圍，請大家參考。

鎖骨與肩膀通常會一起動！

人體的圖形化

錯誤筆記 **肩膀關節的移動**

如果讓肩膀關節沿著箱子兩邊筆直移動，看起來像脫臼。
肱骨頭一定要連著肩膀關節描繪出來。

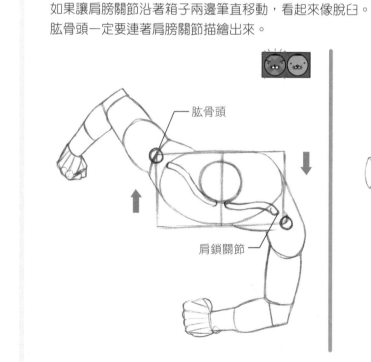

肱骨頭

肩鎖關節

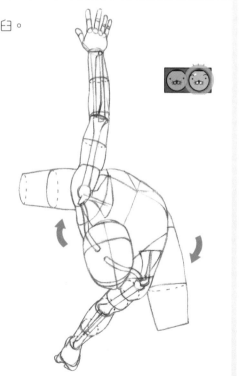

4 控制手臂動作的骨骼

肱骨

鷹嘴突

尺骨

上髁

鷹嘴突

鷹嘴突

肱骨
上髁

鷹嘴突

喝吧！

以簡單的形狀來理解手臂骨骼！

那我呢？

←橈骨

手臂關節的圖形化

肘關節是由尺骨C字形部分扣上肱骨所構成。前臂則是由尺骨以及橈骨兩部分所構成，圖形化時使用尺骨來表現即可。

肱骨彎曲的動作

前臂前後動作時，突出的鷹嘴突位置會改變。另一方面肱骨上髁不會動。

手臂彎曲時，鷹嘴突和肱骨上髁成三角形配置，手臂伸直時則呈一直線。

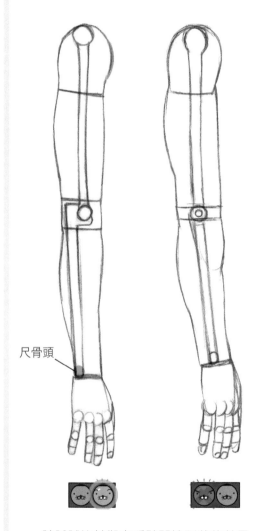

尺骨頭

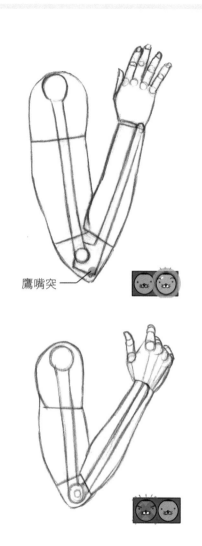

鷹嘴突

請試試比較觀察手臂關節形狀的差異。
尺骨頭不在手腕的正中央，而是偏小指
該側的位置。

手臂每次動作時，鷹嘴突的位置
都不同，從外表來看，形狀會有
變化。手臂關節如果畫成圓形，
無法表現鷹嘴突位置的變化。

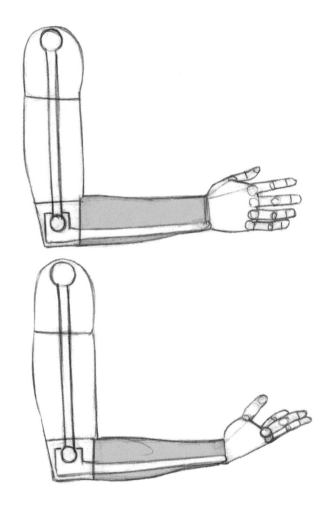

手的方向和手臂的輪廓

手臂輪廓會因手掌方向而有所不同。前臂骨轉動，連結骨
頭的肌肉扭轉、回復，形狀會有所變化。

描繪手臂時，不是畫好上臂馬上接著畫前臂，而是要先決
定手的位置和方向，再畫出手臂線條。

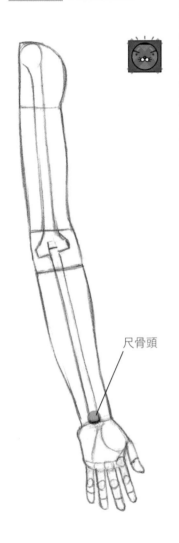

尺骨頭

如果尺骨頭在手腕的正中央，手臂轉動時的手臂角度完全不同。

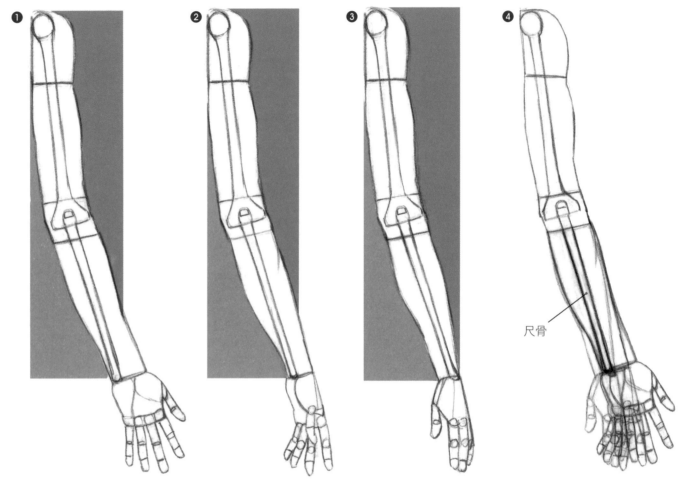

❶ ❷ ❸ ❹

尺骨

手臂的動作：轉動

像❶一樣手掌朝正面時，可看出手臂的彎曲角度最大。手臂轉動到像❸一樣可以看到手背時，可以知道整體線條看起來比❶直。將❶到❸結合成❹來看時，手朝下時尺骨不會動作，由此可知是以尺骨為基準。圖形化手臂骨骼中，以尺骨為基準是因為尺骨不會受到手部動作的影響。

上圖是從這個角度看到的樣子。

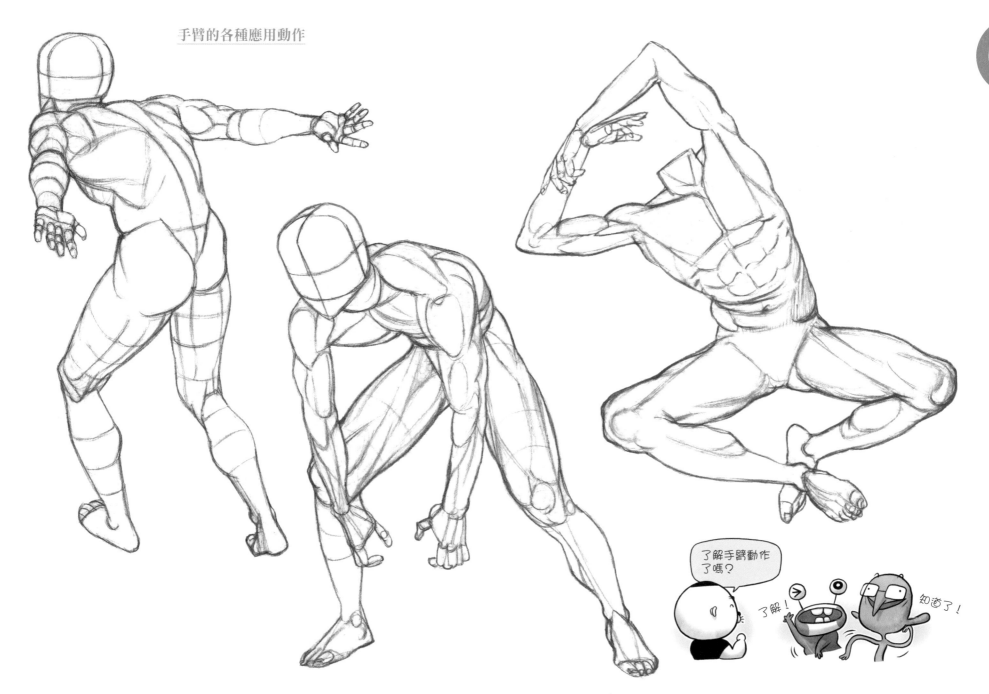

了解手臂動作
了嗎?

了解!

知道了!

5 簡單了解複雜的骨盆

骨盆圖形化的 2 種方法

方法 1. 整個骨盆放入箱中，再細細分解。

方法 2. 將有立體感的部分放入箱中後，再接上 A、B 的部分
（後面會再詳細解說 B）。

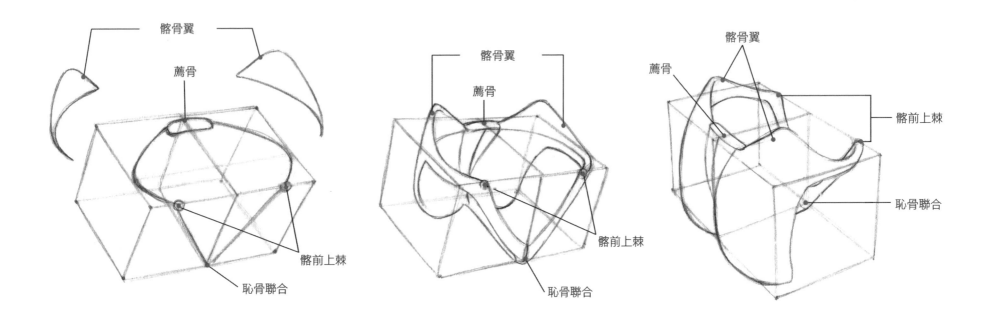

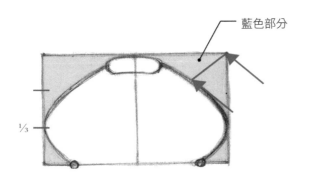

藍色部分

1/3

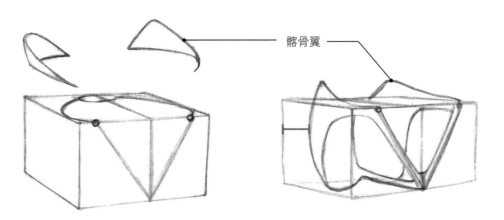

髂骨翼

垂直俯視所見的骨盆形狀

骨盆的兩側連接在箱子由下往上1/3的位置。骨盆的形狀不是像肋骨一樣呈橢圓形，而是近乎三角形。

骨盆圖形化

骨盆其實是相當複雜的形狀。形狀越困難越要單純化來理解，這點很重要。骨盆是由三角褲線條加上髂骨翼線條的圖形畫出。左圖藍色部分是切除的空間。請大家注意，從半側面來看時，骨盆不要碰到箱子的邊角。

錯誤筆記 **骨盆圖形化**

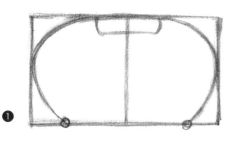

❶

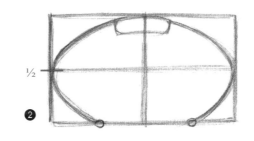

1/2

❷

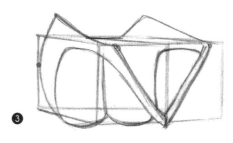

❸

請大家不要像❶一樣將骨盆畫滿在箱中，也不要像❷一樣與箱子接觸的位置畫在1/2的位置。
至於❸就是不遵守注意事項的錯誤形狀繪圖，骨盆都畫到箱子的邊角。
這樣一來，不就會畫出超大臀部？

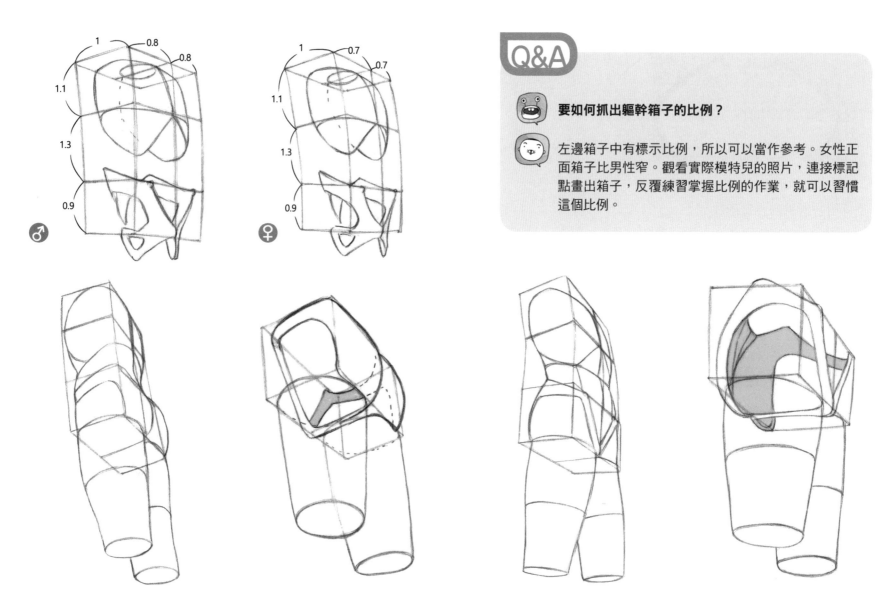

Q&A

要如何抓出軀幹箱子的比例？

左邊箱子中有標示比例，所以可以當作參考。女性正面箱子比男性窄。觀看實際模特兒的照片，連接標記點畫出箱子，反覆練習掌握比例的作業，就可以習慣這個比例。

看不到的部分以3D透視來理解，練習掌握骨盆比例的正確位置非常重要。

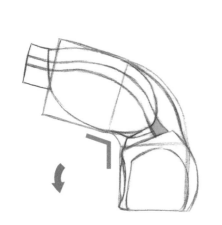
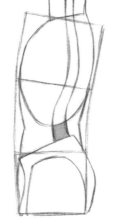
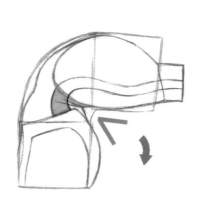

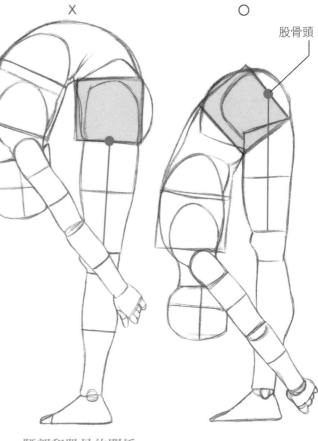

圖 1
X

圖 2
○

股骨頭

腰部動作

腰部前彎時，內臟受到擠壓。因此脊椎往前彎的角度不會太大。相反的，脊椎更可以向後彎。
在上圖中有塗色的部分為脊椎可彎折的腰骨。
腰部這個地方，從外面用手也可以摸到的部分為脊椎突，但是也不要就此認為脊椎在後面。脊椎骨為動作的軸心，比想像中還要在軀幹深處。

錯誤筆記 **腰部動作**

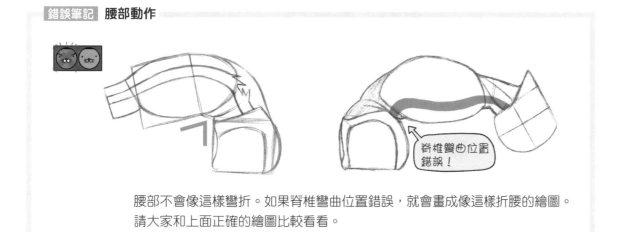

脊椎彎曲位置
錯誤！

腰部不會像這樣彎折。如果脊椎彎曲位置錯誤，就會畫成像這樣折腰的繪圖。
請大家和上面正確的繪圖比較看看。

腰部和股骨的關係

身體可以像活頁夾一樣彎折，但不是像圖 1 一樣彎折脊椎而成，而是因為如圖 2 一樣，以股骨頭為軸心的髖關節活動使骨盆傾斜。

喔喔

這是很常畫錯的地方喔！！

彎腰的姿勢

上半身正側身彎腰時，肋骨下部分和骨盆的骨頭會相碰，所以彎曲幅度不大。

上半身扭轉，肋骨拉開產生的凹度朝向骨盆，所以有很充分的空間。如果是這個姿勢，腰部還可以更彎。

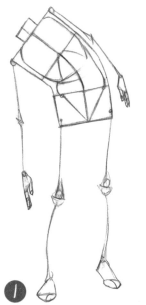
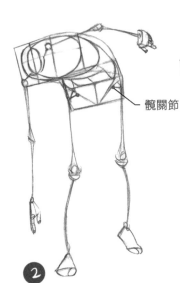
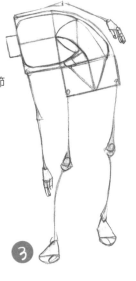

髖關節

❶ ❷ ❸

❶ 要側身撿起掉落地面的物品時，肋骨和骨盆相碰限制了動作，上半身無法大幅彎曲。

❷ 如前頁所述，前傾時並非腰而是骨盆和股骨間的髖關節在動作。這個動作是撿起掉落地面物品最自然的姿勢。

❸ 如果要像圖一樣誇張畫出腰部側彎的動作，肋骨難道不會戳傷內臟？這在實際上是不可能的姿勢。

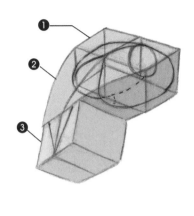
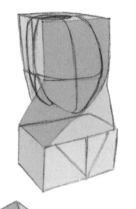

箱子的動作

❶號箱，形狀會因為動作稍稍變形。

❷號箱可彎、可扭轉，形狀變化靈活，隨動作描繪曲線。

❸號箱形狀完全不會變。

用不等式表示箱子變形程度

❷號箱（腰部）＞❶號箱（胸部）＞❸號箱（骨盆）

如果沒有充分了解箱子的特性，就會發生這些錯誤……

男女腰部動作的差別

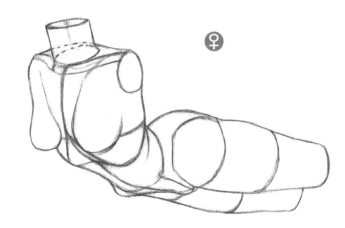
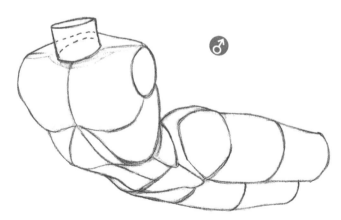

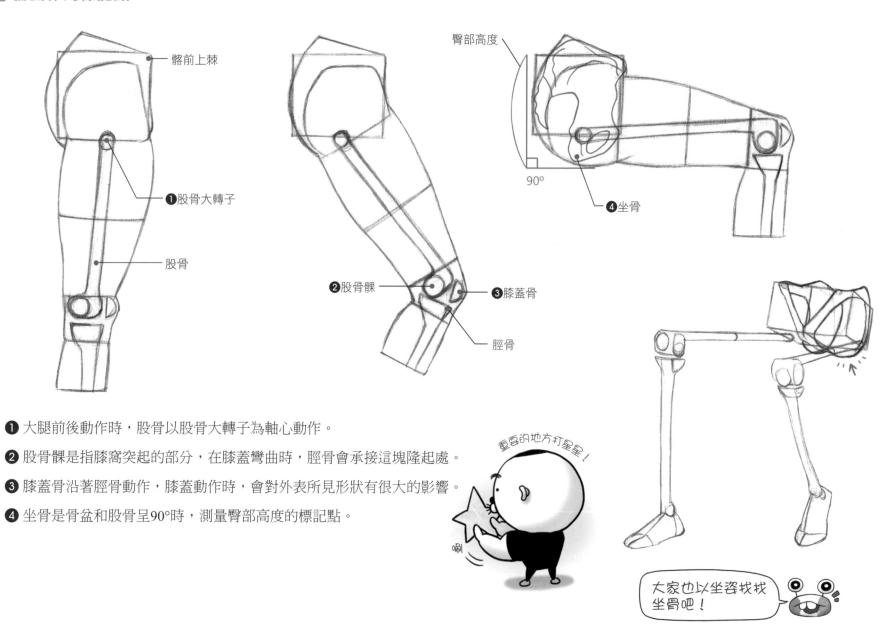

髂前上棘

❶股骨大轉子

股骨

臀部高度

90°

❹坐骨

❷股骨髁 ❸膝蓋骨

脛骨

❶ 大腿前後動作時，股骨以股骨大轉子為軸心動作。

❷ 股骨髁是指膝窩突起的部分，在膝蓋彎曲時，脛骨會承接這塊隆起處。

❸ 膝蓋骨沿著脛骨動作，膝蓋動作時，會對外表所見形狀有很大的影響。

❹ 坐骨是骨盆和股骨呈90°時，測量臀部高度的標記點。

重要的地方打星星！

刷

大家也以坐姿找找坐骨吧！

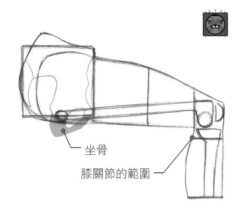

坐骨

膝關節的範圍

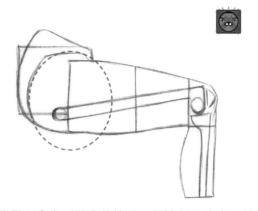

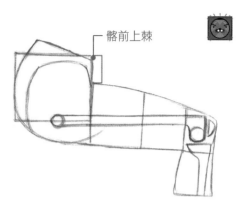

髂前上棘

坐姿中，因為坐骨支撐臀部，臀部不可畫成平的。另外大腿的線條一定要和代表膝關節範圍的線條相連。

大腿的圖形會占到骨盆的範圍。關節部分的交界線會隨每次動作改變位置。以表面可見部分為比例基準時，圖形在動作時形狀會顯得不自然。為了不改變比例，一定要以長度不會改變的骨骼為基準來描繪圖形。

請大家注意，腳彎曲時，髂前上棘和大腿的起點間距不要過大。

腳彎曲的應用動作

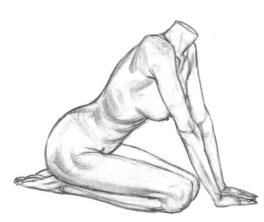

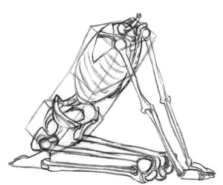

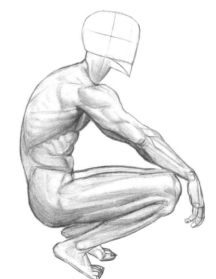

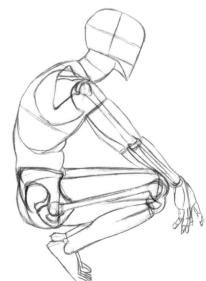

男女大腿的差別和股骨頭的動作

男性的股骨大轉子上沒有附著太多的脂肪，大轉子與肌膚密合相連。女性則因為女性荷爾蒙的關係，脂肪聚集在臀部和大腿周圍。因此和男性不同，女性股骨大轉子受到脂肪層的包覆，外表不明顯。大腿前後動作時，以股骨大轉子為基準，但是腳如下圖往左右兩側動作時，要以股骨頭為軸心描繪。

差別一目了然！

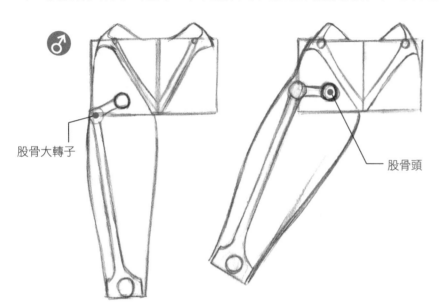

♂

股骨大轉子

股骨頭

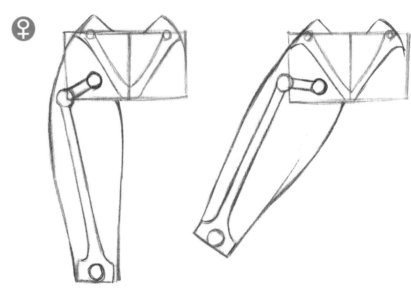

♀

錯誤筆記 **股骨頭和股骨大轉子**

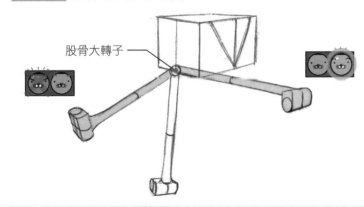

股骨大轉子

如果不能正確了解動作軸心的關節形狀，很容易畫錯動作時的形狀。股骨和骨盆連接的關節部分，形狀如高爾夫球桿般彎折。所以不可如同前面所學的肱骨，以直線來思考。腳往側邊動作時，要以股骨頭為軸心動作，所以重點在於要認識這個位置。

如左圖綠色的股骨，腳前後動作時，以大轉子為中心並沒有錯，但是當腳像紅色股骨般往兩側打開時就會發生錯誤。怎麼樣？是不是很簡單呢？

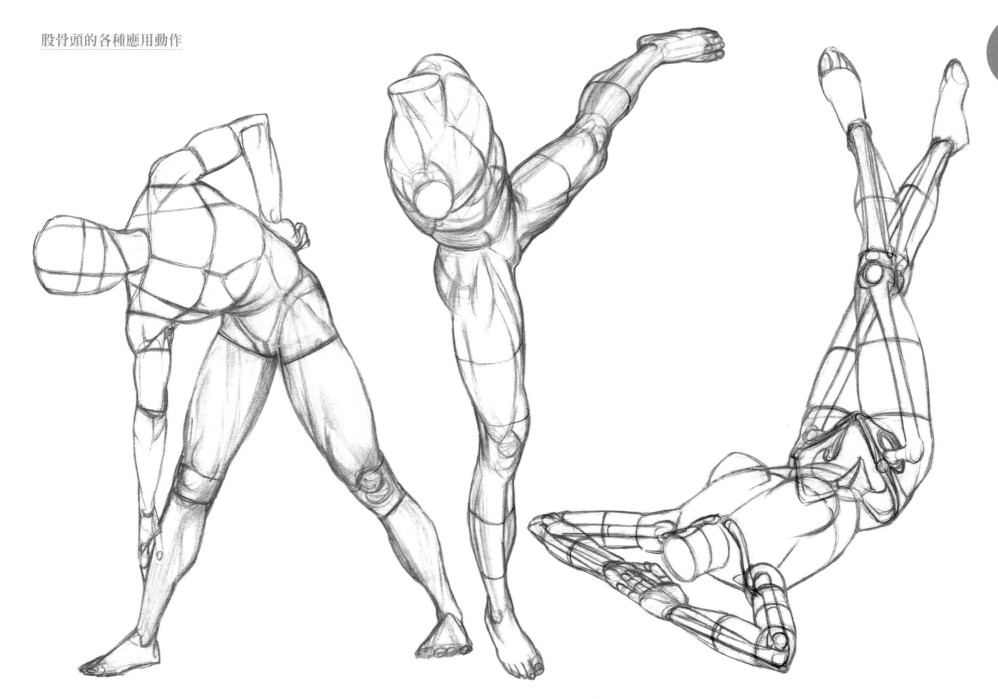

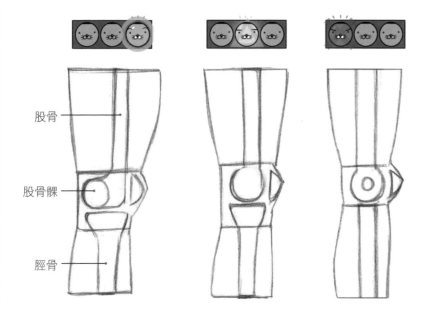

股骨

股骨髁

脛骨

 從側面看膝蓋時，關節後面會突出像高爾夫球桿的形狀。
骨頭像這樣突出來的部分稱為「股骨髁」。

 股骨髁如果不是畫成高爾夫球桿，
而是畫成圓形關節，從側面看時的
膝蓋畫得有點單薄，令人感到不夠
結實。

 最不好的範例是像這張圖，
股骨髁畫成圓形，脛骨畫成
一直線，把膝蓋畫得過於單
薄，是最錯誤的畫法。

呼——
已經讓他喝了大
補帖，這孩子真
是太虛弱了

抖抖抖

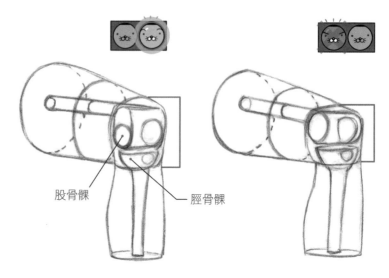

股骨髁

脛骨髁

腳彎曲、股骨髁立起，膝蓋部分變長。
比起畫圓，將膝蓋畫成方形較好。
（股骨髁＋脛骨髁＝厚實感提升）

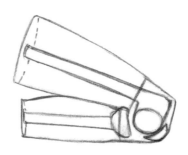

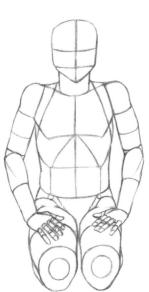

膝蓋完全彎折時的膝關節形狀

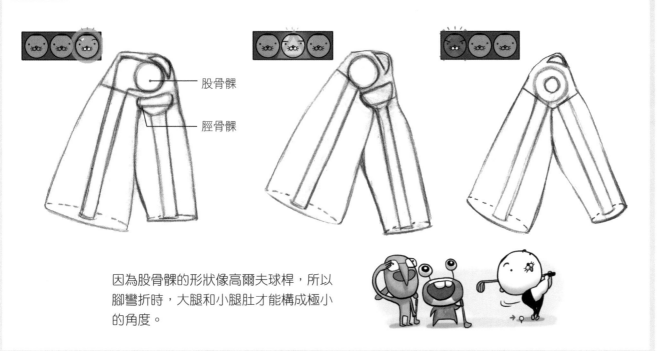

股骨髁

脛骨髁

因為股骨髁的形狀像高爾夫球桿,所以腳彎折時,大腿和小腿肚才能構成極小的角度。

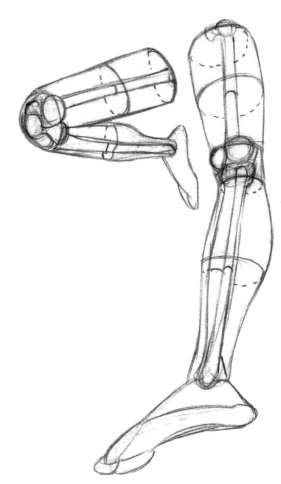

讓我們觀察如何實際將腳的形狀圖形化!

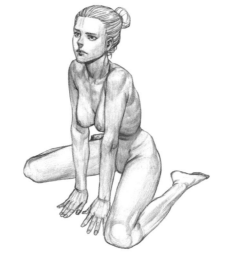

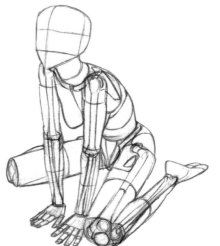

8 重心真的很重要

學重心學到很累的 Ana。

Ana畫角色時，重心不穩，角色老是摔倒。

這時出現的 RockHe老師！

客觀看圖

先不開玩笑，其實我們都已具備對重心的感覺。例如，大家對右圖跑步姿勢有不同的感覺。像這樣看到照片或其他人畫的圖，馬上可以知道姿勢是否穩定、處於停止的狀態、還是動作中的狀態。但是為何一到繪畫的時候，就會畫錯重心呢？這是因為看我們自己畫的圖時，缺乏像看他人圖時的客觀性。另外，雖然我們感覺重心不自然，但是大多不知從何下手修改成正確的重心。

① 停止狀態的跑步姿勢　　② 跑步中　　③ 跌倒

身體的比例和立體感，這部分的形狀正確，但是如果覺得好像哪裡不自然，那問題就會出在重心。但是，重心會隨著動作改變，所以沒有特別公式化的理論。例如，雖然想讓人偶站立，但人偶老是向後倒時該怎麼辦？

大家是不是會將人偶的腰向前傾、腳向後伸來找出重心。重心必須反覆修改到讓畫看起來很自然，讓自己有所感覺。首先為了讓重心穩定，腳踏地面的位置非常重要。讓我們來看看腳的間距和腳底的方向吧！

（譯註）韓語中「感覺」和「柿子」讀音相同。

表情　　嚴肅

重心和腳的位置

	❶	❷	❸
步幅和位置	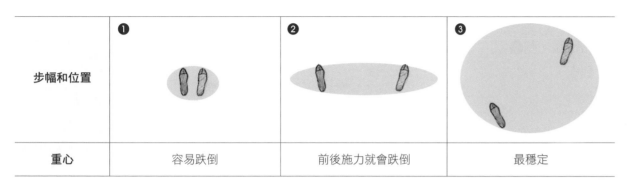		
重心	容易跌倒	前後施力就會跌倒	最穩定

就像在搖晃的公車中保持平衡！

如同❶一樣以立正姿勢站立時，上半身可以移動的範圍無法超出黃綠色的範圍。立正姿勢最容易跌倒，是繪圖時很容易畫錯的姿勢。❷的腳向兩邊打開，所以上半身可以左右移動，但是前後施力就會失去平衡。像❸一樣前後左右交錯隔開，腳站在對角線的位置，就可以畫出上半身移動範圍廣，平衡穩定的繪圖，而且正確率變得最高。

直接擺出姿勢

腳站在對角線位置的姿勢，常見於充滿活力的動作中。擺姿勢時，如果實際感受一下重心會放在哪一腳上再繪圖，就可以畫出很穩定的姿勢。
另一方面，人體飄浮在空中時，可以不需要像在地上一樣特別思考重心。

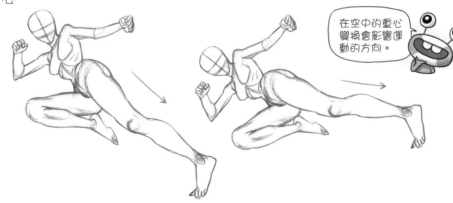

在空中的重心變換會影響運動的方向。

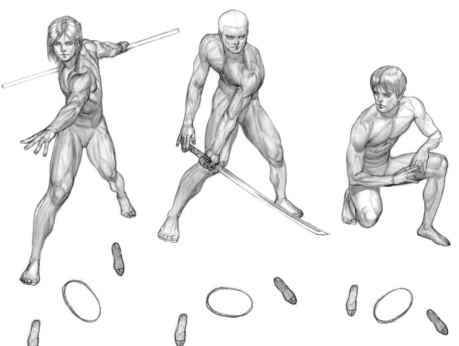

如果要描繪重心穩定的人物，如右圖❶先決定軀幹斜度。因為人體中最重的是軀幹，下半身姿勢會隨軀幹線條的設定改變。圖❷中，配合軀幹的重心不只決定腳的位置，還依照自己想表現的姿勢決定腳的線條。圖❸中，配合先畫好的軀幹和腳的線條，加上不影響重心的手臂動作。手持的物品也是影響重心的重要因素，所以需將這一點都必須考量在內。

骨骼的描繪順序

找到平衡的訣竅

踏出的腳承受身體重量，因此肩線和骨盆斜度對稱以保持平衡。

腳踏出該側的骨盆上抬，相反的肩膀往下。

哎呀？

晃晃晃

這個斜度呈平行的話會跌倒。倒！

圖1　　　　　　　　　　　　圖2　　　　　　　　　　　　圖3

01

人體的圖形化

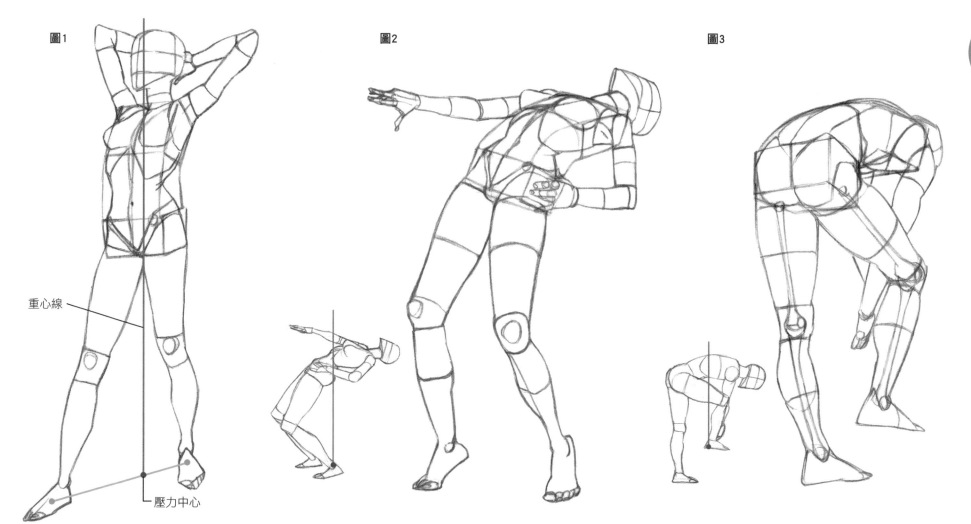

重心線

壓力中心

找出各種姿勢的壓力中心

重心線是指從側面看這個姿勢，垂直分 2 等分的線，讓左右比重相同。重心線和地面交會的點就是壓力中心。為了保持平衡，圖2和圖3的壓力中心在腳上，如果像圖 1 一樣不在腳上時，壓力中心會在兩腳之間的連線上。取得平衡的方法有很多，這是其中一種方法，供大家參考。

■ 軀幹的重要動作 ♂

何不試試應用之前學到的關節動作？

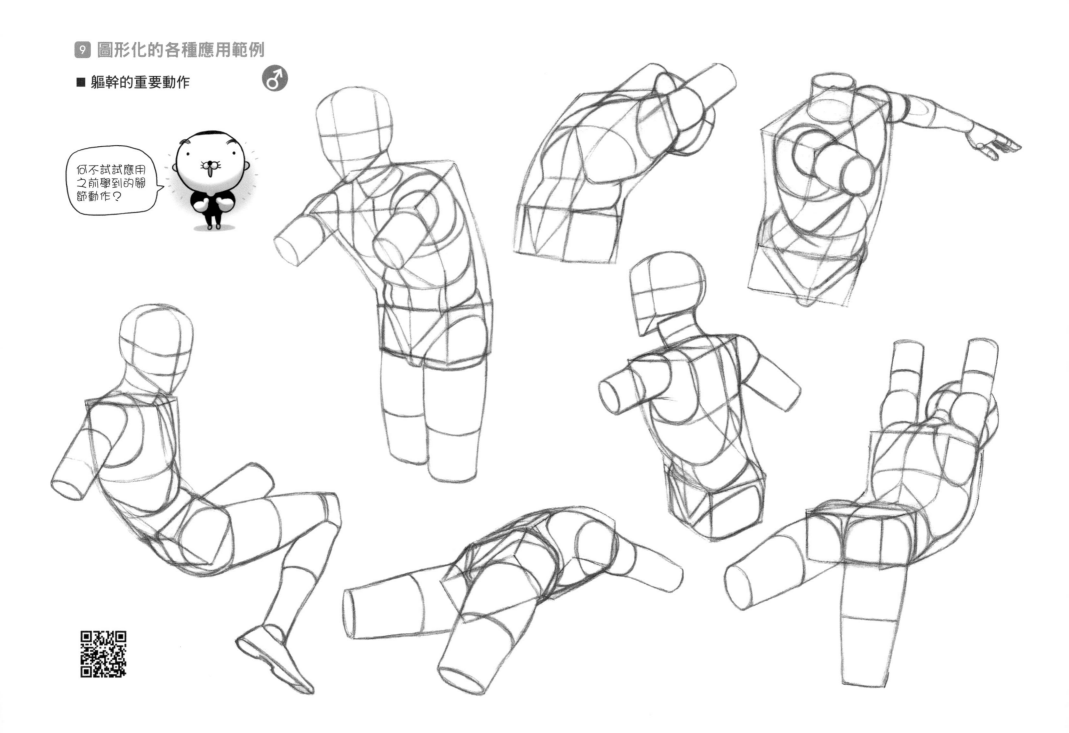

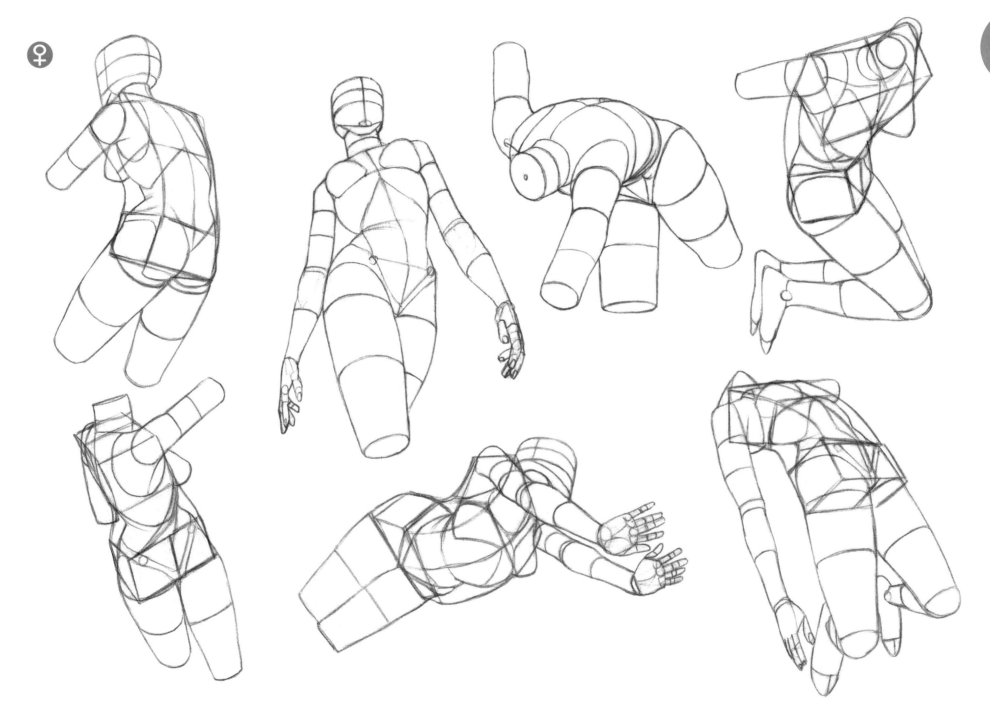

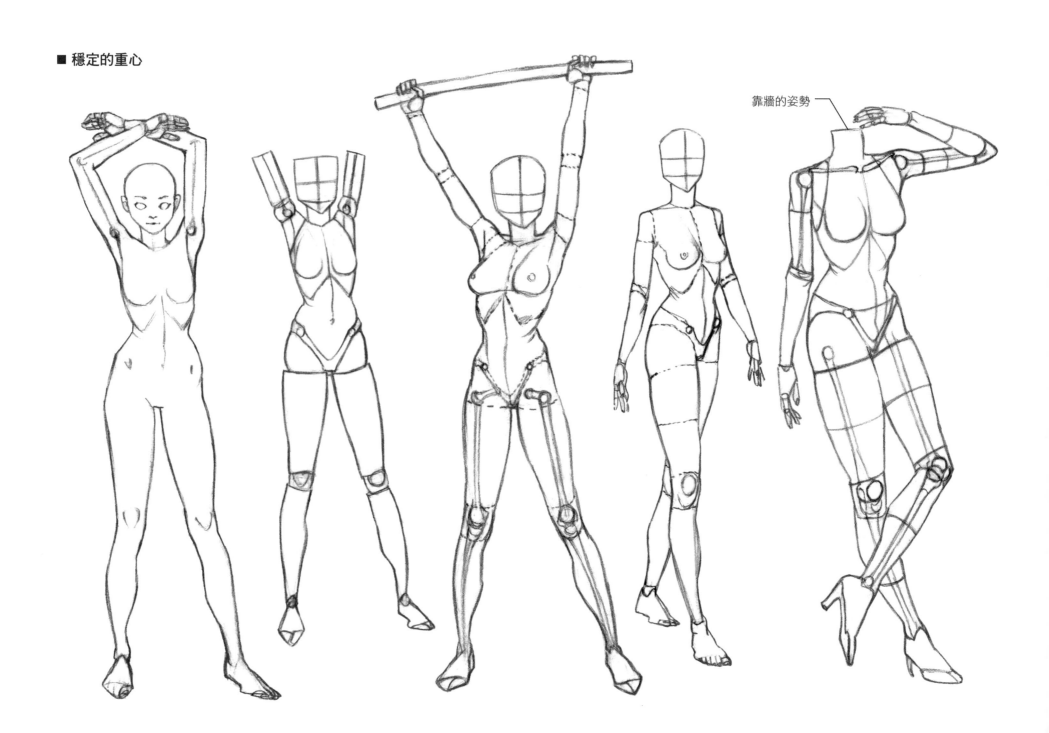

■ 穩定的重心

靠牆的姿勢

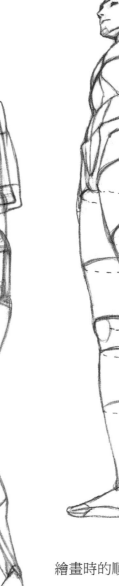

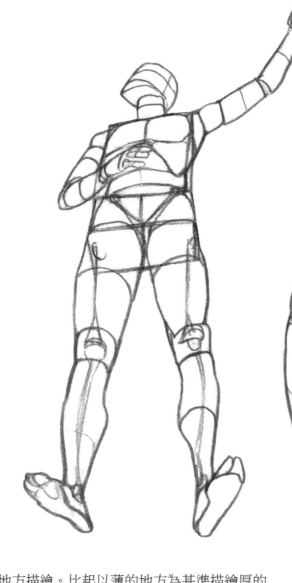

繪畫時的順序是為從厚的地方往薄的地方描繪。比起以薄的地方為基準描繪厚的
地方，以厚的地方為基準再細分化，可以畫出更正確的比例。因此，描繪人體
時，先從厚的軀幹開始畫，就可以掌握比例和動作。

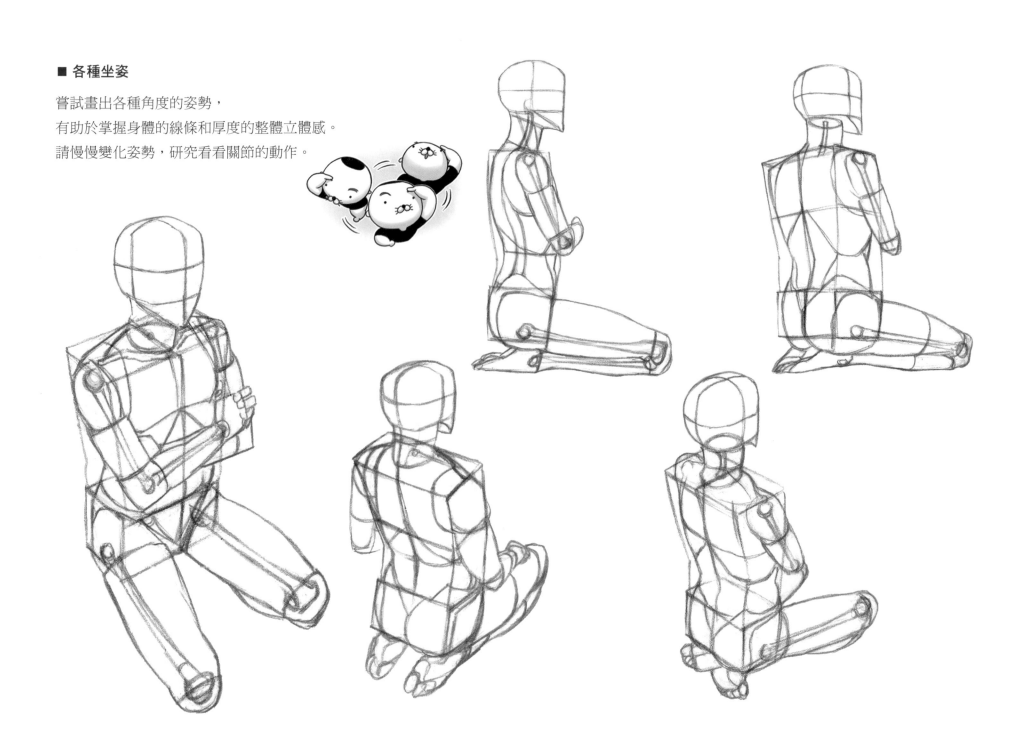

■ 各種坐姿

嘗試畫出各種角度的姿勢，
有助於掌握身體的線條和厚度的整體立體感。
請慢慢變化姿勢，研究看看關節的動作。

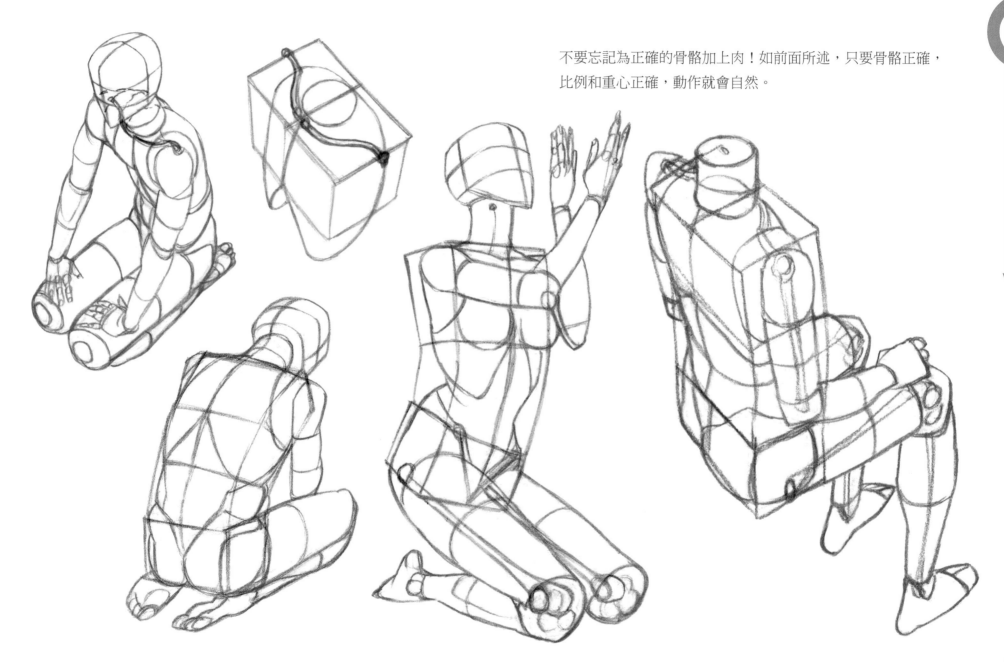

不要忘記為正確的骨骼加上肉！如前面所述，只要骨骼正確，
比例和重心正確，動作就會自然。

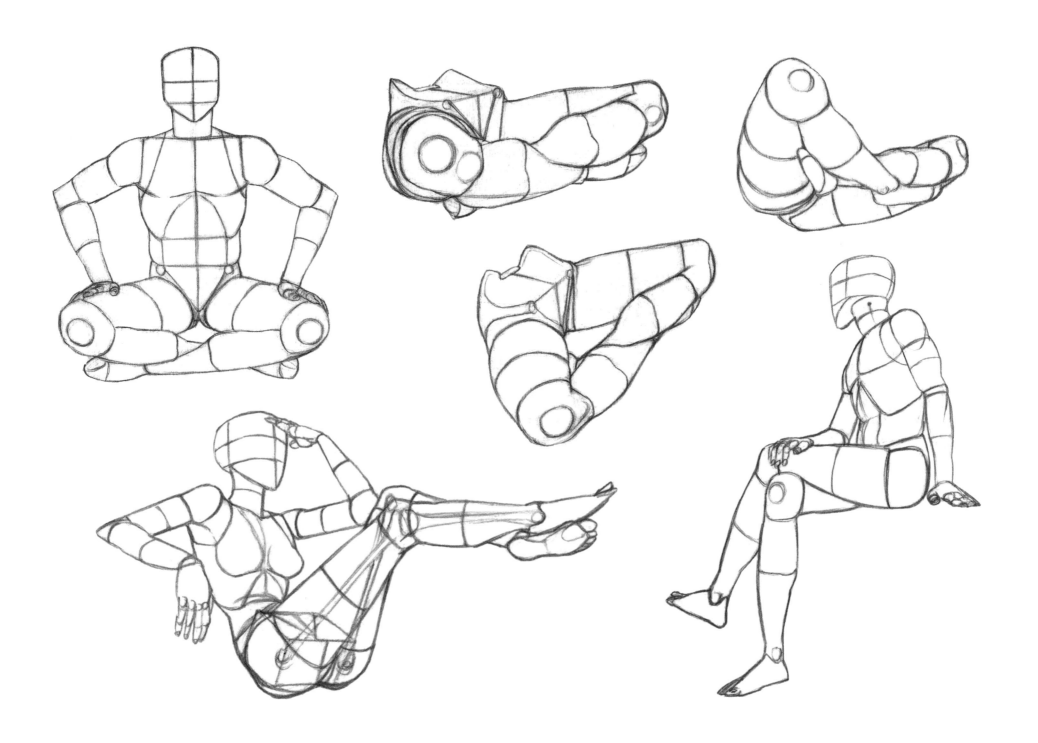

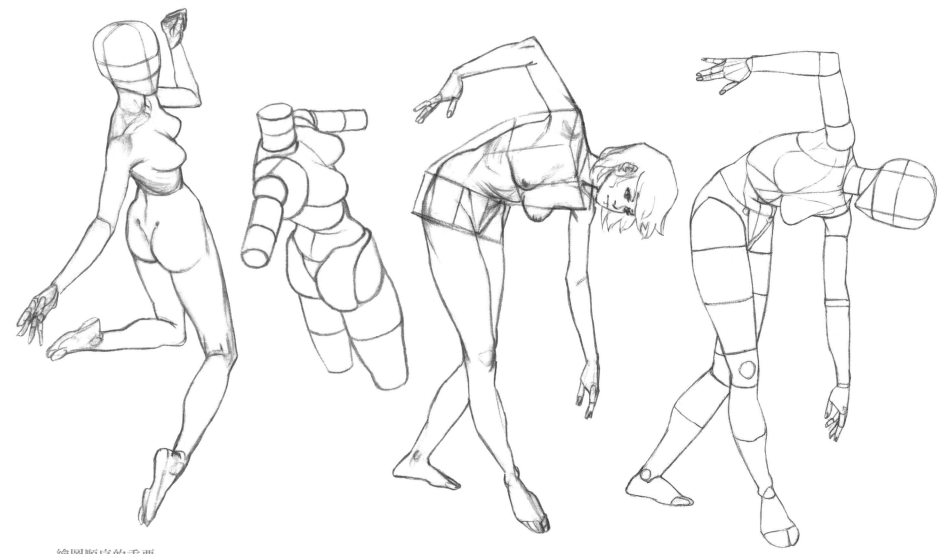

繪圖順序的重要

如果想畫出基礎紮實又有技巧的繪圖，必須理論伴隨著實際技巧。如果太偏向理論，人物描繪會顯得不夠自然。
相反的，在沒有理論知識下，只一味練習實際技巧，應用能力低，很難畫出各種姿勢和構圖。練習時，不要像專
業插畫家一樣一口氣畫完，要從骨骼開始，經過圖形化，一步一步描繪很重要。專業插畫家也是經過無數次的練
習，所以在腦中思考骨骼或圖形化的過程再描繪。他們絕對沒有不按順序描繪。

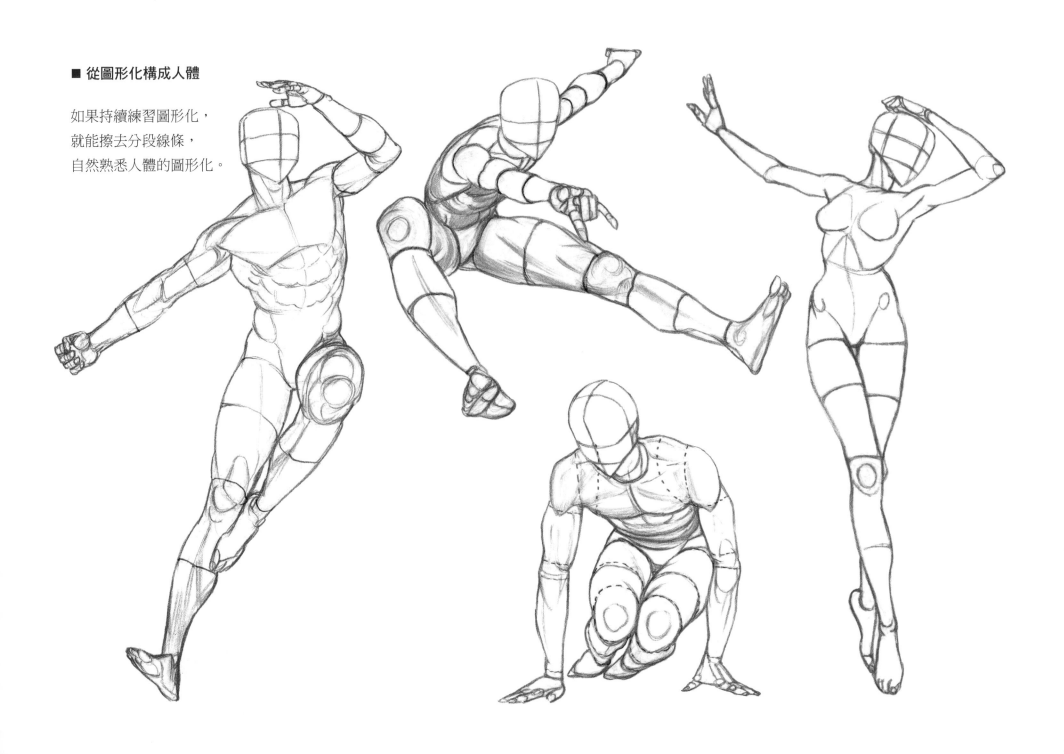

■ 從圖形化構成人體

如果持續練習圖形化，
就能擦去分段線條，
自然熟悉人體的圖形化。

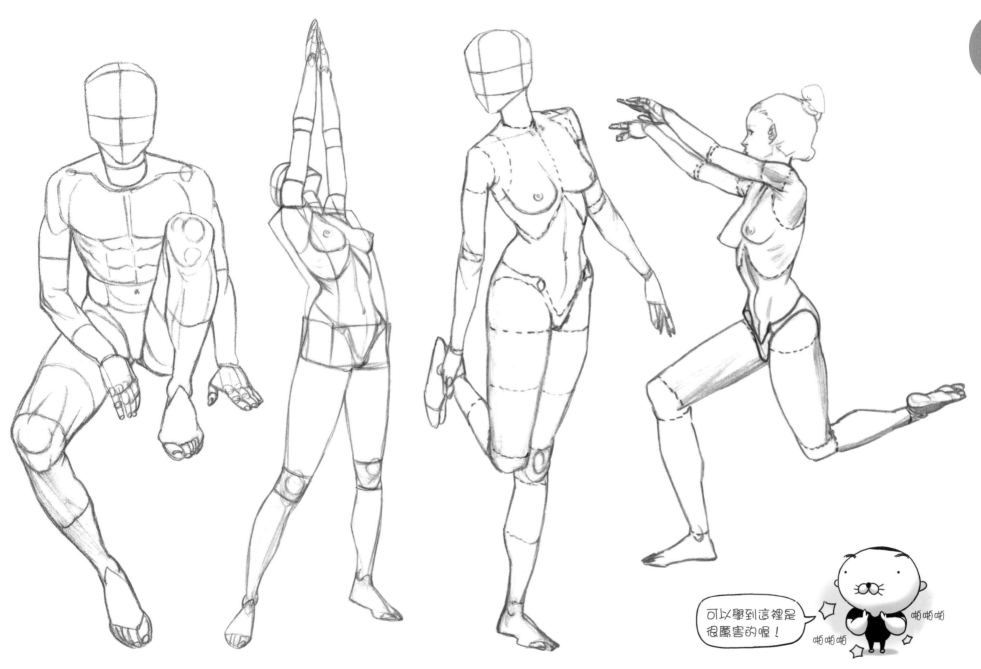

人體的圖形化

■ 以圖形化了解變形的角色

圖形化不僅可用於劇畫筆觸般的擬真比例,也可以用在各種繪圖。當設計變形Q版的角色時,以圖形化為基礎,可以更完美畫出立體感的形狀。
每次描繪角色時,如果覺得比例、外表都不同,變換角色姿勢和角度很難,請先試著練習圖形化,以便更了解角色構造!

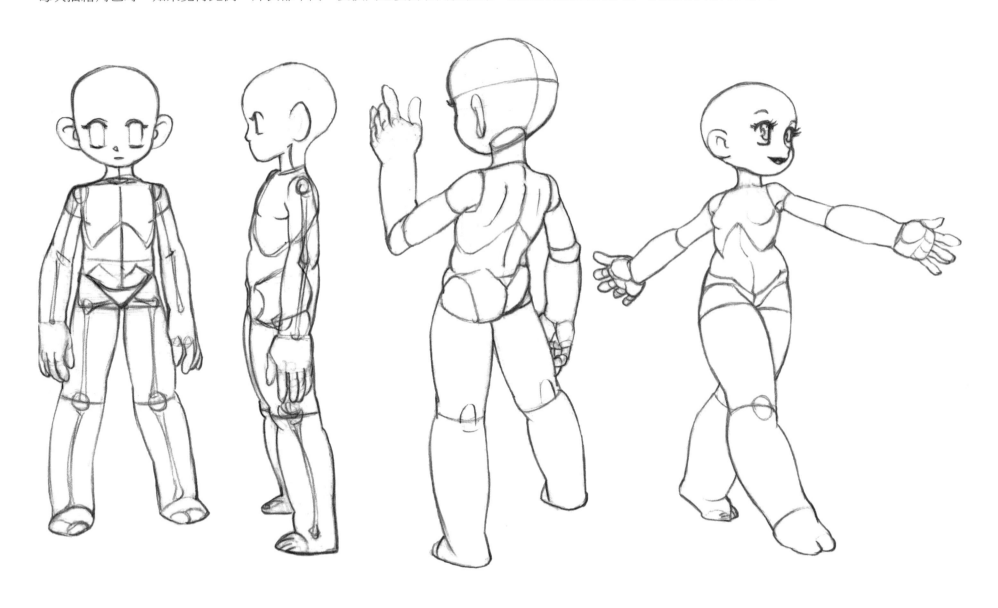

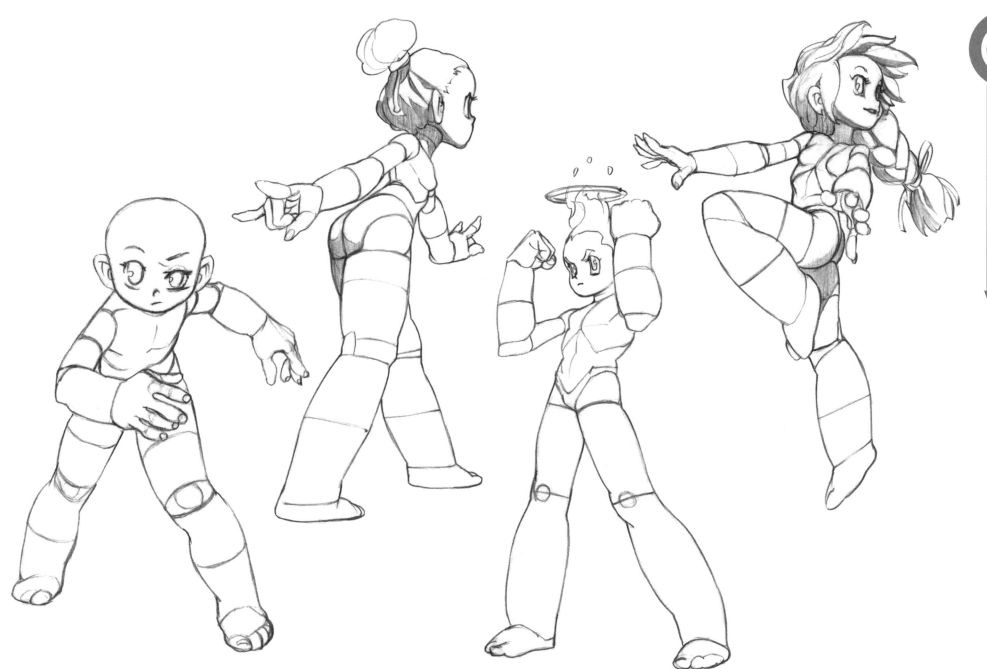

02
臉

利用圖形將臉部簡單化，就能熟悉各種角度的立體繪圖。
本章就讓我們一起來學習眼、口、鼻的形狀和臉部肌肉的動作吧！

認識臉

臉部描繪為何重要？過去的人類生活於團結的社會，促進了成員彼此溝通的技術。為了彼此溝通，臉部在複雜互動上扮演重要的媒介，為了辨別誰是誰，必須掌握外表的差異，並讀懂隱藏在對方微妙表情背後的情緒和意圖。在團體生活中，才能敏銳理解到臉部相關資訊。我們的大腦在看繪圖中的臉時，也要有看到實際臉部時一般敏銳的反應。像這樣要用感覺快速靈敏地辨別臉。因此臉部描繪必須相當精確。

臉也是人體中最有趣的部分。因為這是可以展現角色形象、直接傳達情感的強力表現手法，也是學生最常練習的部位。學生描繪臉部最主要的困擾是常常只從固定角度畫臉。這就好比自拍好的角度總是大同小異。為了從任何角度都能表現出有魅力的臉、有渲染力的表情，我們必須研究臉部結構。本章將利用圖形化立體了解臉部的方法，讓臉部在任何角度下都能維持形狀與比例。

另外，將從解剖學的角度，透過臉部骨骼的結構學習如何在臉部加上明暗，而不同表情則會如何使用哪一條肌肉。

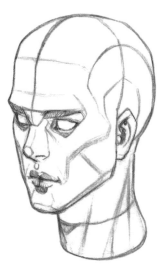
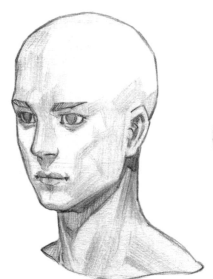
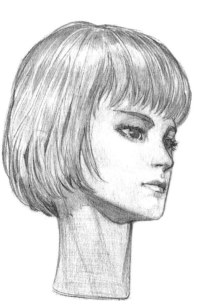
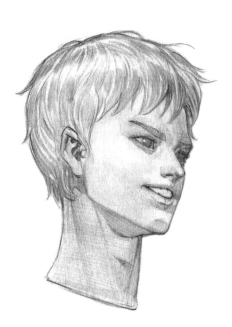

臉真的很難畫！

Ana素描能力不足，隱藏不會畫的部分。

努力練習畫畫，所以Ana可以和角色出門了。

想不到角色說想坐海盜船。

Ana突然不知所措。

終於知道至今角色全都站在同一視線的原因。

因為要豐富角色動作，Ana決定挑戰。

現在總算確認了有角度的臉很難畫。

接下來就和老師一起學習臉部畫法吧！

1 臉的比例

■ 男性臉部特徵與等分

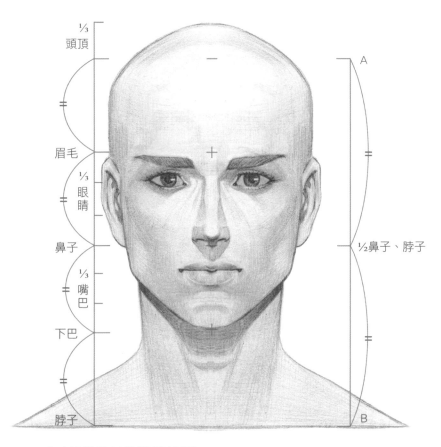

頭頂 1/3
眉毛
眼睛 1/3
鼻子
嘴巴 1/3
下巴
脖子

A
1/2鼻子、脖子
B

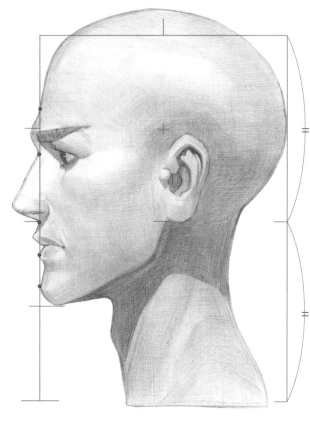

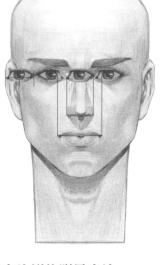

五官比例的測量方法

眼睛之間的距離為一隻眼睛。鼻子寬度與眼睛相同。雙眼瞳孔的起始處往下畫垂直線就是嘴角位置。眼尾到臉型輪廓的距離約半隻眼睛的寬度。

正面所見的男性臉部比例

因為每次繪圖時，喜好的臉部比例不同，所以這並非正確解答。如上圖我在等分位置畫出各標記點，畫出符合比例的臉。將A到B的長度分半，就是鼻子到脖子的長度。下巴尖端到鎖骨的長度，就是脖子一半的長度。從正面看到的頭部寬度會比側面寬度窄。

側面線條的基準線

・超出上圖線條以外的部分：眉峰、鼻子、上唇
・在上圖線條上的部分：眉峰上面額頭的起始點、山根、鼻子下面、下唇、下巴突出點
・在上圖線條內側的部分：額頭、嘴唇之間、嘴唇下面、下巴內凹部分

不要憑感覺，要用線分割，掌握比例喔！

■ 女性臉部特徵與等分

臉

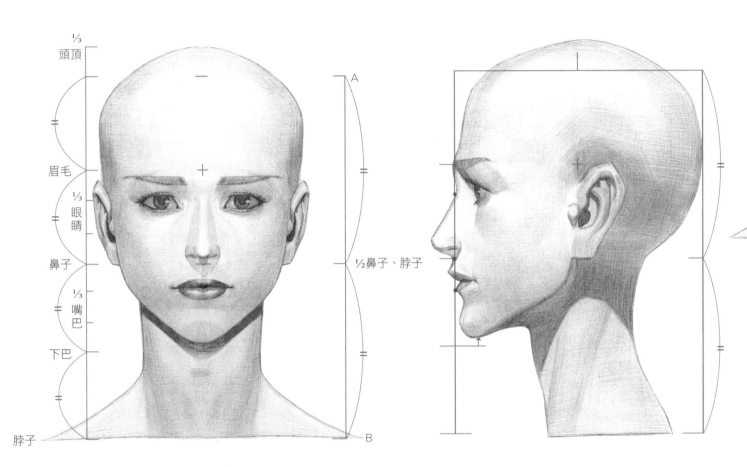

頭頂 ⅓
眉毛 ⅓ 眼睛
鼻子
嘴巴 ⅓
下巴
脖子

A
½鼻子、脖子
B

♂ ♀

男女性臉部差別

直接比較正面所見的男女性臉部，眉毛到下巴尖端的長度，女性明顯比男性短。男性的下巴線條為直線，女性為弧線。男女脖子長度相同，但是女性脖子較細，斜方肌較低，所以脖子看起來相對較長。

正面所見的女性臉部比例

女性眼睛上方較寬，下巴較短，所以看起來比較年輕。女性受賀爾蒙的影響，下巴比男性削瘦。耳朵大小約為眉毛到鼻子的距離，眉毛畫得比眼睛長。

側面所見的臉部特徵

從側面看時，鼻孔的斜度呈水平，但是鼻子的下方並非水平。女性的眉峰緩緩突出。另外，鼻梁起始位置較低，下巴也不像男性明顯，下巴往前突出的部分，並未碰到側臉輪廓的基準線。

■ 如何畫出標準臉型？

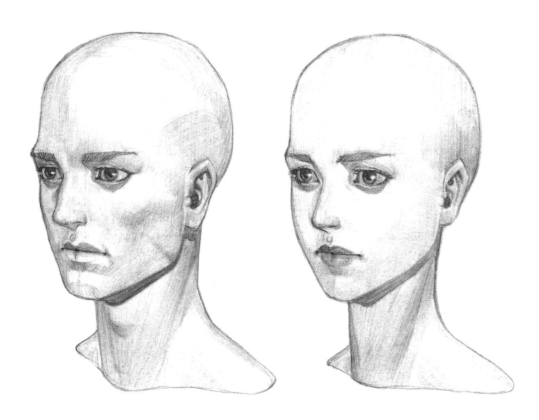

西方人和東方人的臉部特質

臉部結構會因為氣候形成的環境和地形特性以及人種而有多樣變化，所以在樣態上有很大的不同。西方人因為要保護眼睛避免直射平原的紫外線，眉峰突出以便遮陽。另外，越是寒冷地帶，人越需要透過體溫保護水氣多的眼睛，以免眼睛結凍，所以眼睛會往內凹，而且為了加熱冷空氣，呼吸器官會變長，所以鼻子會變高。由於這些因素，形成了西方人立體的五官輪廓。東方人因為有森林遮蔽陽光，眉峰不突出。因為位於熱帶氣候，為了散發高熱的體溫，眼睛突出，嘴唇變厚，鼻子也沒有變高的需要，所以臉部整體較扁平。頭顱骨形狀的立體感也不同，西方人屬於前後都長的「長頭」，東方人屬於橫向扁平的「短頭」。插畫是依喜好恰恰融合了東西方特質的臉。建議最初先不要畫很多各種面相的臉，而是先從正面、側面、半側面，依照比例畫出標準臉型，充分練習過後，再以此為基礎嘗試面相的變化。

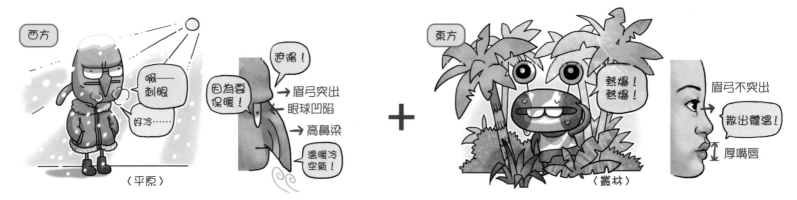

■ 印象與年齡因比例產生變化

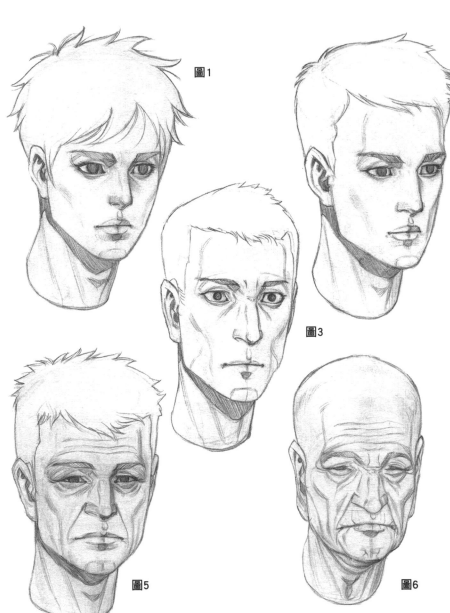

圖1 圖2 圖3 圖4 圖5 圖6

長鼻子

 短 長

小孩的比例 上顎骨和鼻子變長
〈童顏〉 〈老臉〉

長鼻子給人知性的感覺

又長～又細～

瞳孔和下巴

瞪 大！

＊眼白露出↑：好像在瞪人

＊方下巴：有利營養攝取 →肌肉發達

＊短鼻子為了露出牙齒，將上唇往上提，這時就像將鼻子皺起一樣，給人一種威脅感。

- 人越長大鼻子越長，所以長鼻子給人成熟的感覺（圖2）。相反的，鼻子短近似小孩的比例，所以給人童顏的感覺（圖1）。

- 一般當有人靠近頭部時，人的眼睛會睜大，眼白看起來變多。像這樣眼白部分變多，給人眼睛睜大的攻擊感（圖3）。身體肌肉發達的人，臉部肌肉也會發達，所以很多都有方下巴。因此方下巴給人健壯的感覺（圖4）。

- 人越老身體脂肪會變少。因此臉部骨骼輪廓分明，產生皺紋（圖5）。皮膚脂肪流失，臉和耳垂下垂，眼睛變小，耳朵往下拉長。另外，骨質密度變低，整體骨骼形狀變形，臉部鼻子軟骨往下，鼻子變長，彎成鷹勾鼻（圖6）。

2 頭顱骨

了解頭顱骨就知道有角度的部位

頭顱骨整個為球狀，但不是像球一樣的正圓形，而是前後稍
長的橢圓形。可觸摸到骨頭的地方都是有角度的部位，保護
眼睛的眉弓和顴骨就是其中的代表。可以依照骨骼突出的線
條區分明暗區塊。

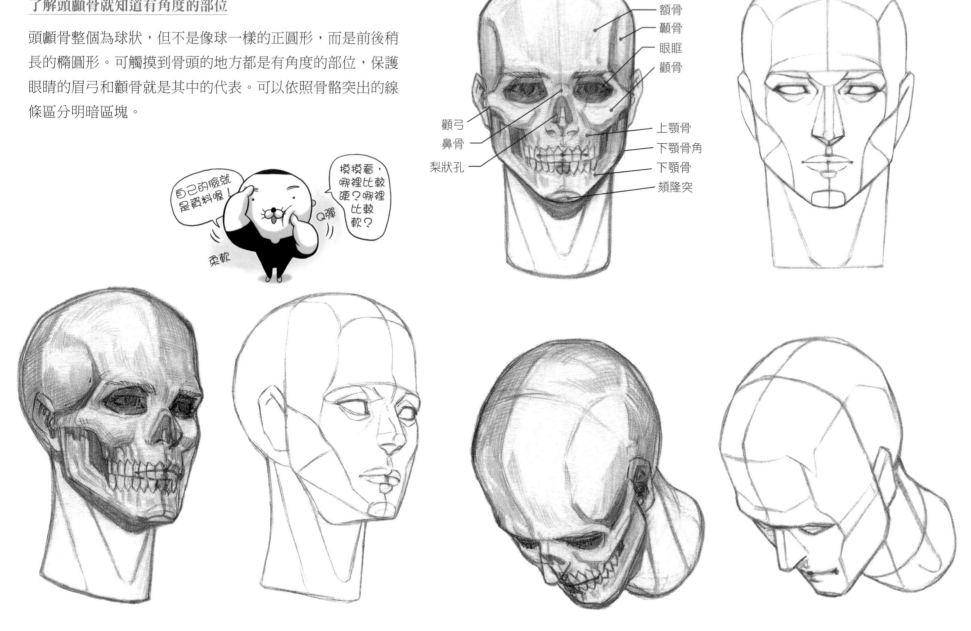

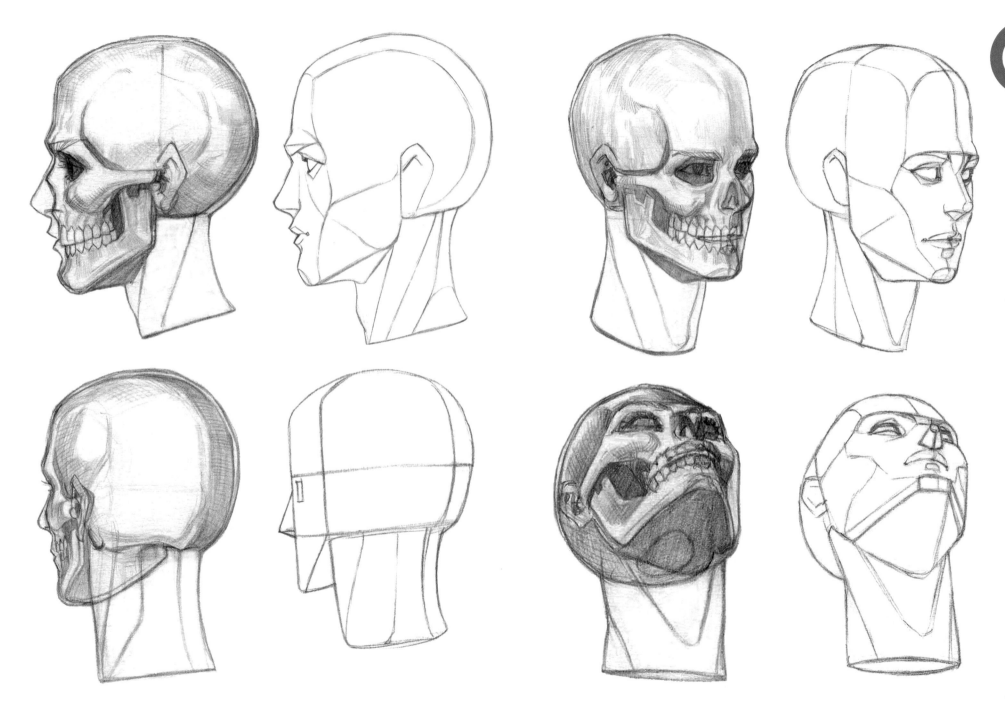

3 畫出角面的必要性

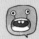 臉部沒有尖角的部位,為什麼一定要學畫角面?

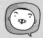 如果把臉看成一個圓面,就很難掌握臉的立體感。因此加上明暗或改變角度描繪時,就可以修飾出形狀。為了從結構上清楚掌握複雜的形狀,畫角面像是一個很有效的學習方法。省略細節的弧線,將相似的範圍彙整分割成面。掌握了大概的角面後,慢慢加入流線,畫出實際的臉部。

在基礎設計中,會以角面石膏像來學習,與之相同,讓我們透過角面來了解人體的結構!

角面像的順序

先決定眼、口、鼻的正確位置後,將臉分成前面和橫向部分來理解臉的基本結構。以前面和橫向部分為基準,沿著小條肌肉線條細分出面。以顴骨、眉弓和鼻子為中心來分割出許多面。

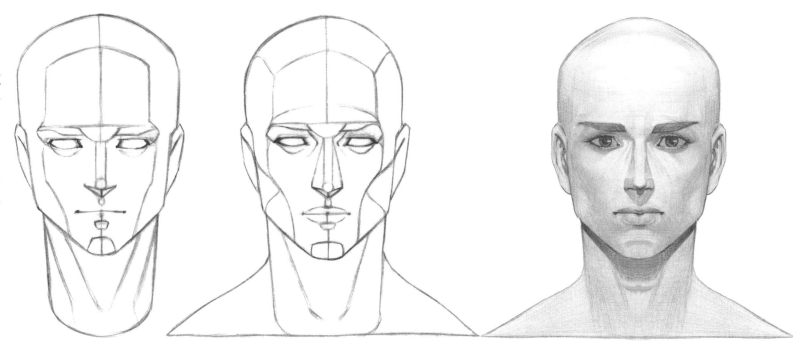

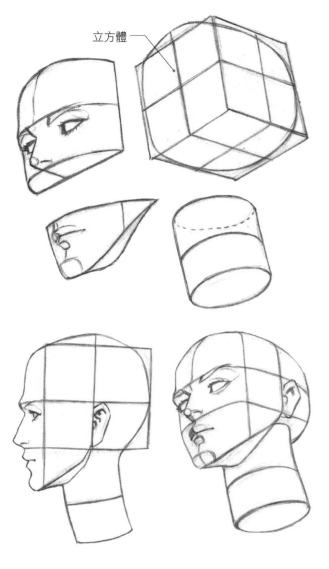

立方體

將臉分割成圖形來思考

頭的上半部可畫成立方體,以此為中心將臉分成 4 等分的圖形來思考就能更容易了解。

臉

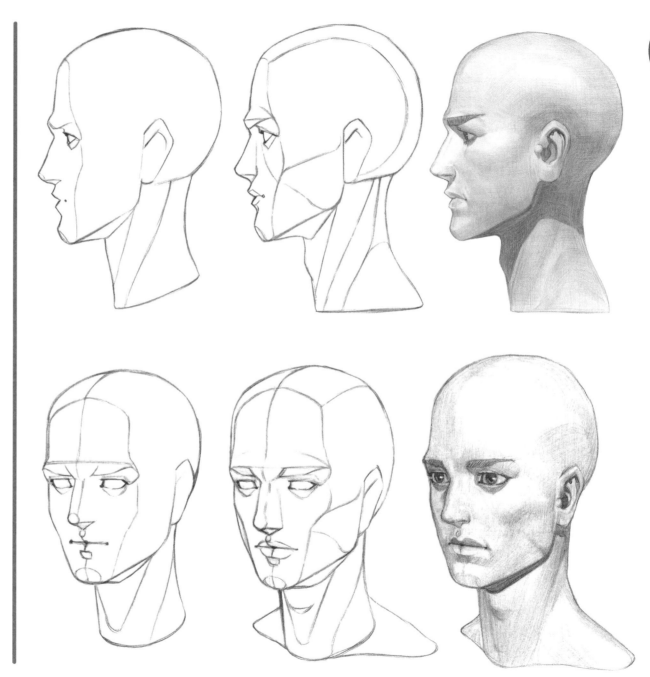

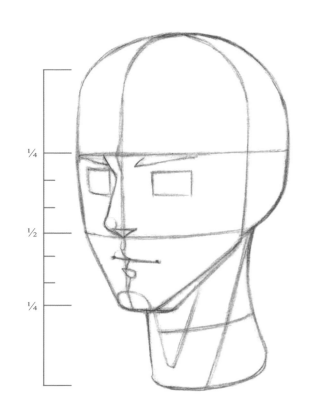

集中厚度簡化頭形

畫全身像時會從有厚度的軀幹畫起，與此相同，臉部也是從有厚度的上半部頭開始畫起。在眉毛和鼻子的位置，畫出代表比例的橫線，在臉的前面和側面各畫一條縱向的中心線。這條線即是基準線，讓我們可以正確掌握臉朝向哪一個角度就可以描繪出來。眼睛的形狀可以畫成四方形。因為當臉轉動時，就可以方便了解眼睛在哪一個位置、傾斜的程度還有長度會縮短的程度。大家請根據角度的不同，反覆觀察臉的比例和斜度會有甚麼變化，試著練習圖形化吧！

利用圖形化，從各種角度畫出有立體感的臉吧！

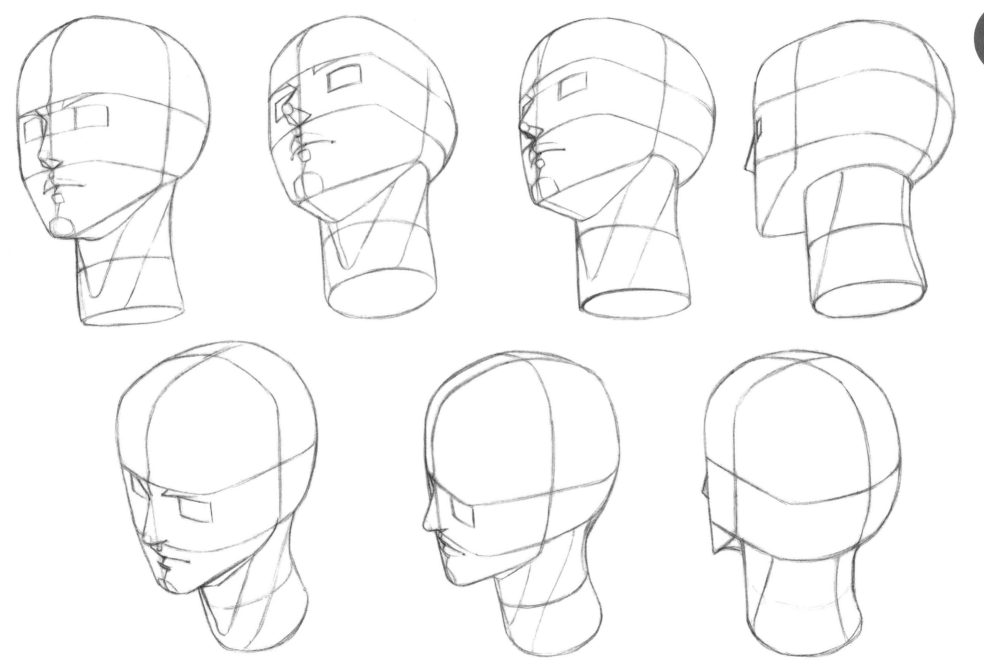

5 眼、口、鼻的形狀

■ 了解立體眼睛

人類是唯一眼白部分很多的生物。如果動物有明顯的眼白,很容易知道牠注視哪一個地方,並不利於生存。因為在狩獵時,很容易讓對方識別出任何空隙、風吹草動以及何處在動。相反的,人類也有這樣的危險和負擔,但也需要在團體生活中相互對視、溝通,所以眼白變多。

（瞳孔震動）　（視線迴避）

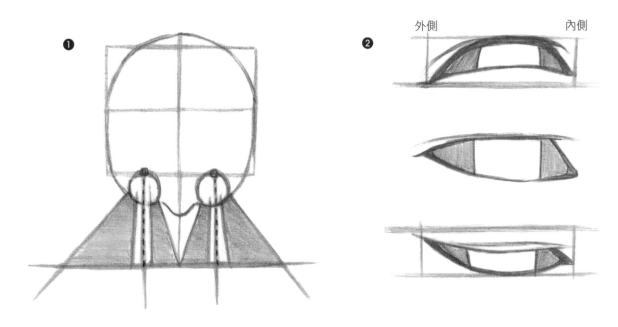

外側　　　　　　　　內側

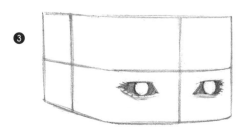

錯誤筆記 **半側面的雙眼形狀**

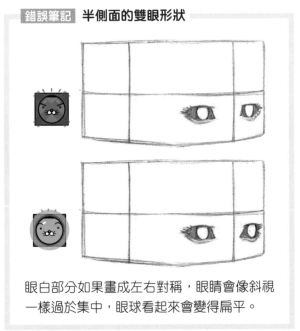

眼白部分如果畫成左右對稱,眼睛會像斜視一樣過於集中,眼球看起來會變得扁平。

❶ 眼睛之間受到鼻子的干擾,內側視野不廣。為了加大外側視野,眼尾呈向外拉長裂開的形狀。

❷ 因為眼瞼包覆眼球,從上面或下面看眼睛時,眼睛會呈新月般的弧形。這邊的重點是眼尾向外側裂開,所以眼睛內側和外側要畫成不對稱。

❸ 將臉朝向另一方向時,眼睛偏向該方向的眼尾會朝反方向內縮,眼睛寬度會變窄。當不是從正面角度畫眼睛時,請注意兩眼不要畫成左右對稱的樣子。

東方人和西方人的眼睛

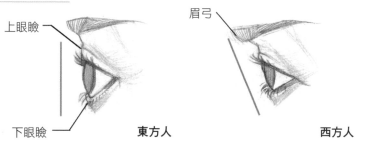

上眼瞼　眉弓

下眼瞼

東方人　　　　**西方人**

東方人上下眼瞼的角度垂直，西方人因為眉弓突出，必須畫出傾斜角度。

石膏像因為沒有睫毛，所以上眼瞼加厚，眼睛上方用陰影做出濃濃的眼線。

實際上眼瞼並沒有這麼厚，這是在畫石膏像時必須注意的地方喔！

每個角度的眼睛特徵

從下方角度看時，眉毛和眼睛的間距會變寬。依照遠望的每個角度，眼瞼的厚度會不同，所以必須留意研究包覆眼球的眼瞼線條。從上方角度看時，眉毛和眼睛的間距會變窄，睫毛會遮住眼睛。請注意下睫毛不要畫得太濃。

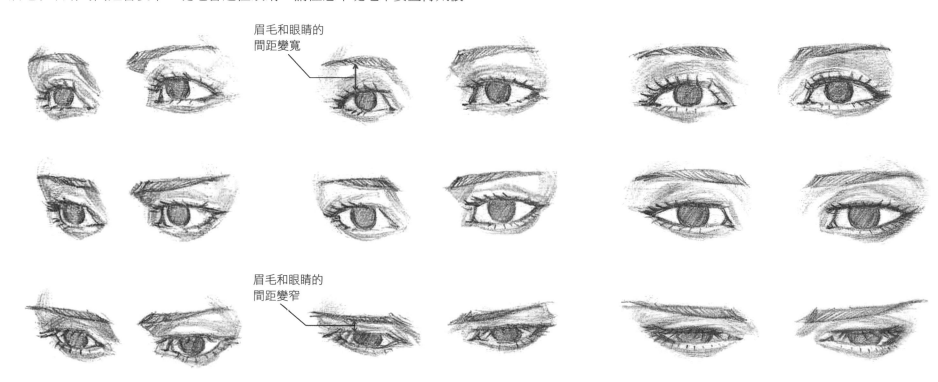

眉毛和眼睛的間距變寬

眉毛和眼睛的間距變窄

■ 嘴巴為何是這個形狀？

人類嘴巴小的原因

人類開始使用雙手之後，不再需要用嘴巴叼著獵物，突出的嘴巴往內縮，除了學會保存食物，也不需要一次吃完大量的食物，嘴巴開始變小。為了打開嘴巴，嘴唇集中了多餘的肉，所以會澎澎的。了解嘴巴結構時最重要的是嘴唇就像馬蹄般包覆在彎曲排列的牙齒上。

上唇和下唇

上唇比下唇突出的原因是甚麼呢？原因並不是上唇比下唇厚，而是上排牙齒重疊咬合在下排牙齒上，所以才會如此。偶爾會有咬合不正，下排牙齒覆在上排牙齒上，這時嘴唇也會呈現下唇比上唇突出的樣子。順帶一提，嘴唇微開時會看到門牙，是因為嘴唇位置就在上排牙齒的中央。

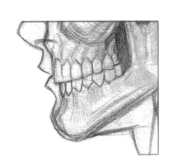

錯誤筆記 嘴唇的結構

嘴唇的結構可大致區分為上唇中央澎起突出的部分、兩側的部分，還有下唇的兩個部分（請參考下圖）。在錯誤的圖中，將嘴巴閉起的線條畫成直線，嘴唇突出的部分置於正中央，會使嘴巴扁平呈平面的形狀。

好好觀察因
為角度不同
會有甚麼變
化喔！♪

✓ 中心線的弧線
✓ 嘴巴中心和左右嘴角
　的位置

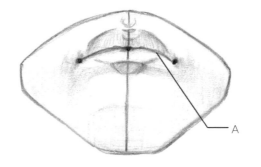

A

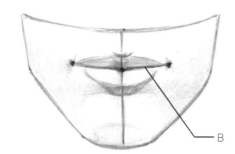

B

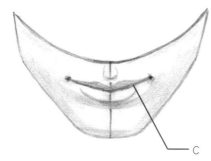

C

角度不同的唇形

A：從下往上看，出現沿著下唇形狀
　　的線條。

B：嘴巴閉著時，出現上唇和下唇相
　　接的線條。

C：從上往下看，出現沿著上唇形狀
　　的線條。

以後可以
畫出立體
嘴唇了！

■ 以分割面了解鼻子結構

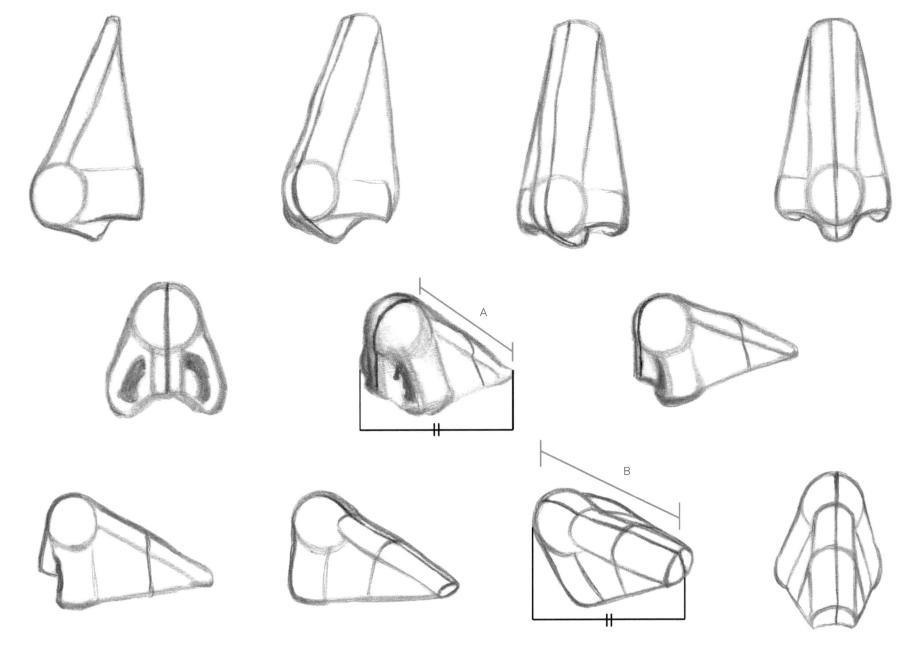

鼻子是臉部最高、明顯有立體感的部分。因為位於臉部中心，有決定臉部方向基準線的功用。與左頁 A 圖一樣，仰角時可以看到鼻子的下面，鼻肌的長度變短。而像 B 圖一樣俯角的特徵是鼻肌傾斜度小，長度看起來變長。請大家再詳細觀察看看。

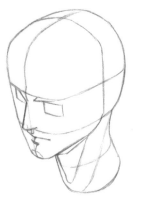

因角度不同，鼻子長度而有所變化

水平看向臉的角度，鼻子的長度看起來比鼻尖到下巴尖端的長度短，但是俯角的時候，鼻子的長度看起來與鼻尖到下巴尖端的長度相差無幾。像這樣可以觀察到，從俯角看臉時，鼻子的長度相對變長。

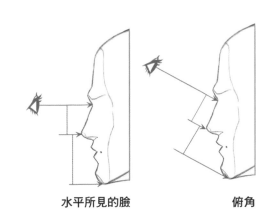

水平所見的臉　　　　**俯角**

仰角時鼻子會變短　　　**俯角時鼻子不會變短**

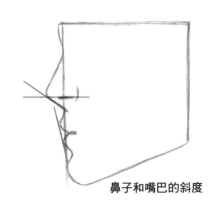

鼻子和嘴巴的斜度

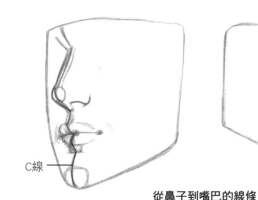

C線

C線

從鼻子到嘴巴的線條

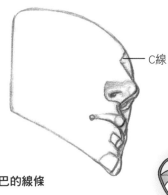

綠色為臉頰範圍

C線

從鼻子到嘴巴的線條和另一邊的臉頰

鼻子和嘴巴的連結

一邊比較鼻孔的斜度、鼻子下方的斜度、上唇和下唇的斜度，一邊了解形狀。如右圖在臉的中心畫出 C 線，注意並深入觀察該處鼻子到嘴唇的突起線條。從半側面描繪所見的臉部時，如果大家可以從結構上了解表現出綠色臉頰的範圍，也就是這個最突出部分的另一邊，就表示各位已經充分認識臉部結構。

6 臉部肌肉與表情

■ 臉部為何很多肌肉？

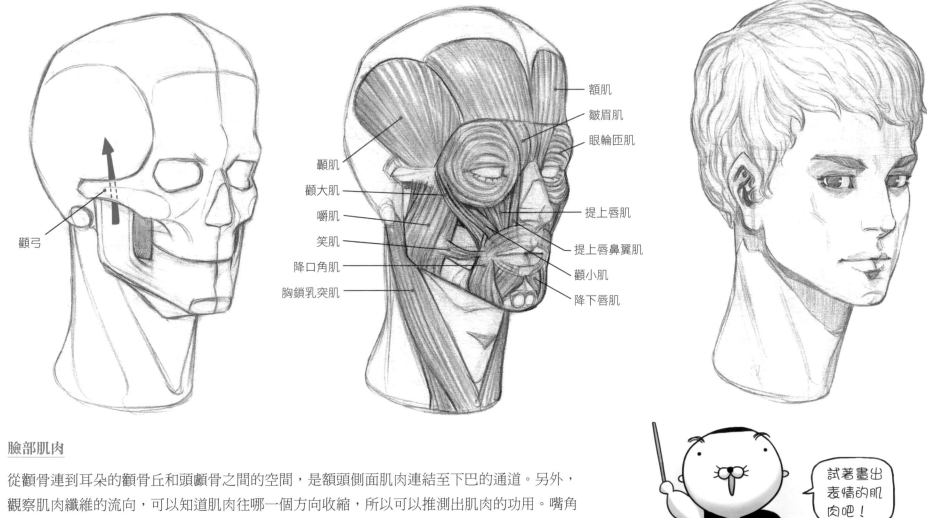

顳弓

額肌
皺眉肌
眼輪匝肌
顳肌
顴大肌
嚼肌
笑肌
降口角肌
胸鎖乳突肌
提上唇肌
提上唇鼻翼肌
顴小肌
降下唇肌

臉部肌肉

從顴骨連到耳朵的顴骨丘和頭顱骨之間的空間，是額頭側面肌肉連結至下巴的通道。另外，觀察肌肉纖維的流向，可以知道肌肉往哪一個方向收縮，所以可以推測出肌肉的功用。嘴角旁有許多肌肉連結，所以嘴巴周圍才會澎起。做出表情的肌肉並不是從骨頭連至骨頭，而是骨頭連至皮膚，因此才可以牽動皮膚做出表情。骨頭連至皮膚是臉部才有的肌肉特徵。

試著畫出表情的肌肉吧！

■ 笑臉的特徵

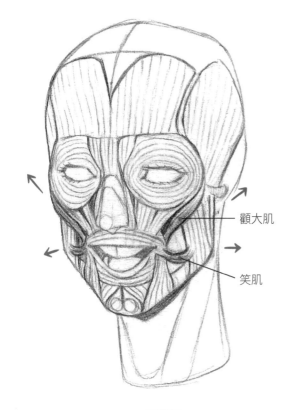

顴大肌

笑肌

額肌

笑時所用到的肌肉

笑時主要活動的肌肉是顴大肌和笑肌。產生法令紋，臉頰鼓起的原因是擠壓到脂肪。臉頰肉受到擠壓往上，眼睛受其影響呈新月狀。笑的時候，只會看到上排牙齒是自然的。如果可以看到下排牙齒，容易給人假笑或看起來瘋狂大笑的樣子。

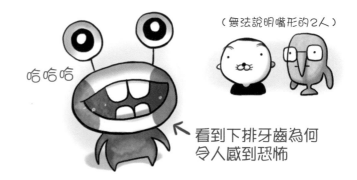

哈哈哈

（無法說明嘴形的2人）

看到下排牙齒為何
令人感到恐怖

抬起眉毛的額肌

老年人的額頭幾乎都會有皺紋。由此可知從年輕時就經常做出眉毛上抬的表情。大家只要稍微留意，就會發現不只往上看或做出驚訝表情的時候，各種表情都會使用額肌。額肌收縮，多餘的肉重疊會產生額頭皺紋。大家現在是不是也在無意識中收縮額肌呢？

■ 生氣的臉部表情

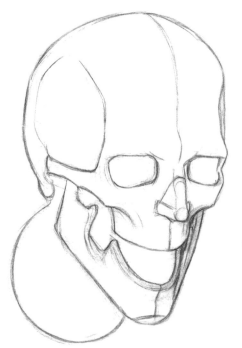

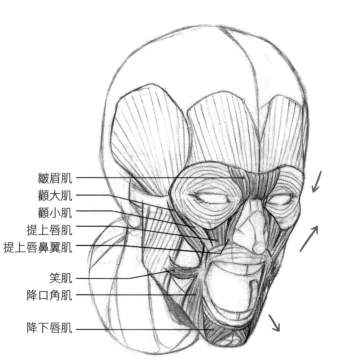

皺眉肌
顴大肌
顴小肌
提上唇肌
提上唇鼻翼肌

笑肌
降口角肌

降下唇肌

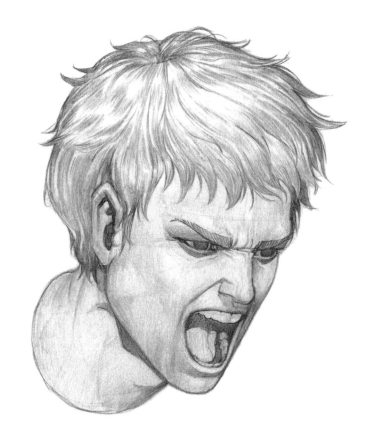

發怒的表情

兇惡的表情和發怒的表情都比笑臉使用到更多的肌肉。這樣的表情重點是顳顎關節的動作。如圖1嘴巴張開時，以髁突為軸心畫出下顎骨弧線，但是很多學生會犯的錯誤如圖2不是畫曲線而是畫成垂直移動的張嘴動作。如果嘴巴垂直張開，下巴關節會分離，我們知道這在骨骼解剖學上是不可能的動作。髁突是連結頭骨和下顎骨的關節，請一定要記住是不能分開的部分。

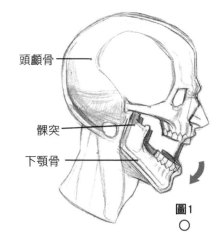

頭顱骨

髁突

下顎骨

圖1
○

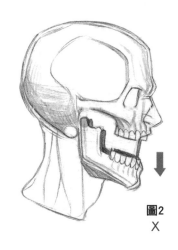

圖2
✕

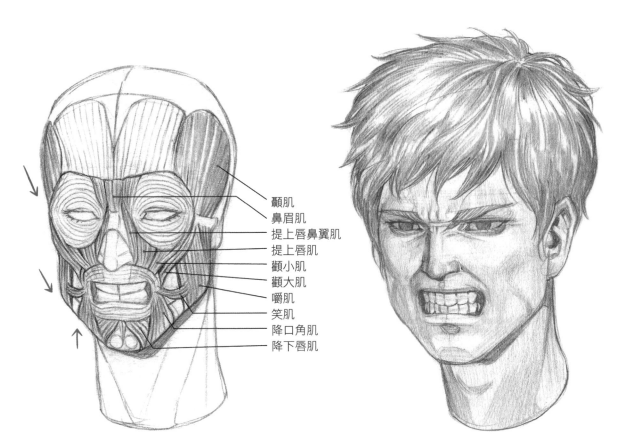

顳肌
鼻眉肌
提上唇鼻翼肌
提上唇肌
顴小肌
顴大肌
嚼肌
笑肌
降口角肌
降下唇肌

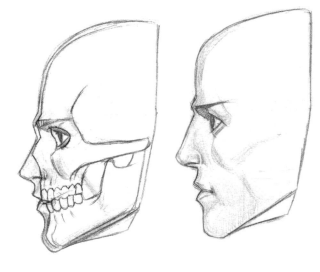

牙齒用力咬合，嚼肌會明顯浮現

露齒和兇惡的表情

這是至今使用最多肌肉的表情。口中牙齒用力咬住，可看到咬合的牙齒，動物身上也常看到這樣恐嚇對方的表情。所有的動物都是闔嘴的力量大於張嘴的力量，這是為了叼住獵得的獵物或咀嚼食物。所以將嘴巴閉起的肌肉也遠遠多於嘴張開的肌肉。嘴巴閉起的肌肉有顳肌和嚼肌，顳肌屬於具持久力的肌肉，用來輕輕閉合嘴巴；嚼肌屬於充滿力量的肌肉，用來咀嚼堅硬的東西。

〈弱下巴的運動〉
顳肌　收縮

〈強下巴的運動〉
顳肌+嚼肌　收縮

7 畫出自然的髮型

描繪頭髮的時候，如果能意識到頭形立體描繪，就可以避免頭髮過於貼覆頭皮或浮在頭上的錯誤。男女頭髮的髮際線也有所不相同。男生是有角度的M字形，女性則是成圓弧的髮際線。表現髮絲的時候，不要像植髮一樣一根一根描繪，而是掌握整體大致的形狀，再畫出接近髮尾部分，髮絲越細的分別。因為頭髮成束的同時也是分開的。髮束要有規則地從髮旋和分線朝一致的方向延伸。

錯誤筆記 頭髮的厚度和方向

頭髮是層層堆疊在頭上，所以一定要畫出立體感。如果完全沿著頭髮線條描繪，頭髮看起來會很稀疏。頭髮的方向以髮旋和分線為中心，掌握大致的髮流描繪出來。這個特點在描繪長髮角色時尤其重要。

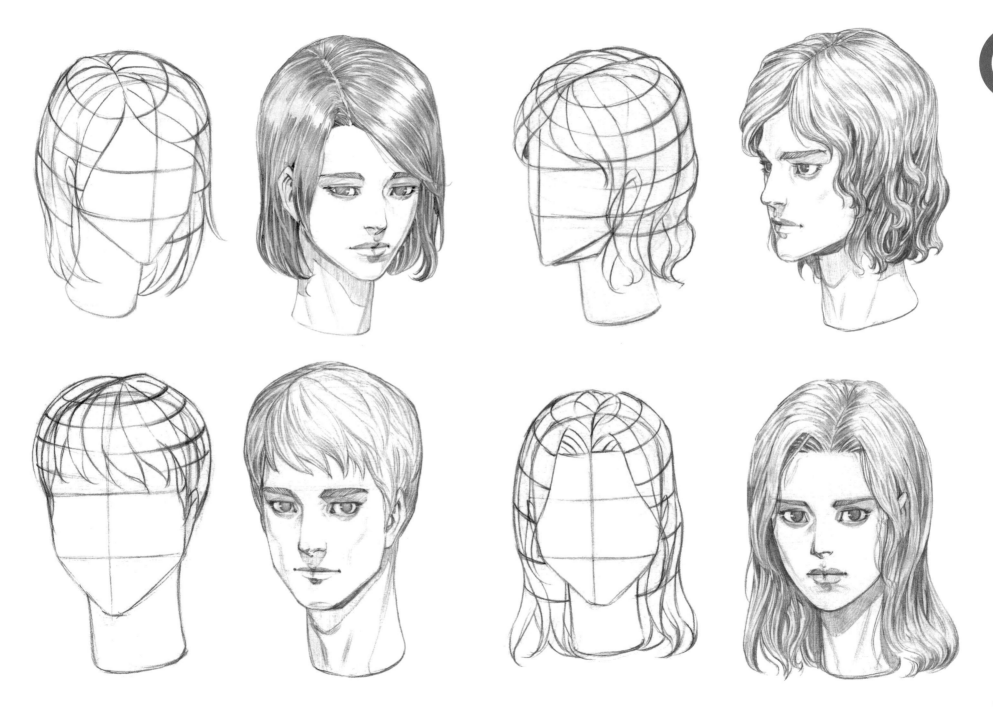

畫出各種髮型

髮型會因為髮旋和分線有很大的不同。依據頭髮的長度也會有很多的造型。不要用想像創造髮型，請參考髮型的專業資料來描繪。這樣才能表現出具時代感的流行髮型。

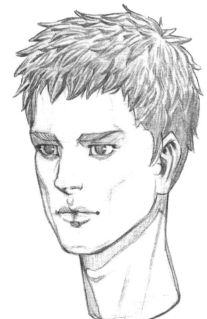

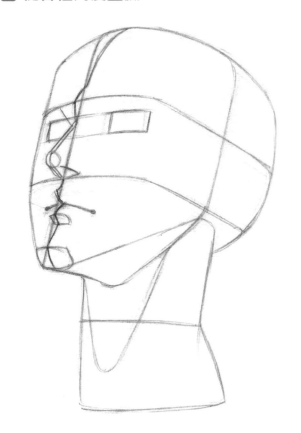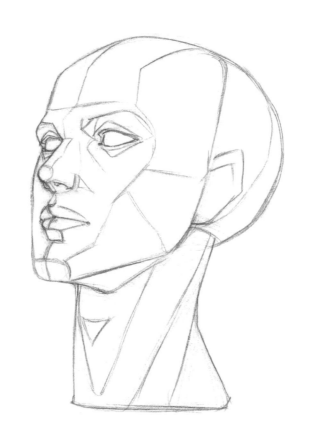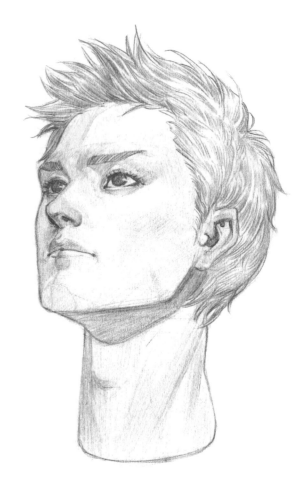

我們會比其他動物要更精確地識別臉。而且要構成臉的眼、口、鼻形狀是相
當複雜的，所以在描繪各種角度時，必須正確了解比例和形狀。但是不管我
們多正確了解眼、口、鼻的形狀，如果對臉部其他範圍不夠了解，也無法畫
出各種角度。為了熟悉連結眼、口、鼻的面，要練習以骨骼為基礎圖形化再
發展成角面像。畫臉的時候要先決定臉的朝向，再配合朝向立體描繪出整個
頭部，並且依照角度掌握出眼、口、鼻的比例和位置。如果要加上明暗變
化，以角面了解臉部骨骼線條就相當重要。

RockHe
TV

各位！請不要像
Tomy一樣從眼
睛開始畫喔。

來改變眼
睛顏色吧！

Tony（學生）
畫臉的時候要從哪裡開始畫呢？
當然是眼睛嚕！

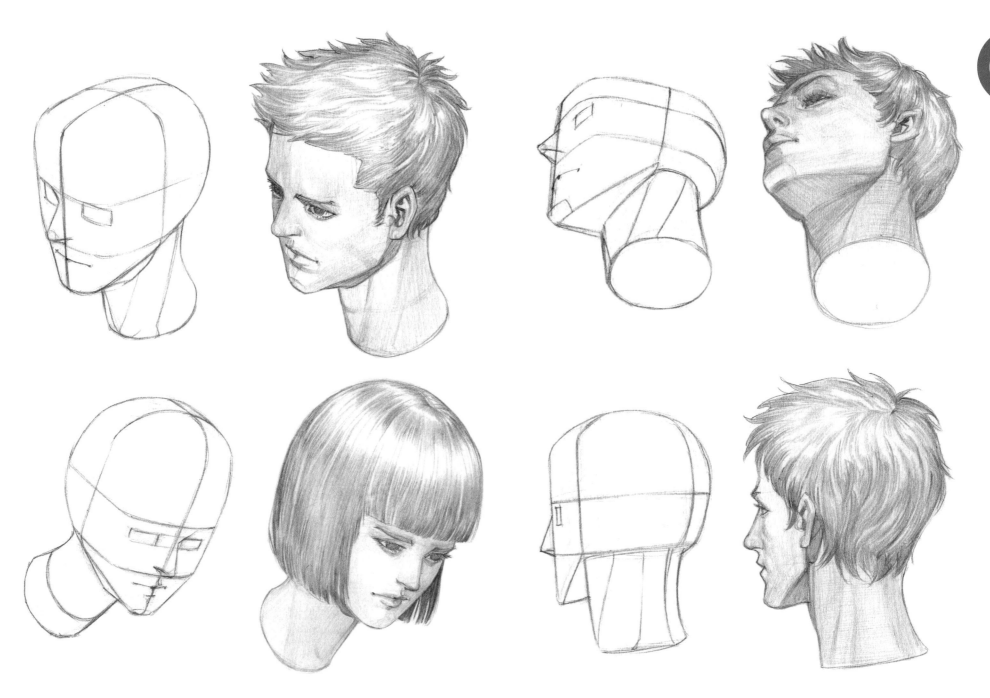

9 脖子的肌肉與動作

■ 最醒目的胸鎖乳突肌

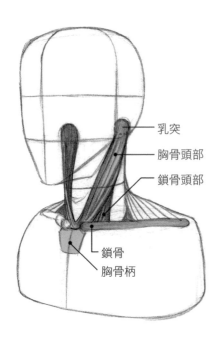

乳突
胸骨頭部
鎖骨頭部
鎖骨
胸骨柄

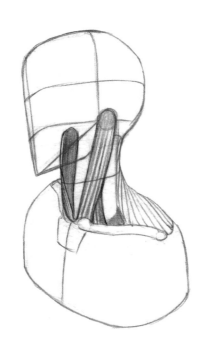

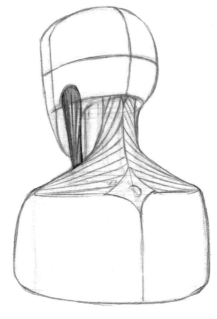

起點和止點

請摸摸看耳朵後面,是不是有骨頭突出?這就是「乳突」。胸鎖乳突肌從乳突開始,分成連至胸骨柄的「胸骨頭部」,和連至鎖骨的「鎖骨頭部」。

一邊照鏡子一邊轉動脖子看看。

轉動

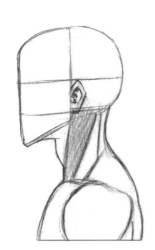

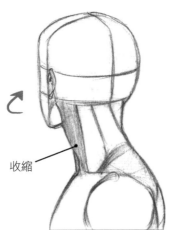

收縮

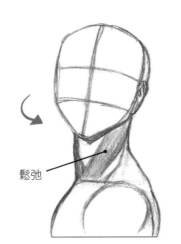

鬆弛

作用

功用是讓脖子左右轉動、向前低頭。

特徵

胸鎖乳突肌左右脖子的輪廓,因為具厚度又醒目,是表現脖子時不可忽視的重要關鍵。脖子還有胸鎖乳突肌以外的各種肌肉,但是從表面很難看出,所以只用胸鎖乳突肌和上斜方肌纖維來表現,剩餘部分用圓筒狀整合較為自然。

■ 橋梁般的上斜方肌纖維

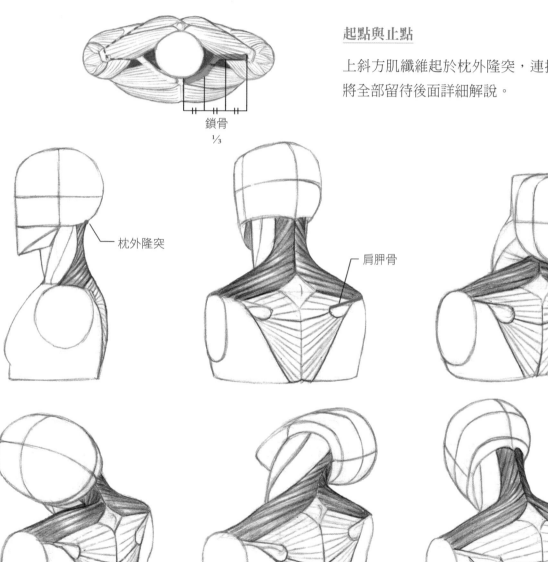

鎖骨
⅓

枕外隆突

肩胛骨

起點與止點

上斜方肌纖維起於枕外隆突，連接到兩邊肩胛骨和鎖骨外側的1/3處。關於斜方筋將全部留待後面詳細解說。

作用

上斜方肌纖維的作用在於幫助臉朝上、頭部傾斜和轉動，並且負責將鎖骨和肩胛骨連結頸骨，撐起肩膀。

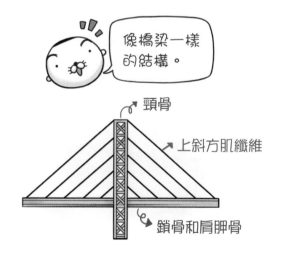

像橋梁一樣的結構。

頸骨

上斜方肌纖維

鎖骨和肩胛骨

■ 簡單易懂的脖子動作

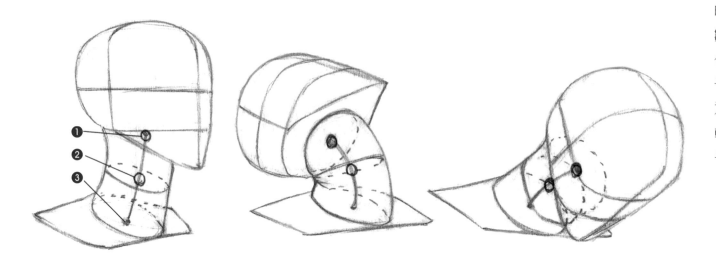

脖子會在頸椎的中央彎動。脖子向後彎的角度大於向前彎的角度，在頸肌產生皺摺。脖子前後彎時，外觀長度會有變化，所以必須常以中心點為基準思考脖子的動作。脖子前後動作時，脖子以❷為中心大角度彎動。❸的部位彎曲程度較小，只是扮演輔助❷活動的功用。脖子左右轉動時，以❶為中心轉動。

錯誤筆記 鎖骨和脖子的間距

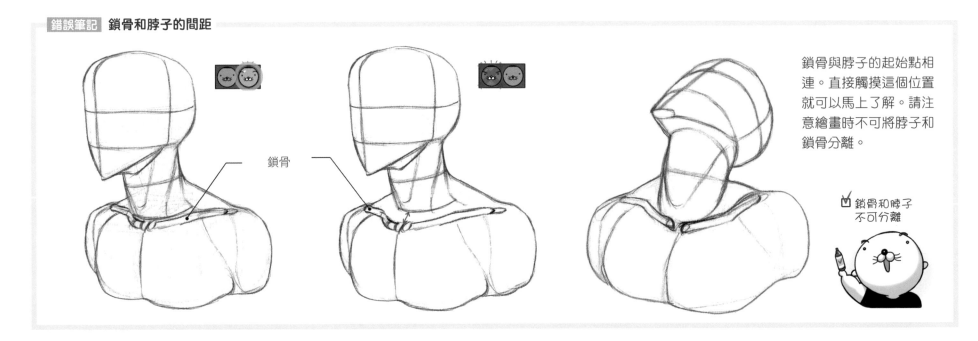

鎖骨

鎖骨與脖子的起始點相連。直接觸摸這個位置就可以馬上了解。請注意繪畫時不可將脖子和鎖骨分離。

☑ 鎖骨和脖子
不可分離

斜方肌

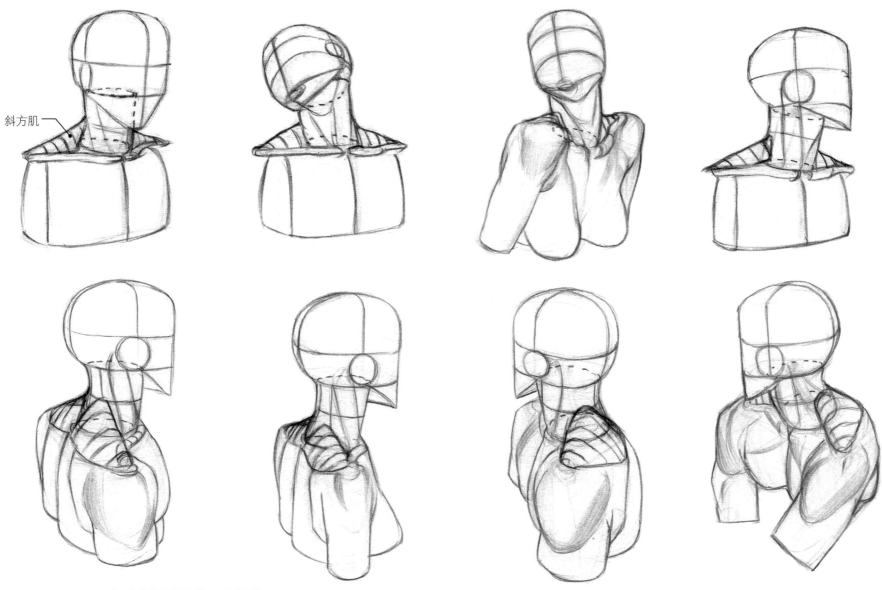

上斜方肌纖維的形狀變化

將脖子和上斜方肌纖維思考成連續的線條，建議像這些圖一樣，先將脖子假設成圓柱，而且不將上斜方肌纖維思考成固定的形狀。因為上斜方肌纖維會隨著肩峰的位置改變形狀。

03

人體解剖學

透過肌肉位置和其功用，了解人體動作的原理。
藉由內部結構的理解，就能自然表現出因動作變化的姿勢。

肌肉結構與作用

達文西和米開朗基羅在禁止解剖人體的時代為何還一頭栽入解剖學呢？這是因為這兩位藝術家有感於面對眼前活生生的模特兒，只憑其外表的資訊，在創作上很難有進一步的突破。結果一邊自己研究人體內部結構，一邊使人體描摹水準有了劃時代的發展。如果不理解結構只依賴參考資料，勢必得花費大量的時間找尋符合想描繪姿勢和角度的資料。而且如果模特兒的體型特徵和燈光角度掌握得不正確，可能就會將人體畫錯。

畫插畫和漫畫的人，即使沒有模特兒也必須從各種角度創作、畫出多樣姿勢的人物。也就是說，我們必須知道人體結構和動作的原理。也有老師主張不需要放太多的比重在解剖學的學習，他們表示學習解剖學反而畫不出自然的人體。如果以要編寫解剖學書籍的我來說，只從解剖學來學習人體是不足的，但是如果想創作好人體，解剖學絕對是一門不可錯過的必修科目。當然如果過分只針對解剖學來描繪人體，會像部分老師的主張一樣，刻苦描繪人體，也會使線條不自然。然而即便考量到這樣的副作用，仍不可鬆懈解剖學的學習。因為為了自然描繪人體，在深入學習解剖學後，必須要能夠視狀況活用。因此學習解剖學的態度不應該想成「無法完整學會，那就不要開始學」，而應該下決心為「紮實學習後，視需要活用」。對人體有了深入了解，將成為紮實的基礎，大家就可以隨心所欲畫出想要的樣子。我再強調一次只要熟悉基本形狀，身體的誇張或縮小、省略或變形不再是難事，就讓我們開始進入人體解剖學的篇章吧！

 肌肉學習的重點

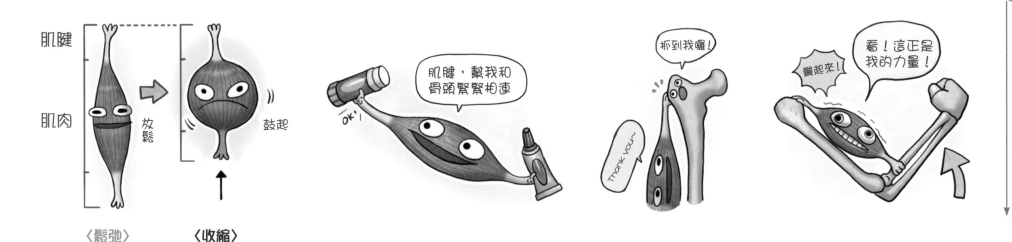

我們在第一章學了簡單化的骨骼和關節動作，這一章我們將學習稍微寫實、與骨骼相連的肌肉。首先肌肉由肌腱和肌肉（肌腹）構成，肌肉受力時，肌腹長度變短，橫向變寬。相反的肌腱不會收縮和鬆弛。因為肌腱的功用為肌腹與骨骼相連的接著劑，肌腹的兩端一定有肌腱。肌腱會因為肌肉而有長度或面積的差異。

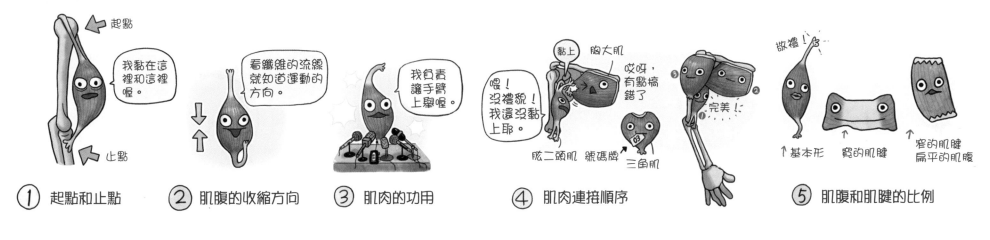

① 起點和止點　　② 肌腹的收縮方向　　③ 肌肉的功用　　④ 肌肉連接順序　　⑤ 肌腹和肌腱的比例

1 軀幹肌肉的位置與功用

■ 突出的胸大肌

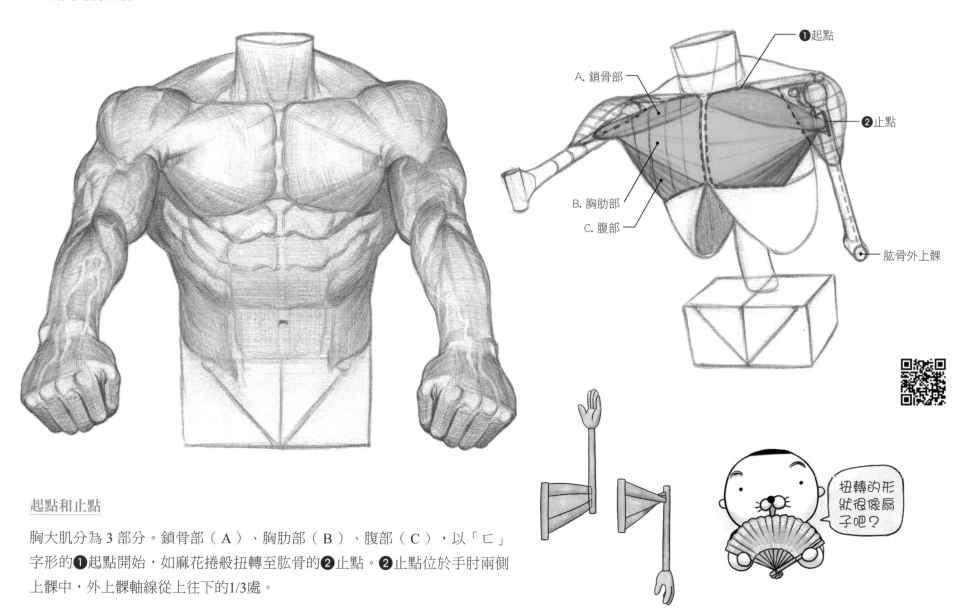

❶起點

A. 鎖骨部

❷止點

B. 胸肋部

C. 腹部

肱骨外上髁

扭轉的形狀很像扇子吧？

起點和止點

胸大肌分為 3 部分。鎖骨部（A）、胸肋部（B）、腹部（C），以「ㄷ」字形的❶起點開始，如麻花捲般扭轉至肱骨的❷止點。❷止點位於手肘兩側上髁中，外上髁軸線從上往下的1/3處。

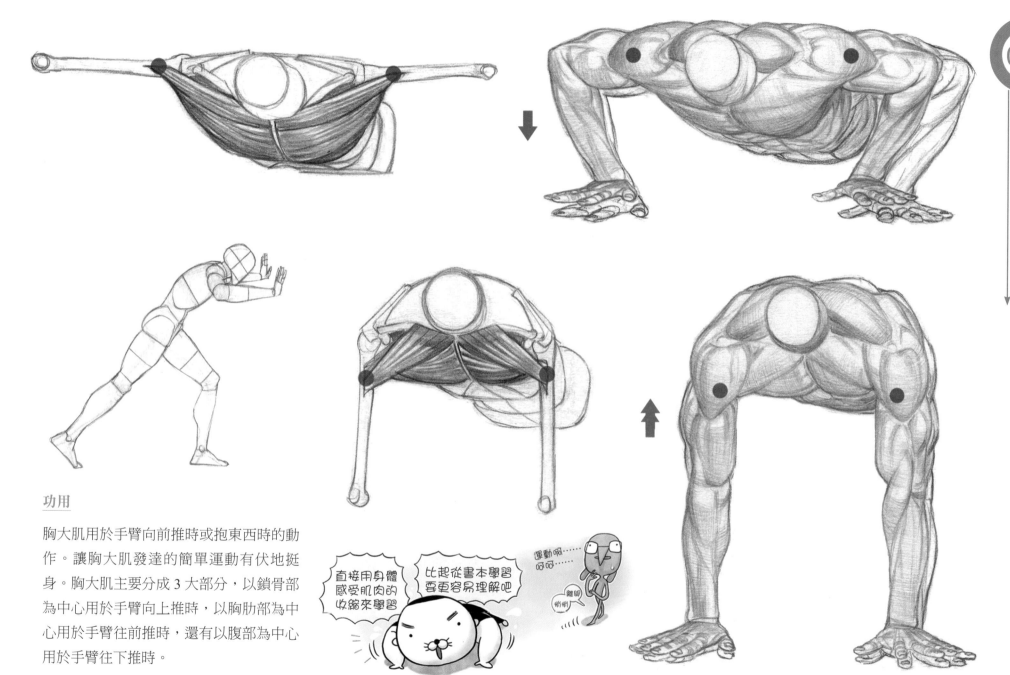

功用

胸大肌用於手臂向前推時或抱東西時的動作。讓胸大肌發達的簡單運動有伏地挺身。胸大肌主要分成 3 大部分，以鎖骨部為中心用於手臂向上推時，以胸肋部為中心用於手臂往前推時，還有以腹部為中心用於手臂往下推時。

直接用身體
感受肌肉的
收縮來學習

比起從書本學習
要更容易理解吧

運動啊……
喵喵……

離開
啪啪

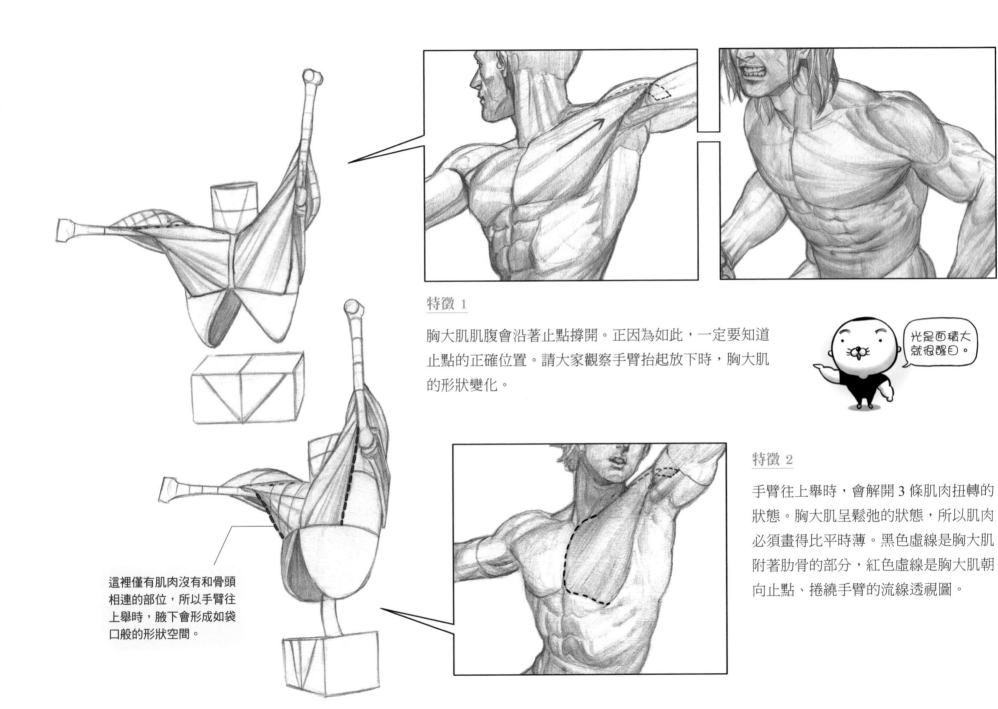

特徵 1

胸大肌肌腹會沿著止點撐開。正因為如此，一定要知道止點的正確位置。請大家觀察手臂抬起放下時，胸大肌的形狀變化。

光是面積大就很醒目。

這裡僅有肌肉沒有和骨頭相連的部位，所以手臂往上舉時，腋下會形成如袋口般的形狀空間。

特徵 2

手臂往上舉時，會解開 3 條肌肉扭轉的狀態。胸大肌呈鬆弛的狀態，所以肌肉必須畫得比平時薄。黑色虛線是胸大肌附著肋骨的部分，紅色虛線是胸大肌朝向止點、捲繞手臂的流線透視圖。

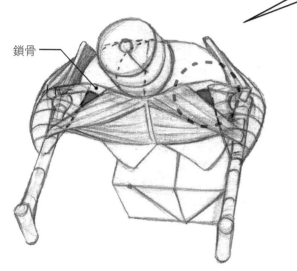

鎖骨

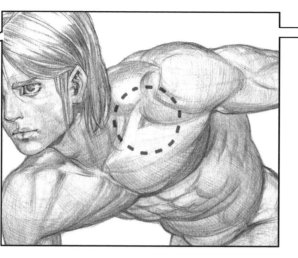

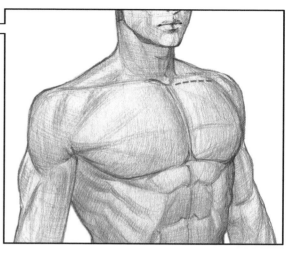

特徵 3

鎖骨下有凹陷的空間，肌肉越發達越可以清楚看到凹陷處。

特徵 4

因為胸大肌連在鎖骨下面，如果肌肉發達，鎖骨下面的部分會看不出來。

三角肌

胸大肌的止點

1/2

肱骨外上髁

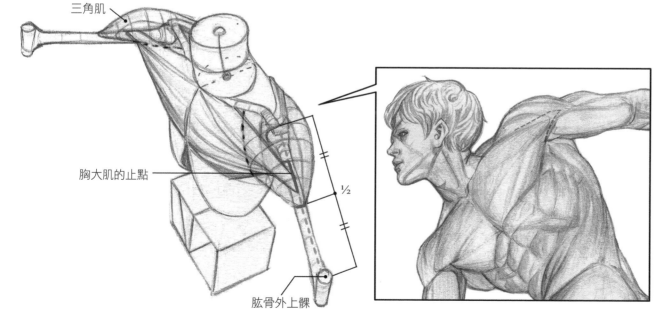

重疊的順序

三角肌覆蓋在胸大肌止點上。三角肌連在肱骨外上髁線條的1/2處。

要記住肌肉的起點和止點喔！

尋找消失的止點！

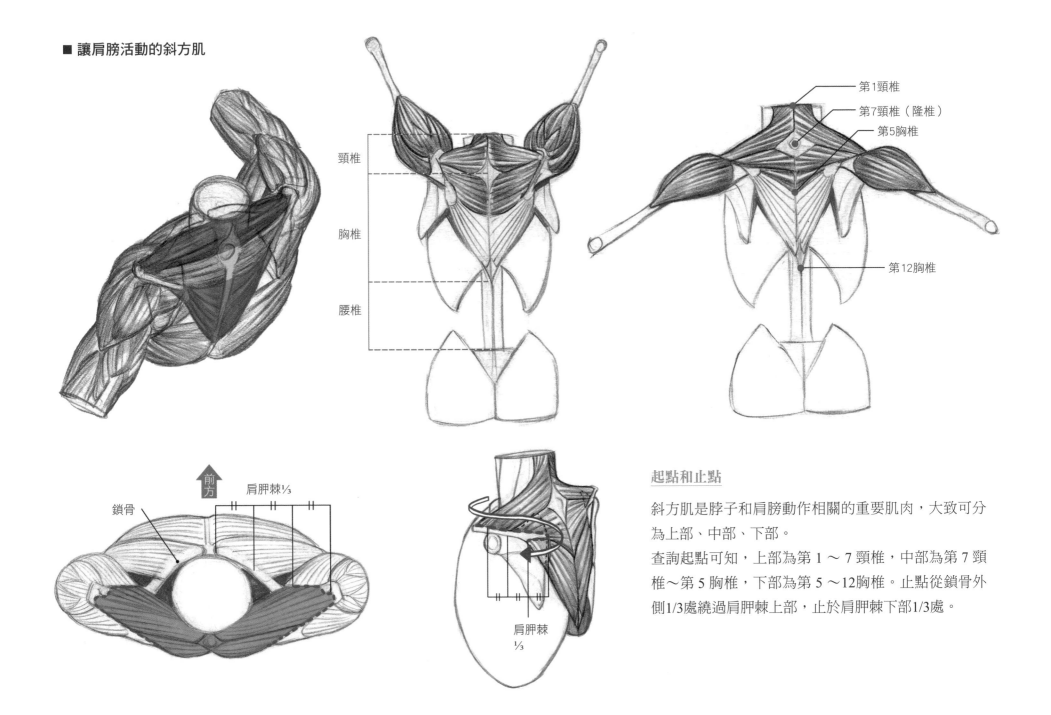

■ 讓肩膀活動的斜方肌

頸椎

胸椎

腰椎

第1頸椎
第7頸椎（隆椎）
第5胸椎
第12胸椎

前方
鎖骨
肩胛棘⅓

肩胛棘
⅓

起點和止點

斜方肌是脖子和肩膀動作相關的重要肌肉，大致可分
為上部、中部、下部。

查詢起點可知，上部為第 1 ～ 7 頸椎，中部為第 7 頸
椎～第 5 胸椎，下部為第 5 ～12胸椎。止點從鎖骨外
側1/3處繞過肩胛棘上部，止於肩胛棘下部1/3處。

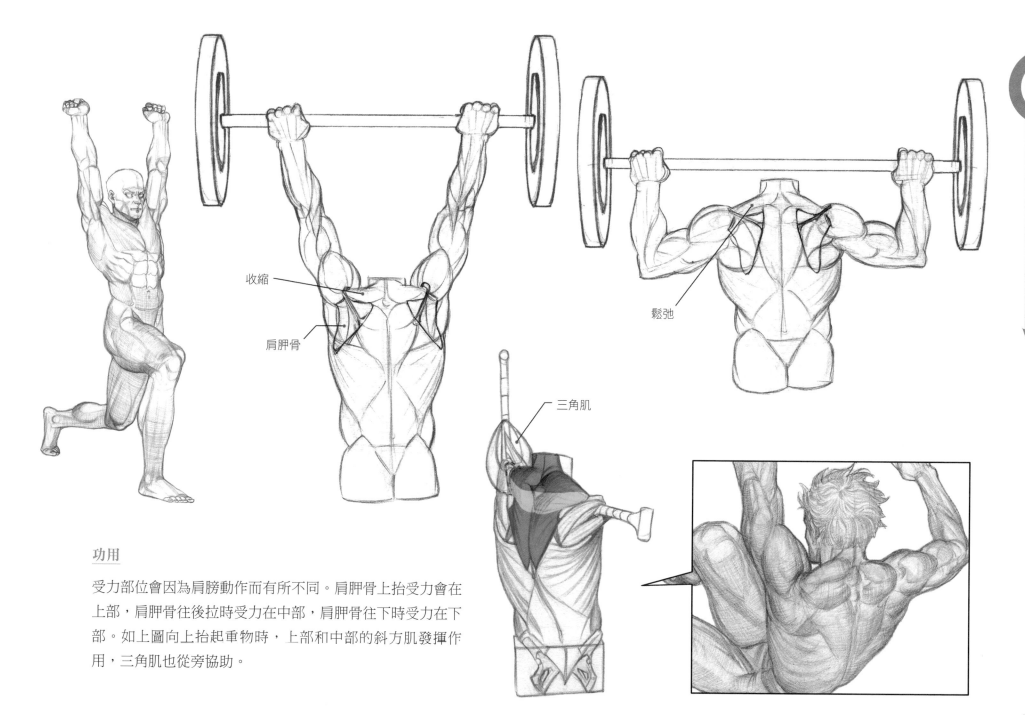

收縮

肩胛骨

鬆弛

三角肌

功用

受力部位會因為肩膀動作而有所不同。肩胛骨上抬受力會在
上部，肩胛骨往後拉時受力在中部，肩胛骨往下時受力在下
部。如上圖向上抬起重物時，上部和中部的斜方肌發揮作
用，三角肌也從旁協助。

特徵

斜方肌和脖子之間的空間 A，從外表看相當醒目，所以請一定要記住。肌肉收縮時，B 和 C 是在斜方肌肌腱出現的明顯凹狀。

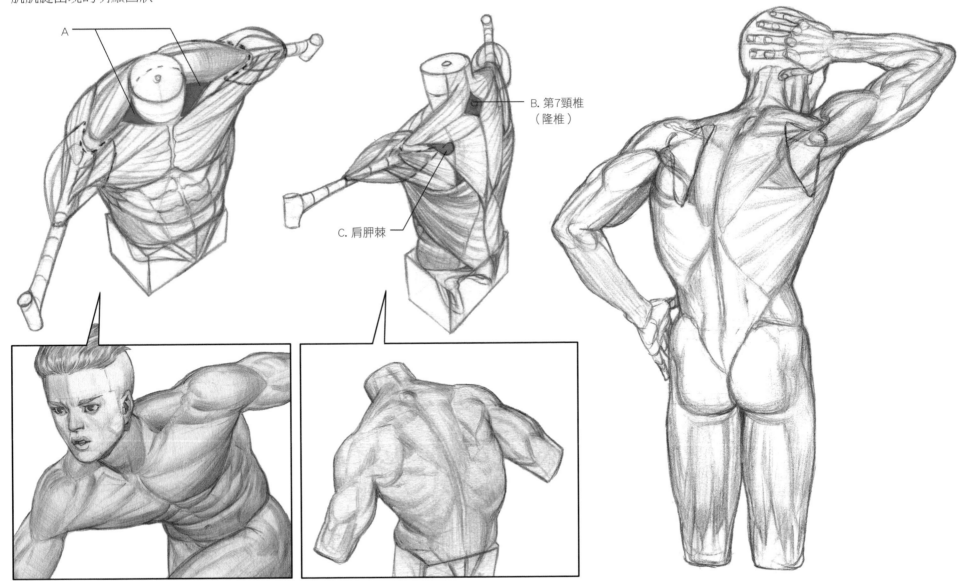

A

B. 第7頸椎
（隆椎）

C. 肩胛棘

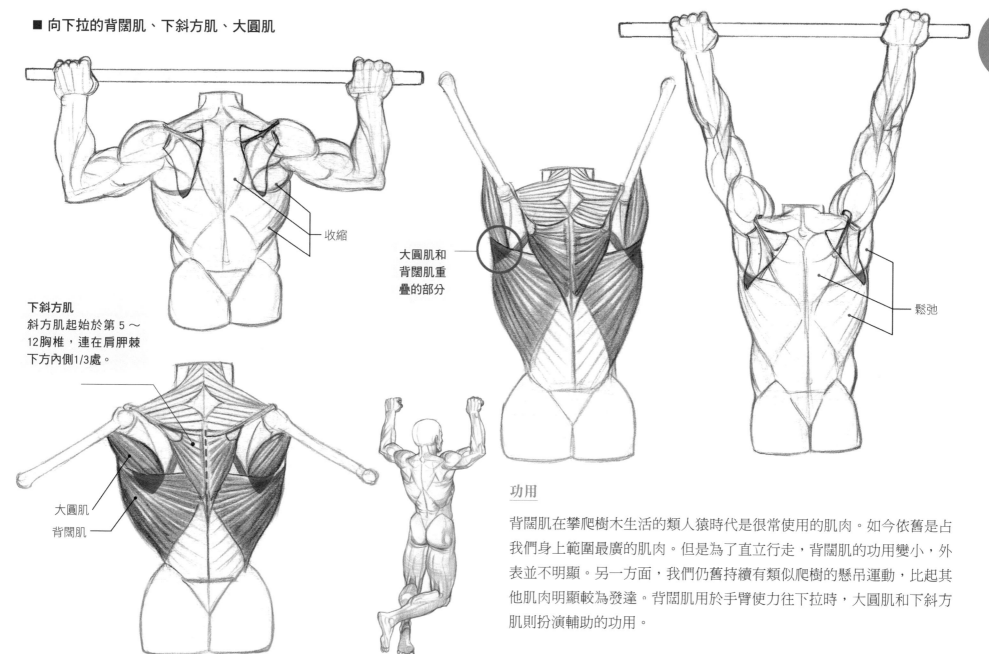

■ 向下拉的背闊肌、下斜方肌、大圓肌

收縮

大圓肌和
背闊肌重
疊的部分

鬆弛

下斜方肌
斜方肌起始於第 5 ～
12胸椎，連在肩胛棘
下方內側1/3處。

大圓肌
背闊肌

功用

背闊肌在攀爬樹木生活的類人猿時代是很常使用的肌肉。如今依舊是占
我們身上範圍最廣的肌肉。但是為了直立行走，背闊肌的功用變小，外
表並不明顯。另一方面，我們仍舊持續有類似爬樹的懸吊運動，比起其
他肌肉明顯較為發達。背闊肌用於手臂使力往下拉時，大圓肌和下斜方
肌則扮演輔助的功用。

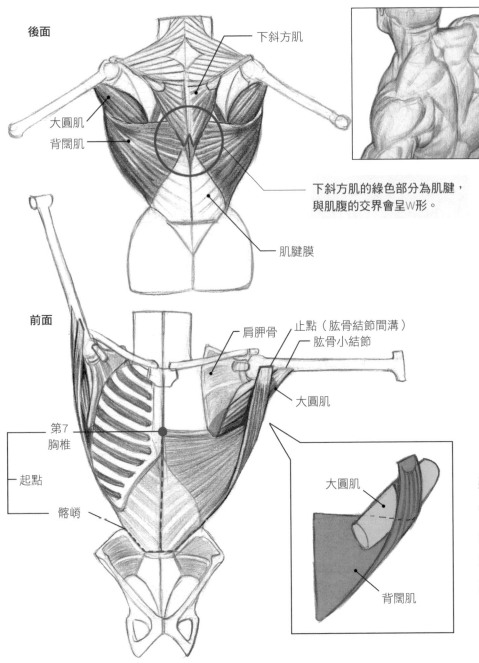

後面

下斜方肌

大圓肌

背闊肌

下斜方肌的綠色部分為肌腱，
與肌腹的交界會呈W形。

肌腱膜

前面

肩胛骨

止點（肱骨結節間溝）

肱骨小結節

大圓肌

第7
胸椎

起點

髂嵴

大圓肌

背闊肌

特徵

與背闊肌廣闊相連的肌腱部分稱為「肌腱膜」。這塊肌腱膜的
面積比其他肌肉的肌腱都大很多。如果肌腹纖維和肌腱的範圍
交界區分不清，就無法正確表現肌肉鬆弛和收縮的時候。

重疊順序

背闊肌和斜方肌在第 7～12胸椎的部分重疊，下圖紅色部分為
斜方肌覆蓋背闊肌之處。

大家
有跟上
嗎？

輕輕跳出

起點和止點

背闊肌起始於沿著脊椎的第 7 胸椎到髂嵴，止於肱骨結節間溝。肌肉在
起始點較廣，越往止點越細。大圓肌起始於肩胛骨下方，連在肱骨小結
節嵴。背闊肌以包覆大圓肌的樣子重疊。關於大圓肌，後面會有更詳細
的解說。

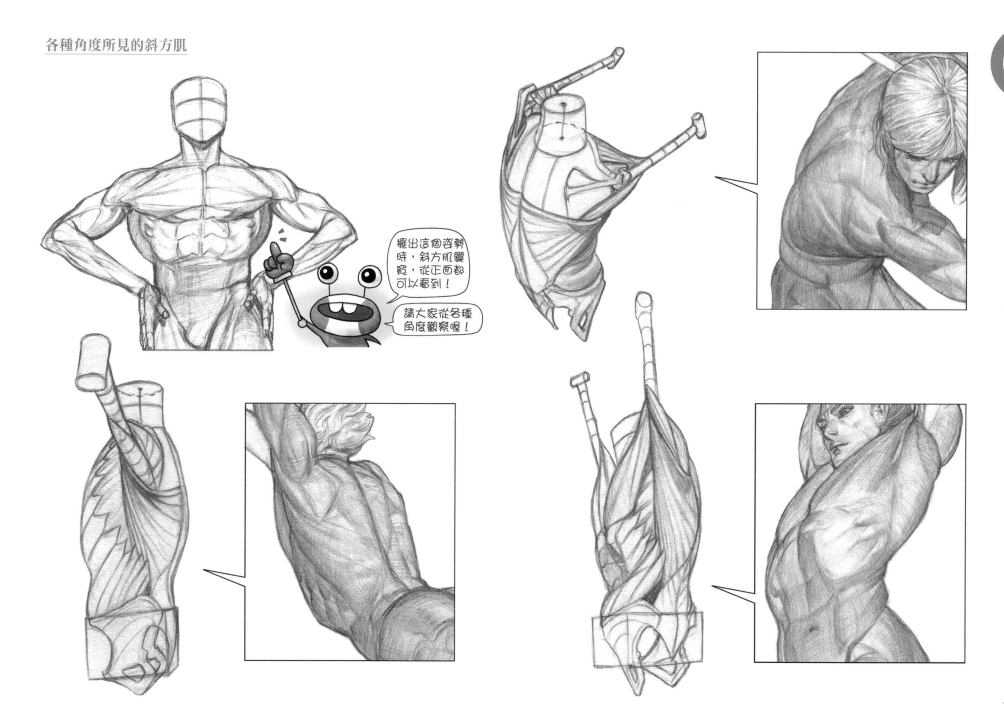

擺出這個姿勢時，斜方肌變寬，從正面都可以看到！

請大家從各種角度觀察喔！

■ 拉東西時的棘下肌與大圓肌

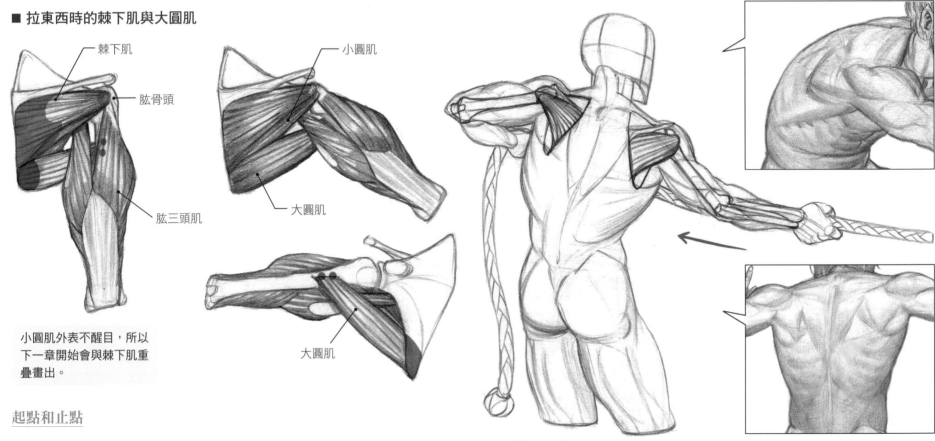

棘下肌

肱骨頭

肱三頭肌

小圓肌

大圓肌

大圓肌

小圓肌外表不醒目，所以
下一章開始會與棘下肌重
疊畫出。

起點和止點

紫色部分是棘下肌連接在肩胛骨的起點，以及連接在肱骨頭的止點，紅色部分是大圓肌連
接在肩胛骨下方的起點，以及連接在肱骨前面的止點。

功用

棘下肌和大圓肌的作用是把東西拉近時，使手臂做出往後拉的動作。

重疊順序

棘下肌和大圓肌重疊的部分幾乎都被斜方肌所覆蓋，所以外表不太會顯露出這個複雜的結
構。但是，為了理解動作原理，這是一定要學習的部位。這個部位隨著動作會越加複雜，
稍後會再詳細解說。

漸漸……失去意識

停工

Ana
不可以
放棄！

搨搨搨

■ 使肩膀上抬的菱形肌

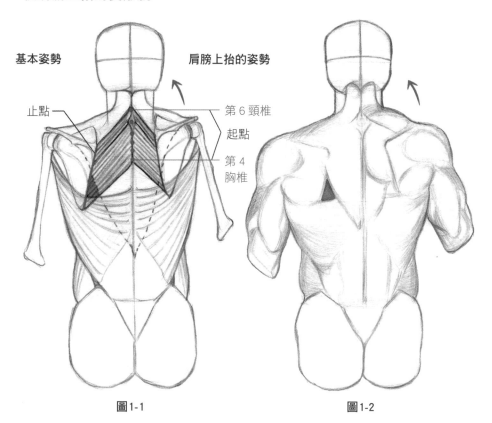

基本姿勢　　　　　　肩膀上抬的姿勢

止點

第 6 頸椎
起點
第 4 胸椎

圖1-1　　　　　　　　　圖1-2

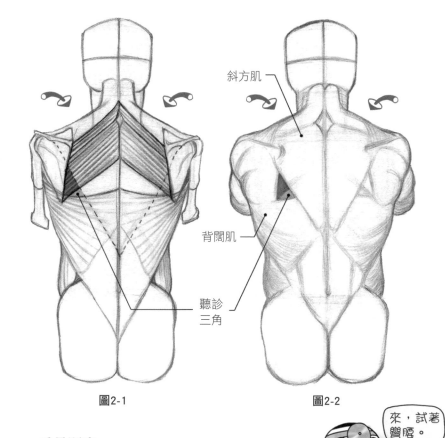

斜方肌

背闊肌

聽診
三角

圖2-1　　　　　　　　　圖2-2

請牢牢記住背
部肌肉連接的
脊柱編號喔～

起點和止點

菱形肌如圖1-1從第 6
頸椎到第 4 胸椎為起
點，止於肩胛骨內側
邊角。

功用

菱形肌負責肩膀往背部上抬的動
作。圖1-2是菱形肌收縮時突出
表面的形狀。當肩膀往前突出至
極限時，是菱形肌最鬆弛的姿
勢，與收縮時不同，不會在表面
顯現出來，這點可從圖2-1和圖
2-2得知。

重疊順序

菱形肌幾乎藏在斜方肌和背闊肌的下面（除
了聽診三角的部分）。

特徵

聽診三角是聽診器貼放的位置，所以取名為「聽診三角」。肩
膀如圖2-1、圖2-2往前突出時，這個部分會變寬。

來，試著
彎腰。

咳咳……

■ 支撐腰部的豎脊肌

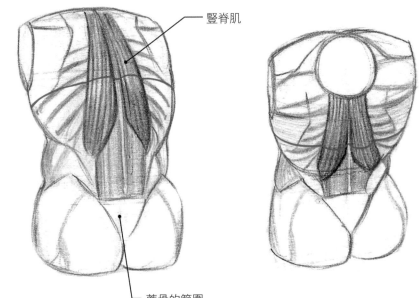

豎脊肌

薦骨的範圍

起點和止點

豎脊肌由棘肌、最長肌、髂肋肌 3 部分構成。左圖是將這些肌肉簡略合而為一描繪出來的樣子。為了容易理解，與實際肌肉的形狀表現不同，請大家當作參考即可。豎脊肌從頭顱骨下方，沿著脊椎長長連到薦骨。

功用

用於往後彎腰、支撐身體。

重疊順序

位於背後肌肉最深層的位置，與骨頭直接相連。

最深層的肌肉，肌肉卻厚到外表可見，相當立體。

← 正在鍛鍊豎脊肌

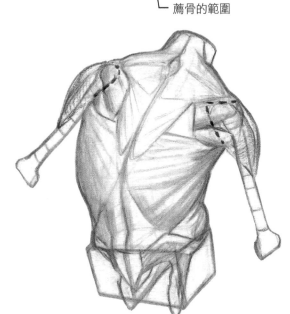

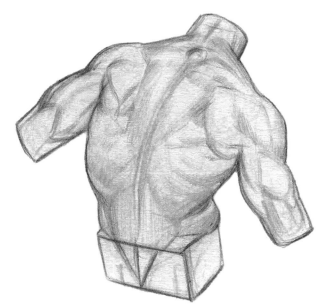

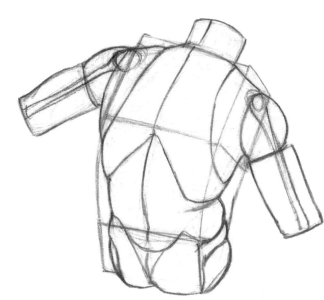

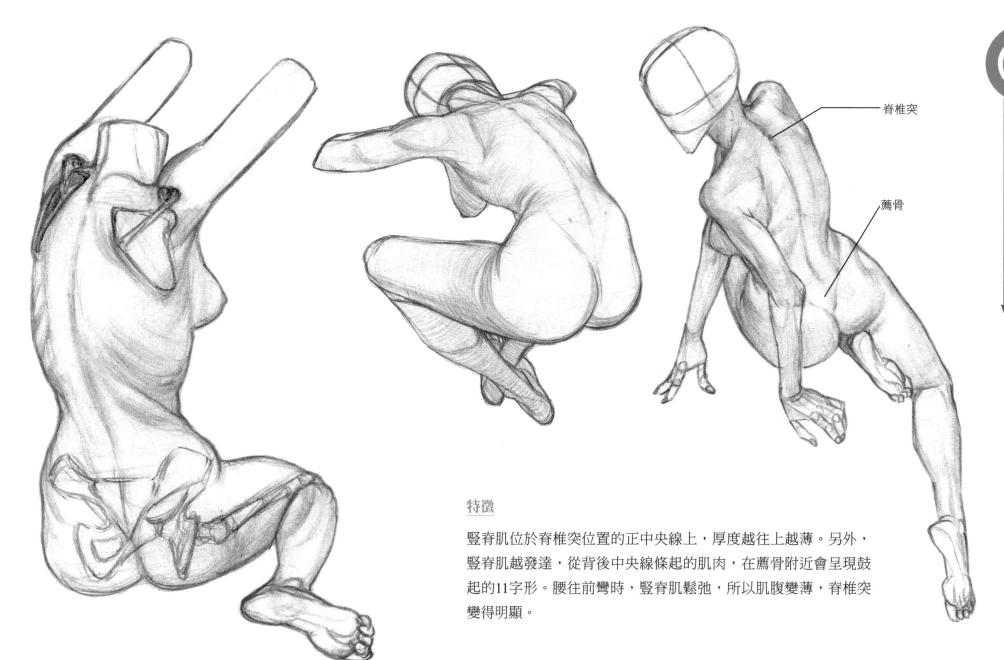

脊椎突

薦骨

特徵

豎脊肌位於脊椎突位置的正中央線上，厚度越往上越薄。另外，
豎脊肌越發達，從背後中央線條起的肌肉，在薦骨附近會呈現鼓
起的11字形。腰往前彎時，豎脊肌鬆弛，所以肌腹變薄，脊椎突
變得明顯。

■ 將肩膀前推的前鋸肌

起點和止點

前鋸肌連接在第 1 ～ 9 肋骨，以及肩胛骨內側緣。就像用手包覆胸廓的形狀。

重疊順序

前鋸肌上面的 4 ～ 5 的肌束被胸大肌包覆。手臂往上抬時，與腹外斜肌連接的部分呈明顯的鋸齒狀。

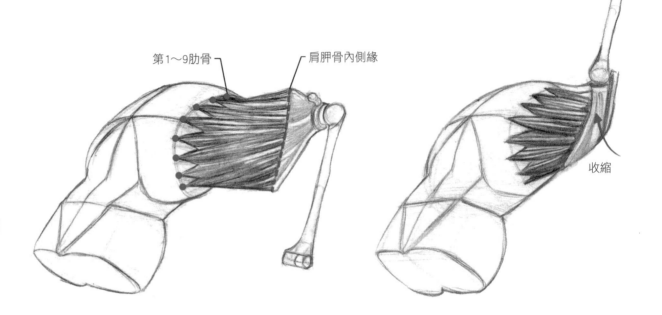

第1～9肋骨　　肩胛骨內側緣

收縮

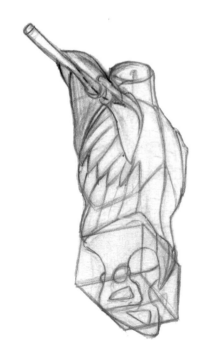

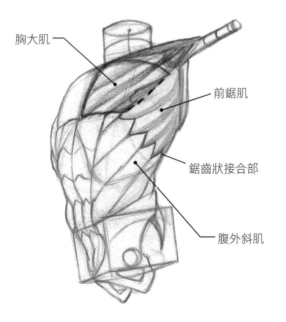

胸大肌

前鋸肌

鋸齒狀接合部

腹外斜肌

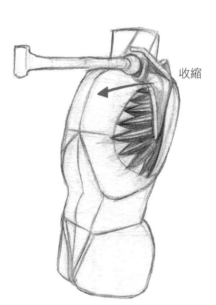

收縮

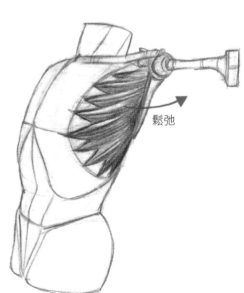

鬆弛

功用

前鋸肌用於抱緊東西或肩膀往前推的時候。

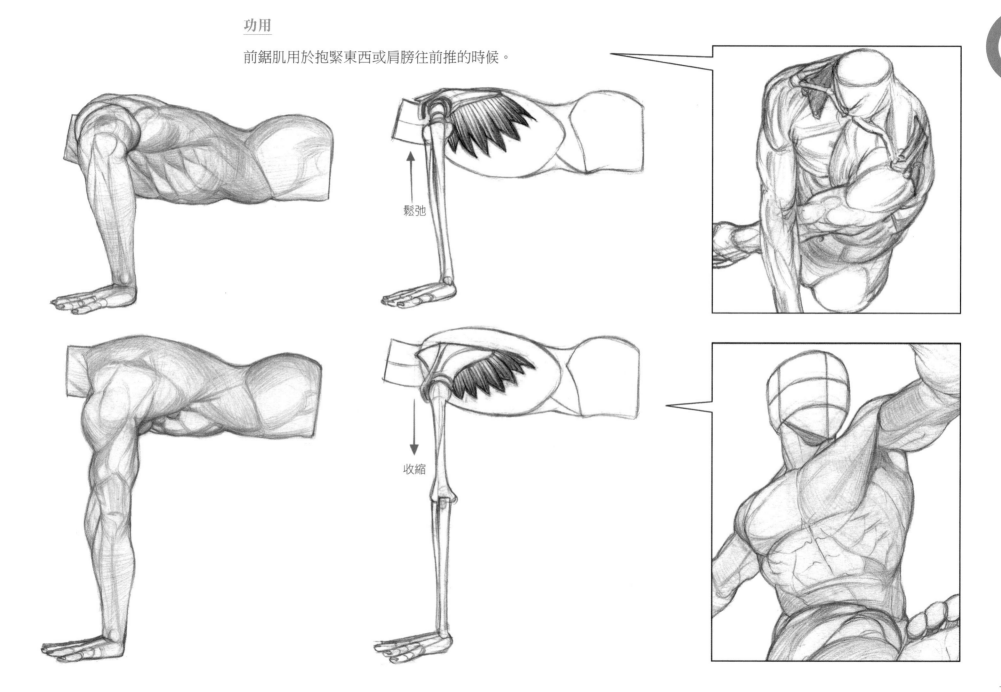

鬆弛

收縮

■ 扭轉腰部的腹外斜肌

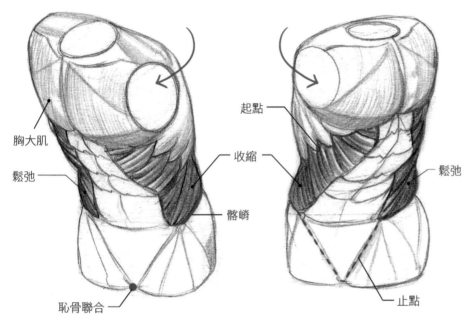

胸大肌

鬆弛

恥骨聯合

起點

收縮

髂嵴

鬆弛

止點

起點和止點

腹外斜肌是起於第 5 ～12肋骨的 8 條肌束，延伸到髂嵴前方、腹股溝韌帶、白線。

功用

腹外斜肌用於上半身側彎和扭轉軀幹的時候。胸部的肋骨保護內臟，腹部除了轉動腰部的脊椎外，沒有骨骼結構，承受外部衝擊的能力較弱。因此，有一大塊肌腱，就是代替骨頭的肌腱膜，負責保護腹部的內臟器官。

重疊順序

腹外斜肌的肌腱膜覆蓋在右頁出現的腹直肌上面。

特徵

前鋸肌和腹外斜肌的肌腹纖維越往下越急邊傾斜。

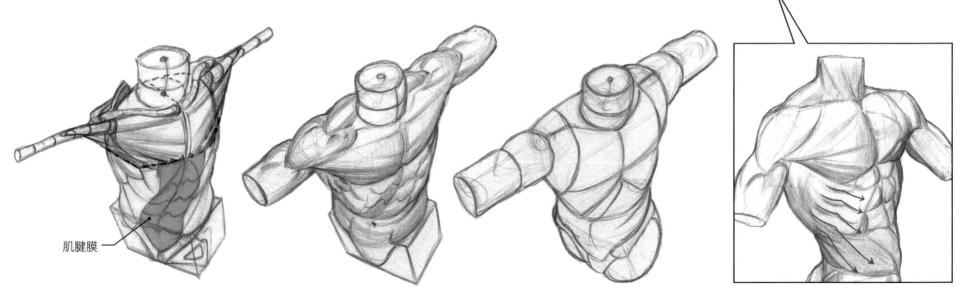

肌腱膜

■ 彎曲腰部的腹直肌

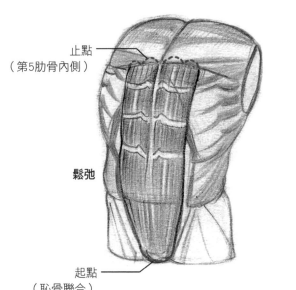

止點
（第5肋骨內側）

鬆弛

起點
（恥骨聯合）

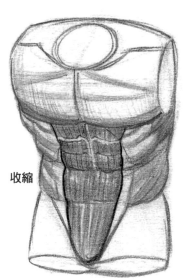

收縮

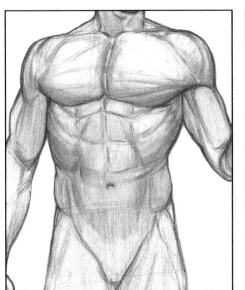

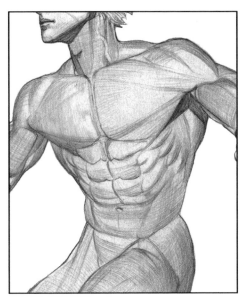

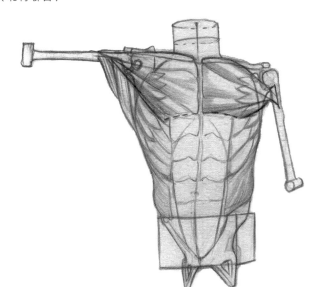

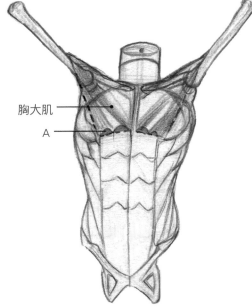

胸大肌

A

起點和止點

恥骨聯合為起點，持續直到第 5 肋骨內側。

功用

軀幹前彎時，腹直肌收縮，往後仰時，腹直肌鬆弛。

重疊順序

胸大肌微微包覆在腹直肌起始附近的 A，腹外斜肌的肌腱膜覆蓋在腹直肌上。

■ 男性軀幹線條

如何將解剖學
學到的內容，
實際展現在外
表，請大家觀
察看看。

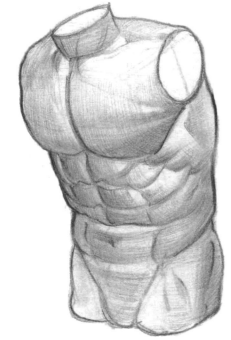

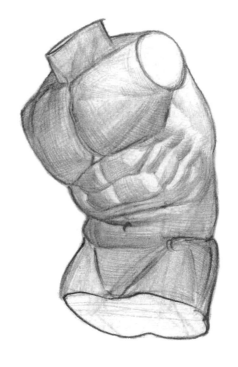

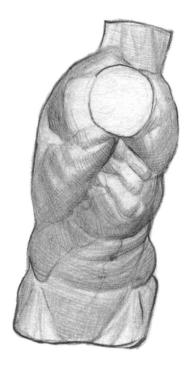

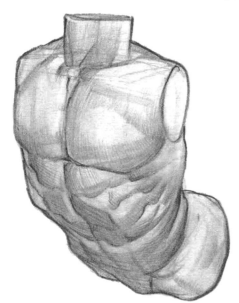

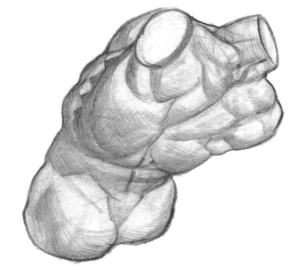

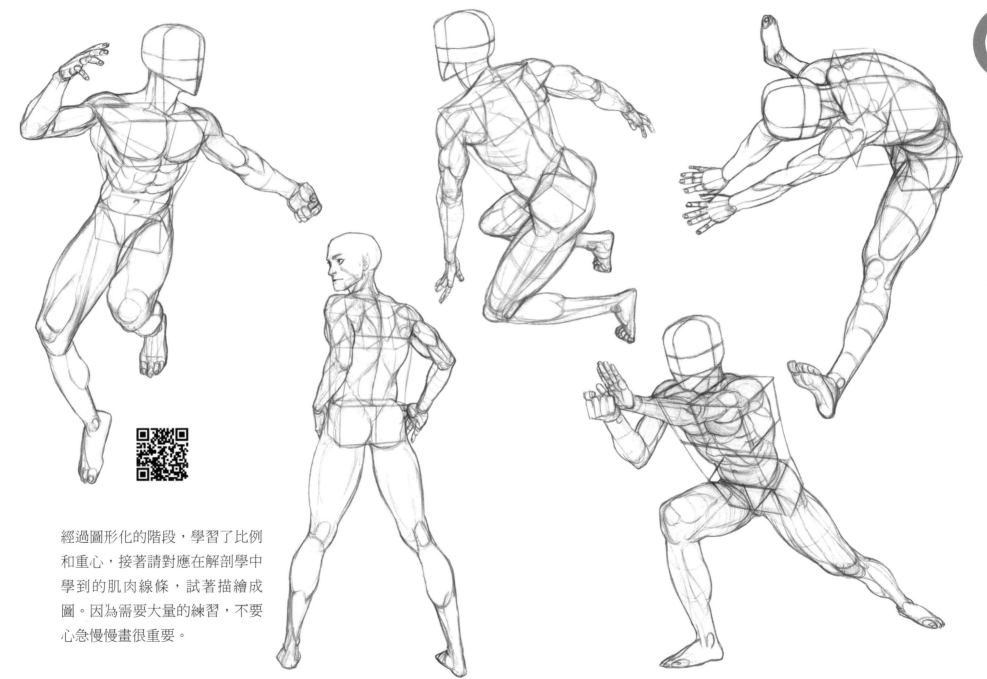

經過圖形化的階段，學習了比例
和重心，接著請對應在解剖學中
學到的肌肉線條，試著描繪成
圖。因為需要大量的練習，不要
心急慢慢畫很重要。

■ 女性胸部

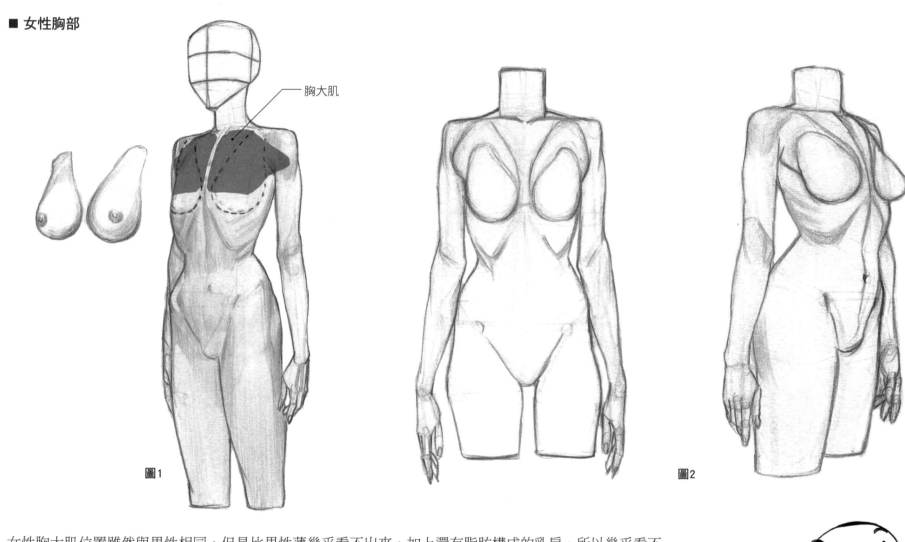

胸大肌

圖1

圖2

女性胸大肌位置雖然與男性相同，但是比男性薄幾乎看不出來，加上還有脂肪構成的乳房，所以幾乎看不清楚它的形狀。因此，很容易把乳房和胸大肌看成同一個位置。實際上如圖1，乳房的範圍在比胸大肌還要再往下的位置。乳房會隨著姿勢和動作受到伸展與擠壓，還會朝運動方向傾斜與變形。要注意一點，乳房如被縫合般固定在圖1紅色虛線，而且它的形狀如圖2，被分出 2 個胸部範圍的線條圍住。

為了可以畫出自然的線條，請大家仔細觀察形狀。

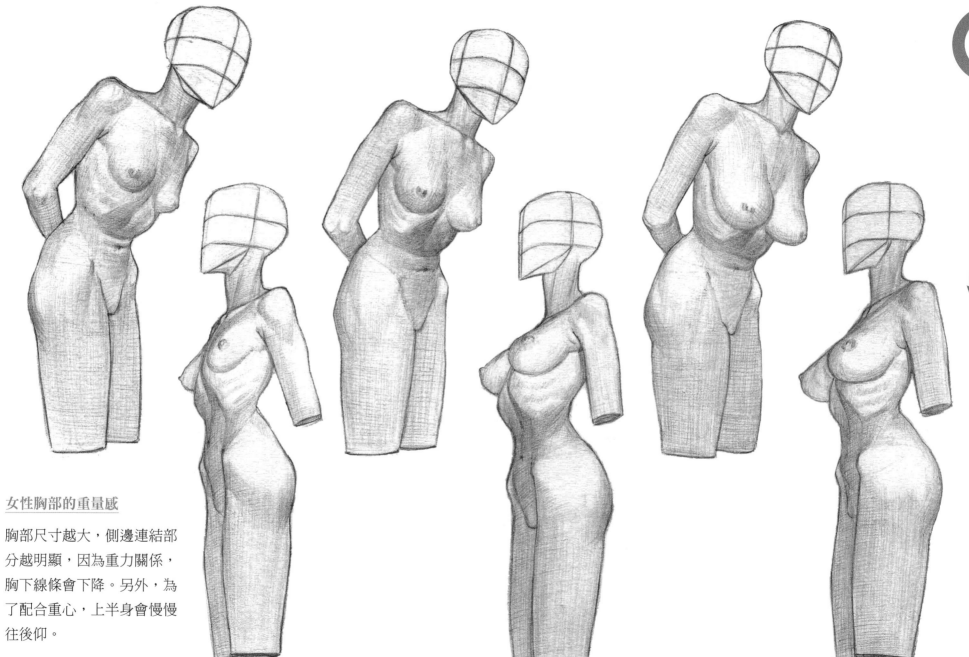

女性胸部的重量感

胸部尺寸越大，側邊連結部
分越明顯，因為重力關係，
胸下線條會下降。另外，為
了配合重心，上半身會慢慢
往後仰。

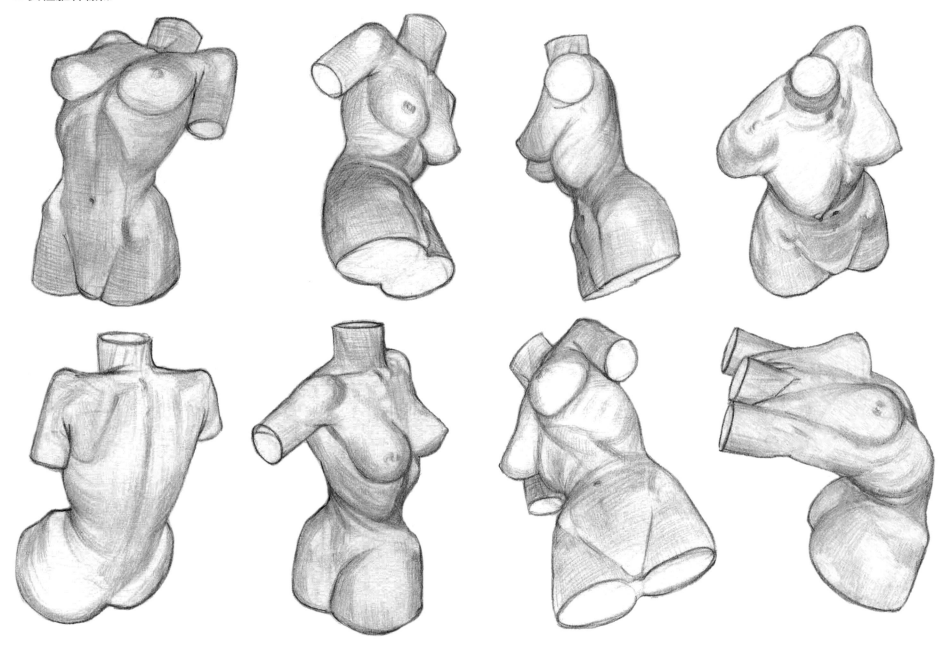

女性與男性相比，肌肉較薄，彈性也較弱，骨頭形狀明顯的部分較多。從外表來看，鎖骨、肩胛骨、肋骨都比男性醒目，這些從繪畫中都可了解。另一方面，骨盆和胸部的部分因為女性荷爾蒙的影響，脂肪包覆骨頭，所以會呈現女性特有的線條。

再加重看看？

學會解剖學，女性角色變得很強壯！

描繪一般體型女性時，不要太強調肌肉喔。

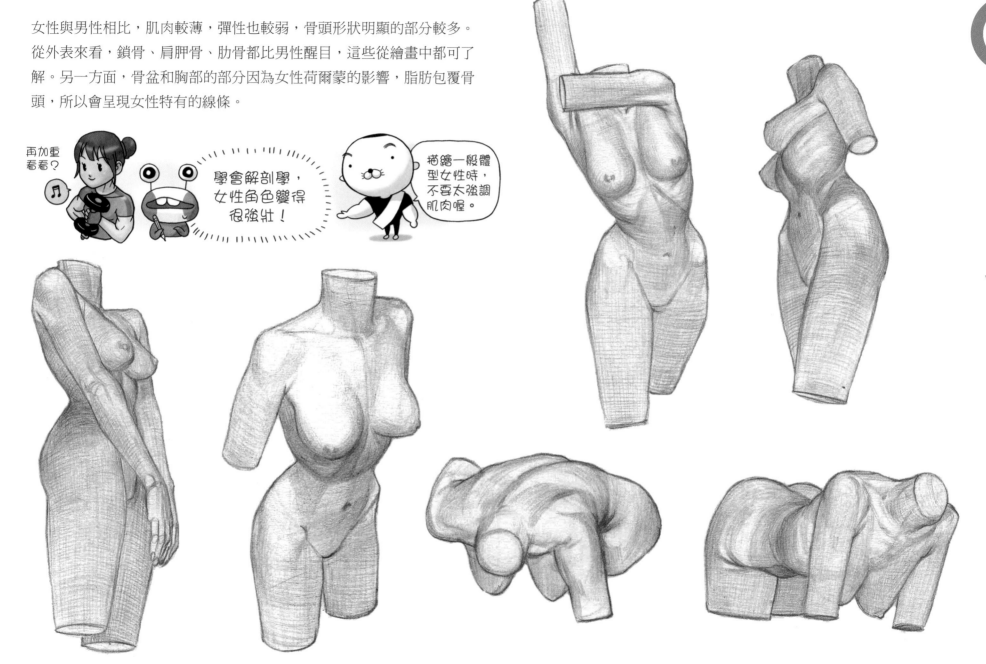

2 手臂肌肉的位置與功用

■ 手臂整體線條和名稱

讓我們來學手臂肌肉名稱
和位置吧！請大家比較觀
察解剖學的形狀和實際外
表所見形狀。

哇哇哇，終於要學
手臂肌肉了！！

這是很常看
到的部位，
想給大家看
看結實的肌
肉！

解剖圖

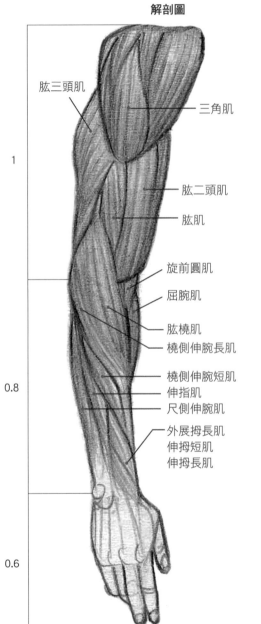

肱三頭肌

三角肌

肱二頭肌

肱肌

旋前圓肌

屈腕肌

肱橈肌

橈側伸腕長肌

橈側伸腕短肌
伸指肌
尺側伸腕肌

外展拇長肌
伸拇短肌
伸拇長肌

1

0.8

0.6

男性　　　　圖形化　　　　女性

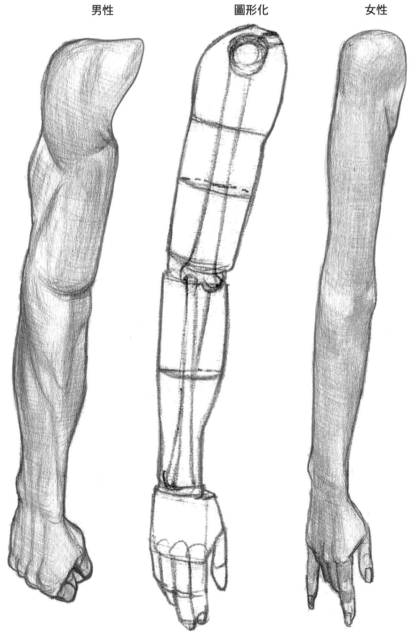

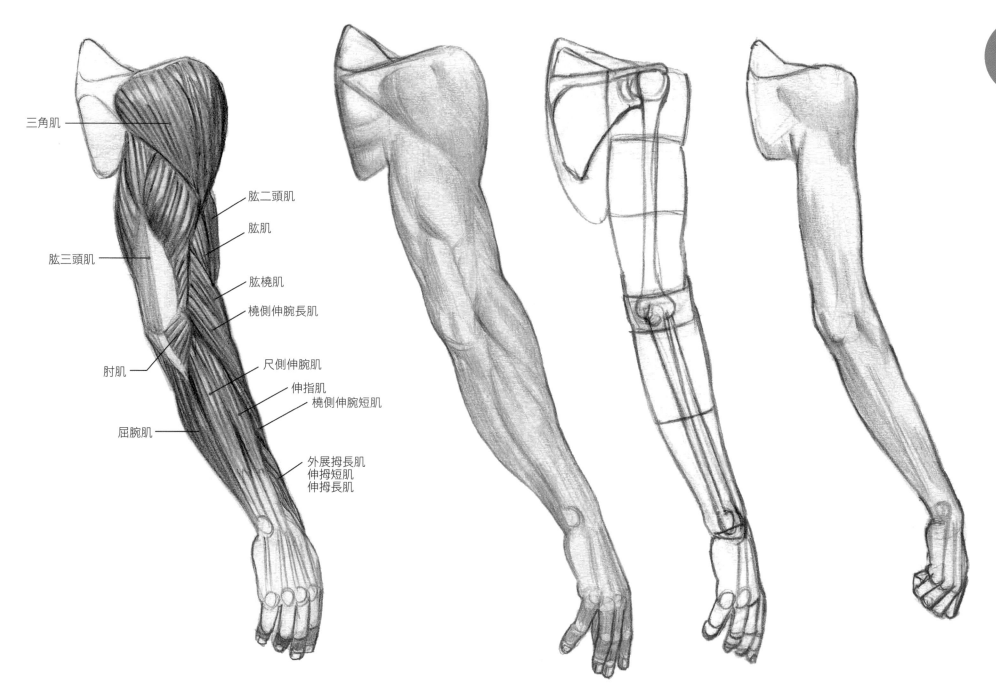

三角肌

肱二頭肌

肱肌

肱三頭肌

肱橈肌

橈側伸腕長肌

肘肌

尺側伸腕肌

伸指肌

橈側伸腕短肌

屈腕肌

外展拇長肌
伸拇短肌
伸拇長肌

■ 抬起手臂的三角肌

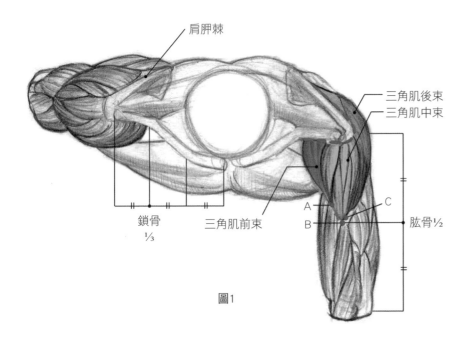

肩胛棘

三角肌後束
三角肌中束

A　　　C
B　　　肱骨½

鎖骨
⅓

三角肌前束

圖1

請大家確認三角肌
的前束和後束比中
束短喔。

起點和止點

三角肌起始於鎖骨外側1/3處，止於肱骨1/2的B位置。三角肌大致分為前束、中束、後束3大部分。三角肌前束未達止點B，像從A消失般與三角肌中束結合。三角肌後束的止點C，則與中束的止點B位置幾乎相同。

鎖骨和肩胛棘的斜度

如圖2從前後比較肌肉的位置和形狀時，肌肉結構和分別相連的狀況變得更容易立體理解。從前面看時，三角肌與鎖骨相連，上方呈水平，背後則由於肩胛棘的斜度，往斜下折。

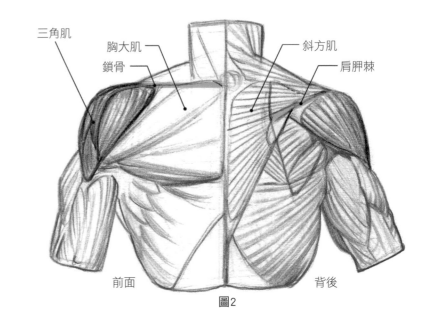

三角肌
胸大肌
鎖骨

斜方肌
肩胛棘

前面　　　　　　　　　背後

圖2

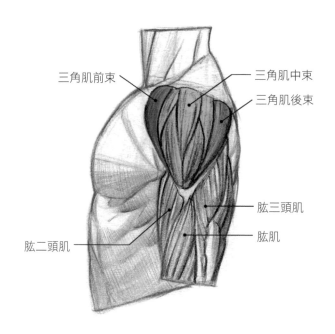

三角肌前束　　　　　　　　　三角肌中束
　　　　　　　　　　　　　　三角肌後束

肱二頭肌　　　　　　　　　　肱三頭肌
　　　　　　　　　　　　　　肱肌

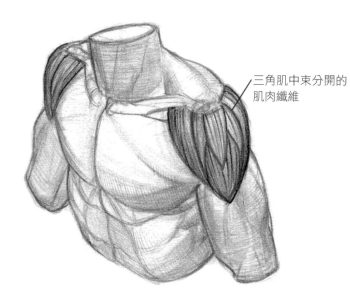

三角肌中束分開的
肌肉纖維

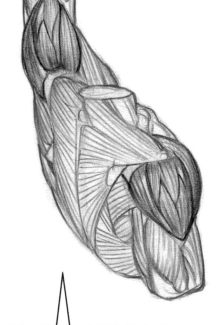

功用

三角肌的功用是以肩膀為中心抬起手臂。三角肌前束在前，中束在側，後束在後，用於舉起手臂。

重疊順序

三角肌在比胸大肌、肱二頭肌、肱三頭肌、棘下肌、小圓肌、大圓肌還要上面的位置。

特徵

三角肌中束的肌腹纖維像鱷魚咬緊的牙齒般分開，比起一般的肌肉，收縮長度較短，但使出力道很強。如最右邊的圖，舉起手臂時，會形成三角肌向背後集中的結構。

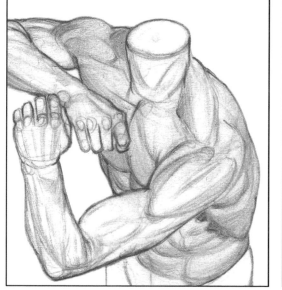

■ 彎曲手臂的肱肌、肱二頭肌、肱橈肌、橈側伸腕長肌

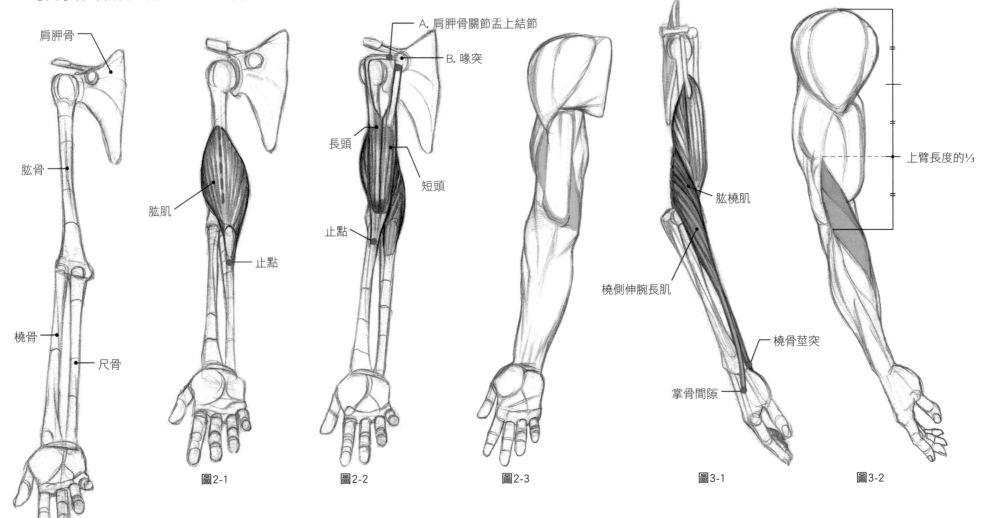

肩胛骨

肱骨

橈骨

尺骨

肱肌

止點

A. 肩胛骨關節盂上結節

B. 喙突

長頭

短頭

止點

肱橈肌

橈側伸腕長肌

橈骨莖突

掌骨間隙

上臂長度的⅓

圖1　　圖2-1　　圖2-2　　圖2-3　　圖3-1　　圖3-2

起點和止點

肱肌起始於圖2-1肱骨的虛線，止於尺骨上標示的點。肱二頭肌如圖2-2分為長頭和短頭，長頭起於肩胛骨關節盂上結節（A），短頭起於喙突（B），都止於橈骨的一點。肱二頭肌被肱肌（綠色）的大部分覆蓋隱藏。肱肌比肱骨肌寬，如圖2-2超出肱二頭肌的兩邊。實際上從外表看時會是甚麼樣的形狀，請在圖2-3確認。圖3-1中，肱橈肌以及橈側伸腕長肌起始於上臂長度約1/3處。肱橈肌止於橈骨莖突，橈側伸腕長肌止於掌骨間隙。

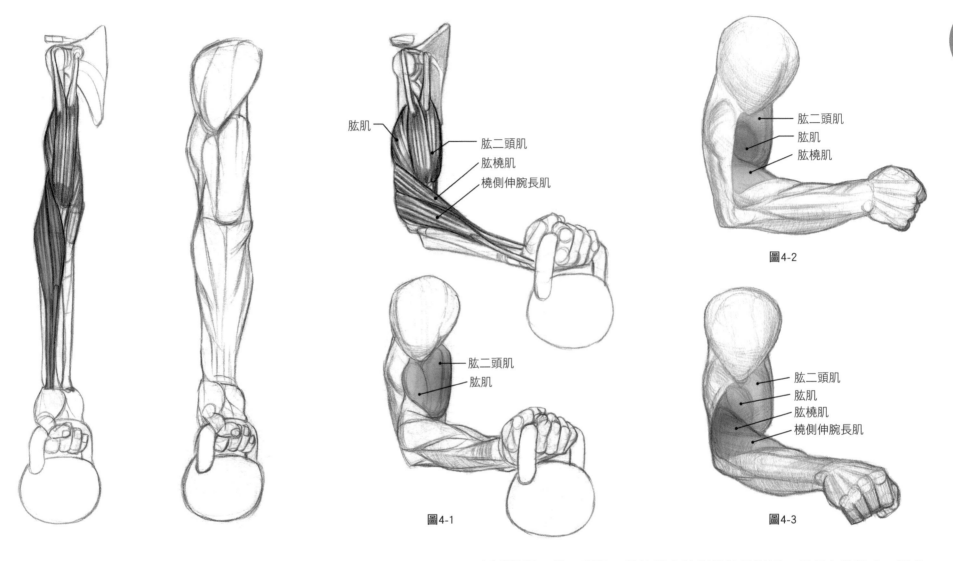

肱肌

肱二頭肌

肱橈肌

橈側伸腕長肌

肱二頭肌

肱肌

圖4-1

肱二頭肌

肱肌

肱橈肌

圖4-2

肱二頭肌

肱肌

肱橈肌

橈側伸腕長肌

圖4-3

功用

肱肌和肱二頭肌的作用如圖4-1，是在手掌向上的狀態下彎曲手臂。如果如圖4-2大拇指向上時彎曲手臂，則會使用到肱肌、肱二頭肌和肱橈肌，這 3 種肌肉。如果如圖4-3手背向上的狀態下彎曲手臂時，則會使用到肱肌、肱二頭肌、肱橈肌和橈側伸腕長肌這 4 種所有的肌肉。這些在圖中塗成深紅色的部分是主要用到的肌肉。肌肉走向會像這樣因為手的方向而有所不同，手臂輪廓和主要使用的肌肉也會不同。

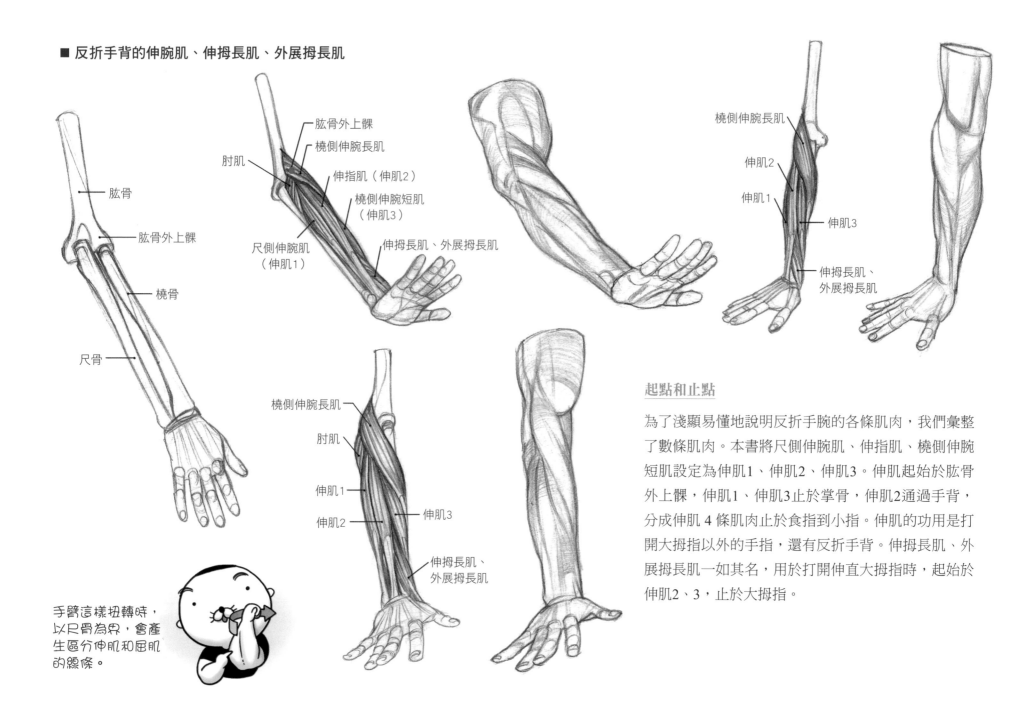

■ 反折手背的伸腕肌、伸拇長肌、外展拇長肌

肱骨

肱骨外上髁

橈骨

尺骨

肱骨外上髁
橈側伸腕長肌
肘肌
伸指肌（伸肌2）
橈側伸腕短肌（伸肌3）
尺側伸腕肌（伸肌1）
伸拇長肌、外展拇長肌

橈側伸腕長肌
肘肌
伸肌1
伸肌2
伸肌3
伸拇長肌、外展拇長肌

橈側伸腕長肌
伸肌2
伸肌1
伸肌3
伸拇長肌、外展拇長肌

手臂這樣扭轉時，
以尺骨為界，會產
生區分伸肌和屈肌
的線條。

起點和止點

為了淺顯易懂地說明反折手腕的各條肌肉，我們彙整
了數條肌肉。本書將尺側伸腕肌、伸指肌、橈側伸腕
短肌設定為伸肌1、伸肌2、伸肌3。伸肌起始於肱骨
外上髁，伸肌1、伸肌3止於掌骨，伸肌2通過手背，
分成伸肌 4 條肌肉止於食指到小指。伸肌的功用是打
開大拇指以外的手指，還有反折手背。伸拇長肌、外
展拇長肌一如其名，用於打開伸直大拇指時，起始於
伸肌2、3，止於大拇指。

■ 旋轉手腕的旋前肌

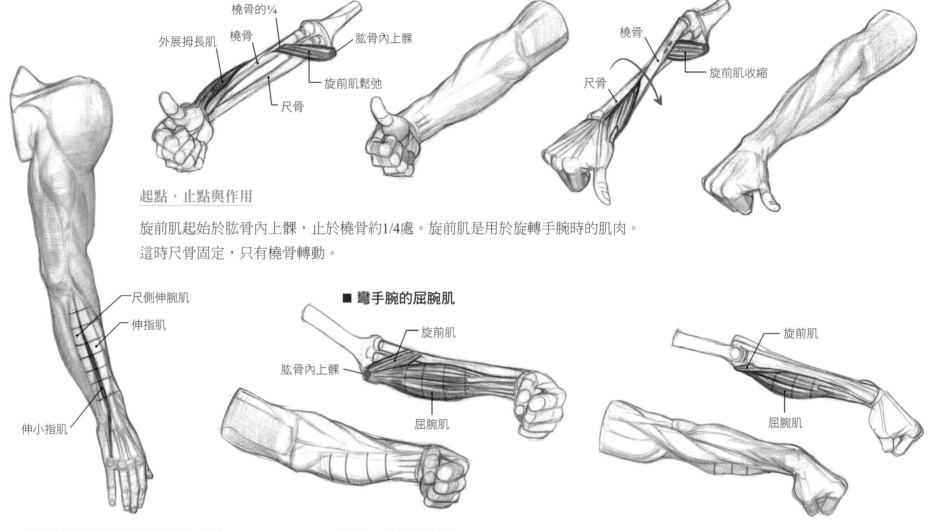

橈骨的¼
外展拇長肌
橈骨
肱骨內上髁
旋前肌鬆弛
尺骨

橈骨
尺骨
旋前肌收縮

起點、止點與作用

旋前肌起始於肱骨內上髁，止於橈骨約1/4處。旋前肌是用於旋轉手腕時的肌肉。
這時尺骨固定，只有橈骨轉動。

尺側伸腕肌
伸指肌

伸小指肌

■ 彎手腕的屈腕肌

旋前肌
肱骨內上髁
屈腕肌

旋前肌
屈腕肌

尺側伸腕肌和伸指肌之間有伸小
指肌。這條肌肉小，所以外表幾
乎看不出來。因此本書中也沒特
別說明。

起點、止點與作用

彎曲手腕的肌肉有 6 條，本書統合成一條，稱為「屈腕肌」。因為從外表看時，可彙整成
一條流線。屈腕肌起始於肱骨內上髁，經過手腕分布在各手指，作用是彎曲手指和手腕。

■ 伸展手臂的肱三頭肌

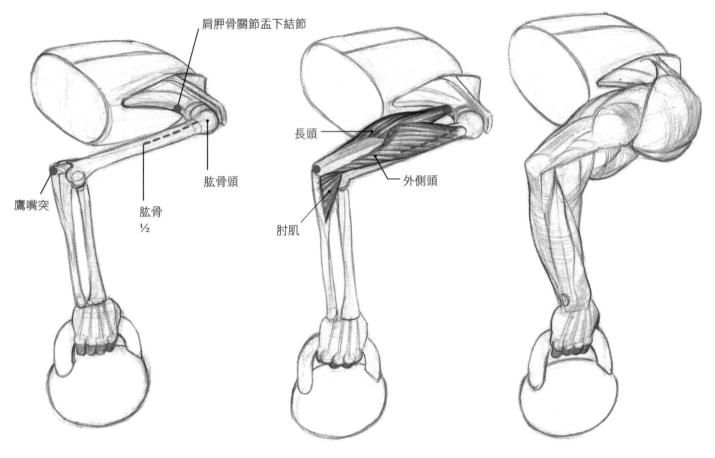

肩胛骨關節盂下結節

長頭

外側頭

肘肌

鷹嘴突

肱骨頭

肱骨
½

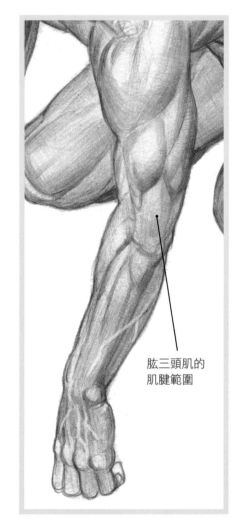

肱三頭肌的
肌腱範圍

起點和止點

肱三頭肌一如「三頭」之名，由內側頭、外側頭、長頭構成。長頭起始於肩胛骨關節盂下結節，外側頭
起於肱骨頭下部約肱骨的1/2處，都止於鷹嘴突。內側頭從外側看，被長頭分開，看不太出來所以省略。
畫手臂時，在最後階段肱三頭肌的起始大部分會被三角肌覆蓋。

肱三頭肌的特徵

肱三頭肌與其他肌肉不同，肌腱幅
度寬。肌肉越發達，扁平的肌腱和
肌腹的差異更明顯，交界清楚。

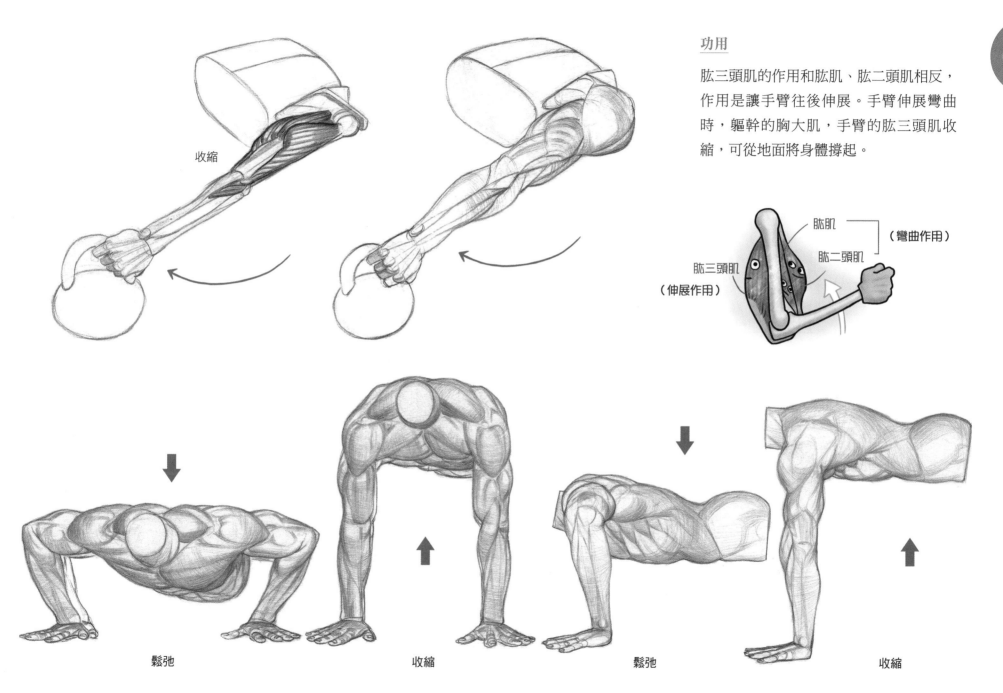

功用

肱三頭肌的作用和肱肌、肱二頭肌相反，作用是讓手臂往後伸展。手臂伸展彎曲時，軀幹的胸大肌，手臂的肱三頭肌收縮，可從地面將身體撐起。

收縮

收縮

肱肌
肱二頭肌
（彎曲作用）

肱三頭肌

（伸展作用）

鬆弛

收縮

鬆弛

收縮

③ 手的結構與動作

■ 手的比例和等分

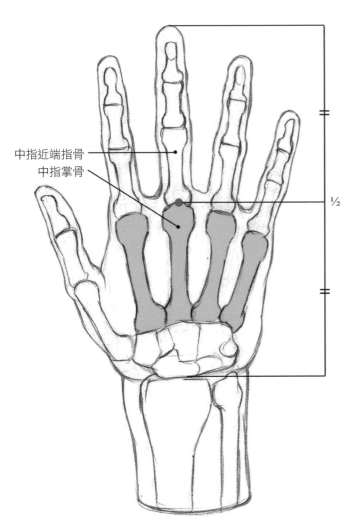

中指近端指骨
中指掌骨

½

手的進化和形狀

大家自己身體中最常看到的部位是哪裡呢？大部分的人腦中想的應該是臉，但正確來說應該是手。因此很多插畫家描繪人體時，畫得最像的就是手。人類和其他動物不同，利用雙腳走路，手變得自由，用手拿東西、做工具、狩獵。身體能力較低的人類為了獵捕動物，必須要有可以從遠處攻擊的武器。因此做出長槍之類的武器，能獵捕到比自己壯好幾倍的動物，以這些獵捕技術為基礎，人類才得以生存到現代。製作精密的工具，投向正確的位置，大拇指的功能必須變得發達。而且，人類和其他類人猿相比，大拇指變長，其他 4 根手指短，進化成現在的手。

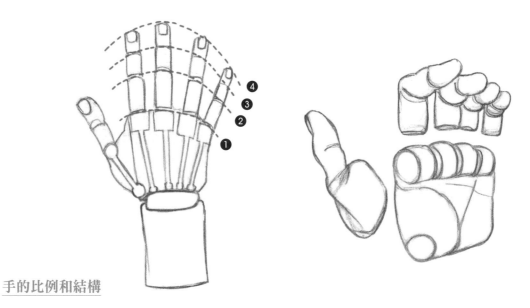

手的比例和結構

本章不是從解剖學而是要以圖形化淺顯易懂地說明手結構。左圖的掌骨和中指的近端指骨相連在紅點，這正是中指指尖到手腕長度一半的位置。另外，每根手指的關節相連時，要以中指為中心呈放射狀描繪。正中央的圖中，❶的線與其他線一樣彎曲。請注意不要畫成直線。從結構來看，可將手想成是由手掌、大拇指和其他 4 根手指所組成。

■ 手掌的範圍

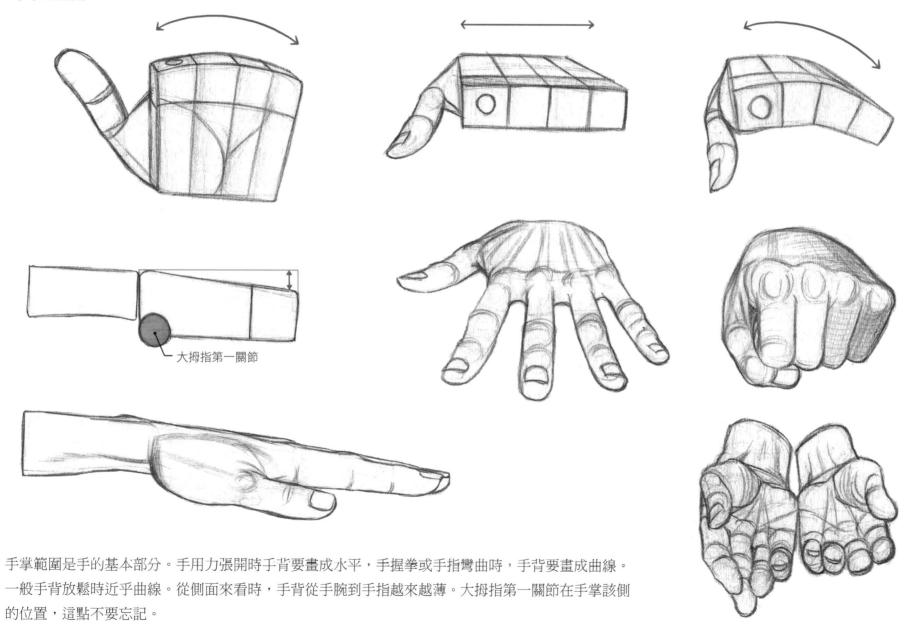

大拇指第一關節

手掌範圍是手的基本部分。手用力張開時手背要畫成水平，手握拳或手指彎曲時，手背要畫成曲線。
一般手背放鬆時近乎曲線。從側面來看時，手背從手腕到手指越來越薄。大拇指第一關節在手掌該側
的位置，這點不要忘記。

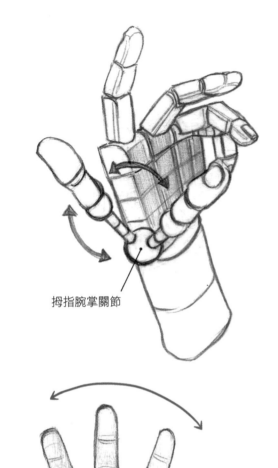

拇指腕掌關節

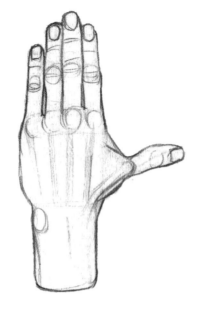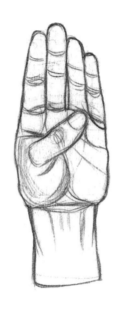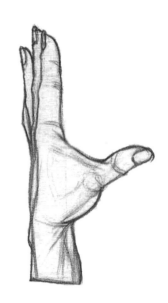

■ 每根手指的動作

為了握東西、製作工具，大拇指進化的比其他手指更自由靈活。大拇指第 1 關節只會往手掌彎，不會往手背彎。因此會有類似球窩關節的鞍狀關節。手以大拇指第 1 關節為軸心，構成複雜的形狀，所以一定要仔細觀察大拇指的動作。剩下的 4 根近端指骨可橫向打開或向前彎曲動作。樞紐關節使中節指骨和遠端指骨只能彎曲、打開。

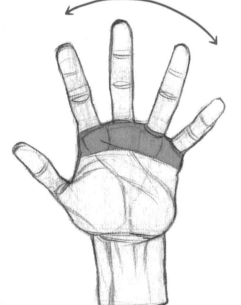

遠端指骨

中節指骨

近端指骨

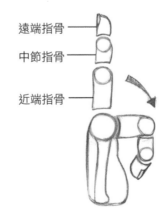

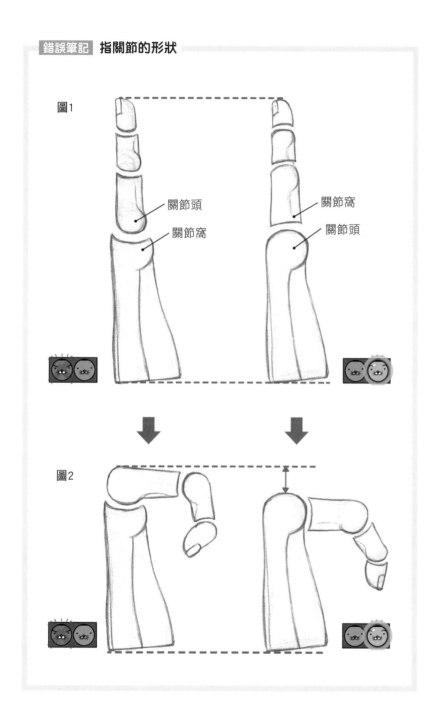

圖1

關節頭
關節窩

關節窩
關節頭

圖2

■ 關節頭和關節窩

人體大部分的關節一邊是突出的關節頭，一邊是凹陷對接的關節窩。兩者結合產生作用。請看錯誤筆記中的圖1和圖2，觀察因為關節頭和關節窩的位置，動作會有甚麼差異。圖1是關節頭和關節窩位置不同時，手指彎曲前的形狀。這個時候長度相同。但是如圖2彎曲手指時，手背的長度發生差異。圖1和圖2的右側手是正確的關節結構。因為關節頭和關節窩的位置，動作時手的形狀會改變，所以一定要清楚了解關節的位置。手指是大量關節聚集的部分，所以尤為重要。

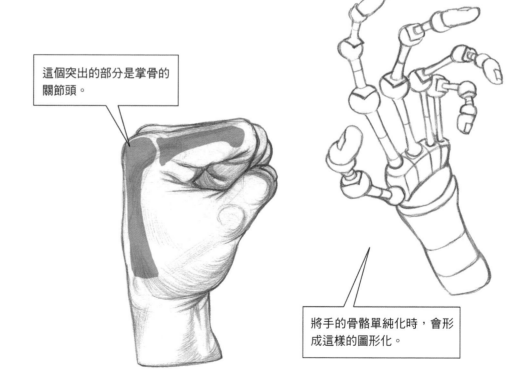

這個突出的部分是掌骨的關節頭。

將手的骨骼單純化時，會形成這樣的圖形化。

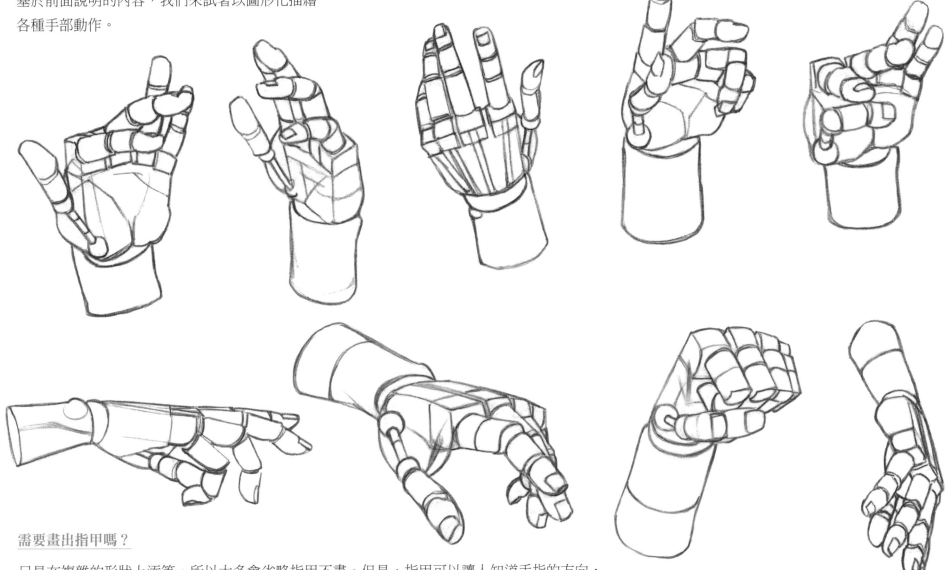

■ 分割手的結構

基於前面說明的內容，我們來試著以圖形化描繪
各種手部動作。

需要畫出指甲嗎？

只是在複雜的形狀上添筆，所以大多會省略指甲不畫。但是，指甲可以讓人知道手指的方向，
也可以讓手部更為寫實，所以還是描繪出來比較好。

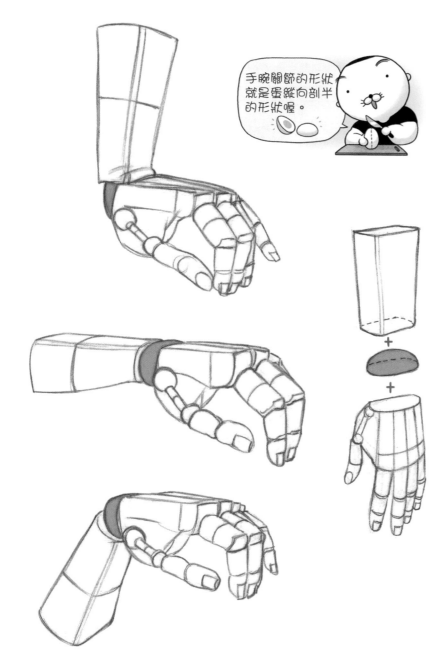

手腕關節的形狀
就是蛋縱向剖半
的形狀喔。

錯誤筆記 **手腕關節的形狀**

描繪連結手和手臂的手腕關節時，畫成剖半的橢圓形。如果像左邊錯誤的圖一樣，把關節形狀想成圓形球狀，手腕彎曲抬起時，手臂會在關節上面，手掌會變長。必須像右邊正確的圖一樣，手背抬起時手背呈現（關節）被壓住的形狀。

 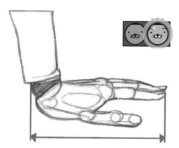

拇指球

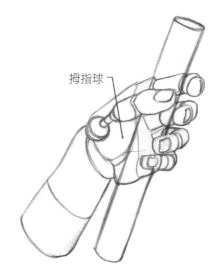 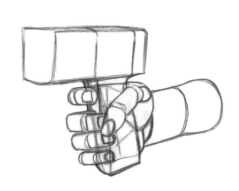

握道具的手

即便握東西時，手腕和手上的束西也不是呈垂直狀態。如上圖呈斜的狀態。如果垂直握東西，因為有拇指球而無法完全緊握。握刀、棍棒、槍等的時候，手的形狀要畫成像這樣傾斜的狀態。

■ 手指的動作和方向

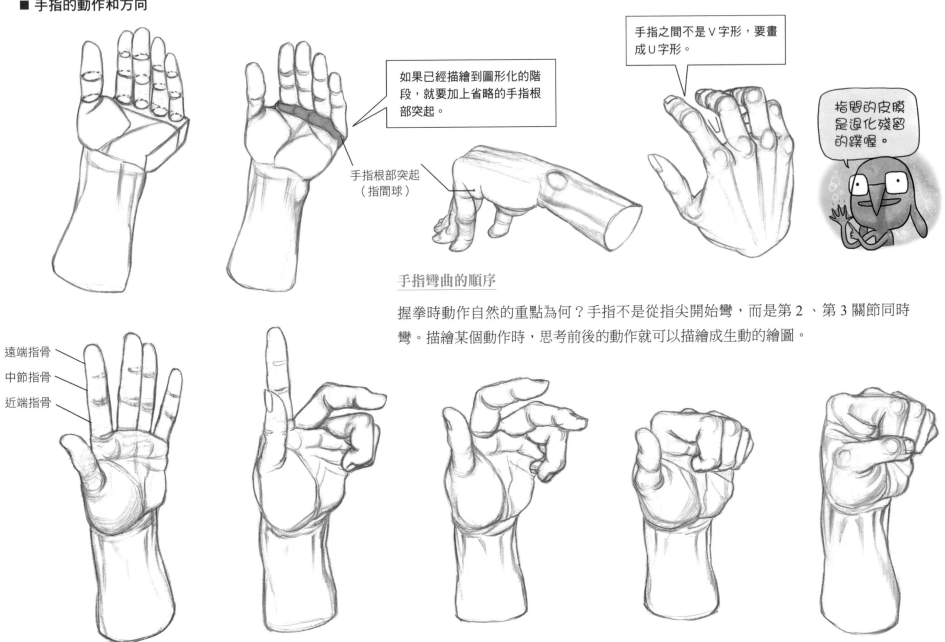

如果已經描繪到圖形化的階段，就要加上省略的手指根部突起。

手指之間不是 V 字形，要畫成 U 字形。

手指根部突起
（指間球）

指間的皮膜是退化殘留的蹼喔。

手指彎曲的順序

握拳時動作自然的重點為何？手指不是從指尖開始彎，而是第 2、第 3 關節同時彎。描繪某個動作時，思考前後的動作就可以描繪成生動的繪圖。

遠端指骨

中節指骨

近端指骨

手放鬆的狀態

食指筆直，其他手指越往小指越彎。

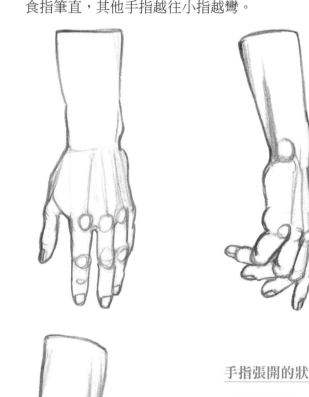

手指張開的狀態

手指張開時，指尖呈放射狀伸出。

手握起的狀態

手握起時，手指往手掌集中。像這樣將手握起，手指相合不會有空隙。每隻手指彎曲角度不同，所以比手指張開時難畫。

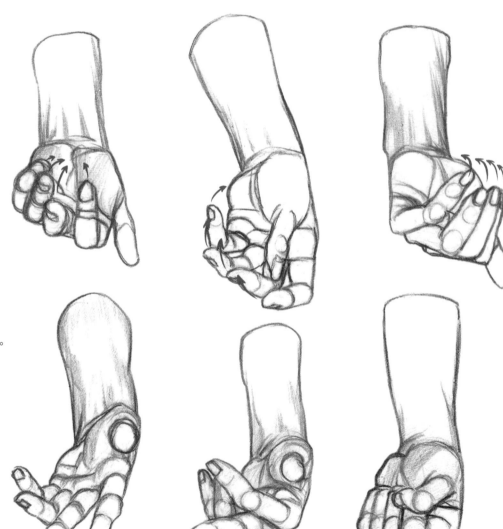

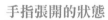

4 手臂的動作

■ 麻花捲和繩結的線條

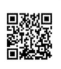

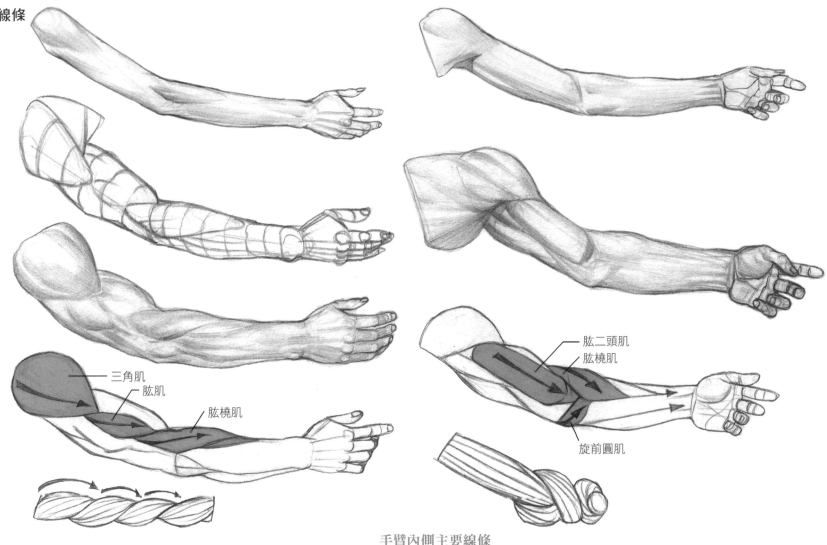

三角肌
肱肌
肱橈肌

肱二頭肌
肱橈肌
旋前圓肌

手臂外側主要線條

從外側看手臂時，會看到三角肌、肱肌、肱橈肌扭轉成麻花捲的繩狀。
以這條線條為中心，加上剩餘的肌肉，就可以簡單表現出手臂線條。

手臂內側主要線條

很多人都不擅長描繪靠近關節的部分。畫手臂時，將肱二頭肌伸
進旋前圓肌和肱橈肌之間的形狀，想像成繩結應該就很好理解。

■ 手臂分解成 3 部分

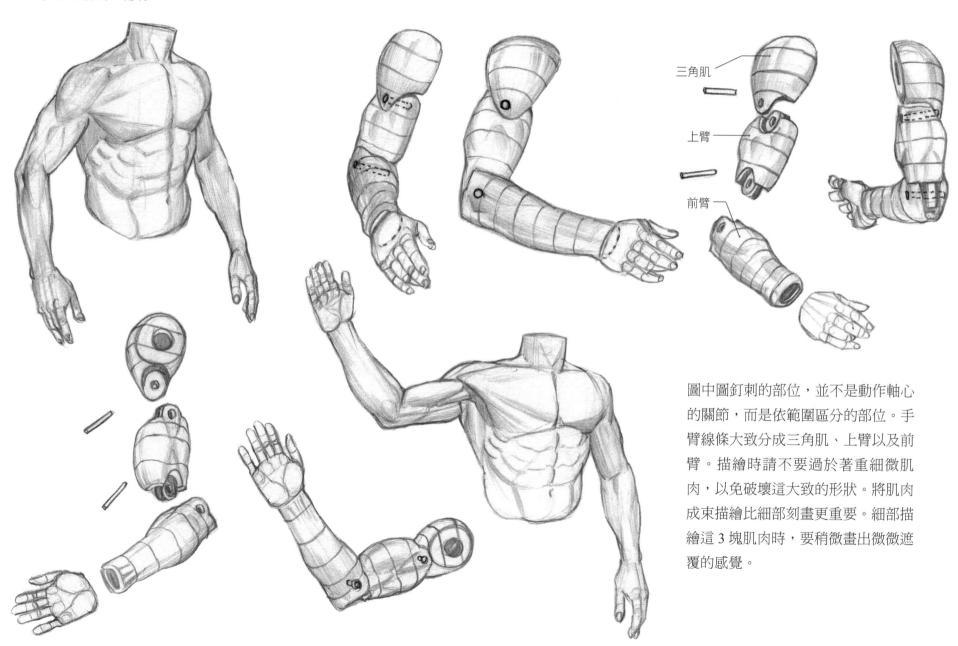

三角肌

上臂

前臂

圖中圖釘刺的部位，並不是動作軸心的關節，而是依範圍區分的部位。手臂線條大致分成三角肌、上臂以及前臂。描繪時請不要過於著重細微肌肉，以免破壞這大致的形狀。將肌肉成束描繪比細部刻畫更重要。細部描繪這 3 塊肌肉時，要稍微畫出微微遮覆的感覺。

■ 男性手臂成O字形線條

圖1

三角肌
肱三頭肌
肱肌
肱二頭肌
肱橈肌
橈側伸腕
長肌

從45°角描繪自然站立的人體基本姿勢時，雙臂不可像圖2一樣彎曲描
繪成同一個角度。如果是手臂放鬆的立正姿勢，手臂會像圖1一樣，
朝身體內側緩緩彎曲成O字形。因此，可看出靠近視野的手臂向身體
彎曲，另一側手臂像 1 字形一樣沒有彎曲。請注意這時候的手，一邊
可以看到手背，一邊呈側面的狀態。如果可以像這樣畫好大概的線條
再表現肌肉，就可以完成看起來自然又穩定的身體。

這是常
見的錯
誤喔！

圖2
X

■ 突顯肱二頭肌的姿勢

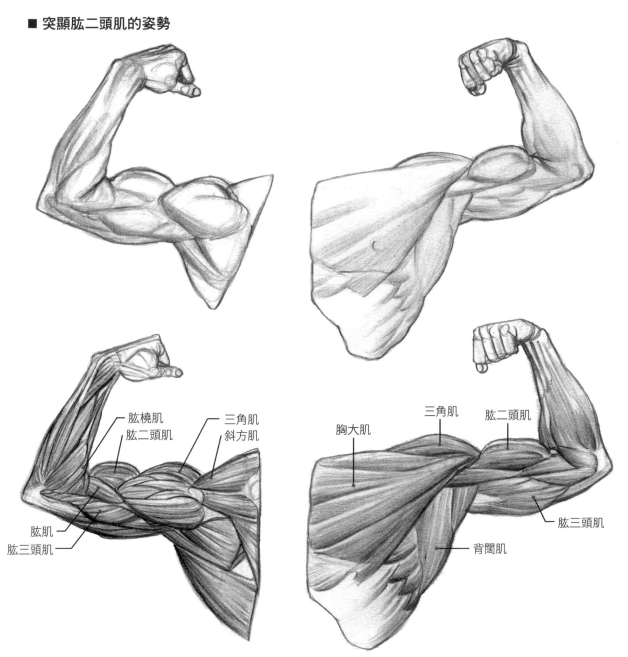

肱橈肌
肱二頭肌

三角肌
斜方肌

肱肌
肱三頭肌

胸大肌

三角肌

肱二頭肌

肱三頭肌

背闊肌

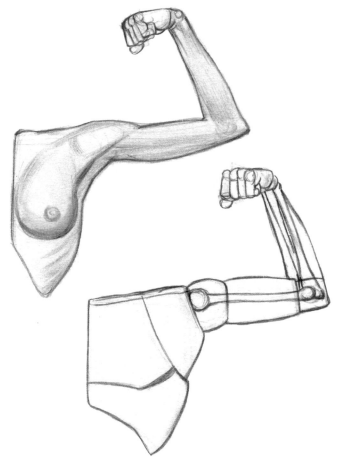

這是健美選手代表性的姿勢,可以呈現上半身所有
的肌肉。正面突顯了肱二頭肌和背闊肌,背後突顯
了斜方肌、肱二頭肌,還有背後所有的肌肉。插畫
描繪這個姿勢時,前面腋下部分集結了許多肌肉很
難畫,背後從肩膀到背後的三角肌位置很難掌握。
不論哪一種姿勢,與其描繪細微的肌肉,掌握大致
的輪廓才重要,所以越複雜的結構,請用單純化的
圖形找出線條。

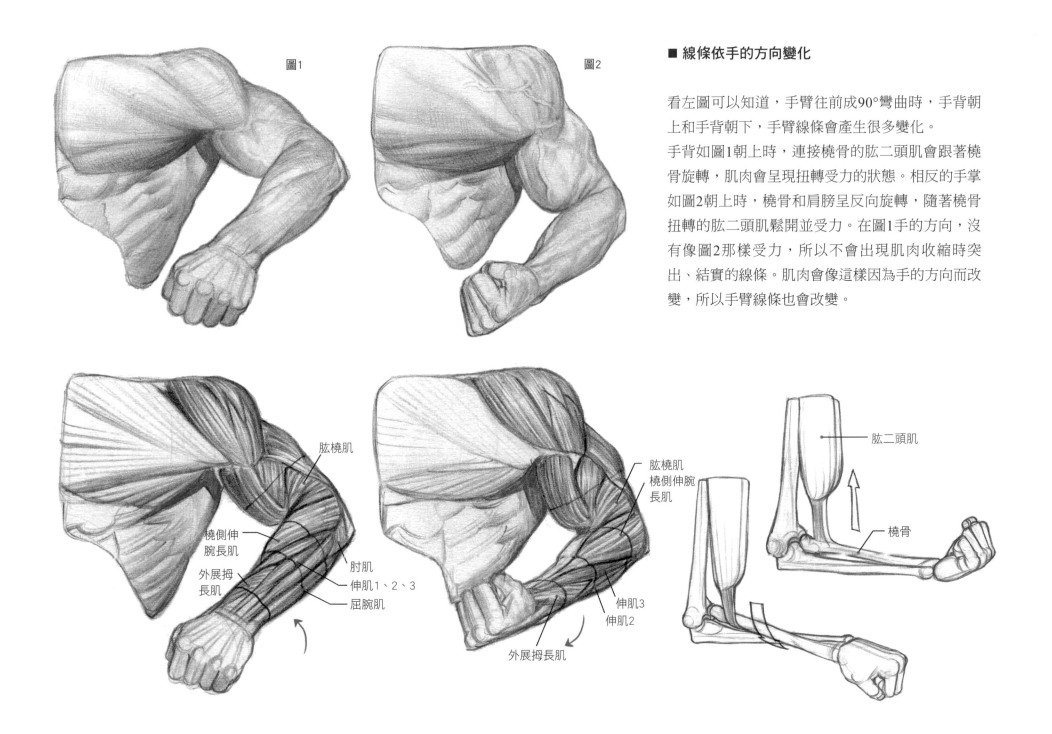

圖1

圖2

■ 線條依手的方向變化

看左圖可以知道，手臂往前成90°彎曲時，手背朝上和手背朝下，手臂線條會產生很多變化。

手背如圖1朝上時，連接橈骨的肱二頭肌會跟著橈骨旋轉，肌肉會呈現扭轉受力的狀態。相反的手掌如圖2朝上時，橈骨和肩膀呈反向旋轉，隨著橈骨扭轉的肱二頭肌鬆開並受力。在圖1手的方向，沒有像圖2那樣受力，所以不會出現肌肉收縮時突出、結實的線條。肌肉會像這樣因為手的方向而改變，所以手臂線條也會改變。

肱橈肌

橈側伸腕長肌

外展拇長肌

肘肌

伸肌1、2、3

屈腕肌

肱橈肌
橈側伸腕長肌

伸肌3

伸肌2

外展拇長肌

肱二頭肌

橈骨

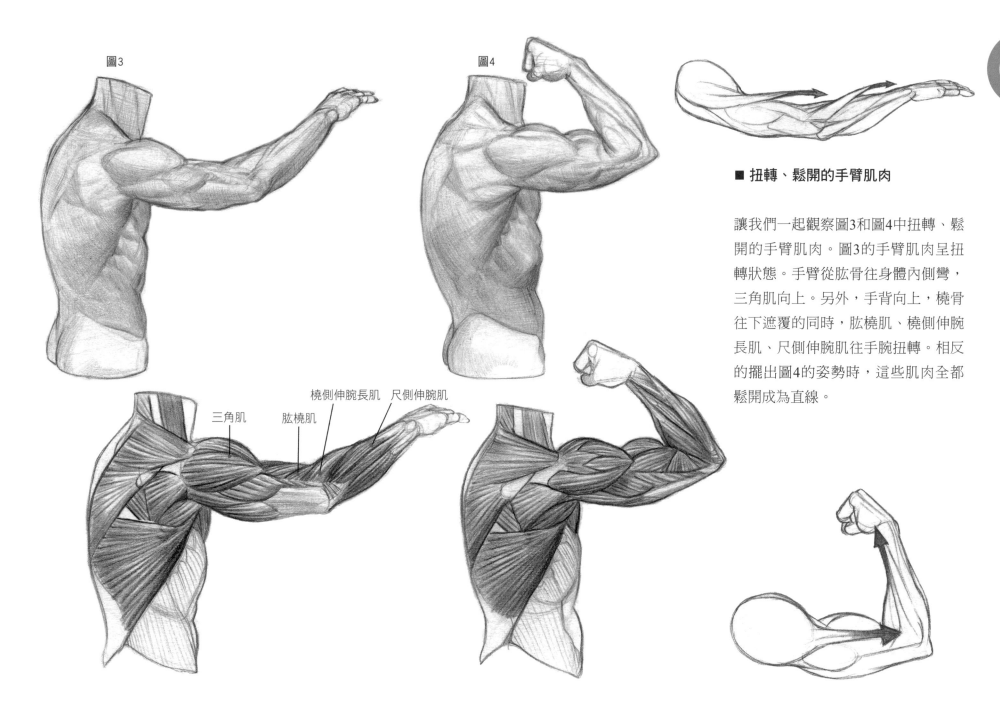

圖3

圖4

■ 扭轉、鬆開的手臂肌肉

讓我們一起觀察圖3和圖4中扭轉、鬆開的手臂肌肉。圖3的手臂肌肉呈扭轉狀態。手臂從肱骨往身體內側彎，三角肌向上。另外，手背向上，橈骨往下遮覆的同時，肱橈肌、橈側伸腕長肌、尺側伸腕肌往手腕扭轉。相反的擺出圖4的姿勢時，這些肌肉全都鬆開成為直線。

橈側伸腕長肌　尺側伸腕肌

三角肌　　肱橈肌

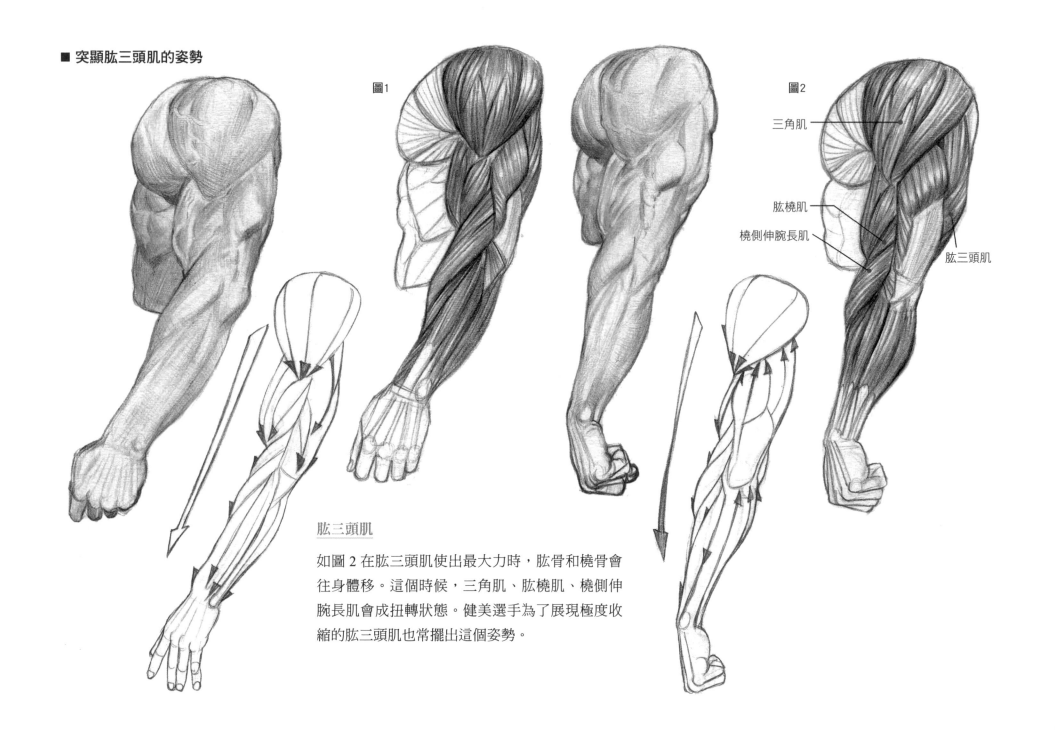

■ 突顯肱三頭肌的姿勢

圖1

圖2

三角肌

肱橈肌

橈側伸腕長肌

肱三頭肌

肱三頭肌

如圖 2 在肱三頭肌使出最大力時，肱骨和橈骨會
往身體移。這個時候，三角肌、肱橈肌、橈側伸
腕長肌會成扭轉狀態。健美選手為了展現極度收
縮的肱三頭肌也常擺出這個姿勢。

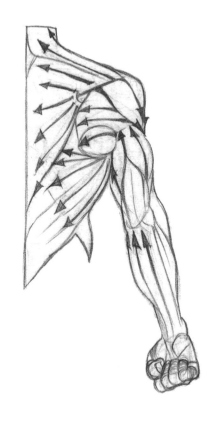

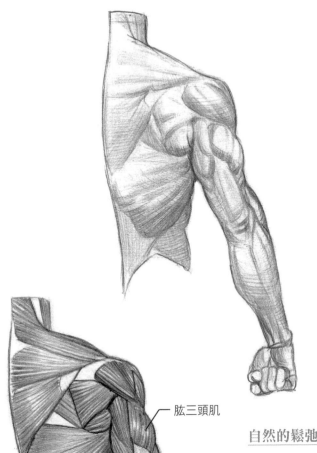

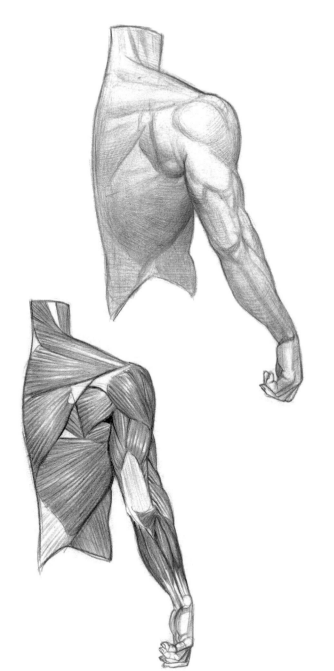

肱三頭肌

自然的鬆弛和收縮

此頁圖擺的姿勢和左頁相同,只是從正後面的角度觀
看。肱三頭肌受力時,不只有這塊肌肉收縮,周圍的所
有肌肉也會同時收縮。也可以刻意只讓一條肌肉受力,
但是如果是自然受力的情況下,連周圍肌肉都會受力。
考慮到這樣的情況畫圖時,可以呈現更自然的身體線
條。大家必須依照肌肉鬆弛、收縮的狀態,區別表現出
產生的形狀。

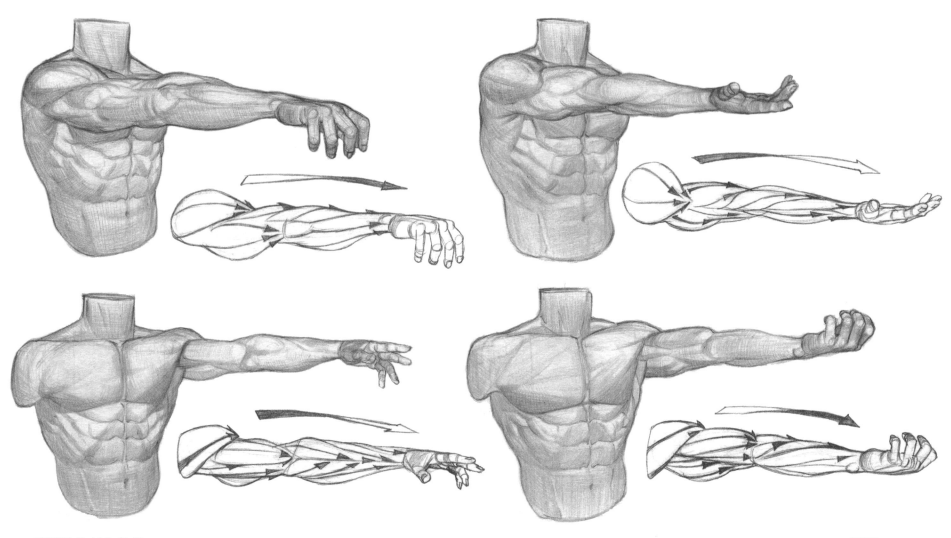

■ 手臂的旋前和旋後

看上圖可以知道，肱骨和橈骨會因為手掌朝下（旋前）或朝上（旋後）而旋轉，外表所見的手臂形狀整個都有變化。骨頭旋轉，肌肉也會跟著旋轉，外表的線條也會起變化。像這樣手臂的線條取決於手的方向，所以請大家一開始要先確認手的動作再描繪手臂。肌肉很難畫是因為肌肉的方向也會隨動作而不同。

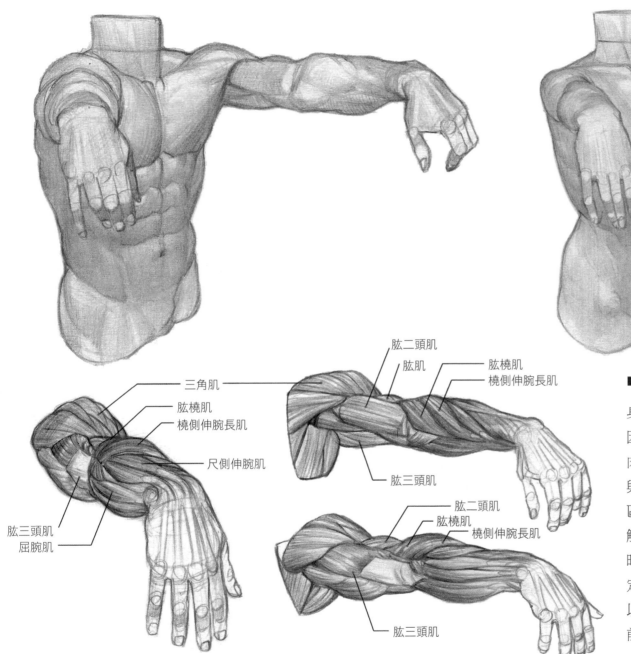

三角肌

肱橈肌
橈側伸腕長肌

尺側伸腕肌

肱三頭肌
屈腕肌

肱二頭肌
肱肌
肱橈肌
橈側伸腕長肌
肱三頭肌

肱二頭肌
肱橈肌
橈側伸腕長肌
肱三頭肌

■ 前縮透視的手臂線條

身體中，尤其是手集結了各種肌肉和關節。這應該是因為要從事精密複雜的作業吧！使手指動作的很多肌肉都連結到手臂，所以手臂本身就是很複雜的結構。與其他部位相比，因為可以清楚從外表看見手臂肌肉區分的樣子，如果想描繪寫實的手臂，必須擁有手臂解剖學的知識。尤其如上圖要從正面角度畫出手臂時，必須知道比側面繪圖還要大量的資訊。首先，一定要知道正確的遠近法和肌肉疊合的順序，如果不能以3D透視組合肌肉的厚度，也就無法畫出長度呈現前縮透視的手臂。

■ 手臂的各種角度（1）

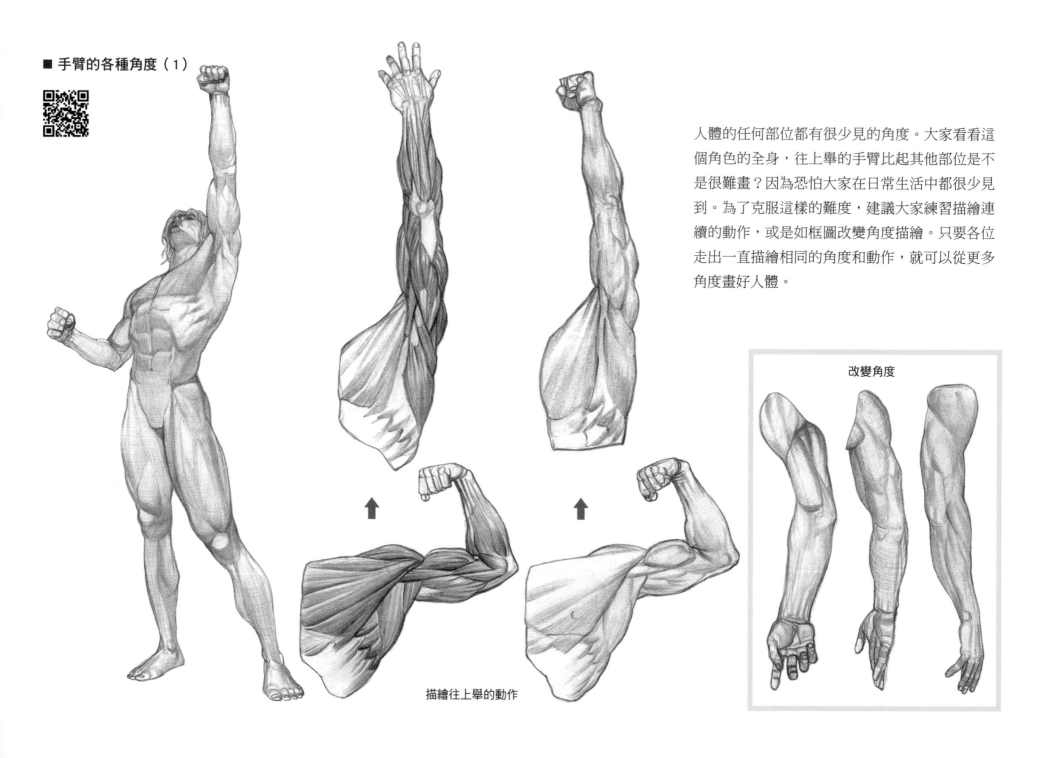

人體的任何部位都有很少見的角度。大家看看這
個角色的全身，往上舉的手臂比起其他部位是不
是很難畫？因為恐怕大家在日常生活中都很少見
到。為了克服這樣的難度，建議大家練習描繪連
續的動作，或是如框圖改變角度描繪。只要各位
走出一直描繪相同的角度和動作，就可以從更多
角度畫好人體。

描繪往上舉的動作

改變角度

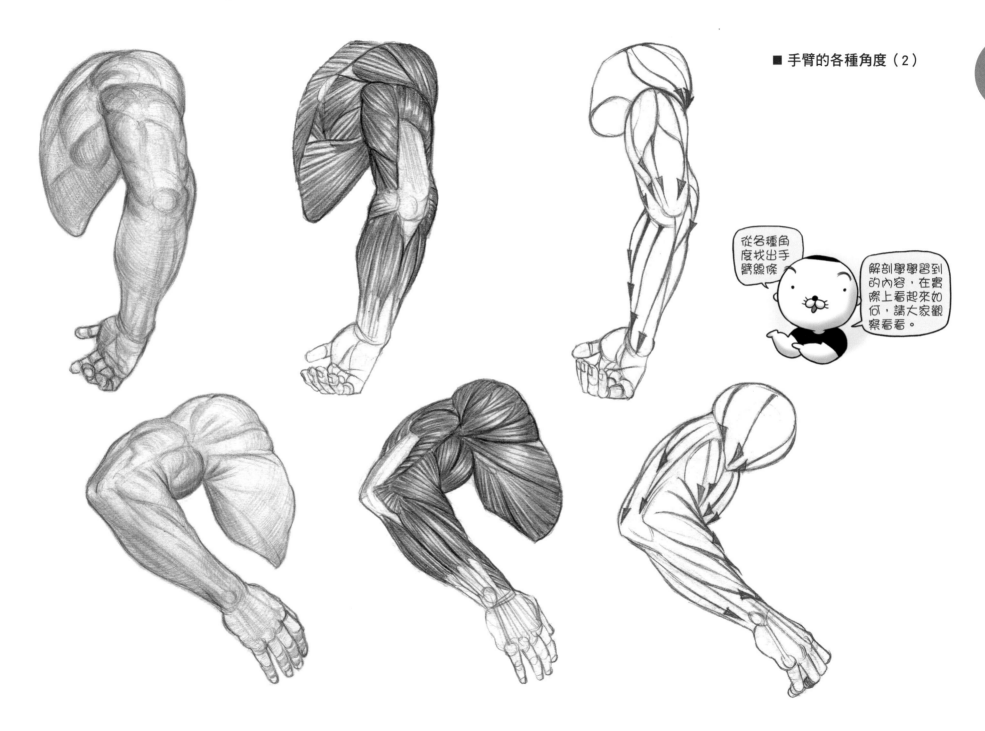

5 腳部肌肉位置與功用

■ 箱內的骨盆

骨盆骨重要的部位

讓我們來學習人體骨骼中最複雜到出名的骨盆骨。如第 1 章所學，像這樣越複雜的形狀，如果用簡單的圖形表現就可以簡單理解它的結構。構成骨盆骨頭中，從外表來看最醒目的部分最重要。髂嵴、髂前上棘、恥骨聯合、薦骨的部位與皮膚相連，是會影響外表的部位。只要了解這 4 個部位的位置和形狀，就不需要這麼詳細認識骨盆的其他部位。

錯誤筆記 **正上方所見的骨盆**

請大家先看髂嵴的形狀。請觀察由正上方往下看時髂前上棘的位置、薦骨的位置和髂嵴的線條。將正上方所見骨盆放入大小吻合的長方形中，如正確的圖示，髂嵴會在箱子兩側1/3的地方，薦骨會在箱子後面的1/2處。請注意髂前上棘不會在箱子的邊角。比較正確和錯誤的範例，正確了解線條。

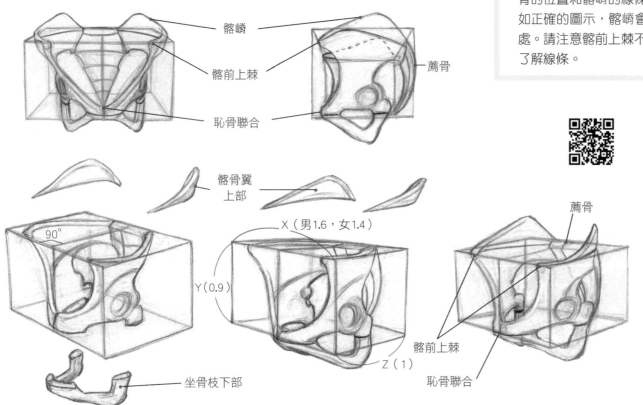

以六面體為基準描繪骨盆

Y長：髂前上棘和恥骨聯合的高度
X長：髂骨翼兩端長度
Z長：髂前上棘和薦骨的垂直距離

如左圖扣除髂骨翼上部和臀骨的下部，依X、Y、Z的長度畫成箱子，將箱內的骨盆形狀，加上髂骨翼上部和臀骨的下部就完成骨盆。看似複雜，但如前面也提到，與皮膚接觸的骨盆形狀最重要，所以剩餘複雜的部分請簡單化。

骨盆中最醒目的髂前上棘

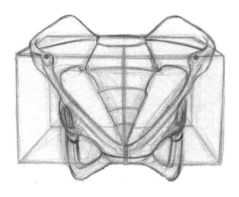

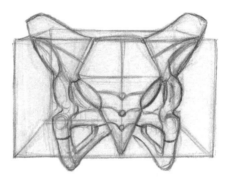

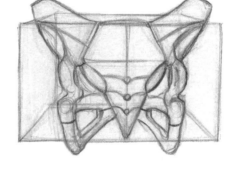

各種角度的骨盆

前述的標記點為中心，試試從各種角度畫出比例正確的箱子。如果可以描繪出比例正確的箱子，就可以在六面體中，以皮膚接點為中心練習描繪骨盆。

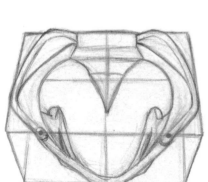

髂前上棘

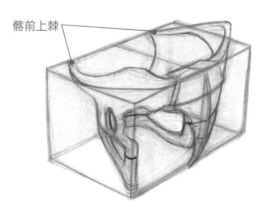

■ 構成下半身的腿骨種類

腿骨的特徵

下半身由骨盆、股骨、膝蓋骨、脛骨和腓骨構成。從正側面看，男性髂前上棘與恥骨聯合與地面成垂直，女性髂前上棘往前突出。男性骨盆縱向長度比女性長。另外，從側面看的股骨並非直線，微微往前鼓起為其特徵。小腿的部分，像前臂分成尺骨和橈骨一樣，分成脛骨和腓骨。手臂以尺骨為中心，橈骨或上或下，手腕旋轉。腳踝承受全身重量，所以進化成固定的結構，不會像手腕一樣旋轉。

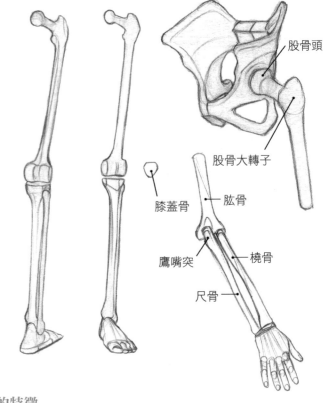

股骨頭
股骨大轉子
膝蓋骨 — 肱骨
鷹嘴突 — 橈骨
尺骨

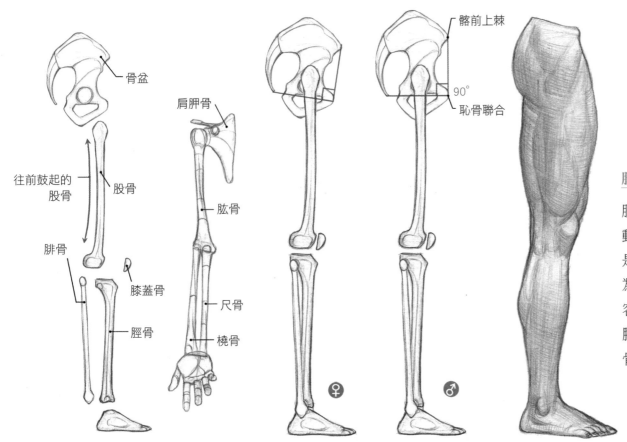

骨盆
肩胛骨
往前鼓起的股骨 — 股骨
腓骨 — 肱骨
膝蓋骨
脛骨 — 尺骨
橈骨
髂前上棘
90°
恥骨聯合
♀
♂

股骨的特徵

股骨頭是股骨和骨盆的接合部，是關節中最可以自由動作的球窩關節。股骨大轉子像瘤一樣突出的原因是，連接著臀部肌肉。原本作為前腳使用的手臂，因為從腳進化而來，所以可從比較手臂和腳來學習較為容易理解。手臂和腳的共通點很多，但是膝蓋骨僅有腳才有的骨頭，與鷹嘴突部分的位置相同。這個膝蓋骨讓沉重的腳可以更容易活動，發揮槓桿的作用。

■ 將腿張開的闊筋膜張肌、臀中肌、臀大肌

起點和止點

臀部肌肉的功用和手臂肩膀肌肉相同。臀部肌肉也和肩膀肌肉一樣，分3束肌肉。下圖（1）中，闊筋膜張肌位於臀部正面，起於髂前上棘，止於股骨大轉子的範圍。圖（2）的臀中肌朝臀部側邊，起於髂骨翼，沿著髂嵴，止於股骨大轉子。圖（3）中，連在臀部後面的臀大肌，從髂嵴後方起於薦骨，止於股骨大轉子後方。

功用

臀部肌肉的功用是讓腳往前、後、側邊動作。圖（A）的闊筋膜張肌收縮時，股骨往前抬起。這條肌肉大大影響了骨盆和大腿連結的線條表現。圖（B）的臀中肌收縮時，股骨向側邊抬起。最後圖（C）的臀大肌收縮時，股骨會向後抬起。臀大肌動作使身體起身、前壓，是3種肌肉中最大的肌肉。

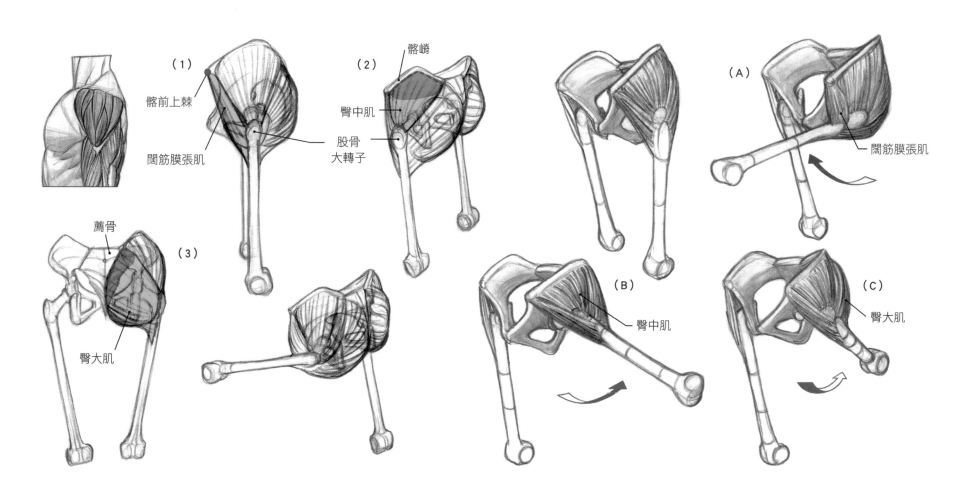

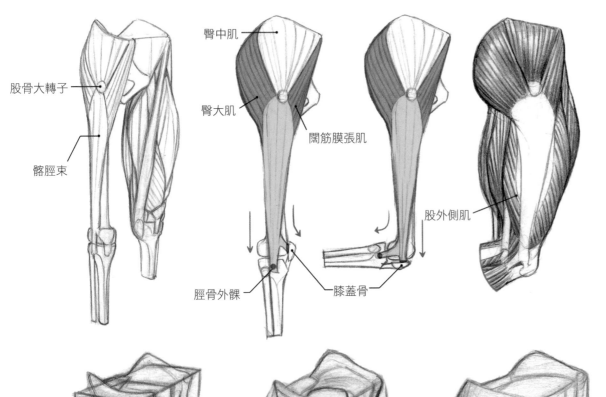

股骨大轉子

髂脛束

臀中肌

臀大肌

闊筋膜張肌

股外側肌

脛骨外髁

膝蓋骨

髂脛束

在上一頁中，簡單說明了臀大肌和闊筋膜張肌止於股骨的骨頭，但在實際解剖學中，這 2 條肌肉會變成名為髂脛束的肌鍵，延伸止於膝蓋骨和脛骨外髁。髂脛束和股骨之間還有一條名為股外側肌的肌肉。

膝蓋彎曲伸直時，髂脛束止點的方向會改變。請在左圖中觀察這個變化。這個部分會顯露在皮膚表面，所以描繪時不可遺漏。臀中肌直接止於股骨大轉子。股骨大轉子上面沒有肌肉覆蓋，直接與皮膚相接，是會外顯的標記點，也是用手可以觸摸到骨頭輪廓的部分。男性比女性更可確切的觸摸到是另一個特徵。

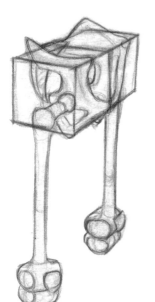
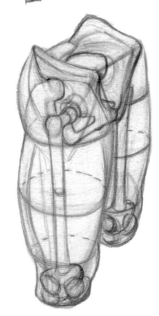
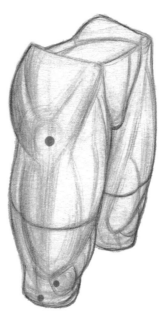

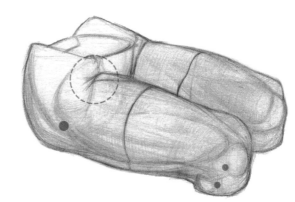

外顯於表面的大腿標記點

圖中的紅點用來表示股骨大轉子和髂脛束的止點。圓形虛線表示腳彎曲時，肌肉橫越闊筋膜張肌上的特殊皺摺方向。

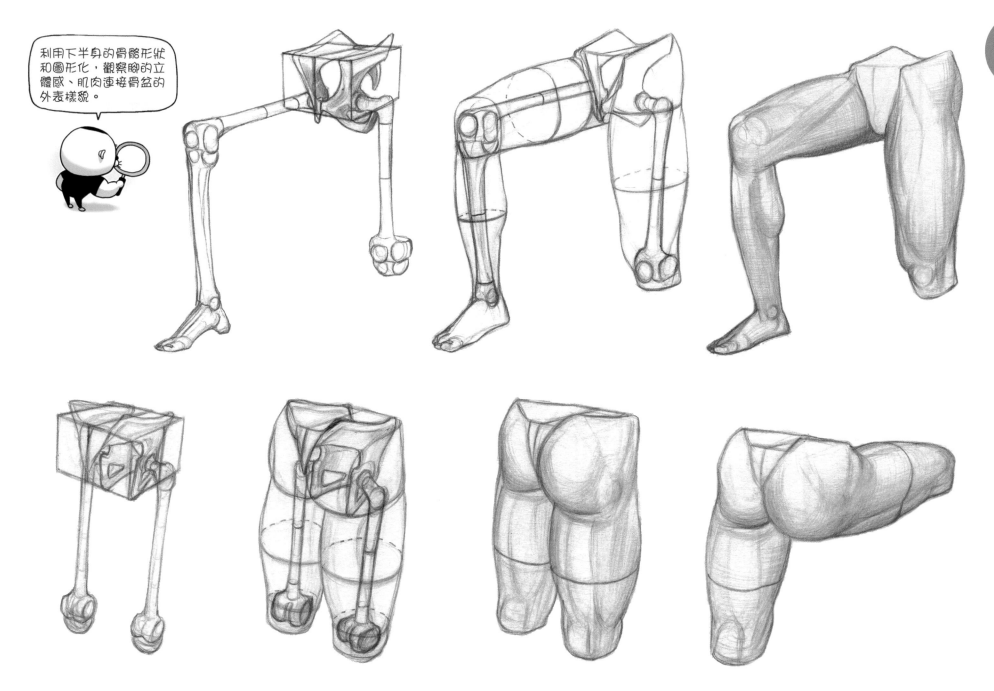

■ 依動作變化的膝蓋骨結構

膝蓋骨和脛骨的關係

股骨的關節像高爾夫球桿往後彎曲的原因是，膝蓋彎曲時，為了創造出股骨和脛骨盡量不要接觸到的空間。股骨外上髁為突出的關節，脛骨上端為凹陷的關節。因為有膝蓋骨，膝蓋每次動作形狀就會改變，與脛骨粗隆和膝韌帶相連。膝韌帶不會鬆弛和收縮，所以膝蓋即使動作，膝蓋骨和脛骨粗隆的間距如下圖所示都不會改變。從側面看腳，腓骨連在脛骨外側。描繪腓骨的重點在於腓骨頭不在脛骨上端中央，而是連接在膝蓋內側。

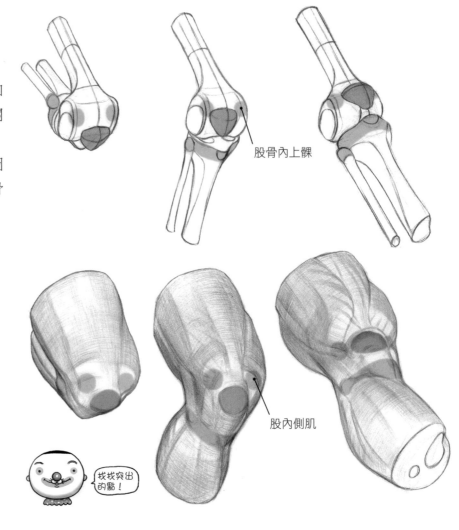

股骨內上髁

股內側肌

找找突出的點！

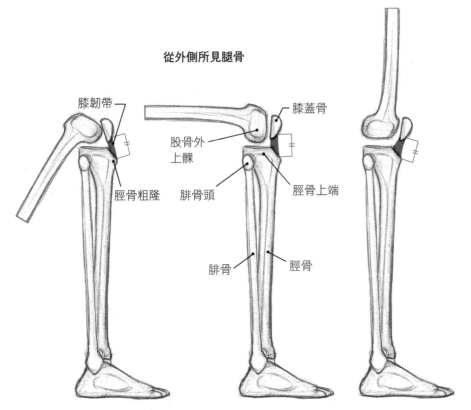

從外側所見腿骨

膝韌帶　　　膝蓋骨

股骨外上髁

脛骨粗隆　腓骨頭　脛骨上端

腓骨　　脛骨

因姿勢構成的膝蓋形狀

膝蓋周圍的形狀會受到骨頭強烈的影響。依照膝蓋彎曲程度，正確了解骨頭變化的位置，因此即便沒有資料都可以配合每種姿勢，創作畫出膝蓋形狀。股內側肌覆蓋在股骨外上髁上方，比骨頭更為突出明顯。股內側肌越發達，這個部位越突出。

■ 大腿內側肌肉（股直肌、股外側肌、股內側肌、縫匠肌）

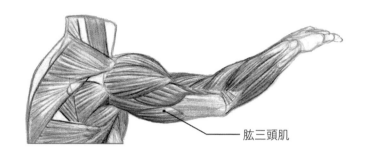

肱三頭肌

<u>位於大腿最正面的股直肌和下半身最大的肌肉「股外側肌」</u>

大腿前面的肌肉用於伸直膝蓋時。以手臂來比喻的話，功用就像手臂打直時的肱三頭肌。從大腿外側的側面來看，股直肌和股外側肌都在大腿正面。股直肌起於髂前下棘，止於膝蓋骨。從大腿正面來看時是最醒目的肌肉。接著是股外側肌，沿著股骨外側側面起始，止於膝蓋骨。股外側肌從大腿正面看起來較小，但從側面看，面積廣又厚，其實是下半身肌肉中最大的肌肉。

運動選手的腳看起來很結實，這是因為股外側肌，線條向外側突出的樣子。

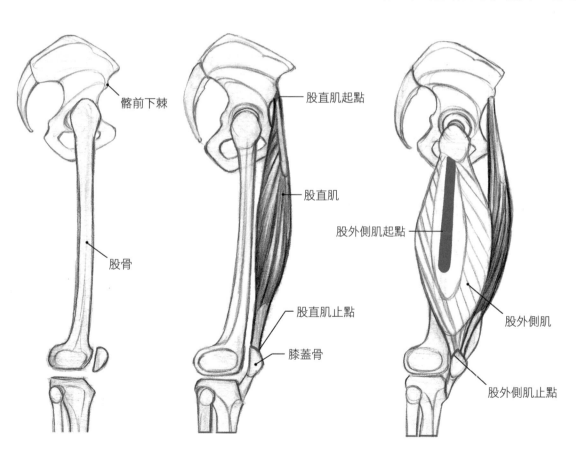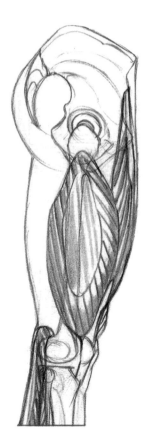

髂前下棘

股骨

股直肌起點

股直肌

股直肌止點

膝蓋骨

股外側肌起點

股外側肌

股外側肌止點

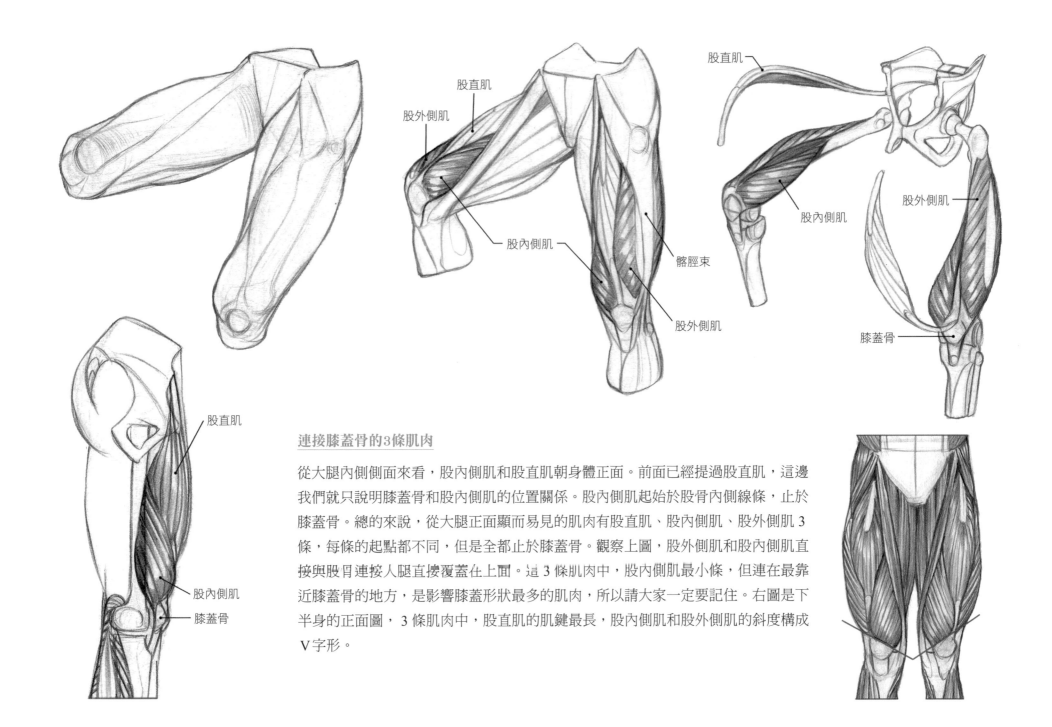

股直肌

股外側肌

股直肌

股內側肌

髂脛束

股外側肌

股直肌

股內側肌

股外側肌

膝蓋骨

股直肌

股內側肌

膝蓋骨

連接膝蓋骨的3條肌肉

從大腿內側側面來看，股內側肌和股直肌朝身體正面。前面已經提過股直肌，這邊我們就只說明膝蓋骨和股內側肌的位置關係。股內側肌起始於股骨內側線條，止於膝蓋骨。總的來說，從大腿正面顯而易見的肌肉有股直肌、股內側肌、股外側肌 3 條，每條的起點都不同，但是全都止於膝蓋骨。觀察上圖，股外側肌和股內側肌直接與股骨連接人腿直接覆蓋住上面。這 3 條肌肉中，股內側肌最小條，但連在最靠近膝蓋骨的地方，是影響膝蓋形狀最多的肌肉，所以請大家一定要記住。右圖是下半身的正面圖， 3 條肌肉中，股直肌的肌鍵最長，股內側肌和股外側肌的斜度構成 V 字形。

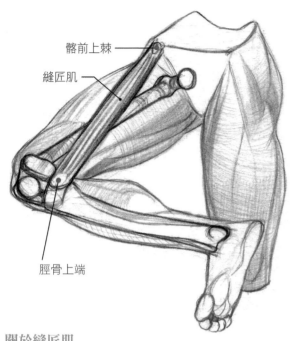

髂前上棘

縫匠肌

脛骨上端

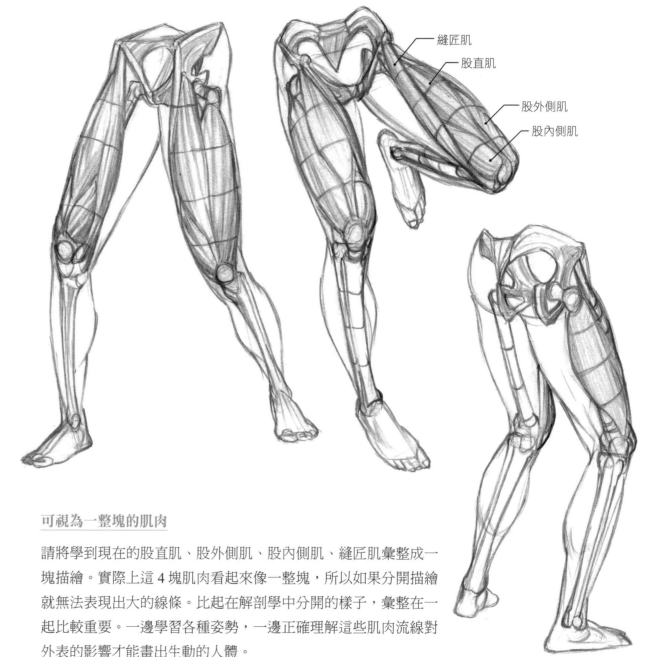

縫匠肌

股直肌

股外側肌

股內側肌

關於縫匠肌

我們可藉由縫匠肌知道大腿前面和內側的交界。因此，為了知道這條交界的正確位置，一定要確切知道起點以及止點的位置。縫匠肌始於髂前上棘，止於脛骨上端內側。如上圖所述，這條肌肉的功用可讓腳往內側旋轉抬起，才能擺出踢毽子的姿勢。

多虧有了縫匠肌，我們才可以盤腿和踢毽子。

吼！

咚！

可視為一整塊的肌肉

請將學到現在的股直肌、股外側肌、股內側肌、縫匠肌彙整成一塊描繪。實際上這4塊肌肉看起來像一整塊，所以如果分開描繪就無法表現出大的線條。比起在解剖學中分開的樣子，彙整在一起比較重要。一邊學習各種姿勢，一邊正確理解這些肌肉流線對外表的影響才能畫出生動的人體。

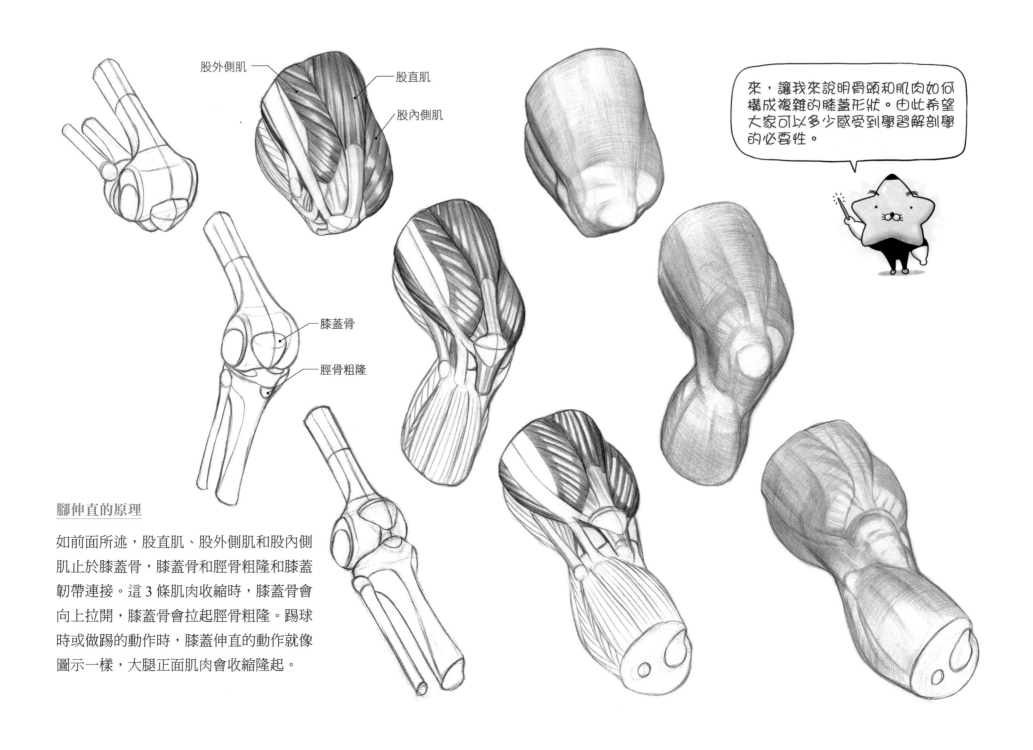

股外側肌

股直肌

股內側肌

膝蓋骨

脛骨粗隆

來，讓我來說明骨頭和肌肉如何
構成複雜的膝蓋形狀。由此希望
大家可以多少感受到學習解剖學
的必要性。

腳伸直的原理

如前面所述，股直肌、股外側肌和股內側
肌止於膝蓋骨，膝蓋骨和脛骨粗隆和膝蓋
韌帶連接。這 3 條肌肉收縮時，膝蓋骨會
向上拉開，膝蓋骨會拉起脛骨粗隆。踢球
時或做踢的動作時，膝蓋伸直的動作就像
圖示一樣，大腿正面肌肉會收縮隆起。

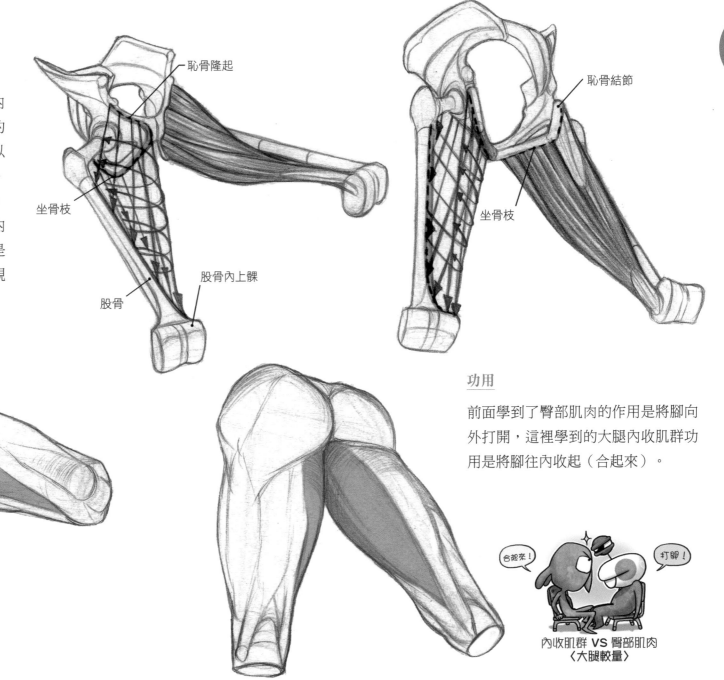

■ 將腿合併的內收肌群

起點和止點

內側肌群為內收大肌、內收長肌、內收短肌、股薄肌、恥骨肌 5 條肌肉的總稱。這些肌肉看起來為一塊，所以為了方便理解，整合成一塊來說明。內收肌群起於恥骨聯合、恥骨結節、坐骨枝，從股骨上方連結長至股骨內上髁停止。涵蓋位置從前面至後面是一塊立體的肌肉，所以必須從3D透視角度來理解。

恥骨隆起

坐骨枝

股骨內上髁

股骨

恥骨結節

坐骨枝

功用

前面學到了臀部肌肉的作用是將腳向外打開，這裡學到的大腿內收肌群功用是將腳往內收起（合起來）。

合起來！

打腿！

內收肌群 VS 臀部肌肉
〈大腿較量〉

從各種角度所見的內收肌群

為何有許多學生都會把大腿畫得很單薄？這是因為對內收肌群的認知不足。相反的如果過於在意內收肌群描繪時，會畫出過分厚實的下半身。與其用大概的感覺描繪，不如透過速寫和解剖學來深入研究。

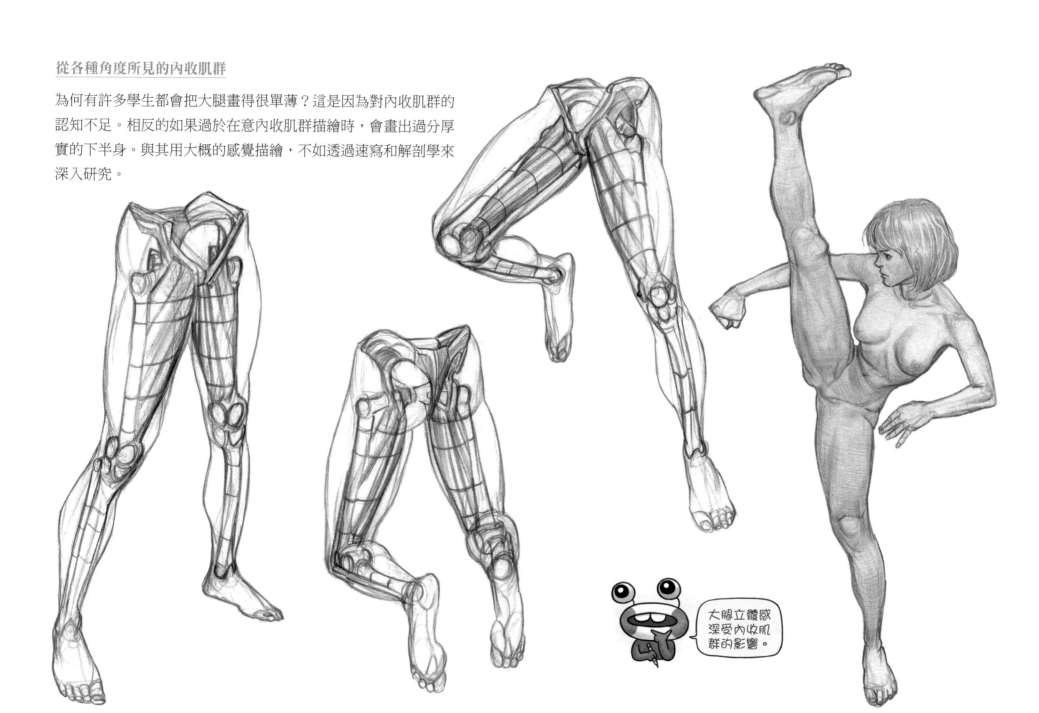

大腿立體感深受內收肌群的影響。

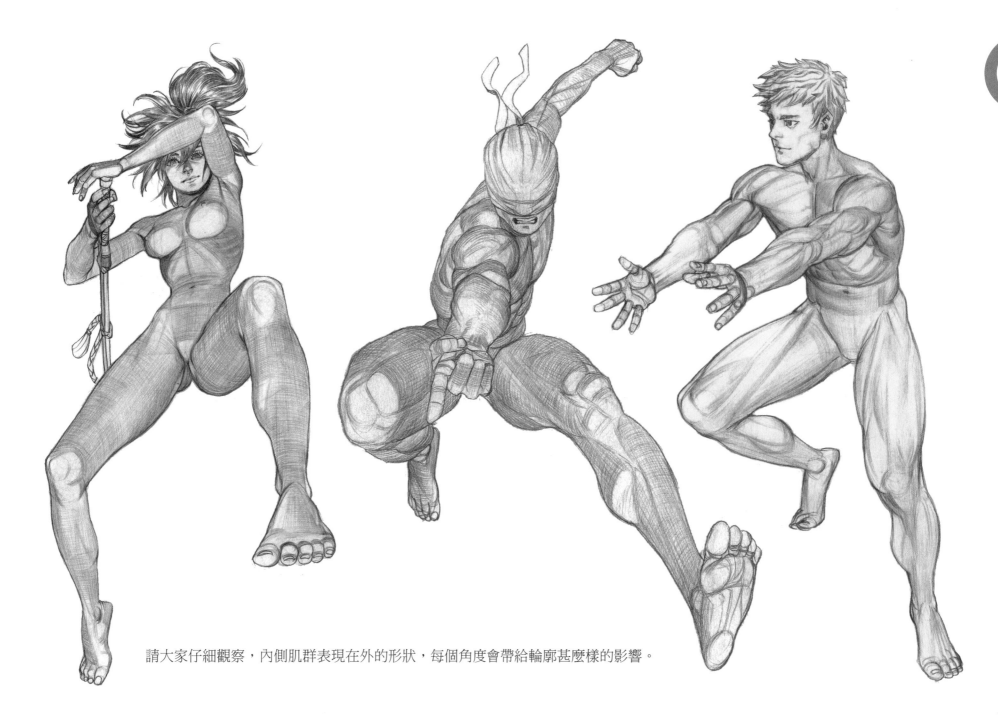

請大家仔細觀察，內側肌群表現在外的形狀，每個角度會帶給輪廓甚麼樣的影響。

■ 彎曲膝蓋的大腿後側肌肉（股二頭肌、半膜肌、半腱肌）

起點和止點

大腿後側肌肉由股二頭肌、半膜肌、半腱肌構成。這 3 條肌肉都起始於坐骨結節。在結構上，半膜肌和半腱肌沿著大腿內側線條止於脛骨內髁，半腱肌覆蓋在半膜肌上。股二頭肌止於大腿外側線條的腓骨頭。像這樣起於 2 點又分為 2 股，形成如右圖的人字形。

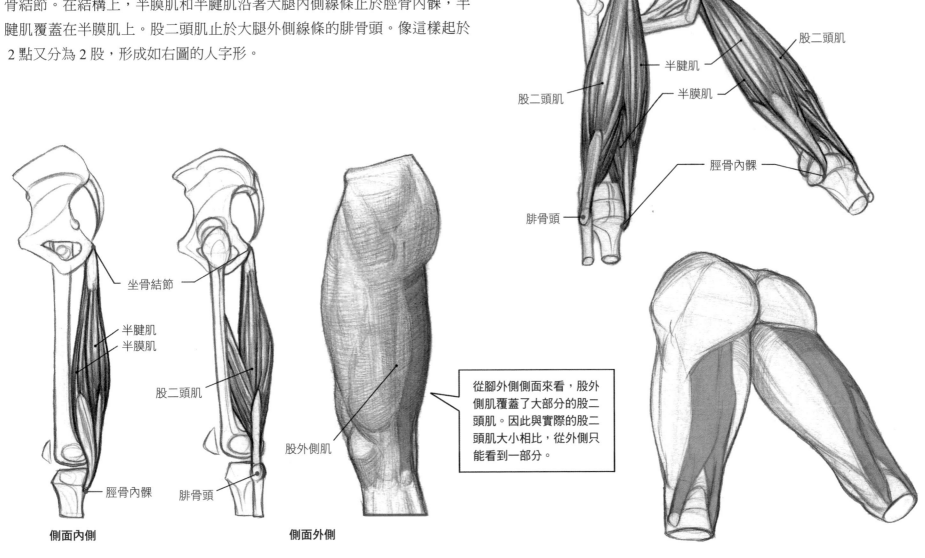

坐骨結節

股二頭肌

半腱肌

半膜肌

脛骨內髁

腓骨頭

坐骨結節

半腱肌
半膜肌

股二頭肌

脛骨內髁

腓骨頭

側面內側

股外側肌

側面外側

> 從腳外側側面來看，股外側肌覆蓋了大部分的股二頭肌。因此與實際的股二頭肌大小相比，從外側只能看到一部分。

功用

大腿後側肌肉是屈肌，作用和手臂的肱二頭肌相同。股二頭肌、半腱肌、半膜肌用於膝蓋向後彎時，與大腿前側肌肉的作用相反。如下圖，跑步時從地面往後踢時的動作，正因為有大腿後側的肌肉才可以做到。

原來是這樣！

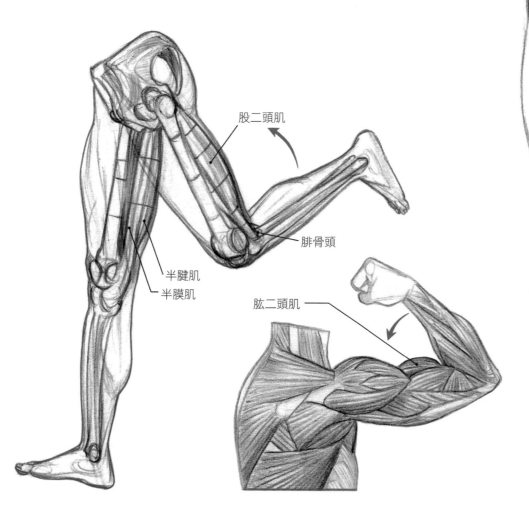

股二頭肌

腓骨頭

半腱肌

半膜肌

肱二頭肌

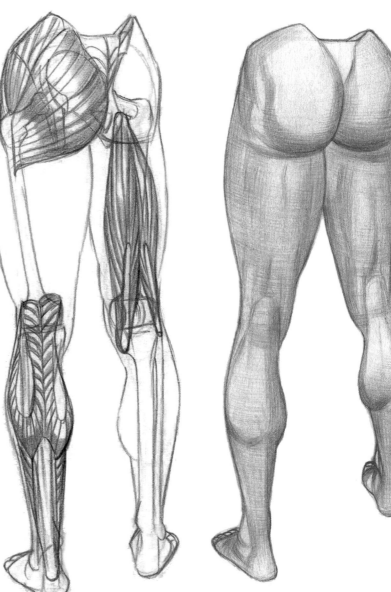

大腿後面的肌肉特徵

描繪股二頭肌、半腱肌、半膜肌時，重點是要畫出膝窩的肌鍵醒目突出的樣子。尤其在外側的股二頭肌，不論男女連接至腓骨頭的肌鍵都非常醒目。因此，關鍵是要正確知道腓骨頭的位置和股二頭肌的肌鍵方向。在本頁圖中可清楚看到，腳彎曲時大腿後方肌肉力道分成 2 股的樣子，以及腳打開時沒有用力，肌肉整合成一塊的樣子。

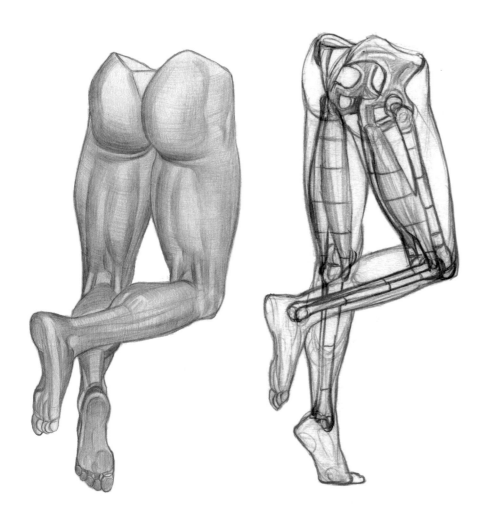

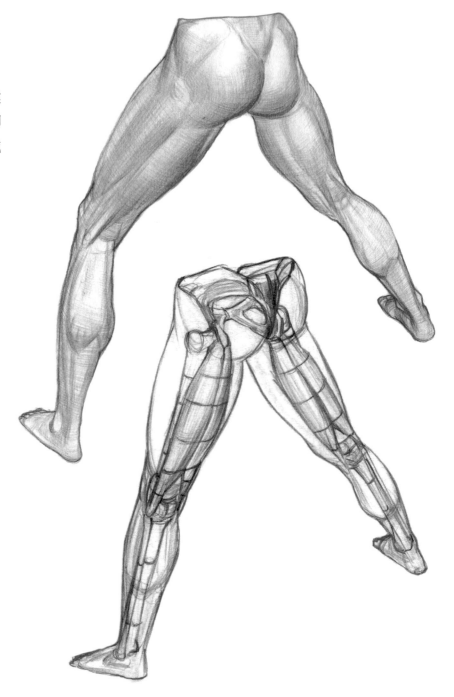

■ 小腿肚的肌肉（腓腸肌、比目魚肌）

起點和止點

與手臂相比，小腿肚肌肉的功用和屈腕肌相似，脛骨連有比目魚肌，腓腸肌疊合其上。腓腸肌分成 2 條肌肉，分別起始於股骨內上髁和股骨外上髁，在腓腸肌全長約1/2處變成阿基里斯腱。阿基里斯腱與跟骨隆起相連。比目魚肌大部分都被腓腸肌覆蓋隱藏，所以兩側都只能隱約看到。之後在第 4 章也會再詳細解說。

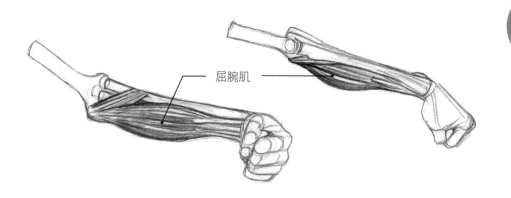

屈腕肌

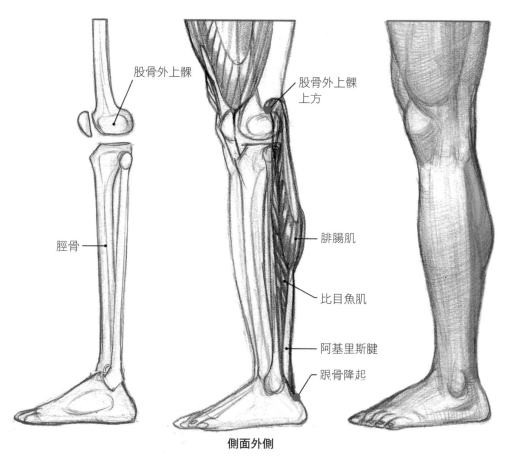

股骨外上髁

脛骨

股骨外上髁上方

腓腸肌

比目魚肌

阿基里斯腱

跟骨隆起

側面外側

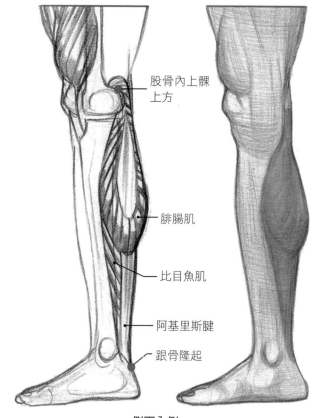

股骨內上髁上方

腓腸肌

比目魚肌

阿基里斯腱

跟骨隆起

側面內側

腓腸肌的特徵

如前面所述，腓腸肌分成 2 條肌肉，在阿基里斯腱的部位與比目魚肌接合。請參考下圖。膝窩側，股二頭肌和半腱肌的人字形間，有腓腸肌上部伸入的形狀。綠色塗色部分為腓腸肌的肌腱膜。肌腱部分扁平，肌腹部分厚實有立體感，請觀察這兩者的形狀。因為內側腓腸肌的長度比外側長，如果沒有畫出這個斜度，小腿肚的線條就會不自然。小腿肚部位的流線會因角度有所不同，所以在描繪上有點複雜。如果骨骼的曲線和小腿肚的肌肉線條，這 2 種線條都沒有正確理解，就無法表現出因角度變化的各種小腿肚線條。

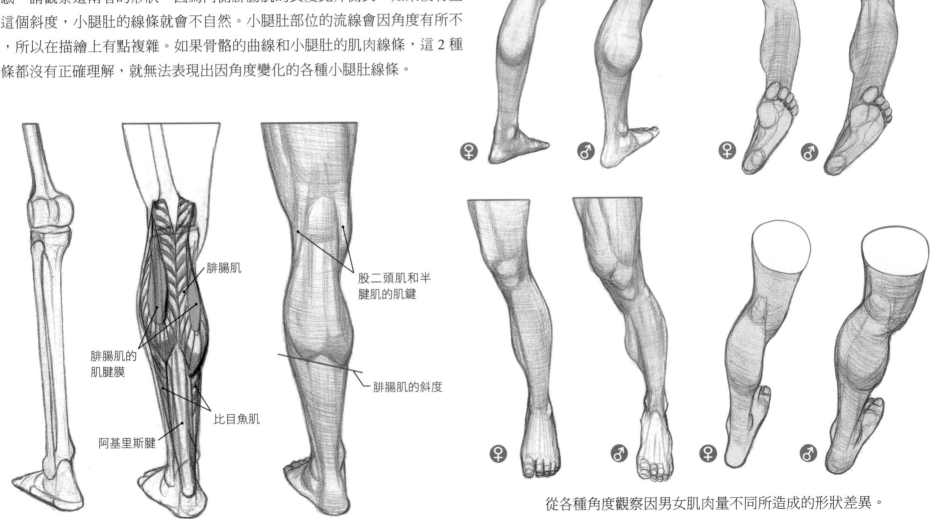

腓腸肌

腓腸肌的
肌腱膜

比目魚肌

阿基里斯腱

股二頭肌和半
腱肌的肌鍵

腓腸肌的斜度

從各種角度觀察因男女肌肉量不同所造成的形狀差異。

功用

腓腸肌和比目魚肌收縮時，會出現腳跟抬起、腳尖立起的姿勢。這些肌肉用於跳躍、走路、跑步等大部分的基本動作。

請仔細觀察從肌腹變成肌腱的位置！

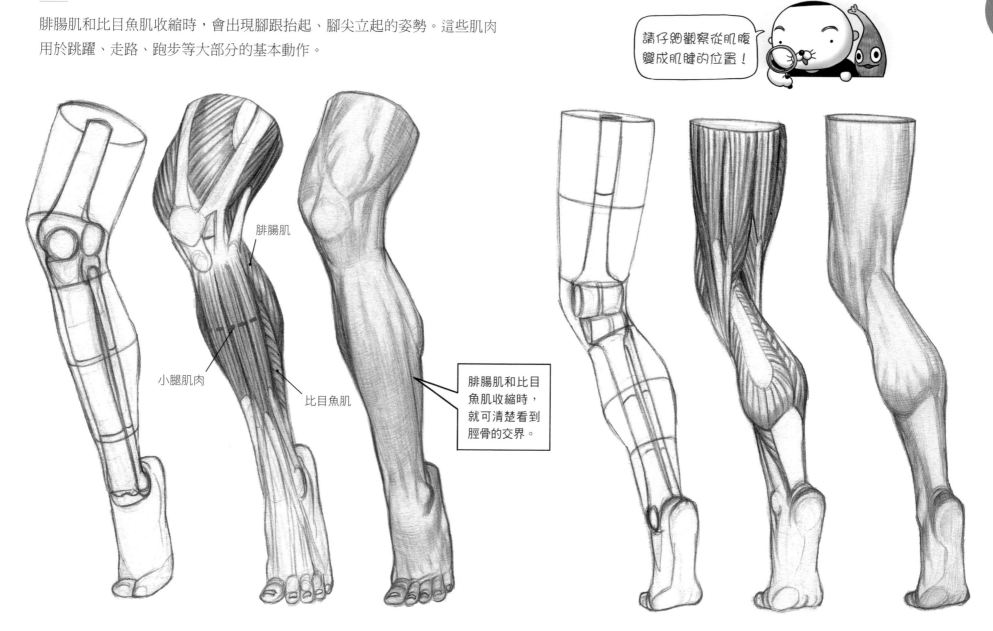

腓腸肌

小腿肌肉

比目魚肌

腓腸肌和比目魚肌收縮時，就可清楚看到脛骨的交界。

■ 小腿肌肉（脛前肌、伸趾長肌、腓骨長肌）

起點和止點

如同伸腕肌大概分成 3 條肌肉，小腿肌肉也大概分成 3 條伸肌。脛前肌和伸趾長肌起於脛骨上端，腓骨長肌起於腓骨頭。脛前肌止於內踝前面，伸趾長肌往腳背正中央，分別止於大拇趾之外的 4 個腳趾。腓骨長肌繞過外踝後面，止於腳底。其他還有一些細小的肌肉，但從外面看不顯眼所以省略不說。

功用

小腿肌肉的共通點是用於抬起腳背，與小腿肚肌肉為相反的作用。脛前肌和腓骨長肌將腳背抬起，伸趾長肌將腳背抬起的同時也可將腳趾上抬。

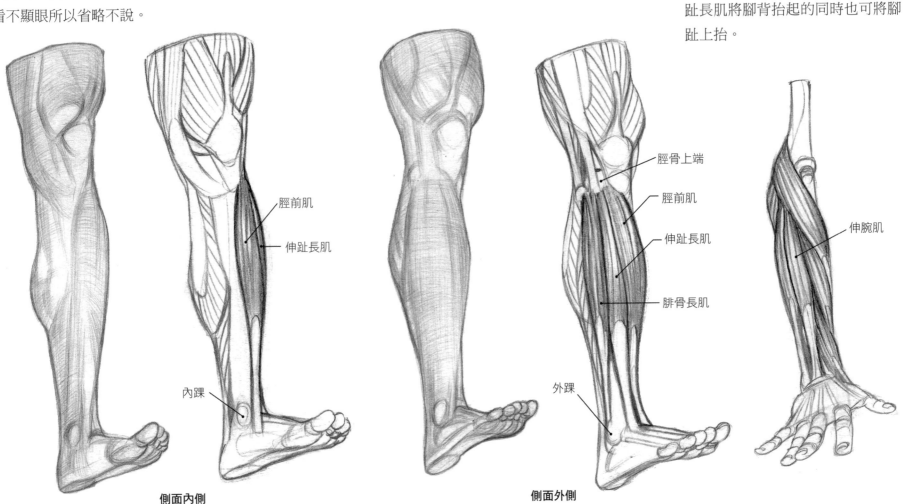

脛前肌

伸趾長肌

內踝

側面內側

脛骨上端

脛前肌

伸趾長肌

腓骨長肌

外踝

伸腕肌

側面外側

■ 腳的動作和線條

重心和腳的關係

我們在學習人體時，對距離臉部很遠的部分，也就是腳有隨便畫畫的傾向。但是腳是人體直接接觸地面的部位。把腳畫成不穩定的形狀，即使符合姿勢重心，整體看起來仍就不安穩。例如，如果把我們腳的形狀畫成馬蹄形，就要配合此形狀決定重心，姿勢也會不同。人類是配合現在的腳形決定重心，才會構成現在的身體線條。腳基本上分成腳趾的骨頭、腳背的骨頭和腳踝的骨頭。在腳掌1/2的地方分成腳背的骨頭和腳踝的骨頭。連接腳尖的線條，大約以第 1 趾和第 2 趾連接處為頂點，往兩側斜下。腳圖形化時，可描繪穿襪子的腳就比較簡單。這本書並非以解剖學的角度說明腳，而是將關節的動作和線條簡化成圖形化來說明。

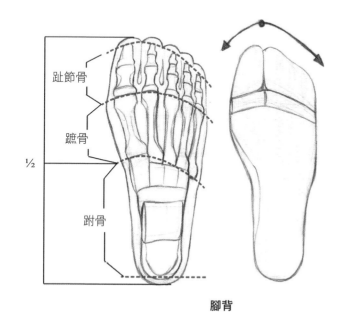

趾節骨

蹠骨

1/2

跗骨

腳背

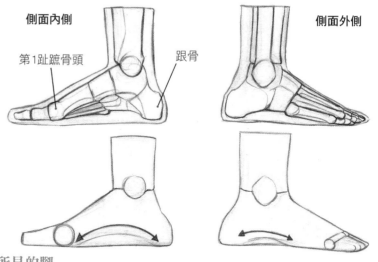

側面內側　　　　　　　　　側面外側

第1趾蹠骨頭　　　　跟骨

側面所見的腳

從側面外側和內側看時有一個共通點，就是會出現拱形線條，另一個特點是，外側拱形比內側拱形寬。這個拱形的功用為支撐身體重量的緩衝。

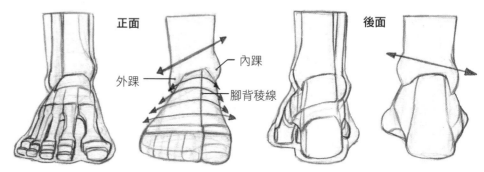

正面　　　　　　　　　　　　　　後面

外踝　　　　內踝

腳背稜線

腳的正面和後面

從正面看腳，從腳趾往腳背向上相連，會從水平變成拱形。拱形的中心為腳背稜線，也是第 1 趾和第 2 趾的交界。圖示清楚可見，這個拱形以稜線為中心，內側斜度較陡，外側較平緩。正面拱形與側面相同都具有緩衝的功用。腳踝兩側的內踝和外踝的突起之間並非呈水平而是往內踝上揚。

好奇心程度
full

腳有這麼
難嗎？讓
我來學看
看！

腳踝的左右動作

看看腳踝的左右動作，內側比外側更能彎曲。這關係到內踝和外踝的位置。外踝偏下，會限制向外的動作（右圖）。日常生活中，內側比外側更容易拐傷也是這個原因。

腳的特徵

如果單純了解腳趾動作，就是將第 1 趾和其他 4 趾整合後，以掌指關節為中心活動腳趾（下圖）。腳的外側縱弓畫成直線，內側縱弓畫成弧線。有很多學生會把外側縱弓畫成與內側一樣的弧線，這點還請注意。腳像最左圖一樣接觸地面時，外側的肉受到體重擠壓產生彎曲。從外側看腳時，可以看到所有的腳趾，從內側看時，除了第 1 趾和第 2 趾，其他 3 趾都被遮住，這是因為從第 1 趾到第 5 趾，腳趾越短也越小。

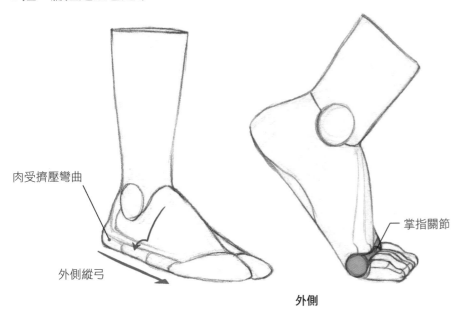

肉受擠壓彎曲

外側縱弓

掌指關節

外側

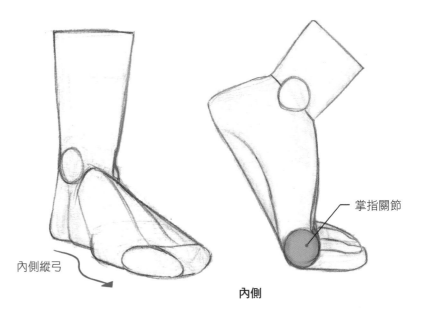

內側縱弓

掌指關節

內側

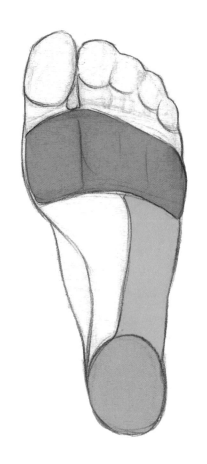

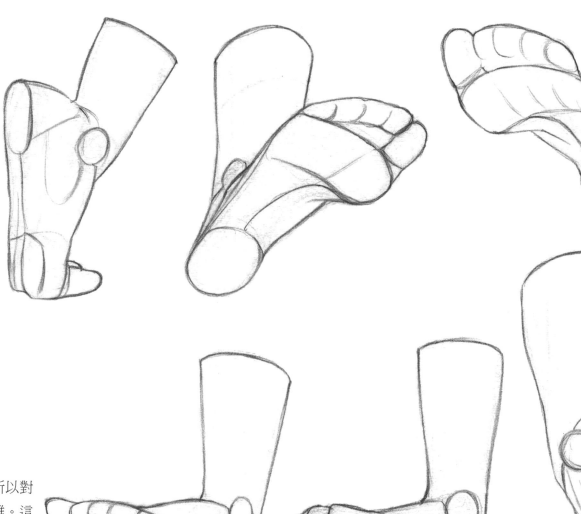

腳底範圍

一般很少從可看到腳底的角度描繪,所以對腳底的研究不足,很容易令人感到困難。這個時候,如上圖將腳底分成 3 個範圍來思考就比較容易理解。請應用這個方法,練習描繪可看到腳底的角度吧!

腳底……我平常很常看啊……

折斷!

圖形化的腳形基準線

腳背要畫出縱向和橫向的拱形，線條會因角度而有很大的變化。不論是多複雜的圖形，只要找出代表的基準線來描繪就可簡單知道形狀。如右圖以腳背最高的稜線為基準，分成內側和外側來思考，應該就很清楚了解結構。

腳背稜線

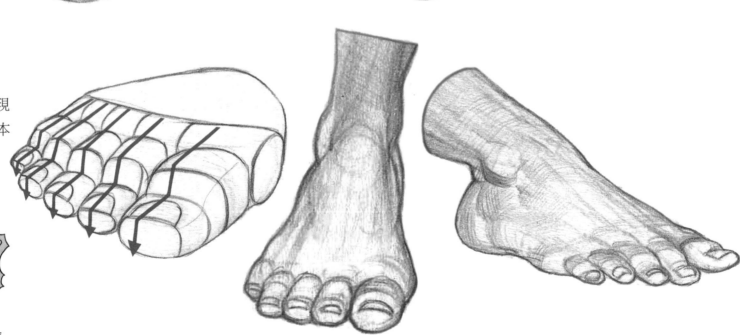

腳趾結構

腳趾結構以圖形簡單化，會呈現如階梯般的角度。以這樣的基本線條為基礎，繼續畫出形狀。

你好啊？腳？

你說甚麼？是這個形狀嗎？說話啊？

好奇心程度

利用到此學到的內容，試著描繪出各種角度的腳吧！

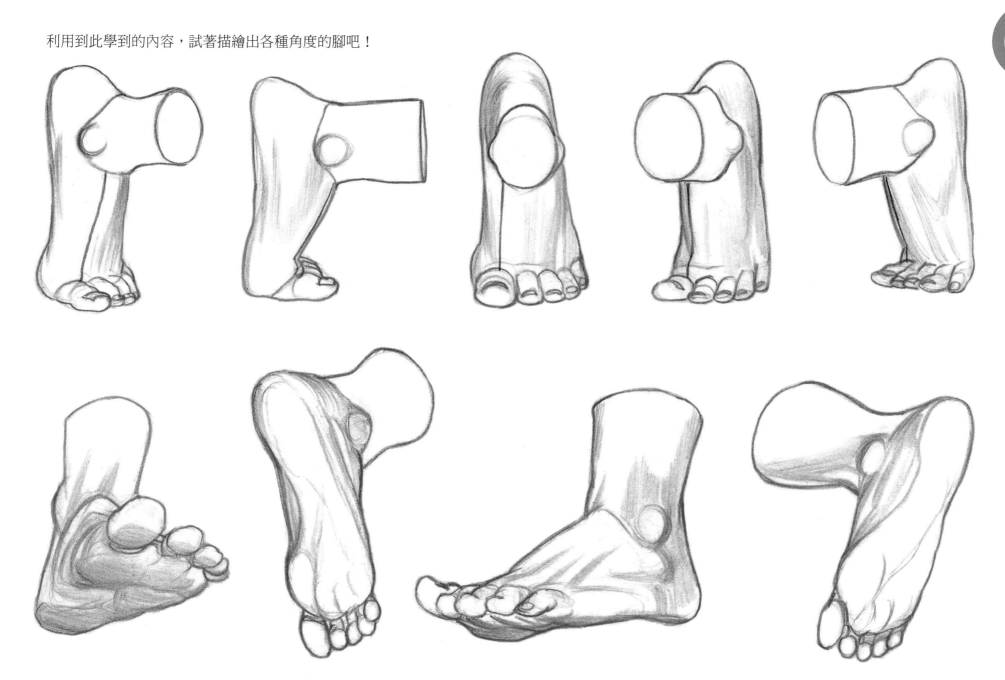

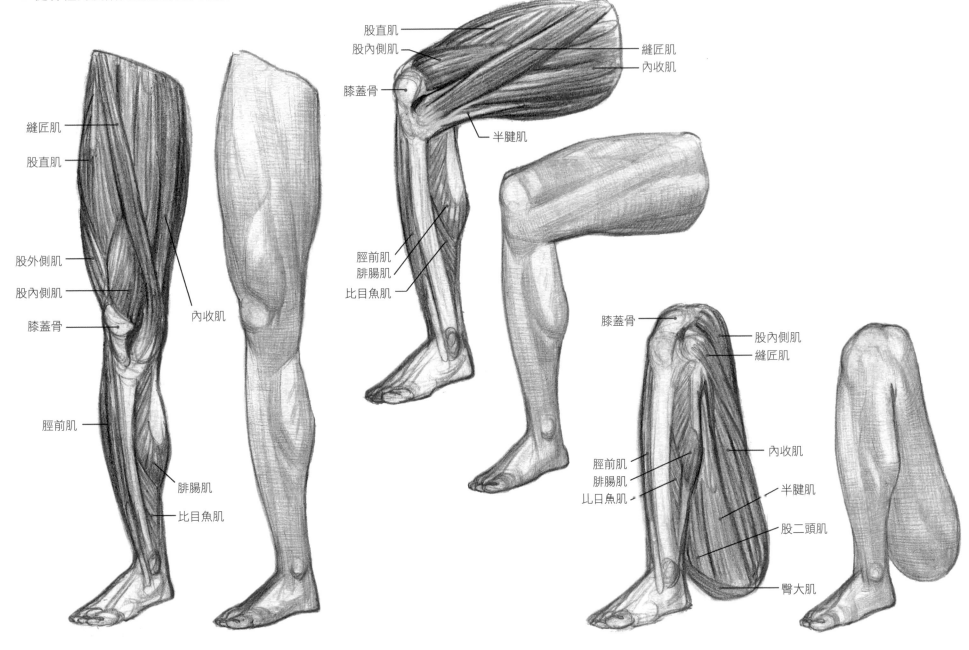

■ 從各種角度所見的腿部肌肉線條

縫匠肌
股直肌
股外側肌
股內側肌
膝蓋骨
脛前肌
內收肌
腓腸肌
比目魚肌

股直肌
股內側肌
膝蓋骨
縫匠肌
內收肌
半腱肌
脛前肌
腓腸肌
比目魚肌

膝蓋骨
股內側肌
縫匠肌
脛前肌
腓腸肌
比目魚肌
內收肌
半腱肌
股二頭肌
臀大肌

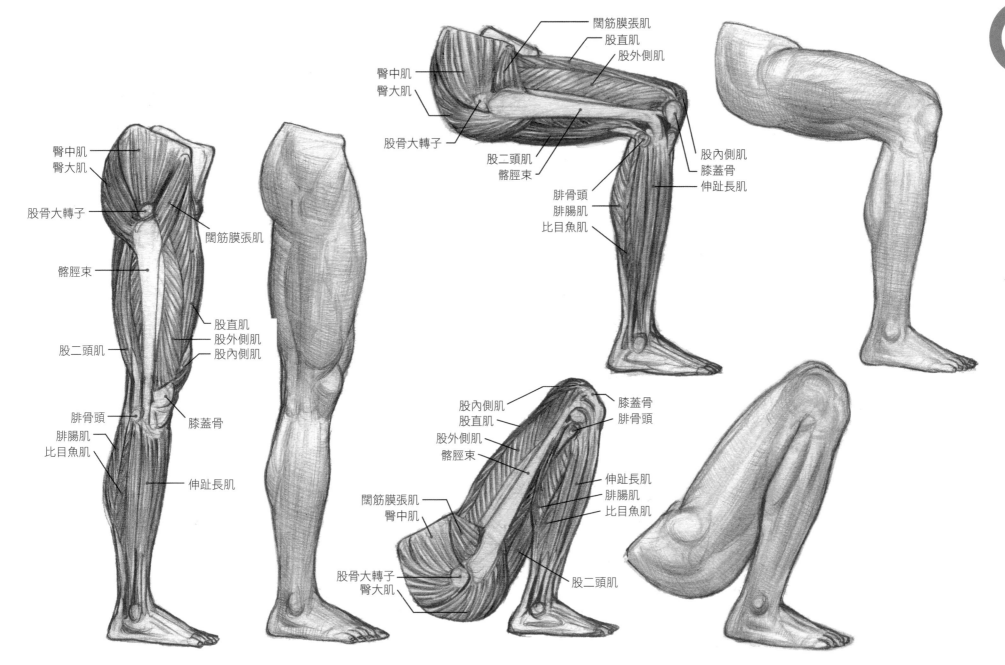

臀中肌
臀大肌

股骨大轉子

髂脛束

股二頭肌

腓骨頭
腓腸肌
比目魚肌

闊筋膜張肌

股直肌
股外側肌
股內側肌

膝蓋骨

伸趾長肌

闊筋膜張肌
股直肌
股外側肌

臀中肌
臀大肌

股骨大轉子

股二頭肌
髂脛束

腓骨頭
腓腸肌
比目魚肌

股內側肌
膝蓋骨
伸趾長肌

股內側肌
股直肌
股外側肌
髂脛束

闊筋膜張肌
臀中肌

股骨大轉子
臀大肌

膝蓋骨
腓骨頭

伸趾長肌
腓腸肌
比目魚肌

股二頭肌

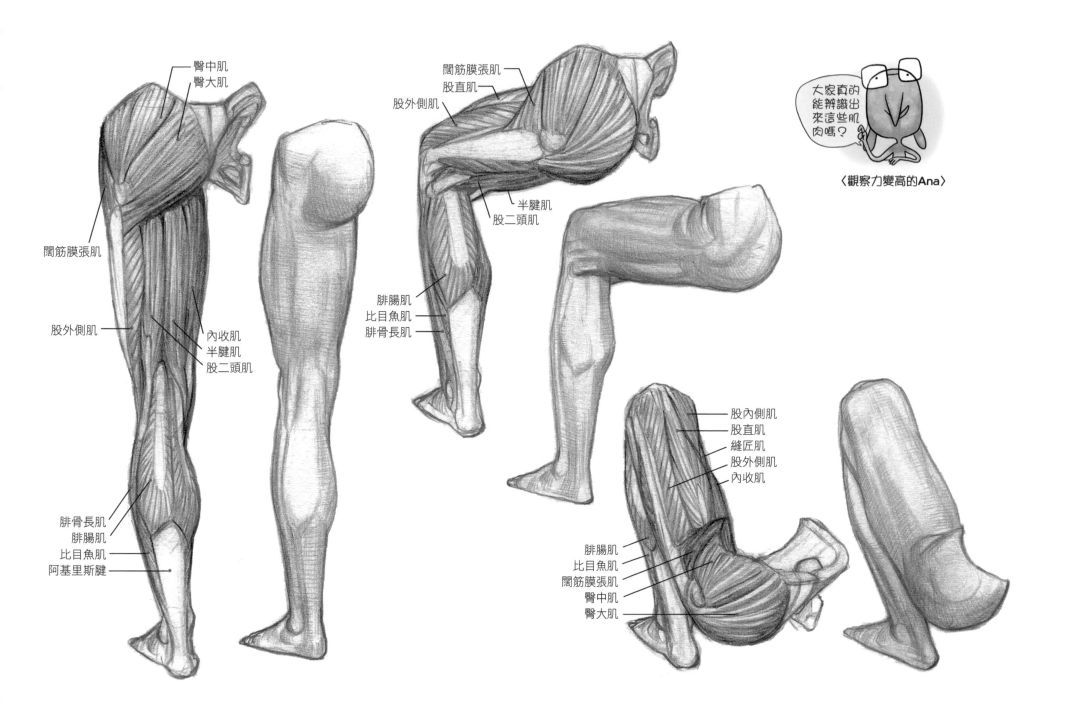

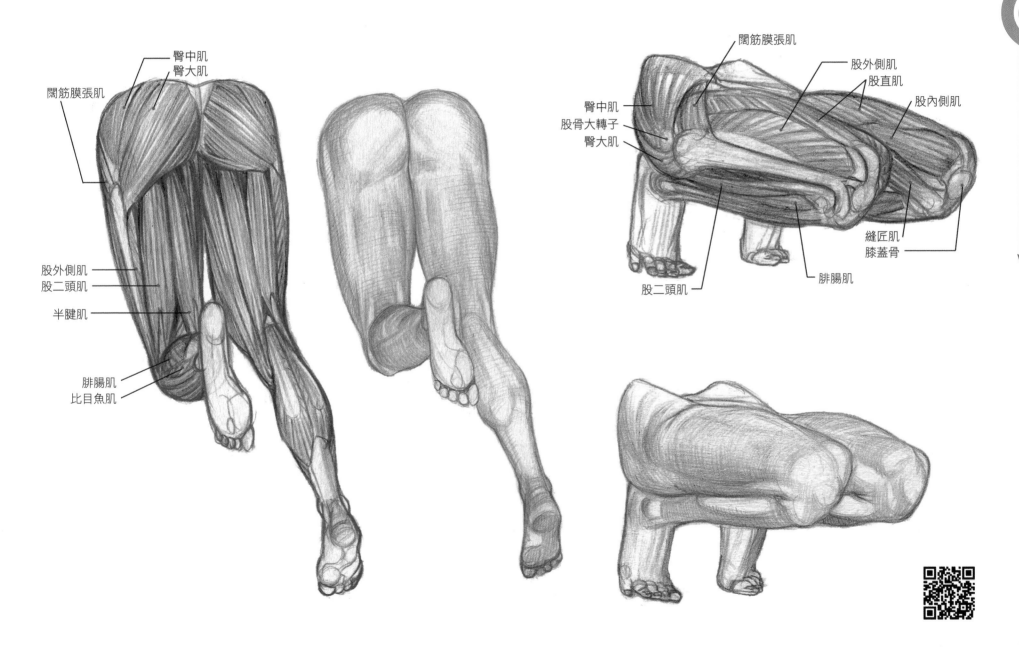

臀中肌
臀大肌

闊筋膜張肌

闊筋膜張肌

股外側肌
股直肌

臀中肌

股內側肌

股骨大轉子

臀大肌

股外側肌
股二頭肌

半腱肌

縫匠肌
膝蓋骨

腓腸肌
比目魚肌

股二頭肌

腓腸肌

04

動態角度的
解剖學

學習關節和肌肉的各種動作，
一起來思考如何將理論運用在實際素描中。

圖形化與解剖學的關係

學習圖形化和解剖學，可以表現出基本的人體，接下來就要好好思考要讓角色有甚麼樣的表現。例如描繪角色的坐姿。只是畫出坐著的姿勢，不僅無趣，看起來也沒有特別有趣之處。如果思考角色的情緒和個性應該會有「甚麼樣」的坐姿，一下就拉大的表現範圍。一個姿勢就可以賦予故事情節。但是很多人可以像這樣開心為角色設定概念，卻開始頭痛接下來的階段。「重量要放在哪裡」、「這個關節動作自然嗎？」、「有表現出用力和放鬆的地方嗎？」、「有明確區分出男女身體差異嗎」等，大家一定盡量要具體構思。像這樣投入實際感覺，才能為角色注入生命力，畫出感動人心的作品。但是我知道，突然要將理論學習的內容實踐在描繪姿勢中，這比想像中困難。一個一個分別學習時可以理解，但是整合應用時，如果不結合各個資訊，只是依照至今習慣的畫法描繪。

在本章中，透過每個姿勢都以圖形化、解剖學、寫實描繪的男女資料，說明如何將到此學到的理論運用在實際繪圖中。另外，一邊從各種角度、連續動作、應用動作來觀察各種姿勢，一邊從各方面理解形狀，研究動作的特點。

實際作畫吧！

即使知道訓練方法也無法練出肌肉喔。

覺得懂了，卻沒有練習，就失去意義了。

「懂」還不懂，不是從理論來看，而是要從會不會畫來判斷喔。

1 基本與應用的姿勢

■ 朝正面的站姿

圖形化的重要性

朝正面站立的姿勢，斜度和形狀一定要正確對稱，
這是最基本的姿勢，但是描繪時卻很費心。
看不到背後，要畫出立體感也很難。所以
要先確認比例、重心和動作自然，再描
繪骨骼後才以簡單的線條套上圖形，
掌握厚度。

如果把人體素描比喻為外套，圖形化是最上面的扣子喔！

錯誤筆記 **男性下半身的圖形化**

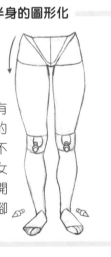

男性擺出立正姿勢
時，大腿之間不會有
間隙。另外，骨盆的
部分，畫成曲線但不
要變寬就不會過於女
性化。不可如圖打開
的雙腳，膝蓋骨和腳
尖方向不同。

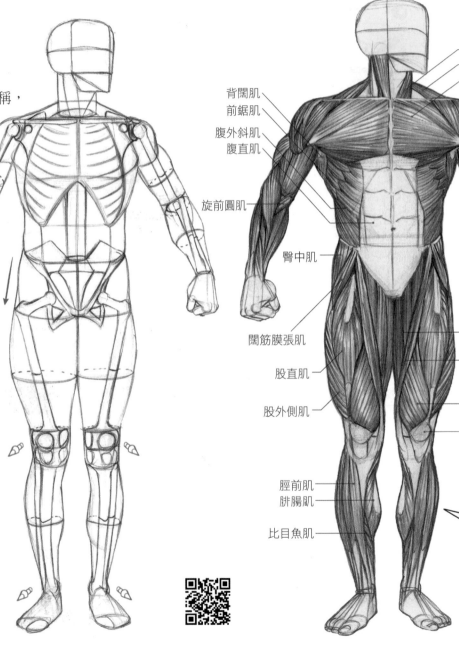

胸鎖乳突肌
斜方肌
胸大肌

背闊肌
前鋸肌

腹外斜肌
腹直肌

旋前圓肌

三角肌
肱三頭肌
肱肌
肱二頭肌
肱橈肌
橈側伸腕長肌
屈腕肌
尺側伸腕肌

臀中肌

闊筋膜張肌

股直肌

股外側肌

內收肌群

縫匠肌

股內側肌

膝蓋骨

脛前肌
腓腸肌

比目魚肌

為方便說明，將藍色肌肉
整合一塊肌肉稱呼。實際
上分成很多條肌肉，但是
肌肉作用相似，所以這樣
比較好理解。

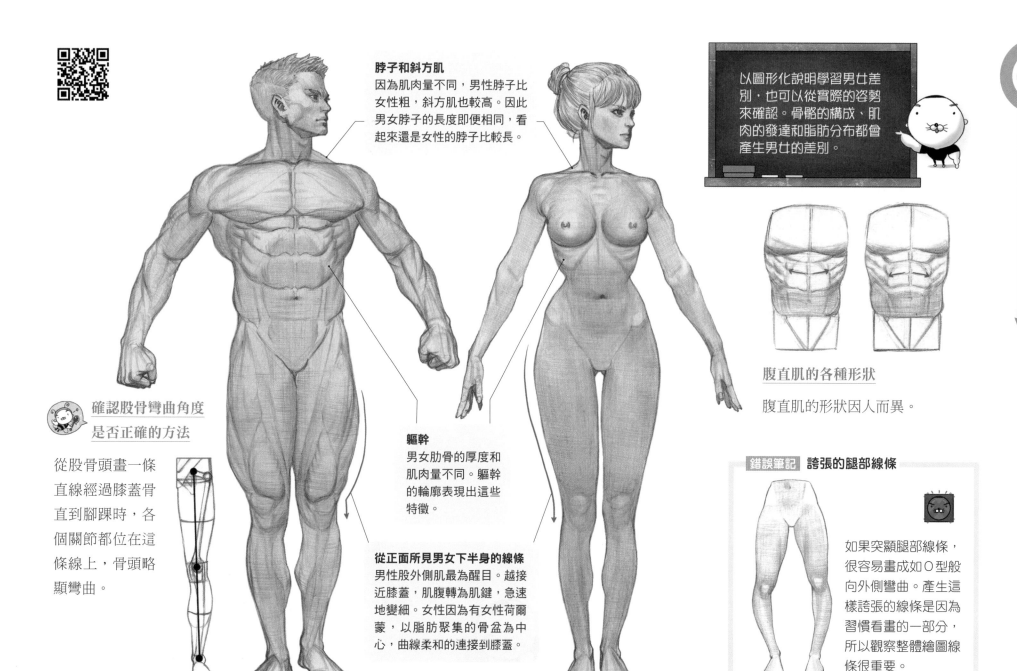

脖子和斜方肌
因為肌肉量不同，男性脖子比
女性粗，斜方肌也較高。因此
男女脖子的長度即便相同，看
起來還是女性的脖子比較長。

動態角度的解剖學

以圖形化說明學習男女差
別，也可以從實際的姿勢
來確認。骨骼的構成、肌
肉的發達和脂肪分布都會
產生男女的差別。

腹直肌的各種形狀

腹直肌的形狀因人而異。

**確認股骨彎曲角度
是否正確的方法**

從股骨頭畫一條
直線經過膝蓋骨
直到腳踝時，各
個關節都位在這
條線上，骨頭略
顯彎曲。

軀幹
男女肋骨的厚度和
肌肉量不同。軀幹
的輪廓表現出這些
特徵。

錯誤筆記 **誇張的腿部線條**

如果突顯腿部線條，
很容易畫成如O型般
向外側彎曲。產生這
樣誇張的線條是因為
習慣看畫的一部分，
所以觀察整體繪圖線
條很重要。

從正面所見男女下半身的線條
男性股外側肌最為醒目。越接
近膝蓋，肌腹轉為肌鍵，急速
地變細。女性因為有女性荷爾
蒙，以脂肪聚集的骨盆為中
心，曲線柔和的連接到膝蓋。

■ 朝半側面的站姿

錯誤筆記 半側面的斜度

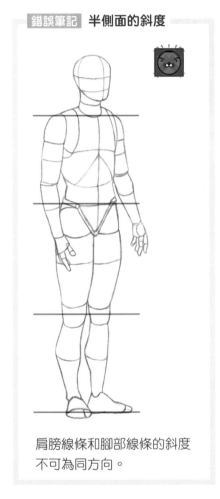

肩膀線條和腳部線條的斜度
不可為同方向。

描繪配合空間的人物

身體畫橫線，離視線高度越遠越傾斜。即使人體比例和形狀描繪得
完全正確，如果視線和重心錯誤，看起來就會不穩定，變成很平面
的繪圖。首先決定視線，配合視線畫出六面體，裡面畫一個人體，
就可以畫出最簡單立體的人物。描繪人物前，先畫出空間。

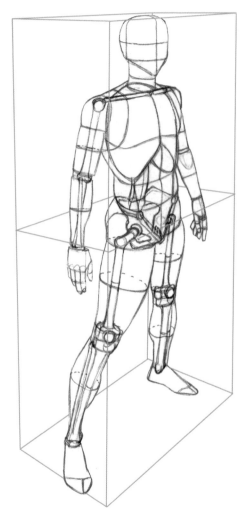

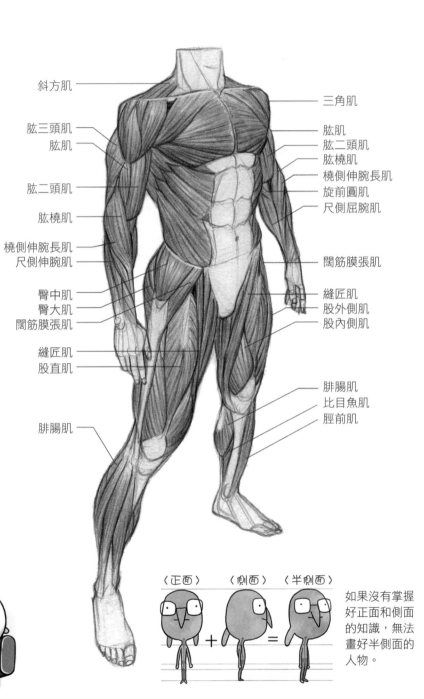

斜方肌
三角肌
肱三頭肌
肱肌
肱肌
肱二頭肌
肱橈肌
橈側伸腕長肌
旋前圓肌
肱二頭肌
尺側屈腕肌
肱橈肌
橈側伸腕長肌
尺側伸腕肌
闊筋膜張肌
臀中肌
縫匠肌
臀大肌
股外側肌
闊筋膜張肌
股內側肌
縫匠肌
股直肌
腓腸肌
比目魚肌
脛前肌
腓腸肌

〈正面〉　〈側面〉　〈半側面〉

如果沒有掌握
好正面和側面
的知識，無法
畫好半側面的
人物。

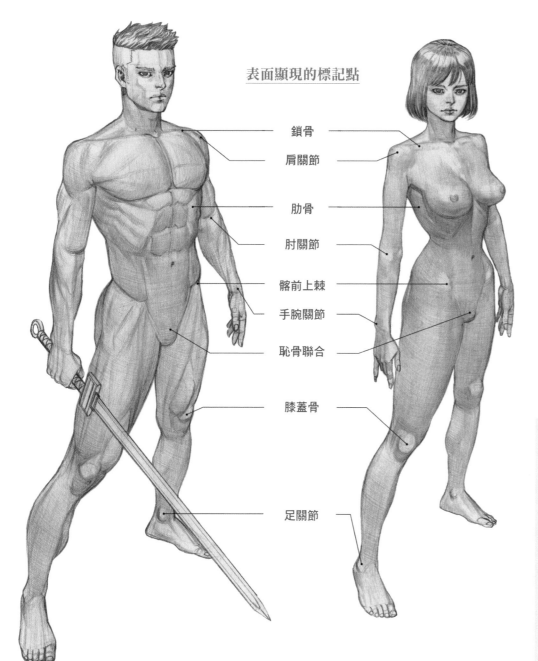

表面顯現的標記點

- 鎖骨
- 肩關節
- 肋骨
- 肘關節
- 髂前上棘
- 手腕關節
- 恥骨聯合
- 膝蓋骨
- 足關節

半側面的人體線條

如第 1 章所學，正側面的人體線條並非垂直而是曲線，因為要和向後仰的上半身取得平衡，下半身也稍微往後斜下。這樣的特徵清楚表現在背後可見的脊椎曲線。描繪自然站姿困難，是因為必須配合全身曲線和依透視變化的斜度表現出來。

描繪遊戲原畫的畫家，基本上大多從半側面描繪角色，這是這些畫家畫了無數次早已熟記的習慣姿勢。

錯誤筆記 男女性手臂線條

雙臂自然垂落站立時，女性手臂往外側，男性則往內側彎。像這樣男性手臂的O字形線條，在半側面的角度尤其難畫。如最下圖，手臂如果呈11字形，表示半側面描繪失敗，這點必須小心。

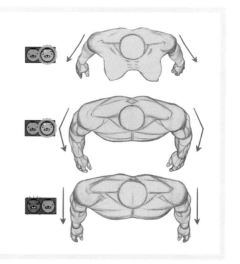

■ 從後面所見的半側面基本姿勢

從後面所見的半側面男女差別

走路、單腳支撐體重站立，都和一直站立的姿勢不同，骨盆和肩膀都有變化。走路時肩膀和骨盆前後相反動作，單腳站立時肩膀和骨盆朝同一方向傾斜。不要畫成只有一部分動作的姿勢，例如肩膀線條固定，只有腳支撐體重等，一定要配合整體動作描繪線條。因為即使一點小動作，為了配合重心，全身都會隨之反應。

錯誤筆記 基本姿勢描繪失敗

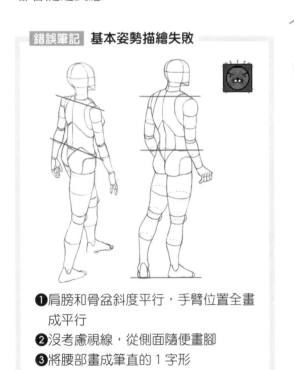

❶肩膀和骨盆斜度平行，手臂位置全畫成平行
❷沒考慮視線，從側面隨便畫腳
❸將腰部畫成筆直的 1 字形

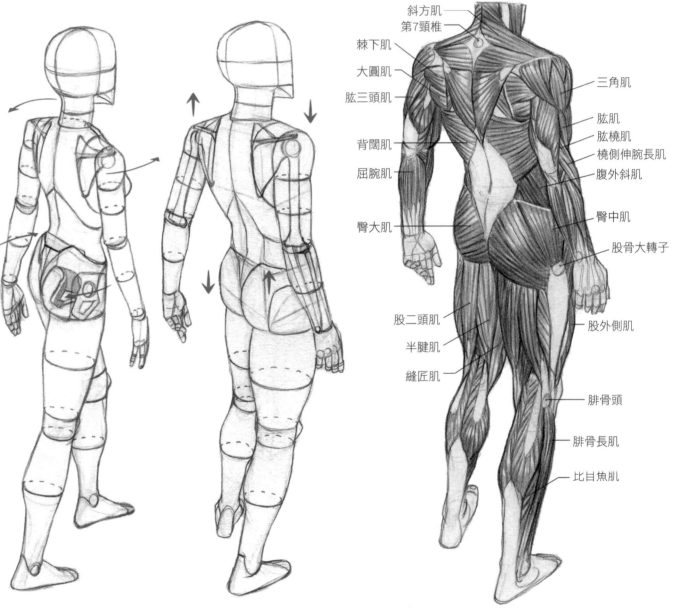

斜方肌
第7頸椎
棘下肌
大圓肌
肱三頭肌
三角肌
肱肌
肱橈肌
橈側伸腕長肌
背闊肌
腹外斜肌
屈腕肌
臀中肌
臀大肌
股骨大轉子
股二頭肌
股外側肌
半腱肌
縫匠肌
腓骨頭
腓骨長肌
比目魚肌

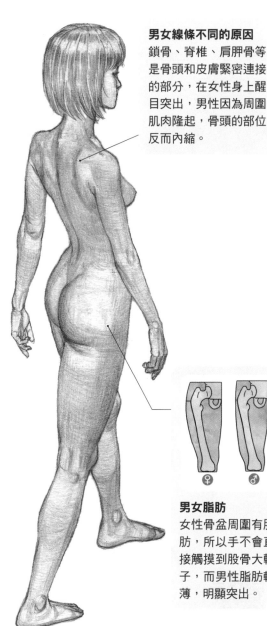

男女線條不同的原因
鎖骨、脊椎、肩胛骨等是骨頭和皮膚緊密連接的部分,在女性身上醒目突出,男性因為周圍肌肉隆起,骨頭的部位反而內縮。

♀　　♂

男女脂肪
女性骨盆周圍有脂肪,所以手不會直接觸摸到股骨大轉子,而男性脂肪較薄,明顯突出。

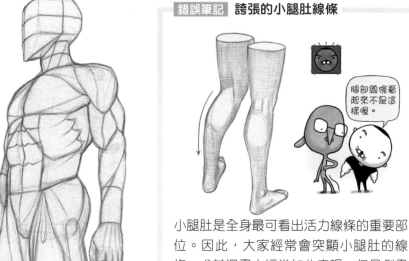

肌肉線條的圖形化

描繪男性時與女性不同,要補上肌肉線條。一開始先不要畫出寫實的肌肉,先將肌肉圖形化如下圖畫出。

肌肉圖形化

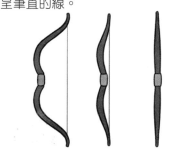

錯誤筆記 誇張的小腿肚線條

腿部線條看起來不是這樣喔。

小腿肚是全身最可看出活力線條的重要部位。因此,大家經常會突顯小腿肚的線條,尤其漫畫中經常如此表現。但是劇畫筆觸的繪圖與漫畫不同,加強小腿肚線條會畫成錯誤的人體,所以直接表現出實際線條很重要。小腿肚的線條,依所見角度有各種變化。例如,側看弓箭為彎曲狀,正面看時為直線。腿部曲線有時看起來也會呈筆直的線。

■ 突顯背部的姿勢

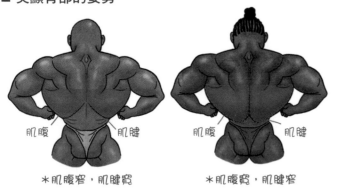

肌腹　　　肌腱　　　　　肌腹　　　肌腱

＊肌腹窄，肌腱寬　　　＊肌腹寬，肌腱窄

肌肉形狀差別

臉和體型因人而異，與此相同，肌肉也會因為肌腹或肌腱的比例而稍有差異。因此學會肌肉位置後，要看很多種實際的模特兒照片，掌握其中的差異，決定自己喜好的體型類別。只從一份資料學習，當替換成其他各種模特兒照片時將無法應用，肌肉的學習不簡單吧！

背闊肌是最寬的肌肉

背闊肌是我們人體中面積最廣的肌肉。因為我們從吊掛樹木的類人猿進化而來，這是存留至今的痕跡。背闊肌和其他肌肉相比，是運動時肌肉量會激增的部位。手臂左右打開時，會一下伸展開來，所以健身房教練會把它比喻為鼯鼠的皮翼。

展開的形狀像瓢蟲的翅膀喔。

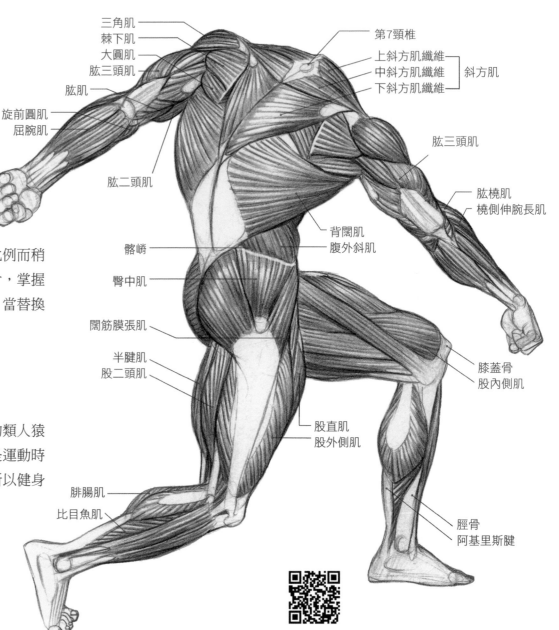

三角肌
棘下肌
大圓肌
肱三頭肌
肱肌
旋前圓肌
屈腕肌
肱二頭肌
髂嵴
臀中肌
闊筋膜張肌
半腱肌
股二頭肌
腓腸肌
比目魚肌

第7頸椎
上斜方肌纖維
中斜方肌纖維　斜方肌
下斜方肌纖維
肱三頭肌
肱橈肌
橈側伸腕長肌
背闊肌
腹外斜肌
股直肌
股外側肌
膝蓋骨
股內側肌
脛骨
阿基里斯腱

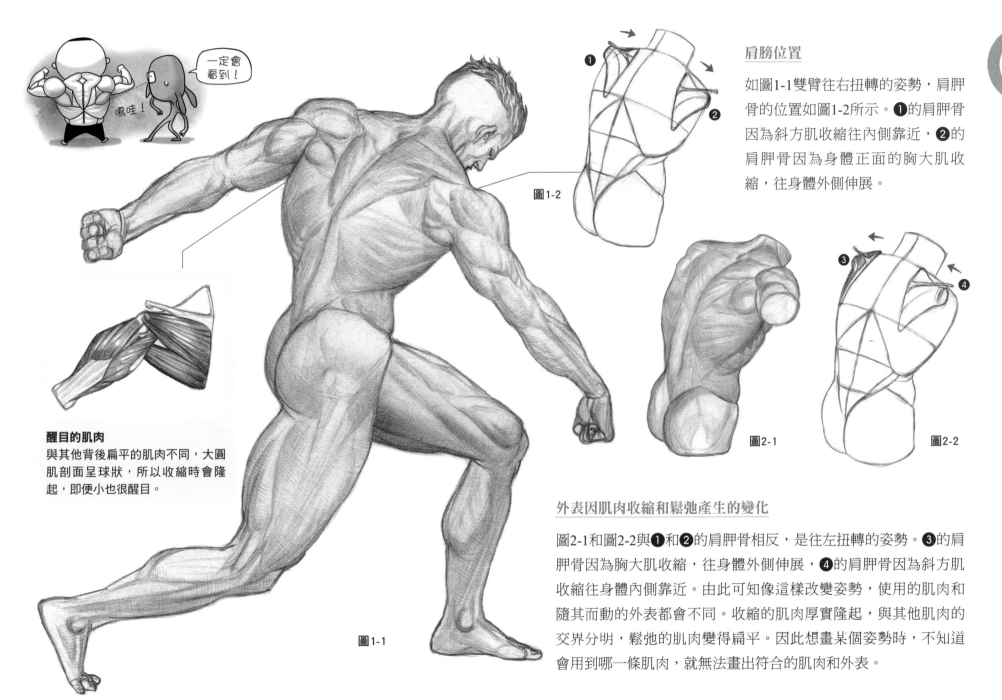

肩膀位置

如圖1-1雙臂往右扭轉的姿勢，肩胛骨的位置如圖1-2所示。❶的肩胛骨因為斜方肌收縮往內側靠近，❷的肩胛骨因為身體正面的胸大肌收縮，往身體外側伸展。

圖1-2

外表因肌肉收縮和鬆弛產生的變化

圖2-1和圖2-2與❶和❷的肩胛骨相反，是往左扭轉的姿勢。❸的肩胛骨因為胸大肌收縮，往身體外側伸展，❹的肩胛骨因為斜方肌收縮往身體內側靠近。由此可知像這樣改變姿勢，使用的肌肉和隨其而動的外表都會不同。收縮的肌肉厚實隆起，與其他肌肉的交界分明，鬆弛的肌肉變得扁平。因此想畫某個姿勢時，不知道會用到哪一條肌肉，就無法畫出符合的肌肉和外表。

圖2-1

圖2-2

醒目的肌肉
與其他背後扁平的肌肉不同，大圓肌剖面呈球狀，所以收縮時會隆起，即便小也很醒目。

圖1-1

一定會看到！

喔哇！

■ 推的姿勢

側面角度

即使只看右圖，也無法確定這個人腰部有多彎、腳站多開。相同的姿勢如果從側面來看（下圖）就可以得到更多情報，例如軀幹的斜度和步幅的寬度等。

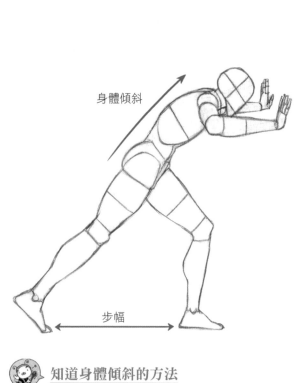

身體傾斜

步幅

知道身體傾斜的方法

在構思一個姿勢時，請試著從正側面描繪。
這樣可知道身體的正確斜度。

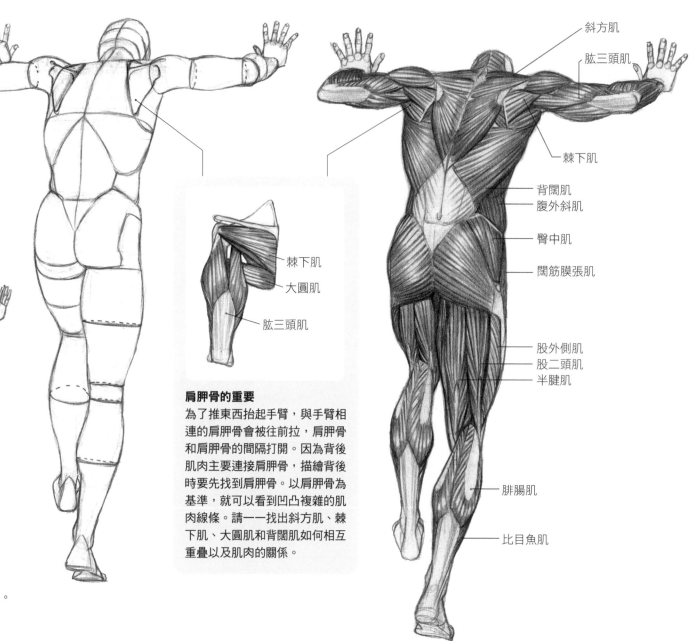

斜方肌

肱三頭肌

棘下肌

棘下肌
大圓肌
肱三頭肌

背闊肌
腹外斜肌

臀中肌

闊筋膜張肌

股外側肌
股二頭肌
半腱肌

腓腸肌

比目魚肌

肩胛骨的重要
為了推東西抬起手臂，與手臂相連的肩胛骨會被往前拉，肩胛骨和肩胛骨的間隔打開。因為背後肌肉主要連接肩胛骨，描繪背後時要先找到肩胛骨。以肩胛骨為基準，就可以看到凹凸複雜的肌肉線條。請一一找出斜方肌、棘下肌、大圓肌和背闊肌如何相互重疊以及肌肉的關係。

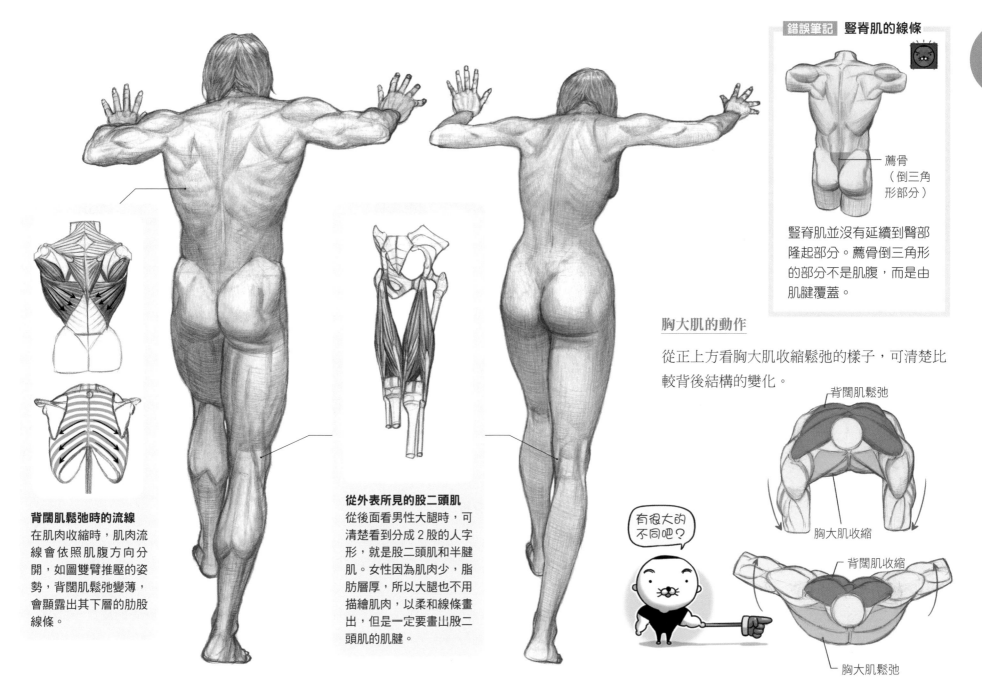

錯誤筆記 豎脊肌的線條

薦骨
（倒三角形部分）

豎脊肌並沒有延續到臀部隆起部分。薦骨倒三角形的部分不是肌腹，而是由肌腱覆蓋。

胸大肌的動作

從正上方看胸大肌收縮鬆弛的樣子，可清楚比較背後結構的變化。

背闊肌鬆弛

胸大肌收縮

背闊肌收縮

有很大的不同吧？

胸大肌鬆弛

背闊肌鬆弛時的流線
在肌肉收縮時，肌肉流線會依照肌腹方向分開，如圖雙臂推壓的姿勢，背闊肌鬆弛變薄，會顯露出其下層的肋股線條。

從外表所見的股二頭肌
從後面看男性大腿時，可清楚看到分成2股的人字形，就是股二頭肌和半腱肌。女性因為肌肉少，脂肪層厚，所以大腿也不用描繪肌肉，以柔和線條畫出，但是一定要畫出股二頭肌的肌腱。

■ 重心在一隻腳的姿勢

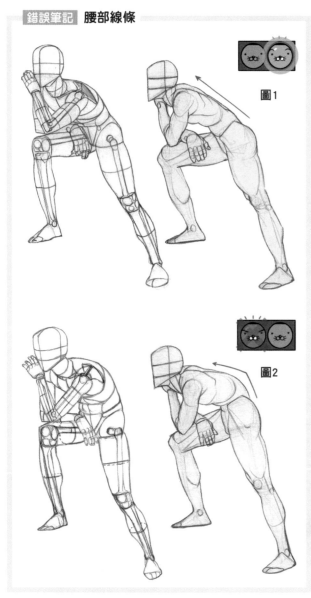

圖1

圖2

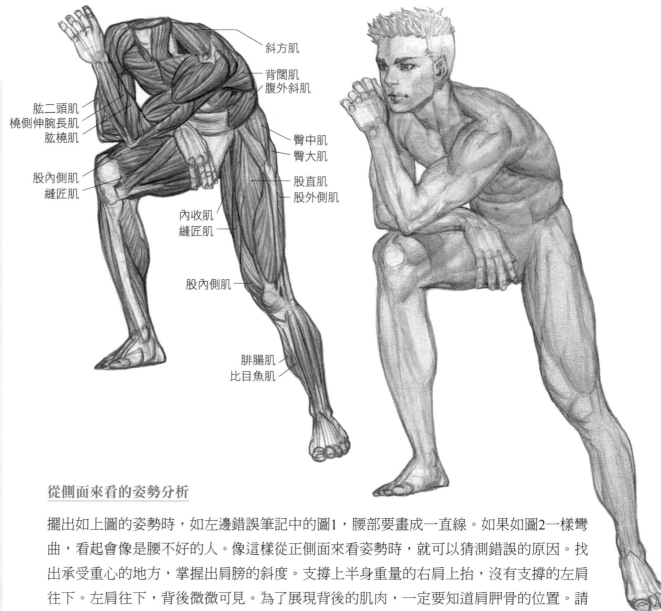

斜方肌

背闊肌
腹外斜肌

肱二頭肌
橈側伸腕長肌
肱橈肌

臀中肌
臀大肌

股內側肌
縫匠肌

股直肌
股外側肌

內收肌
縫匠肌

股內側肌

腓腸肌
比目魚肌

從側面來看的姿勢分析

擺出如上圖的姿勢時，如左邊錯誤筆記中的圖1，腰部要畫成一直線。如果如圖2一樣彎曲，看起會像是腰不好的人。像這樣從正側面來看姿勢時，就可以猜測錯誤的原因。找出承受重心的地方，掌握出肩膀的斜度。支撐上半身重量的右肩上抬，沒有支撐的左肩往下。左肩往下，背後微微可見。為了展現背後的肌肉，一定要知道肩胛骨的位置。請一定要在圖形化的階段表現出肩胛骨的位置。

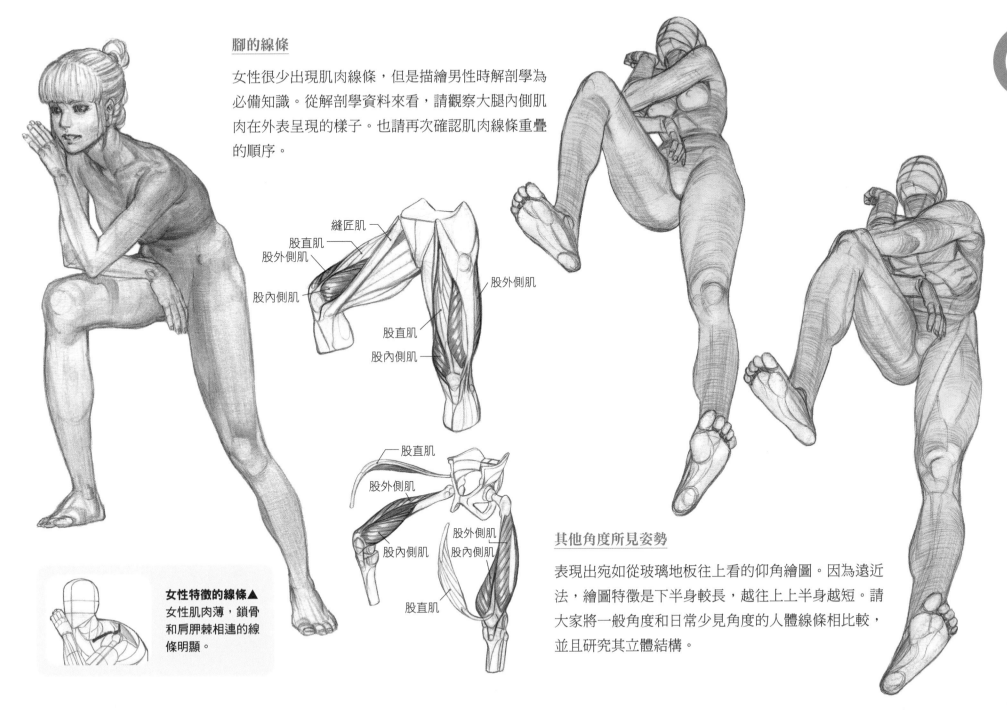

腳的線條

女性很少出現肌肉線條，但是描繪男性時解剖學為必備知識。從解剖學資料來看，請觀察大腿內側肌肉在外表呈現的樣子。也請再次確認肌肉線條重疊的順序。

縫匠肌

股直肌

股外側肌

股內側肌

股外側肌

股直肌

股內側肌

股直肌

股外側肌

股內側肌

股外側肌

股內側肌

股直肌

女性特徵的線條▲
女性肌肉薄，鎖骨和肩胛棘相連的線條明顯。

其他角度所見姿勢

表現出宛如從玻璃地板往上看的仰角繪圖。因為遠近法，繪圖特徵是下半身較長，越往上上半身越短。請大家將一般角度和日常少見角度的人體線條相比較，並且研究其立體結構。

■ 單手下擺的姿勢

骨盆和肩膀的斜向

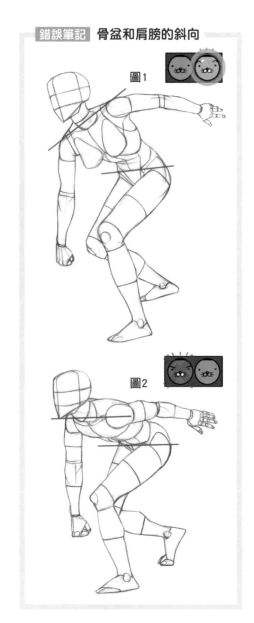

圖1

圖2

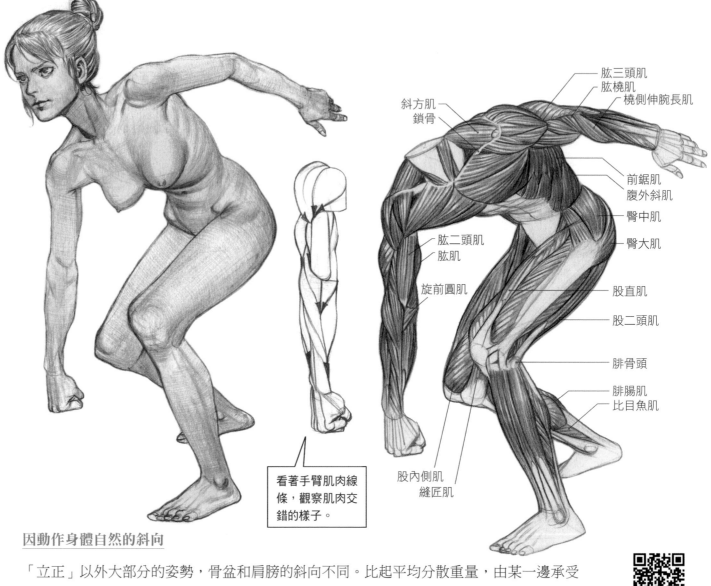

斜方肌
鎖骨

肱三頭肌
肱橈肌
橈側伸腕長肌

前鋸肌
腹外斜肌

臀中肌

臀大肌

肱二頭肌
肱肌

旋前圓肌

股直肌

股二頭肌

腓骨頭

腓腸肌
比目魚肌

股內側肌
縫匠肌

看著手臂肌肉線條，觀察肌肉交錯的樣子。

因動作身體自然的斜向

「立正」以外大部分的姿勢，骨盆和肩膀的斜向不同。比起平均分散重量，由某一邊承受重量較為自然。請如左邊錯誤筆記中的圖 1 一樣，構思為骨盆和肩膀斜向不同，有律動感的動作。如圖 2 的重心、比例、加上肉全都正確，但是如果骨盆和肩膀斜向相同，就無法畫出栩栩如生的人體。

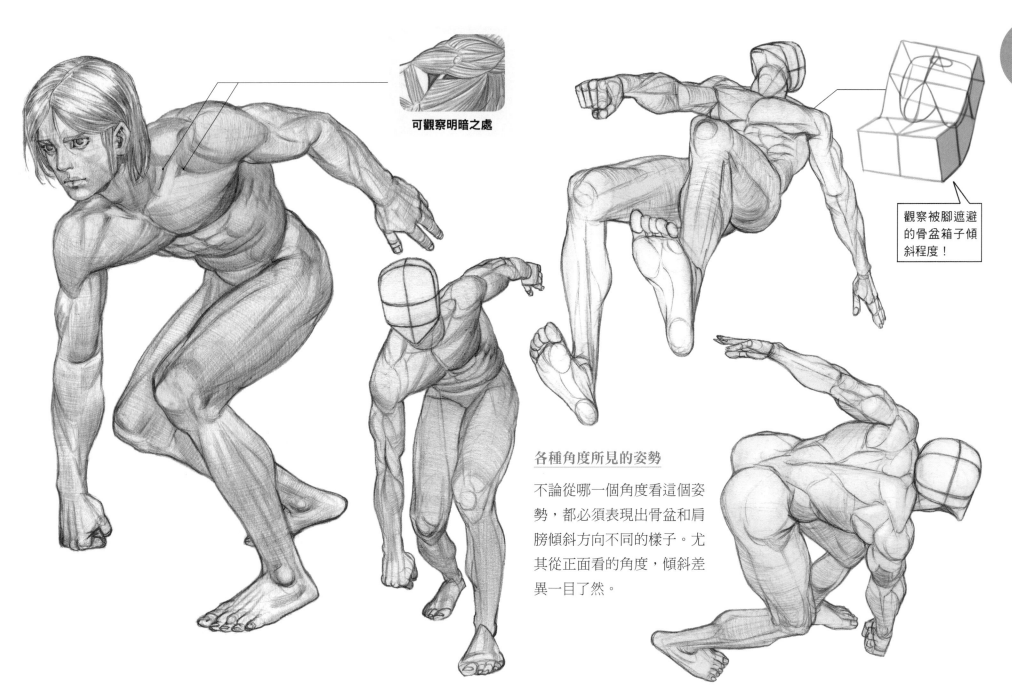

可觀察明暗之處

觀察被腳遮避
的骨盆箱子傾
斜程度！

各種角度所見的姿勢

不論從哪一個角度看這個姿
勢，都必須表現出骨盆和肩
膀傾斜方向不同的樣子。尤
其從正面看的角度，傾斜差
異一目了然。

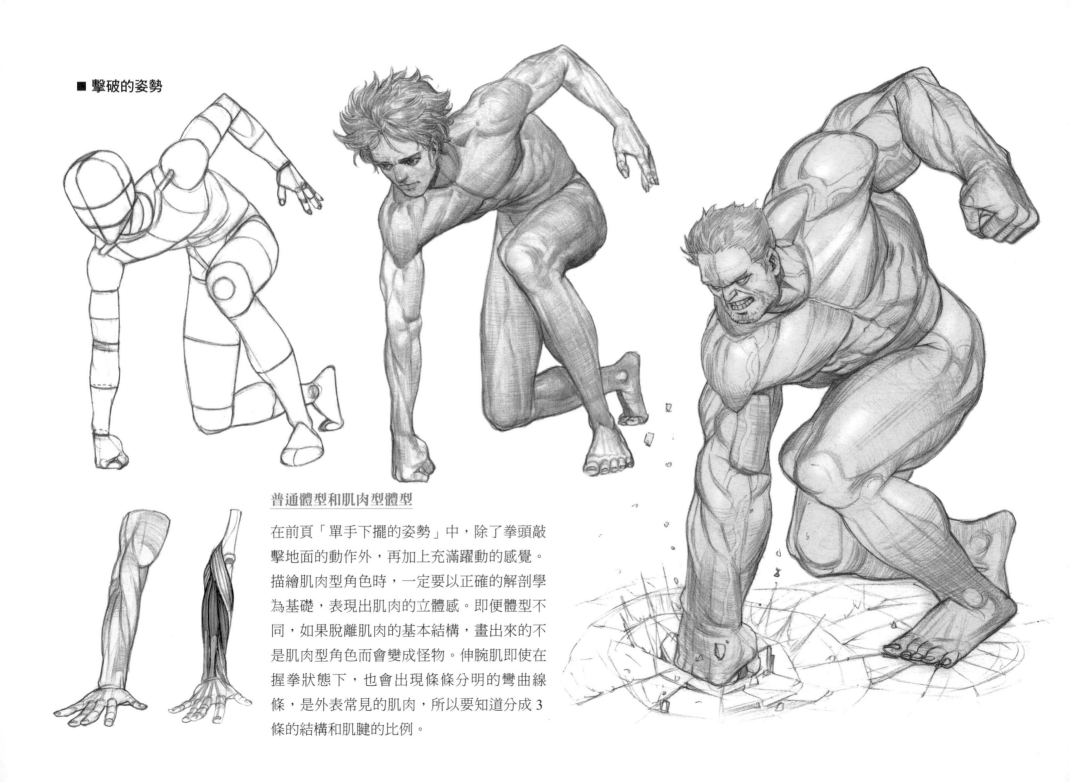

■ 擊破的姿勢

普通體型和肌肉型體型

在前頁「單手下擺的姿勢」中，除了拳頭敲擊地面的動作外，再加上充滿躍動的感覺。描繪肌肉型角色時，一定要以正確的解剖學為基礎，表現出肌肉的立體感。即便體型不同，如果脫離肌肉的基本結構，畫出來的不是肌肉型角色而會變成怪物。伸腕肌即使在握拳狀態下，也會出現條條分明的彎曲線條，是外表常見的肌肉，所以要知道分成3條的結構和肌腱的比例。

■ 彎腰的姿勢

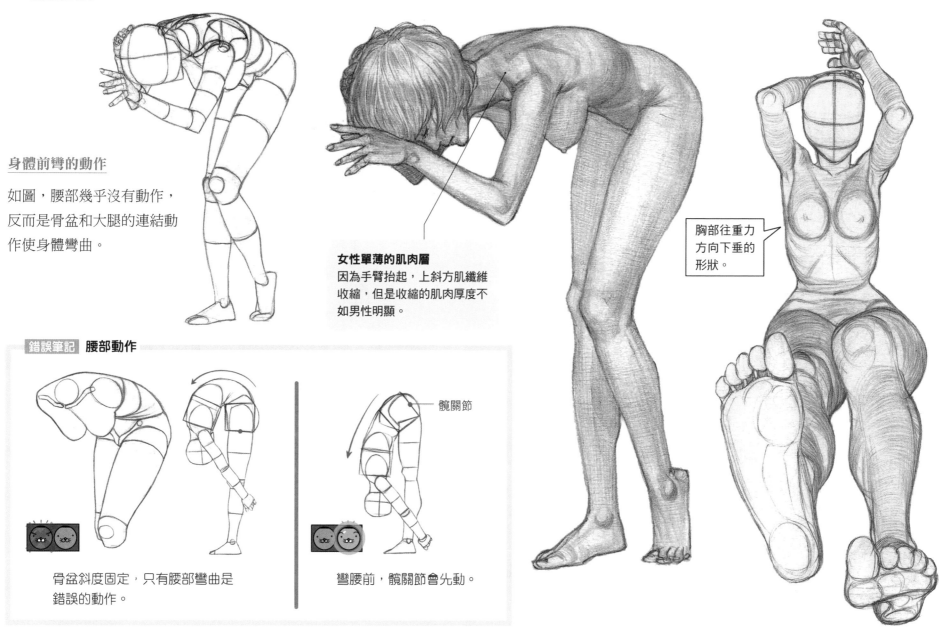

身體前彎的動作

如圖，腰部幾乎沒有動作，
反而是骨盆和大腿的連結動
作使身體彎曲。

女性單薄的肌肉層
因為手臂抬起，上斜方肌纖維
收縮，但是收縮的肌肉厚度不
如男性明顯。

胸部往重力
方向下垂的
形狀。

髖關節

錯誤筆記 **腰部動作**

骨盆斜度固定，只有腰部彎曲是
錯誤的動作。

彎腰前，髖關節會先動。

■ 身體扭轉的姿勢

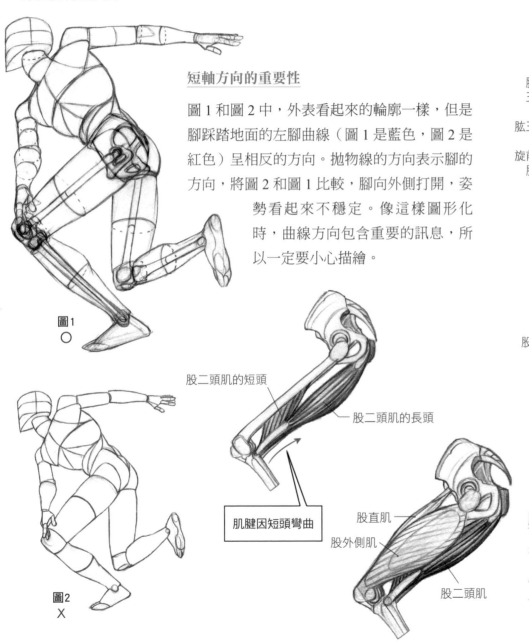

短軸方向的重要性

圖 1 和圖 2 中，外表看起來的輪廓一樣，但是腳踩踏地面的左腳曲線（圖 1 是藍色，圖 2 是紅色）呈相反的方向。拋物線的方向表示腳的方向，將圖 2 和圖 1 比較，腳向外側打開，姿勢看起來不穩定。像這樣圖形化時，曲線方向包含重要的訊息，所以一定要小心描繪。

圖1
○

圖2
X

股二頭肌的短頭

股二頭肌的長頭

肌腱因短頭彎曲

股直肌

股外側肌

股二頭肌

股二頭肌和股外側肌

從側面看股二頭肌時，請觀察股外側肌將股二頭肌隱藏的程度。股二頭肌的短頭會牽制肌腱，所以肌腱會產生彎曲的樣子。大家也一起確認膝窩外側肌腱彎曲的狀態。

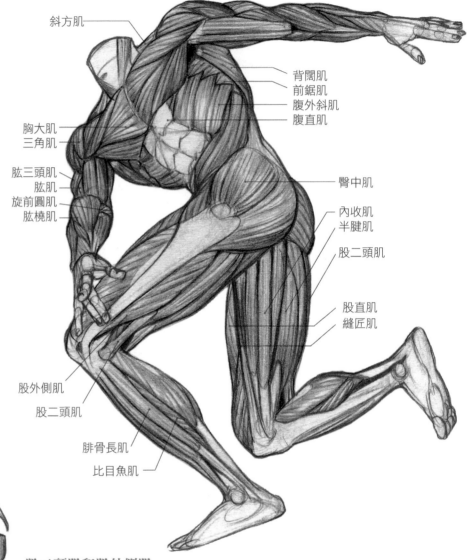

斜方肌

背闊肌
前鋸肌
腹外斜肌
腹直肌

胸大肌
三角肌

肱三頭肌
肱肌
旋前圓肌
肱橈肌

臀中肌

內收肌
半腱肌

股二頭肌

股直肌
縫匠肌

股外側肌

股二頭肌

腓骨長肌

比目魚肌

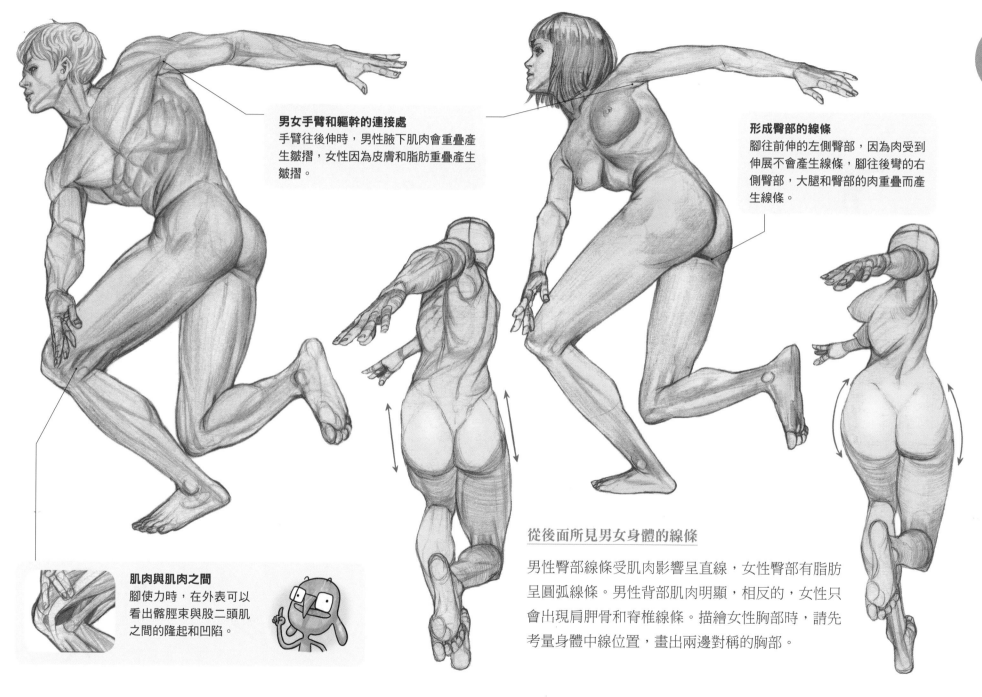

男女手臂和軀幹的連接處
手臂往後伸時，男性腋下肌肉會重疊產
生皺摺，女性因為皮膚和脂肪重疊產生
皺摺。

形成臀部的線條
腳往前伸的左側臀部，因為肉受到
伸展不會產生線條，腳往後彎的右
側臀部，大腿和臀部的肉重疊而產
生線條。

肌肉與肌肉之間
腳使力時，在外表可以
看出髂脛束與股二頭肌
之間的隆起和凹陷。

從後面所見男女身體的線條

男性臀部線條受肌肉影響呈直線，女性臀部有脂肪
呈圓弧線條。男性背部肌肉明顯，相反的，女性只
會出現肩胛骨和脊椎線條。描繪女性胸部時，請先
考量身體中線位置，畫出兩邊對稱的胸部。

■ 伸展的姿勢

「來，在這個姿勢哪條肌肉收縮？」

「背後和大腿都很用力！！」

研究收縮和鬆弛的肌肉

用雙手和右邊膝蓋支撐身體重量，左腳向後用力打直，刺激了豎脊肌和股二頭肌。這是瑜珈和有氧運動經常做的動作，強化豎脊肌和臀大肌，加強臀部肌肉彈性。這個姿勢中和了拱形線條的背部柔軟度，以及腳用力伸出的緊繃感。

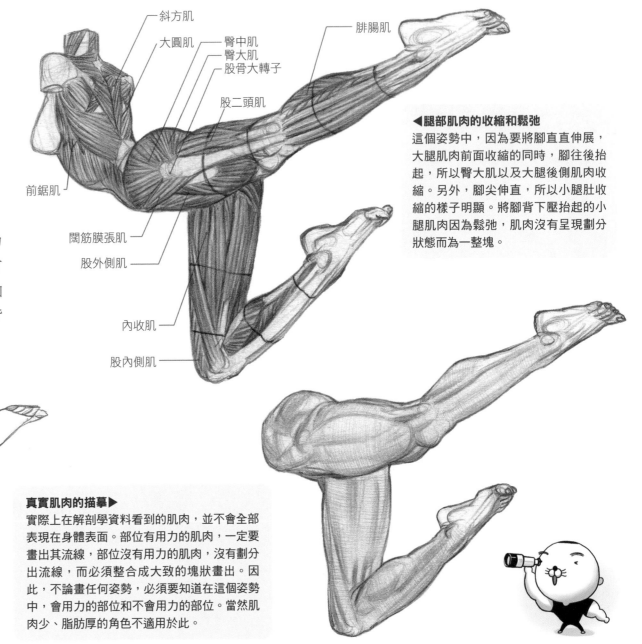

斜方肌
大圓肌
臀中肌
臀大肌
股骨大轉子
股二頭肌
腓腸肌
前鋸肌
闊筋膜張肌
股外側肌
內收肌
股內側肌

◀腿部肌肉的收縮和鬆弛

這個姿勢中，因為要將腳直直伸展，大腿肌肉前面收縮的同時，腳往後抬起，所以臀大肌以及大腿後側肌肉收縮。另外，腳尖伸直，所以小腿肚收縮的樣子明顯。將腳背下壓抬起的小腿肌肉因為鬆弛，肌肉沒有呈現劃分狀態而為一整塊。

真實肌肉的描摹▶

實際上在解剖學資料看到的肌肉，並不會全部表現在身體表面。部位有用力的肌肉，一定要畫出其流線，部位沒有用力的肌肉，沒有劃分出流線，而必須整合成大致的塊狀畫出。因此，不論畫任何姿勢，必須要知道在這個姿勢中，會用力的部位和不會用力的部位。當然肌肉少、脂肪厚的角色不適用於此。

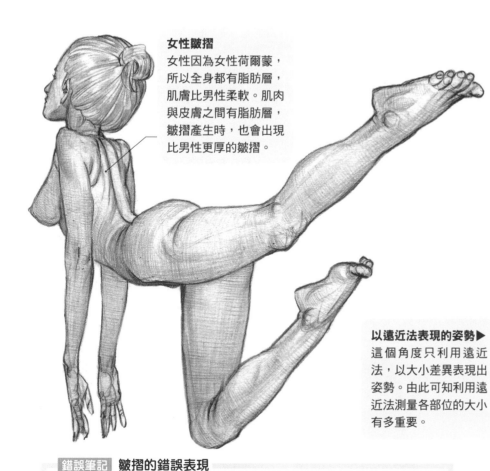

女性皺摺
女性因為女性荷爾蒙，所以全身都有脂肪層，肌膚比男性柔軟。肌肉與皮膚之間有脂肪層，皺摺產生時，也會出現比男性更厚的皺摺。

以遠近法表現的姿勢▶
這個角度只利用遠近法，以大小差異表現出姿勢。由此可知利用遠近法測量各部位的大小有多重要。

◀腳的柔軟性
如圖將腳向後往上抬到極限，只靠腳本身的力量是不可能的。這是用手臂從地面將腳拉起，利用體重下壓的姿勢。

錯誤筆記 | **皺摺的錯誤表現**

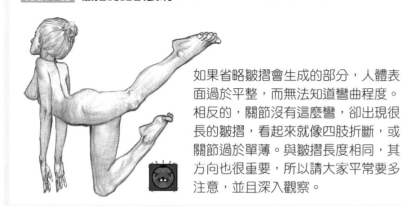

如果省略皺摺會生成的部分，人體表面過於平整，而無法知道彎曲程度。相反的，關節沒有這麼彎，卻出現很長的皺摺，看起來就像四肢折斷，或關節過於單薄。與皺摺長度相同，其方向也很重要，所以請大家平常要多注意，並且深入觀察。

從肌膚產生的皺摺了解資訊

看看皮膚的皺摺表現，可以感覺到肌膚是有彈性的。另外，代表了這個部位折起、彎起的特徵。

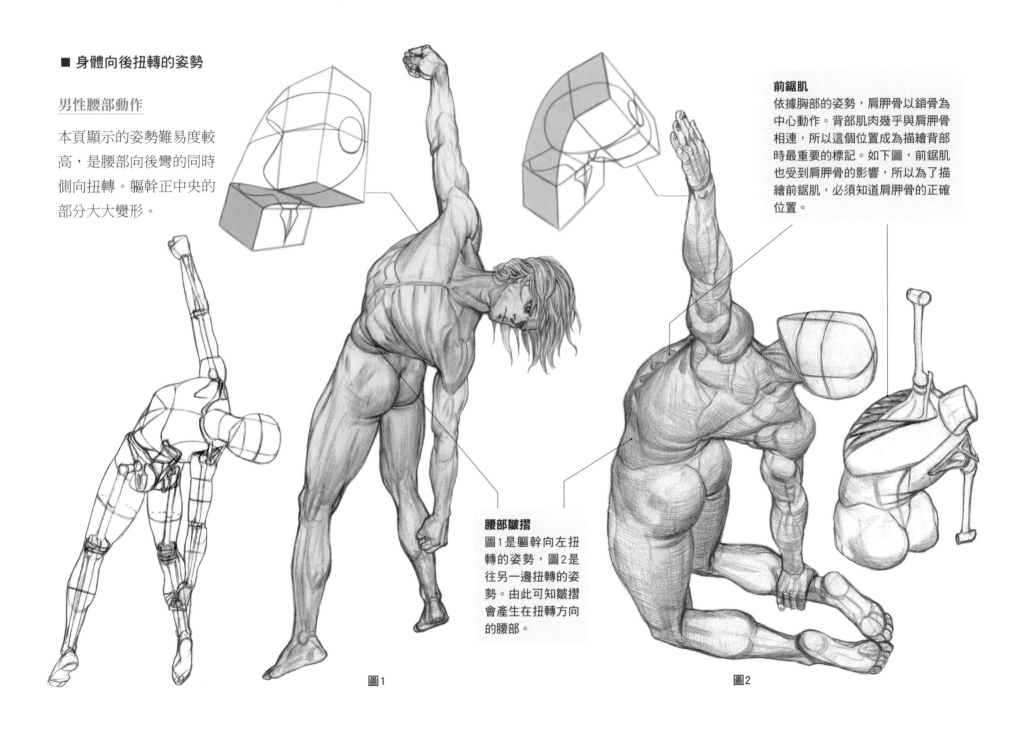

■ 身體向後扭轉的姿勢

男性腰部動作

本頁顯示的姿勢難易度較高，是腰部向後彎的同時側向扭轉。軀幹正中央的部分大大變形。

前鋸肌

依據胸部的姿勢，肩胛骨以鎖骨為中心動作。背部肌肉幾乎與肩胛骨相連，所以這個位置成為描繪背部時最重要的標記。如下圖，前鋸肌也受到肩胛骨的影響，所以為了描繪前鋸肌，必須知道肩胛骨的正確位置。

腰部皺摺

圖1是軀幹向左扭轉的姿勢，圖2是往另一邊扭轉的姿勢。由此可知皺摺會產生在扭轉方向的腰部。

圖1

圖2

■ 女性腰部動作

女性腰部特徵

女性比男性的腰線明顯,腰部
動作也較柔軟。如果不是要描
繪肌肉型的女性角色,可省略
腹直肌、背闊肌、前鋸肌,就
能表現出女性特有線條。

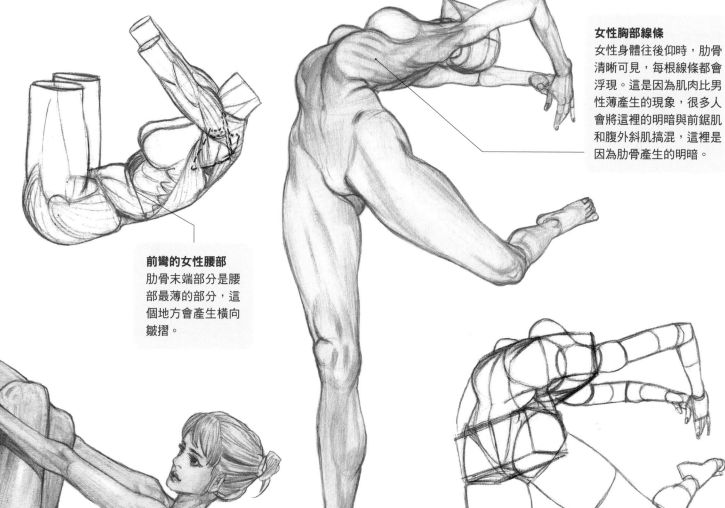

女性胸部線條
女性身體往後仰時,肋骨
清晰可見,每根線條都會
浮現。這是因為肌肉比男
性薄產生的現象,很多人
會將這裡的明暗與前鋸肌
和腹外斜肌搞混,這裡是
因為肋骨產生的明暗。

前彎的女性腰部
肋骨末端部分是腰
部最薄的部分,這
個地方會產生橫向
皺摺。

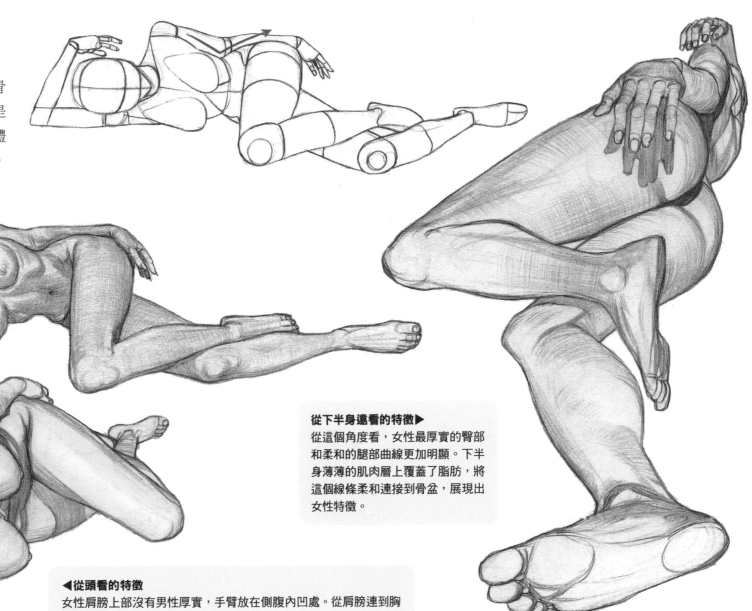

■ 側躺的姿勢

女性特有的身體線條

如這張圖，女性側躺時，從肋骨到骨盆會呈現V字形線條，這是女性代表性的流線。另外，人體雖部分重疊，因為肌肉厚度少，手腳平順重疊。

從下半身遠看的特徵▶
從這個角度看，女性最厚實的臀部和柔和的腿部曲線更加明顯。下半身薄薄的肌肉層上覆蓋了脂肪，將這個線條柔和連接到骨盆，展現出女性特徵。

◀從頭看的特徵
女性肩膀上部沒有男性厚實，手臂放在側腹內凹處。從肩膀連到胸部的線條，因重力往下垂。

■ 身體拱起或俯趴的姿勢

沿著躺下方向的腿腰動作

側躺時，身體成拱形較為舒服，
但這個時候，腳比腰更為彎曲。
以俯趴姿勢抬起上半
身時，如果能掌握好
腰椎位置，就可以畫
出正確的人體線條。

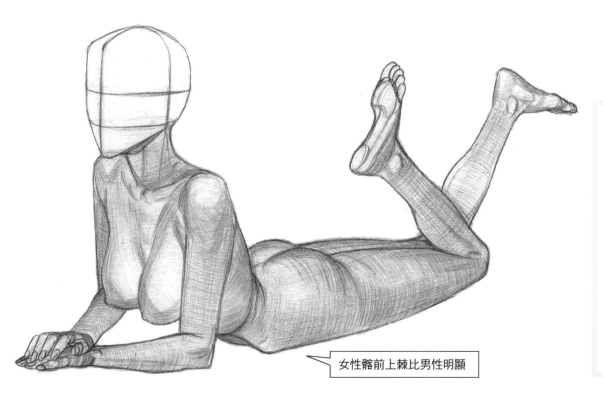

女性髂前上棘比男性明顯

錯誤筆記 腰部向前彎時

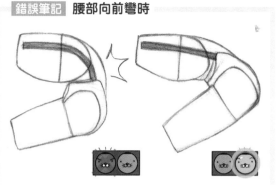

身體往前拱起時，請不要像左邊錯誤的圖一
樣，將腰過度彎曲。這個角度超過了脊椎可
動範圍的極限。

錯誤筆記 腰部往後折時

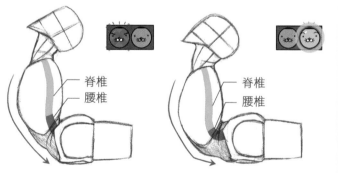

脊椎
腰椎

脊椎
腰椎

腰以腰椎為中心活動，所以必須正確知道脊椎位置和彎曲點。
左邊錯誤的圖中，並非腰椎彎曲，而是腰椎和薦骨連接部位移
動的樣子。腰椎應該像右邊正確的圖一樣彎曲。對腰椎動作有
甚麼樣的理解，將影響軀幹的變化。

② 各種坐姿

■ 單手支撐身體的坐姿（1）

放鬆坐姿的特徵

輕鬆坐姿就是腰部沒有
出力的狀態，所以軀幹
和骨盆會彎成C字形。
如果沒有靠著牆壁，就
會像這張圖一樣，由手
臂支撐上半身重量。

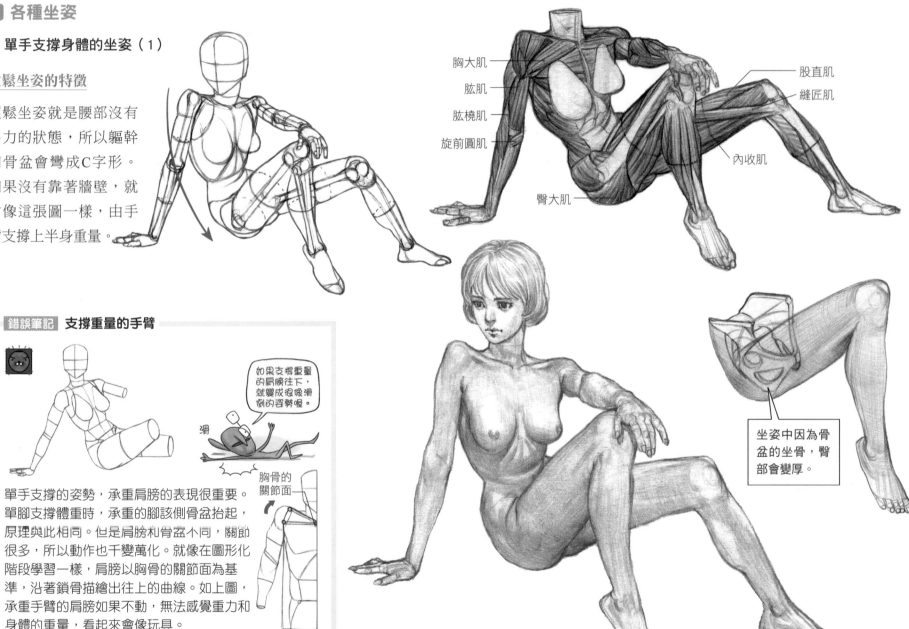

胸大肌
肱肌
肱橈肌
旋前圓肌
臀大肌

股直肌
縫匠肌
內收肌

坐姿中因為骨
盆的坐骨，臀
部會變厚。

錯誤筆記　支撐重量的手臂

如果支撐重量
的肩膀往下，
就變成很像滑
倒的姿勢喔。

滑

胸骨的
關節面

單手支撐的姿勢，承重肩膀的表現很重要。
單腳支撐體重時，承重的腳該側骨盆抬起，
原理與此相同。但是肩膀和骨盆不同，關節
很多，所以動作也千變萬化。就像在圖形化
階段學習一樣，肩膀以胸骨的關節面為基
準，沿著鎖骨描繪出往上的曲線。如上圖，
承重手臂的肩膀如果不動，無法感覺重力和
身體的重量，看起來會像玩具。

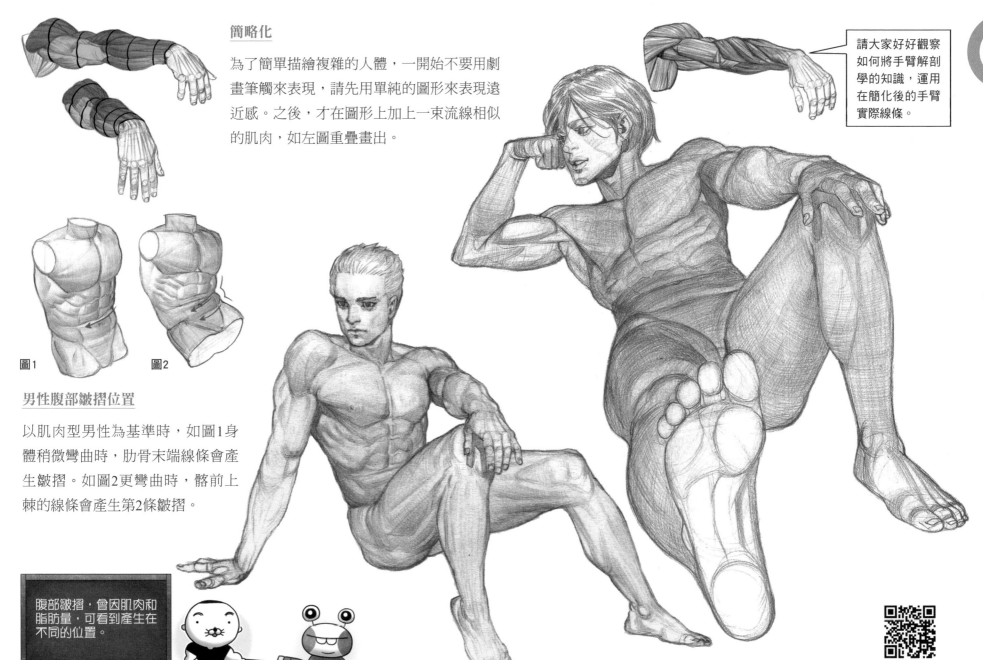

簡略化

為了簡單描繪複雜的人體，一開始不要用劇畫筆觸來表現，請先用單純的圖形來表現遠近感。之後，才在圖形上加上一束流線相似的肌肉，如左圖重疊畫出。

請大家好好觀察如何將手臂解剖學的知識，運用在簡化後的手臂實際線條。

圖1　　　　圖2

男性腹部皺摺位置

以肌肉型男性為基準時，如圖1身體稍微彎曲時，肋骨末端線條會產生皺摺。如圖2更彎曲時，髂前上棘的線條會產生第2條皺摺。

腹部皺摺，會因肌肉和脂肪量，可看到產生在不同的位置。

■ 單手支撐身體的坐姿（2）

坐姿的脊椎線條

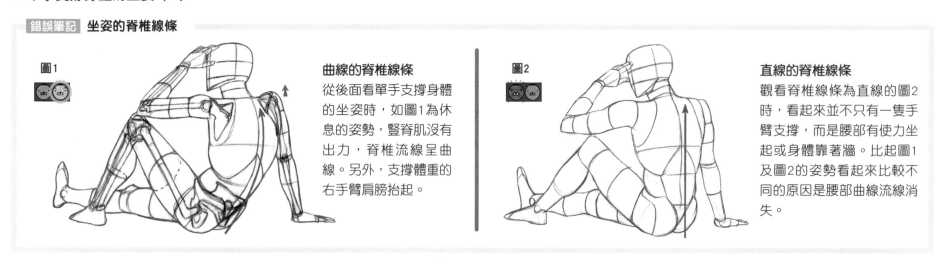

圖1

曲線的脊椎線條

從後面看單手支撐身體的坐姿時，如圖1為休息的姿勢，豎脊肌沒有出力，脊椎流線呈曲線。另外，支撐體重的右手臂肩膀抬起。

圖2

直線的脊椎線條

觀看脊椎線條為直線的圖2時，看起來並不只有一隻手臂支撐，而是腰部有使力坐起或身體靠著牆。比起圖1及圖2的姿勢看起來比較不同的原因是腰部曲線流線消失。

肩胛骨和脊椎突

認為女性一定要以曲線描繪，因為有這樣的偏見，所以骨骼容易畫得不夠正確。其實女性因骨骼意外地出現很多有稜有角的部分。

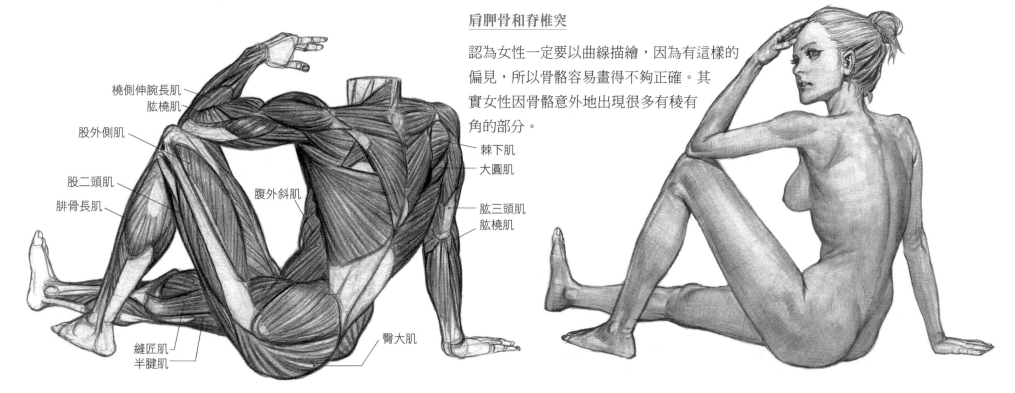

橈側伸腕長肌
肱橈肌

股外側肌

股二頭肌

腓骨長肌

腹外斜肌

棘下肌
大圓肌

肱三頭肌
肱橈肌

縫匠肌
半腱肌

臀大肌

彎腰時男女線條的差別

男性和女性不同，會出現區分腰部交界的髂嵴線條。
因此，男性彎腰時，會在肋骨末端和髂嵴線出現 2 次
線條變化。女性則是以肋骨末端為中心變化 1 次。

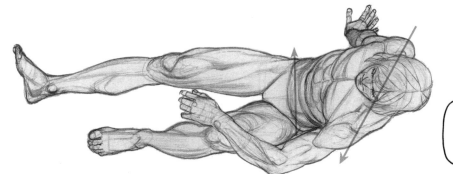

從側面看不到的
肩膀和骨盆斜
度，試試從俯角
來好好觀察。

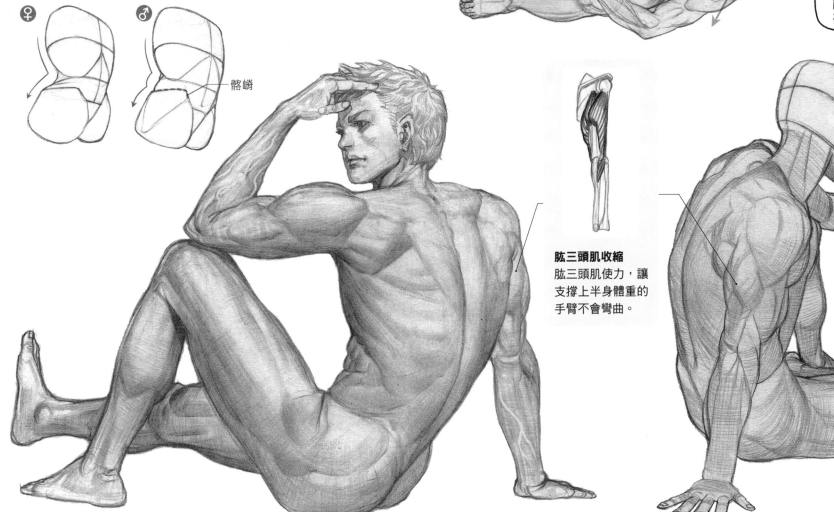 ♀ ♂ 髂嵴

肱三頭肌收縮
肱三頭肌使力，讓
支撐上半身體重的
手臂不會彎曲。

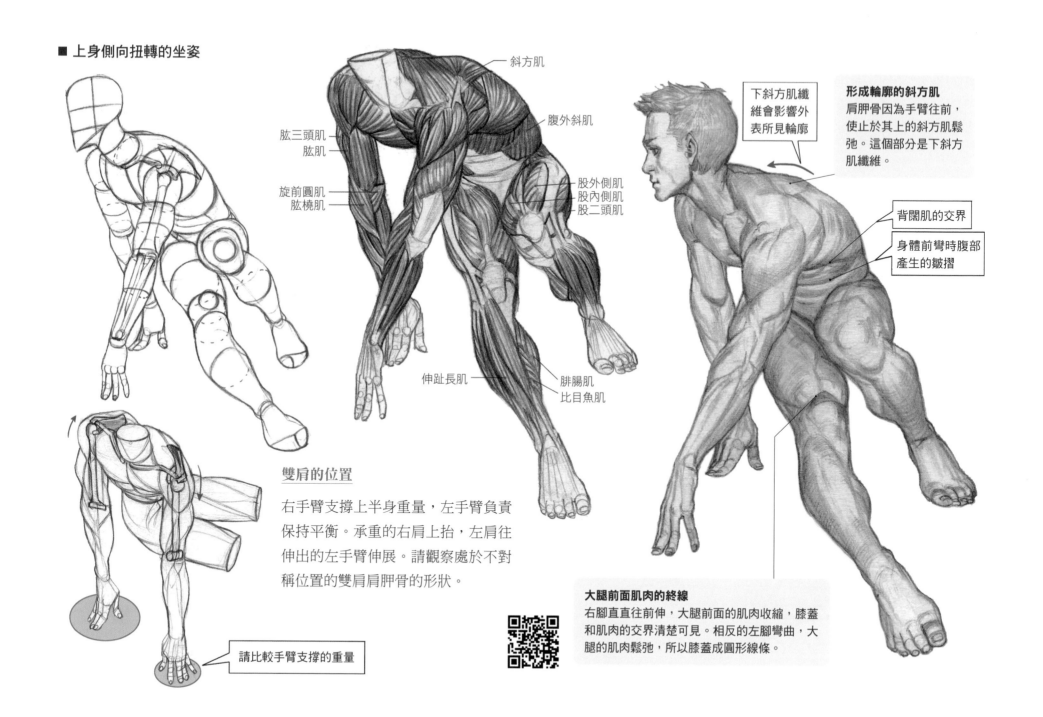

■ 上身側向扭轉的坐姿

斜方肌

肱三頭肌
肱肌

旋前圓肌
肱橈肌

腹外斜肌

股外側肌
股內側肌
股二頭肌

伸趾長肌

腓腸肌
比目魚肌

下斜方肌纖維會影響外表所見輪廓

形成輪廓的斜方肌
肩胛骨因為手臂往前，使止於其上的斜方肌鬆弛。這個部分是下斜方肌纖維。

背闊肌的交界

身體前彎時腹部產生的皺摺

雙肩的位置

右手臂支撐上半身重量，左手臂負責保持平衡。承重的右肩上抬，左肩往伸出的左手臂伸展。請觀察處於不對稱位置的雙肩肩胛骨的形狀。

請比較手臂支撐的重量

大腿前面肌肉的終線
右腳直直往前伸，大腿前面的肌肉收縮，膝蓋和肌肉的交界清楚可見。相反的左腳彎曲，大腿的肌肉鬆弛，所以膝蓋成圓形線條。

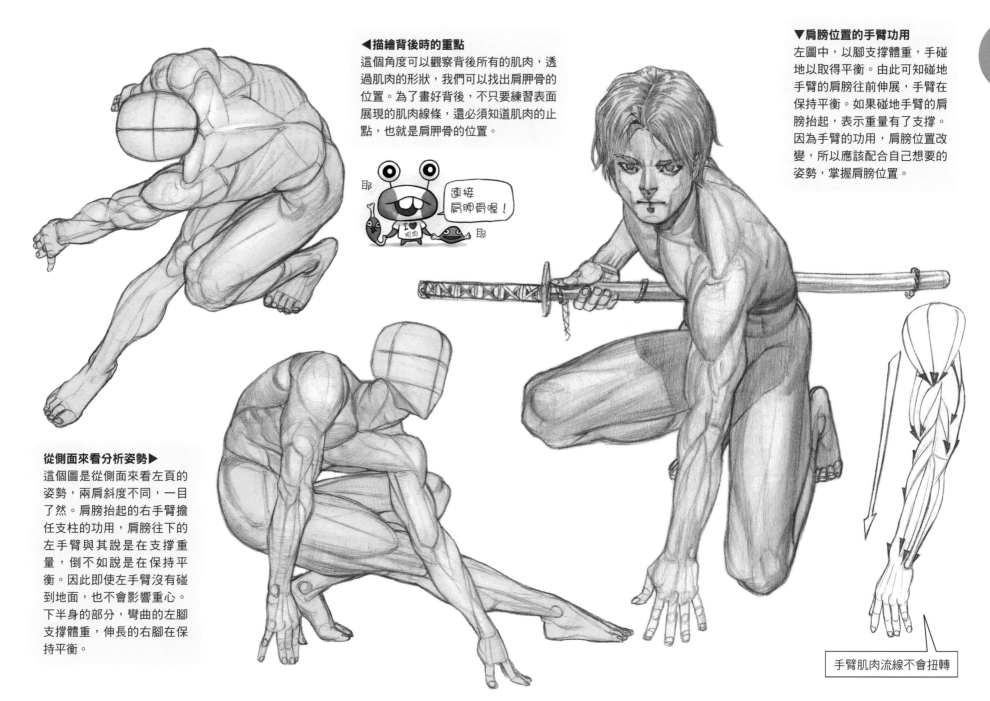

◀描繪背後時的重點

這個角度可以觀察背後所有的肌肉，透過肌肉的形狀，我們可以找出肩胛骨的位置。為了畫好背後，不只要練習表面展現的肌肉線條，還必須知道肌肉的止點，也就是肩胛骨的位置。

▼肩膀位置的手臂功用

左圖中，以腳支撐體重，手碰地以取得平衡。由此可知碰地手臂的肩膀往前伸展，手臂在保持平衡。如果碰地手臂的肩膀抬起，表示重量有了支撐。因為手臂的功用，肩膀位置改變，所以應該配合自己想要的姿勢，掌握肩膀位置。

耶

連接肩胛骨喔！

耶

從側面來看分析姿勢▶

這個圖是從側面來看左頁的姿勢，兩肩斜度不同，一目了然。肩膀抬起的右手臂擔任支柱的功用，肩膀往下的左手臂與其說是在支撐重量，倒不如說是在保持平衡。因此即使左手臂沒有碰到地面，也不會影響重心。下半身的部分，彎曲的左腳支撐體重，伸長的右腳在保持平衡。

手臂肌肉流線不會扭轉

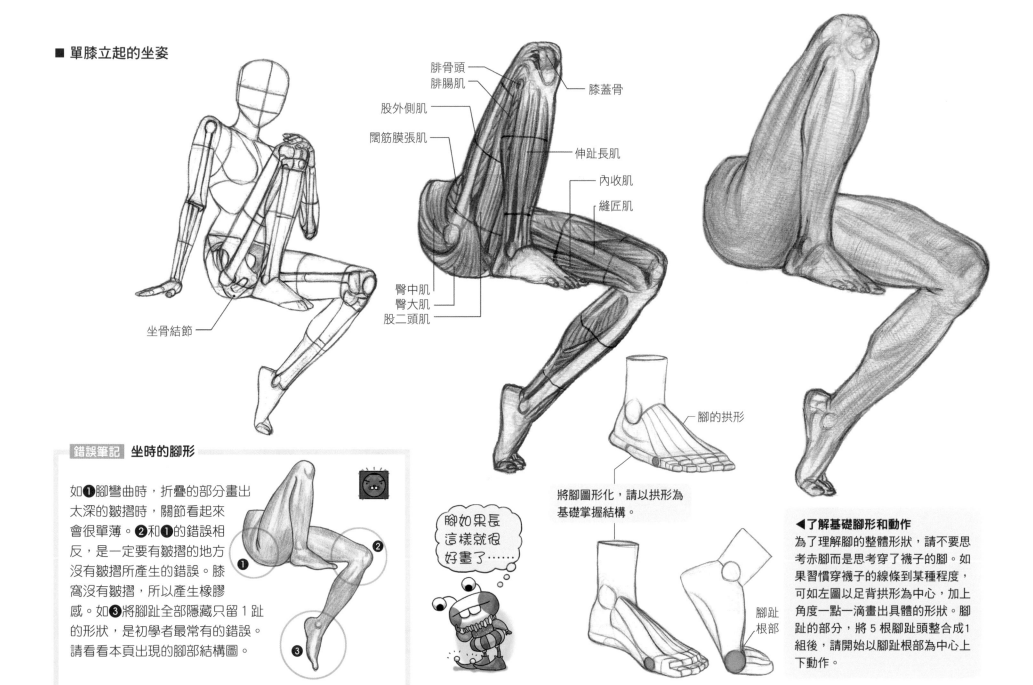

■ 單膝立起的坐姿

腓骨頭
腓腸肌
股外側肌
闊筋膜張肌

膝蓋骨
伸趾長肌
內收肌
縫匠肌

臀中肌
臀大肌
股二頭肌

坐骨結節

腳的拱形

將腳圖形化，請以拱形為基礎掌握結構。

錯誤筆記 坐時的腳形

如❶腳彎曲時，折疊的部分畫出太深的皺摺時，關節看起來會很單薄。❷和❶的錯誤相反，是一定要有皺摺的地方沒有皺摺所產生的錯誤。膝窩沒有皺摺，所以產生橡膠感。如❸將腳趾全部隱藏只留1趾的形狀，是初學者最常有的錯誤。請看看本頁出現的腳部結構圖。

腳如果長這樣就很好畫了……

腳趾根部

◀ 了解基礎腳形和動作
為了理解腳的整體形狀，請不要思考赤腳而是思考了穿了襪子的腳。如果習慣穿襪子的線條到某種程度，可如左圖以足背拱形為中心，加上角度一點一滴畫出具體的形狀。腳趾的部分，將5根腳趾頭整合成1組後，請開始以腳趾根部為中心上下動作。

女性肩膀特徵
手碰地面的手臂
肩膀往上,肩膀
部分的骨頭輪廓
明顯浮現。

上臂連接的肉
女性荷爾蒙在全
身形成薄薄的脂
肪層,也有會使
肌肉隆起的機
能。這也是女性
上臂後面較多肉
的原因。

大腿外側的線條方向
腳彎曲時,大腿線條
朝腓骨頭的方向。

坐姿的重心

臀部貼地坐時,比雙腳立起坐地時,接
觸面積更大,所以保持平衡相對輕鬆。
如右圖一隻手臂碰地,支撐體重的肩膀
一定會往上抬。透過這頁的圖,請大家
觀察肩膀的位置。

如果有臀部肉少、
較瘦的人,坐在自
己膝蓋上會感到疼
痛,正因為這個
「坐骨結節」!

女性坐姿的特徵
女性臀部脂肪較多,坐
的時候肉會向側邊擴散
為其特徵。

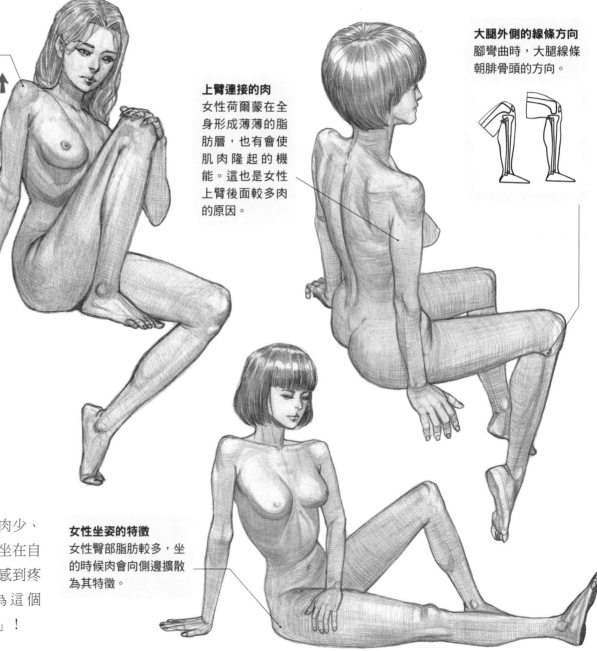

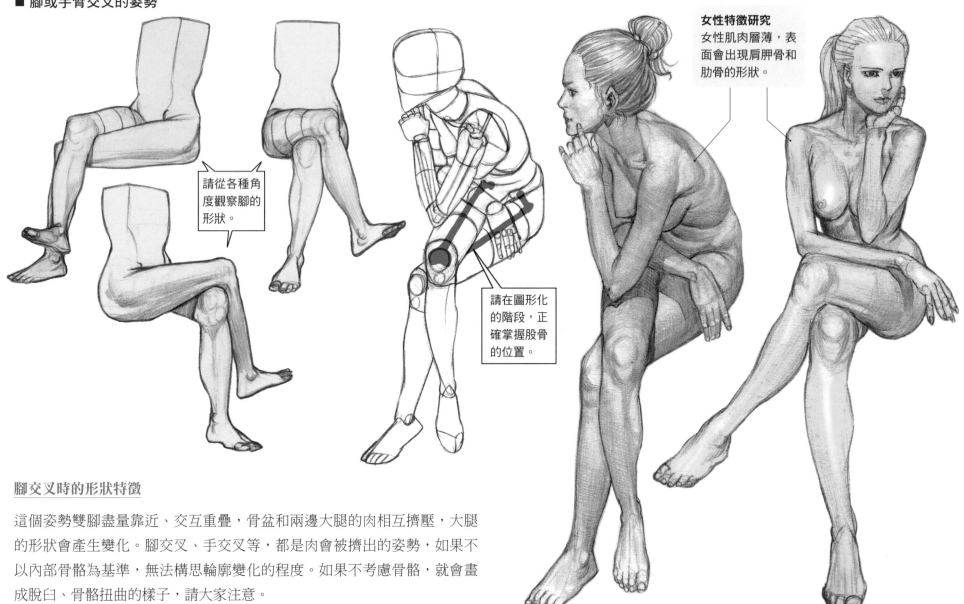

■ 腳或手臂交叉的姿勢

請從各種角度觀察腳的形狀。

女性特徵研究
女性肌肉層薄，表面會出現肩胛骨和肋骨的形狀。

請在圖形化的階段，正確掌握股骨的位置。

腳交叉時的形狀特徵

這個姿勢雙腳盡量靠近、交互重疊，骨盆和兩邊大腿的肉相互擠壓，大腿的形狀會產生變化。腳交叉、手交叉等，都是肉會被擠出的姿勢，如果不以內部骨骼為基準，無法構思輪廓變化的程度。如果不考慮骨骼，就會畫成脫臼、骨骼扭曲的樣子，請大家注意。

立正姿勢　雙臂交叉的姿勢

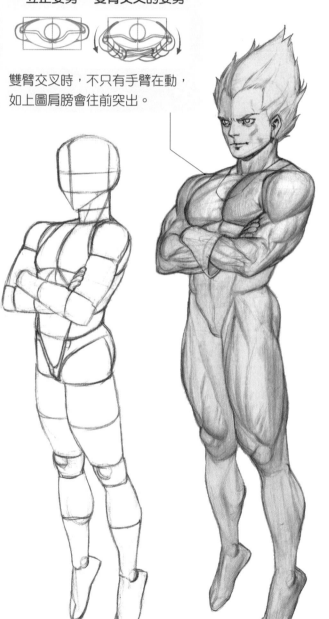

雙臂交叉時，不只有手臂在動，
如上圖肩膀會往前突出。

手臂緊貼身體肉重疊的形狀

從半側面看肩膀上抬的姿勢，女性會出現肩膀往胸部
斜下的線條，男性則會浮現胸大肌收縮產生的厚度，
斜方肌和胸大肌交界明確。女性突出的肩胛骨會影響
背部線條，而男性背後則會出現大圓肌和背闊肌產生
的線條。

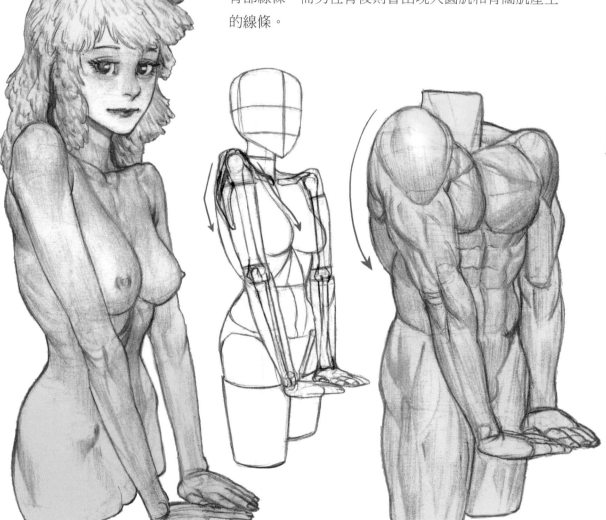

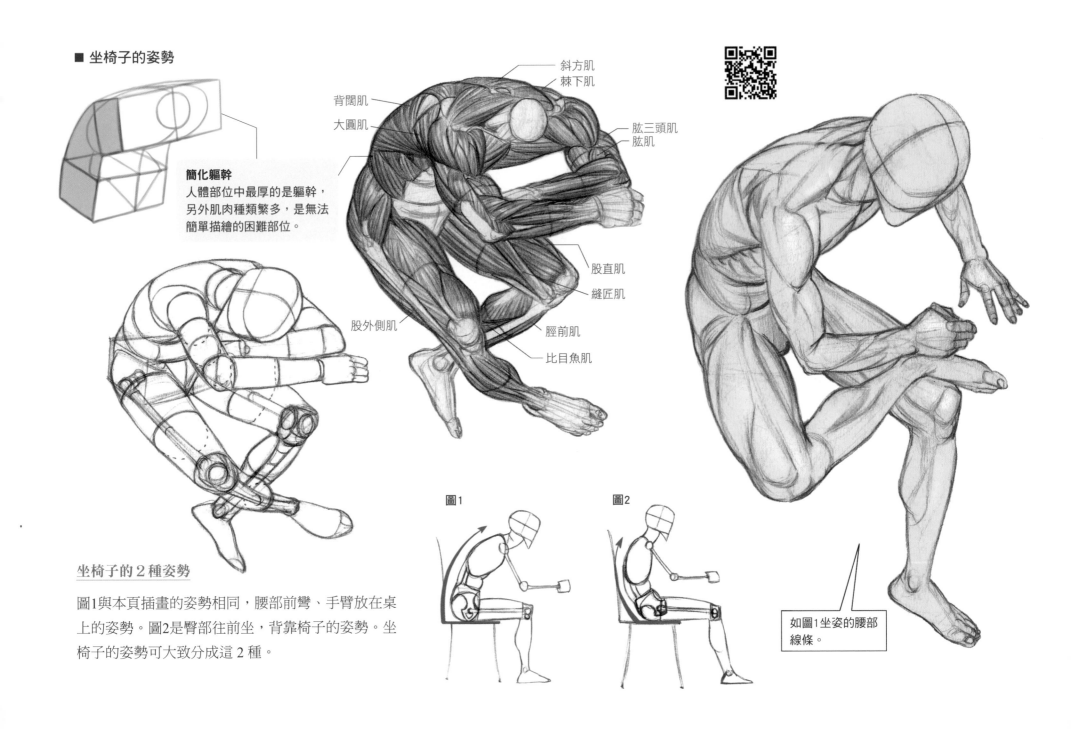

■ 坐椅子的姿勢

簡化軀幹
人體部位中最厚的是軀幹，
另外肌肉種類繁多，是無法
簡單描繪的困難部位。

斜方肌
棘下肌
背闊肌
大圓肌
肱三頭肌
肱肌
股直肌
縫匠肌
股外側肌
脛前肌
比目魚肌

圖1 圖2

如圖1坐姿的腰部
線條。

坐椅子的2種姿勢

圖1與本頁插畫的姿勢相同，腰部前彎、手臂放在桌
上的姿勢。圖2是臀部往前坐，背靠椅子的姿勢。坐
椅子的姿勢可大致分成這2種。

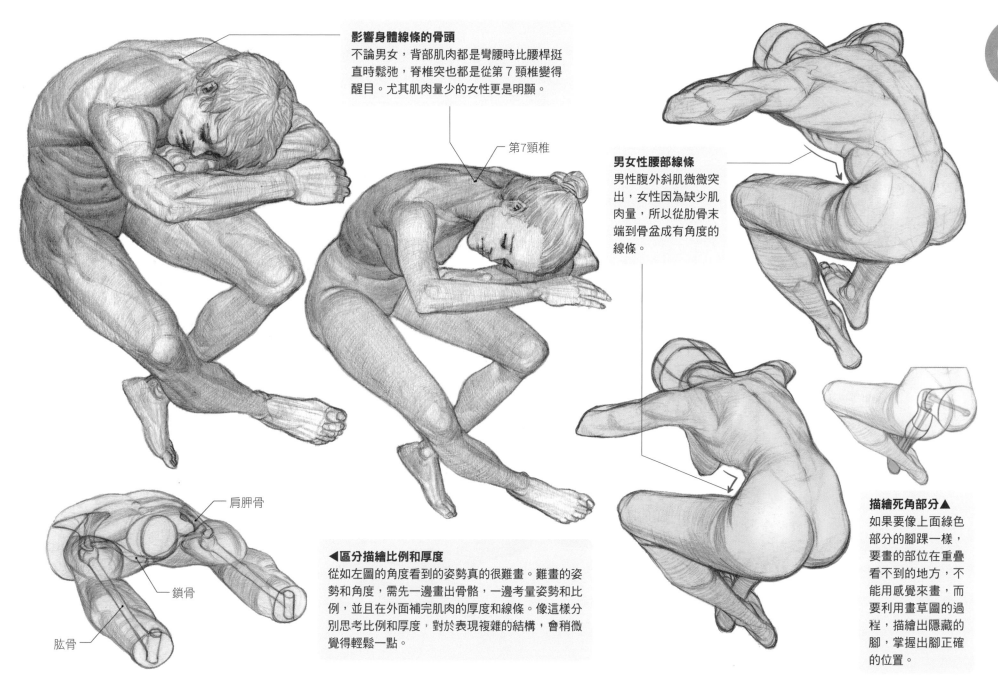

影響身體線條的骨頭
不論男女，背部肌肉都是彎腰時比腰桿挺直時鬆弛，脊椎突也都是從第 7 頸椎變得醒目。尤其肌肉量少的女性更是明顯。

第7頸椎

男女性腰部線條
男性腹外斜肌微微突出，女性因為缺少肌肉量，所以從肋骨末端到骨盆成有角度的線條。

肩胛骨

鎖骨

肱骨

◀區分描繪比例和厚度
從如左圖的角度看到的姿勢真的很難畫。難畫的姿勢和角度，需先一邊畫出骨骼，一邊考量姿勢和比例，並且在外面補完肌肉的厚度和線條。像這樣分別思考比例和厚度，對於表現複雜的結構，會稍微覺得輕鬆一點。

描繪死角部分▲
如果要像上面綠色部分的腳踝一樣，要畫的部位在重疊看不到的地方，不能用感覺來畫，而要利用畫草圖的過程，描繪出隱藏的腳，掌握出腳正確的位置。

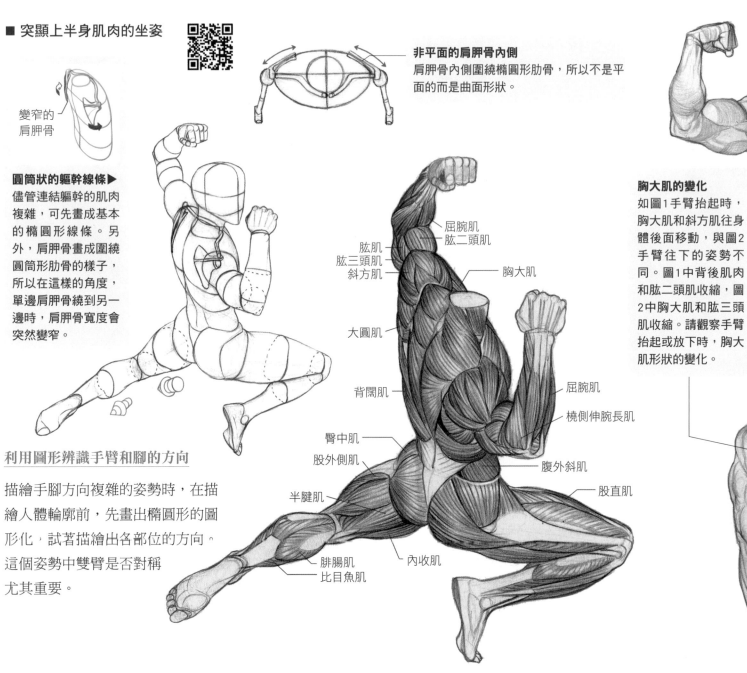

■ 突顯上半身肌肉的坐姿

變窄的
肩胛骨

非平面的肩胛骨內側
肩胛骨內側圍繞橢圓形肋骨，所以不是平面的而是曲面形狀。

圓筒狀的軀幹線條▶
儘管連結軀幹的肌肉複雜，可先畫成基本的橢圓形線條。另外，肩胛骨畫成圍繞圓筒形肋骨的樣子，所以在這樣的角度，單邊肩胛骨繞到另一邊時，肩胛骨寬度會突然變窄。

利用圖形辨識手臂和腳的方向

描繪手腳方向複雜的姿勢時，在描繪人體輪廓前，先畫出橢圓形的圖形化，試著描繪出各部位的方向。這個姿勢中雙臂是否對稱尤其重要。

屈腕肌
肱二頭肌
肱肌
肱三頭肌
斜方肌
胸大肌
大圓肌
背闊肌
屈腕肌
橈側伸腕長肌
臀中肌
股外側肌
腹外斜肌
半腱肌
股直肌
內收肌
腓腸肌
比目魚肌

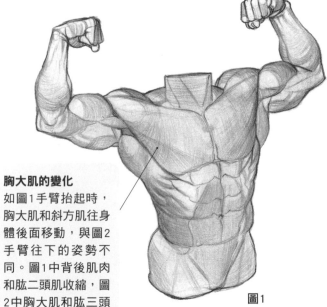

胸大肌的變化
如圖1手臂抬起時，胸大肌和斜方肌往身體後面移動，與圖2手臂往下的姿勢不同。圖1中背後肌肉和肱二頭肌收縮，圖2中胸大肌和肱三頭肌收縮。請觀察手臂抬起或放下時，胸大肌形狀的變化。

圖1

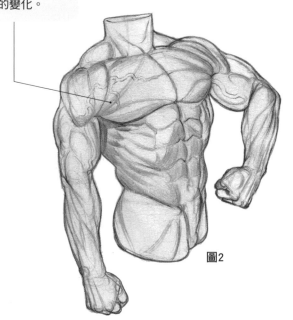

圖2

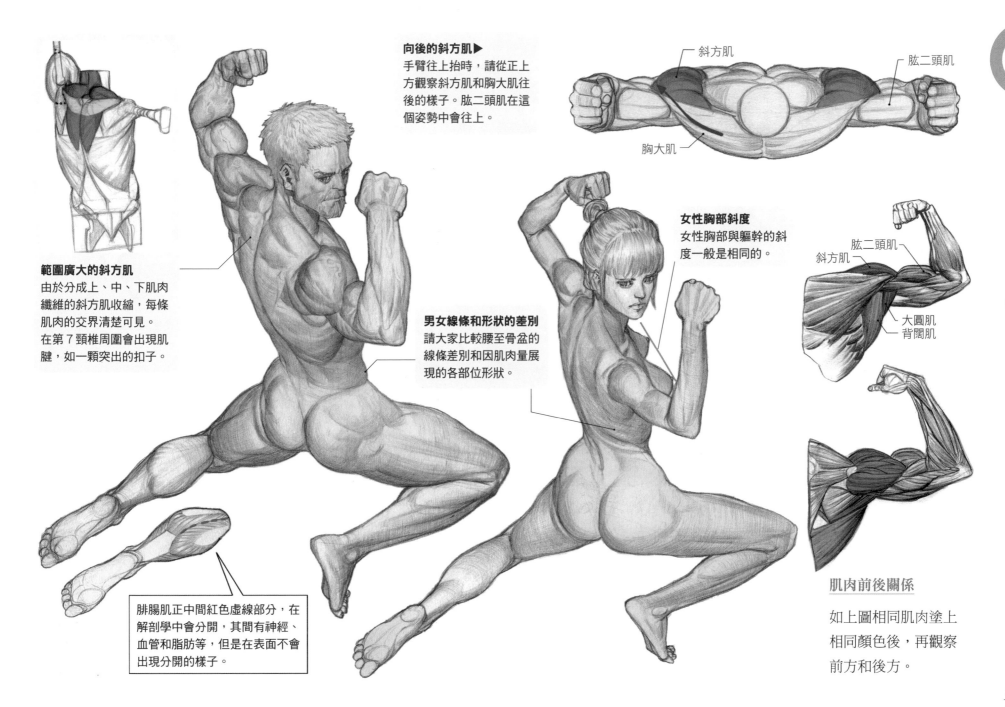

向後的斜方肌▶
手臂往上抬時,請從正上方觀察斜方肌和胸大肌往後的樣子。肱二頭肌在這個姿勢中會往上。

斜方肌

肱二頭肌

胸大肌

範圍廣大的斜方肌
由於分成上、中、下肌肉纖維的斜方肌收縮,每條肌肉的交界清楚可見。在第 7 頸椎周圍會出現肌腱,如一顆突出的扣子。

女性胸部斜度
女性胸部與軀幹的斜度一般是相同的。

男女線條和形狀的差別
請大家比較腰至骨盆的線條差別和因肌肉量展現的各部位形狀。

肱二頭肌

斜方肌

大圓肌

背闊肌

腓腸肌正中間紅色虛線部分,在解剖學中會分開,其間有神經、血管和脂肪等,但是在表面不會出現分開的樣子。

肌肉前後關係

如上圖相同肌肉塗上相同顏色後,再觀察前方和後方。

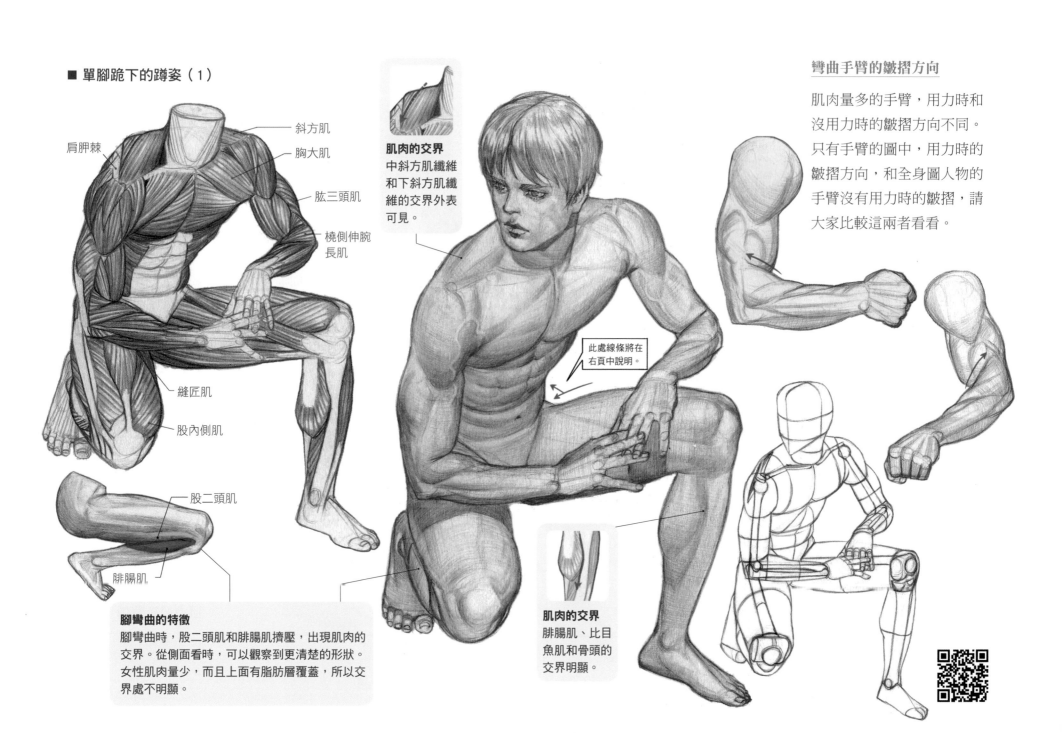

■ 單腳跪下的蹲姿（1）

肩胛棘

斜方肌

胸大肌

肱三頭肌

橈側伸腕長肌

縫匠肌

股內側肌

股二頭肌

腓腸肌

肌肉的交界
中斜方肌纖維和下斜方肌纖維的交界外表可見。

此處線條將在右頁中說明。

腳彎曲的特徵
腳彎曲時，股二頭肌和腓腸肌擠壓，出現肌肉的交界。從側面看時，可以觀察到更清楚的形狀。女性肌肉量少，而且上面有脂肪層覆蓋，所以交界處不明顯。

肌肉的交界
腓腸肌、比目魚肌和骨頭的交界明顯。

彎曲手臂的皺摺方向

肌肉量多的手臂，用力時和沒用力時的皺摺方向不同。只有手臂的圖中，用力時的皺摺方向，和全身圖人物的手臂沒有用力時的皺摺，請大家比較這兩者看看。

■ 單腳跪下的蹲姿（2）

視線方向

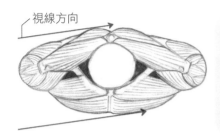

◀ **可同時看到背後和胸部的角度**
如果將身體前面和背面分開思考，思考時很容易無法同時看到這兩面。但是軀幹整體呈圓弧形，所以從半側面來看，會出現可以看到背部和胸部兩邊的角度。

因角度的線條變化
骨盆和腳交界的肌肉線條會因為角度而改變。在左圖中，因縫匠肌產生箭頭方向的線條。請看框內的圖，此為左頁的姿勢。受闊筋膜張肌的影響，外表輪廓有所不同。

各種位置的肩膀描繪

如果想表現各種肩膀動作，不要從手臂開始畫，而是先從軀幹開始畫，比較好決定肩膀的位置。

描繪手臂時，如上圖先畫出正確的骨骼，再加上肌肉。

棘下肌
大圓肌

背闊肌

腹外斜肌

臀大肌

股二頭肌

肱三頭肌

肱橈肌

股直肌

內收肌
縫匠肌

股直肌

股內側肌

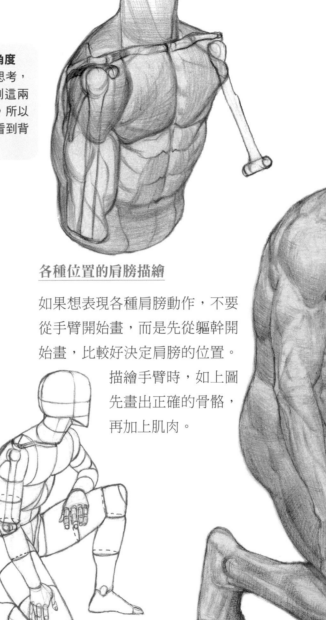

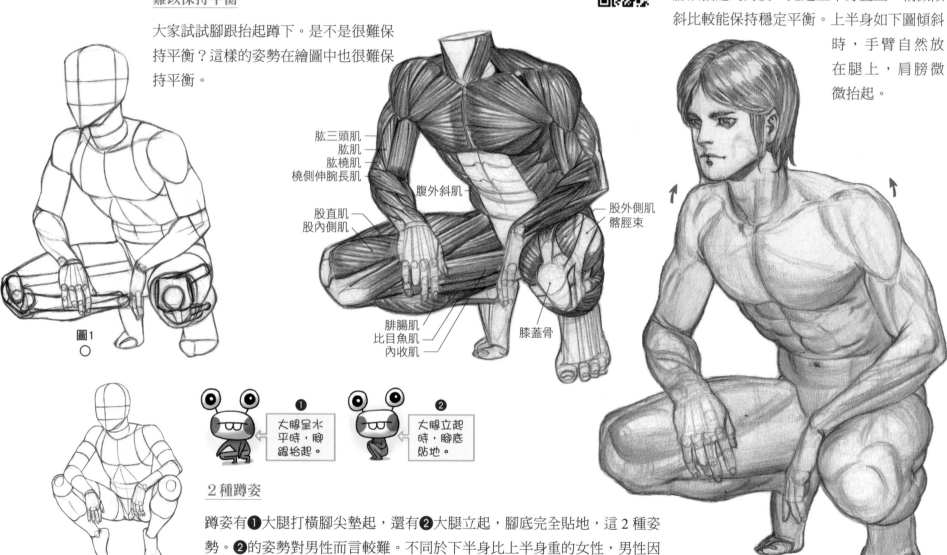

■ 腳跟提起的蹲姿（1）

難以保持平衡

大家試試腳跟抬起蹲下。是不是很難保持平衡？這樣的姿勢在繪圖中也很難保持平衡。

圖1
○

圖2
×

取得穩定平衡的方法

腳跟抬起的蹲姿，比起上半身直立，稍微傾斜比較能保持穩定平衡。上半身如下圖傾斜時，手臂自然放在腿上，肩膀微微抬起。

肱三頭肌
肱肌
肱橈肌
橈側伸腕長肌
腹外斜肌
股直肌
股內側肌
股外側肌
髂脛束
腓腸肌
比目魚肌
內收肌
膝蓋骨

❶ 大腿呈水平時，腳跟抬起。

❷ 大腿立起時，腳底貼地。

2種蹲姿

蹲姿有❶大腿打橫腳尖墊起，還有❷大腿立起，腳底完全貼地，這2種姿勢。❷的姿勢對男性而言較難。不同於下半身比上半身重的女性，男性因為上半身較重，重心容易向後跌倒。圖2是結合❶和❷的繪圖，但是圖畫中的重心是有誤的。

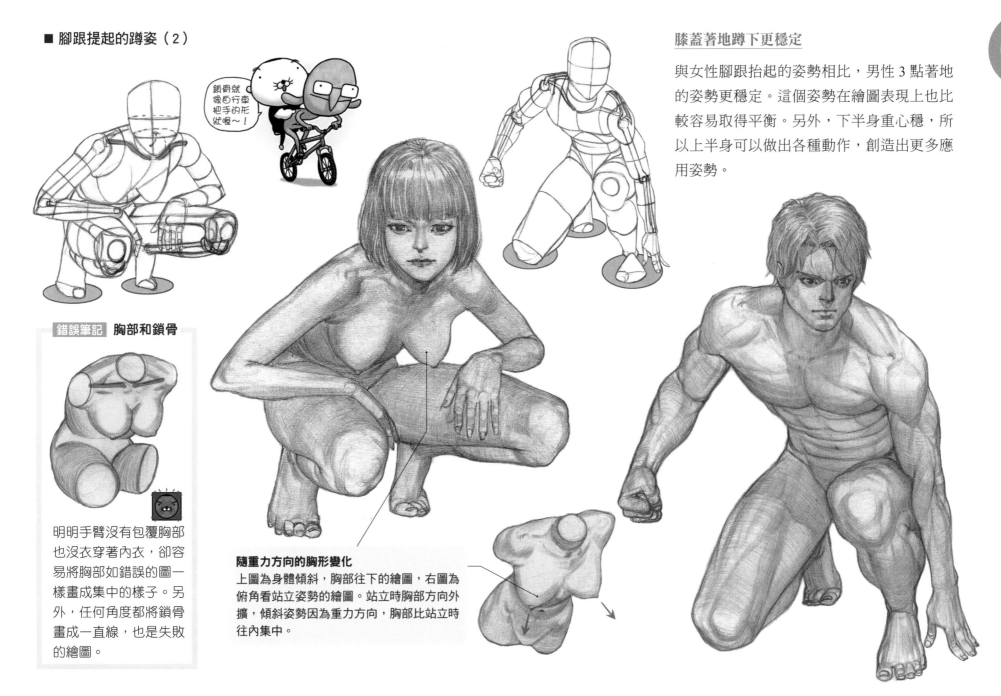

■ 腳跟提起的蹲姿（2）

鎖骨就像自行車把手的形狀喔～！

膝蓋著地蹲下更穩定

與女性腳跟抬起的姿勢相比，男性 3 點著地的姿勢更穩定。這個姿勢在繪圖表現上也比較容易取得平衡。另外，下半身重心穩，所以上半身可以做出各種動作，創造出更多應用姿勢。

錯誤筆記 胸部和鎖骨

明明手臂沒有包覆胸部也沒衣穿著內衣，卻容易將胸部如錯誤的圖一樣畫成集中的樣子。另外，任何角度都將鎖骨畫成一直線，也是失敗的繪圖。

隨重力方向的胸形變化
上圖為身體傾斜，胸部往下的繪圖，右圖為俯角看站立姿勢的繪圖。站立時胸部方向外擴，傾斜姿勢因為重力方向，胸部比站立時往內集中。

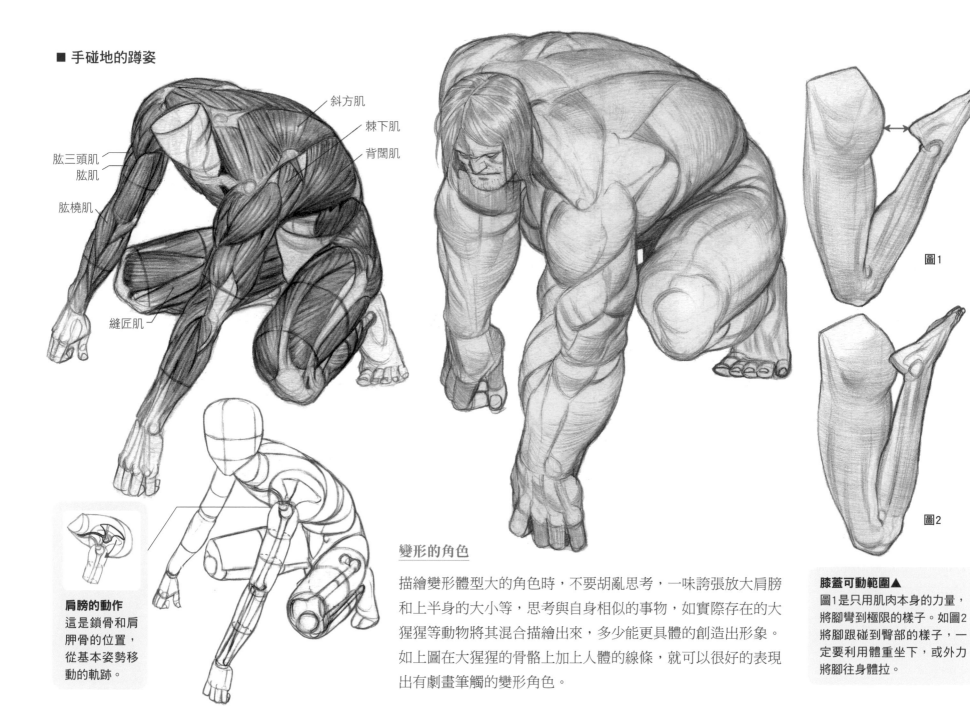

■ 手碰地的蹲姿

斜方肌
棘下肌
背闊肌

肱三頭肌
肱肌

肱橈肌

縫匠肌

圖1

圖2

肩膀的動作
這是鎖骨和肩胛骨的位置，從基本姿勢移動的軌跡。

變形的角色

描繪變形體型大的角色時，不要胡亂思考，一味誇張放大肩膀和上半身的大小等，思考與自身相似的事物，如實際存在的大猩猩等動物將其混合描繪出來，多少能更具體的創造出形象。如上圖在大猩猩的骨骼上加上人體的線條，就可以很好的表現出有劇畫筆觸的變形角色。

膝蓋可動範圍▲
圖1是只用肌肉本身的力量，將腳彎到極限的樣子。如圖2將腳跟碰到臀部的樣子，一定要利用體重坐下，或外力將腳往身體拉。

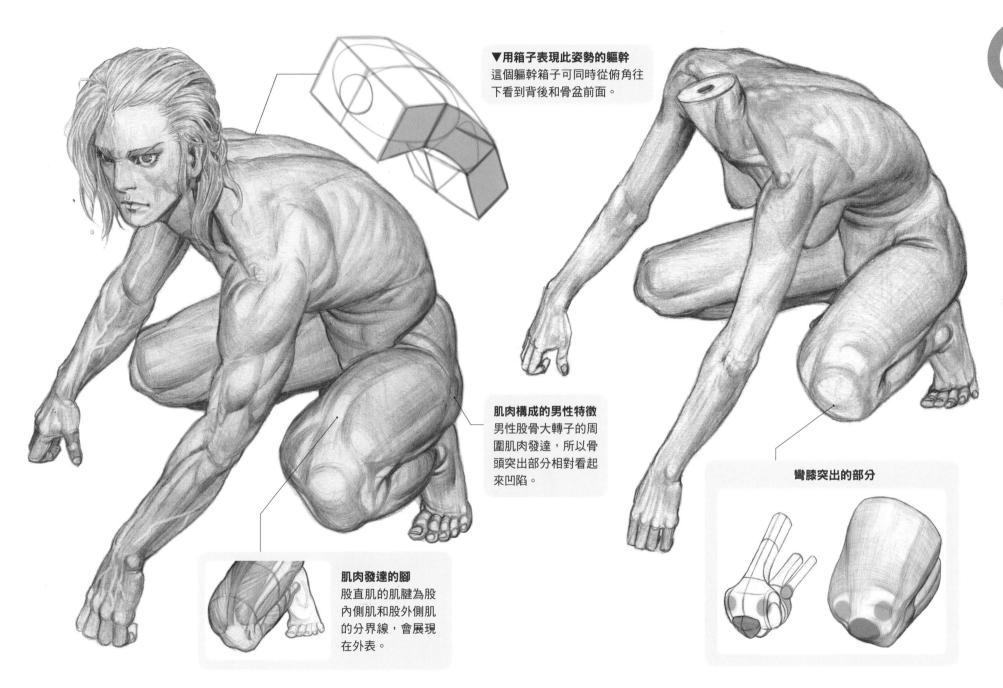

▼用箱子表現此姿勢的軀幹
這個軀幹箱子可同時從俯角往下看到背後和骨盆前面。

肌肉構成的男性特徵
男性股骨大轉子的周圍肌肉發達,所以骨頭突出部分相對看起來凹陷。

彎膝突出的部分

肌肉發達的腳
股直肌的肌腱為股內側肌和股外側肌的分界線,會展現在外表。

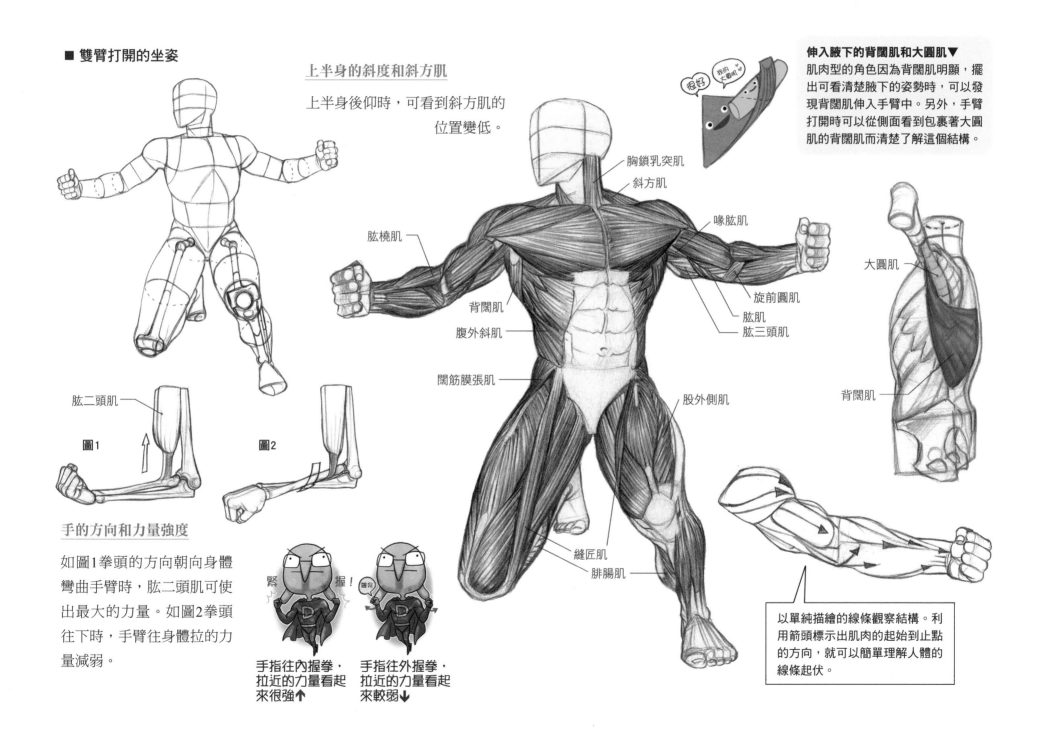

■ 雙臂打開的坐姿

上半身的斜度和斜方肌

上半身後仰時，可看到斜方肌的
位置變低。

伸入腋下的背闊肌和大圓肌▼
肌肉型的角色因為背闊肌明顯，擺
出可看清楚腋下的姿勢時，可以發
現背闊肌伸入手臂中。另外，手臂
打開時可以從側面看到包裹著大圓
肌的背闊肌而清楚了解這個結構。

很好

我的
大圓肌

肱二頭肌

圖1

圖2

手的方向和力量強度

如圖1拳頭的方向朝向身體
彎曲手臂時，肱二頭肌可使
出最大的力量。如圖2拳頭
往下時，手臂往身體拉的力
量減弱。

緊　握！

曬兒

手指往內握拳，
拉近的力量看起
來很強↑

手指往外握拳，
拉近的力量看起
來較弱↓

胸鎖乳突肌
斜方肌
喙肱肌
肱橈肌
旋前圓肌
背闊肌
肱肌
肱三頭肌
腹外斜肌
闊筋膜張肌
股外側肌
縫匠肌
腓腸肌

大圓肌
背闊肌

以單純描繪的線條觀察結構。利
用箭頭標示出肌肉的起始到止點
的方向，就可以簡單理解人體的
線條起伏。

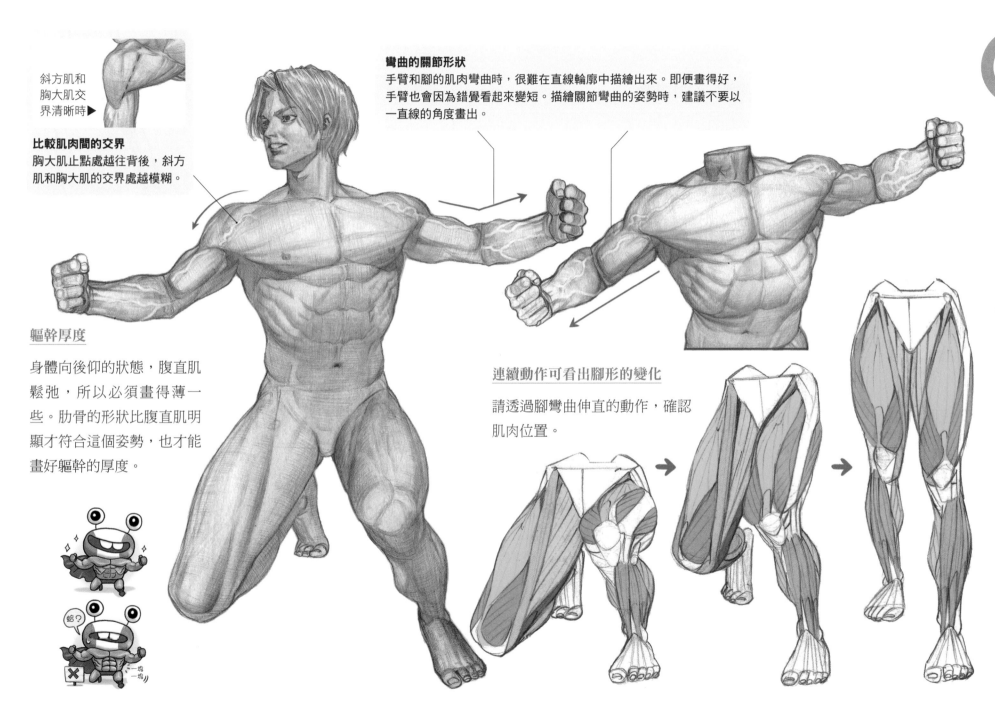

斜方肌和
胸大肌交
界清晰時▶

比較肌肉間的交界
胸大肌止點處越往背後，斜方
肌和胸大肌的交界處越模糊。

彎曲的關節形狀
手臂和腳的肌肉彎曲時，很難在直線輪廓中描繪出來。即便畫得好，
手臂也會因為錯覺看起來變短。描繪關節彎曲的姿勢時，建議不要以
一直線的角度畫出。

軀幹厚度

身體向後仰的狀態，腹直肌
鬆弛，所以必須畫得薄一
些。肋骨的形狀比腹直肌明
顯才符合這個姿勢，也才能
畫好軀幹的厚度。

連續動作可看出腳形的變化
請透過腳彎曲伸直的動作，確認
肌肉位置。

■ 單手上舉的伸展姿勢

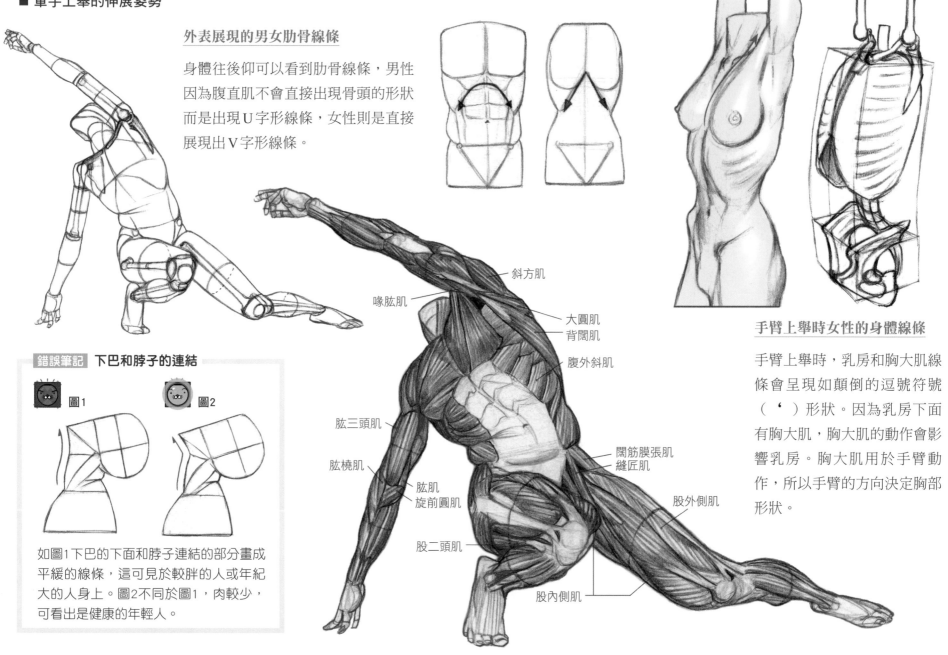

外表展現的男女肋骨線條

身體往後仰可以看到肋骨線條，男性因為腹直肌不會直接出現骨頭的形狀而是出現 U 字形線條，女性則是直接展現出 V 字形線條。

手臂上舉時女性的身體線條

手臂上舉時，乳房和胸大肌線條會呈現如顛倒的逗號符號（ ' ）形狀。因為乳房下面有胸大肌，胸大肌的動作會影響乳房。胸大肌用於手臂動作，所以手臂的方向決定胸部形狀。

錯誤筆記 **下巴和脖子的連結**

圖1

圖2

如圖1下巴的下面和脖子連結的部分畫成平緩的線條，這可見於較胖的人或年紀大的人身上。圖2不同於圖1，肉較少，可看出是健康的年輕人。

斜方肌

喙肱肌

大圓肌
背闊肌

腹外斜肌

肱三頭肌

闊筋膜張肌
縫匠肌

肱橈肌

肱肌
旋前圓肌

股外側肌

股二頭肌

股內側肌

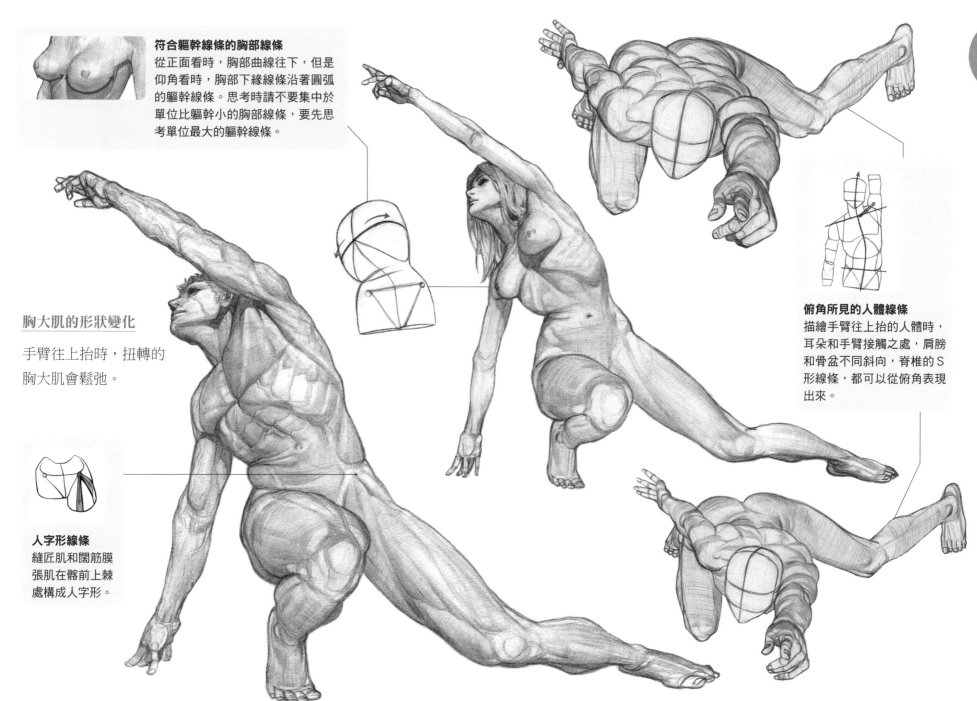

符合軀幹線條的胸部線條
從正面看時,胸部曲線往下,但是
仰角看時,胸部下緣線條沿著圓弧
的軀幹線條。思考時請不要集中於
單位比軀幹小的胸部線條,要先思
考單位最大的軀幹線條。

胸大肌的形狀變化

手臂往上抬時,扭轉的
胸大肌會鬆弛。

人字形線條
縫匠肌和闊筋膜
張肌在髂前上棘
處構成人字形。

俯角所見的人體線條
描繪手臂往上抬的人體時,
耳朵和手臂接觸之處,肩膀
和骨盆不同斜向,脊椎的S
形線條,都可以從俯角表現
出來。

■ 雙膝與單手碰地的姿勢

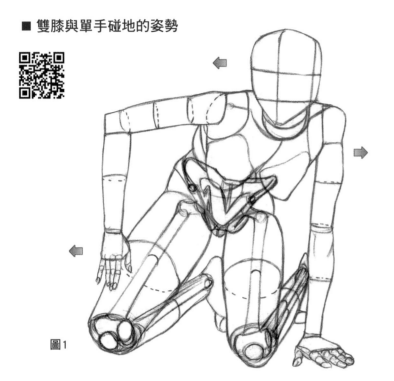

圖1

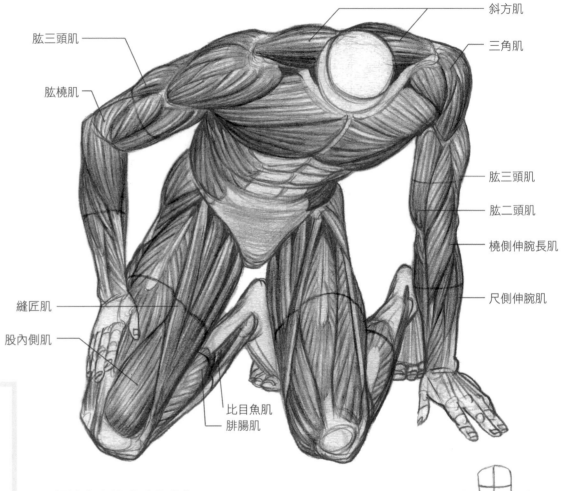

斜方肌

肱三頭肌

肱橈肌

三角肌

肱三頭肌

肱二頭肌

橈側伸腕長肌

尺側伸腕肌

縫匠肌

股內側肌

比目魚肌
腓腸肌

錯誤筆記 單調的姿勢

圖2

圖2的姿勢中，比例、重心、立體感
都沒有錯誤的地方，但是整個身體
往同一個方向，
讓人感到單調。

Ana畫得
很起勁，
但是……

得看下
一個圖～

描繪出有律動感的動作

描繪有律動感的動作時，一般常使用的表現方法是肩膀和
骨盆傾斜對稱。但是除此之外還有許多方法。圖1中除了
肩膀和骨盆斜向，還利用視線的方向、上半身、下半身方
向往左右的變化，營造出有律動感的姿勢。

伸直的手臂不是 1 字形

手臂肌肉像麻花捲一樣扭轉，成為肌肉健美的線條。但是這個健美的程度，有些難以說明。如果肌肉突顯錯誤，會發生宛如手臂骨折的描繪慘劇。相反的，如果省略肌肉，手臂會像沒有關節一樣呈現一個圓筒狀。習慣描繪速寫人體線條後，想追求更正確的線條，請一邊學習解剖學一邊練習。

肩膀ㄈ字形線條
男性的鎖骨和肩胛骨會形成ㄈ字形線條，肌肉會在其周圍隆起。

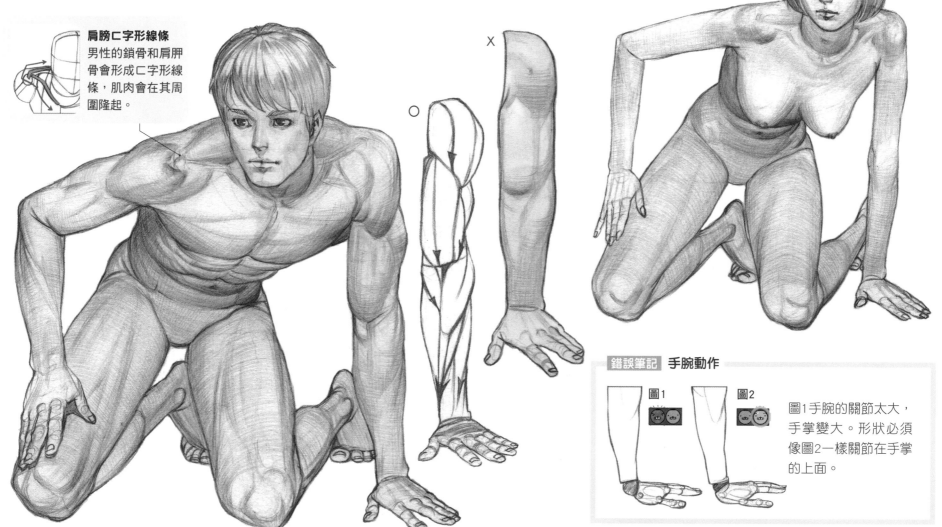

錯誤筆記 **手腕動作**

圖1 手腕的關節太大，手掌變大。形狀必須像圖2一樣關節在手掌的上面。

動態角度的解剖學

04

■ 女性的各種坐姿

女性肋骨的人字線條

女性因為肌肉少，所以肋骨形狀
會形成身體輪廓。尤其上半身往
後仰或呼吸的時候，肋骨會明顯
出現人字形的線條。

髂前上棘

髂前上棘是女性骨盆呈現於表面的代
表性標記。女性與男性不同，髂嵴因
為覆在骨盆的脂肪而沒於其中，但是
髂前上棘很明顯。將兩邊的髂前上棘
相連就可以知道骨盆的斜向。

看連續動作研究姿勢▼
從膝蓋跪地坐的姿勢到身體立起的動作，分成 3 個動作
如下圖的樣子。第 1 個和第 3 的動作為靜止狀態，第 2
個是動作變換中的姿勢，捕捉到為了起身，重心往前移
動途中的瞬間。像這樣透過連續動作的練習，更能了解
動作，有助於描繪有律動感的姿勢。

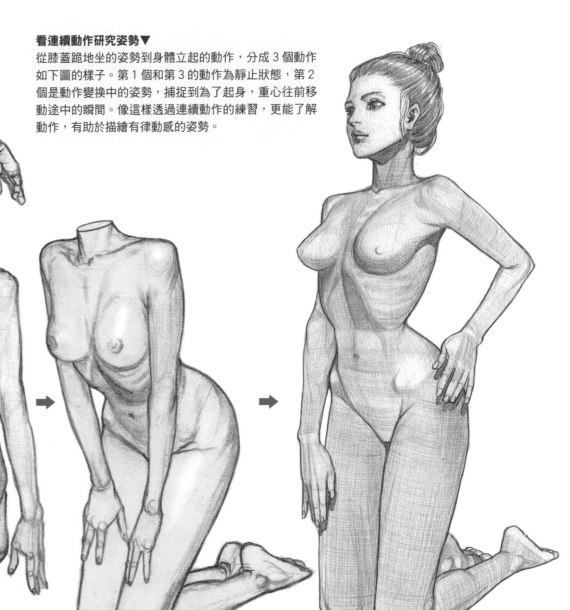

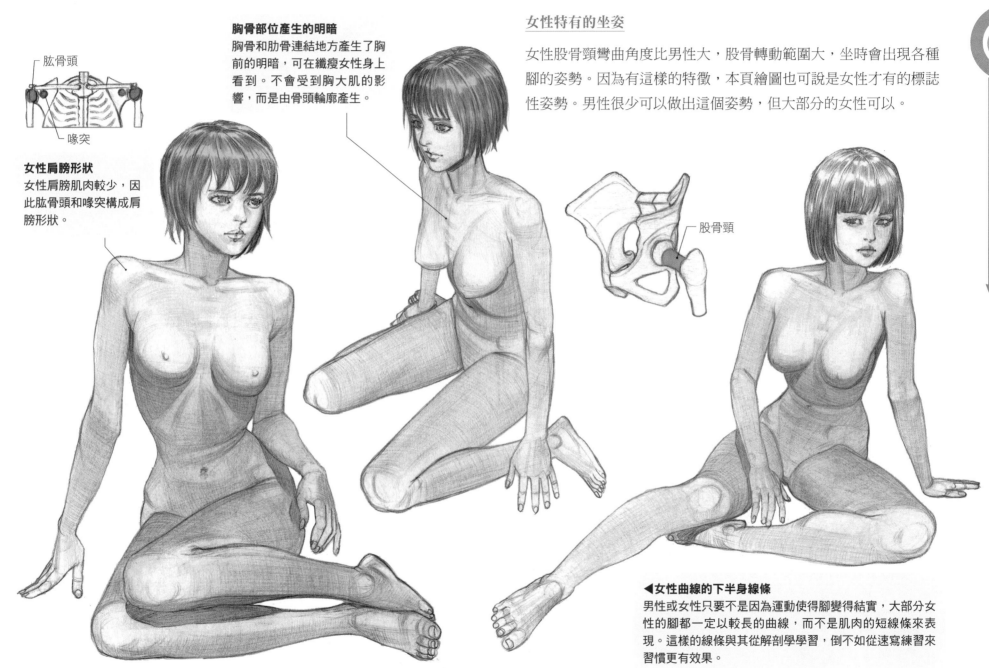

肱骨頭
喙突

女性肩膀形狀
女性肩膀肌肉較少，因
此肱骨頭和喙突構成肩
膀形狀。

胸骨部位產生的明暗
胸骨和肋骨連結地方產生了胸
前的明暗，可在纖瘦女性身上
看到。不會受到胸大肌的影
響，而是由骨頭輪廓產生。

女性特有的坐姿
女性股骨頸彎曲角度比男性大，股骨轉動範圍大，坐時會出現各種
腳的姿勢。因為有這樣的特徵，本頁繪圖也可說是女性才有的標誌
性姿勢。男性很少可以做出這個姿勢，但大部分的女性可以。

股骨頸

◀女性曲線的下半身線條
男性或女性只要不是因為運動使得腳變得結實，大部分女
性的腳都一定以較長的曲線，而不是肌肉的短線條來表
現。這樣的線條與其從解剖學學習，倒不如從速寫練習來
習慣更有效果。

■ 雙手碰地的坐姿

骨骼上的圖形

雖說是圖形，但也不是
甚麼都可以單純描繪。
先描繪身體裡的骨骼，
再畫出圖形。輪廓會受
肩胛骨影響的姿勢，如
下面圈起的部分一樣，
一定要表現出因為骨頭
產生的稜角線條。

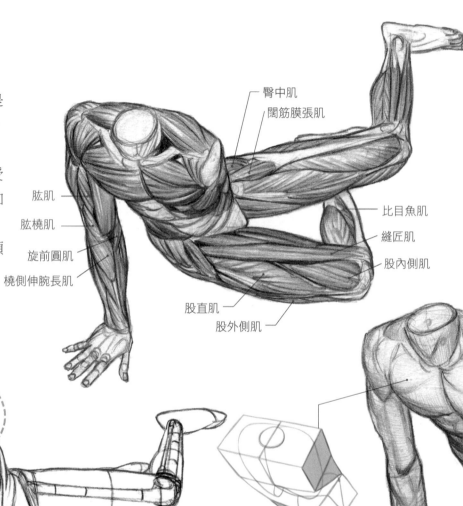

臀中肌
闊筋膜張肌
肱肌
肱橈肌
旋前圓肌
橈側伸腕長肌
比目魚肌
縫匠肌
股內側肌
股直肌
股外側肌

肩膀位置

在「第1章 人體的圖形化」中，為了讓大家可以容易理
解肩膀的動作，大致分成上下、前後來說明。下圖是2
個動作合成的姿勢。

扭轉的軀幹箱子▲

為了描繪出如右圖的扭轉腰
部，一定要如上從基礎階段
描繪扭轉的箱子。

男女大腿的描摹▲

如上圖看下半身時，男性因為肌肉浮現，
所以在明暗處仍可看到肌肉稜線。相反的
女性大腿脂肪層厚，近似圓筒狀，所以明
暗變得柔和。

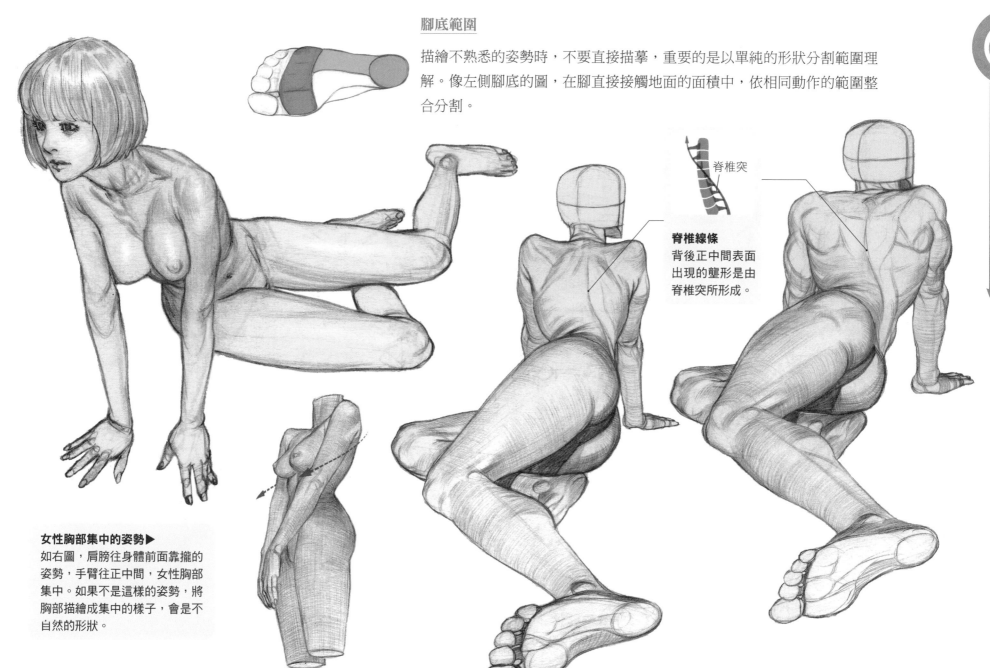

腳底範圍

描繪不熟悉的姿勢時,不要直接描摹,重要的是以單純的形狀分割範圍理解。像左側腳底的圖,在腳直接接觸地面的面積中,依相同動作的範圍整合分割。

脊椎突

脊椎線條
背後正中間表面
出現的壟形是由
脊椎突所形成。

女性胸部集中的姿勢▶
如右圖,肩膀往身體前面靠攏的
姿勢,手臂往正中間,女性胸部
集中。如果不是這樣的姿勢,將
胸部描繪成集中的樣子,會是不
自然的形狀。

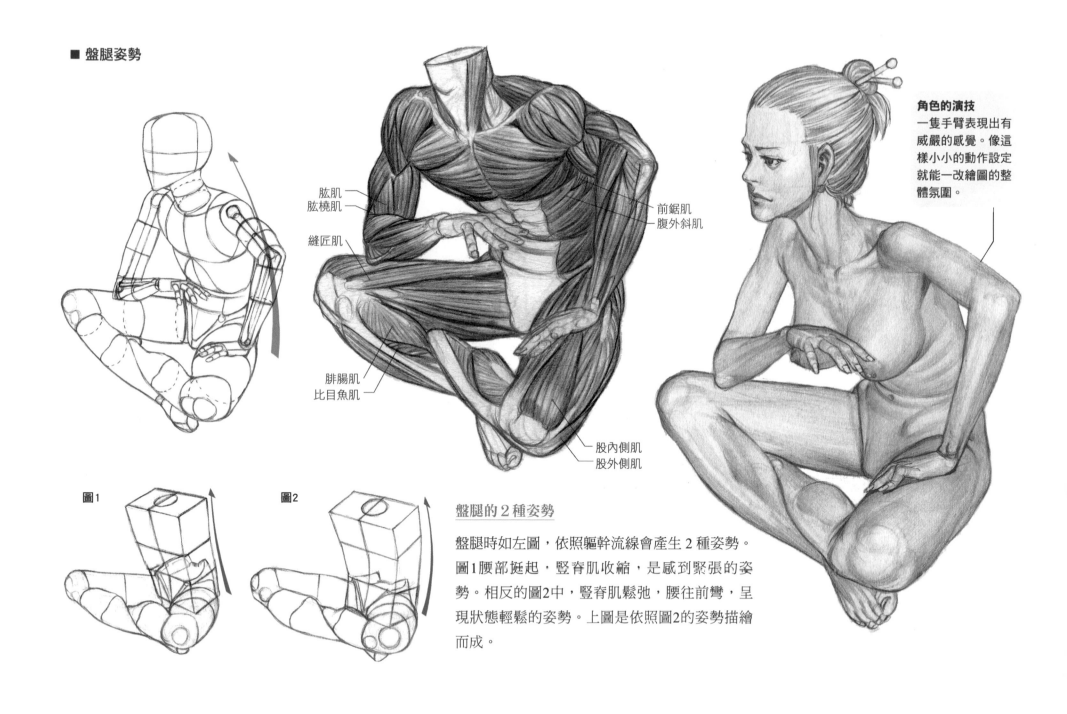

■ 盤腿姿勢

肱肌
肱橈肌

縫匠肌

腓腸肌
比目魚肌

前鋸肌
腹外斜肌

股內側肌
股外側肌

角色的演技
一隻手臂表現出有
威嚴的感覺。像這
樣小小的動作設定
就能一改繪圖的整
體氛圍。

圖1

圖2

盤腿的 2 種姿勢

盤腿時如左圖，依照軀幹流線會產生 2 種姿勢。
圖1腰部挺起，豎脊肌收縮，是感到緊張的姿
勢。相反的圖2中，豎脊肌鬆弛，腰往前彎，呈
現狀態輕鬆的姿勢。上圖是依照圖2的姿勢描繪
而成。

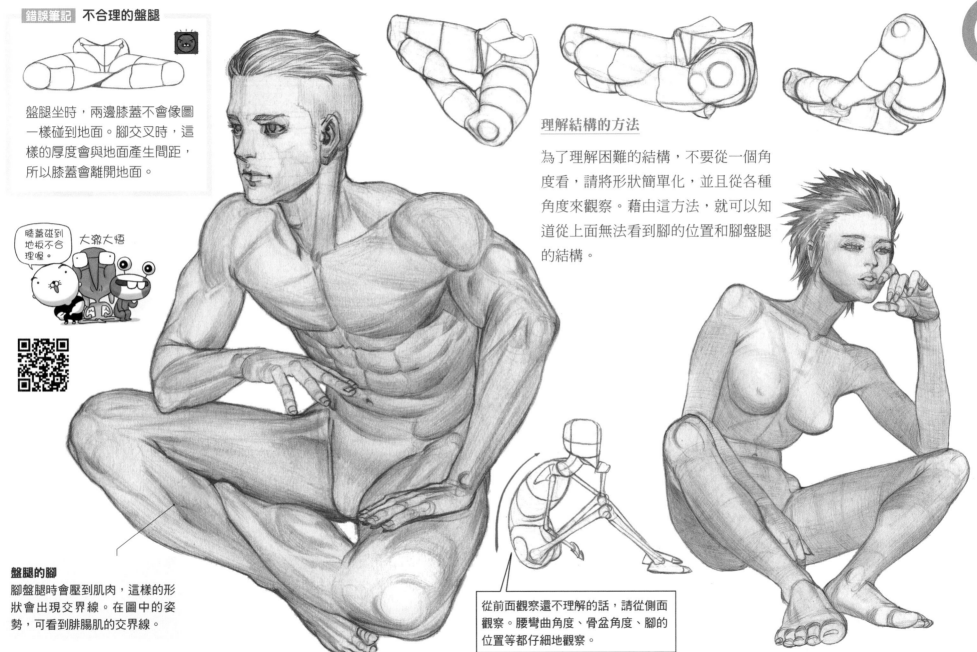

錯誤筆記 不合理的盤腿

盤腿坐時，兩邊膝蓋不會像圖一樣碰到地面。腳交叉時，這樣的厚度會與地面產生間距，所以膝蓋會離開地面。

膝蓋碰到地板不合理喔。

大澈大悟

理解結構的方法

為了理解困難的結構，不要從一個角度看，請將形狀簡單化，並且從各種角度來觀察。藉由這方法，就可以知道從上面無法看到腳的位置和腳盤腿的結構。

盤腿的腳

腳盤腿時會壓到肌肉，這樣的形狀會出現交界線。在圖中的姿勢，可看到腓腸肌的交界線。

從前面觀察還不理解的話，請從側面觀察。腰彎曲角度、骨盆角度、腳的位置等都仔細地觀察。

■ 從半側面看跑步姿勢

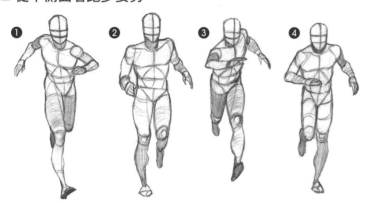

描繪連續跑步姿勢

走路、跑步的動作是日常生活中常常可以見到的動作。雖然是這樣經常見到的動作，分成好幾個場面來畫時，卻沒有想像中的簡單。依據動作，腿和腳的運動方向和重心不同，如果不知道每個姿勢正確的運動方向和重心，就沒辦法畫出自然的動作。觀察右圖姿勢時，上面的動作中，可以知道圖❶應該是最相似的姿勢。描繪這樣的動作時，將軀幹想像成箱子，就可以表現出多種動作，所以不要只研究一個常見動作，而要研究各個瞬間的動作。

姿勢特徵▲
因為腳交錯動作，因此軀幹箱子會扭轉。向前伸出的手臂往身體彎曲，另一隻手臂向後，但是沒有這麼彎曲，無法抬高。

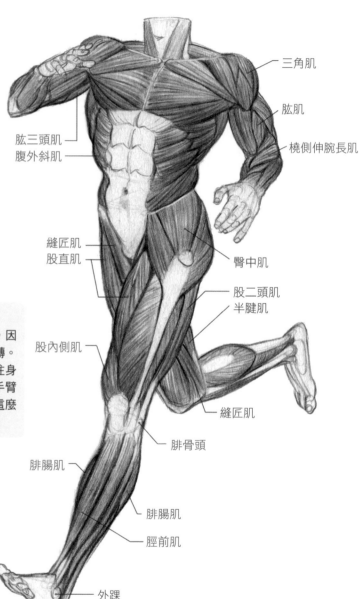

三角肌
肱肌
橈側伸腕長肌
肱三頭肌
腹外斜肌
縫匠肌
股直肌
臀中肌
股二頭肌
半腱肌
股內側肌
縫匠肌
腓骨頭
腓腸肌
腓腸肌
脛前肌
外踝

錯誤筆記 跑步姿勢

錯

因為要跑快一點，所以畫成鞭打屁股的樣子嗎？

不……不是……

請學生畫跑步動作時，學生常畫得有點失敗，繪圖看起來像緊急逃生口的標誌，手臂彎曲僵硬地前後揮動。手肘彎曲成90°是對的，但是手臂也一定要彎向身體內側。肩膀和骨盆平行，而且都朝向正面，腳跟踢到臀部，動作相當不自然。

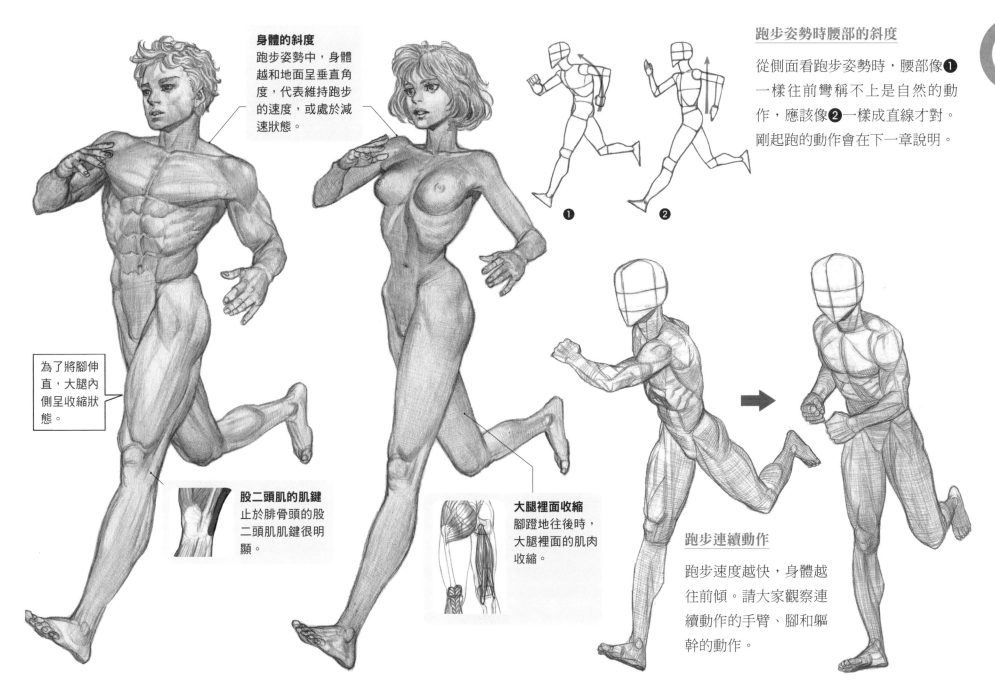

身體的斜度
跑步姿勢中，身體越和地面呈垂直角度，代表維持跑步的速度，或處於減速狀態。

跑步姿勢時腰部的斜度

從側面看跑步姿勢時，腰部像❶一樣往前彎稱不上是自然的動作，應該像❷一樣成直線才對。剛起跑的動作會在下一章說明。

❶　　　❷

為了將腳伸直，大腿內側呈收縮狀態。

股二頭肌的肌鍵
止於腓骨頭的股二頭肌肌鍵很明顯。

大腿裡面收縮
腳蹬地往後時，大腿裡面的肌肉收縮。

跑步連續動作

跑步速度越快，身體越往前傾。請大家觀察連續動作的手臂、腳和軀幹的動作。

動態角度的解剖學

■ 預備開始的姿勢

起跑的特徵

如前面所述,跑步姿勢中腰部向前彎曲,
代表剛起跑之後。如下圖 2 的「就位」姿
勢,手碰地面、腰部彎曲,身體呈伏低的
姿勢。之後因為起跑,腰部馬上微微立起
向前跑出。「就位」的姿勢較低,是因為
要將身體如彈簧般縮到極限,再如彈出般
前進。像這樣跑步的姿勢有各式各樣。

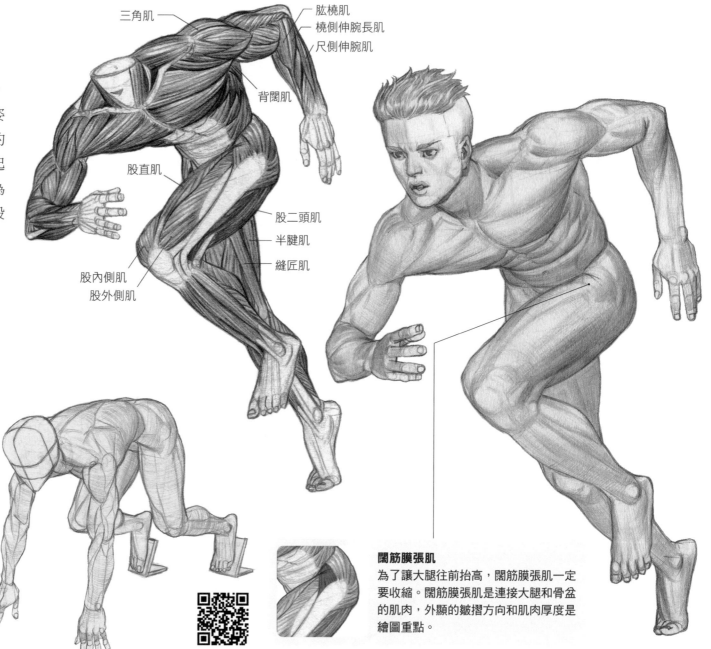

三角肌
肱橈肌
橈側伸腕長肌
尺側伸腕肌
背闊肌
股直肌
股二頭肌
半腱肌
縫匠肌
股內側肌
股外側肌

圖1

圖2

闊筋膜張肌
為了讓大腿往前抬高,闊筋膜張肌一定
要收縮。闊筋膜張肌是連接大腿和骨盆
的肌肉,外顯的皺摺方向和肌肉厚度是
繪圖重點。

加速表現

身體往前傾的❶是加速跑步的姿勢，❷是保持相同速度或減速的姿勢。兩者的腰部都是直線，只有斜度的差異。

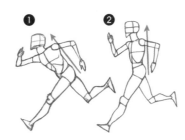

從側面看連續動作

跑部動作中，因為手臂和腳前後活動，側面比正面更可清楚看出動作特徵。手臂和腳的關節幾乎都為前後活動，不論任何動作側面觀察都很重要。

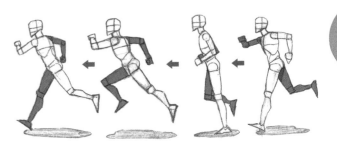

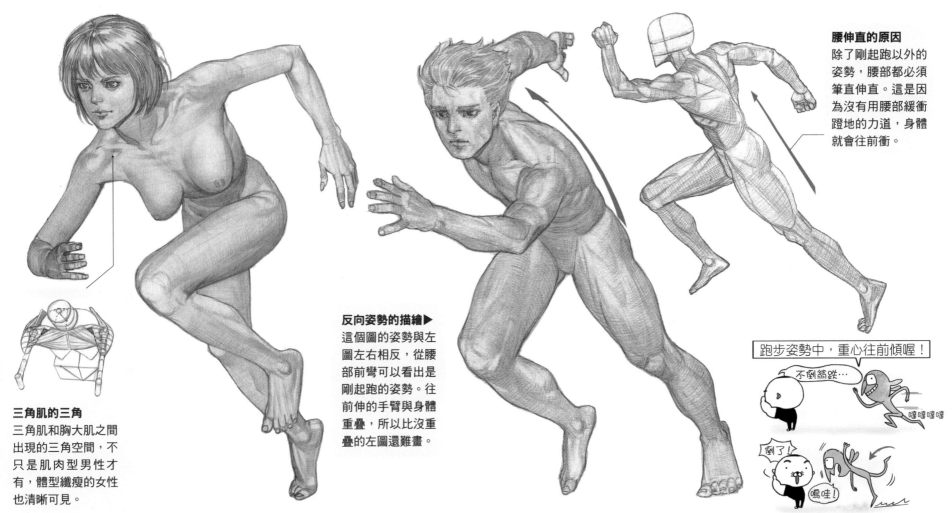

腰伸直的原因
除了剛起跑以外的姿勢，腰部都必須筆直伸直。這是因為沒有用腰部緩衝蹬地的力道，身體就會往前衝。

三角肌的三角
三角肌和胸大肌之間出現的三角空間，不只是肌肉型男性才有，體型纖瘦的女性也清晰可見。

反向姿勢的描繪▶
這個圖的姿勢與左圖左右相反，從腰部前彎可以看出是剛起跑的姿勢。往前伸的手臂與身體重疊，所以比沒重疊的左圖還難畫。

跑步姿勢中，重心往前傾喔！

不倒翁跌…

嘻嘻嘻嘻

倒了

喝哇！

■ 從後面看跑步姿勢

跑步姿勢的特徵

本頁右側的圖，是從後面視角描繪出連續動作❶的姿勢。這個姿勢的重點是兩腳懸空後著地的部分，這個時候最先著地的是腳跟。

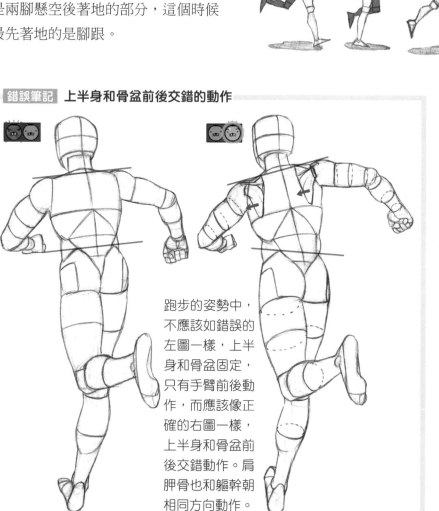

錯誤筆記 **上半身和骨盆前後交錯的動作**

跑步的姿勢中，不應該如錯誤的左圖一樣，上半身和骨盆固定，只有手臂前後動作，而應該像正確的右圖一樣，上半身和骨盆前後交錯動作。肩胛骨也和軀幹朝相同方向動作。

骨盆的上下動作

從正面看本頁的圖中姿勢時，會如圖1一樣。走路、跑步的時候，肩膀和骨盆不只會前後運動，也會上下運動。圖1中，往前伸的腳尚未承受體重的壓力，所以骨盆沒有向上，而到了下一個動作圖2中，著地的腳承受體重的壓力，所以骨盆向上抬。

圖1　圖2

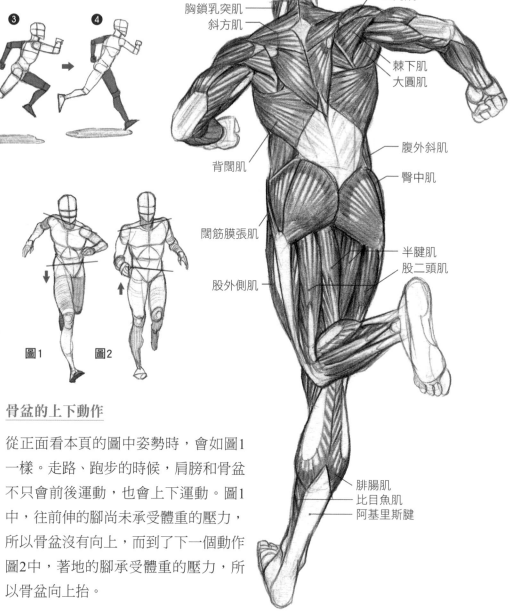

胸鎖乳突肌
斜方肌
三角肌
棘下肌
大圓肌
背闊肌
腹外斜肌
臀中肌
闊筋膜張肌
半腱肌
股二頭肌
股外側肌
腓腸肌
比目魚肌
阿基里斯腱

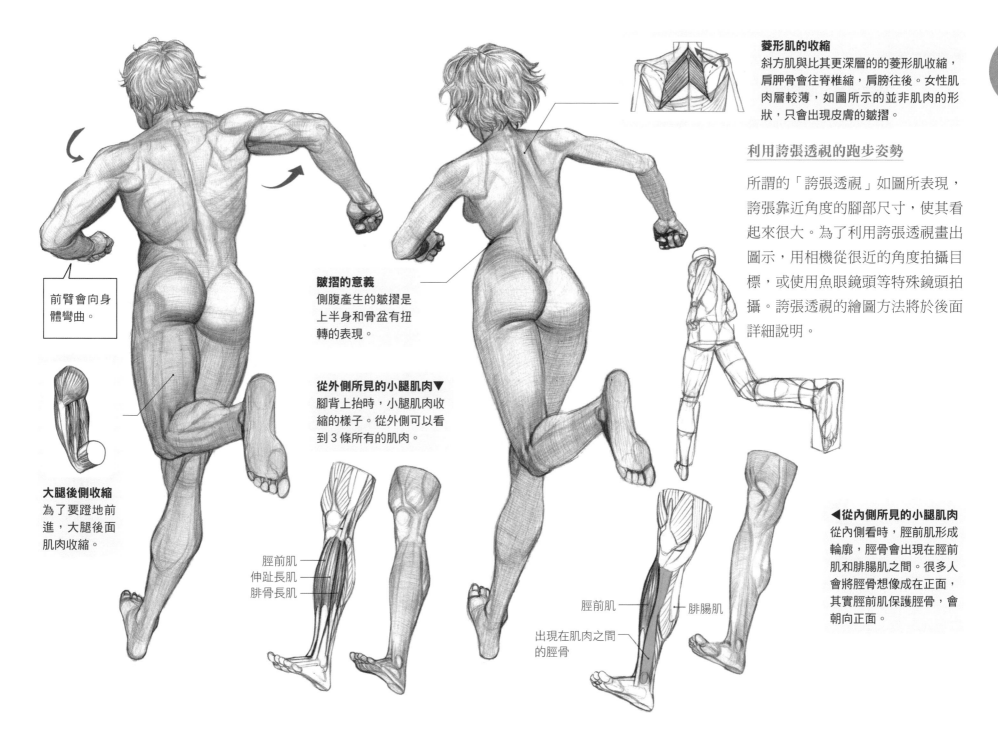

菱形肌的收縮
斜方肌與比其更深層的的菱形肌收縮，肩胛骨會往脊椎縮，肩膀往後。女性肌肉層較薄，如圖所示的並非肌肉的形狀，只會出現皮膚的皺摺。

利用誇張透視的跑步姿勢

所謂的「誇張透視」如圖所表現，誇張靠近角度的腳部尺寸，使其看起來很大。為了利用誇張透視畫出圖示，用相機從很近的角度拍攝目標，或使用魚眼鏡頭等特殊鏡頭拍攝。誇張透視的繪圖方法將於後面詳細說明。

前臂會向身體彎曲。

皺摺的意義
側腹產生的皺摺是上半身和骨盆有扭轉的表現。

從外側所見的小腿肌肉▼
腳背上抬時，小腿肌肉收縮的樣子。從外側可以看到 3 條所有的肌肉。

大腿後側收縮
為了要蹬地前進，大腿後面肌肉收縮。

脛前肌
伸趾長肌
腓骨長肌

◀從內側所見的小腿肌肉
從內側看時，脛前肌形成輪廓，脛骨會出現在脛前肌和腓腸肌之間。很多人會將脛骨想像成在正面，其實脛前肌保護脛骨，會朝向正面。

脛前肌　　　腓腸肌

出現在肌肉之間的脛骨

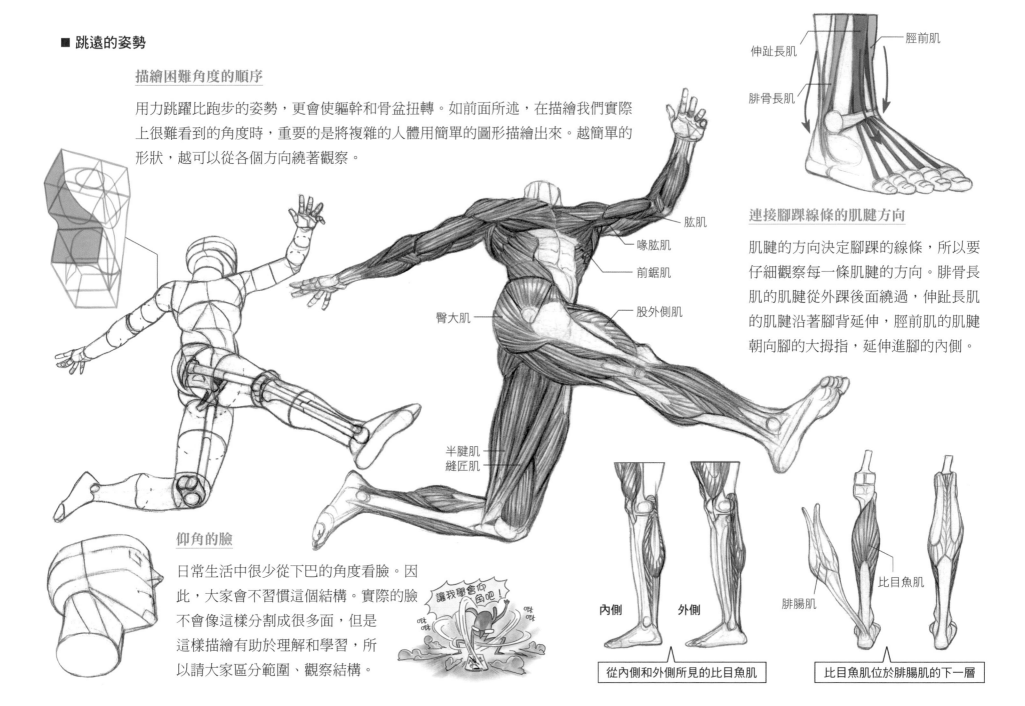

■ 跳遠的姿勢

描繪困難角度的順序

用力跳躍比跑步的姿勢，更會使軀幹和骨盆扭轉。如前面所述，在描繪我們實際上很難看到的角度時，重要的是將複雜的人體用簡單的圖形描繪出來。越簡單的形狀，越可以從各個方向繞著觀察。

仰角的臉

日常生活中很少從下巴的角度看臉。因此，大家會不習慣這個結構。實際的臉不會像這樣分割成很多面，但是這樣描繪有助於理解和學習，所以請大家區分範圍、觀察結構。

讓我學會仰角吧！

肱肌

喙肱肌

前鋸肌

股外側肌

臀大肌

半腱肌
縫匠肌

伸趾長肌

脛前肌

腓骨長肌

連接腳踝線條的肌腱方向

肌腱的方向決定腳踝的線條，所以要仔細觀察每一條肌腱的方向。腓骨長肌的肌腱從外踝後面繞過，伸趾長肌的肌腱沿著腳背延伸，脛前肌的肌腱朝向腳的大拇指，延伸進腳的內側。

內側　外側

腓腸肌

比目魚肌

從內側和外側所見的比目魚肌

比目魚肌位於腓腸肌的下一層

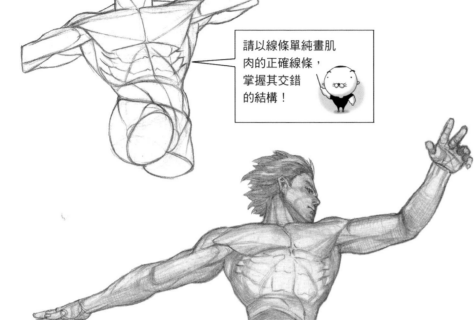

請以線條單純畫肌肉的正確線條，掌握其交錯的結構！

運動的原理
手臂一邊畫出弧線，一邊前後動作。腳以與手臂反方向的離心力，從地面蹬起，身體往前跳出。

微微凹陷的空間
胸大肌往上抬，會出現如口袋微微凹陷的空間。

從內側遠望的大腿
從遠望的角度來看，肌肉整合的範圍也會不同。從這個角度遠望大腿內側，會如右圖分成 3 大範圍。

縫匠肌　　股內側肌

不論強調幾次仍不夠的圖形化
為了正確畫出重疊複雜的腳部尺寸差異，需先畫出單純的圖形，才能得到大小相關資訊。雖然說過很多次，結構越複雜單純觀察越重要。

 空中應用姿勢

■ 從空中遠望的姿勢

空中的重心

在空中影響人體線條的不是重心，而是運動方向。如本頁的姿勢，表現在空中回看某一方向的動作時，比起只有脖子轉動，身體也隨視線移動時，動作更自然。

 膝蓋骨骼

膝蓋彎曲時，會因為骨骼的構思方式產生很多不同的膝蓋形狀。看右側人物可知道，彎曲膝蓋的輪廓，不是如錯誤的圖一樣呈尖狀，而應該像正確的圖一樣呈方形。

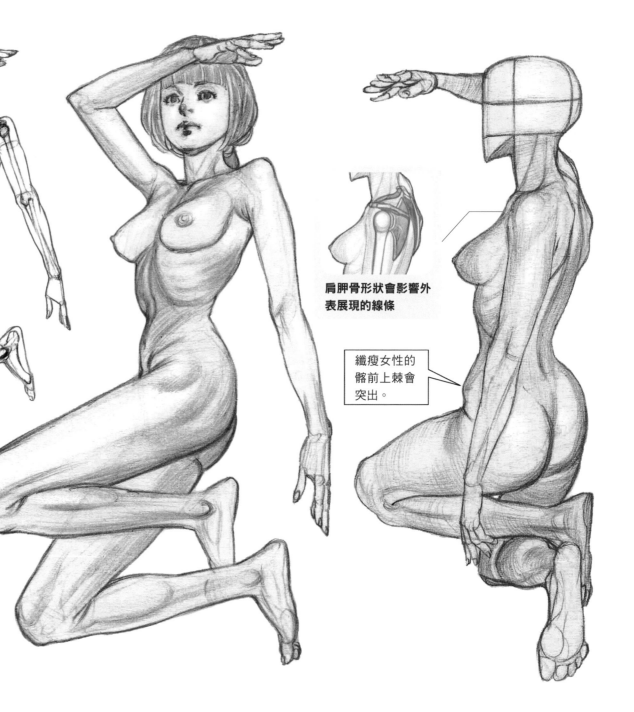

肩胛骨形狀會影響外表展現的線條

纖瘦女性的髂前上棘會突出。

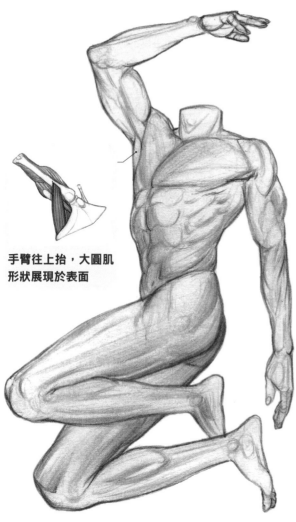

**手臂往上抬，大圓肌
形狀展現於表面**

隱藏的右手臂

彎曲手臂的皺摺
手臂彎曲時，產
生橈側伸腕長肌
和旋前圓肌彎折
的皺摺。

橈側伸腕長肌

旋前圓肌

大腿線條的變化
縫匠肌和股直肌
如箭頭方向，構
成外側輪廓。

縫匠肌的方向
股直肌的
方向

膝關節線條

如上面的姿勢，只以腳的力量膝蓋彎曲時，腳跟
不會碰到臀部。如果如右圖藉由體重坐下時，腳
跟和臀部會相疊合。股骨的長度與脛骨到腳跟的
長度為 1：1。

**影響腳踝線條
的肌鍵**
脛前肌是腳踝
中最顯眼的線
條之一。

■ 從仰角看的各種姿勢

仰角呈現的上半身前縮透視

圖1和圖2都是從相同角度往上看的畫面。圖1確實給人由下往上看的感覺，但是圖2因為身體往前傾，不太讓人有前縮的感覺。像這樣角色的細微動作，在角度上都會造成很大的印象差異。因此，從各種角度描繪人物時，要像方框中的圖一樣，從側面用線畫出呈現的角度，確認人物姿勢和角度箭頭形成的角度大小，就可以畫出更正確的繪圖。

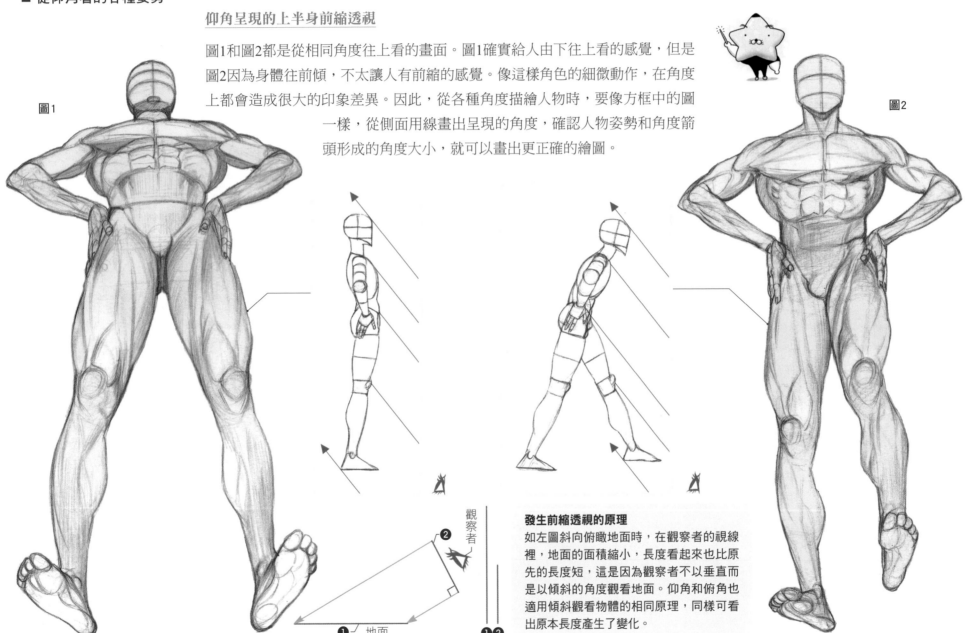

圖1

圖2

觀察者

❶ 地面

❶❷

發生前縮透視的原理
如左圖斜向俯瞰地面時，在觀察者的視線裡，地面的面積縮小，長度看起來也比原先的長度短，這是因為觀察者不以垂直而是以傾斜的角度觀看地面。仰角和俯角也適用傾斜觀看物體的相同原理，同樣可看出原本長度產生了變化。

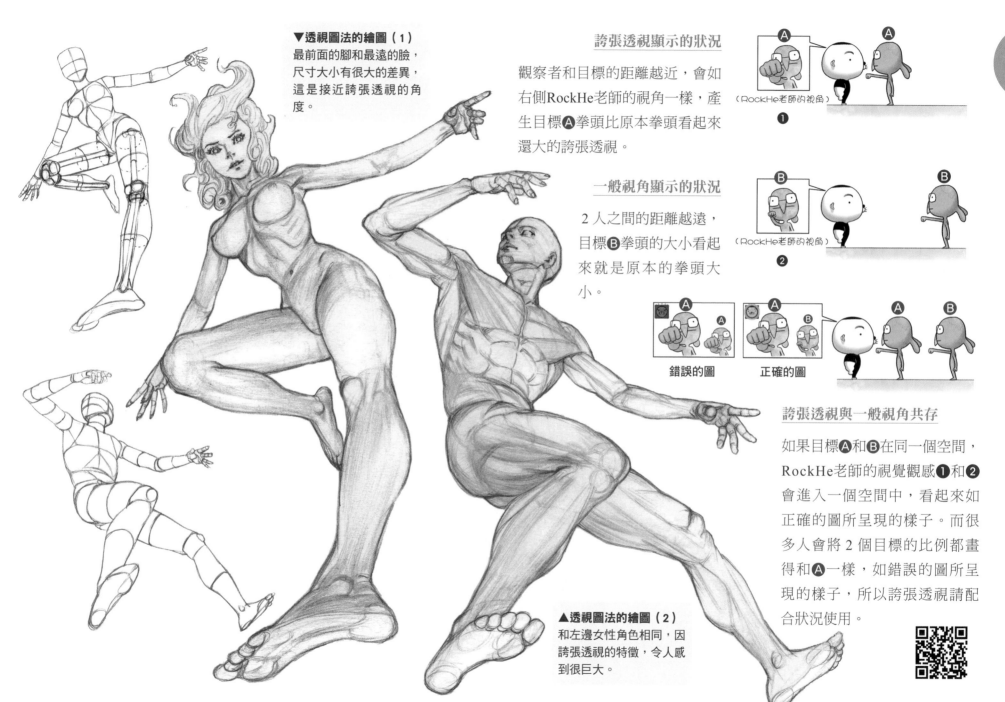

▼透視圖法的繪圖（1）
最前面的腳和最遠的臉，尺寸大小有很大的差異，這是接近誇張透視的角度。

誇張透視顯示的狀況

觀察者和目標的距離越近，會如右側RockHe老師的視角一樣，產生目標Ⓐ拳頭比原本拳頭看起來還大的誇張透視。

（RockHe老師的視角）

❶

一般視角顯示的狀況

2人之間的距離越遠，目標Ⓑ拳頭的大小看起來就是原本的拳頭大小。

（RockHe老師的視角）

❷

錯誤的圖　　正確的圖

誇張透視與一般視角共存

如果目標Ⓐ和Ⓑ在同一個空間，RockHe老師的視覺觀感❶和❷會進入一個空間中，看起來如正確的圖所呈現的樣子。而很多人會將2個目標的比例都畫得和Ⓐ一樣，如錯誤的圖所呈現的樣子，所以誇張透視請配合狀況使用。

▲透視圖法的繪圖（2）
和左邊女性角色相同，因誇張透視的特徵，令人感到很巨大。

動態角度的解剖學

■ 空中蹲伏的姿勢

肩膀關節

如果像素描人形般
固定肩膀關節，手
臂想重疊都無法向
內側彎。

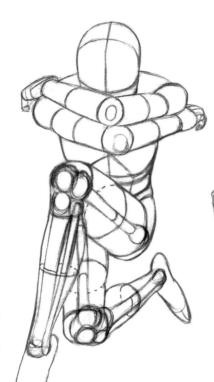

立正姿勢

立正姿勢時的鎖骨和肩
胛骨的位置。

↓

手臂在前面交疊的姿勢

為了將手臂盡量在前面
交疊，肩胛骨也一定要
盡量往前。

手臂盡量往內側交疊蹲伏的姿勢

手臂用力交叉時的姿勢，必須思考角度的極
限在哪、肉會被擠壓的程度。

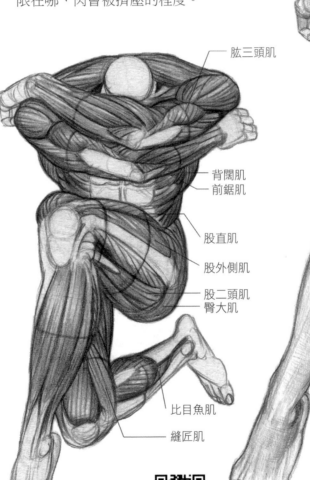

肱三頭肌

背闊肌
前鋸肌

股直肌

股外側肌

股二頭肌
臀大肌

比目魚肌

縫匠肌

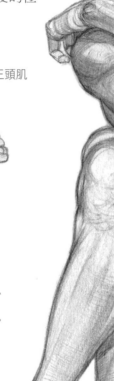

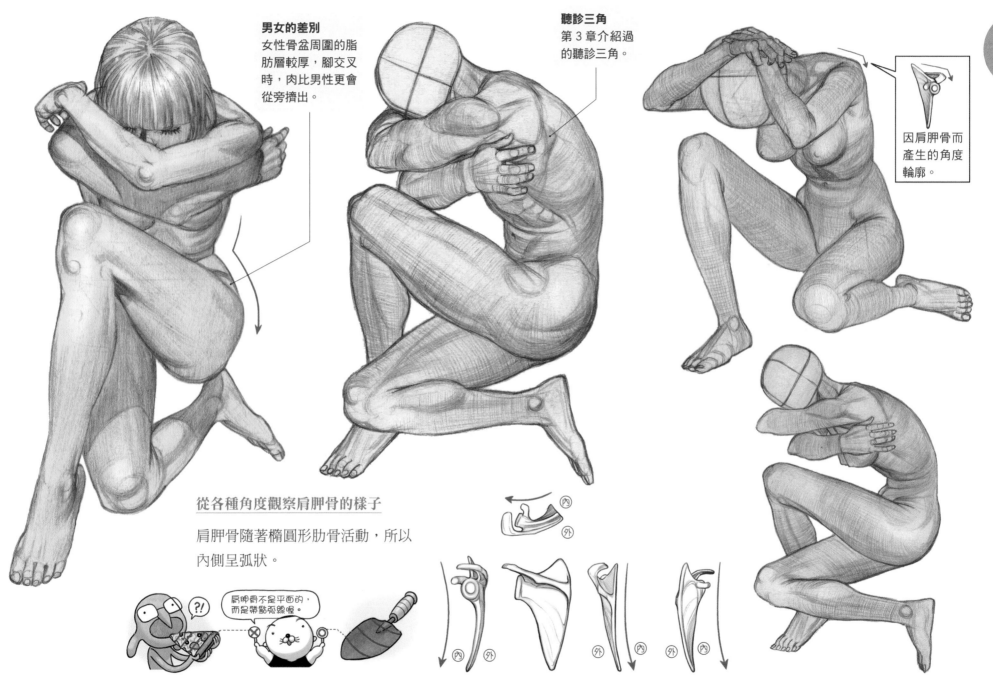

男女的差別
女性骨盆周圍的脂
肪層較厚，腳交叉
時，肉比男性更會
從旁擠出。

聽診三角
第 3 章介紹過
的聽診三角。

因肩胛骨而
產生的角度
輪廓。

從各種角度觀察肩胛骨的樣子

肩胛骨隨著橢圓形肋骨活動，所以
內側呈弧狀。

內
外

?!
肩胛骨不是平面的，
而是帶點弧線喔。

內 外
外 內
外 內

■ 在空中身體前彎的姿勢

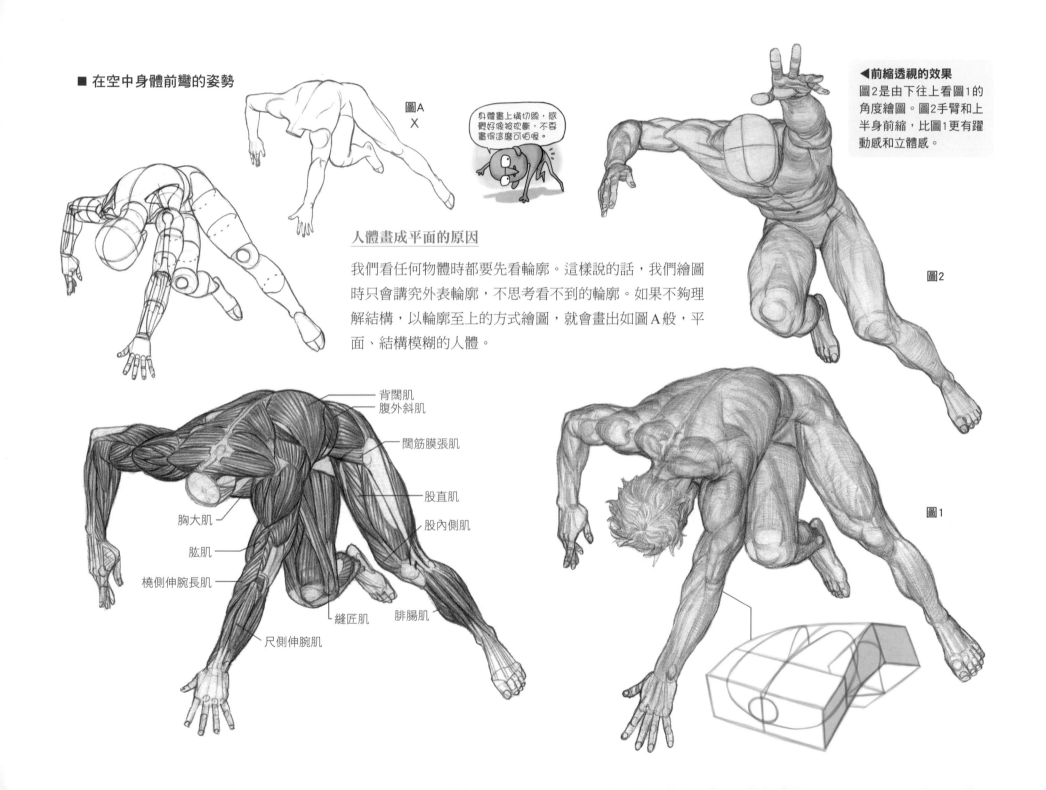

圖A
X

身體畫上橫切線，感覺好像被砍斷，不要畫得這麼可怕喔。

人體畫成平面的原因

我們看任何物體時都要先看輪廓。這樣說的話，我們繪圖時只會講究外表輪廓，不思考看不到的輪廓。如果不夠理解結構，以輪廓至上的方式繪圖，就會畫出如圖A般，平面、結構模糊的人體。

◀前縮透視的效果
圖2是由下往上看圖1的角度繪圖。圖2手臂和上半身前縮，比圖1更有躍動感和立體感。

圖2

背闊肌
腹外斜肌
闊筋膜張肌
股直肌
股內側肌
胸大肌
肱肌
橈側伸腕長肌
縫匠肌
腓腸肌
尺側伸腕肌

圖1

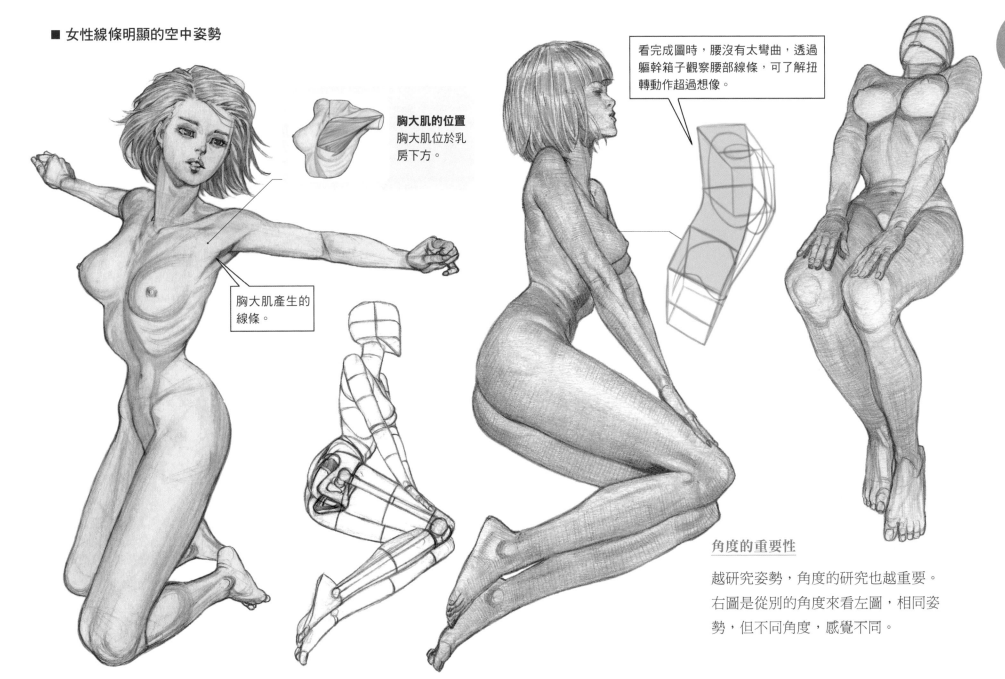

■ 女性線條明顯的空中姿勢

胸大肌的位置
胸大肌位於乳房下方。

胸大肌產生的線條。

看完成圖時，腰沒有太彎曲，透過軀幹箱子觀察腰部線條，可了解扭轉動作超過想像。

角度的重要性

越研究姿勢，角度的研究也越重要。右圖是從別的角度來看左圖，相同姿勢，但不同角度，感覺不同。

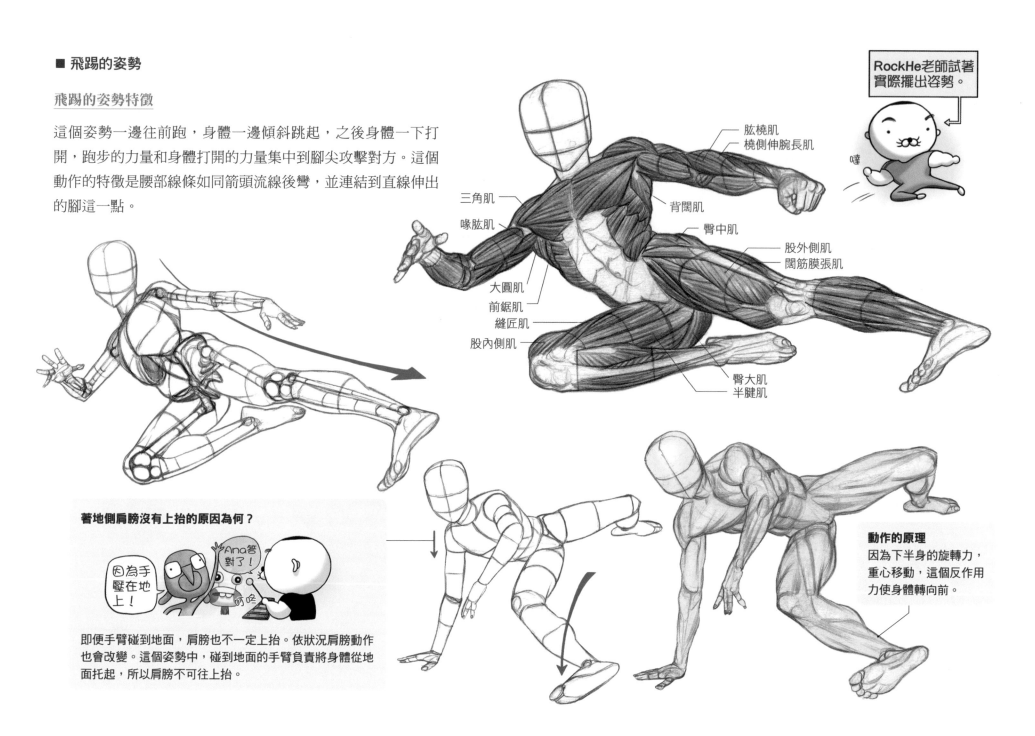

■ 飛踢的姿勢

飛踢的姿勢特徵

這個姿勢一邊往前跑，身體一邊傾斜跳起，之後身體一下打開，跑步的力量和身體打開的力量集中到腳尖攻擊對方。這個動作的特徵是腰部線條如同箭頭流線後彎，並連結到直線伸出的腳這一點。

RockHe老師試著實際擺出姿勢。

嗒

肱橈肌
橈側伸腕長肌

三角肌
背闊肌
喙肱肌
臀中肌
股外側肌
闊筋膜張肌
大圓肌
前鋸肌
縫匠肌
股內側肌
臀大肌
半腱肌

著地側肩膀沒有上抬的原因為何？

因為手壓在地上！

Ana答對了！

啊咚

即便手臂碰到地面，肩膀也不一定上抬。依狀況肩膀動作也會改變。這個姿勢中，碰到地面的手臂負責將身體從地面托起，所以肩膀不可往上抬。

動作的原理
因為下半身的旋轉力，重心移動，這個反作用力使身體轉向前。

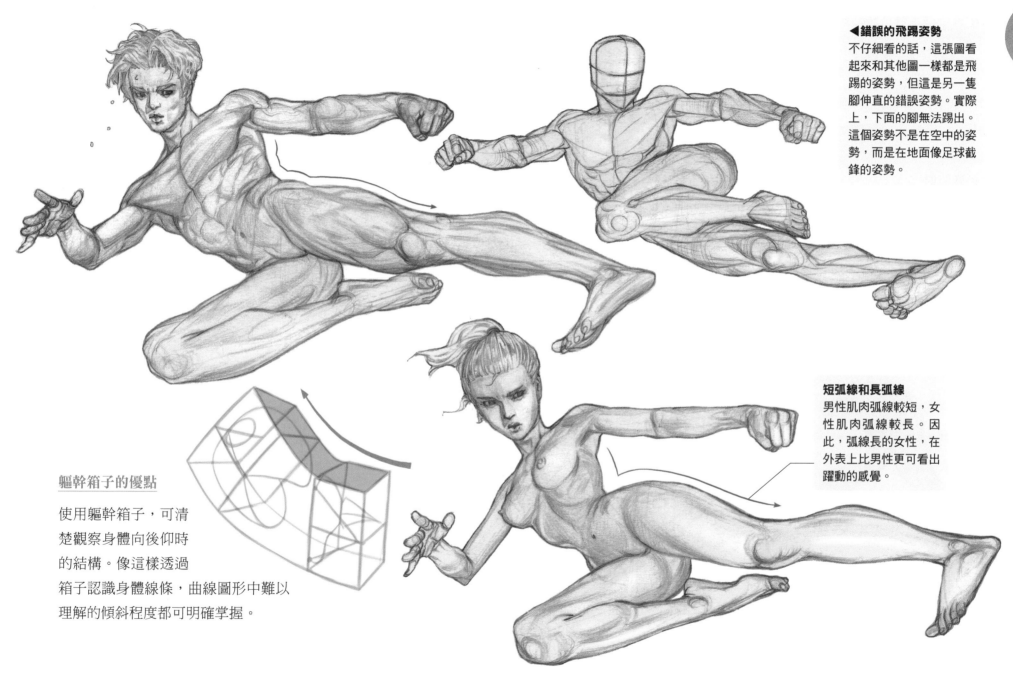

◀錯誤的飛踢姿勢
不仔細看的話,這張圖看起來和其他圖一樣都是飛踢的姿勢,但這是另一隻腳伸直的錯誤姿勢。實際上,下面的腳無法踢出。這個姿勢不是在空中的姿勢,而是在地面像足球截鋒的姿勢。

短弧線和長弧線
男性肌肉弧線較短,女性肌肉弧線較長。因此,弧線長的女性,在外表上比男性更可看出躍動的感覺。

軀幹箱子的優點

使用軀幹箱子,可清楚觀察身體向後仰時的結構。像這樣透過箱子認識身體線條,曲線圖形中難以理解的傾斜程度都可明確掌握。

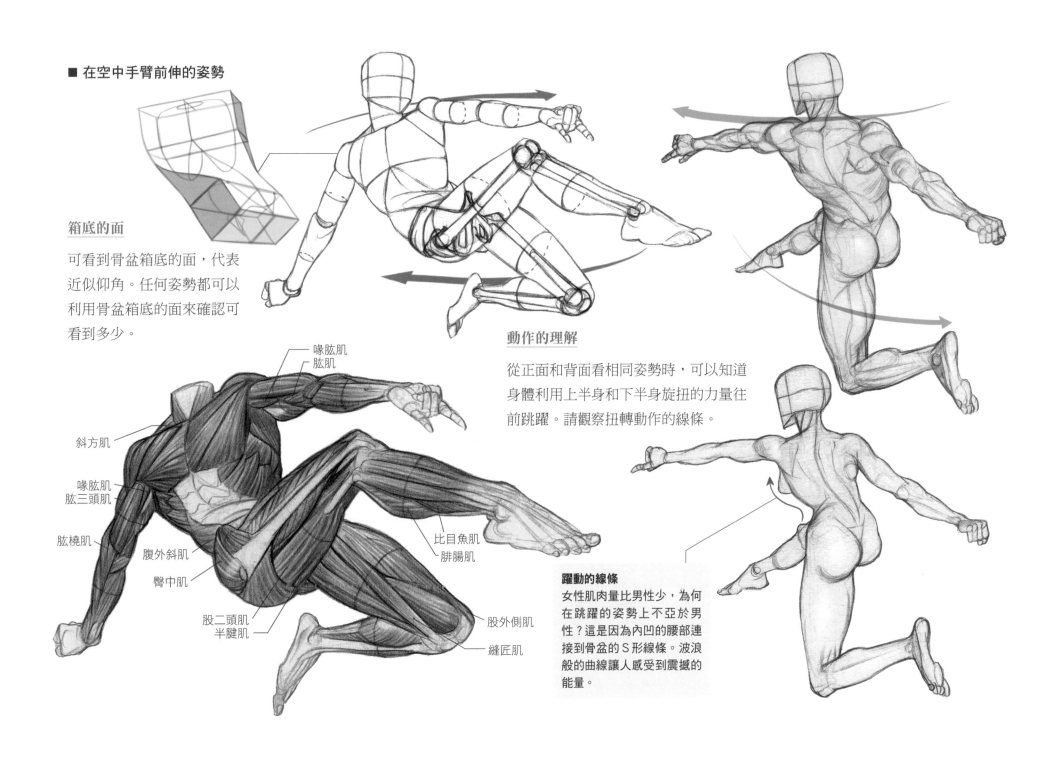

■ 在空中手臂前伸的姿勢

箱底的面

可看到骨盆箱底的面，代表
近似仰角。任何姿勢都可以
利用骨盆箱底的面來確認可
看到多少。

動作的理解

從正面和背面看相同姿勢時，可以知道
身體利用上半身和下半身旋扭的力量往
前跳躍。請觀察扭轉動作的線條。

喙肱肌
肱肌

斜方肌

喙肱肌
肱三頭肌

肱橈肌

腹外斜肌

臀中肌

比目魚肌
腓腸肌

股二頭肌
半腱肌

股外側肌

縫匠肌

躍動的線條
女性肌肉量比男性少，為何
在跳躍的姿勢上不亞於男
性？這是因為內凹的腰部連
接到骨盆的S形線條。波浪
般的曲線讓人感受到震撼的
能量。

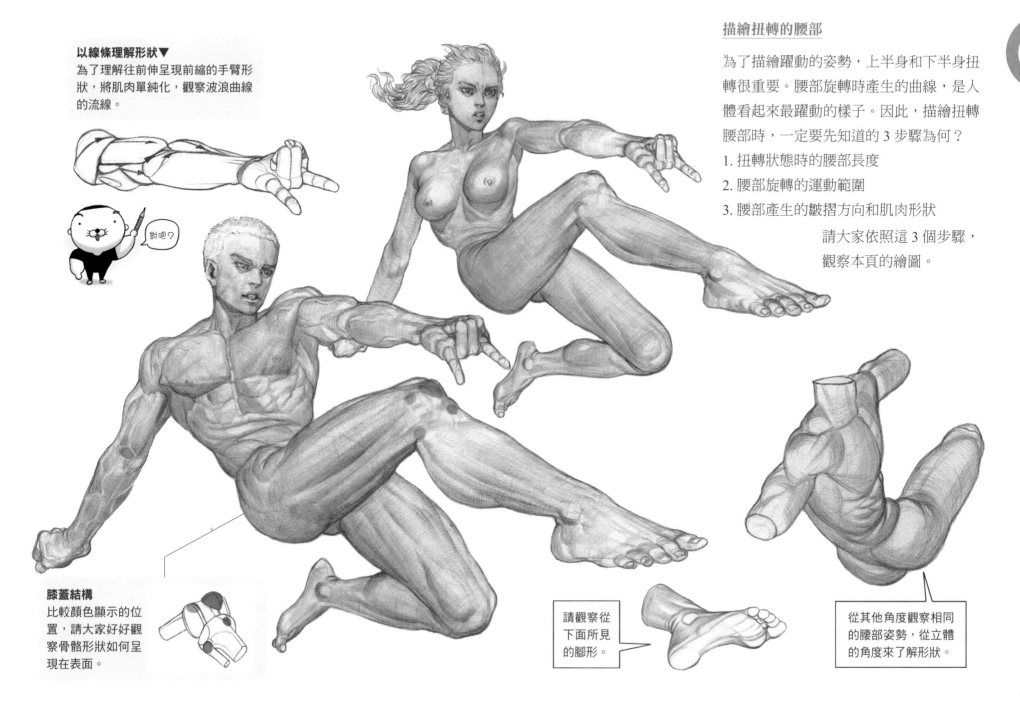

以線條理解形狀▼
為了理解往前伸呈現前縮的手臂形狀，將肌肉單純化，觀察波浪曲線的流線。

對吧？

膝蓋結構
比較顏色顯示的位置，請大家好好觀察骨骼形狀如何呈現在表面。

描繪扭轉的腰部

為了描繪躍動的姿勢，上半身和下半身扭轉很重要。腰部旋轉時產生的曲線，是人體看起來最躍動的樣子。因此，描繪扭轉腰部時，一定要先知道的 3 步驟為何？

1. 扭轉狀態時的腰部長度
2. 腰部旋轉的運動範圍
3. 腰部產生的皺摺方向和肌肉形狀

請大家依照這 3 個步驟，觀察本頁的繪圖。

動態角度的解剖學

請觀察從下面所見的腳形。

從其他角度觀察相同的腰部姿勢，從立體的角度來了解形狀。

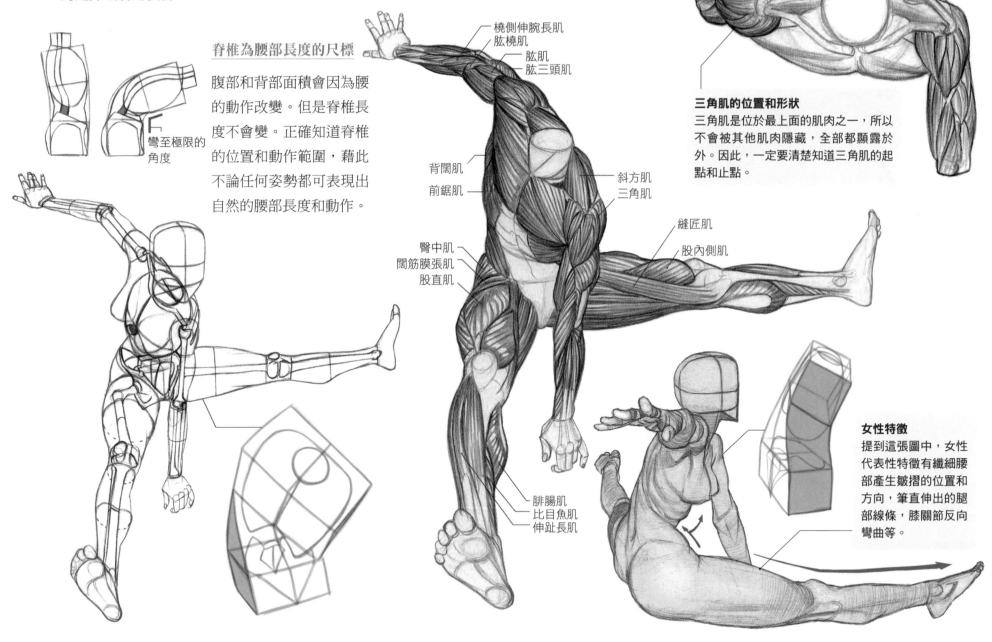

■ 跨越障礙物的姿勢

彎至極限的角度

脊椎為腰部長度的尺標

腹部和背部面積會因為腰的動作改變。但是脊椎長度不會變。正確知道脊椎的位置和動作範圍，藉此不論任何姿勢都可表現出自然的腰部長度和動作。

橈側伸腕長肌
肱橈肌
肱肌
肱三頭肌

背闊肌
前鋸肌

斜方肌
三角肌

縫匠肌

股內側肌

臀中肌
闊筋膜張肌
股直肌

腓腸肌
比目魚肌
伸趾長肌

三角肌的位置和形狀

三角肌是位於最上面的肌肉之一，所以不會被其他肌肉隱藏，全部都顯露於外。因此，一定要清楚知道三角肌的起點和止點。

女性特徵

提到這張圖中，女性代表性特徵有纖細腰部產生皺摺的位置和方向，筆直伸出的腿部線條，膝關節反向彎曲等。

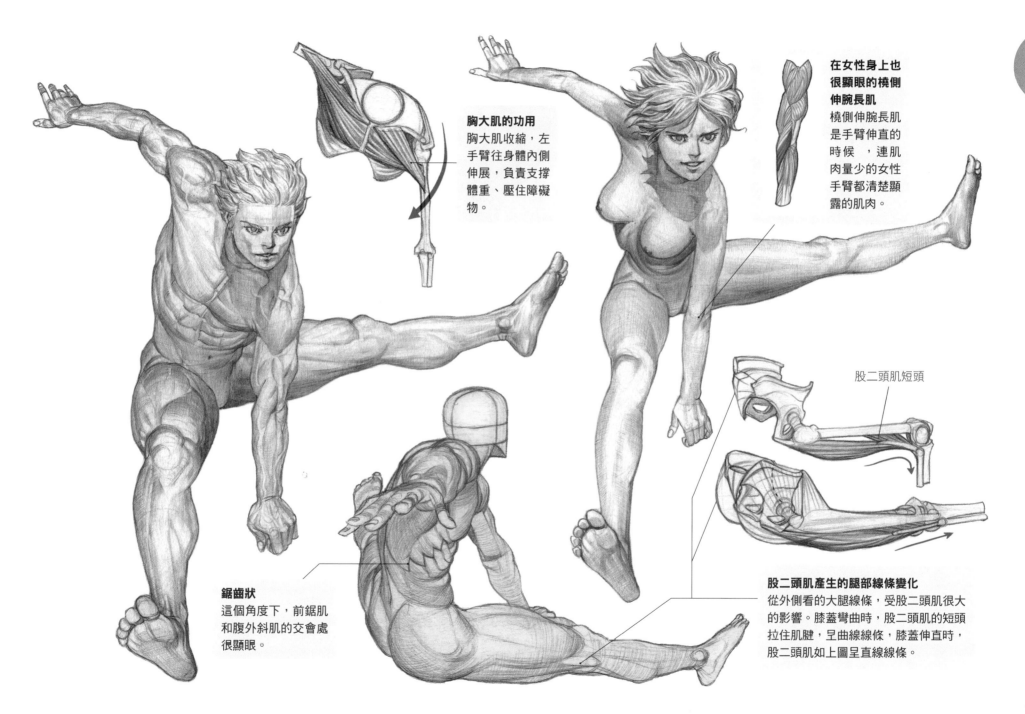

胸大肌的功用
胸大肌收縮，左手臂往身體內側伸展，負責支撐體重、壓住障礙物。

在女性身上也很顯眼的橈側伸腕長肌
橈側伸腕長肌是手臂伸直的時候，連肌肉量少的女性手臂都清楚顯露的肌肉。

股二頭肌短頭

鋸齒狀
這個角度下，前鋸肌和腹外斜肌的交會處很顯眼。

股二頭肌產生的腿部線條變化
從外側看的大腿線條，受股二頭肌很大的影響。膝蓋彎曲時，股二頭肌的短頭拉住肌腱，呈曲線線條，膝蓋伸直時，股二頭肌如上圖呈直線線條。

■ 排球的姿勢

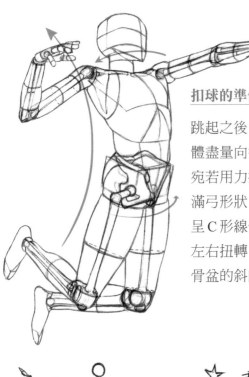

扣球的準備姿勢

跳起之後，為了擊球身體盡量向後仰的姿勢。宛若用力拉起弓弦時的滿弓形狀，從頭到腳尖呈C形線條。身體也往左右扭轉，所以肩膀和骨盆的斜向相互不一。

擊球的姿勢

身體如弓弦向後仰，集結最大力量往前彈出擊球。身體呈反向C字形的線條，擊出後再呈反向C形線條。在空中的姿勢，力量的方向比重心重要。

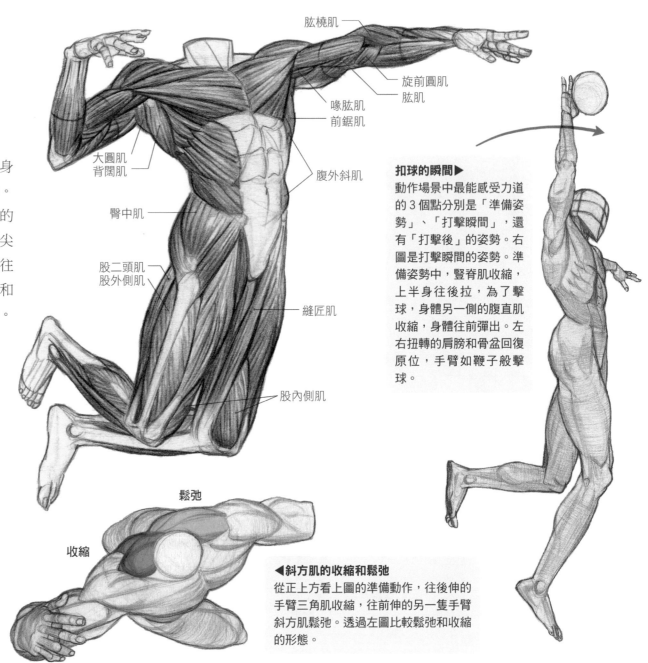

肱橈肌
旋前圓肌
肱肌
喙肱肌
前鋸肌
大圓肌
背闊肌
腹外斜肌
臀中肌
股二頭肌
股外側肌
縫匠肌
股內側肌

扣球的瞬間▶

動作場景中最能感受力道的3個點分別是「準備姿勢」、「打擊瞬間」，還有「打擊後」的姿勢。右圖是打擊瞬間的姿勢。準備姿勢中，豎脊肌收縮，上半身往後拉，為了擊球，身體另一側的腹直肌收縮，身體往前彈出。左右扭轉的肩膀和骨盆回復原位，手臂如鞭子般擊球。

鬆弛

收縮

◀斜方肌的收縮和鬆弛

從正上方看上圖的準備動作，往後伸的手臂三角肌收縮，往前伸的另一隻手臂斜方肌鬆弛。透過左圖比較鬆弛和收縮的形態。

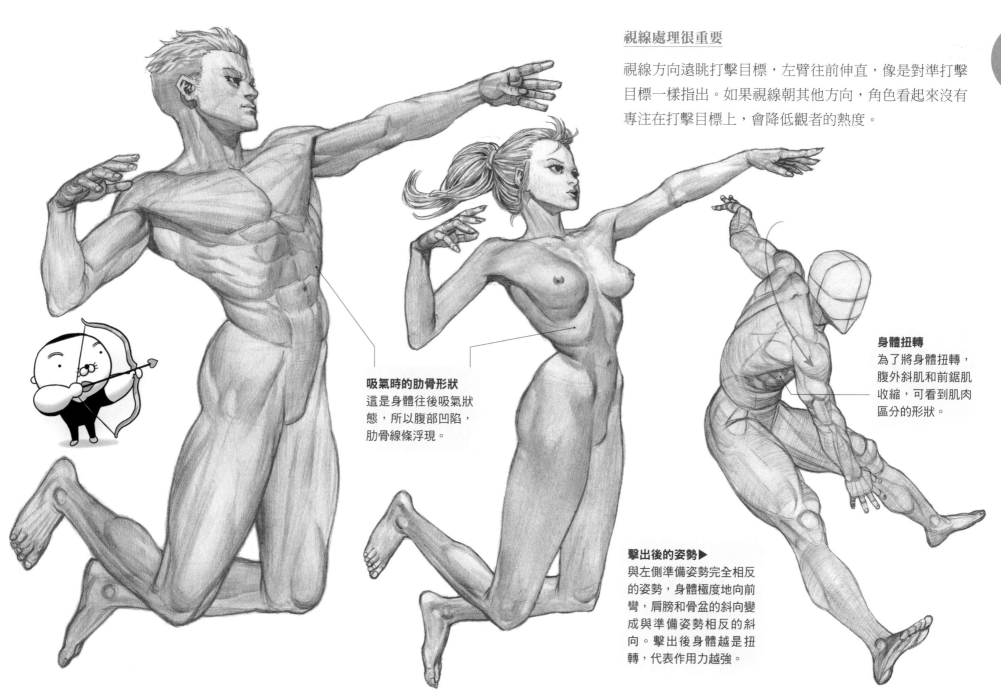

視線處理很重要

視線方向遠眺打擊目標，左臂往前伸直，像是對準打擊目標一樣指出。如果視線朝其他方向，角色看起來沒有專注在打擊目標上，會降低觀者的熱度。

身體扭轉
為了將身體扭轉，腹外斜肌和前鋸肌收縮，可看到肌肉區分的形狀。

吸氣時的肋骨形狀
這是身體往後吸氣狀態，所以腹部凹陷，肋骨線條浮現。

擊出後的姿勢▶
與左側準備姿勢完全相反的姿勢，身體極度地向前彎，肩膀和骨盆的斜向變成與準備姿勢相反的斜向。擊出後身體越是扭轉，代表作用力越強。

■ 跳躍的姿勢

向後仰的姿勢

上半身後仰、手臂上抬吸氣，可看到肋骨線條。骨頭即使運動，長度和體積都不會改變，以骨骼為基準加上肌肉，即使困難的姿勢都可以維持人體比例。

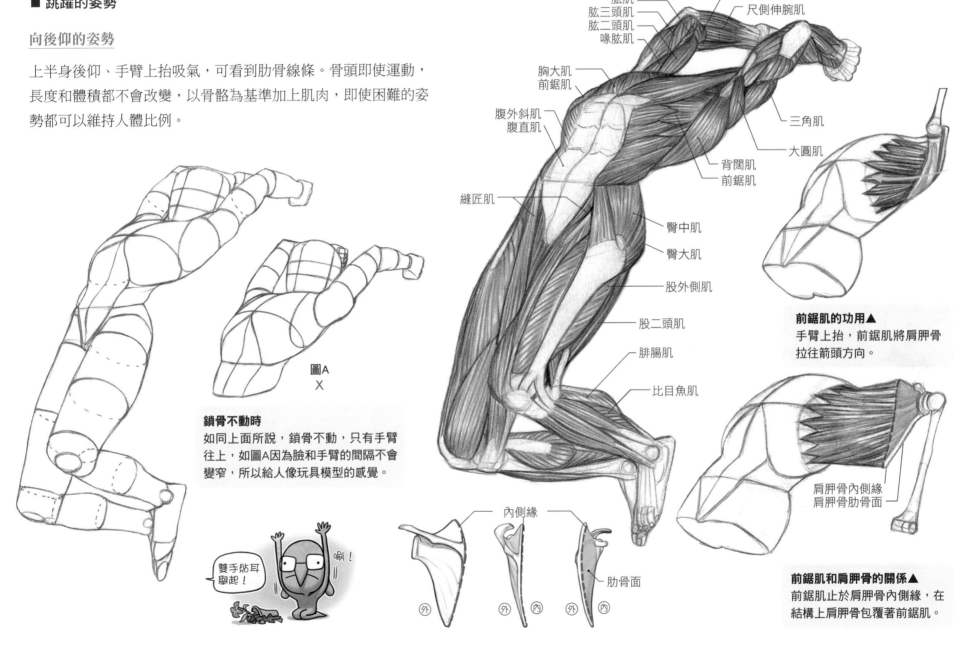

圖A
✕

鎖骨不動時
如同上面所說，鎖骨不動，只有手臂往上，如圖A因為臉和手臂的間隔不會變窄，所以給人像玩具模型的感覺。

雙手貼耳舉起！

啊！

肱肌
肱三頭肌
肱二頭肌
喙肱肌

旋前圓肌
尺側伸腕肌

胸大肌
前鋸肌

腹外斜肌
腹直肌

三角肌

大圓肌

背闊肌
前鋸肌

縫匠肌

臀中肌

臀大肌

股外側肌

股二頭肌

腓腸肌

比目魚肌

前鋸肌的功用▲
手臂上抬，前鋸肌將肩胛骨拉往箭頭方向。

內側緣

肋骨面

外 外 內 外 內

前鋸肌和肩胛骨的關係▲
前鋸肌止於肩胛骨內側緣，在結構上肩胛骨包覆著前鋸肌。

肩胛骨內側緣
肩胛骨肋骨面

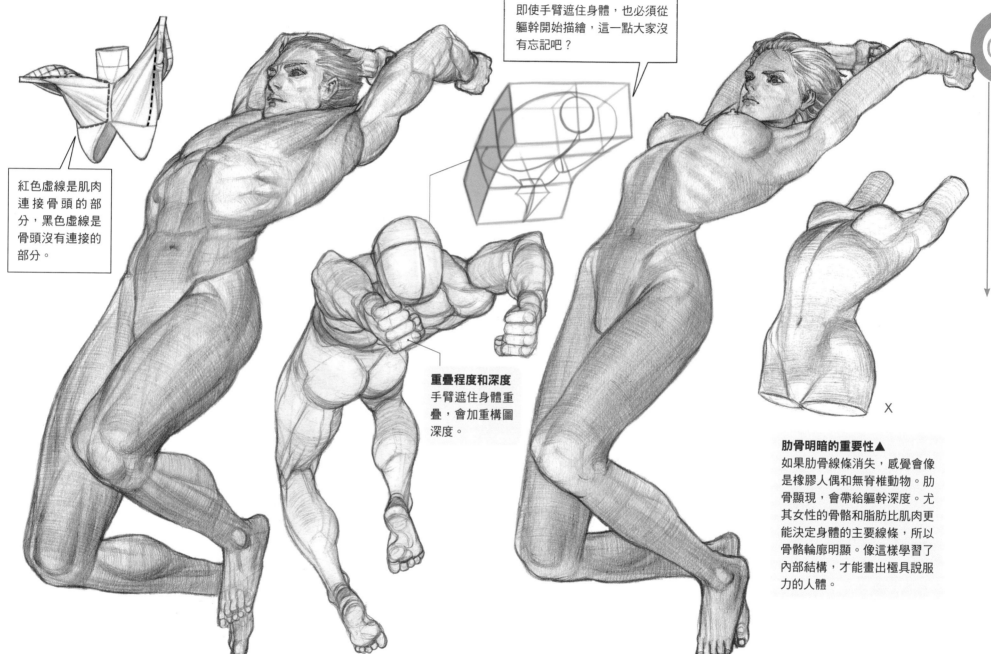

即使手臂遮住身體，也必須從軀幹開始描繪，這一點大家沒有忘記吧？

紅色虛線是肌肉連接骨頭的部分，黑色虛線是骨頭沒有連接的部分。

重疊程度和深度
手臂遮住身體重疊，會加重構圖深度。

X

肋骨明暗的重要性▲
如果肋骨線條消失，感覺會像是橡膠人偶和無脊椎動物。肋骨顯現，會帶給軀幹深度。尤其女性的骨骼和脂肪比肌肉更能決定身體的主要線條，所以骨骼輪廓明顯。像這樣學習了內部結構，才能畫出極具說服力的人體。

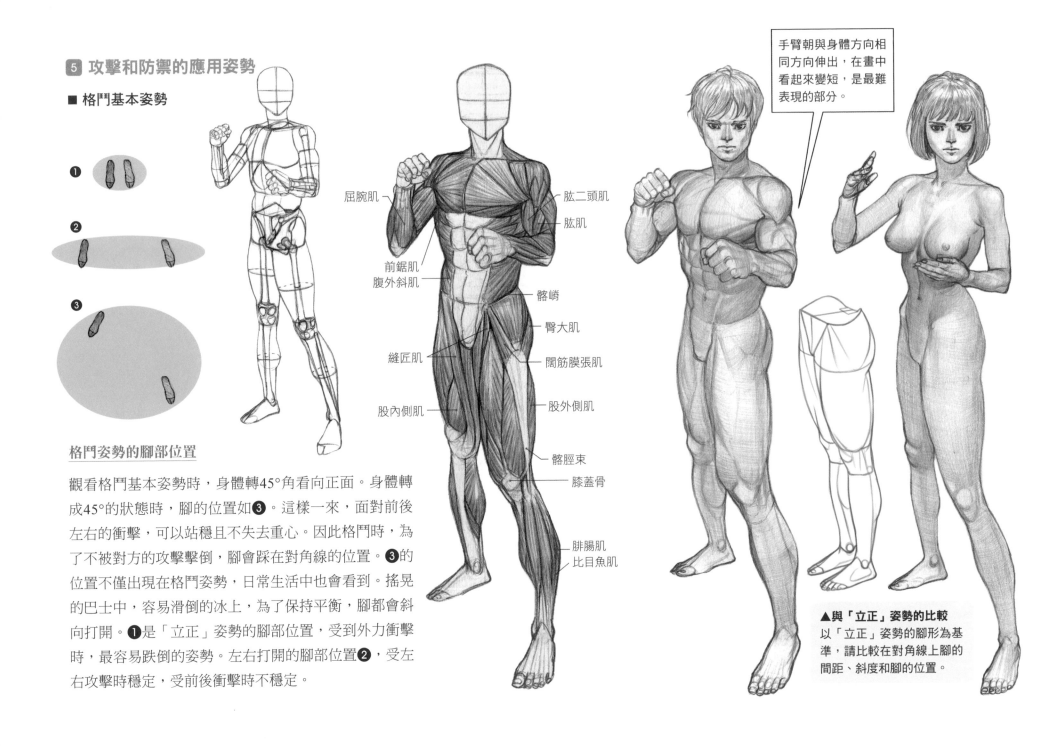

5 攻擊和防禦的應用姿勢

■ 格鬥基本姿勢

❶

❷

❸

格鬥姿勢的腳部位置

觀看格鬥基本姿勢時,身體轉45°角看向正面。身體轉
成45°的狀態時,腳的位置如❸。這樣一來,面對前後
左右的衝擊,可以站穩且不失去重心。因此格鬥時,為
了不被對方的攻擊擊倒,腳會踩在對角線的位置。❸的
位置不僅出現在格鬥姿勢,日常生活中也會看到。搖晃
的巴士中,容易滑倒的冰上,為了保持平衡,腳都會斜
向打開。❶是「立正」姿勢的腳部位置,受到外力衝擊
時,最容易跌倒的姿勢。左右打開的腳部位置❷,受左
右攻擊時穩定,受前後衝擊時不穩定。

屈腕肌

前鋸肌
腹外斜肌

縫匠肌

股內側肌

肱二頭肌

肱肌

髂嵴

臀大肌

闊筋膜張肌

股外側肌

髂脛束

膝蓋骨

腓腸肌
比目魚肌

手臂朝與身體方向相
同方向伸出,在畫中
看起來變短,是最難
表現的部分。

▲與「立正」姿勢的比較
以「立正」姿勢的腳形為基
準,請比較在對角線上腳的
間距、斜度和腳的位置。

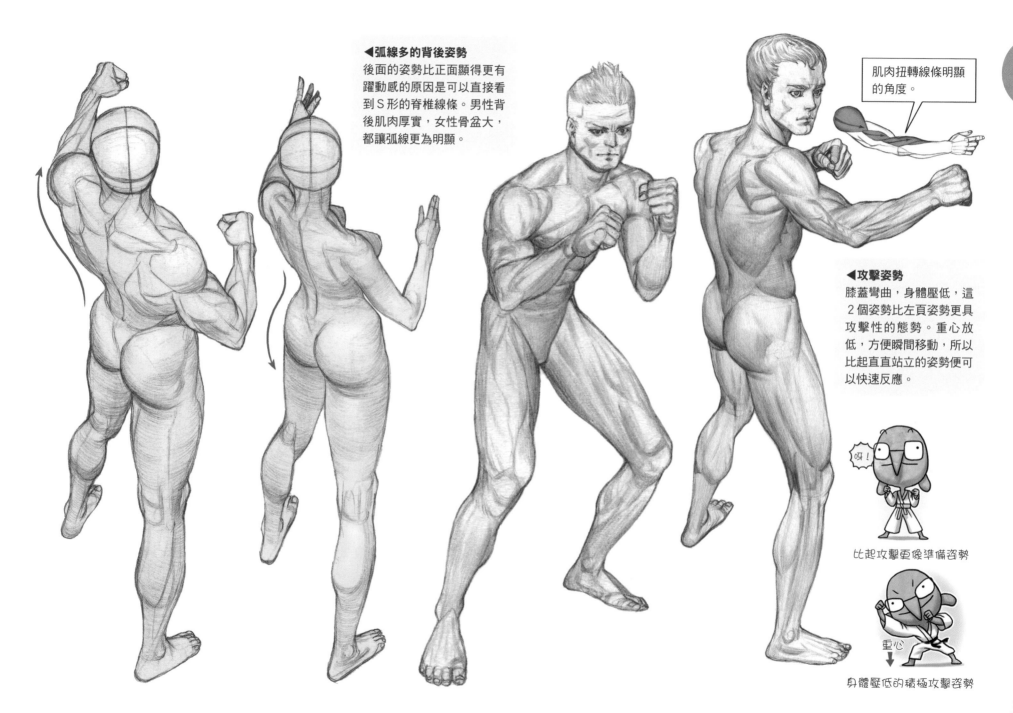

◀弧線多的背後姿勢
後面的姿勢比正面顯得更有
躍動感的原因是可以直接看
到 S 形的脊椎線條。男性背
後肌肉厚實，女性骨盆大，
都讓弧線更為明顯。

肌肉扭轉線條明顯
的角度。

◀攻擊姿勢
膝蓋彎曲，身體壓低，這
2 個姿勢比左頁姿勢更具
攻擊性的態勢。重心放
低，方便瞬間移動，所以
比起直直站立的姿勢便可
以快速反應。

呀！

比起攻擊更像準備姿勢

重心

身體壓低的積極攻擊姿勢

■ 單手伸出的格鬥技基本姿勢

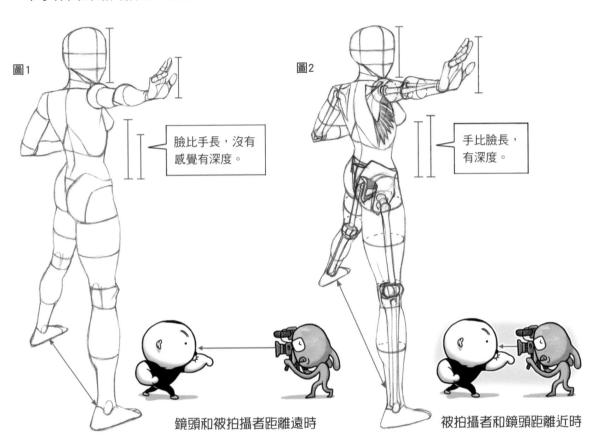

圖1

臉比手長，沒有
感覺有深度。

圖2

手比臉長，
有深度。

鏡頭和被拍攝者距離遠時

被拍攝者和鏡頭距離近時

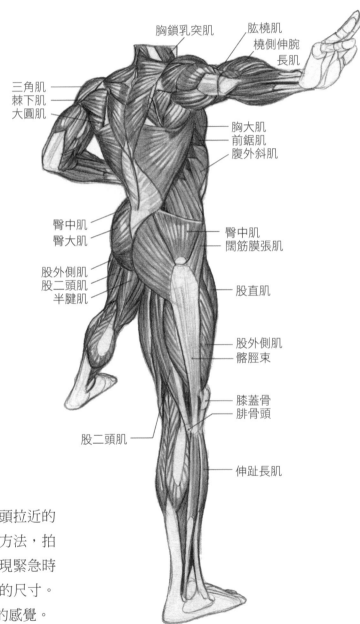

胸鎖乳突肌　肱橈肌
橈側伸腕
長肌

三角肌
棘下肌
大圓肌

胸大肌
前鋸肌
腹外斜肌

臀中肌
臀大肌

臀中肌
闊筋膜張肌

股外側肌
股二頭肌
半腱肌

股直肌

股外側肌
髂脛束

膝蓋骨
腓骨頭

股二頭肌

伸趾長肌

鏡頭和被拍者的距離產生繪圖的差別

前縮透視有相機鏡頭拉近拍攝被拍攝者，以及相機直接靠近被拍攝者拍攝的 2 種方法。圖1是鏡頭拉近的
拍攝方法，比起表現深度，多用於表現一般成像時的拍攝方法。圖2是直接靠近被拍攝者的拍攝方法，拍
攝目標變得立體鮮明，是想表現極度寫實、真實時的拍攝方法。美國漫畫超級英雄中，為了表現緊急時
刻的震撼動作，以相機直接靠近的特寫來描摹。這個方法改變了靠近鏡頭處的物件和遠處物件的尺寸。
如圖2面對鏡頭伸直手時，向前伸的手表現得比後面的臉大，給人畫面中的事就發生在鏡頭旁邊的感覺。

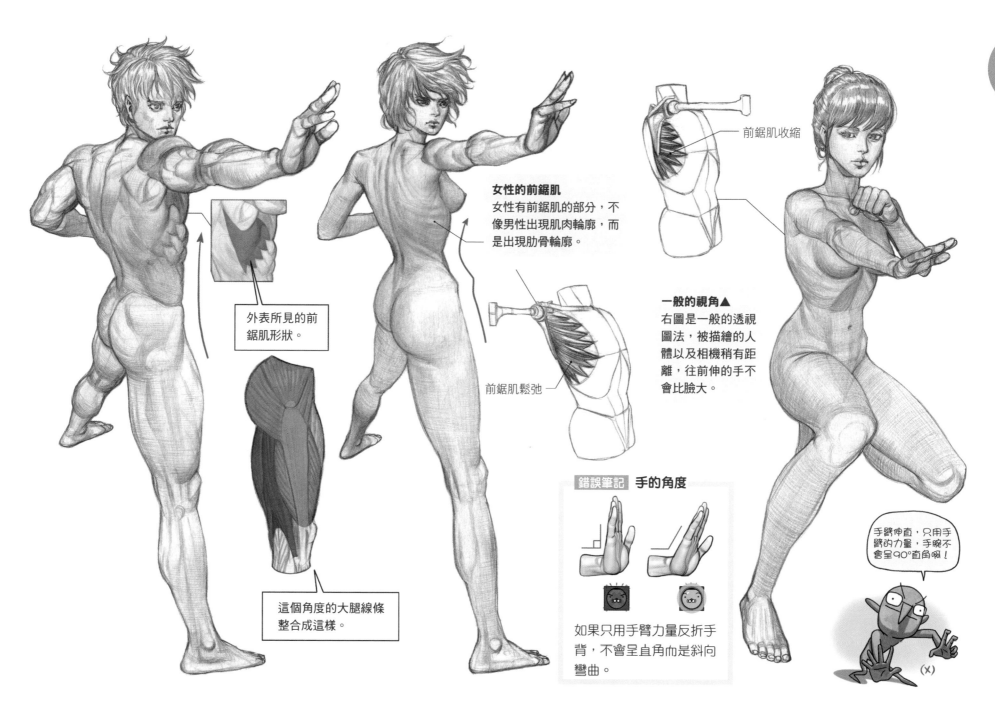

前鋸肌收縮

女性的前鋸肌
女性有前鋸肌的部分，不
像男性出現肌肉輪廓，而
是出現肋骨輪廓。

外表所見的前
鋸肌形狀。

一般的視角▲
右圖是一般的透視
圖法，被描繪的人
體以及相機稍有距
離，往前伸的手不
會比臉大。

前鋸肌鬆弛

這個角度的大腿線條
整合成這樣。

錯誤筆記 **手的角度**

如果只用手臂力量反折手
背，不會呈直角而是斜向
彎曲。

手臂伸直，只用手
臂的力量，手腕不
會呈90°直角啊！

(X)

■ 俯角所見的格鬥技準備姿勢

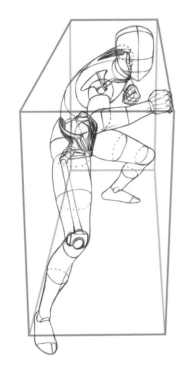

從俯角描繪動作姿勢

俯角的 3 點透視，比相同高度的視線，給人更華麗躍動的感覺，強調在畫面前的目標，適合用於震撼力的場景，經常用於動作場景。從上半身分析本頁的姿勢時，往前伸出的手臂是防禦臉的姿勢，往後拉的手臂是拳擊攻擊的準備姿勢。下半身雙膝彎曲，腳站在對角線方向，打開站立，擺出可以快速攻擊和防禦前後左右的姿勢。

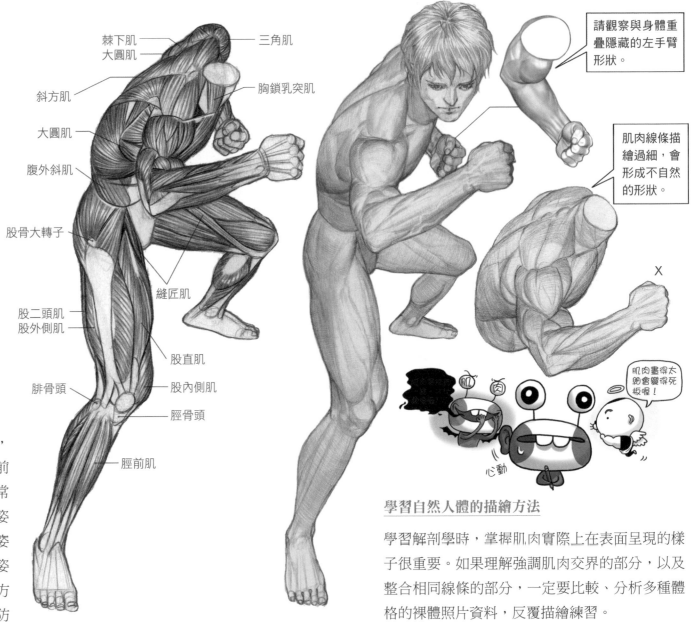

棘下肌
大圓肌
斜方肌
大圓肌
腹外斜肌
股骨大轉子
縫匠肌
股二頭肌
股外側肌
腓骨頭
股直肌
股內側肌
脛骨頭
脛前肌
三角肌
胸鎖乳突肌

請觀察與身體重疊隱藏的左手臂形狀。

肌肉線條描繪過細，會形成不自然的形狀。

X

肌肉畫得太飽會變得死板喔！

學習自然人體的描繪方法

學習解剖學時，掌握肌肉實際上在表面呈現的樣子很重要。如果理解強調肌肉交界的部分，以及整合相同線條的部分，一定要比較、分析多種體格的裸體照片資料，反覆描繪練習。

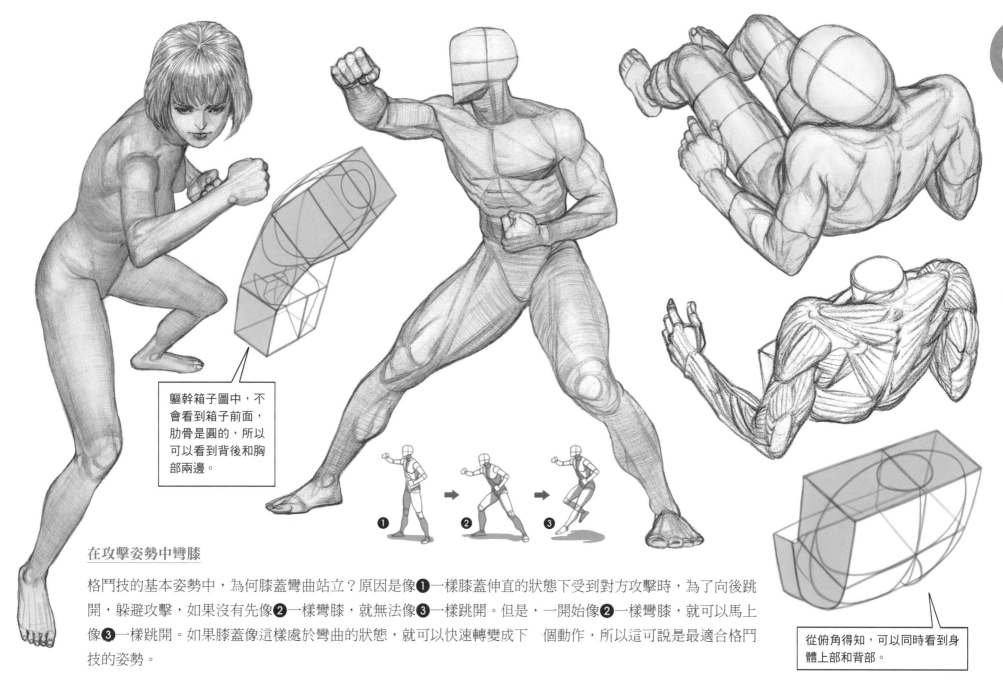

軀幹箱子圖中,不會看到箱子前面,肋骨是圓的,所以可以看到背後和胸部兩邊。

從俯角得知,可以同時看到身體上部和背部。

在攻擊姿勢中彎膝

格鬥技的基本姿勢中,為何膝蓋彎曲站立?原因是像❶一樣膝蓋伸直的狀態下受到對方攻擊時,為了向後跳開,躲避攻擊,如果沒有先像❷一樣彎膝,就無法像❸一樣跳開。但是,一開始像❷一樣彎膝,就可以馬上像❸一樣跳開。如果膝蓋像這樣處於彎曲的狀態,就可以快速轉變成下 個動作,所以這可說是最適合格鬥技的姿勢。

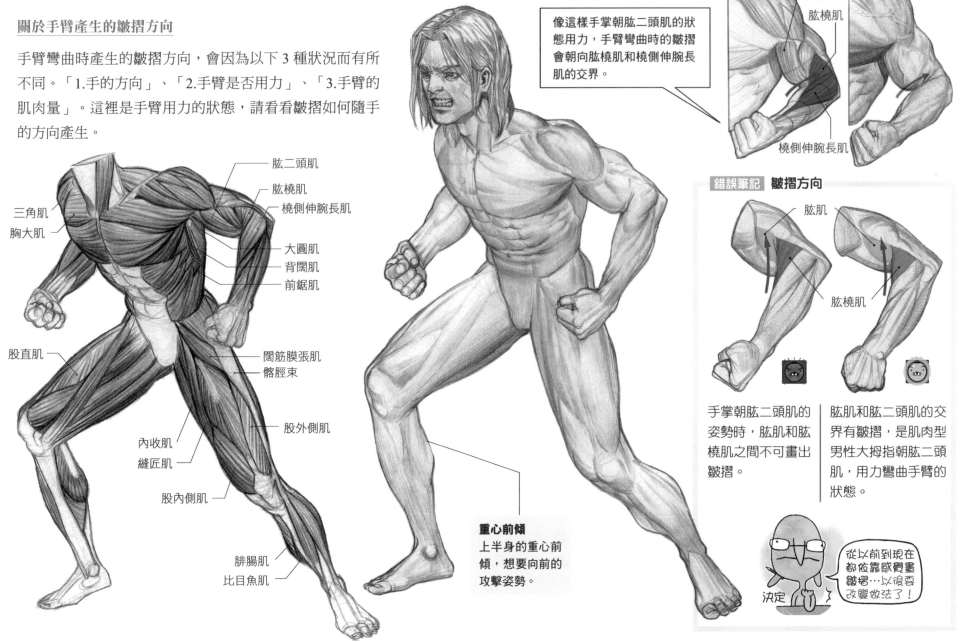

■ 恐嚇對方的姿勢

關於手臂產生的皺摺方向

手臂彎曲時產生的皺摺方向，會因為以下 3 種狀況而有所不同。「1.手的方向」、「2.手臂是否用力」、「3.手臂的肌肉量」。這裡是手臂用力的狀態，請看看皺摺如何隨手的方向產生。

三角肌
胸大肌

股直肌

內收肌
縫匠肌

腓腸肌
比目魚肌

肱二頭肌
肱橈肌
橈側伸腕長肌

大圓肌
背闊肌
前鋸肌

闊筋膜張肌
髂脛束

股外側肌

股內側肌

重心前傾
上半身的重心前傾，想要向前的攻擊姿勢。

像這樣手掌朝肱二頭肌的狀態用力，手臂彎曲時的皺摺會朝向肱橈肌和橈側伸腕長肌的交界。

肱二頭肌
肱橈肌

橈側伸腕長肌

錯誤筆記 皺摺方向

肱肌

肱橈肌

手掌朝肱二頭肌的姿勢時，肱肌和肱橈肌之間不可畫出皺摺。

肱肌和肱二頭肌的交界有皺摺，是肌肉型男性大拇指朝肱二頭肌，用力彎曲手臂的狀態。

決定

從以前到現在都依靠感覺畫皺摺…以後要改變做法了！

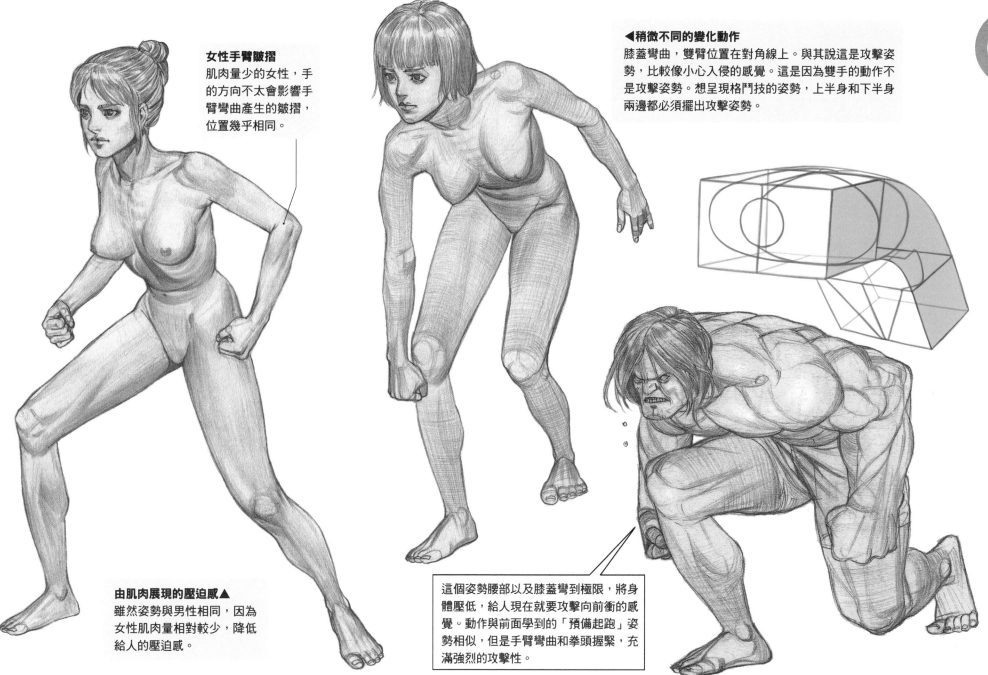

女性手臂皺摺
肌肉量少的女性，手
的方向不太會影響手
臂彎曲產生的皺摺，
位置幾乎相同。

◀稍微不同的變化動作
膝蓋彎曲，雙臂位置在對角線上。與其說這是攻擊姿
勢，比較像小心入侵的感覺。這是因為雙手的動作不
是攻擊姿勢。想呈現格鬥技的姿勢，上半身和下半身
兩邊都必須擺出攻擊姿勢。

04

動態角度的解剖學

由肌肉展現的壓迫感▲
雖然姿勢與男性相同，因為
女性肌肉量相對較少，降低
給人的壓迫感。

這個姿勢腰部以及膝蓋彎到極限，將身
體壓低，給人現在就要攻擊向前衝的感
覺。動作與前面學到的「預備起跑」姿
勢相似，但是手臂彎曲和拳頭握緊，充
滿強烈的攻擊性。

280
281

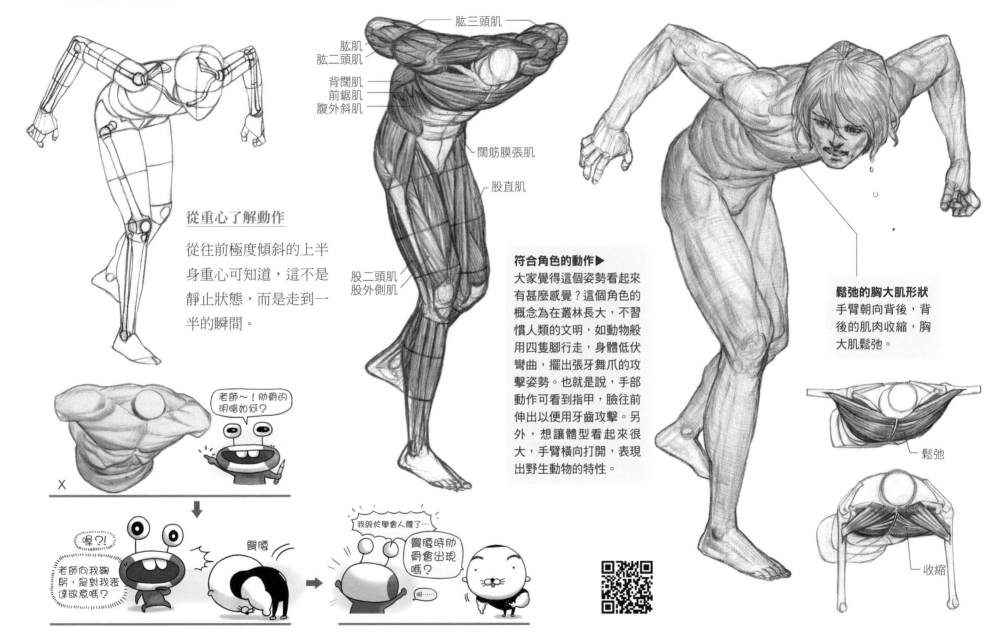

■ 動物般的恐嚇姿勢

從重心了解動作

從往前極度傾斜的上半身重心可知道，這不是靜止狀態，而是走到一半的瞬間。

肱三頭肌
肱肌
肱二頭肌
背闊肌
前鋸肌
腹外斜肌
闊筋膜張肌
股直肌
股二頭肌
股外側肌

符合角色的動作▶
大家覺得這個姿勢看起來有甚麼感覺？這個角色的概念為在叢林長大，不習慣人類的文明，如動物般用四隻腳行走，身體低伏彎曲，擺出張牙舞爪的攻擊姿勢。也就是說，手部動作可看到指甲，臉往前伸出以便用牙齒攻擊。另外，想讓體型看起來很大，手臂橫向打開，表現出野生動物的特性。

鬆弛的胸大肌形狀
手臂朝向背後，背後的肌肉收縮，胸大肌鬆弛。

鬆弛

收縮

老師～！肋骨的明暗如何？

X

喔?!
老師向我鞠躬，是對我表達敬意嗎？

彎腰

我終於學會人體了…
彎腰時肋骨會出現嗎？

啊……

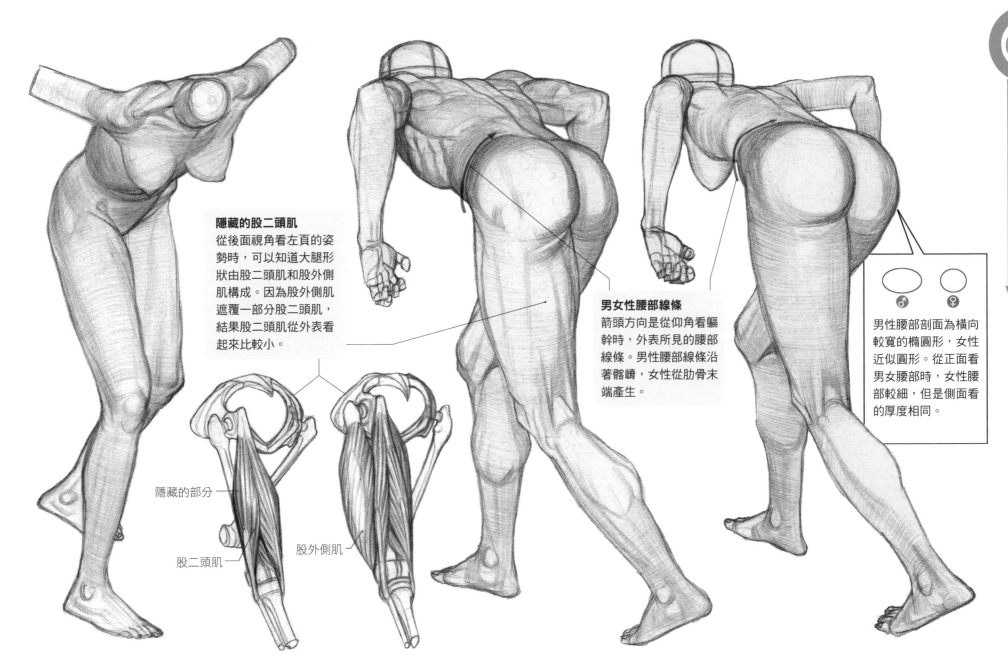

隱藏的股二頭肌
從後面視角看左頁的姿勢時,可以知道大腿形狀由股二頭肌和股外側肌構成。因為股外側肌遮覆一部分股二頭肌,結果股二頭肌從外表看起來比較小。

男女性腰部線條
箭頭方向是從仰角看軀幹時,外表所見的腰部線條。男性腰部線條沿著髂嵴,女性從肋骨末端產生。

男性腰部剖面為橫向較寬的橢圓形,女性近似圓形。從正面看男女腰部時,女性腰部較細,但是側面看的厚度相同。

隱藏的部分

股二頭肌

股外側肌

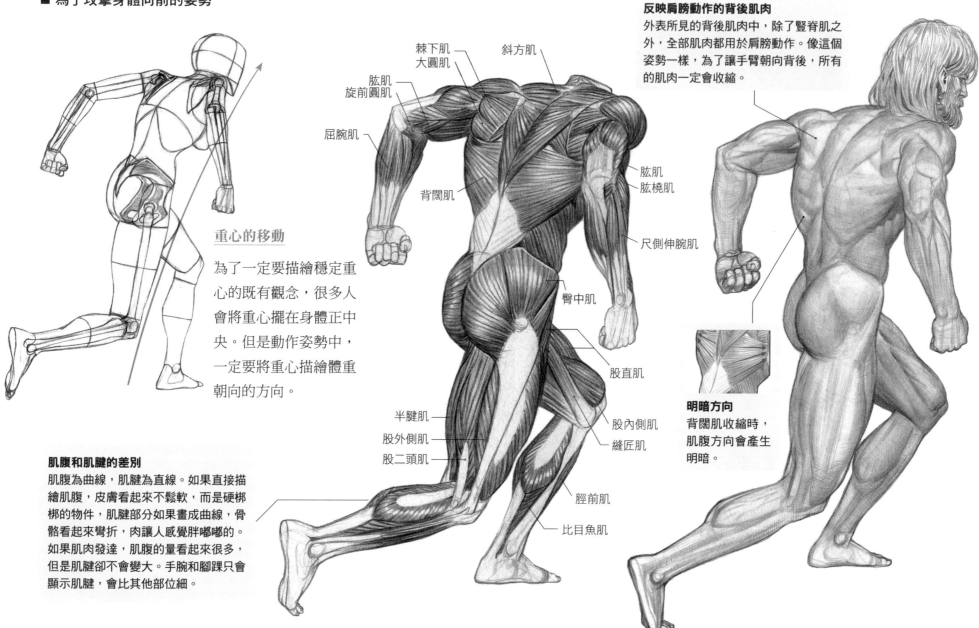

■ 為了攻擊身體向前的姿勢

重心的移動

為了一定要描繪穩定重心的既有觀念，很多人會將重心擺在身體正中央。但是動作姿勢中，一定要將重心描繪體重朝向的方向。

肌腹和肌腱的差別

肌腹為曲線，肌腱為直線。如果直接描繪肌腹，皮膚看起來不鬆軟，而是硬梆梆的物件，肌腱部分如果畫成曲線，骨骼看起來彎折，肉讓人感覺胖嘟嘟的。如果肌肉發達，肌腹的量看起來很多，但是肌腱卻不會變大。手腕和腳踝只會顯示肌腱，會比其他部位細。

棘下肌
大圓肌
斜方肌
肱肌
旋前圓肌
屈腕肌
背闊肌
肱肌
肱橈肌
尺側伸腕肌
臀中肌
股直肌
半腱肌
股外側肌
股二頭肌
股內側肌
縫匠肌
脛前肌
比目魚肌

反映肩膀動作的背後肌肉

外表所見的背後肌肉中，除了豎脊肌之外，全部肌肉都用於肩膀動作。像這個姿勢一樣，為了讓手臂朝向背後，所有的肌肉一定會收縮。

明暗方向

背闊肌收縮時，肌腹方向會產生明暗。

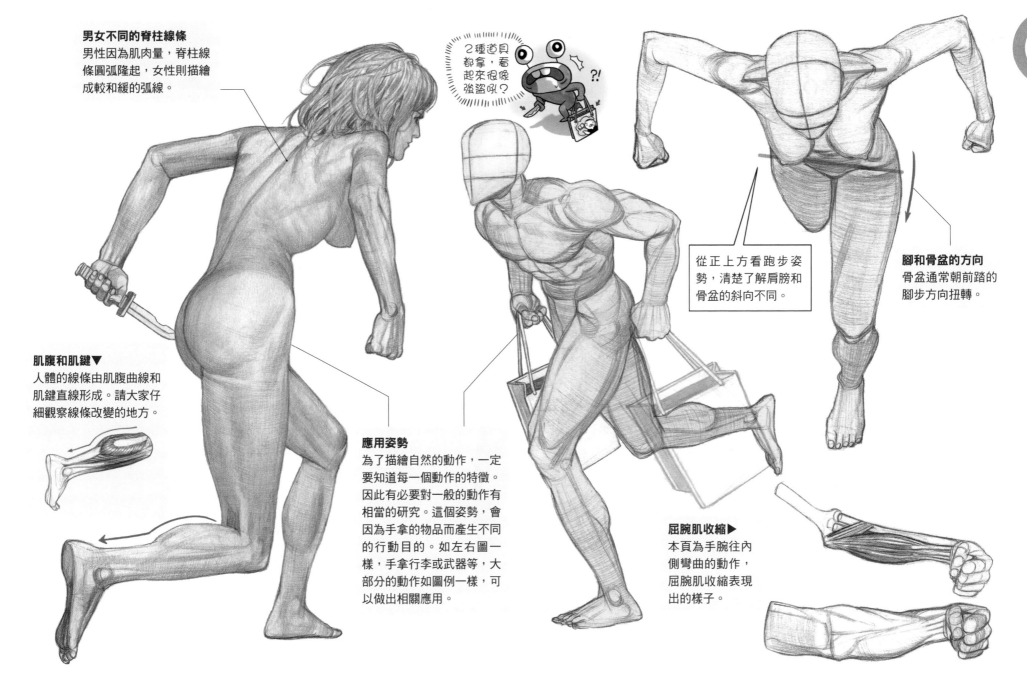

男女不同的脊柱線條
男性因為肌肉量，脊柱線條圓弧隆起，女性則描繪成較和緩的弧線。

肌腹和肌鍵▼
人體的線條由肌腹曲線和肌鍵直線形成。請大家仔細觀察線條改變的地方。

2種道具都拿，看起來很像強盜吼？?!

應用姿勢
為了描繪自然的動作，一定要知道每一個動作的特徵。因此有必要對一般的動作有相當的研究。這個姿勢，會因為手拿的物品而產生不同的行動目的。如左右圖一樣，手拿行李或武器等，大部分的動作如圖例一樣，可以做出相關應用。

從正上方看跑步姿勢，清楚了解肩膀和骨盆的斜向不同。

腳和骨盆的方向
骨盆通常朝前踏的腳步方向扭轉。

屈腕肌收縮▶
本頁為手腕往內側彎曲的動作，屈腕肌收縮表現出的樣子。

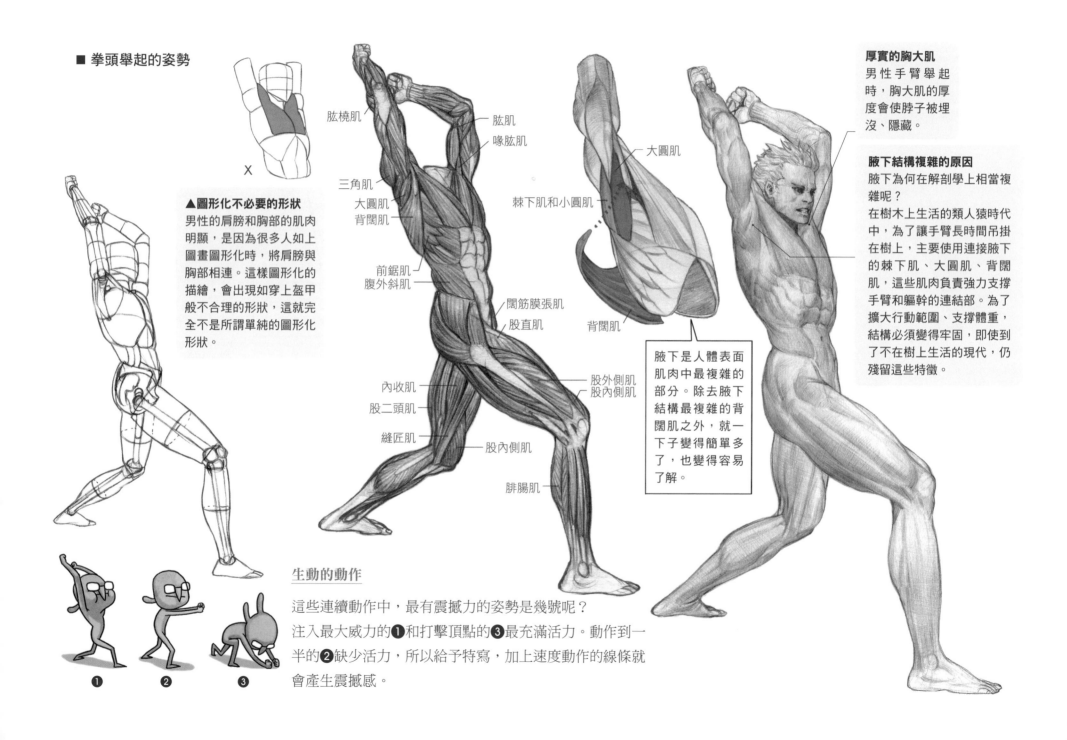

■ 拳頭舉起的姿勢

X

▲圖形化不必要的形狀
男性的肩膀和胸部的肌肉明顯，是因為很多人如上圖畫圖形化時，將肩膀與胸部相連。這樣圖形化的描繪，會出現如穿上盔甲般不合理的形狀，這就完全不是所謂單純的圖形化形狀。

肱橈肌
三角肌
大圓肌
背闊肌
前鋸肌
腹外斜肌
內收肌
股二頭肌
縫匠肌

肱肌
喙肱肌
闊筋膜張肌
股直肌
股外側肌
股內側肌
股內側肌
腓腸肌

大圓肌
棘下肌和小圓肌
背闊肌

腋下是人體表面肌肉中最複雜的部分。除去腋下結構最複雜的背闊肌之外，就一下子變得簡單多了，也變得容易了解。

厚實的胸大肌
男性手臂舉起時，胸大肌的厚度會使脖子被埋沒、隱藏。

腋下結構複雜的原因
腋下為何在解剖學上相當複雜呢？
在樹木上生活的類人猿時代中，為了讓手臂長時間吊掛在樹上，主要使用連接腋下的棘下肌、大圓肌、背闊肌，這些肌肉負責強力支撐手臂和軀幹的連結部。為了擴大行動範圍、支撐體重，結構必須變得牢固，即使到了不在樹上生活的現代，仍殘留這些特徵。

生動的動作
這些連續動作中，最有震撼力的姿勢是幾號呢？
注入最大威力的❶和打擊頂點的❸最充滿活力。動作到一半的❷缺少活力，所以給予特寫，加上速度動作的線條就會產生震撼感。

❶ ❷ ❸

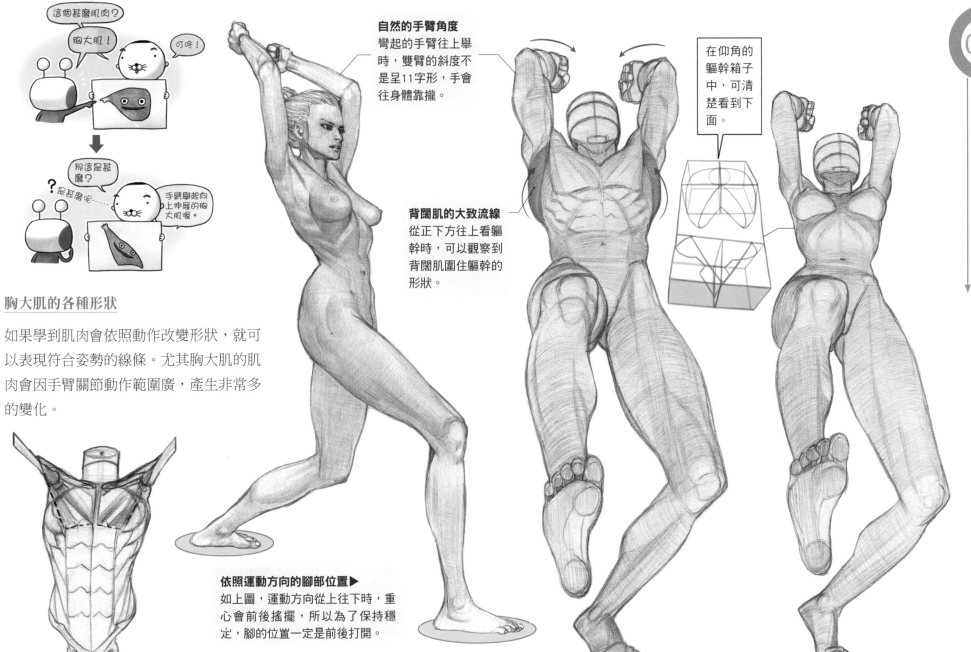

這個甚麼肌肉？

胸大肌！

叮咚！

那這是甚麼？

？是甚麼呢……

手臂彎起向上伸展的胸大肌喔。

胸大肌的各種形狀

如果學到肌肉會依照動作改變形狀，就可以表現符合姿勢的線條。尤其胸大肌的肌肉會因手臂關節動作範圍廣，產生非常多的變化。

自然的手臂角度
彎起的手臂往上舉時，雙臂的斜度不是呈11字形，手會往身體靠攏。

背闊肌的大致流線
從正下方往上看軀幹時，可以觀察到背闊肌圍住軀幹的形狀。

在仰角的軀幹箱子中，可清楚看到下面。

依照運動方向的腳部位置▶
如上圖，運動方向從上往下時，重心會前後搖擺，所以為了保持穩定，腳的位置一定是前後打開。

6 踢姿的應用

■ 下壓踢的準備姿勢

踢姿難畫的原因

踢是腳往某個方向伸出，技巧會因為用腳的哪一個部位攻擊而有所不同。這個姿勢中，腳抬至極限與地面呈垂直再放下是以腳跟踢對方的技術。臀部像是要裂開一樣的打開，有點暴露，所以要描繪這一般少見的部位，頗有難度。

腳尖方向
因為腳垂直伸直，重心往後傾，為了不要跌倒，腳踩在地面的腳尖會朝後面。

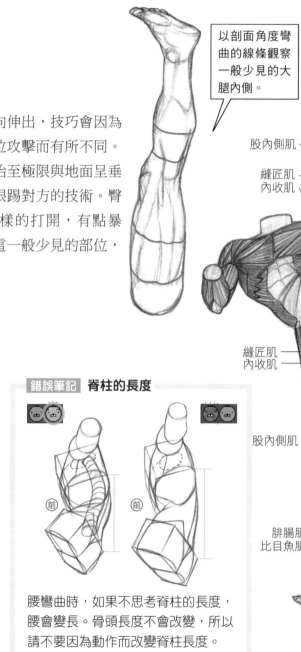

以剖面角度彎曲的線條觀察一般少見的大腿內側。

上半身旋轉的力量，協助垂直伸直的腳部運動。

股內側肌
縫匠肌
內收肌
半腱肌
股二頭肌
肱橈肌
縫匠肌
內收肌
半腱肌
股內側肌
腓腸肌
比目魚肌

錯誤筆記 脊柱的長度

腰彎曲時，如果不思考脊柱的長度，腰會變長。骨頭長度不會改變，所以請不要因為動作而改變脊柱長度。

上半身和腳尖盡可能拉近，

很棒喔！實際擺出姿勢……

Tony，看招！

砰！

?!

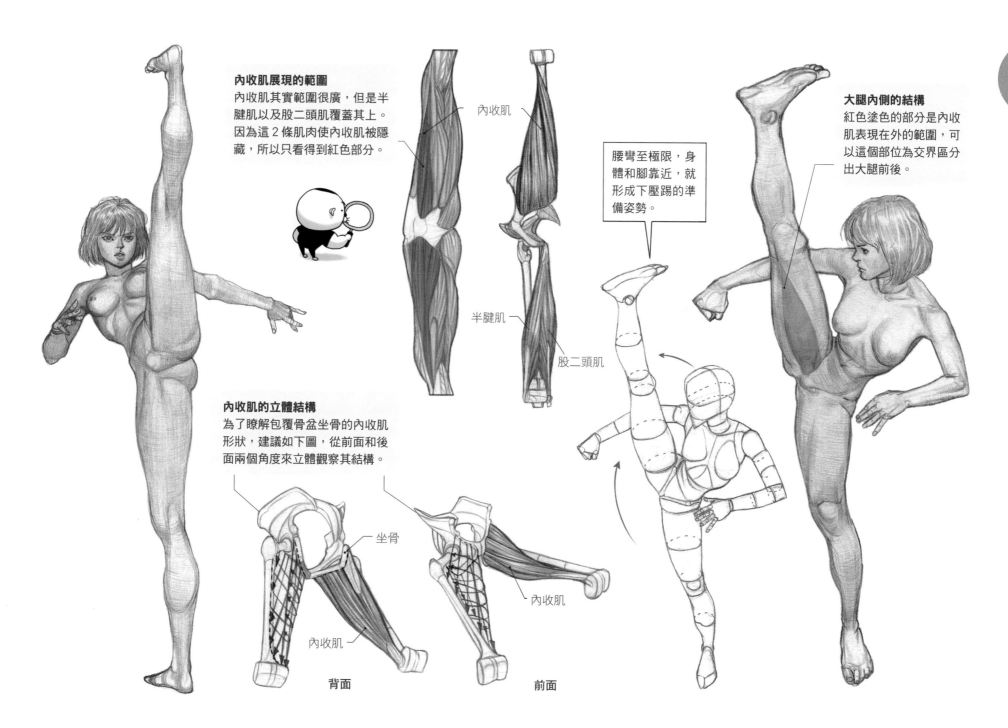

內收肌展現的範圍
內收肌其實範圍很廣,但是半腱肌以及股二頭肌覆蓋其上。因為這 2 條肌肉使內收肌被隱藏,所以只看得到紅色部分。

內收肌

半腱肌

股二頭肌

內收肌的立體結構
為了瞭解包覆骨盆坐骨的內收肌形狀,建議如下圖,從前面和後面兩個角度來立體觀察其結構。

坐骨

內收肌

內收肌

背面

前面

腰彎至極限,身體和腳靠近,就形成下壓踢的準備姿勢。

大腿內側的結構
紅色塗色的部分是內收肌表現在外的範圍,可以這個部位為交界區分出大腿前後。

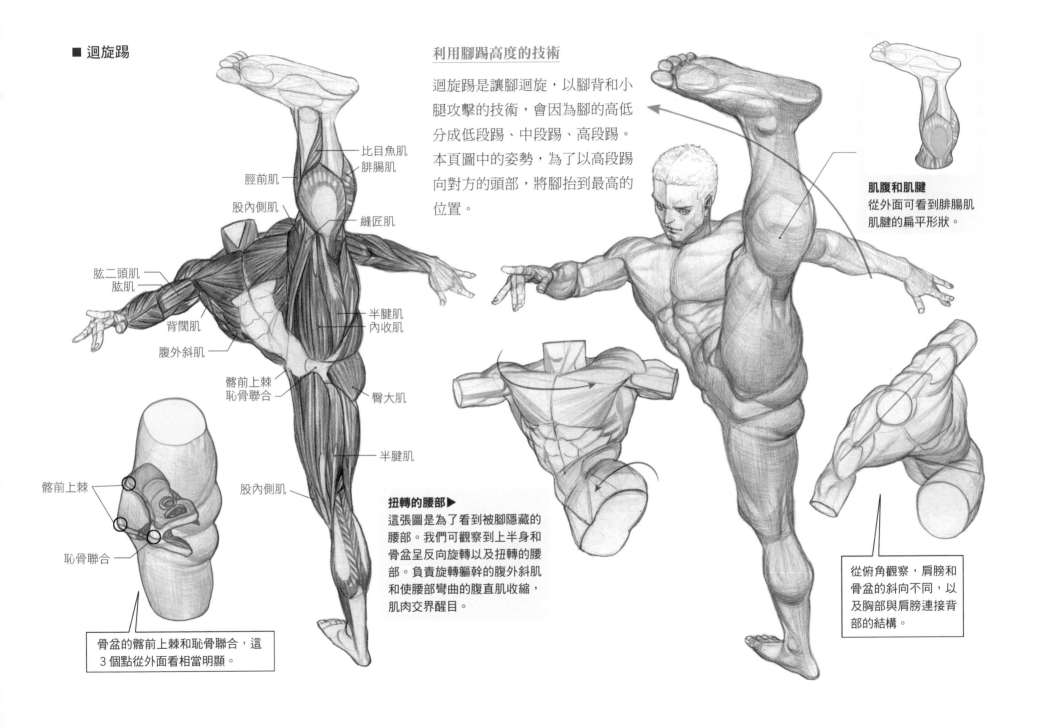

■ 迴旋踢

利用腳踢高度的技術

迴旋踢是讓腳迴旋，以腳背和小腿攻擊的技術，會因為腳的高低分成低段踢、中段踢、高段踢。本頁圖中的姿勢，為了以高段踢向對方的頭部，將腳抬到最高的位置。

比目魚肌
腓腸肌

脛前肌

股內側肌

縫匠肌

肱二頭肌
肱肌

半腱肌
內收肌

背闊肌

腹外斜肌

髂前上棘
恥骨聯合

臀大肌

半腱肌

髂前上棘

股內側肌

恥骨聯合

肌腹和肌腱
從外面可看到腓腸肌肌腱的扁平形狀。

扭轉的腰部▶
這張圖是為了看到被腳隱藏的腰部。我們可觀察到上半身和骨盆呈反向旋轉以及扭轉的腰部。負責旋轉軀幹的腹外斜肌和使腰部彎曲的腹直肌收縮，肌肉交界醒目。

從俯角觀察，肩膀和骨盆的斜向不同，以及胸部與肩膀連接背部的結構。

骨盆的髂前上棘和恥骨聯合，這3個點從外面看相當明顯。

按部就班地描繪

很多人還沒有掌握大致的線條，就一一畫出彎曲的肌肉，連不必要的細小肌肉都畫出來，給人骨折的感覺。請大家一開始不要看小條的肌肉，以圓柱開始描繪大致線條，再畫出其中的小線條。

以踏地的腳為基準，因為往前伸的腳取得平衡，上半身抬起。

想到大腿內側就頭痛……

下半身的圖形化

下半身讓人覺得比上半身難畫，這是因為除了描繪超級英雄之外，不會畫出顯露下半身線條的圖，缺乏學習。另外，腳比手臂長又粗，為了圖形化整合成一個圖形，必須從更大的視角來看圖，所以覺得困難。如右圖，與手臂畫成圓柱形相同，也將腳視為更大的圓柱形，就可以很好的表現出前縮透視的空間。

膝窩的狀態

在解剖學的圖中，可看見膝窩微凹的部分，這裡如果有脂肪就不會有凹陷。

微凹的三角形部分

像這樣在腳打開的狀態後，為了固定腳的姿勢用力，縫匠肌、內收肌同時用力，會出現三角形凹陷部分。

右大腿可看到腳的內側，可以簡單看出縫匠肌的結構，但是左大腿的角度和其他肌肉重疊，不會構成簡單的形狀。

起點

縫匠肌

止點

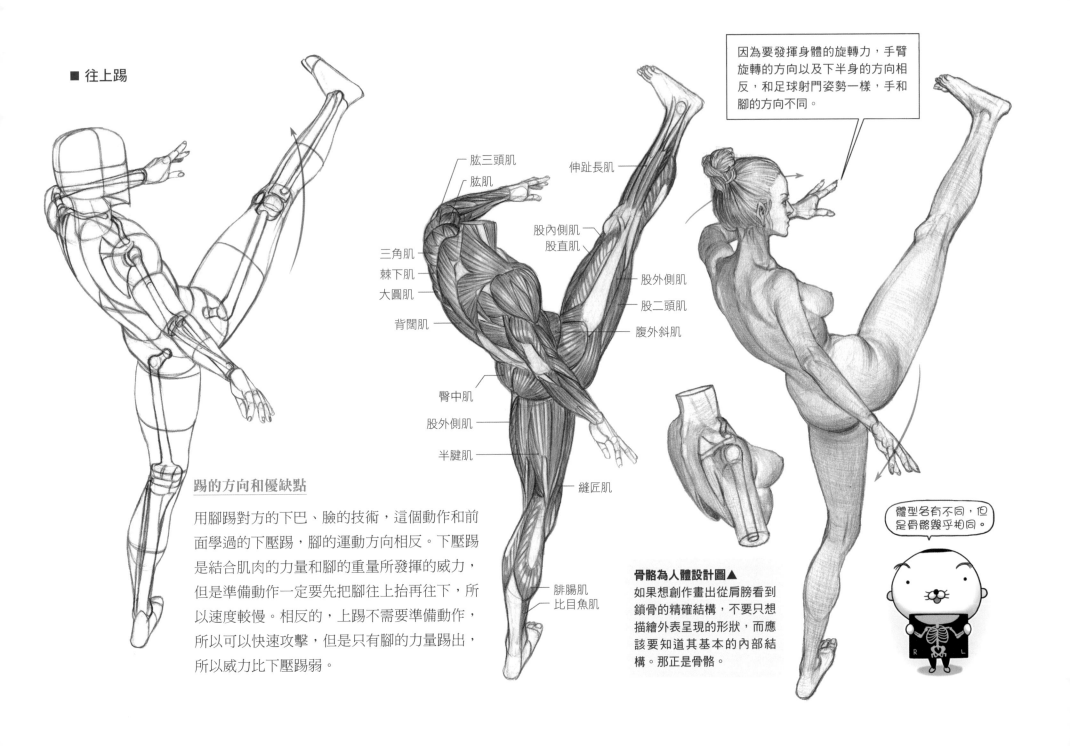

■ 往上踢

因為要發揮身體的旋轉力，手臂旋轉的方向以及下半身的方向相反，和足球射門姿勢一樣，手和腳的方向不同。

肱三頭肌
肱肌
伸趾長肌
三角肌
股內側肌
棘下肌
股直肌
大圓肌
股外側肌
背闊肌
股二頭肌
腹外斜肌
臀中肌
股外側肌
半腱肌
縫匠肌
腓腸肌
比目魚肌

踢的方向和優缺點

用腳踢對方的下巴、臉的技術，這個動作和前面學過的下壓踢，腳的運動方向相反。下壓踢是結合肌肉的力量和腳的重量所發揮的威力，但是準備動作一定要先把腳往上抬再往下，所以速度較慢。相反的，上踢不需要準備動作，所以可以快速攻擊，但是只有腳的力量踢出，所以威力比下壓踢弱。

骨骼為人體設計圖▲

如果想創作畫出從肩膀看到鎖骨的精確結構，不要只想描繪外表呈現的形狀，而應該要知道其基本的內部結構。那正是骨骼。

體型各有不同，但是骨骼幾乎相同。

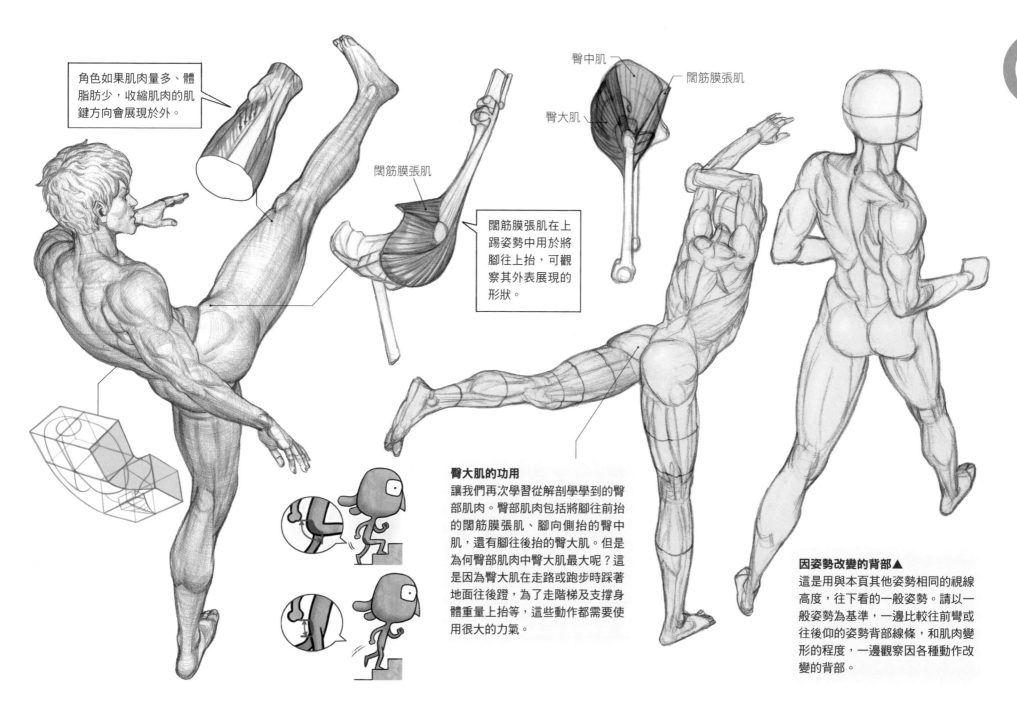

角色如果肌肉量多、體脂肪少，收縮肌肉的肌鍵方向會展現於外。

臀中肌

闊筋膜張肌

臀大肌

闊筋膜張肌

闊筋膜張肌在上踢姿勢中用於將腳往上抬，可觀察其外表展現的形狀。

臀大肌的功用
讓我們再次學習從解剖學學到的臀部肌肉。臀部肌肉包括將腳往前抬的闊筋膜張肌、腳向側抬的臀中肌，還有腳往後抬的臀大肌。但是為何臀部肌肉中臀大肌最大呢？這是因為臀大肌在走路或跑步時踩著地面往後蹬，為了走階梯及支撐身體重量上抬等，這些動作都需要使用很大的力氣。

因姿勢改變的背部▲
這是用與本頁其他姿勢相同的視線高度，往下看的一般姿勢。請以一般姿勢為基準，一邊比較往前彎或往後仰的姿勢背部線條，和肌肉變形的程度，一邊觀察因各種動作改變的背部。

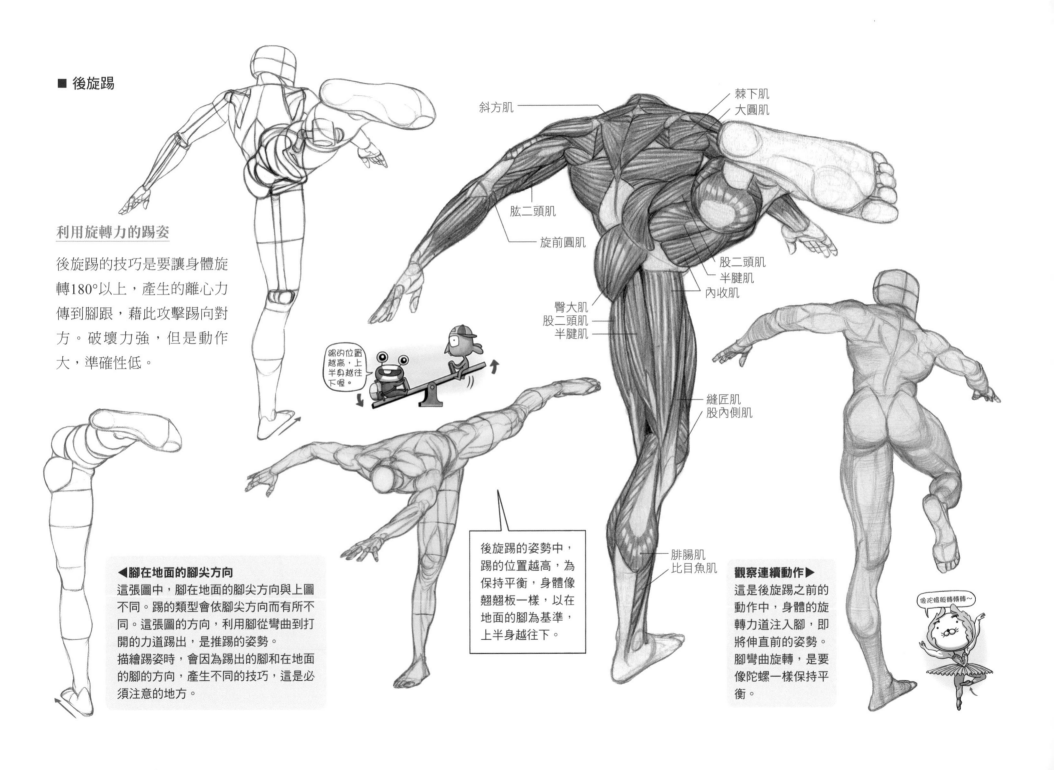

■ 後旋踢

利用旋轉力的踢姿

後旋踢的技巧是要讓身體旋轉180°以上，產生的離心力傳到腳跟，藉此攻擊踢向對方。破壞力強，但是動作大，準確性低。

斜方肌
棘下肌
大圓肌

肱二頭肌
旋前圓肌

股二頭肌
半腱肌
內收肌

臀大肌
股二頭肌
半腱肌

縫匠肌
股內側肌

腓腸肌
比目魚肌

踢的位置越高，上半身越往下喔。

◀腳在地面的腳尖方向
這張圖中，腳在地面的腳尖方向與上圖不同。踢的類型會依腳尖方向而有所不同。這張圖的方向，利用腳從彎曲到打開的力道踢出，是推踢的姿勢。
描繪踢姿時，會因為踢出的腳和在地面的腳的方向，產生不同的技巧，這是必須注意的地方。

後旋踢的姿勢中，踢的位置越高，為保持平衡，身體像翹翹板一樣，以在地面的腳為基準，上半身越往下。

觀察連續動作▶
這是後旋踢之前的動作中，身體的旋轉力道注入腳，即將伸直前的姿勢。腳彎曲旋轉，是要像陀螺一樣保持平衡。

像陀螺般轉轉轉～

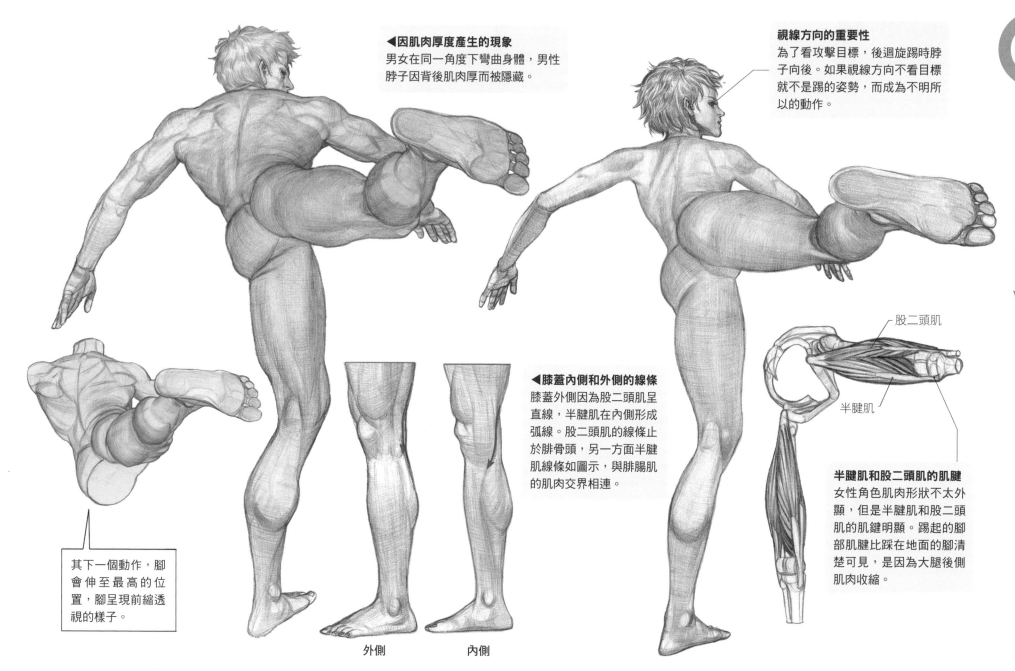

動態角度的解剖學

◀因肌肉厚度產生的現象
男女在同一角度下彎曲身體，男性脖子因背後肌肉厚而被隱藏。

視線方向的重要性
為了看攻擊目標，後迴旋踢時脖子向後。如果視線方向不看目標就不是踢的姿勢，而成為不明所以的動作。

股二頭肌

半腱肌

◀膝蓋內側和外側的線條
膝蓋外側因為股二頭肌呈直線，半腱肌在內側形成弧線。股二頭肌的線條止於腓骨頭，另一方面半腱肌線條如圖示，與腓腸肌的肌肉交界相連。

半腱肌和股二頭肌的肌腱
女性角色肌肉形狀不太外顯，但是半腱肌和股二頭肌的肌鍵明顯。踢起的腳部肌腱比踩在地面的腳清楚可見，是因為大腿後側肌肉收縮。

其下一個動作，腳會伸至最高的位置，腳呈現前縮透視的樣子。

外側　　　　內側

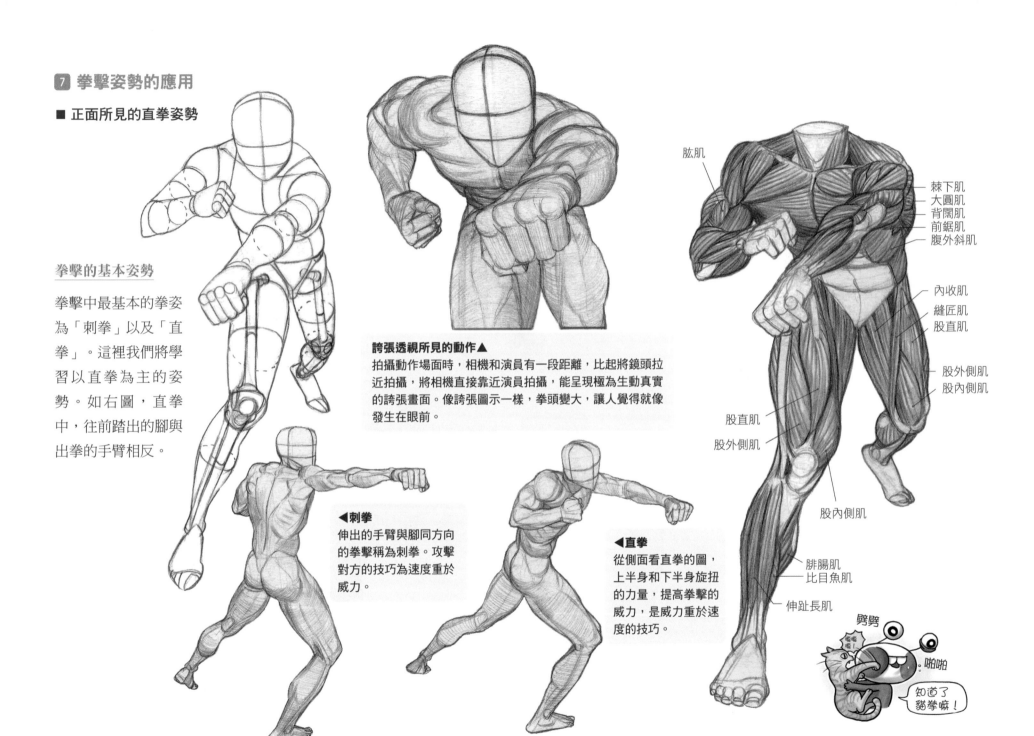

7 拳擊姿勢的應用

■ 正面所見的直拳姿勢

拳擊的基本姿勢

拳擊中最基本的拳姿為「刺拳」以及「直拳」。這裡我們將學習以直拳為主的姿勢。如右圖，直拳中，往前踏出的腳與出拳的手臂相反。

誇張透視所見的動作▲
拍攝動作場面時，相機和演員有一段距離，比起將鏡頭拉近拍攝，將相機直接靠近演員拍攝，能呈現極為生動真實的誇張畫面。像誇張圖示一樣，拳頭變大，讓人覺得就像發生在眼前。

◀刺拳
伸出的手臂與腳同方向的拳擊稱為刺拳。攻擊對方的技巧為速度重於威力。

◀直拳
從側面看直拳的圖，上半身和下半身旋扭的力量，提高拳擊的威力，是威力重於速度的技巧。

肱肌
棘下肌
大圓肌
背闊肌
前鋸肌
腹外斜肌
內收肌
縫匠肌
股直肌
股外側肌
股內側肌
股直肌
股外側肌
股內側肌
腓腸肌
比目魚肌
伸趾長肌

劈劈

啪啪

知道了
貓拳嘛！

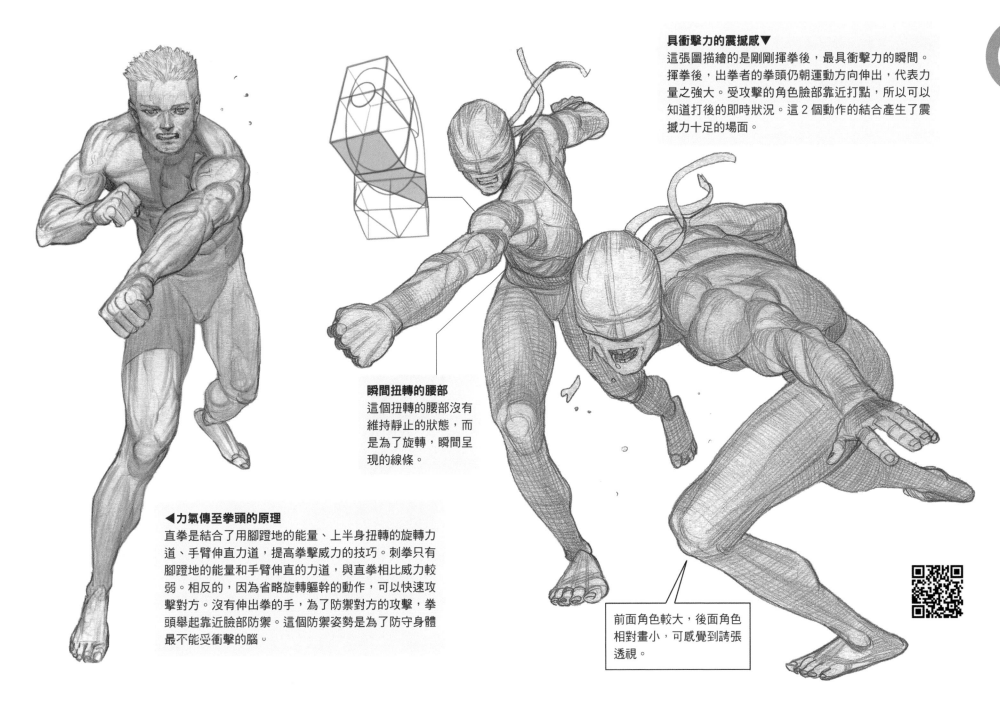

具衝擊力的震撼感▼
這張圖描繪的是剛剛揮拳後，最具衝擊力的瞬間。揮拳後，出拳者的拳頭仍朝運動方向伸出，代表力量之強大。受攻擊的角色臉部靠近打點，所以可以知道打後的即時狀況。這2個動作的結合產生了震撼力十足的場面。

瞬間扭轉的腰部
這個扭轉的腰部沒有維持靜止的狀態，而是為了旋轉，瞬間呈現的線條。

◀力氣傳至拳頭的原理
直拳是結合了用腳蹬地的能量、上半身扭轉的旋轉力道、手臂伸直力道，提高拳擊威力的技巧。刺拳只有腳蹬地的能量和手臂伸直的力道，與直拳相比威力較弱。相反的，因為省略旋轉軀幹的動作，可以快速攻擊對方。沒有伸出拳的手，為了防禦對方的攻擊，拳頭舉起靠近臉部防禦。這個防禦姿勢是為了防守身體最不能受衝擊的腦。

前面角色較大，後面角色相對畫小，可感覺到誇張透視。

■ 半側面所見的直拳姿勢

直拳的姿勢

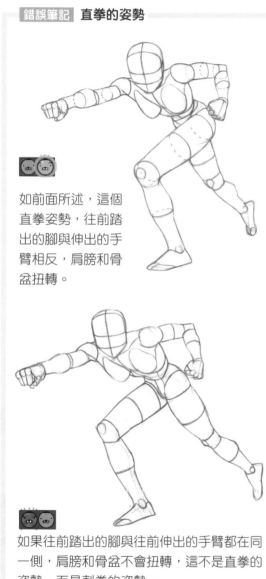

如前面所述,這個直拳姿勢,往前踏出的腳與伸出的手臂相反,肩膀和骨盆扭轉。

如果往前踏出的腳與往前伸出的手臂都在同一側,肩膀和骨盆不會扭轉,這不是直拳的姿勢,而是刺拳的姿勢。

打出直拳的順序

① ➡ ② ➡ ③

談到出拳的姿勢,會先想到手臂伸出,但是直拳是由下往上的能量移動。首先下半身為蹬地姿勢,將這股能量傳遞到腰部。接著旋轉腰部,結合下半身上傳的蹬地能量。然後將由下往上傳遞的能量注入手臂伸出的拳頭。

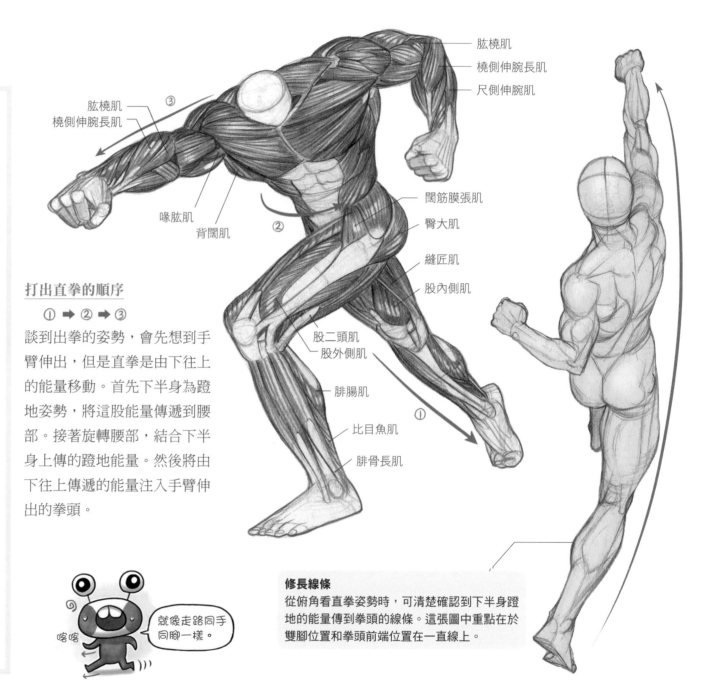

肱橈肌
橈側伸腕長肌
尺側伸腕肌

肱橈肌
橈側伸腕長肌

喙肱肌
背闊肌

闊筋膜張肌
臀大肌
縫匠肌
股內側肌

股二頭肌
股外側肌

腓腸肌

比目魚肌

腓骨長肌

就像走路同手同腳一樣。

咚咚

修長線條
從俯角看直拳姿勢時,可清楚確認到下半身蹬地的能量傳到拳頭的線條。這張圖中重點在於雙腳位置和拳頭前端位置在一直線上。

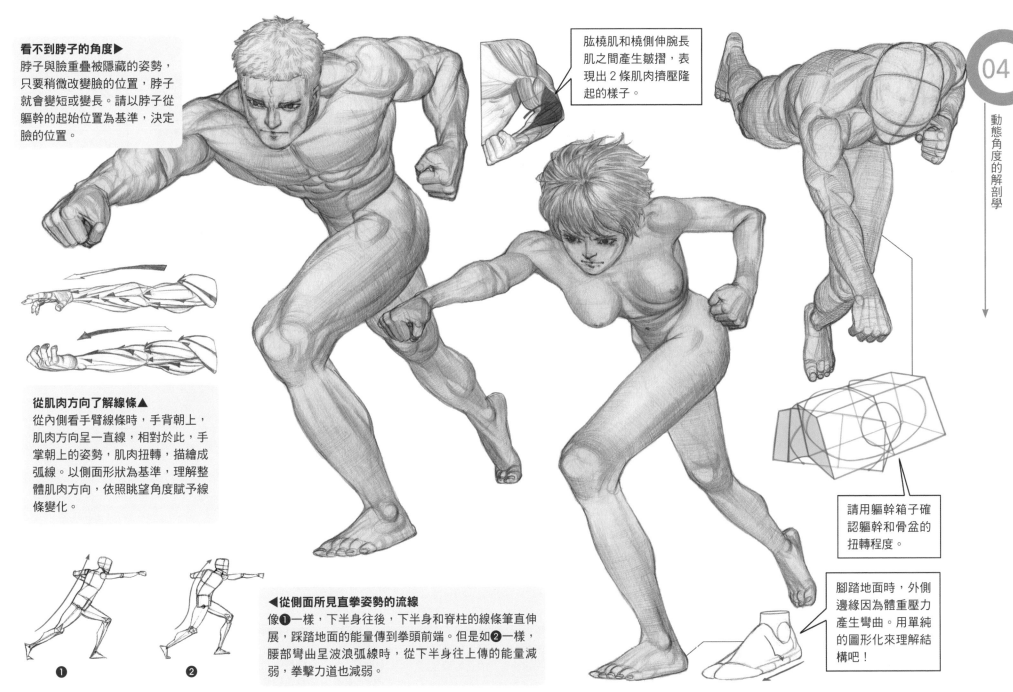

看不到脖子的角度▶
脖子與臉重疊被隱藏的姿勢，只要稍微改變臉的位置，脖子就會變短或變長。請以脖子從軀幹的起始位置為基準，決定臉的位置。

肱橈肌和橈側伸腕長肌之間產生皺摺，表現出2條肌肉擠壓隆起的樣子。

從肌肉方向了解線條▲
從內側看手臂線條時，手背朝上，肌肉方向呈一直線，相對於此，手掌朝上的姿勢，肌肉扭轉，描繪成弧線。以側面形狀為基準，理解整體肌肉方向，依照眺望角度賦予線條變化。

請用軀幹箱子確認軀幹和骨盆的扭轉程度。

◀從側面所見直拳姿勢的流線
像❶一樣，下半身往後，下半身和脊柱的線條筆直伸展，踩踏地面的能量傳到拳頭前端。但是如❷一樣，腰部彎曲呈波浪弧線時，從下半身往上傳的能量減弱，拳擊力道也減弱。

❶ ❷

腳踏地面時，外側邊緣因為體重壓力產生彎曲。用單純的圖形化來理解結構吧！

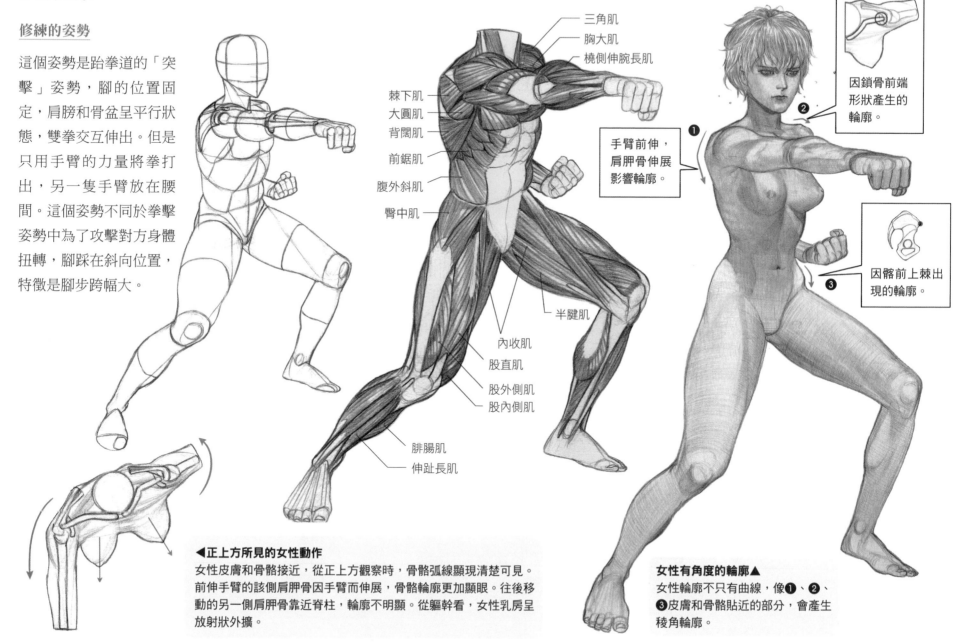

■ 出拳突擊

修練的姿勢

這個姿勢是跆拳道的「突擊」姿勢,腳的位置固定,肩膀和骨盆呈平行狀態,雙拳交互伸出。但是只用手臂的力量將拳打出,另一隻手臂放在腰間。這個姿勢不同於拳擊姿勢中為了攻擊對方身體扭轉,腳踩在斜向位置,特徵是腳步跨幅大。

三角肌
胸大肌
橈側伸腕長肌

棘下肌
大圓肌
背闊肌
前鋸肌
腹外斜肌
臀中肌

半腱肌

內收肌
股直肌
股外側肌
股內側肌

腓腸肌
伸趾長肌

因鎖骨前端形狀產生的輪廓。

手臂前伸,肩胛骨伸展影響輪廓。

❶

❷

因髂前上棘出現的輪廓。

❸

◀正上方所見的女性動作
女性皮膚和骨骼接近,從正上方觀察時,骨骼弧線顯現清楚可見。前伸手臂的該側肩胛骨因手臂而伸展,骨骼輪廓更加顯眼。往後移動的另一側肩胛骨靠近脊柱,輪廓不明顯。從軀幹看,女性乳房呈放射狀外擴。

女性有角度的輪廓▲
女性輪廓不只有曲線,像❶、❷、❸皮膚和骨骼貼近的部分,會產生稜角輪廓。

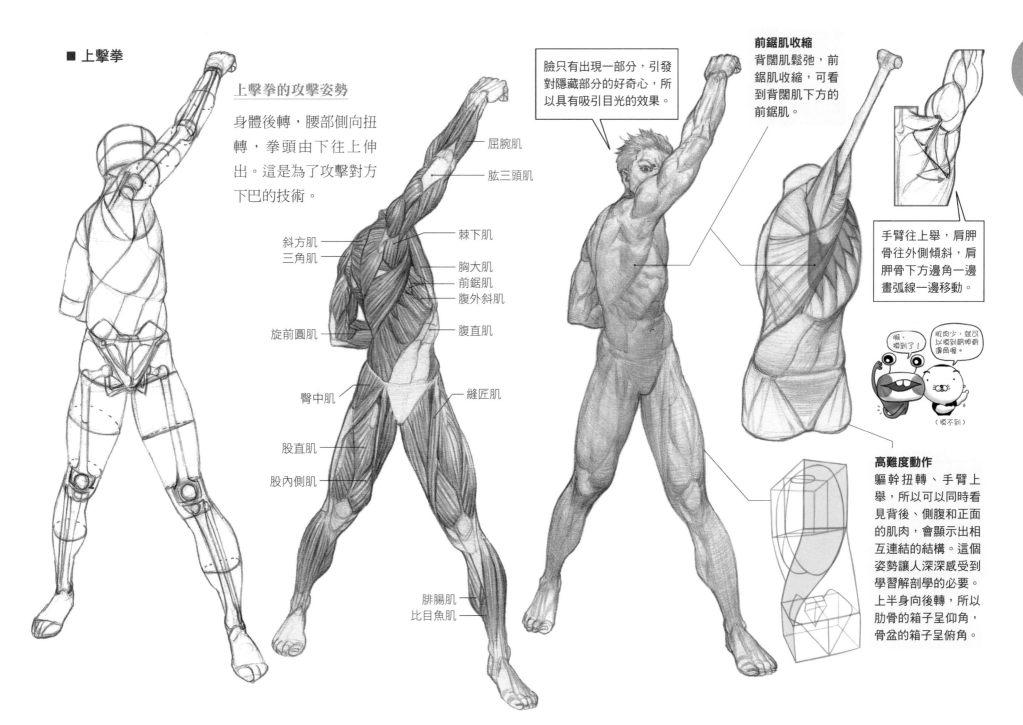

■ 上擊拳

上擊拳的攻擊姿勢

身體後轉，腰部側向扭轉，拳頭由下往上伸出。這是為了攻擊對方下巴的技術。

臉只有出現一部分，引發對隱藏部分的好奇心，所以具有吸引目光的效果。

前鋸肌收縮
背闊肌鬆弛，前鋸肌收縮，可看到背闊肌下方的前鋸肌。

手臂往上舉，肩胛骨往外側傾斜，肩胛骨下方邊角一邊畫弧線一邊移動。

屈腕肌
肱三頭肌
棘下肌
斜方肌
三角肌
胸大肌
前鋸肌
腹外斜肌
旋前圓肌
腹直肌
臀中肌
縫匠肌
股直肌
股內側肌
腓腸肌
比目魚肌

啊，摸到了！

肌肉少，就可以摸到肩胛骨邊角喔。

（摸不到）

高難度動作
軀幹扭轉、手臂上舉，所以可以同時看見背後、側腹和正面的肌肉，會顯示出相互連結的結構。這個姿勢讓人深深感受到學習解剖學的必要。上半身向後轉，所以肋骨的箱子呈仰角，骨盆的箱子呈俯角。

■ 連續鉤拳

連續擊拳

實際拳擊時，幾乎不會只擊出一拳就停止攻擊而是連續攻擊。本頁的人物擺出連續拳擊的姿勢。

收縮

肌肉厚度差異

鬆弛

▲鬆弛和收縮的厚度變化
依肩膀動作，使三角肌鬆弛或收縮，改變骨頭和肌肉的間距。

男女肩膀厚度差別▲
男女身體差別最為明顯的是肩膀厚度以及骨頭和肉的間距。請看圖比較看看。

胸鎖乳突肌
肱肌
三角肌
棘下肌
背闊肌
肱三頭肌
前鋸肌
髂前上棘
縫匠肌
臀大肌
股外側肌
股二頭肌
內收肌
臀大肌
半腱肌
股內側肌

軀幹旋轉產生的能量▲
旋轉動線越長，上半身盡量向後扭轉，注入拳頭的能量越大。不只是拳擊，投擲任何東西或揮舞道具時，手臂的能量和上半身旋轉運動的能量相結合，就能發揮強大力道。

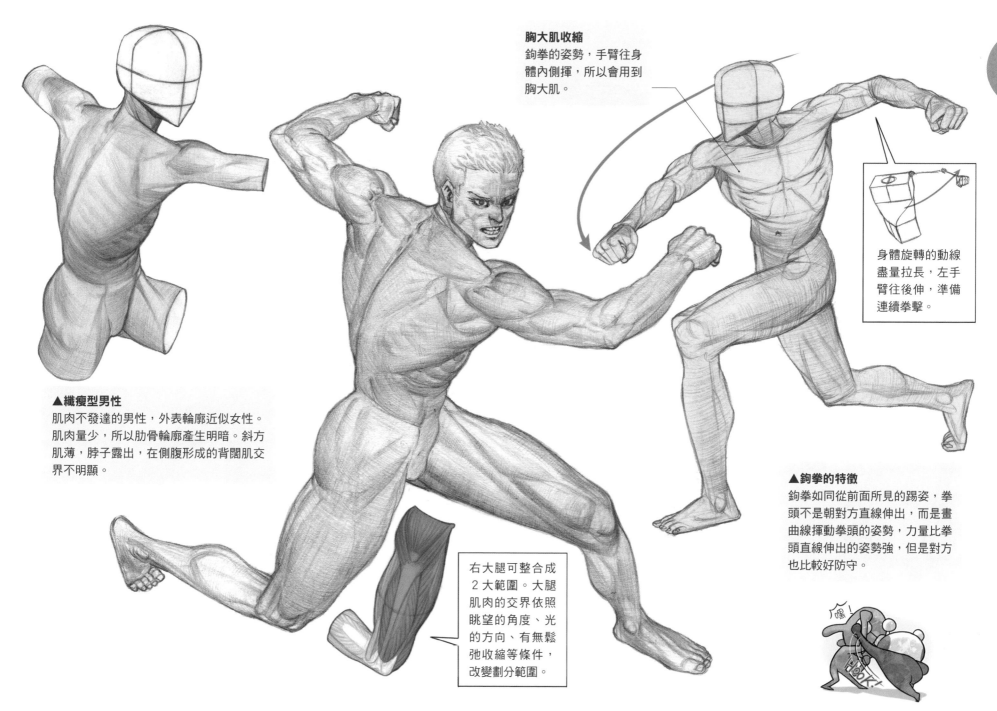

胸大肌收縮
鉤拳的姿勢，手臂往身體內側揮，所以會用到胸大肌。

身體旋轉的動線盡量拉長，左手臂往後伸，準備連續拳擊。

▲纖瘦型男性
肌肉不發達的男性，外表輪廓近似女性。肌肉量少，所以肋骨輪廓產生明暗。斜方肌薄，脖子露出，在側腹形成的背闊肌交界不明顯。

▲鉤拳的特徵
鉤拳如同從前面所見的踢姿，拳頭不是朝對方直線伸出，而是畫曲線揮動拳頭的姿勢，力量比拳頭直線伸出的姿勢強，但是對方也比較好防守。

右大腿可整合成2大範圍。大腿肌肉的交界依照眺望的角度、光的方向、有無鬆弛收縮等條件，改變劃分範圍。

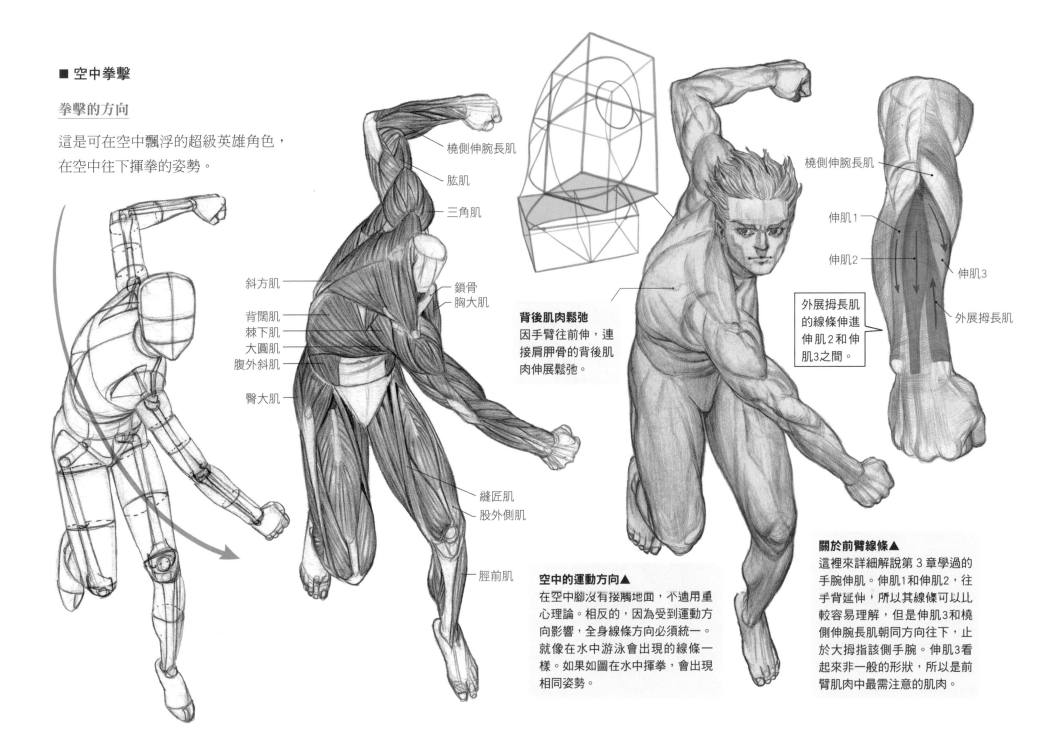

■ 空中拳擊

拳擊的方向

這是可在空中飄浮的超級英雄角色，在空中往下揮拳的姿勢。

橈側伸腕長肌

肱肌

三角肌

斜方肌

鎖骨
胸大肌

背闊肌
棘下肌
大圓肌
腹外斜肌

臀大肌

縫匠肌
股外側肌

脛前肌

背後肌肉鬆弛
因手臂往前伸，連接肩胛骨的背後肌肉伸展鬆弛。

橈側伸腕長肌

伸肌1

伸肌2

伸肌3

外展拇長肌

外展拇長肌的線條伸進伸肌2和伸肌3之間。

空中的運動方向▲
在空中腳沒有接觸地面，不適用重心理論。相反的，因為受到運動方向影響，全身線條方向必須統一。就像在水中游泳會出現的線條一樣。如果如圖在水中揮拳，會出現相同姿勢。

關於前臂線條▲
這裡來詳細解說第 3 章學過的手腕伸肌。伸肌1和伸肌2，往手背延伸，所以其線條可以比較容易理解，但是伸肌3和橈側伸腕長肌朝同方向往下，止於大拇指該側手腕。伸肌3看起來非一般的形狀，所以是前臂肌肉中最需注意的肌肉。

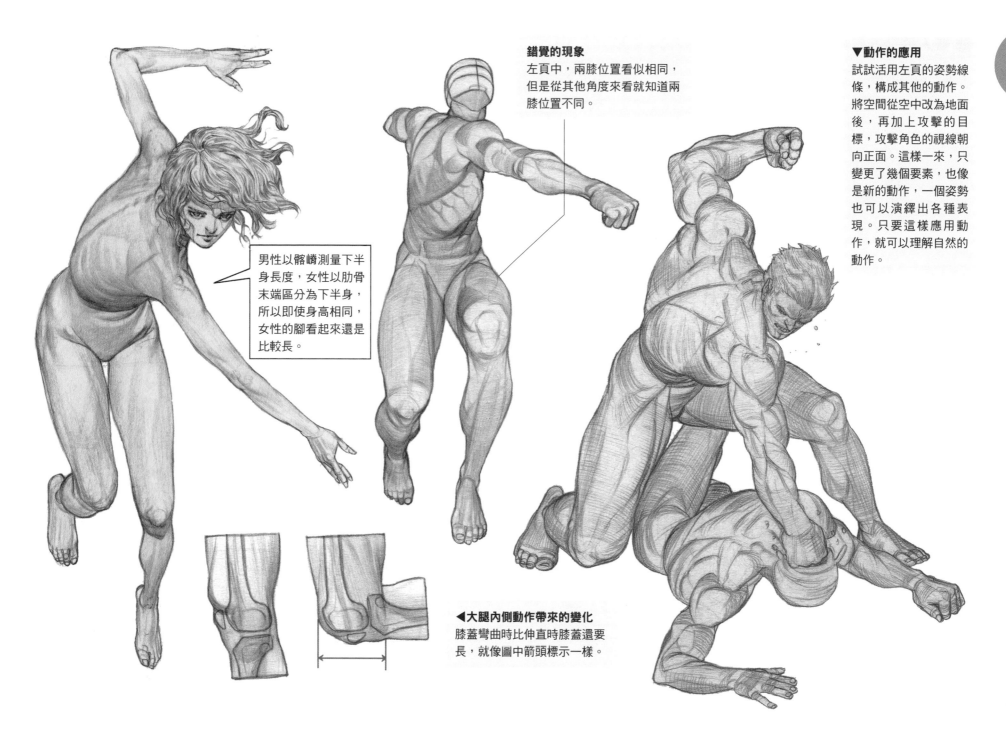

男性以髂嵴測量下半身長度，女性以肋骨末端區分為下半身，所以即使身高相同，女性的腳看起來還是比較長。

錯覺的現象
左頁中，兩膝位置看似相同，但是從其他角度來看就知道兩膝位置不同。

▼動作的應用
試試活用左頁的姿勢線條，構成其他的動作。將空間從空中改為地面後，再加上攻擊的目標，攻擊角色的視線朝向正面。這樣一來，只變更了幾個要素，也像是新的動作，一個姿勢也可以演繹出各種表現。只要這樣應用動作，就可以理解自然的動作。

◀大腿內側動作帶來的變化
膝蓋彎曲時比伸直時膝蓋還要長，就像圖中前頭標示一樣。

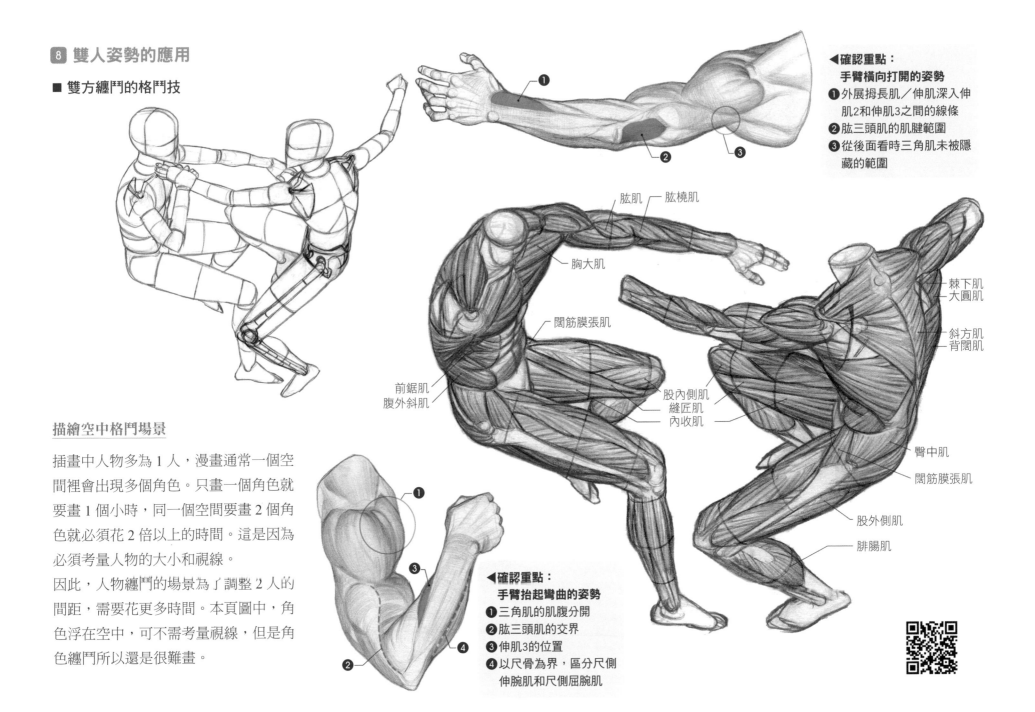

8 雙人姿勢的應用

■ 雙方纏鬥的格鬥技

◀確認重點：
手臂橫向打開的姿勢
❶ 外展拇長肌／伸肌深入伸肌2和伸肌3之間的線條
❷ 肱三頭肌的肌腱範圍
❸ 從後面看時三角肌未被隱藏的範圍

肱肌　肱橈肌

胸大肌

闊筋膜張肌

前鋸肌
腹外斜肌

股內側肌
縫匠肌
內收肌

棘下肌
大圓肌

斜方肌
背闊肌

臀中肌

闊筋膜張肌

股外側肌

腓腸肌

描繪空中格鬥場景

插畫中人物多為 1 人，漫畫通常一個空間裡會出現多個角色。只畫一個角色就要畫 1 個小時，同一個空間要畫 2 個角色就必須花 2 倍以上的時間。這是因為必須考量人物的大小和視線。

因此，人物纏鬥的場景為了調整 2 人的間距，需要花更多時間。本頁圖中，角色浮在空中，可不需考量視線，但是角色纏鬥所以還是很難畫。

◀確認重點：
手臂抬起彎曲的姿勢
❶ 三角肌的肌腹分開
❷ 肱三頭肌的交界
❸ 伸肌3的位置
❹ 以尺骨為界，區分尺側伸腕肌和尺側屈腕肌

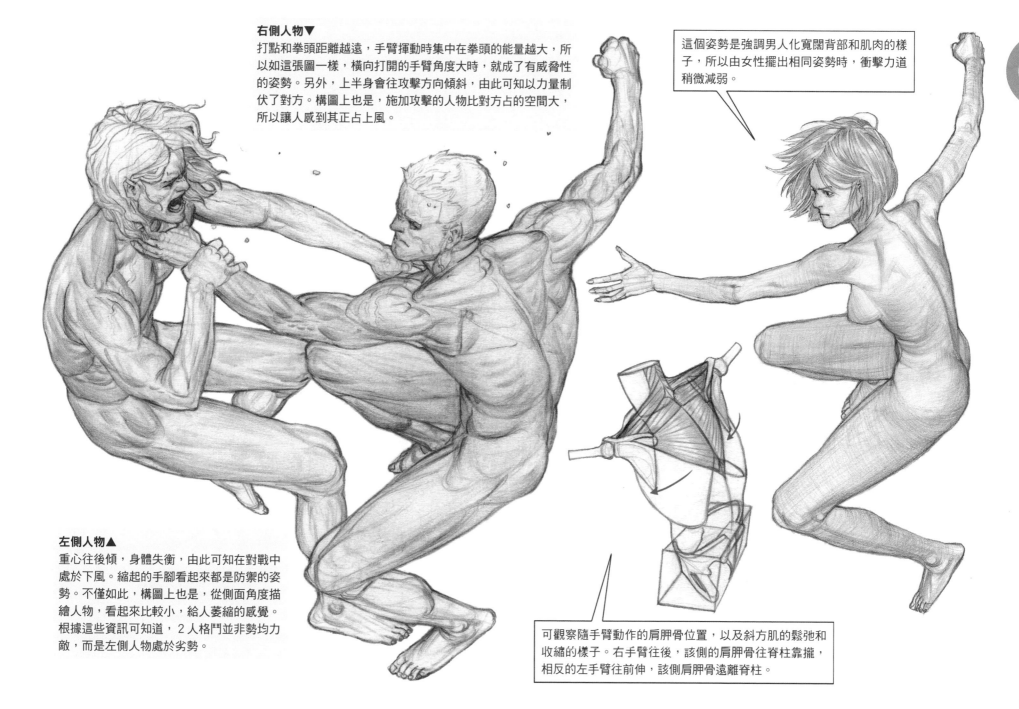

右側人物▼
打點和拳頭距離越遠，手臂揮動時集中在拳頭的能量越大，所以如這張圖一樣，橫向打開的手臂角度大時，就成了有威脅性的姿勢。另外，上半身會往攻擊方向傾斜，由此可知以力量制伏了對方。構圖上也是，施加攻擊的人物比對方占的空間大，所以讓人感到其正占上風。

這個姿勢是強調男人化寬闊背部和肌肉的樣子，所以由女性擺出相同姿勢時，衝擊力道稍微減弱。

左側人物▲
重心往後傾，身體失衡，由此可知在對戰中處於下風。縮起的手腳看起來都是防禦的姿勢。不僅如此，構圖上也是，從側面角度描繪人物，看起來比較小，給人萎縮的感覺。根據這些資訊可知道，2人格鬥並非勢均力敵，而是左側人物處於劣勢。

可觀察隨手臂動作的肩胛骨位置，以及斜方肌的鬆弛和收縮的樣子。右手臂往後，該側的肩胛骨往脊柱靠攏，相反的左手臂往前伸，該側肩胛骨遠離脊柱。

■ 鉤拳出到一半的姿勢

出拳到一半的姿勢特徵

本頁的姿勢是為了出鉤拳,腰部向後扭轉,再旋轉回前面的過程,可想成出拳到一半的姿勢。肩膀和骨盆的斜度幾乎相同,所以表現出身體旋轉到一半的狀態。這是在角色背後的角度位置,所以可以明顯感受到出拳該側,腳蹬地的力道。

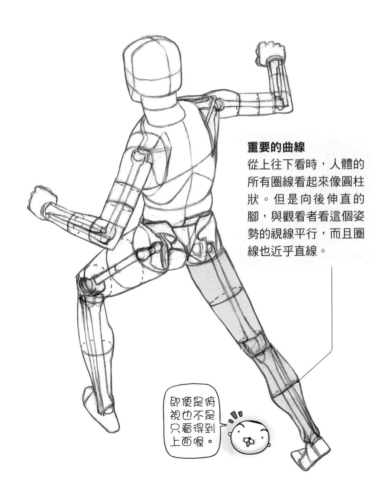

重要的曲線
從上往下看時,人體的所有圈線看起來像圓柱狀。但是向後伸直的腳,與觀看者看這個姿勢的視線平行,而且圈線也近乎直線。

即便是俯視也不是只看得到上面喔。

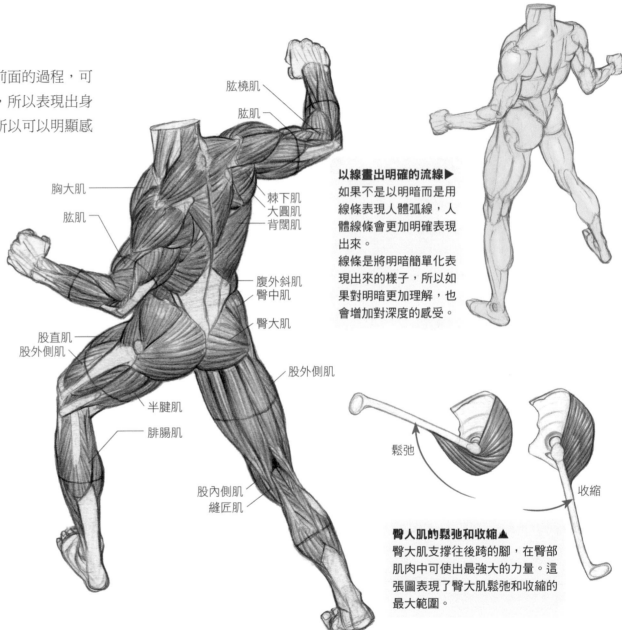

肱橈肌
肱肌
胸大肌
肱肌
棘下肌
大圓肌
背闊肌
腹外斜肌
臀中肌
臀大肌
股直肌
股外側肌
股外側肌
半腱肌
腓腸肌
股內側肌
縫匠肌

以線畫出明確的流線▶
如果不是以明暗而是用線條表現人體弧線,人體線條會更加明確表現出來。
線條是將明暗簡單化表現出來的樣子,所以如果對明暗更加理解,也會增加對深度的感受。

鬆弛
收縮

臀大肌的鬆弛和收縮▲
臀大肌支撐往後跨的腳,在臀部肌肉中可使出最強大的力量。這張圖表現了臀大肌鬆弛和收縮的最大範圍。

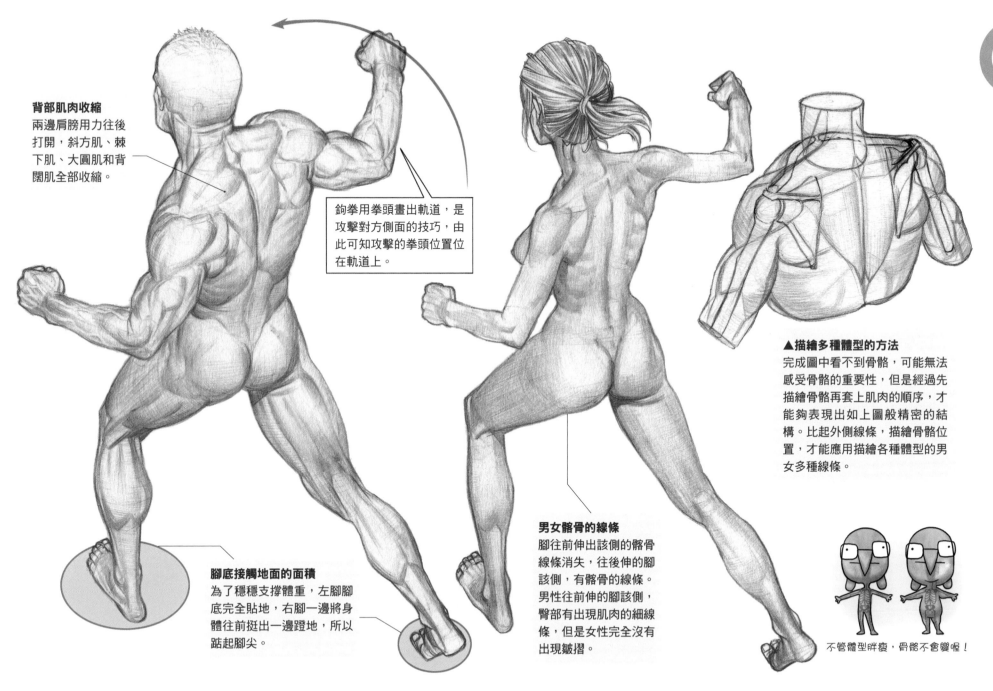

背部肌肉收縮
兩邊肩膀用力往後打開,斜方肌、棘下肌、大圓肌和背闊肌全部收縮。

鉤拳用拳頭畫出軌道,是攻擊對方側面的技巧,由此可知攻擊的拳頭位置位在軌道上。

脚底接觸地面的面積
為了穩穩支撐體重,左腳腳底完全貼地,右腳一邊將身體往前挺出一邊蹬地,所以踮起腳尖。

▲描繪多種體型的方法
完成圖中看不到骨骼,可能無法感受骨骼的重要性,但是經過先描繪骨骼再套上肌肉的順序,才能夠表現出如上圖般精密的結構。比起外側線條,描繪骨骼位置,才能應用描繪各種體型的男女多種線條。

男女髂骨的線條
腳往前伸出該側的髂骨線條消失,往後伸的腳該側,有髂骨的線條。男性往前伸的腳該側,臀部有出現肌肉的細線條,但是女性完全沒有出現皺摺。

不管體型胖瘦,骨骼不會變喔!

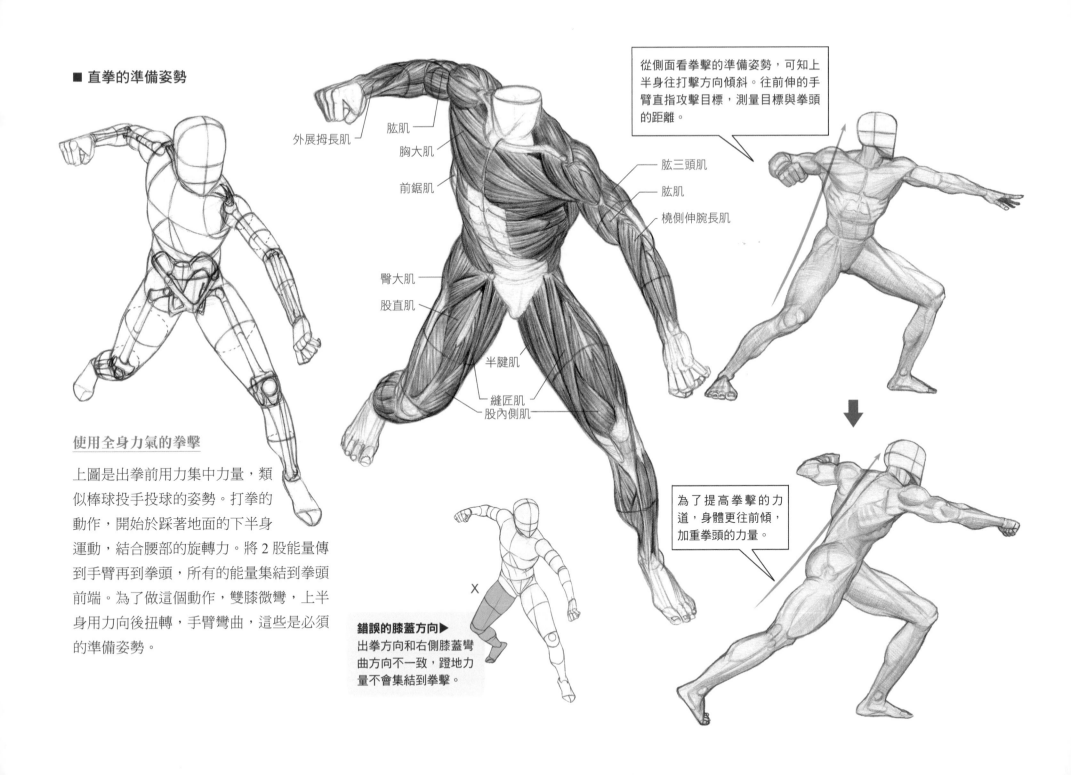

■ 直拳的準備姿勢

外展拇長肌

肱肌
胸大肌
前鋸肌

臀大肌
股直肌

半腱肌

縫匠肌
股內側肌

肱三頭肌
肱肌
橈側伸腕長肌

從側面看拳擊的準備姿勢，可知上半身往打擊方向傾斜。往前伸的手臂直指攻擊目標，測量目標與拳頭的距離。

為了提高拳擊的力道，身體更往前傾，加重拳頭的力量。

使用全身力氣的拳擊

上圖是出拳前用力集中力量，類似棒球投手投球的姿勢。打拳的動作，開始於踩著地面的下半身運動，結合腰部的旋轉力。將 2 股能量傳到手臂再到拳頭，所有的能量集結到拳頭前端。為了做這個動作，雙膝微彎，上半身用力向後扭轉，手臂彎曲，這些是必須的準備姿勢。

X

錯誤的膝蓋方向▶
出拳方向和右側膝蓋彎曲方向不一致，蹬地力量不會集結到拳擊。

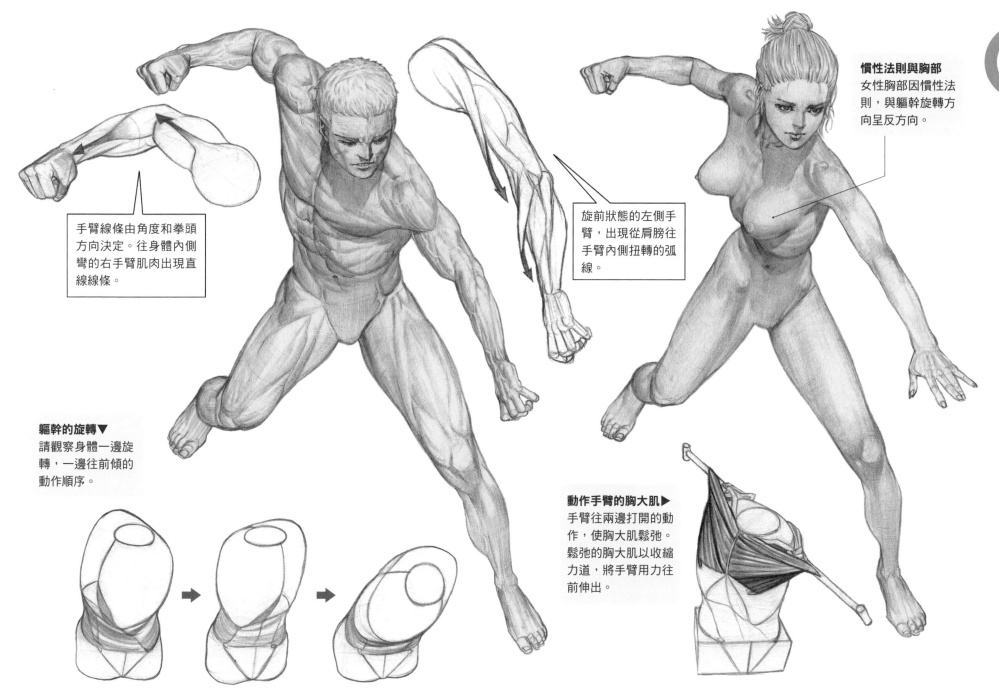

手臂線條由角度和拳頭方向決定。往身體內側彎的右手臂肌肉出現直線線條。

軀幹的旋轉▼
請觀察身體一邊旋轉，一邊往前傾的動作順序。

旋前狀態的左側手臂，出現從肩膀往手臂內側扭轉的弧線。

慣性法則與胸部
女性胸部因慣性法則，與軀幹旋轉方向呈反方向。

動作手臂的胸大肌▶
手臂往兩邊打開的動作，使胸大肌鬆弛。鬆弛的胸大肌以收縮力道，將手臂用力往前伸出。

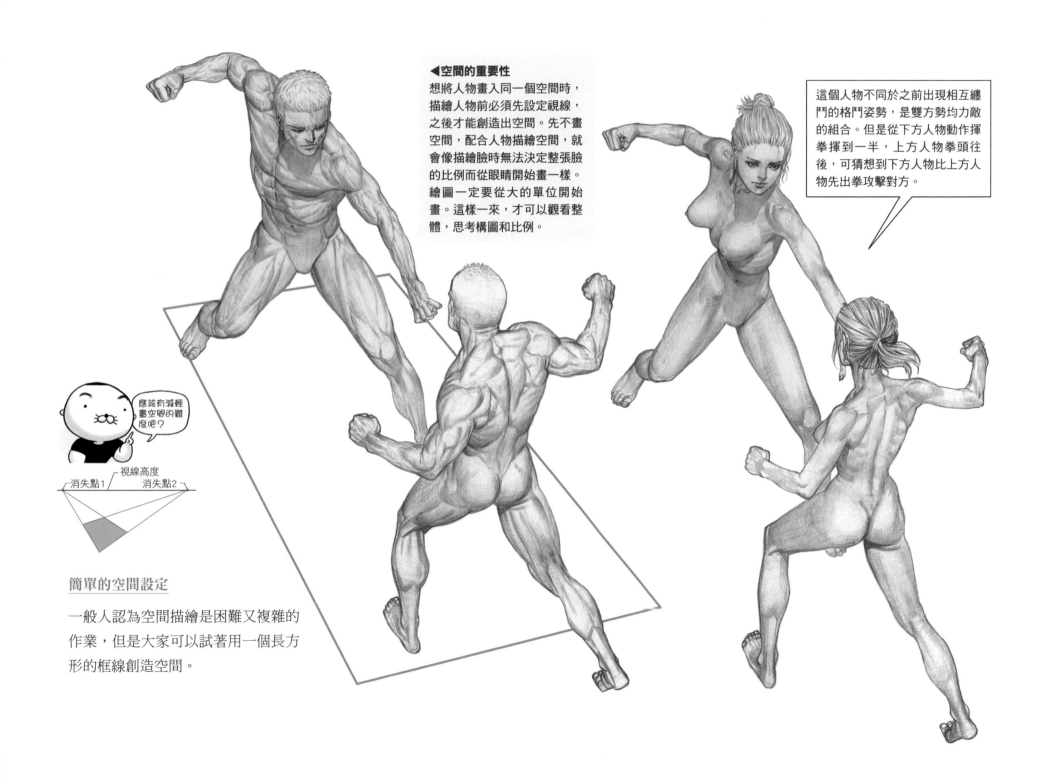

◀空間的重要性
◀空間的重要性
想將人物畫入同一個空間時，
描繪人物前必須先設定視線，
之後才能創造出空間。先不畫
空間，配合人物描繪空間，就
會像描繪臉時無法決定整張臉
的比例而從眼睛開始畫一樣。
繪圖一定要從大的單位開始
畫。這樣一來，才可以觀看整
體，思考構圖和比例。

這個人物不同於之前出現相互纏
鬥的格鬥姿勢，是雙方勢均力敵
的組合。但是從下方人物動作揮
拳揮到一半，上方人物拳頭往
後，可猜想到下方人物比上方人
物先出拳攻擊對方。

應該有減輕
畫空間的難
度吧？

消失點1　視線高度　消失點2

簡單的空間設定

一般人認為空間描繪是困難又複雜的
作業，但是大家可以試著用一個長方
形的框線創造空間。

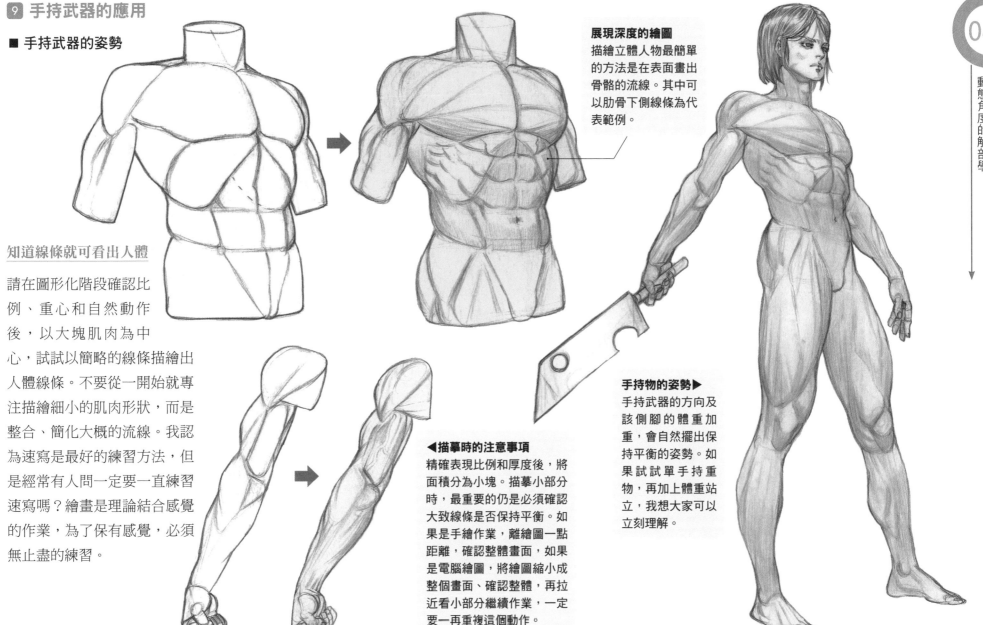

9 手持武器的應用

■ 手持武器的姿勢

知道線條就可看出人體

請在圖形化階段確認比例、重心和自然動作後，以大塊肌肉為中心，試試以簡略的線條描繪出人體線條。不要從一開始就專注描繪細小的肌肉形狀，而是整合、簡化大概的流線。我認為速寫是最好的練習方法，但是經常有人問一定要一直練習速寫嗎？繪畫是理論結合感覺的作業，為了保有感覺，必須無止盡的練習。

展現深度的繪圖
描繪立體人物最簡單的方法是在表面畫出骨骼的流線。其中可以肋骨下側線條為代表範例。

◀描摹時的注意事項
精確表現比例和厚度後，將面積分為小塊。描摹小部分時，最重要的仍是必須確認大致線條是否保持平衡。如果是手繪作業，離繪圖一點距離，確認整體畫面，如果是電腦繪圖，將繪圖縮小成整個畫面、確認整體，再拉近看小部分繼續作業，一定要一再重複這個動作。

手持物的姿勢▶
手持武器的方向及該側腳的體重加重，會自然擺出保持平衡的姿勢。如果試試單手持重物，再加上體重站立，我想大家可以立刻理解。

■ 拔刀出鞘的姿勢

單腳承受體重的姿勢

如果將體重平均放在雙腳站
立，腳容易疲憊不舒服。因此
站立時，我們大多只用一隻腳
承受體重。單腳承受體重時，
這一側的骨盆上抬，相對此的
反作用力，同側肩膀會下降以
保持平衡。腳尖方向與斜度一
樣都是關鍵重點。

依照腳尖方向，單腳站立的姿
勢有多種類型。在這些圖中，
哪一個是最自然的單腳站立
呢？讓我來一一說明。

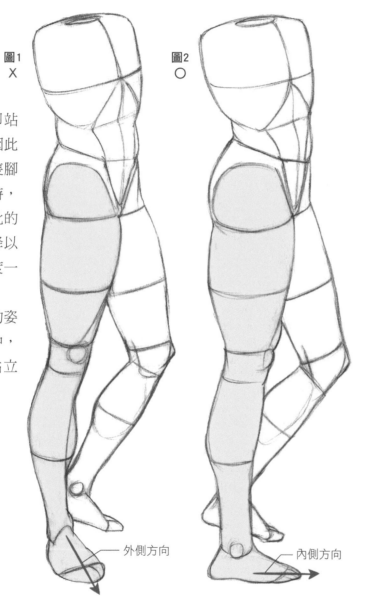

圖1
X

圖2
○

外側方向

內側方向

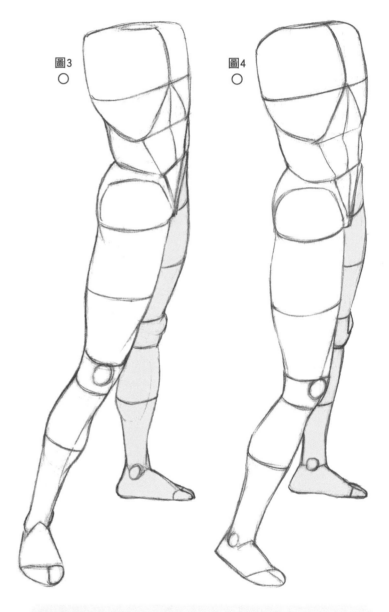

圖3
○

圖4
○

如圖1腳承受體重的腳尖方向朝外，膝蓋沒有固定而且彎曲。如
圖2腳尖方向朝內，即使腳沒有出力，膝關節沒有彎曲，仍可穩
穩的支撐身體。

如果承受體重的腳往內側，沒有承受體重的腳，其角度不會受
太大影響。重要的是，腳承受體重的腳尖方向一定要往內。右
頁與圖4為相同姿勢。

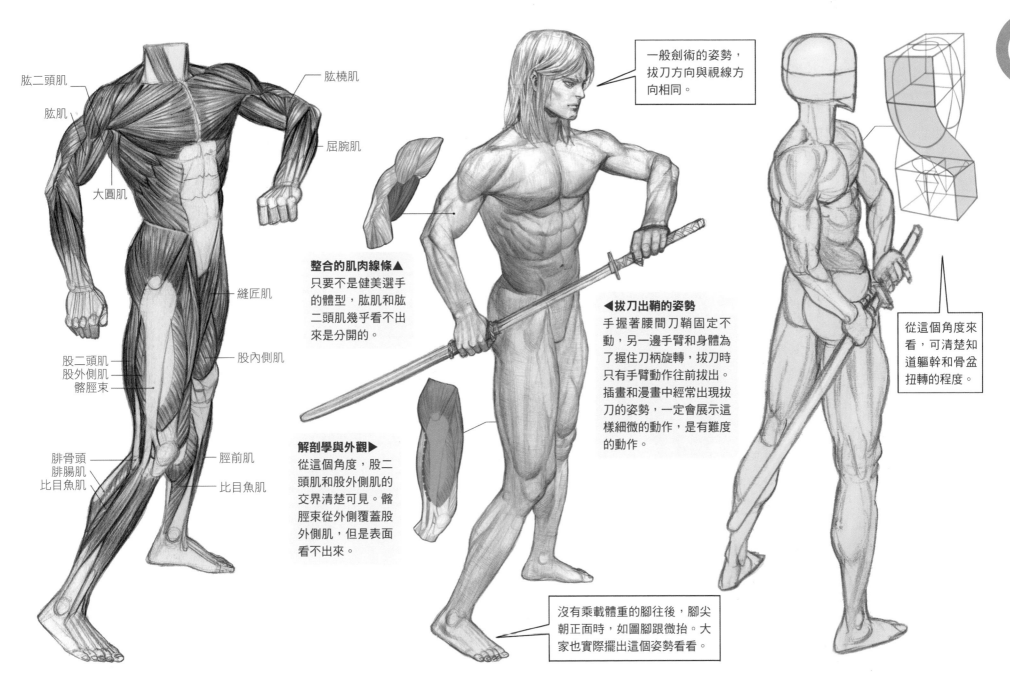

肱二頭肌

肱肌

大圓肌

肱橈肌

屈腕肌

縫匠肌

股二頭肌
股外側肌
髂脛束

股內側肌

腓骨頭
腓腸肌
比目魚肌

脛前肌

比目魚肌

一般劍術的姿勢，拔刀方向與視線方向相同。

整合的肌肉線條▲
只要不是健美選手的體型，肱肌和肱二頭肌幾乎看不出來是分開的。

◀拔刀出鞘的姿勢
手握著腰間刀鞘固定不動，另一邊手臂和身體為了握住刀柄旋轉，拔刀時只有手臂動作往前拔出。插畫和漫畫中經常出現拔刀的姿勢，一定會展示這樣細微的動作，是有難度的動作。

解剖學與外觀▶
從這個角度，股二頭肌和股外側肌的交界清楚可見。髂脛束從外側覆蓋股外側肌，但是表面看不出來。

從這個角度來看，可清楚知道軀幹和骨盆扭轉的程度。

沒有乘載體重的腳往後，腳尖朝正面時，如圖腳跟微抬。大家也實際擺出這個姿勢看看。

■ 單手握刀的姿勢

輕輕揮劍的姿勢

身體沒有大幅傾斜，從膝蓋沒有彎曲的狀態可知，是輕輕揮劍的姿勢。可從準備姿勢推測為下一個動作的強度。

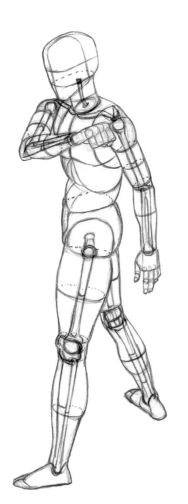

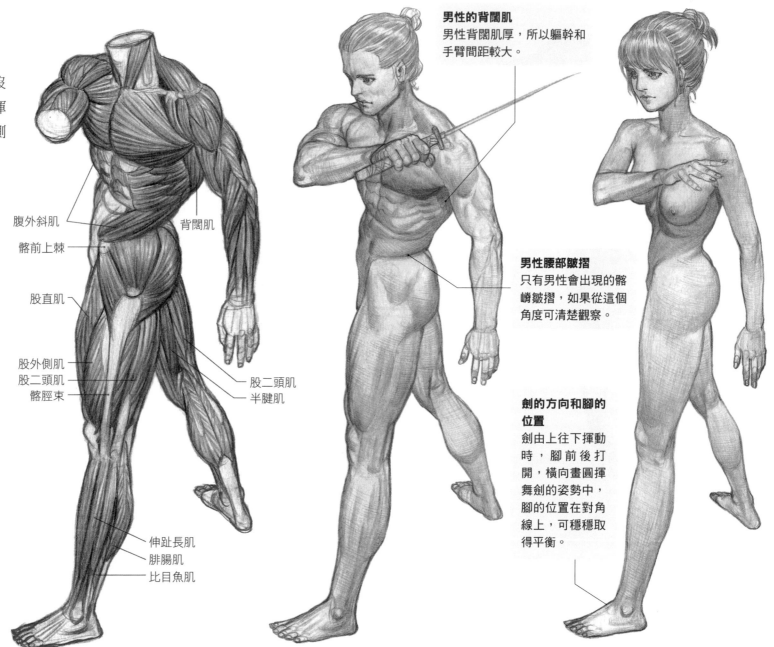

腹外斜肌

背闊肌

髂前上棘

股直肌

股外側肌
股二頭肌
髂脛束

股二頭肌
半腱肌

伸趾長肌
腓腸肌
比目魚肌

男性的背闊肌
男性背闊肌厚，所以軀幹和手臂間距較大。

男性腰部皺摺
只有男性會出現的髂嵴皺摺，如果從這個角度可清楚觀察。

劍的方向和腳的位置
劍由上往下揮動時，腳前後打開，橫向畫圓揮舞劍的姿勢中，腳的位置在對角線上，可穩穩取得平衡。

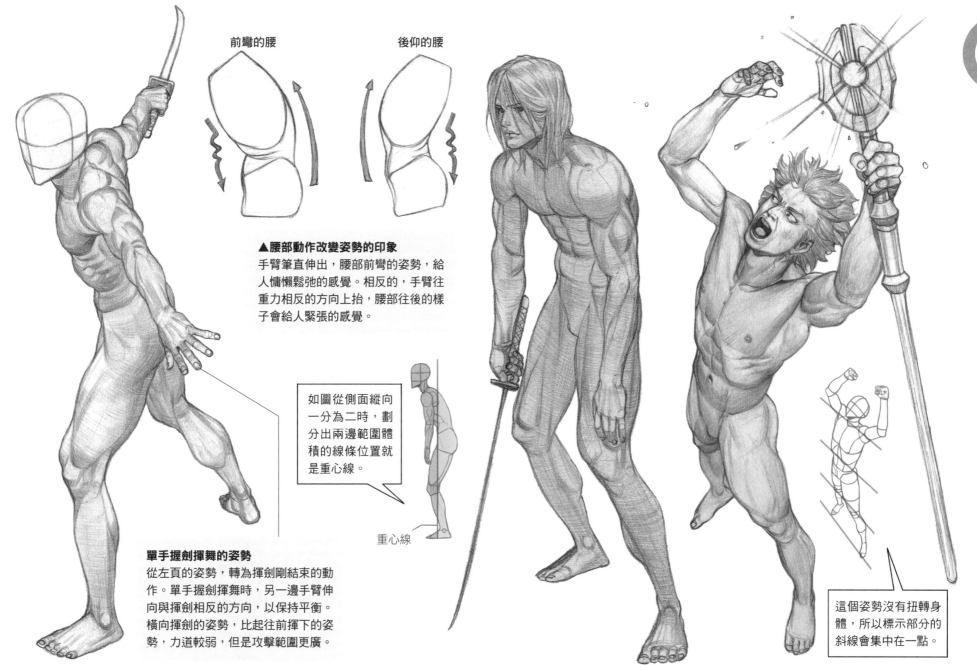

前彎的腰

後仰的腰

▲腰部動作改變姿勢的印象
手臂筆直伸出，腰部前彎的姿勢，給
人慵懶鬆弛的感覺。相反的，手臂往
重力相反的方向上抬，腰部往後的樣
子會給人緊張的感覺。

如圖從側面縱向
一分為二時，劃
分出兩邊範圍體
積的線條位置就
是重心線。

重心線

單手握劍揮舞的姿勢
從左頁的姿勢，轉為揮劍剛結束的動
作。單手握劍揮舞時，另一邊手臂伸
向與揮劍相反的方向，以保持平衡。
橫向揮劍的姿勢，比起往前揮下的姿
勢，力道較弱，但是攻擊範圍更廣。

這個姿勢沒有扭轉身
體，所以標示部分的
斜線會集中在一點。

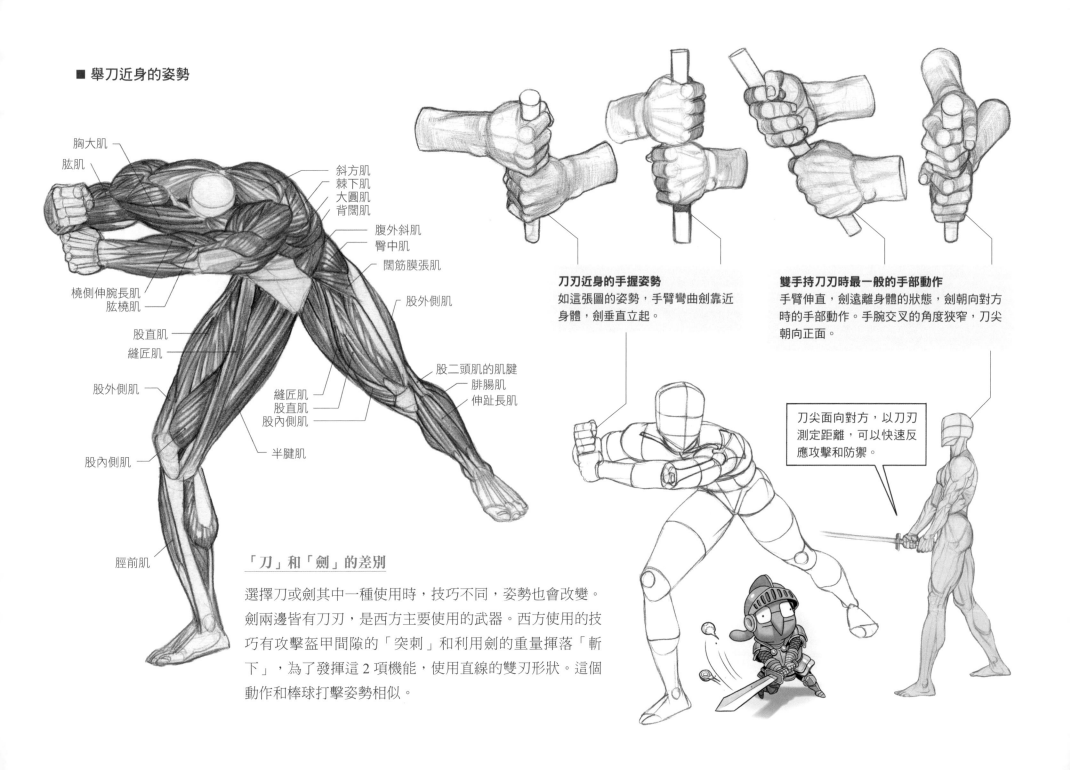

■ 舉刀近身的姿勢

胸大肌
肱肌
斜方肌
棘下肌
大圓肌
背闊肌
腹外斜肌
臀中肌
闊筋膜張肌
橈側伸腕長肌
肱橈肌
股外側肌
股直肌
縫匠肌
股二頭肌的肌腱
腓腸肌
伸趾長肌
股外側肌
縫匠肌
股直肌
股內側肌
半腱肌
股內側肌
脛前肌

刀刃近身的手握姿勢
如這張圖的姿勢，手臂彎曲劍靠近身體，劍垂直立起。

雙手持刀刃時最一般的手部動作
手臂伸直，劍遠離身體的狀態，劍朝向對方時的手部動作。手腕交叉的角度狹窄，刀尖朝向正面。

刀尖面向對方，以刀刃測定距離，可以快速反應攻擊和防禦。

「刀」和「劍」的差別

選擇刀或劍其中一種使用時，技巧不同，姿勢也會改變。劍兩邊皆有刀刃，是西方主要使用的武器。西方使用的技巧有攻擊盔甲間隙的「突刺」和利用劍的重量揮落「斬下」，為了發揮這 2 項機能，使用直線的雙刃形狀。這個動作和棒球打擊姿勢相似。

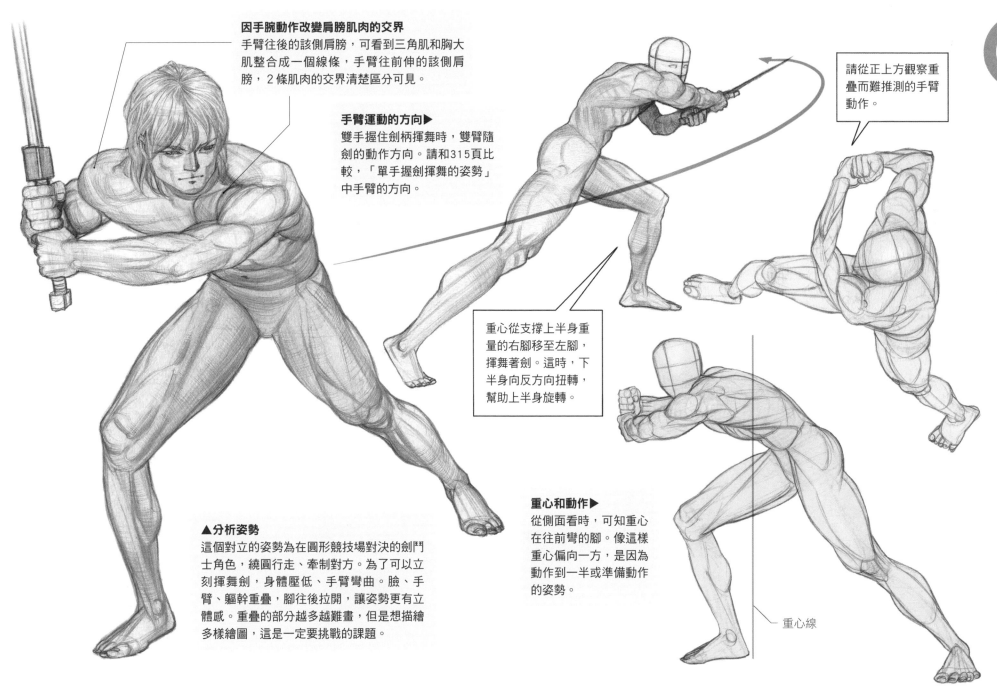

因手腕動作改變肩膀肌肉的交界
手臂往後的該側肩膀，可看到三角肌和胸大肌整合成一個線條，手臂往前伸的該側肩膀，2條肌肉的交界清楚區分可見。

手臂運動的方向▶
雙手握住劍柄揮舞時，雙臂隨劍的動作方向。請和315頁比較，「單手握劍揮舞的姿勢」中手臂的方向。

請從正上方觀察重疊而難推測的手臂動作。

重心從支撐上半身重量的右腳移至左腳，揮舞著劍。這時，下半身向反方向扭轉，幫助上半身旋轉。

▲分析姿勢
這個對立的姿勢為在圓形競技場對決的劍鬥士角色，繞圓行走、牽制對方。為了可以立刻揮舞劍，身體壓低、手臂彎曲。臉、手臂、軀幹重疊，腳往後拉開，讓姿勢更有立體感。重疊的部分越多越難畫，但是想描繪多樣繪圖，這是一定要挑戰的課題。

重心和動作▶
從側面看時，可知重心在往前彎的腳。像這樣重心偏向一方，是因為動作到一半或準備動作的姿勢。

重心線

■ 以劍對決的準備姿勢

防禦的準備姿勢

這個姿勢是準備與對峙的對方戰鬥，為了保護心臟避免被突刺攻擊，身體側面朝向對方。

消極的下半身線條▶
腳不能大膽向後跨的姿勢，給人不果斷的感覺。

上半身擺出靜止的姿勢，但是下半身的斜度帶點圓弧，變成有躍動感的線條。

脖子範圍的區分

側面看脖子時，大致可分成 4 個範圍。請以最醒目的胸鎖乳突肌為基準，觀察區分的範圍。

胸鎖乳突肌

胸鎖乳突肌的收縮
左邊胸鎖乳突肌收縮時，脖子向右轉。

範圍變化（1）▶
胸鎖乳突肌和上斜方肌纖維之間藍色的範圍，會因脖子的轉向變寬或變窄。在這個姿勢中，藍色範圍最廣。上斜方肌纖維止於後腦勺下方，所以可看到多少後腦勺，就可看到多少上斜方肌纖維。

上斜方肌纖維

範圍變化（2）▶
脖子像這樣轉向時，可看到藍色範圍變窄，但是另一邊的藍色範圍護變廣。看不到後腦勺，上斜方肌纖維也在後面看不到。

胸鎖乳突肌鬆弛

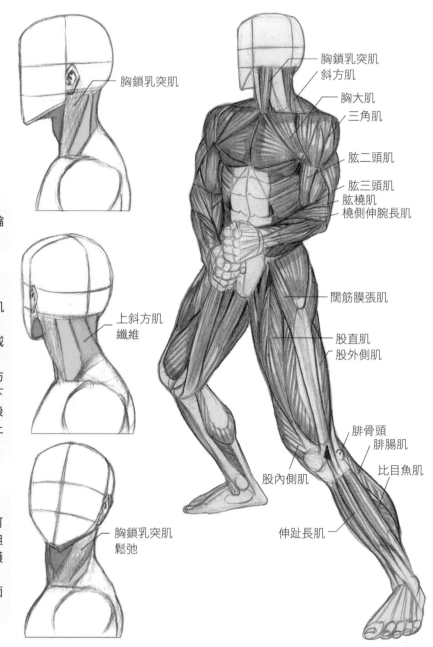

胸鎖乳突肌
斜方肌
胸大肌
三角肌
肱二頭肌
肱三頭肌
肱橈肌
橈側伸腕長肌
闊筋膜張肌
股直肌
股外側肌
腓骨頭
腓腸肌
股內側肌
比目魚肌
伸趾長肌

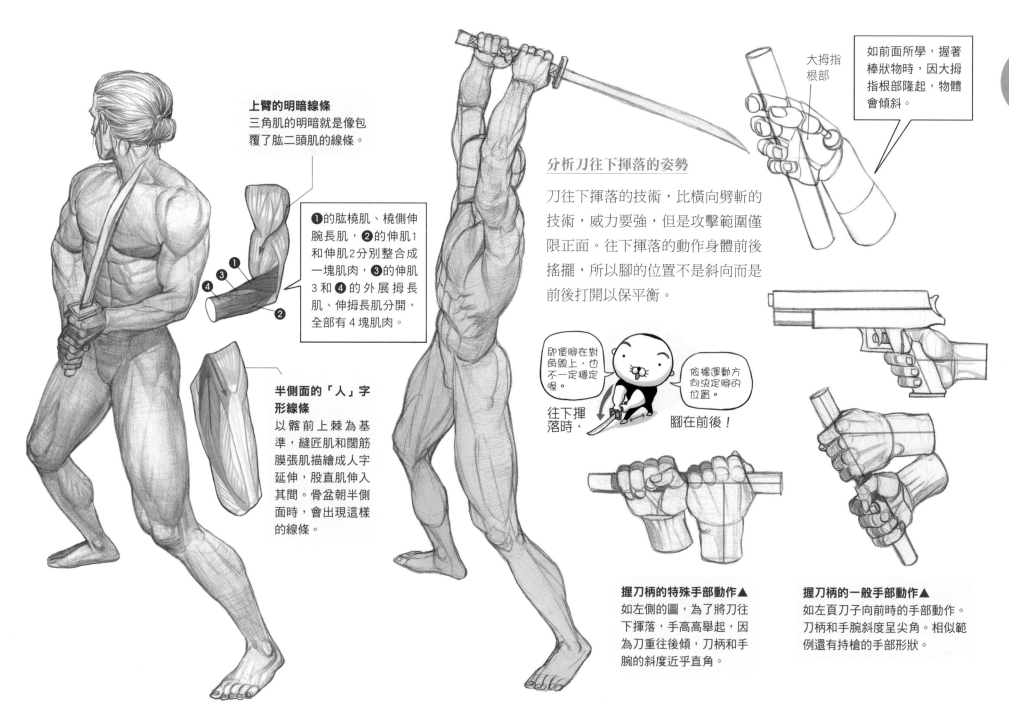

上臂的明暗線條
三角肌的明暗就是像包覆了肱二頭肌的線條。

❶的肱橈肌、橈側伸腕長肌，❷的伸肌1和伸肌2分別整合成一塊肌肉，❸的伸肌3和❹的外展拇長肌、伸拇長肌分開，全部有4塊肌肉。

半側面的「人」字形線條
以髂前上棘為基準，縫匠肌和闊筋膜張肌描繪成人字延伸，股直肌伸入其間。骨盆朝半側面時，會出現這樣的線條。

分析刀往下揮落的姿勢

刀往下揮落的技術，比橫向劈斬的技術，威力要強，但是攻擊範圍僅限正面。往下揮落的動作身體前後搖擺，所以腳的位置不是斜向而是前後打開以保平衡。

即便腳在對角線上，也不一定穩定喔。

往下揮落時，

依據運動方向決定腳的位置。

腳在前後！

大拇指根部

如前面所學，握著棒狀物時，因大拇指根部隆起，物體會傾斜。

握刀柄的特殊手部動作▲
如左側的圖，為了將刀往下揮落，手高高舉起，因為刀重往後傾，刀柄和手腕的斜度近乎直角。

握刀柄的一般手部動作▲
如左頁刀子向前時的手部動作。刀柄和手腕斜度呈尖角。相似範例還有持槍的手部形狀。

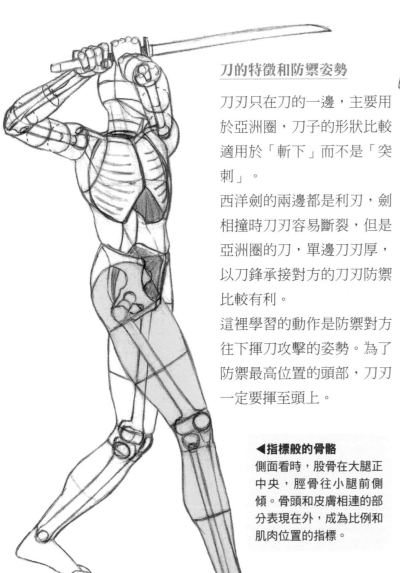

■ 往下揮落的防禦姿勢

刀的特徵和防禦姿勢

刀刃只在刀的一邊，主要用於亞洲圈，刀子的形狀比較適用於「斬下」而不是「突刺」。

西洋劍的兩邊都是利刃，劍相撞時刀刃容易斷裂，但是亞洲圈的刀，單邊刀刃厚，以刀鋒承接對方的刀刃防禦比較有利。

這裡學習的動作是防禦對方往下揮刀攻擊的姿勢。為了防禦最高位置的頭部，刀刃一定要揮至頭上。

◀指標般的骨骼

側面看時，股骨在大腿正中央，脛骨往小腿前側傾。骨頭和皮膚相連的部分表現在外，成為比例和肌肉位置的指標。

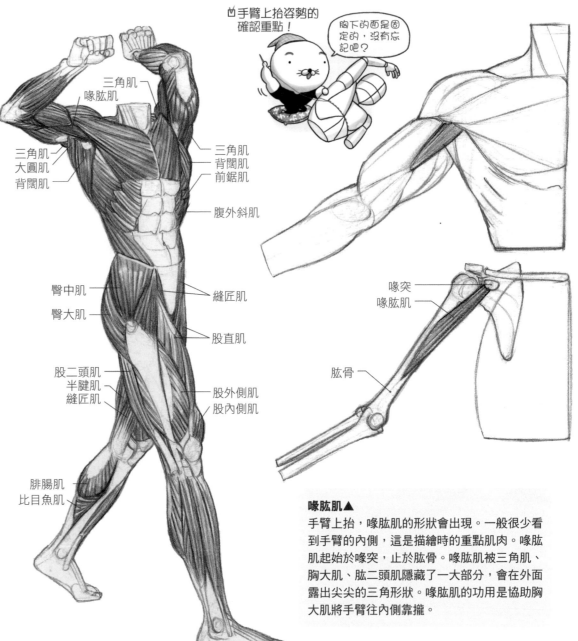

三角肌
喙肱肌

三角肌
大圓肌
背闊肌

三角肌
背闊肌
前鋸肌

腹外斜肌

臀中肌
臀大肌

縫匠肌

股直肌

股二頭肌
半腱肌
縫匠肌

股外側肌
股內側肌

腓腸肌
比目魚肌

手臂上抬姿勢的確認重點！

胸下的面是固定的，沒有忘記吧？

喙突
喙肱肌

肱骨

喙肱肌▲

手臂上抬，喙肱肌的形狀會出現。一般很少看到手臂的內側，這是描繪時的重點肌肉。喙肱肌起始於喙突，止於肱骨。喙肱肌被三角肌、胸大肌、肱二頭肌隱藏了一大部分，會在外面露出尖尖的三角形狀。喙肱肌的功用是協助胸大肌將手臂往內側靠攏。

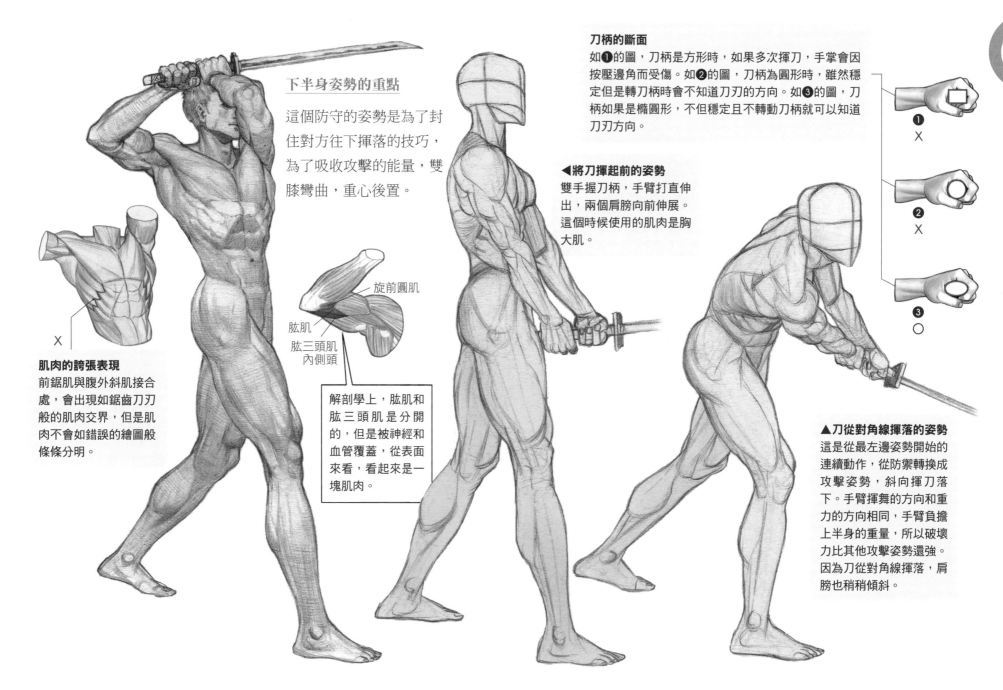

下半身姿勢的重點

這個防守的姿勢是為了封住對方往下揮落的技巧，為了吸收攻擊的能量，雙膝彎曲，重心後置。

肌肉的誇張表現

前鋸肌與腹外斜肌接合處，會出現如鋸齒刀刃般的肌肉交界，但是肌肉不會如錯誤的繪圖般條條分明。

旋前圓肌

肱肌

肱三頭肌內側頭

解剖學上，肱肌和肱三頭肌是分開的，但是被神經和血管覆蓋，從表面來看，看起來是一塊肌肉。

刀柄的斷面

如❶的圖，刀柄是方形時，如果多次揮刀，手掌會因按壓邊角而受傷。如❷的圖，刀柄為圓形時，雖然穩定但是轉刀柄時會不知道刀刃的方向。如❸的圖，刀柄如果是橢圓形，不但穩定且不轉動刀柄就可以知道刀刃方向。

❶ X

❷ X

❸ ○

◀將刀揮起前的姿勢

雙手握刀柄，手臂打直伸出，兩個肩膀向前伸展。這個時候使用的肌肉是胸大肌。

▲刀從對角線揮落的姿勢

這是從最左邊姿勢開始的連續動作，從防禦轉換成攻擊姿勢，斜向揮刀落下。手臂揮舞的方向和重力的方向相同，手臂負擔上半身的重量，所以破壞力比其他攻擊姿勢還強。因為刀從對角線揮落，肩膀也稍稍傾斜。

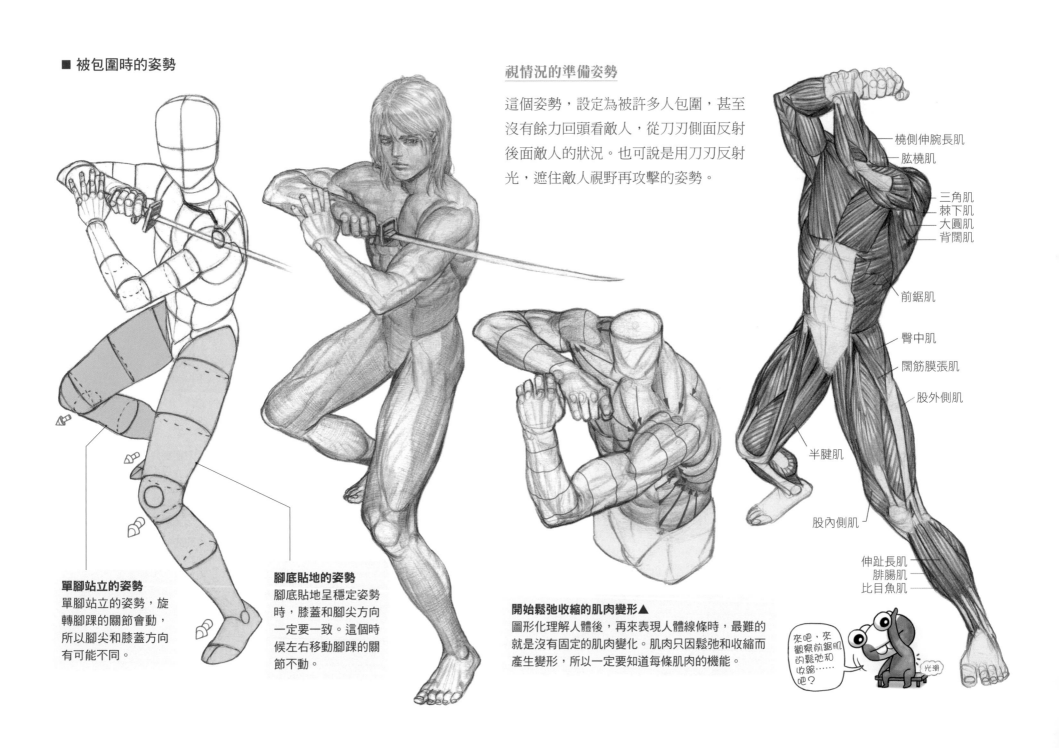

■ 被包圍時的姿勢

視情況的準備姿勢

這個姿勢，設定為被許多人包圍，甚至沒有餘力回頭看敵人，從刀刃側面反射後面敵人的狀況。也可說是用刀刃反射光，遮住敵人視野再攻擊的姿勢。

橈側伸腕長肌
肱橈肌

三角肌
棘下肌
大圓肌
背闊肌

前鋸肌

臀中肌

闊筋膜張肌

股外側肌

半腱肌

股內側肌

伸趾長肌
腓腸肌
比目魚肌

單腳站立的姿勢
單腳站立的姿勢，旋轉腳踝的關節會動，所以腳尖和膝蓋方向有可能不同。

腳底貼地的姿勢
腳底貼地呈穩定姿勢時，膝蓋和腳尖方向一定要一致。這個時候左右移動腳踝的關節不動。

開始鬆弛收縮的肌肉變形▲
圖形化理解人體後，再來表現人體線條時，最難的就是沒有固定的肌肉變化。肌肉只因鬆弛和收縮而產生變形，所以一定要知道每條肌肉的機能。

來吧，來觀察前鋸肌的鬆弛和收縮……吧？

光澤

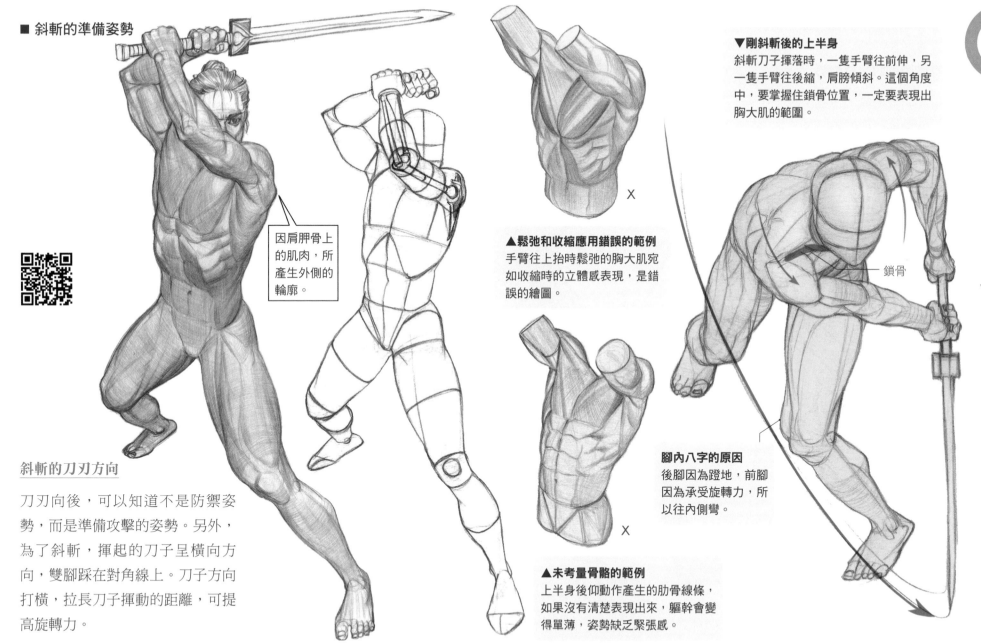

■ 斜斬的準備姿勢

因肩胛骨上的肌肉,所產生外側的輪廓。

斜斬的刀刃方向

刀刃向後,可以知道不是防禦姿勢,而是準備攻擊的姿勢。另外,為了斜斬,揮起的刀子呈橫向方向,雙腳踩在對角線上。刀子方向打橫,拉長刀子揮動的距離,可提高旋轉力。

▲鬆弛和收縮應用錯誤的範例
手臂往上抬時鬆弛的胸大肌宛如收縮時的立體感表現,是錯誤的繪圖。

X

▲未考量骨骼的範例
上半身後仰動作產生的肋骨線條,如果沒有清楚表現出來,軀幹會變得單薄,姿勢缺乏緊張感。

X

▼剛斜斬後的上半身
斜斬刀子揮落時,一隻手臂往前伸,另一隻手臂往後縮,肩膀傾斜。這個角度中,要掌握住鎖骨位置,一定要表現出胸大肌的範圍。

鎖骨

腳內八字的原因
後腳因為蹬地,前腳因為承受旋轉力,所以往內側彎。

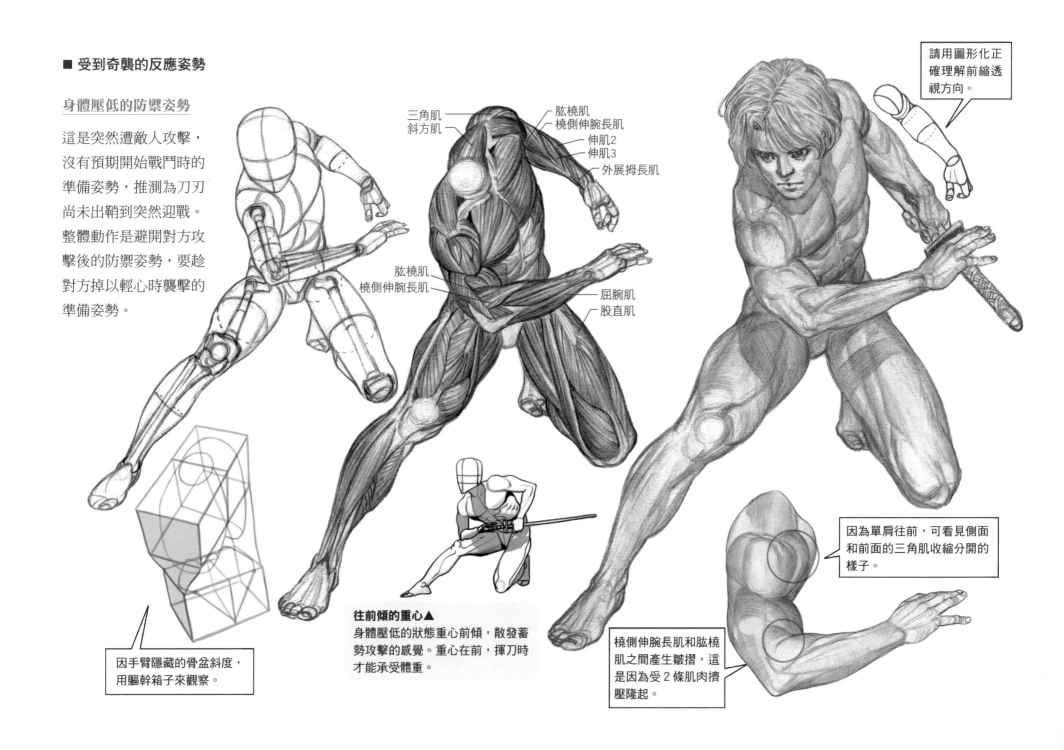

■ 受到奇襲的反應姿勢

身體壓低的防禦姿勢

這是突然遭敵人攻擊，
沒有預期開始戰鬥時的
準備姿勢，推測為刀刃
尚未出鞘到突然迎戰。
整體動作是避開對方攻
擊後的防禦姿勢，要趁
對方掉以輕心時襲擊的
準備姿勢。

請用圖形化正
確理解前縮透
視方向。

三角肌
斜方肌

肱橈肌
橈側伸腕長肌
伸肌2
伸肌3
外展拇長肌

肱橈肌
橈側伸腕長肌

屈腕肌
股直肌

因手臂隱藏的骨盆斜度，
用軀幹箱子來觀察。

往前傾的重心▲
身體壓低的狀態重心前傾，散發蓄
勢攻擊的感覺。重心在前，揮刀時
才能承受體重。

因為單肩往前，可看見側面
和前面的三角肌收縮分開的
樣子。

橈側伸腕長肌和肱橈
肌之間產生皺摺，這
是因為受2條肌肉擠
壓隆起。

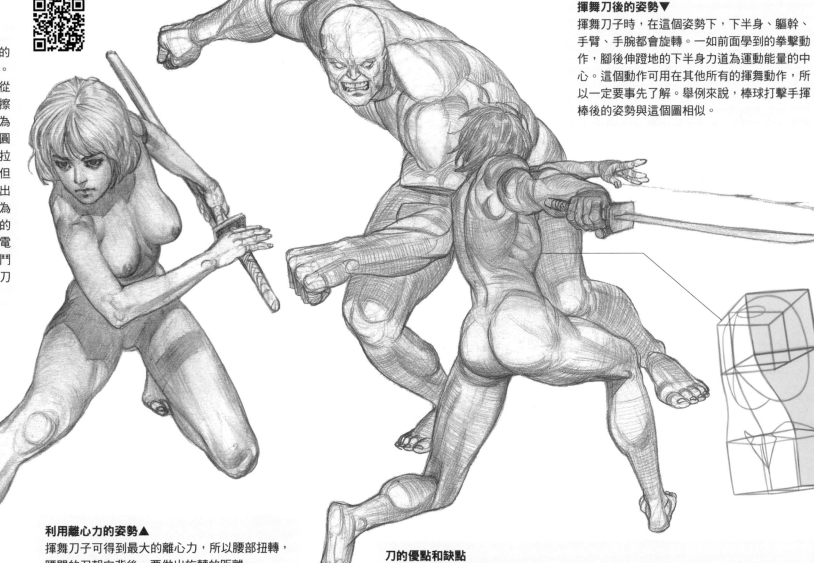

拔刀術的原理

這技巧是快速將刀鞘的刀拔出，給對方一擊。這個技巧的原理是刀從刀鞘拔起時產生磨擦力，刀出鞘的瞬間轉為運動能量，刀子畫橢圓的同時快速揮舞。與拉弓放箭的原理相同。但是這個技巧不像漫畫出現的破壞力道，而是為了出其不意攻擊對方的技巧。如果有看西部電影，與神槍手拔槍決鬥相同，武士也是以拔刀術對決。

揮舞刀後的姿勢▼

揮舞刀子時，在這個姿勢下，下半身、軀幹、手臂、手腕都會旋轉。一如前面學到的拳擊動作，腳後伸蹬地的下半身力道為運動能量的中心。這個動作可用在其他所有的揮舞動作，所以一定要事先了解。舉例來說，棒球打擊手揮棒後的姿勢與這個圖相似。

利用離心力的姿勢▲

揮舞刀子可得到最大的離心力，所以腰部扭轉，腰間的刀朝向背後，要做出旋轉的距離。

刀的優點和缺點

刀適合利用揮舞刀刃斬劈，殺傷力極佳，但是在身穿盔甲的戰鬥時，卻無法發揮出應有的威力。貫穿盔甲的長槍、弓箭，以及棍棒和戰斧這類揮落的鈍器武器才有利於戰場使用。戰爭當下之外不可持有武器的國家，刀的鑄造也不發達，但是日本為了武士修練使用，所以鑄刀技術發達。

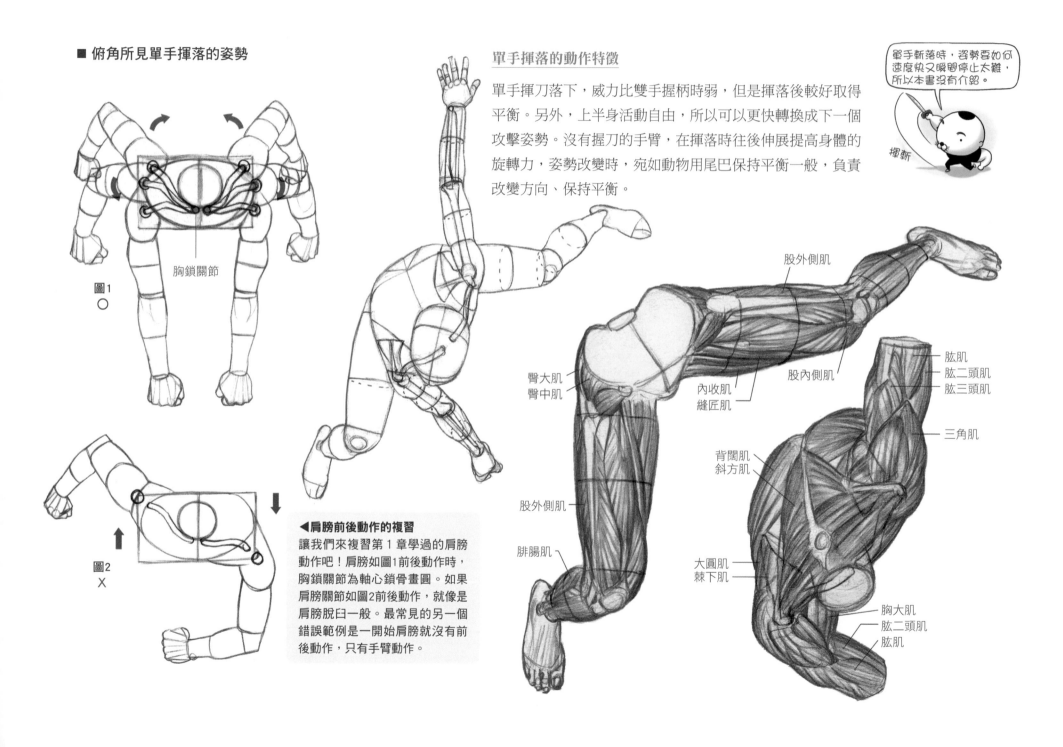

■ 俯角所見單手揮落的姿勢

胸鎖關節

圖1
〇

圖2
X

單手揮落的動作特徵

單手揮刀落下，威力比雙手握柄時弱，但是揮落後較好取得平衡。另外，上半身活動自由，所以可以更快轉換成下一個攻擊姿勢。沒有握刀的手臂，在揮落時往後伸展提高身體的旋轉力，姿勢改變時，宛如動物用尾巴保持平衡一般，負責改變方向、保持平衡。

單手斬落時，姿勢要如何速度快又瞬間停止太難，所以本書沒有介紹。

揮斬

◀肩膀前後動作的複習
讓我們來複習第 1 章學過的肩膀動作吧！肩膀如圖1前後動作時，胸鎖關節為軸心鎖骨畫圓。如果肩膀關節如圖2前後動作，就像是肩膀脫臼一般。最常見的另一個錯誤範例是一開始肩膀就沒有前後動作，只有手臂動作。

股外側肌

臀大肌
臀中肌

內收肌
縫匠肌

股內側肌

肱肌
肱二頭肌
肱三頭肌

三角肌

背闊肌
斜方肌

股外側肌

腓腸肌

大圓肌
棘下肌

胸大肌
肱二頭肌
肱肌

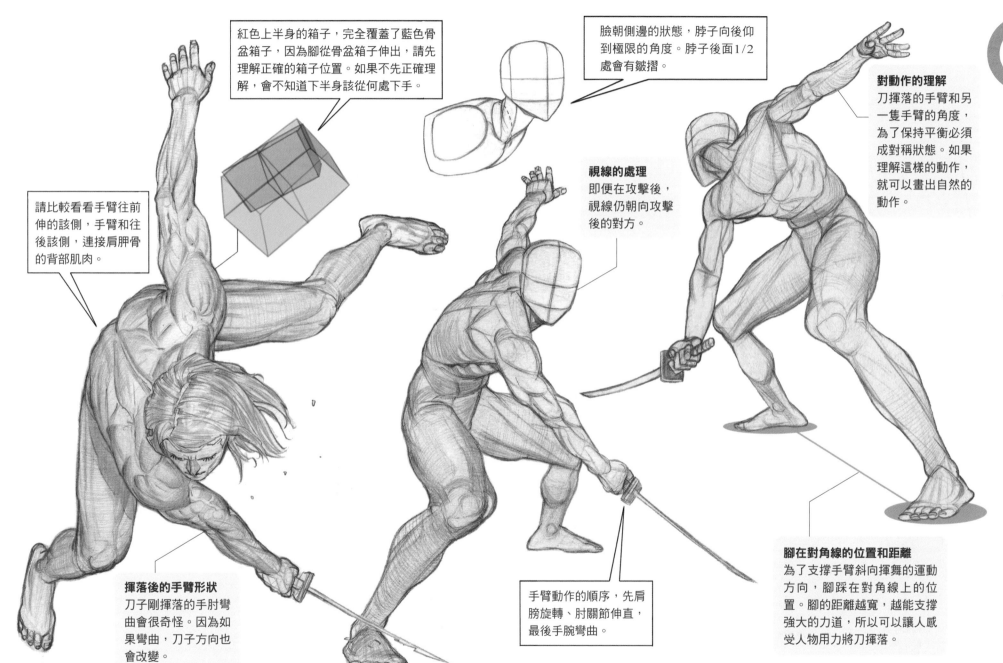

紅色上半身的箱子，完全覆蓋了藍色骨盆箱子，因為腳從骨盆箱子伸出，請先理解正確的箱子位置。如果不先正確理解，會不知道下半身該從何處下手。

臉朝側邊的狀態，脖子向後仰到極限的角度。脖子後面1/2處會有皺摺。

對動作的理解
刀揮落的手臂和另一隻手臂的角度，為了保持平衡必須成對稱狀態。如果理解這樣的動作，就可以畫出自然的動作。

請比較看看手臂往前伸的該側，手臂和往後該側，連接肩胛骨的背部肌肉。

視線的處理
即便在攻擊後，視線仍朝向攻擊後的對方。

揮落後的手臂形狀
刀子剛揮落的手肘彎曲會很奇怪。因為如果彎曲，刀子方向也會改變。

手臂動作的順序，先肩膀旋轉、肘關節伸直，最後手腕彎曲。

腳在對角線的位置和距離
為了支撐手臂斜向揮舞的運動方向，腳踩在對角線上的位置。腳的距離越寬，越能支撐強大的力道，所以可以讓人感受人物用力將刀揮落。

■ 給予一擊後的姿勢

斜斷後的姿勢

給予一擊後運動能量消散的姿勢，看著對方的樣子，或對方已倒不需準備下一次攻擊的姿勢。雖沒有全神貫注，但緊張狀態尚未解除，可讓人聯想各種場景。

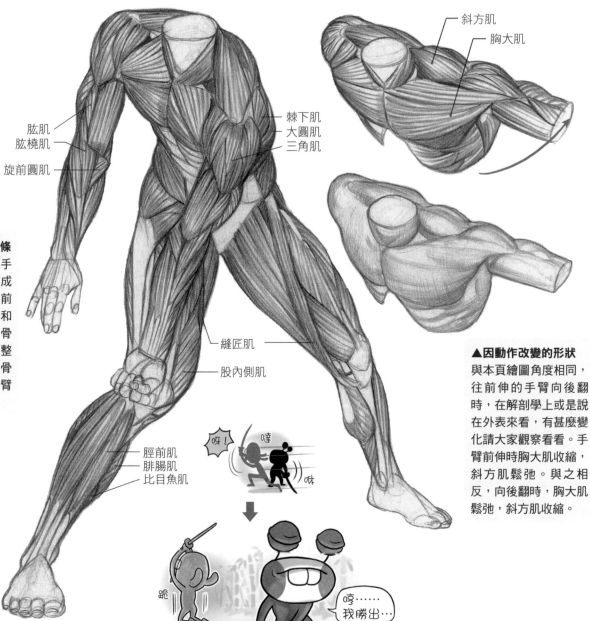

斜方肌
胸大肌

肱肌
肱橈肌
旋前圓肌

棘下肌
大圓肌
三角肌

縫匠肌

股內側肌

脛前肌
腓腸肌
比目魚肌

◀手的方向和手臂線條
手掌朝向前面的紅色手臂，尺骨和橈骨並列成11字形，手臂朝向前面的藍色手臂，尺骨和橈骨扭轉成X字形。骨頭扭轉的藍色手臂，整體線條呈直線，但是骨頭沒有扭轉的紅色手臂卻呈曲線。

▲因動作改變的形狀
與本頁繪圖角度相同，往前伸的手臂向後翻時，在解剖學上或是說在外表來看，有甚麼變化請大家觀察看看。手臂前伸時胸大肌收縮，斜方肌鬆弛。與之相反，向後翻時，胸大肌鬆弛，斜方肌收縮。

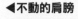
X

◀不動的肩膀
這張圖中肩膀動作是錯誤最多的部分。肩膀沒有前後動作，只有手臂動。這個時候給人動作僵硬、不自然的感覺。這個姿勢的正確肩膀方向是握刀的手該側肩膀向前伸，另一邊肩膀往後縮。

呀！
嗱
啪

跪
哼⋯⋯我勝出⋯

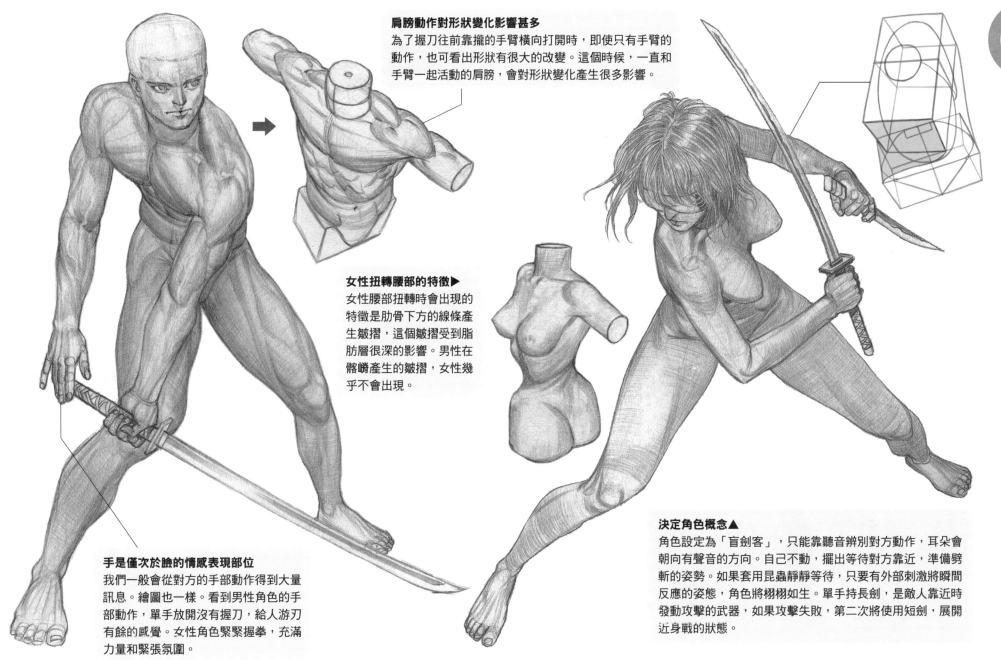

肩膀動作對形狀變化影響甚多
為了握刀往前靠攏的手臂橫向打開時，即使只有手臂的動作，也可看出形狀有很大的改變。這個時候，一直和手臂一起活動的肩膀，會對形狀變化產生很多影響。

女性扭轉腰部的特徵▶
女性腰部扭轉時會出現的特徵是肋骨下方的線條產生皺摺，這個皺摺受到脂肪層很深的影響。男性在髂嶠產生的皺摺，女性幾乎不會出現。

決定角色概念▲
角色設定為「盲劍客」，只能靠聽音辨別對方動作，耳朵會朝向有聲音的方向。自己不動，擺出等待對方靠近，準備劈斬的姿勢。如果套用昆蟲靜靜等待，只要有外部刺激將瞬間反應的姿態，角色將栩栩如生。單手持長劍，是敵人靠近時發動攻擊的武器，如果攻擊失敗，第二次將使用短劍，展開近身戰的狀態。

手是僅次於臉的情感表現部位
我們一般會從對方的手部動作得到大量訊息。繪圖也一樣。看到男性角色的手部動作，單手放開沒有握刀，給人游刃有餘的感覺。女性角色緊緊握拳，充滿力量和緊張氛圍。

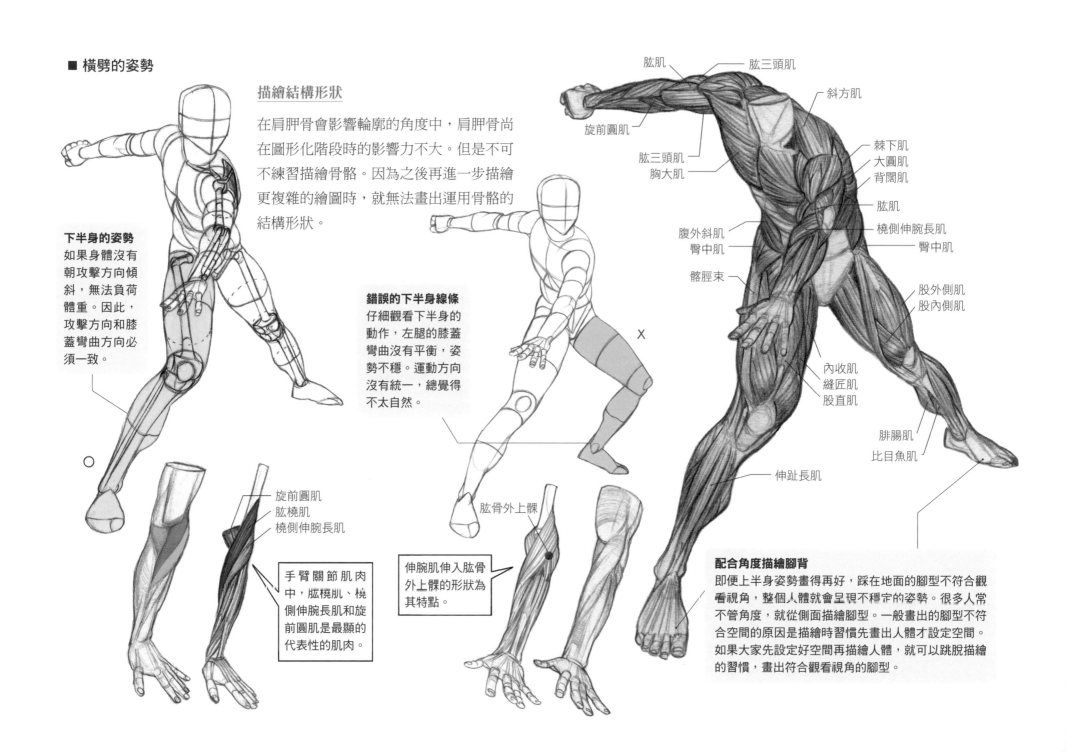

■ 橫劈的姿勢

描繪結構形狀

在肩胛骨會影響輪廓的角度中，肩胛骨尚在圖形化階段時的影響力不大。但是不可不練習描繪骨骼。因為之後再進一步描繪更複雜的繪圖時，就無法畫出運用骨骼的結構形狀。

下半身的姿勢
如果身體沒有朝攻擊方向傾斜，無法負荷體重。因此，攻擊方向和膝蓋彎曲方向必須一致。

旋前圓肌
肱橈肌
橈側伸腕長肌

手臂關節肌肉中，肱橈肌、橈側伸腕長肌和旋前圓肌是最顯的代表性的肌肉。

錯誤的下半身線條
仔細觀看下半身的動作，左腿的膝蓋彎曲沒有平衡，姿勢不穩。運動方向沒有統一，總覺得不太自然。

肱骨外上髁

伸腕肌伸入肱骨外上髁的形狀為其特點。

肱肌
肱三頭肌
斜方肌
旋前圓肌
肱三頭肌
胸大肌
棘下肌
大圓肌
背闊肌
肱肌
橈側伸腕長肌
腹外斜肌
臀中肌
臀中肌
髂脛束
股外側肌
股內側肌
內收肌
縫匠肌
股直肌
腓腸肌
比目魚肌
伸趾長肌

配合角度描繪腳背
即便上半身姿勢畫得再好，踩在地面的腳型不符合觀看視角，整個人體就會呈現不穩定的姿勢。很多人常不管角度，就從側面描繪腳型。一般畫出的腳型不符合空間的原因是描繪時習慣先畫出人體才設定空間。如果大家先設定好空間再描繪人體，就可以跳脫描繪的習慣，畫出符合觀看視角的腳型。

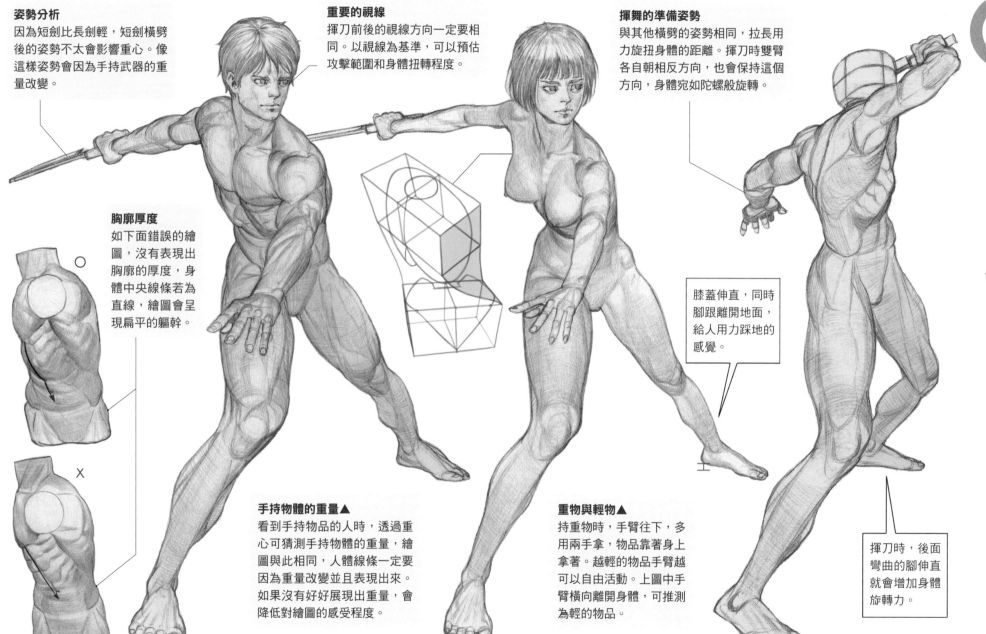

姿勢分析
因為短劍比長劍輕，短劍橫劈後的姿勢不太會影響重心。像這樣姿勢會因為手持武器的重量改變。

重要的視線
揮刀前後的視線方向一定要相同。以視線為基準，可以預估攻擊範圍和身體扭轉程度。

揮舞的準備姿勢
與其他橫劈的姿勢相同，拉長用力旋扭身體的距離。揮刀時雙臂各自朝相反方向，也會保持這個方向，身體宛如陀螺般旋轉。

胸廓厚度
如下面錯誤的繪圖，沒有表現出胸廓的厚度，身體中央線條若為直線，繪圖會呈現扁平的軀幹。

○

✕

膝蓋伸直，同時腳跟離開地面，給人用力踩地的感覺。

手持物體的重量▲
看到手持物品的人時，透過重心可猜測手持物體的重量，繪圖與此相同，人體線條一定要因為重量改變並且表現出來。如果沒有好好展現出重量，會降低對繪圖的感受程度。

重物與輕物▲
持重物時，手臂往下，多用兩手拿，物品靠著身上拿著。越輕的物品手臂越可以自由活動。上圖中手臂橫向離開身體，可推測為輕的物品。

揮刀時，後面彎曲的腳伸直就會增加身體旋轉力。

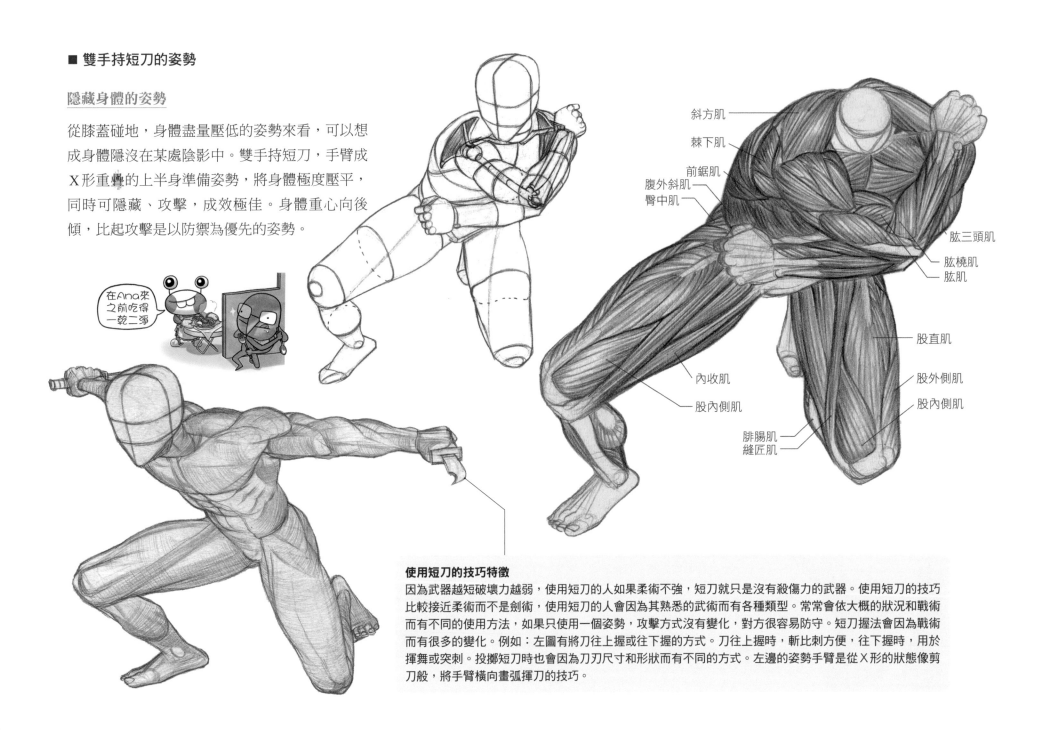

■ 雙手持短刀的姿勢

隱藏身體的姿勢

從膝蓋碰地，身體盡量壓低的姿勢來看，可以想成身體隱沒在某處陰影中。雙手持短刀，手臂成X形重疊的上半身準備姿勢，將身體極度壓平，同時可隱藏、攻擊，成效極佳。身體重心向後傾，比起攻擊是以防禦為優先的姿勢。

在Ana來之前吃得一乾二淨

斜方肌
棘下肌
前鋸肌
腹外斜肌
臀中肌

肱三頭肌
肱橈肌
肱肌

股直肌

內收肌

股外側肌

股內側肌

股內側肌

腓腸肌
縫匠肌

使用短刀的技巧特徵
因為武器越短破壞力越弱，使用短刀的人如果柔術不強，短刀就只是沒有殺傷力的武器。使用短刀的技巧比較接近柔術而不是劍術，使用短刀的人會因為其熟悉的武術而有各種類型。常常會依大概的狀況和戰術而有不同的使用方法，如果只使用一個姿勢，攻擊方式沒有變化，對方很容易防守。短刀握法會因為戰術而有很多的變化。例如：左圖有將刀往上握或往下握的方式。刀往上握時，斬比刺方便，往下握時，用於揮舞或突刺。投擲短刀時也會因為刀刃尺寸和形狀而有不同的方式。左邊的姿勢手臂是從X形的狀態像剪刀般，將手臂橫向畫弧揮刀的技巧。

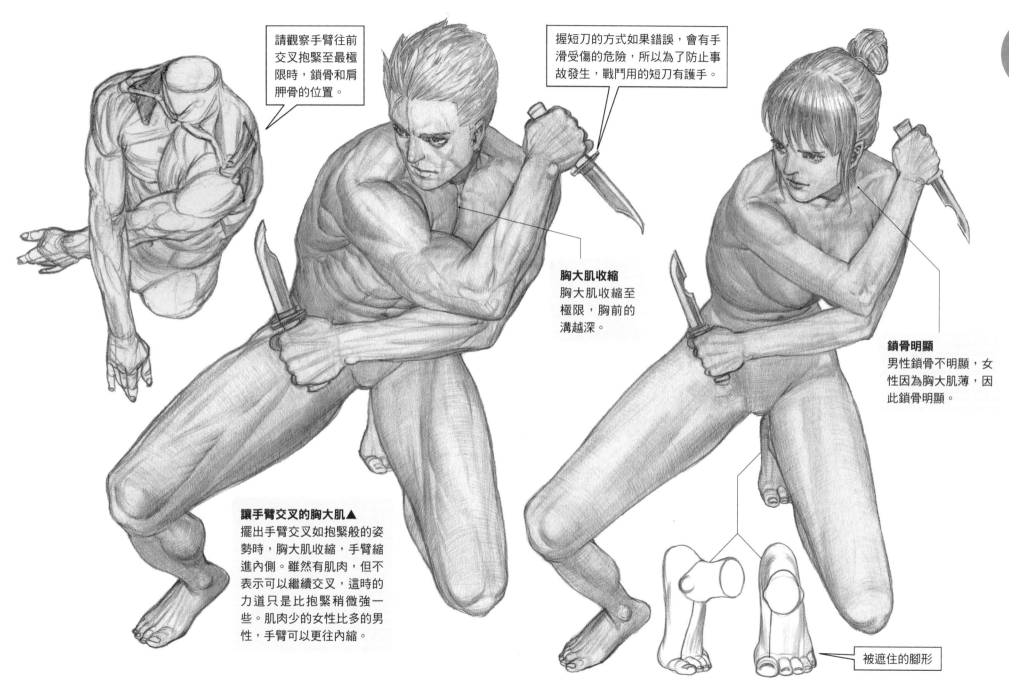

請觀察手臂往前交叉抱緊至最極限時，鎖骨和肩胛骨的位置。

握短刀的方式如果錯誤，會有手滑受傷的危險，所以為了防止事故發生，戰鬥用的短刀有護手。

胸大肌收縮
胸大肌收縮至極限，胸前的溝越深。

鎖骨明顯
男性鎖骨不明顯，女性因為胸大肌薄，因此鎖骨明顯。

讓手臂交叉的胸大肌▲
擺出手臂交叉如抱緊般的姿勢時，胸大肌收縮，手臂縮進內側。雖然有肌肉，但不表示可以繼續交叉，這時的力道只是比抱緊稍微強一些。肌肉少的女性比多的男性，手臂可以更往內縮。

被遮住的腳形

■ 手持棍棒的姿勢（1）

姿勢分析和棍術起源

這個姿勢是旋轉棍棒和揮舞棍棒時的準備姿勢，上半身稍微立起，類似棒球打擊手揮棒前的姿勢。旋轉長棍，以其旋轉力攻擊或防禦，也有擾亂對方的效果。棍術是可揮去對方攻擊、防禦第一的技巧，通常用棍棒練習，實戰時會插上刀刃當長槍作戰。

即便沒有甚麼訓練的士兵，面對接近的敵人，都可以用槍使出單純的突刺攻擊，是最常用到的武器。

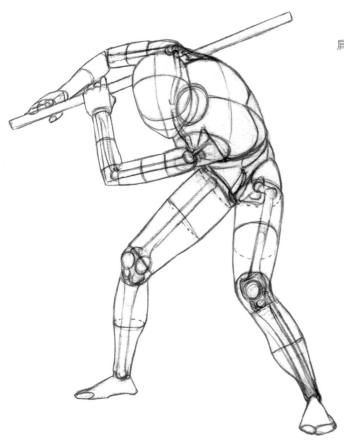

▲非常明顯的肩胛棘
女性肩胛棘明顯，男性因為其上的斜方肌隆起，所以男女肩胛棘的位置都很容易找。肩胛骨位置和止於肩胛骨的肌肉可以肩胛棘為指標。

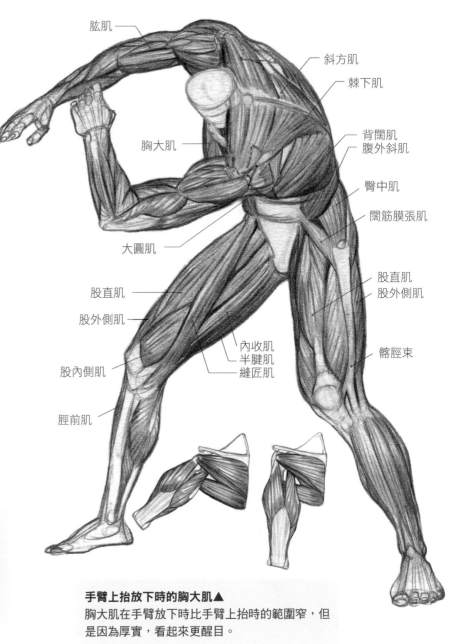

肱肌
斜方肌
棘下肌
胸大肌
背闊肌
腹外斜肌
臀中肌
闊筋膜張肌
大圓肌
股直肌
股外側肌
股直肌
股外側肌
髂脛束
內收肌
半腱肌
縫匠肌
股內側肌
脛前肌

手臂上抬放下時的胸大肌▲
胸大肌在手臂放下時比手臂上抬時的範圍窄，但是因為厚實，看起來更醒目。

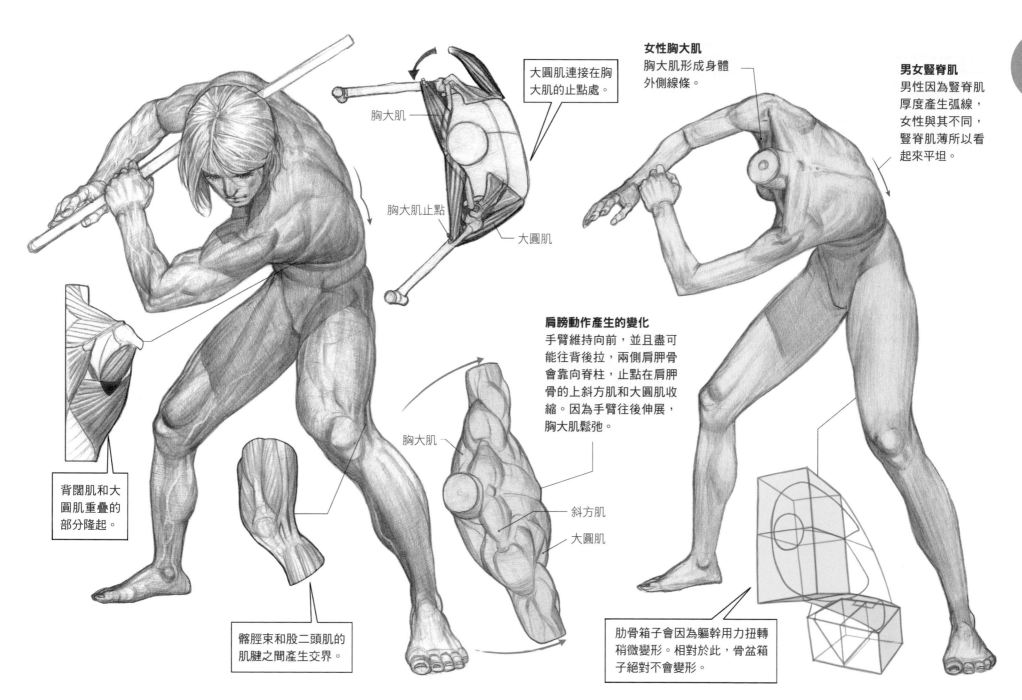

大圓肌連接在胸
大肌的止點處。

胸大肌

胸大肌止點

大圓肌

女性胸大肌
胸大肌形成身體
外側線條。

男女豎脊肌
男性因為豎脊肌
厚度產生弧線，
女性與其不同，
豎脊肌薄所以看
起來平坦。

肩膀動作產生的變化
手臂維持向前，並且盡可
能往背後拉，兩側肩胛骨
會靠向脊柱，止點在肩胛
骨的上斜方肌和大圓肌收
縮。因為手臂往後伸展，
胸大肌鬆弛。

胸大肌

斜方肌

大圓肌

背闊肌和大
圓肌重疊的
部分隆起。

髂脛束和股二頭肌的
肌腱之間產生交界。

肋骨箱子會因為軀幹用力扭轉
稍微變形。相對於此，骨盆箱
子絕對不會變形。

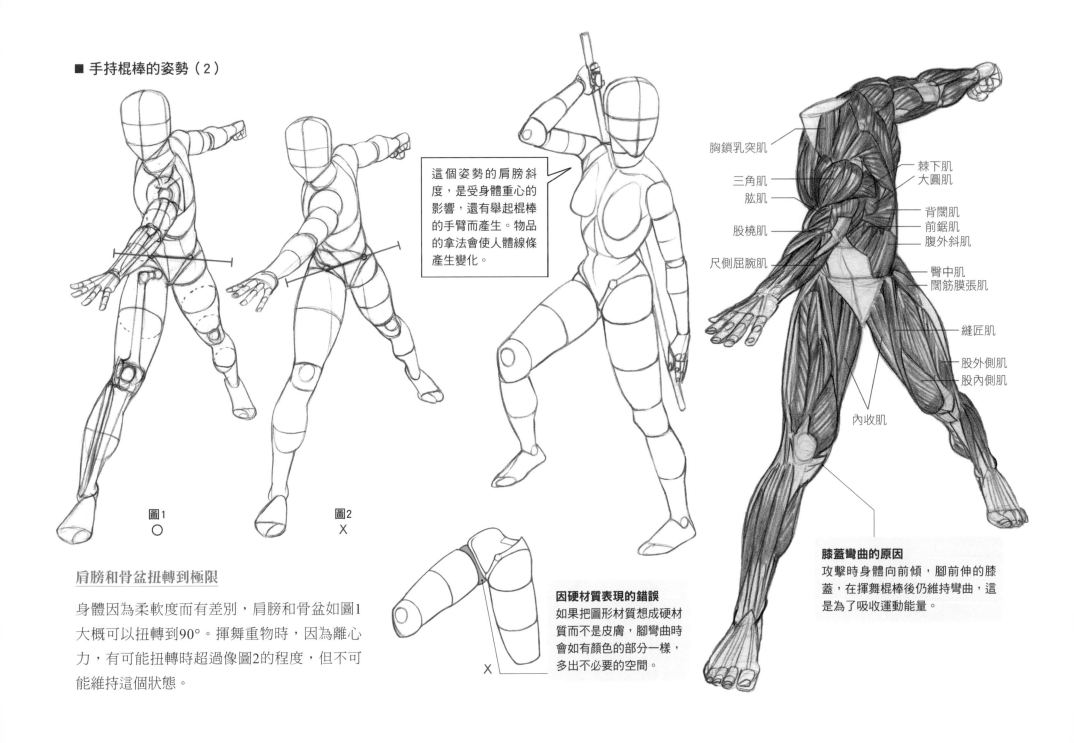

■ 手持棍棒的姿勢（2）

這個姿勢的肩膀斜度，是受身體重心的影響，還有舉起棍棒的手臂而產生。物品的拿法會使人體線條產生變化。

圖1
○

圖2
X

胸鎖乳突肌

三角肌

肱肌

股橈肌

尺側屈腕肌

棘下肌
大圓肌

背闊肌
前鋸肌
腹外斜肌

臀中肌
闊筋膜張肌

縫匠肌

股外側肌
股內側肌

內收肌

肩膀和骨盆扭轉到極限

身體因為柔軟度而有差別，肩膀和骨盆如圖1大概可以扭轉到90°。揮舞重物時，因為離心力，有可能扭轉時超過像圖2的程度，但不可能維持這個狀態。

X

因硬材質表現的錯誤
如果把圖形材質想成硬材質而不是皮膚，腳彎曲時會如有顏色的部分一樣，多出不必要的空間。

膝蓋彎曲的原因
攻擊時身體向前傾，腳前伸的膝蓋，在揮舞棍棒後仍維持彎曲，這是為了吸收運動能量。

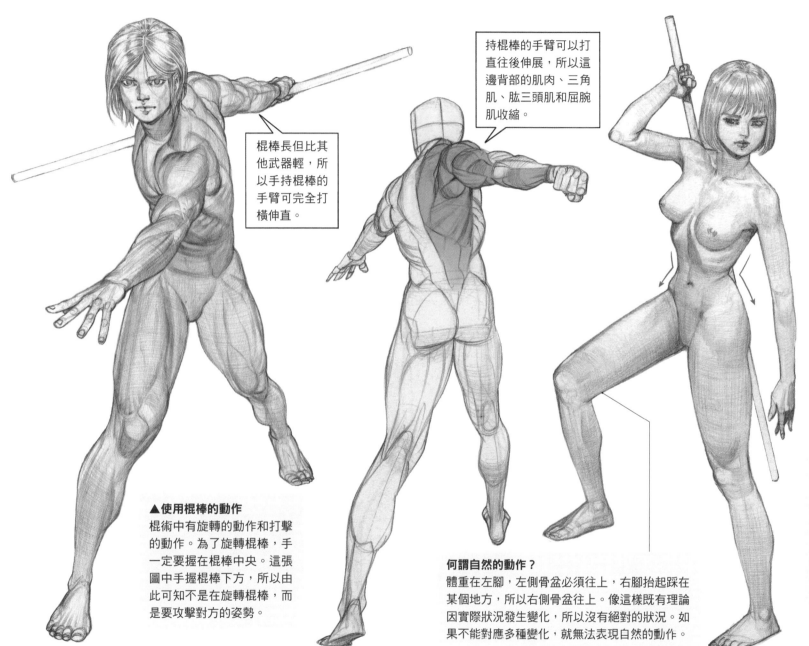

棍棒長但比其他武器輕，所以手持棍棒的手臂可完全打橫伸直。

持棍棒的手臂可以打直往後伸展，所以這邊背部的肌肉、三角肌、肱三頭肌和屈腕肌收縮。

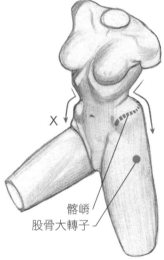

髂嵴
股骨大轉子

▲使用棍棒的動作
棍術中有旋轉的動作和打擊的動作。為了旋轉棍棒，手一定要握在棍棒中央。這張圖中手握棍棒下方，所以由此可知不是在旋轉棍棒，而是要攻擊對方的姿勢。

何謂自然的動作？
體重在左腳，左側骨盆必須往上，右腳抬起踩在某個地方，所以右側骨盆往上。像這樣既有理論因實際狀況發生變化，所以沒有絕對的狀況。如果不能對應多種變化，就無法表現自然的動作。

女性錯誤的骨盆線條▲
女性骨盆最寬的地方在股骨大轉子附近。有時會看到最寬的地方畫在髂嵴，這是錯誤的畫法。女性軀幹輪廓從肩膀越往下大多越窄，因為從肋骨末端開始變寬，就像是沙漏一樣。請和側面正確的圖比較看看。

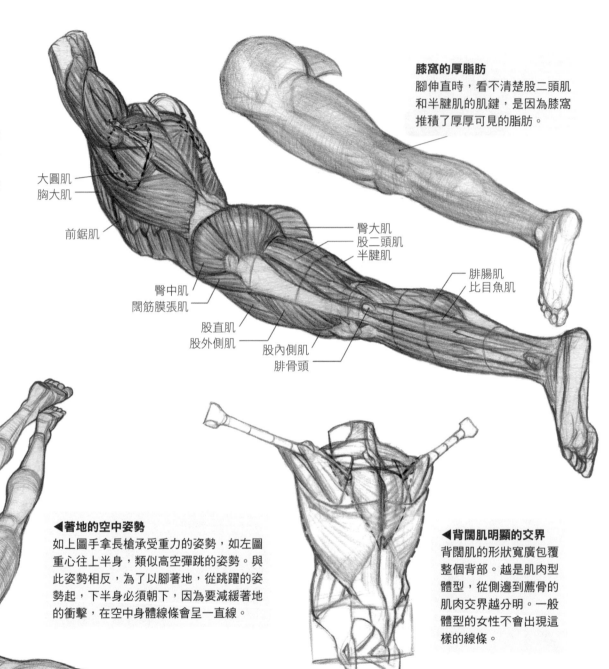

■ 手持長槍往下的姿勢

突刺的準備姿勢

手持前端尖銳的長槍，往位置比自己低的敵人跳躍突刺的姿勢。全身線條如拉緊的弓弦，身體向後反凹，擺出為了往前突刺的準備姿勢。因肌肉產生的能量，由上往下落下的重力能量創造出具殺傷力的力量。

膝窩的厚脂肪
腳伸直時，看不清楚股二頭肌和半腱肌的肌鍵，是因為膝窩推積了厚厚可見的脂肪。

大圓肌
胸大肌

前鋸肌

臀大肌
股二頭肌
半腱肌

臀中肌
闊筋膜張肌

腓腸肌
比目魚肌

股直肌
股外側肌

股內側肌
腓骨頭

高空彈跳時為了保持身體平衡，雙臂橫向打開。

◀著地的空中姿勢
如上圖手拿長槍承受重力的姿勢，如左圖重心往上半身，類似高空彈跳的姿勢。與此姿勢相反，為了以腳著地，從跳躍的姿勢起，下半身必須朝下，因為要減緩著地的衝擊，在空中身體線條會呈一直線。

◀背闊肌明顯的交界
背闊肌的形狀寬廣包覆整個背部。越是肌肉型體型，從側邊到薦骨的肌肉交界越分明。一般體型的女性不會出現這樣的線條。

用槍的動作▼

槍術可以貫穿對方，所以是直向突刺攻擊的技巧，有單手持盾，另一支手持槍的姿勢，和雙手持槍的姿勢。其中，比起腳著地雙手突刺的姿勢，如這張圖一樣，從空中奮力刺下的姿勢，更能發揮強大的威力。

肩上發球的姿勢▼

與刀柄長度較短的刀刃不同，雙手使出槍術時，手持武器的雙手有一定的距離。方便雙手使出槍，可以刺向遠距離的目標。下圖中，槍高舉過頭，擺出從上刺下的「肩上發球」姿勢。

這個姿勢，從船上手持魚叉飛入，類似原始捕魚的動作。

這個角度中，手臂往上，可看到喙突。

前鋸肌的收縮◀

前鋸肌依照箭頭方向往肩胛骨伸展，協助手臂上抬的動作。

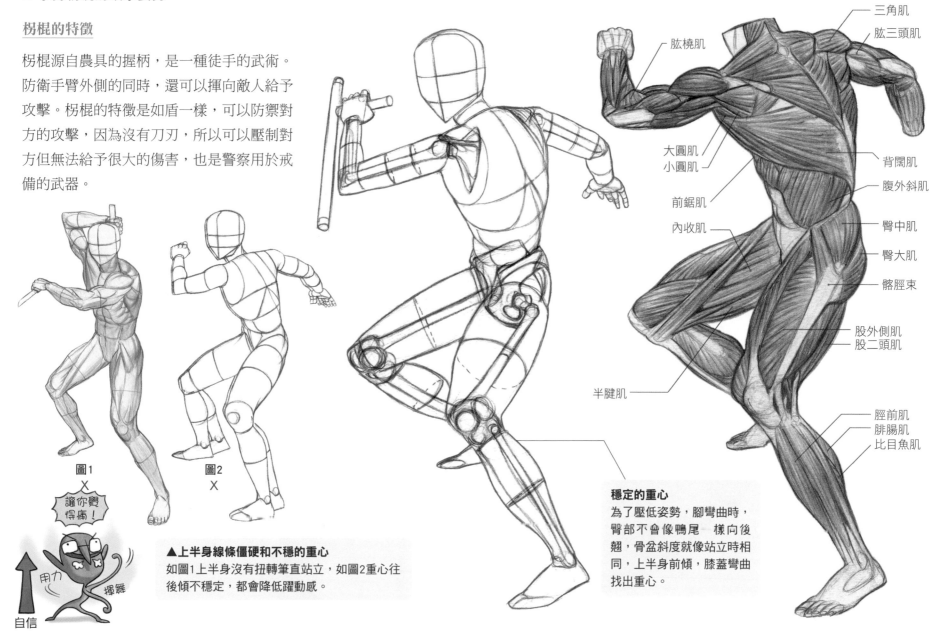

■ 手持枴棍的攻擊姿勢

枴棍的特徵

枴棍源自農具的握柄，是一種徒手的武術。防衛手臂外側的同時，還可以揮向敵人給予攻擊。枴棍的特徵是如盾一樣，可以防禦對方的攻擊，因為沒有刀刃，所以可以壓制對方但無法給予很大的傷害，也是警察用於戒備的武器。

圖1
X

圖2
X

讓你費悍痛！

用力 揮舞

自信

▲上半身線條僵硬和不穩的重心
如圖1上半身沒有扭轉筆直站立，如圖2重心往後傾不穩定，都會降低躍動感。

三角肌
肱三頭肌
肱橈肌
大圓肌
小圓肌
前鋸肌
背闊肌
腹外斜肌
內收肌
臀中肌
臀大肌
髂脛束
半腱肌
股外側肌
股二頭肌
脛前肌
腓腸肌
比目魚肌

穩定的重心
為了壓低姿勢，腳彎曲時，臀部不會像鴨尾一樣向後翹，骨盆斜度就像站立時相同，上半身前傾，膝蓋彎曲找出重心。

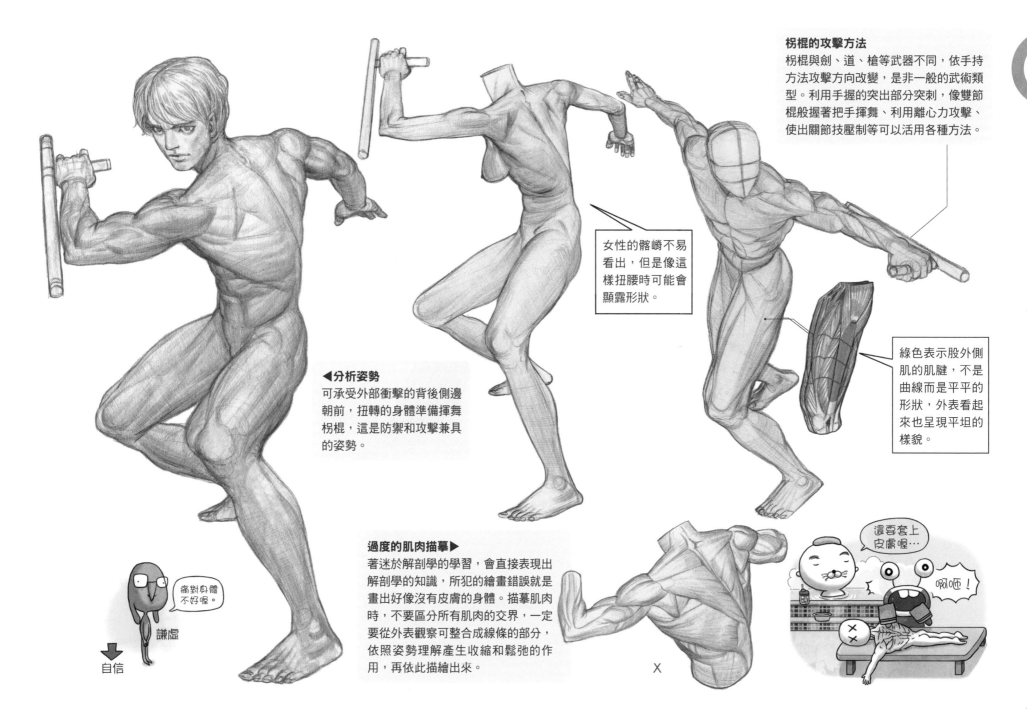

枴棍的攻擊方法

枴棍與劍、道、槍等武器不同，依手持方法攻擊方向改變，是非一般的武術類型。利用手握的突出部分突刺，像雙節棍般握著把手揮舞、利用離心力攻擊、使出關節技壓制等可以活用各種方法。

女性的髂嵴不易看出，但是像這樣扭腰時可能會顯露形狀。

綠色表示股外側肌的肌腱，不是曲線而是平平的形狀，外表看起來也呈現平坦的樣貌。

◀分析姿勢

可承受外部衝擊的背後側邊朝前，扭轉的身體準備揮舞枴棍，這是防禦和攻擊兼具的姿勢。

痛對身體不好喔。

謙虛

↓

自信

過度的肌肉描摹▶

著迷於解剖學的學習，會直接表現出解剖學的知識，所犯的繪畫錯誤就是畫出好像沒有皮膚的身體。描摹肌肉時，不要區分所有肌肉的交界，一定要從外表觀察可整合成線條的部分，依照姿勢理解產生收縮和鬆弛的作用，再依此描繪出來。

X

還要套上皮膚喔…

啊呃！

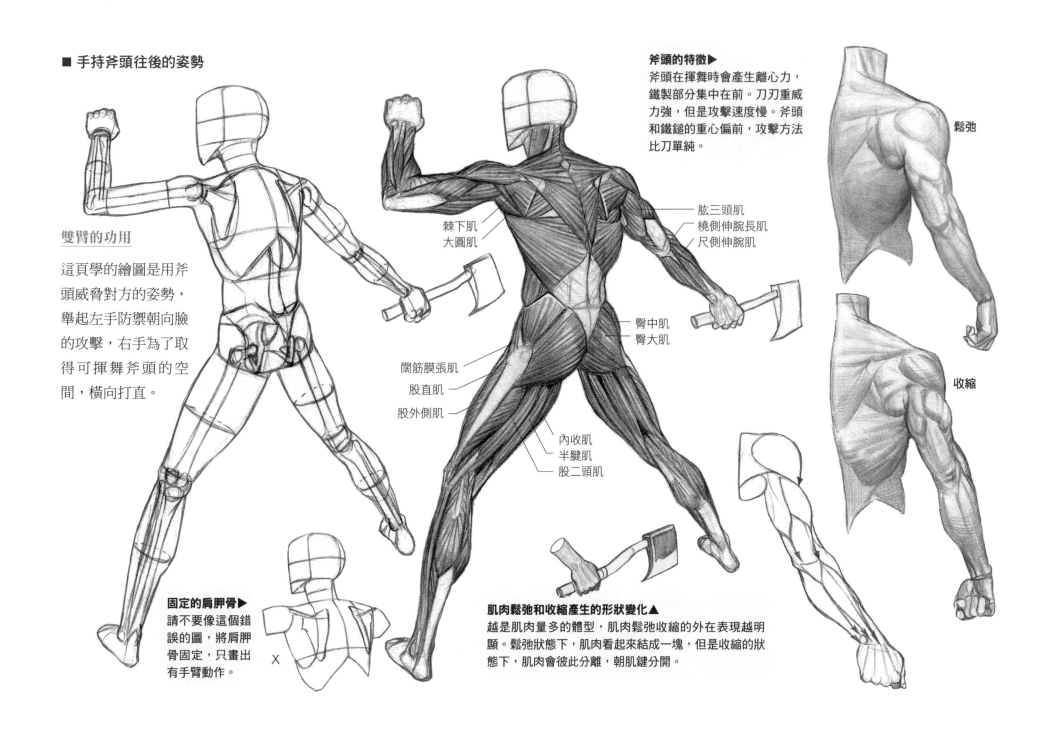

■ 手持斧頭往後的姿勢

雙臂的功用

這頁學的繪圖是用斧頭威脅對方的姿勢，舉起左手防禦朝向臉的攻擊，右手為了取得可揮舞斧頭的空間，橫向打直。

斧頭的特徵▶
斧頭在揮舞時會產生離心力，鐵製部分集中在前。刀刃重威力強，但是攻擊速度慢。斧頭和鐵鎚的重心偏前，攻擊方法比刀單純。

棘下肌
大圓肌

肱三頭肌
橈側伸腕長肌
尺側伸腕肌

臀中肌
臀大肌

闊筋膜張肌

股直肌

股外側肌

內收肌
半腱肌
股二頭肌

鬆弛

收縮

固定的肩胛骨▶
請不要像這個錯誤的圖，將肩胛骨固定，只畫出有手臂動作。

X

肌肉鬆弛和收縮產生的形狀變化▲
越是肌肉量多的體型，肌肉鬆弛收縮的外在表現越明顯。鬆弛狀態下，肌肉看起來結成一塊，但是收縮的狀態下，肌肉會彼此分離，朝肌腱分開。

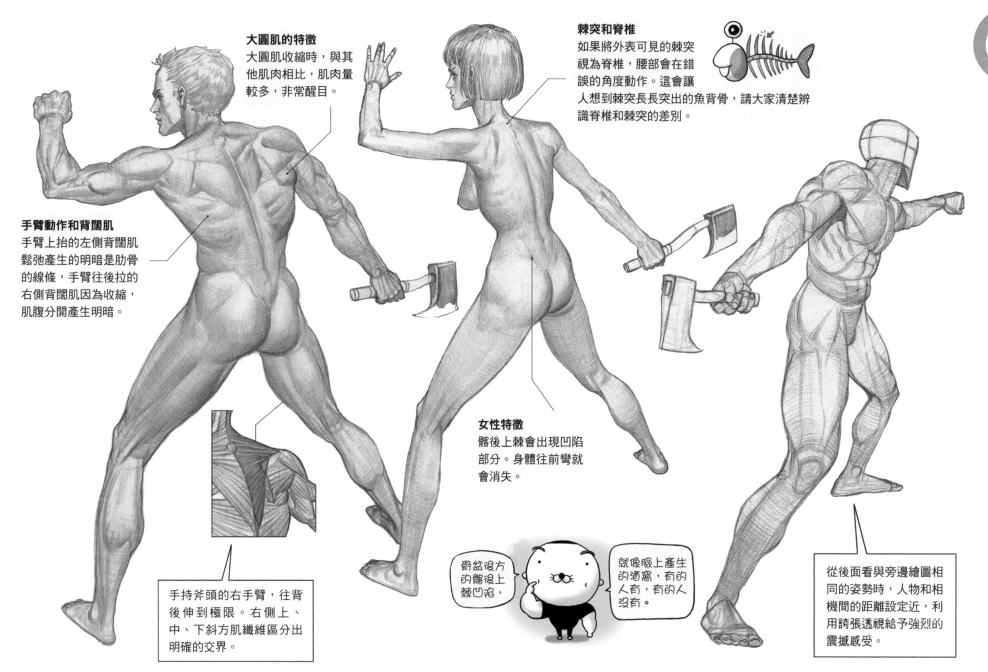

大圓肌的特徵
大圓肌收縮時，與其他肌肉相比，肌肉量較多，非常醒目。

棘突和脊椎
如果將外表可見的棘突視為脊椎，腰部會在錯誤的角度動作。這會讓人想到棘突長長突出的魚背骨，請大家清楚辨識脊椎和棘突的差別。

手臂動作和背闊肌
手臂上抬的左側背闊肌鬆弛產生的明暗是肋骨的線條，手臂往後拉的右側背闊肌因為收縮，肌腹分開產生明暗。

女性特徵
髂後上棘會出現凹陷部分。身體往前彎就會消失。

手持斧頭的右手臂，往背後伸到極限。右側上、中、下斜方肌纖維區分出明確的交界。

骨盆後方的髂後上棘凹陷，

就像臉上產生的酒窩，有的人有，有的人沒有。

從後面看與旁邊繪圖相同的姿勢時，人物和相機間的距離設定近，利用誇張透視給予強烈的震撼感受。

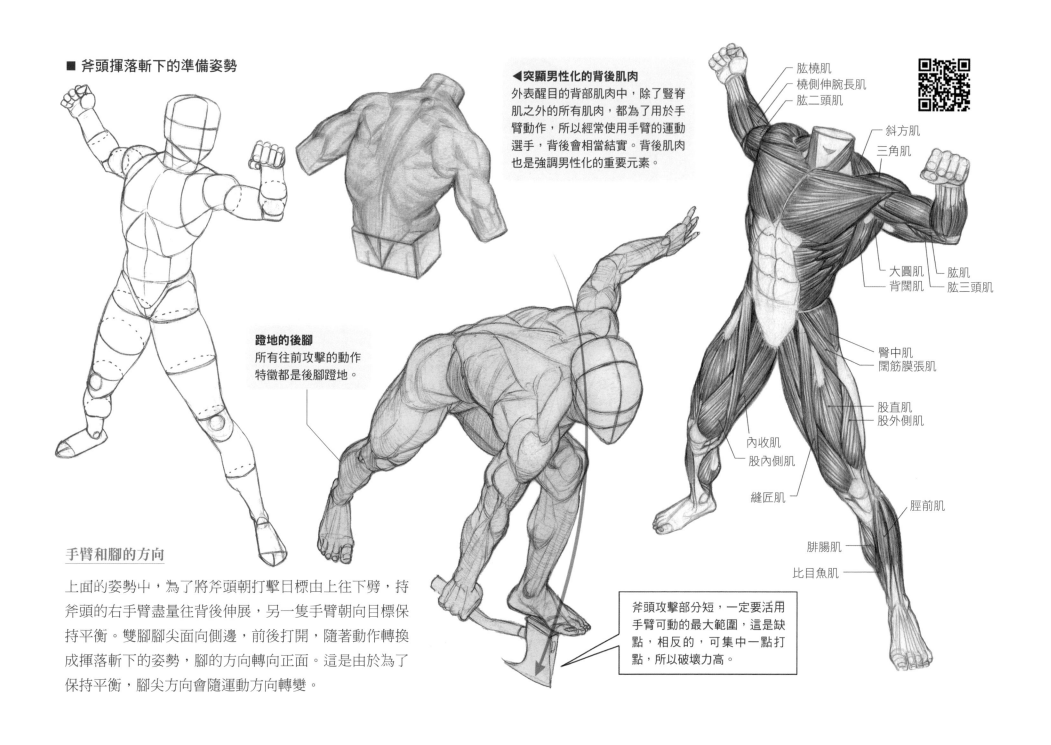

■ 斧頭揮落斬下的準備姿勢

◀突顯男性化的背後肌肉
外表醒目的背部肌肉中,除了豎脊肌之外的所有肌肉,都為了用於手臂動作,所以經常使用手臂的運動選手,背後會相當結實。背後肌肉也是強調男性化的重要元素。

肱橈肌
橈側伸腕長肌
肱二頭肌
斜方肌
三角肌
大圓肌
背闊肌
肱肌
肱三頭肌
臀中肌
闊筋膜張肌
股直肌
股外側肌
內收肌
股內側肌
縫匠肌
脛前肌
腓腸肌
比目魚肌

蹬地的後腳
所有往前攻擊的動作特徵都是後腳蹬地。

斧頭攻擊部分短,一定要活用手臂可動的最大範圍,這是缺點,相反的,可集中一點打點,所以破壞力高。

手臂和腳的方向

上面的姿勢中,為了將斧頭朝打擊目標由上往下劈,持斧頭的右手臂盡量往背後伸展,另一隻手臂朝向目標保持平衡。雙腳腳尖面向側邊,前後打開,隨著動作轉換成揮落斬下的姿勢,腳的方向轉向正面。這是由於為了保持平衡,腳尖方向會隨運動方向轉變。

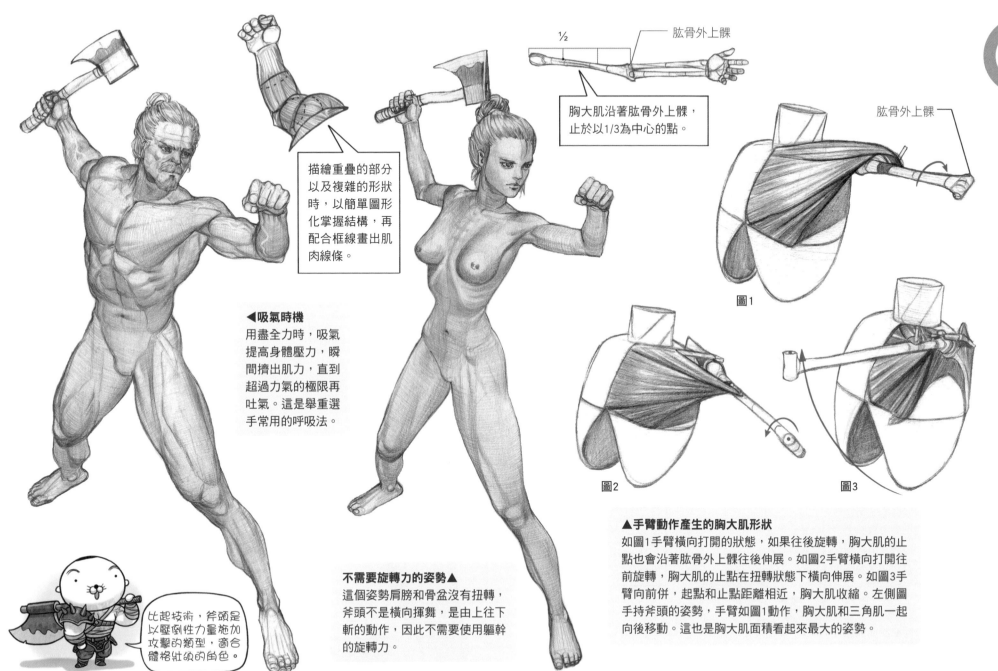

描繪重疊的部分以及複雜的形狀時,以簡單圖形化掌握結構,再配合框線畫出肌肉線條。

◀吸氣時機
用盡全力時,吸氣提高身體壓力,瞬間擠出肌力,直到超過力氣的極限再吐氣。這是舉重選手常用的呼吸法。

比起技術,斧頭是以壓倒性力量施加攻擊的類型,適合體格壯碩的角色。

不需要旋轉力的姿勢▲
這個姿勢肩膀和骨盆沒有扭轉,斧頭不是橫向揮舞,是由上往下斬的動作,因此不需要使用軀幹的旋轉力。

½

肱骨外上髁

胸大肌沿著肱骨外上髁,止於以1/3為中心的點。

肱骨外上髁

圖1

圖2

圖3

▲手臂動作產生的胸大肌形狀
如圖1手臂橫向打開的狀態,如果往後旋轉,胸大肌的止點也會沿著肱骨外上髁往後伸展。如圖2手臂橫向打開往前旋轉,胸大肌的止點在扭轉狀態下橫向伸展。如圖3手臂向前併,起點和止點距離相近,胸大肌收縮。左側圖手持斧頭的姿勢,手臂如圖1動作,胸大肌和三角肌一起向後移動。這也是胸大肌面積看起來最大的姿勢。

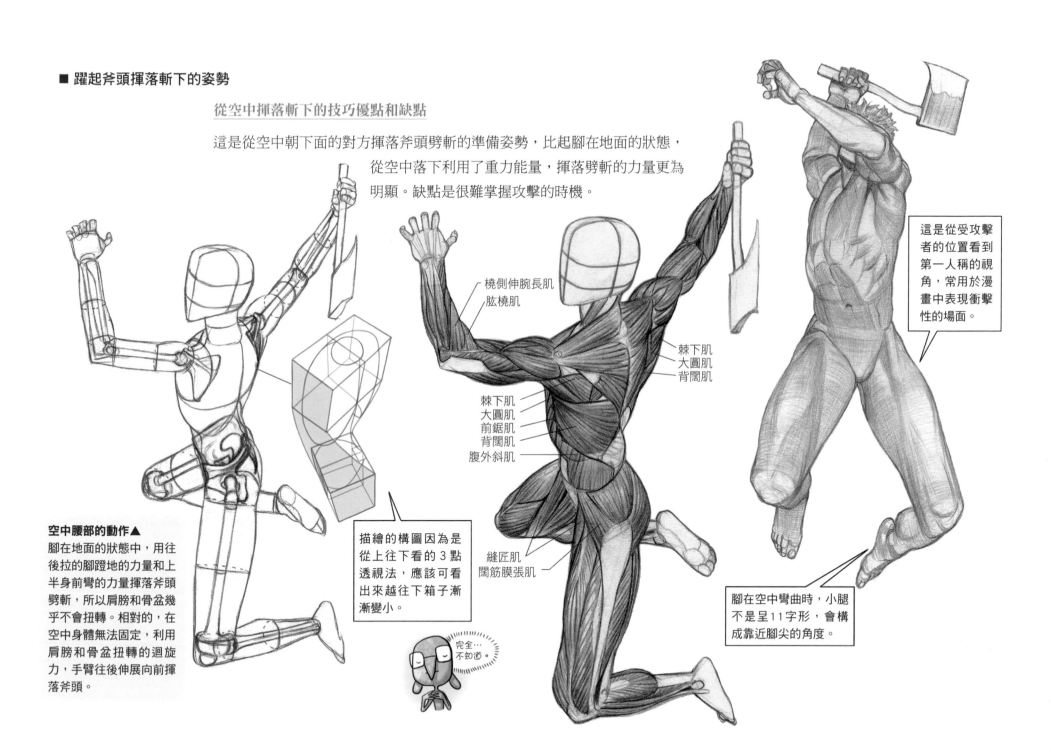

■ 躍起斧頭揮落斬下的姿勢

從空中揮落斬下的技巧優點和缺點

這是從空中朝下面的對方揮落斧頭劈斬的準備姿勢，比起腳在地面的狀態，從空中落下利用了重力能量，揮落劈斬的力量更為明顯。缺點是很難掌握攻擊的時機。

空中腰部的動作▲
腳在地面的狀態中，用往後拉的腳蹬地的力量和上半身前彎的力量揮落斧頭劈斬，所以肩膀和骨盆幾乎不會扭轉。相對的，在空中身體無法固定，利用肩膀和骨盆扭轉的迴旋力，手臂往後伸展向前揮落斧頭。

橈側伸腕長肌
肱橈肌

棘下肌
大圓肌
背闊肌

棘下肌
大圓肌
前鋸肌
背闊肌
腹外斜肌

縫匠肌
闊筋膜張肌

描繪的構圖因為是從上往下看的3點透視法，應該可看出來越往下箱子漸漸變小。

完全…
不知道。

這是從受攻擊者的位置看到第一人稱的視角，常用於漫畫中表現衝擊性的場面。

腳在空中彎曲時，小腿不是呈11字形，會構成靠近腳尖的角度。

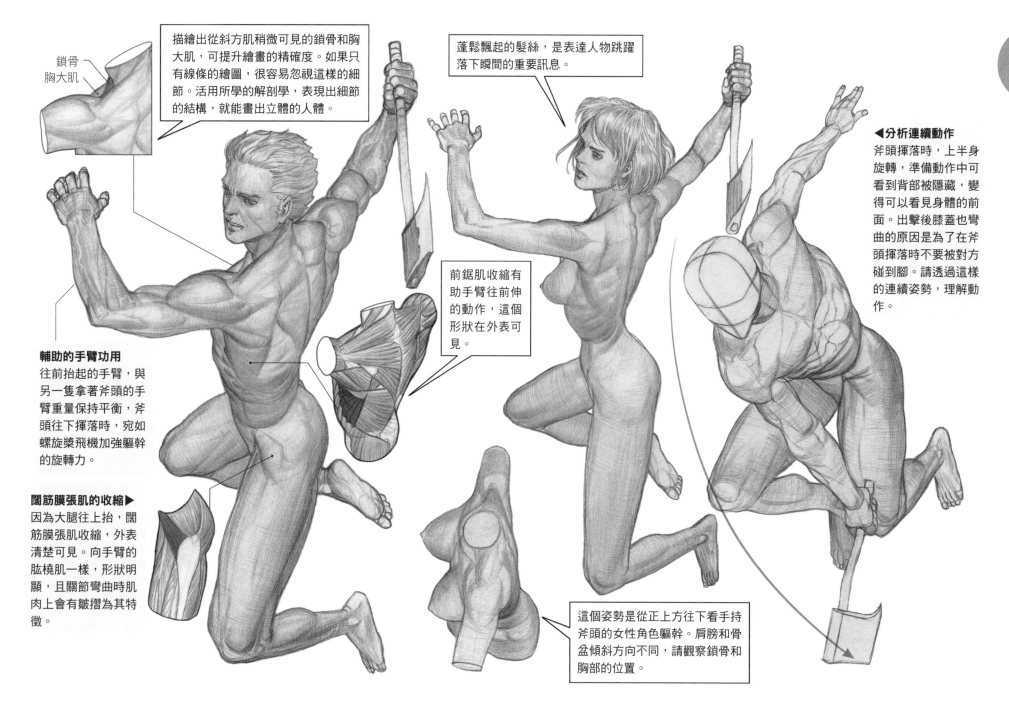

鎖骨
胸大肌

描繪出從斜方肌稍微可見的鎖骨和胸大肌，可提升繪畫的精確度。如果只有線條的繪圖，很容易忽視這樣的細節。活用所學的解剖學，表現出細節的結構，就能畫出立體的人體。

蓬鬆飄起的髮絲，是表達人物跳躍落下瞬間的重要訊息。

◀分析連續動作

斧頭揮落時，上半身旋轉，準備動作中可看到背部被隱藏，變得可以看見身體的前面。出擊後膝蓋也彎曲的原因是為了在斧頭揮落時不要被對方碰到腳。請透過這樣的連續姿勢，理解動作。

前鋸肌收縮有助手臂往前伸的動作，這個形狀在外表可見。

輔助的手臂功用
往前抬起的手臂，與另一隻拿著斧頭的手臂重量保持平衡，斧頭往下揮落時，宛如螺旋槳飛機加強軀幹的旋轉力。

闊筋膜張肌的收縮▶
因為大腿往上抬，闊筋膜張肌收縮，外表清楚可見。向手臂的肱橈肌一樣，形狀明顯，且關節彎曲時肌肉上會有皺摺為其特徵。

這個姿勢是從正上方往下看手持斧頭的女性角色軀幹。肩膀和骨盆傾斜方向不同，請觀察鎖骨和胸部的位置。

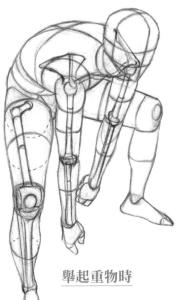

■ 舉起鐵鎚的姿勢

舉起重物時

這是只憑手臂力量無法舉起的重物，需使出全身力氣舉起的姿勢。這個動作中，膝蓋彎曲伸直的下半身力量最為重要。手握緊物體，所以屈腕肌收縮，背部肌肉也收縮，手臂往背後拉起。拉起的方向往前就可以應用在拔河的姿勢。

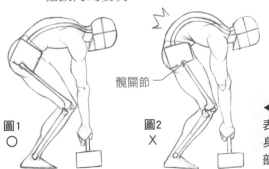

圖1
○

圖2
✕

髖關節

◀彎腰時髖關節的動作
表現這個姿勢時，如圖2髖關節不動，腰部不會前彎。連結上半身和下半身的神經纖維束經過腰部骨骼中，所以身體前傾時，腰部動作幾乎不太動而是使用髖關節。

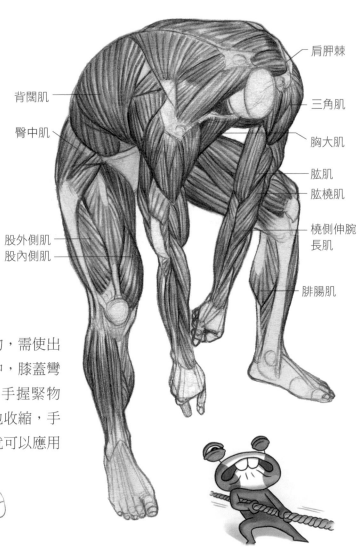

背闊肌
臀中肌
股外側肌
股內側肌

肩胛棘
三角肌
胸大肌
肱肌
肱橈肌
橈側伸腕長肌
腓腸肌

伸展至極限的肩胛骨間距
握住拉起東西時，肩膀往前至極限呈鬆弛狀態。這樣會超過只依靠自己力量可移動的範圍。因為連接肩膀的2個肩胛骨也分別前移，間距拉到最大極限。

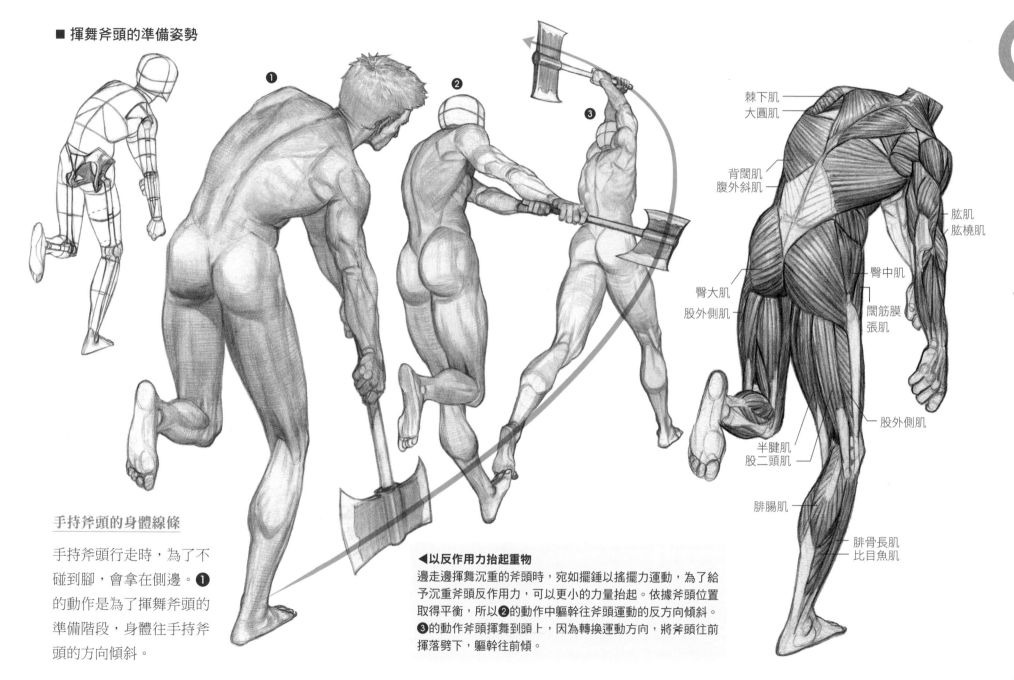

■ 揮舞斧頭的準備姿勢

0 **2** **3**

棘下肌
大圓肌

背闊肌
腹外斜肌

肱肌
肱橈肌

臀大肌
股外側肌

臀中肌

闊筋膜
張肌

股外側肌

半腱肌
股二頭肌

腓腸肌

腓骨長肌
比目魚肌

手持斧頭的身體線條

手持斧頭行走時,為了不碰到腳,會拿在側邊。**0**的動作是為了揮舞斧頭的準備階段,身體往手持斧頭的方向傾斜。

◀以反作用力抬起重物
邊走邊揮舞沉重的斧頭時,宛如擺錘以搖擺力運動,為了給予沉重斧頭反作用力,可以更小的力量抬起。依據斧頭位置取得平衡,所以**2**的動作中軀幹往斧頭運動的反方向傾斜。
3的動作斧頭揮舞到頭上,因為轉換運動方向,將斧頭往前揮落劈下,軀幹往前傾。

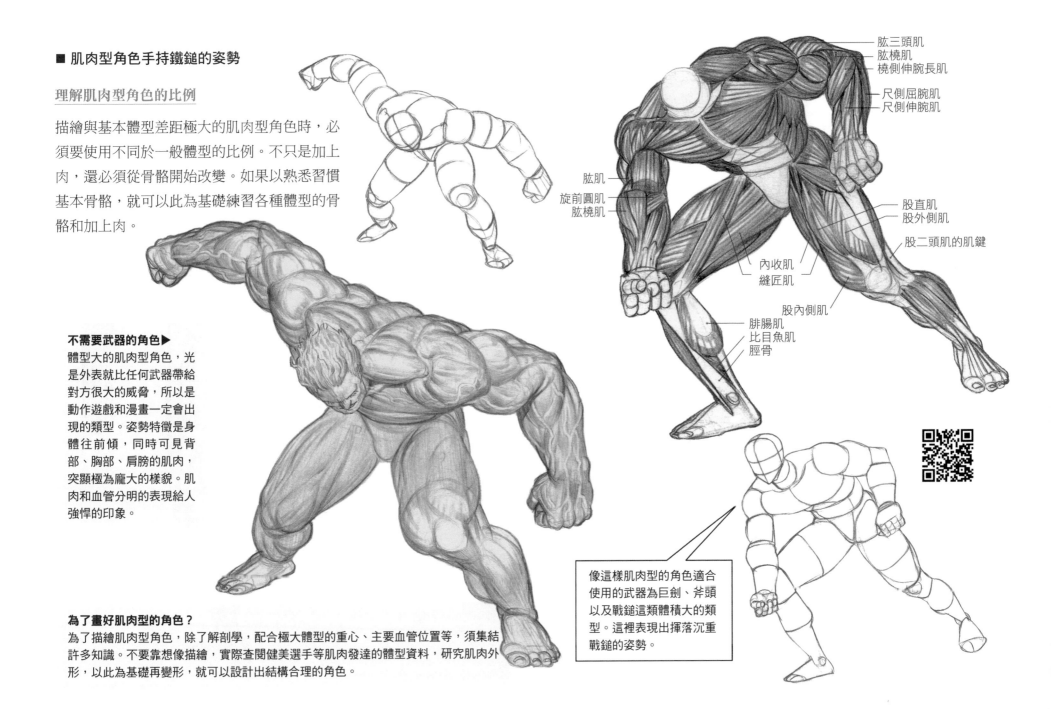

■ 肌肉型角色手持鐵鎚的姿勢

理解肌肉型角色的比例

描繪與基本體型差距極大的肌肉型角色時，必須要使用不同於一般體型的比例。不只是加上肉，還必須從骨骼開始改變。如果以熟悉習慣基本骨骼，就可以此為基礎練習各種體型的骨骼和加上肉。

肱三頭肌
肱橈肌
橈側伸腕長肌
尺側屈腕肌
尺側伸腕肌

肱肌
旋前圓肌
肱橈肌

股直肌
股外側肌

股二頭肌的肌鍵

內收肌
縫匠肌

股內側肌

腓腸肌
比目魚肌
脛骨

不需要武器的角色▶
體型大的肌肉型角色，光是外表就比任何武器帶給對方很大的威脅，所以是動作遊戲和漫畫一定會出現的類型。姿勢特徵是身體往前傾，同時可見背部、胸部、肩膀的肌肉，突顯極為龐大的樣貌。肌肉和血管分明的表現給人強悍的印象。

為了畫好肌肉型的角色？
為了描繪肌肉型角色，除了解剖學，配合極大體型的重心、主要血管位置等，須集結許多知識。不要靠想像描繪，實際查閱健美選手等肌肉發達的體型資料，研究肌肉外形，以此為基礎再變形，就可以設計出結構合理的角色。

像這樣肌肉型的角色適合使用的武器為巨劍、斧頭以及戰鎚這類體積大的類型。這裡表現出揮落沉重戰鎚的姿勢。

握鎚柄時的手部位置

如前面所述，依據手持物品的角色姿勢，決定物品的重量。這張圖的姿勢，手握戰鎚的位置是表現重量的最重要元素。兩手不握在柄端，而是一隻手握在靠近鎚頭的位置，有效表現出手持重物的姿勢。因此武器揮落斬下、旋轉時，可以正確攻擊到打點，姿勢也較穩定。

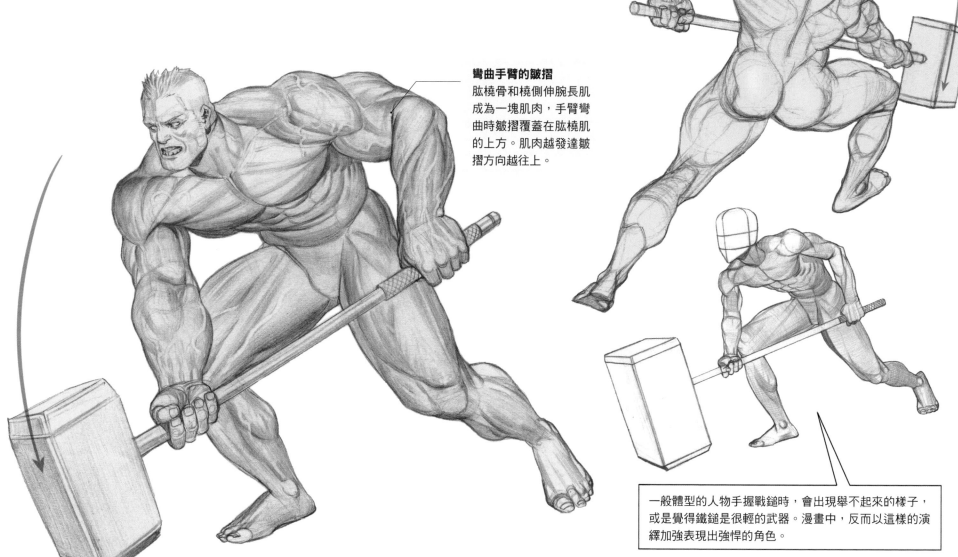

彎曲手臂的皺摺
肱橈骨和橈側伸腕長肌成為一塊肌肉，手臂彎曲時皺摺覆蓋在肱橈肌的上方。肌肉越發達皺摺方向越往上。

一般體型的人物手握戰鎚時，會出現舉不起來的樣子，或是覺得鐵鎚是很輕的武器。漫畫中，反而以這樣的演繹加強表現出強悍的角色。

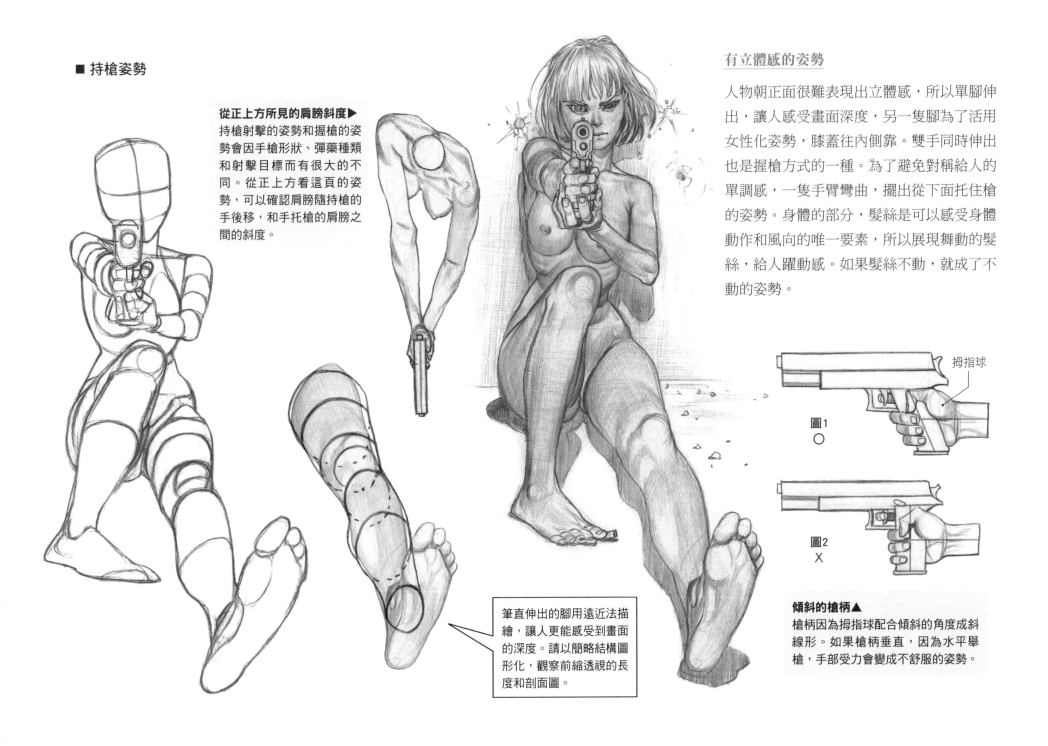

■ 持槍姿勢

從正上方所見的肩膀斜度▶
持槍射擊的姿勢和握槍的姿勢會因手槍形狀、彈藥種類和射擊目標而有很大的不同。從正上方看這頁的姿勢，可以確認肩膀隨持槍的手後移，和手托槍的肩膀之間的斜度。

有立體感的姿勢

人物朝正面很難表現出立體感，所以單腳伸出，讓人感受畫面深度，另一隻腳為了活用女性化姿勢，膝蓋往內側靠。雙手同時伸出也是握槍方式的一種。為了避免對稱給人的單調感，一隻手臂彎曲，擺出從下面托住槍的姿勢。身體的部分，髮絲是可以感受身體動作和風向的唯一要素，所以展現舞動的髮絲，給人躍動感。如果髮絲不動，就成了不動的姿勢。

拇指球

圖1
○

圖2
✕

傾斜的槍柄▲
槍柄因為拇指球配合傾斜的角度成斜線形。如果槍柄垂直，因為水平舉槍，手部受力會變成不舒服的姿勢。

筆直伸出的腳用遠近法描繪，讓人更能感受到畫面的深度。請以簡略結構圖形化，觀察前縮透視的長度和剖面圖。

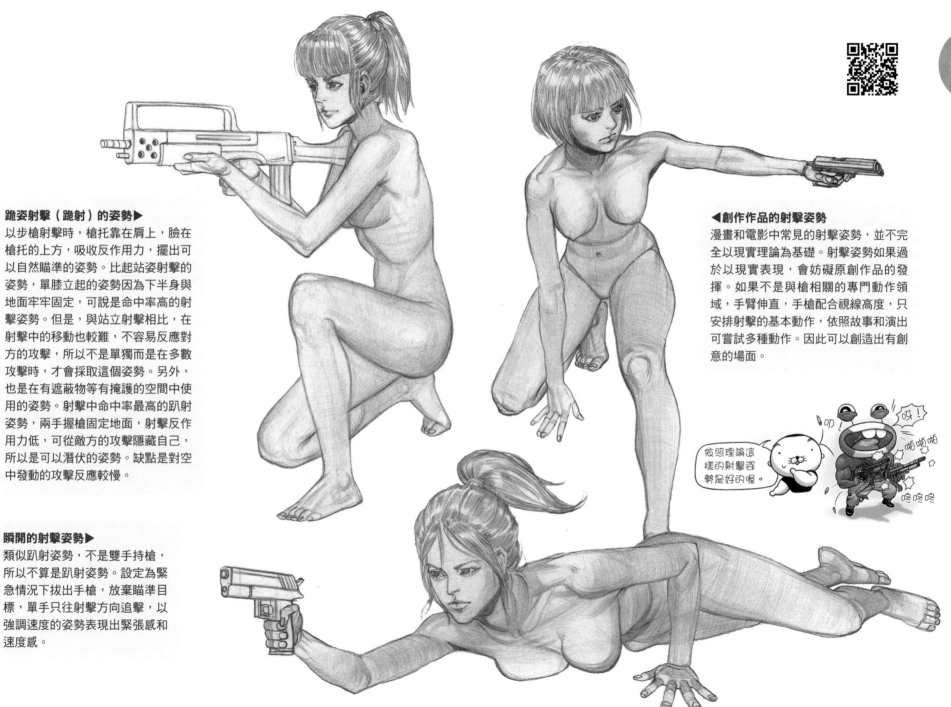

跪姿射擊（跪射）的姿勢▶

以步槍射擊時，槍托靠在肩上，臉在槍托的上方，吸收反作用力，擺出可以自然瞄準的姿勢。比起站姿射擊的姿勢，單膝立起的姿勢因為下半身與地面牢牢固定，可說是命中率高的射擊姿勢。但是，與站立射擊相比，在射擊中的移動也較難，不容易反應對方的攻擊，所以不是單獨而是在多數攻擊時，才會採取這個姿勢。另外，也是在有遮蔽物等有掩護的空間中使用的姿勢。射擊中命中率最高的趴射姿勢，兩手握槍固定地面，射擊反作用力低，可從敵方的攻擊隱藏自己，所以是可以潛伏的姿勢。缺點是對空中發動的攻擊反應較慢。

瞬開的射擊姿勢▶

類似趴射姿勢，不是雙手持槍，所以不算是趴射姿勢。設定為緊急情況下拔出手槍，放棄瞄準目標，單手只往射擊方向追擊，以強調速度的姿勢表現出緊張感和速度感。

◀創作作品的射擊姿勢

漫畫和電影中常見的射擊姿勢，並不完全以現實理論為基礎。射擊姿勢如果過於以現實表現，會妨礙原創作品的發揮。如果不是與槍相關的專門動作領域，手臂伸直，手槍配合視線高度，只安排射擊的基本動作，依照故事和演出可嘗試多種動作。因此可以創造出有創意的場面。

依照理論這樣的射擊姿勢是好的喔。

■ 雙臂與單膝向前伸的姿勢

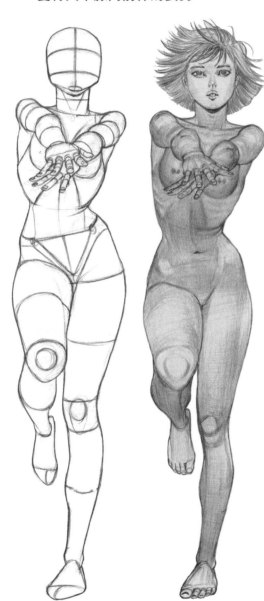

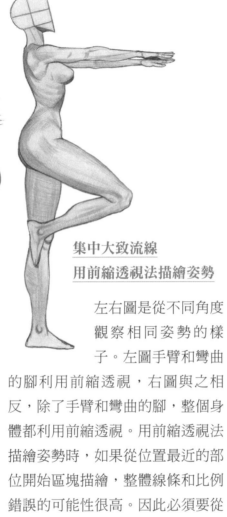

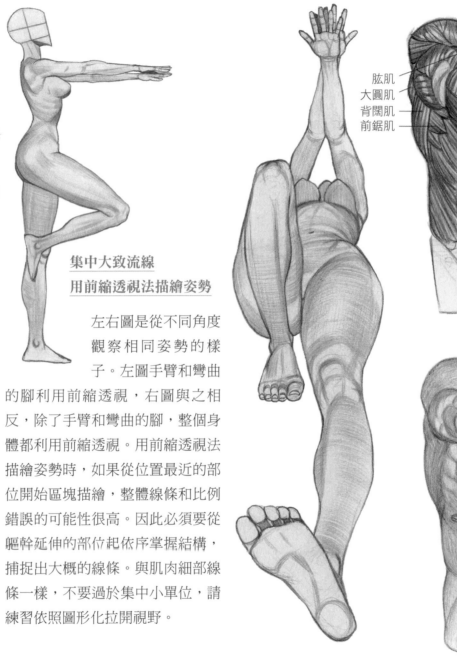

肱肌
大圓肌
背闊肌
前鋸肌

肱肌
肱橈肌
橈側伸腕長肌
尺側伸腕肌
尺側屈腕肌

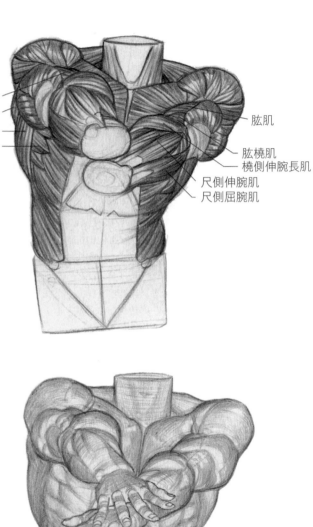

集中大致流線
用前縮透視法描繪姿勢

　　左右圖是從不同角度觀察相同姿勢的樣子。左圖手臂和彎曲的腳利用前縮透視，右圖與之相反，除了手臂和彎曲的腳，整個身體都利用前縮透視。用前縮透視法描繪姿勢時，如果從位置最近的部位開始區塊描繪，整體線條和比例錯誤的可能性很高。因此必須要從軀幹延伸的部位起依序掌握結構，捕捉出大概的線條。與肌肉細部線條一樣，不要過於集中小單位，請練習依照圖形化拉開視野。

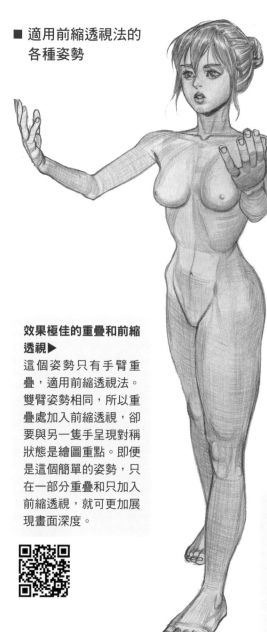

**效果極佳的重疊和前縮
透視▶**
這個姿勢只有手臂重
疊,適用前縮透視法。
雙臂姿勢相同,所以重
疊處加入前縮透視,卻
要與另一隻手呈現對稱
狀態是繪圖重點。即便
是這個簡單的姿勢,只
在一部分重疊和只加入
前縮透視,就可更加展
現畫面深度。

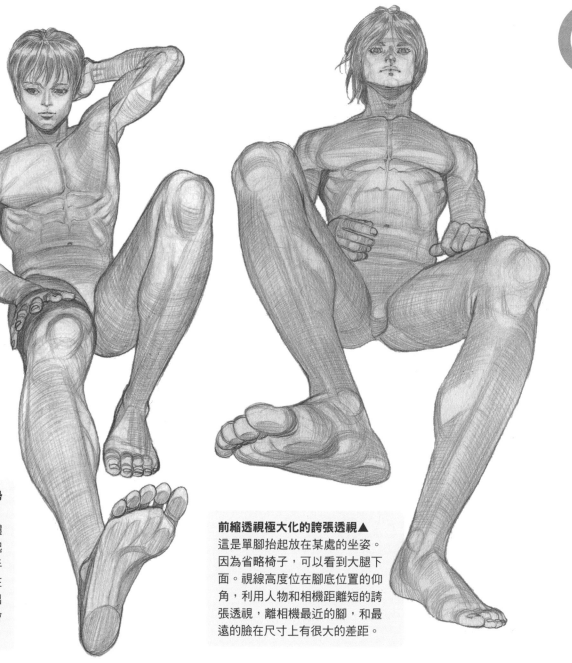

**未先使用前縮透視的姿勢
重點▶**
這是靠牆坐姿。避免身體
下滑彎腳支撐,手臂抬起
放在頭後並枕著手。上半
身立起,而下半身伸直在
地,腰往前彎。筆直伸出
的腳和放在大腿的手,會
產生前縮透視的現象。

前縮透視極大化的誇張透視▲
這是單腳抬起放在某處的坐姿。
因為省略椅子,可以看到大腿下
面。視線高度位在腳底位置的仰
角,利用人物和相機距離短的誇
張透視,離相機最近的腳,和最
遠的臉在尺寸上有很大的差距。

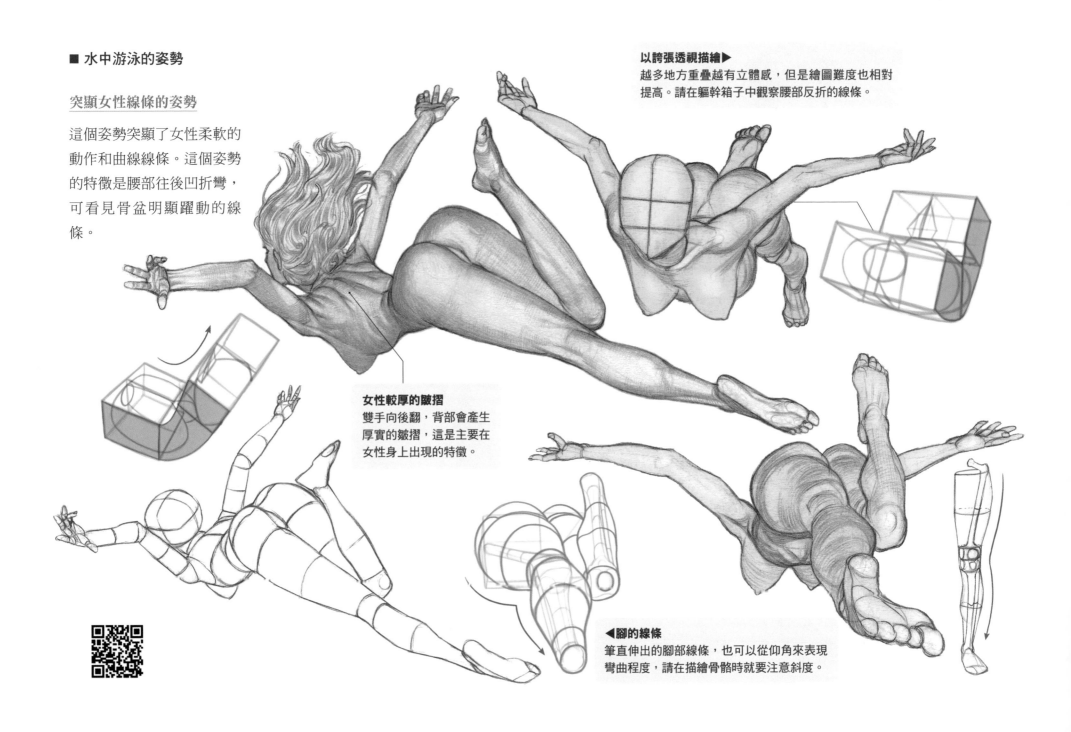

■ 水中游泳的姿勢

突顯女性線條的姿勢

這個姿勢突顯了女性柔軟的
動作和曲線線條。這個姿勢
的特徵是腰部往後凹折彎，
可看見骨盆明顯躍動的線
條。

以誇張透視描繪▶
越多地方重疊越有立體感，但是繪圖難度也相對
提高。請在軀幹箱子中觀察腰部反折的線條。

女性較厚的皺摺
雙手向後翻，背部會產生
厚實的皺摺，這是主要在
女性身上出現的特徵。

◀腳的線條
筆直伸出的腳部線條，也可以從仰角來表現
彎曲程度，請在描繪骨骼時就要注意斜度。

■ 舞者的姿勢

以反向順序描繪

從靠近畫面的部分描繪，會省略隱藏的部分，結構稍微薄弱。如果以軀幹為中心描繪，連隱藏看不見的部分都描繪出來，可創造出穩固的結構。例如如果用前縮透視描繪手臂時，依照「肩膀→手肘→手腕→手」的順序描繪。

透視理解結構▼
看人物繪圖時，上半身被骨盆遮住看不到，但是透過可透視內側的軀幹箱子就可以看出結構。

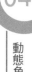

動態角度的解剖學

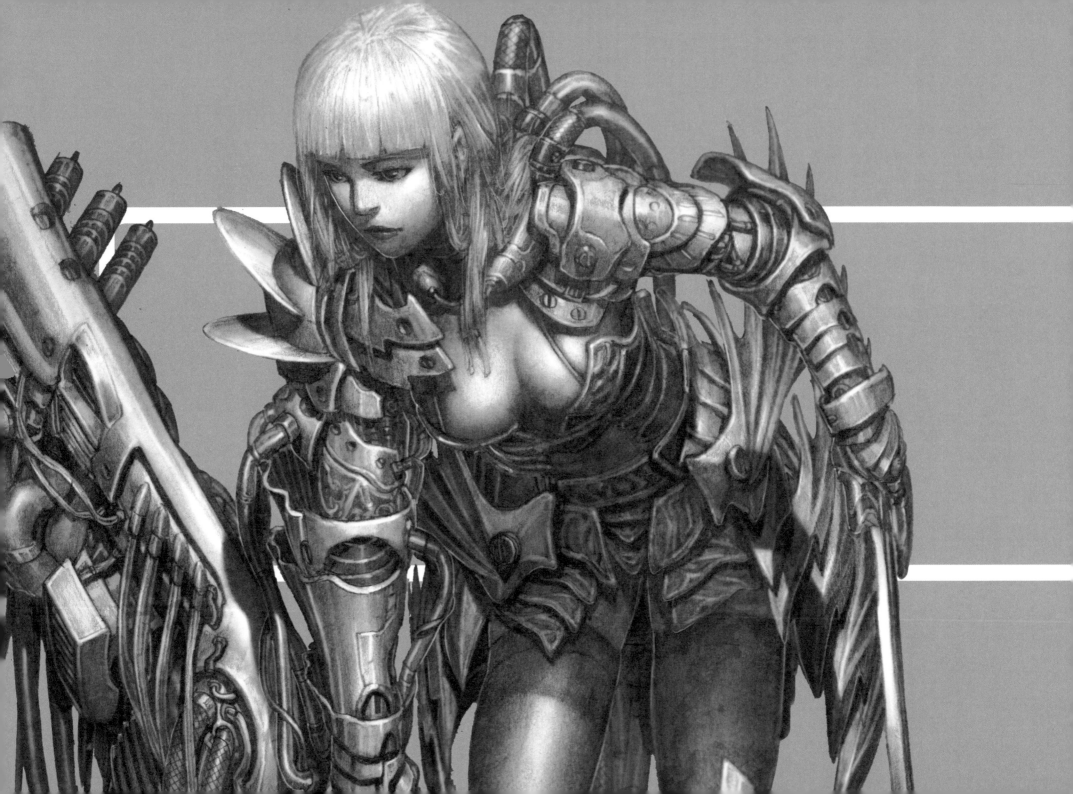

05

以基本技巧為基礎
創造角色概念

設定英雄、奇幻、科幻等各種領域的世界觀，
讓我們一起來將這些概念響應在角色設計中吧！

描繪各種領域的角色

就像即便很會煮菜，如果食材不新鮮，也無法變出一道美味佳餚。與此相同，不論概念如何與眾不同，使用武器等配件的角色身體結構失衡，就會降低整體畫作的品質。像這樣人體解剖學還學得不夠紮實，就想嘗試變形、添加各種設計，完全是本末倒置。另外，所謂的「創造」，並不是指前所未有的創作，而是一道結合既有元素帶給大家新鮮感的作業。為了畫好既有元素，在創作之前一定要做「模仿」的練習。比起看其他物體的時候，人在看同種人類時才會專注觀察。繪圖也一樣，畫人的時候會看得更細。也就是說，與其看人類以外的物體練習，學習人體才能提高觀察力，這也是練習插畫時最有效的方法。因此，如果可以將人體結構表現到某種程度，畫人體以外的其他物體也能夠畫得更為出色。在第 1 章，我們利用圖形化的技巧，學習人體比例、立體感、關節動作的原理。第 2 、 3 章，我們透過研究解剖學，學習肌肉的原理和結構，掌握人體線條。第 4 章，我們藉由各種動作觀察如何將這些知識轉化為實際運用。最後的單元第 5 章，我們將以人體解剖學為基礎，解說如何表現超級英雄或奇幻世界的種族、盔甲、機械化等各領域角色。另外，還會看複雜又華麗的描繪動作插畫，找出構圖中的大致線條和模型，研究應用的方法。

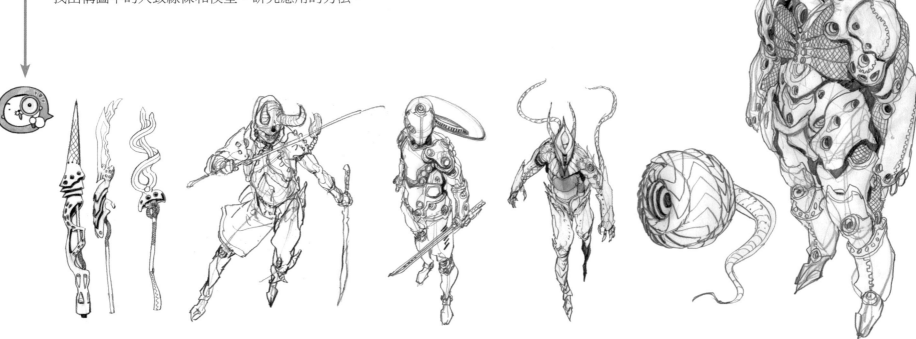

何謂創作？

Ana準備要和編輯開會。

Ana完全沉浸在幻想中

但是，現實是殘酷的……

隔天一早，Ana飛奔出門，RockHe老師如妖精般現身。

RockHe老師開始著手修改被打回票的畫。

過了一段時間Ana再次挑戰。

怎麼似曾相識的感覺？！

編輯稱讚的畫

是RockHe老師修改的

Ana終於有了深深的領悟

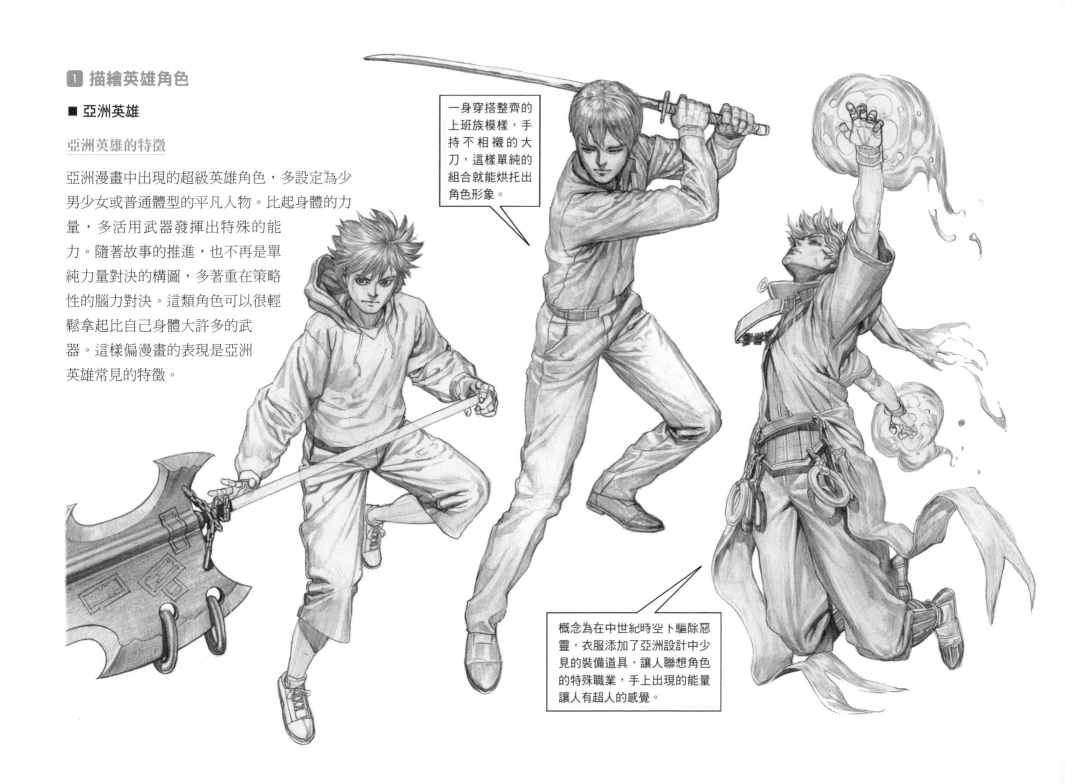

1 描繪英雄角色

■ 亞洲英雄

亞洲英雄的特徵

亞洲漫畫中出現的超級英雄角色，多設定為少男少女或普通體型的平凡人物。比起身體的力量，多活用武器發揮出特殊的能力。隨著故事的推進，也不再是單純力量對決的構圖，多著重在策略性的腦力對決。這類角色可以很輕鬆拿起比自己身體大許多的武器。這樣偏漫畫的表現是亞洲英雄常見的特徵。

一身穿搭整齊的上班族模樣，手持不相襯的大刀，這樣單純的組合就能烘托出角色形象。

概念為在中世紀時空卜驅除惡靈，衣服添加了亞洲設計中少見的裝備道具，讓人聯想角色的特殊職業，手上出現的能量讓人有超人的感覺。

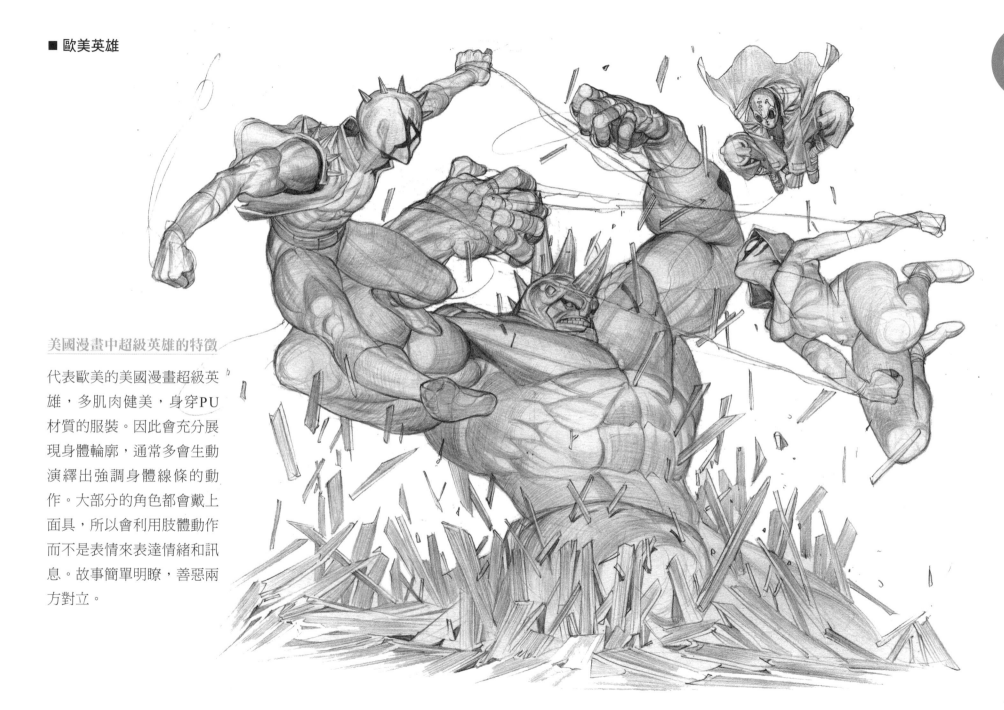

■ 歐美英雄

美國漫畫中超級英雄的特徵

代表歐美的美國漫畫超級英
雄,多肌肉健美,身穿PU
材質的服裝。因此會充分展
現身體輪廓,通常多會生動
演繹出強調身體線條的動
作。大部分的角色都會戴上
面具,所以會利用肢體動作
而不是表情來表達情緒和訊
息。故事簡單明瞭,善惡兩
方對立。

以基本技巧為基礎創造角色概念

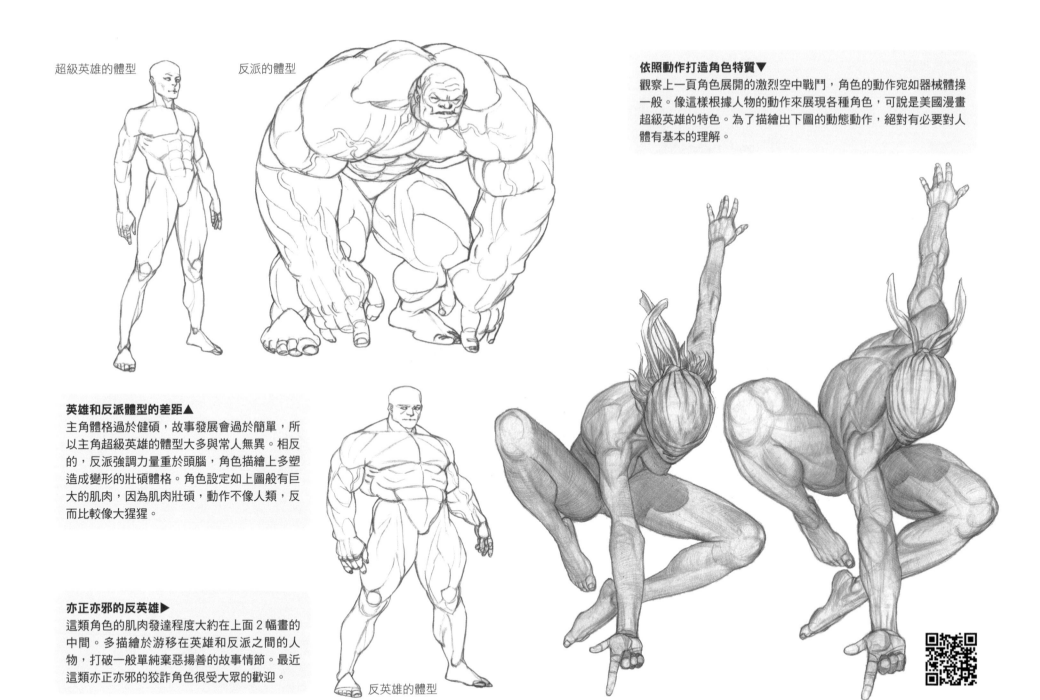

超級英雄的體型

反派的體型

依照動作打造角色特質▼
觀察上一頁角色展開的激烈空中戰鬥，角色的動作宛如器械體操一般。像這樣根據人物的動作來展現各種角色，可說是美國漫畫超級英雄的特色。為了描繪出下圖的動態動作，絕對有必要對人體有基本的理解。

英雄和反派體型的差距▲
主角體格過於健碩，故事發展會過於簡單，所以主角超級英雄的體型大多與常人無異。相反的，反派強調力量重於頭腦，角色描繪上多塑造成變形的壯碩體格。角色設定如上圖般有巨大的肌肉，因為肌肉壯碩，動作不像人類，反而比較像大猩猩。

亦正亦邪的反英雄▶
這類角色的肌肉發達程度大約在上面2幅畫的中間。多描繪於游移在英雄和反派之間的人物，打破一般單純棄惡揚善的故事情節。最近這類亦正亦邪的狡詐角色很受大眾的歡迎。

反英雄的體型

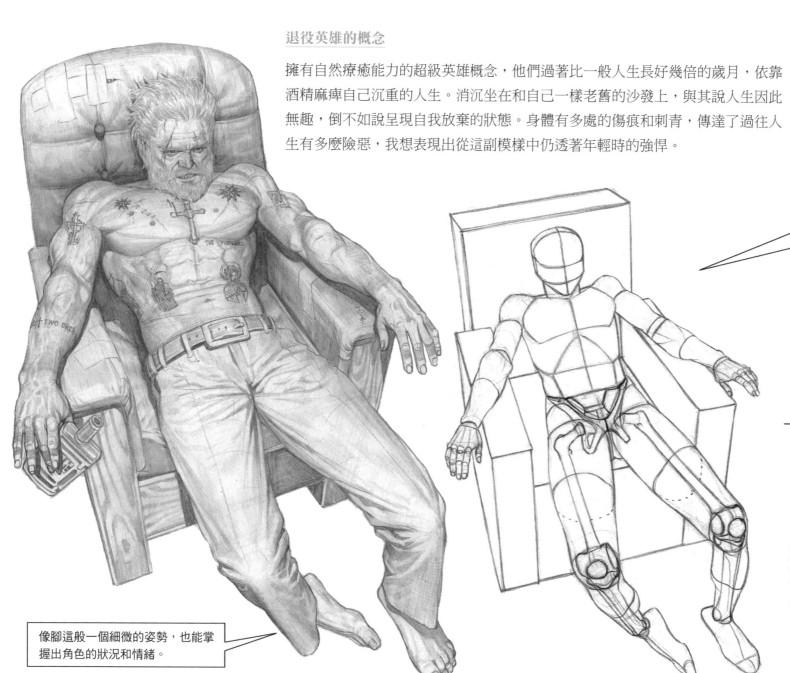

退役英雄的概念

擁有自然療癒能力的超級英雄概念,他們過著比一般人生長好幾倍的歲月,依靠酒精麻痺自己沉重的人生。消沉坐在和自己一樣老舊的沙發上,與其說人生因此無趣,倒不如說呈現自我放棄的狀態。身體有多處的傷痕和刺青,傳達了過往人生有多麼險惡,我想表現出從這副模樣中仍透著年輕時的強悍。

表演賣雪的 Tomy

沙發和人物應該要先畫哪一個呢?應該要先畫比人物大的沙發。想法簡單,因為沒有沙發人物無法坐下。可以從沙發掌握出空間、椅背的斜度和扶手的的距離等,可以利用這些為基準掌握出人物狀態。

視線
消失點1　高度　消失點2

空間設定▲
描繪人物和物件時,如果要說唯一的關鍵就是視線的設定,畫出透視線很重要。即便像這幅畫只有沙發一個物件,透視仍是必要的。

像腳這般一個細微的姿勢,也能掌握出角色的狀況和情緒。

超級英雄展現重量級健美體型

如同前面所述，為了畫好美國的超級英雄，一定要對人體有深刻的認知。另外，幾乎所有角色都是肌肉發達的體型，所以必須對人體肌肉特別的了解。這裡我們一起來比較觀察重量級肌肉型和一般體型的形象。

讓我們來學畫重量級肌肉的體型

學習肌肉時，即便實際觀看重量級肌肉的人物照片，仍舊會覺得很難學。這是因為每個模特兒的肌肉形狀不同。肌腹和肌腱的比例因人而異，肌肉發達程度也不同，所以外觀有所差異。但是，肌肉的起點和止點幾乎沒有差別。在哪個部位會長得不同，或是會哪個部位不會變，只要知道這些，重量級肌肉的學習遠比你想的簡單。只要抱持這個想法，將一般體型變形成肌肉型反英雄體型時，就能畫出更寫實的人體。

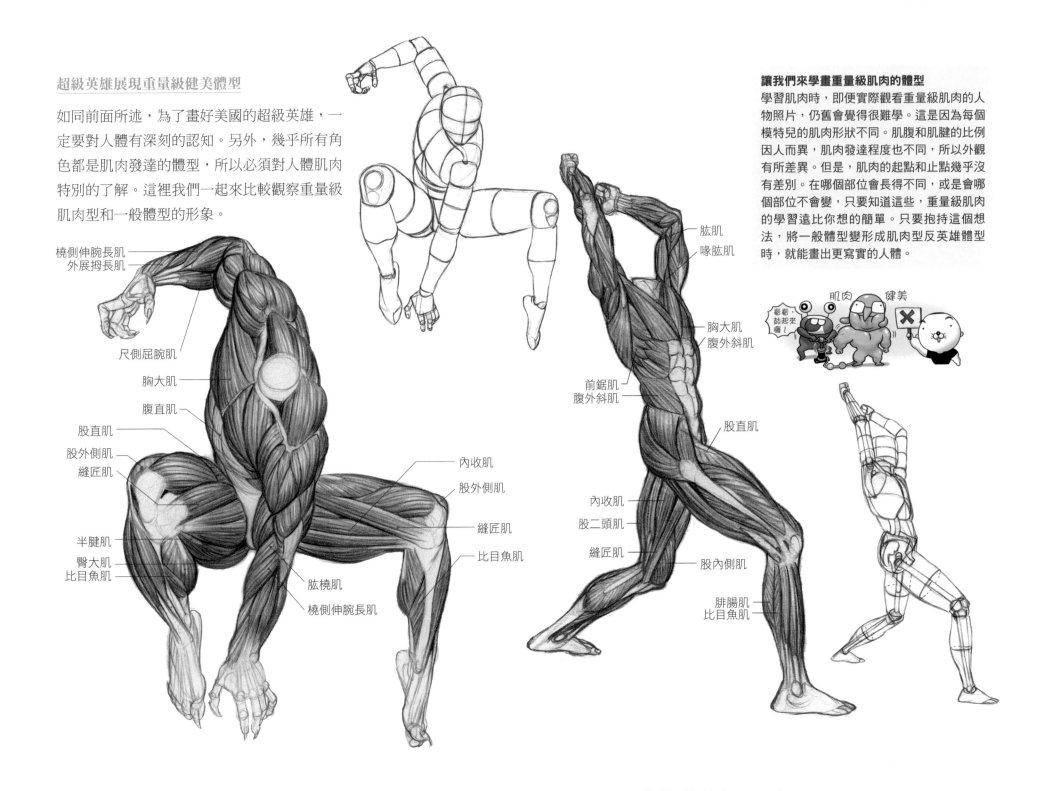

橈側伸腕長肌
外展拇長肌
尺側屈腕肌
胸大肌
腹直肌
股直肌
股外側肌
縫匠肌
半腱肌
臀大肌
比目魚肌
肱橈肌
橈側伸腕長肌

內收肌
股外側肌
縫匠肌
比目魚肌

肱肌
喙肱肌
胸大肌
腹外斜肌
前鋸肌
腹外斜肌
股直肌
內收肌
股二頭肌
縫匠肌
股內側肌
腓腸肌
比目魚肌

肌肉　健美
看看，鼓起來囉！

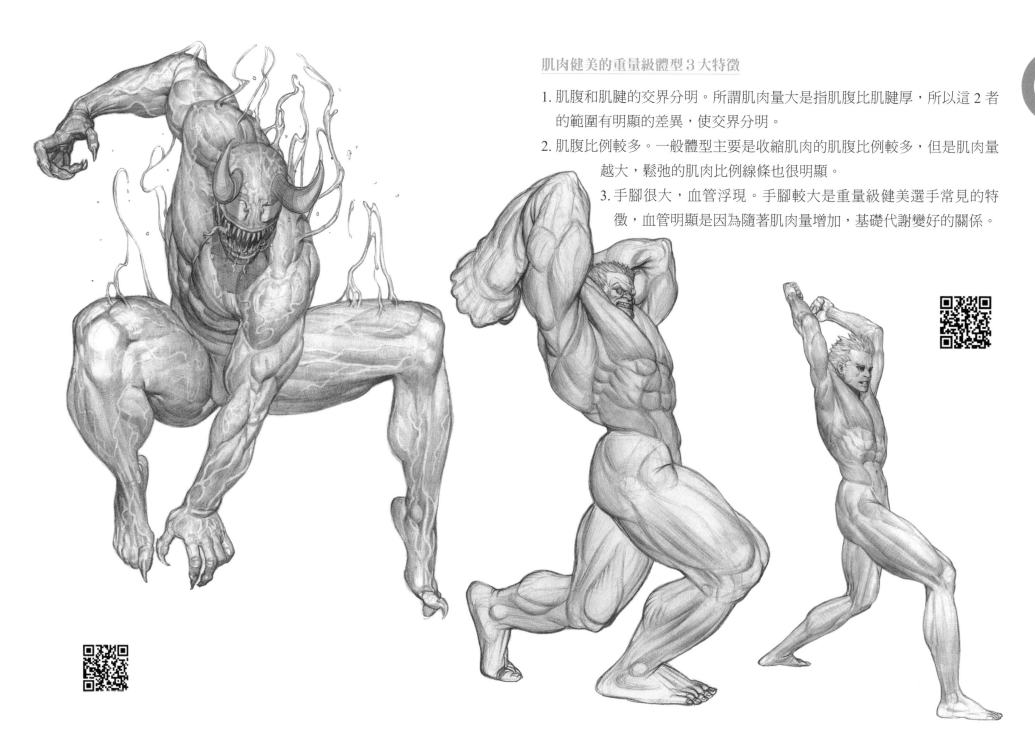

肌肉健美的重量級體型 3 大特徵

1. 肌腹和肌腱的交界分明。所謂肌肉量大是指肌腹比肌腱厚，所以這 2 者的範圍有明顯的差異，使交界分明。

2. 肌腹比例較多。一般體型主要是收縮肌肉的肌腹比例較多，但是肌肉量越大，鬆弛的肌肉比例線條也很明顯。

3. 手腳很大，血管浮現。手腳較大是重量級健美選手常見的特徵，血管明顯是因為隨著肌肉量增加，基礎代謝變好的關係。

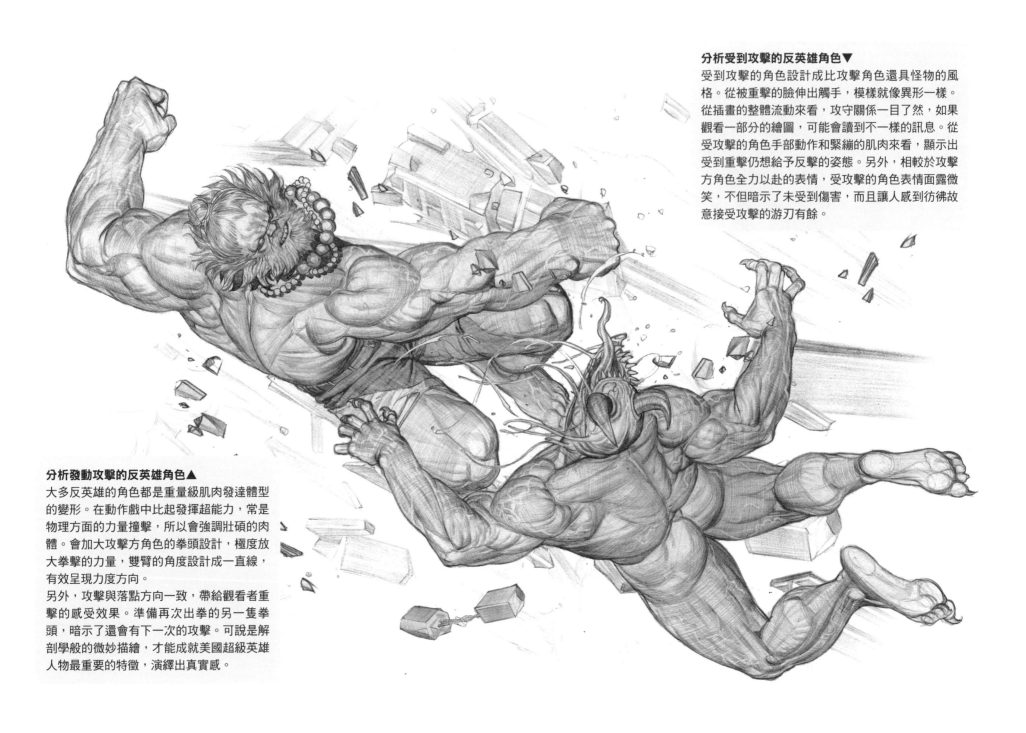

分析受到攻擊的反英雄角色▼
受到攻擊的角色設計成比攻擊角色還具怪物的風格。從被重擊的臉伸出觸手，模樣就像異形一樣。從插畫的整體流動來看，攻守關係一目了然，如果觀看一部分的繪圖，可能會讀到不一樣的訊息。從受攻擊的角色手部動作和緊繃的肌肉來看，顯示出受到重擊仍想給予反擊的姿態。另外，相較於攻擊方角色全力以赴的表情，受攻擊的角色表情面露微笑，不但暗示了未受到傷害，而且讓人感到彷彿故意接受攻擊的游刃有餘。

分析發動攻擊的反英雄角色▲
大多反英雄的角色都是重量級肌肉發達體型的變形。在動作戲中比起發揮超能力，常是物理方面的力量撞擊，所以會強調壯碩的肉體。會加大攻擊方角色的拳頭設計，極度放大拳擊的力量，雙臂的角度設計成一直線，有效呈現力度方向。
另外，攻擊與落點方向一致，帶給觀看者重擊的感受效果。準備再次出拳的另一隻拳頭，暗示了還會有下一次的攻擊。可說是解剖學般的微妙描繪，才能成就美國超級英雄人物最重要的特徵，演繹出真實感。

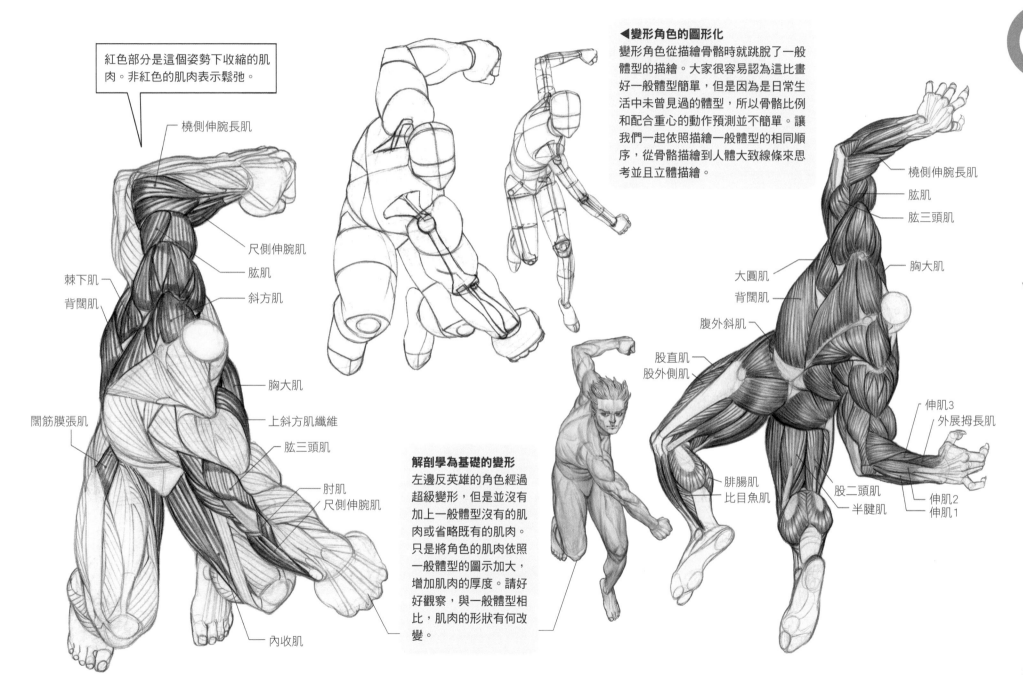

紅色部分是這個姿勢下收縮的肌肉。非紅色的肌肉表示鬆弛。

橈側伸腕長肌

尺側伸腕肌

肱肌

斜方肌

棘下肌

背闊肌

胸大肌

闊筋膜張肌

上斜方肌纖維

肱三頭肌

肘肌
尺側伸腕肌

內收肌

◀變形角色的圖形化
變形角色從描繪骨骼時就跳脫了一般體型的描繪。大家很容易認為這比畫好一般體型簡單,但是因為是日常生活中未曾見過的體型,所以骨骼比例和配合重心的動作預測並不簡單。讓我們一起依照描繪一般體型的相同順序,從骨骼描繪到人體大致線條來思考並且立體描繪。

橈側伸腕長肌

肱肌

肱三頭肌

胸大肌

大圓肌

背闊肌

腹外斜肌

股直肌
股外側肌

解剖學為基礎的變形
左邊反英雄的角色經過超級變形,但是並沒有加上一般體型沒有的肌肉或省略既有的肌肉。只是將角色的肌肉依照一般體型的圖示加大,增加肌肉的厚度。請好好觀察,與一般體型相比,肌肉的形狀有何改變。

伸肌3
外展拇長肌

腓腸肌
比目魚肌

股二頭肌

伸肌2
伸肌1

半腱肌

■ 各種反派的概念

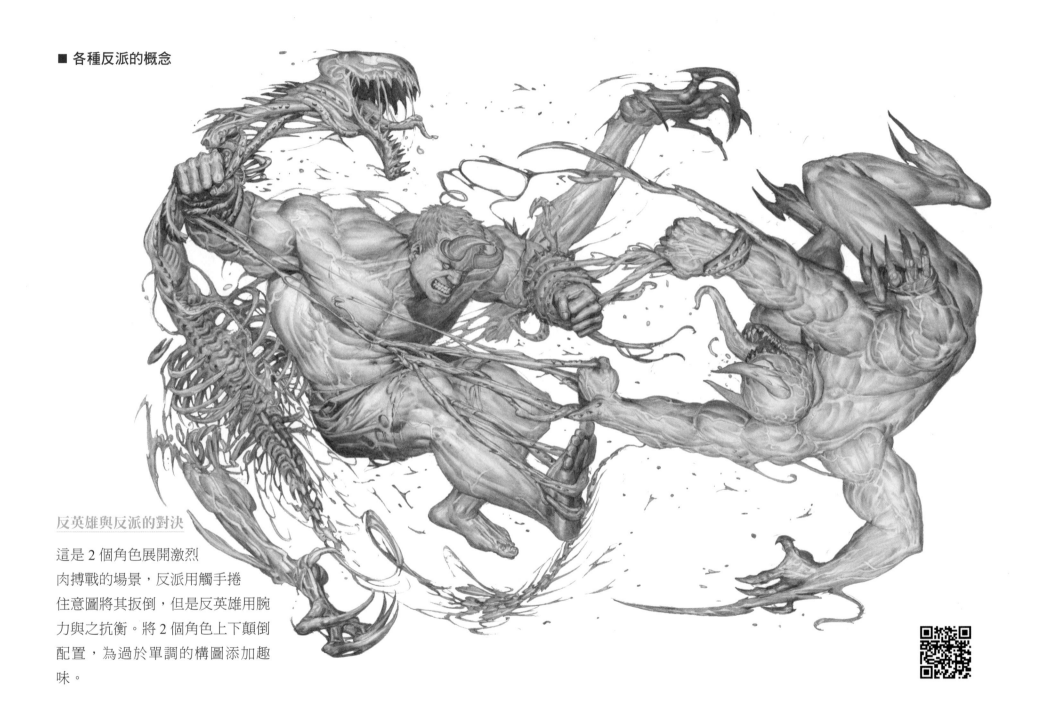

反英雄與反派的對決

這是 2 個角色展開激烈
肉搏戰的場景，反派用觸手捲
住意圖將其扳倒，但是反英雄用腕
力與之抗衡。將 2 個角色上下顛倒
配置，為過於單調的構圖添加趣
味。

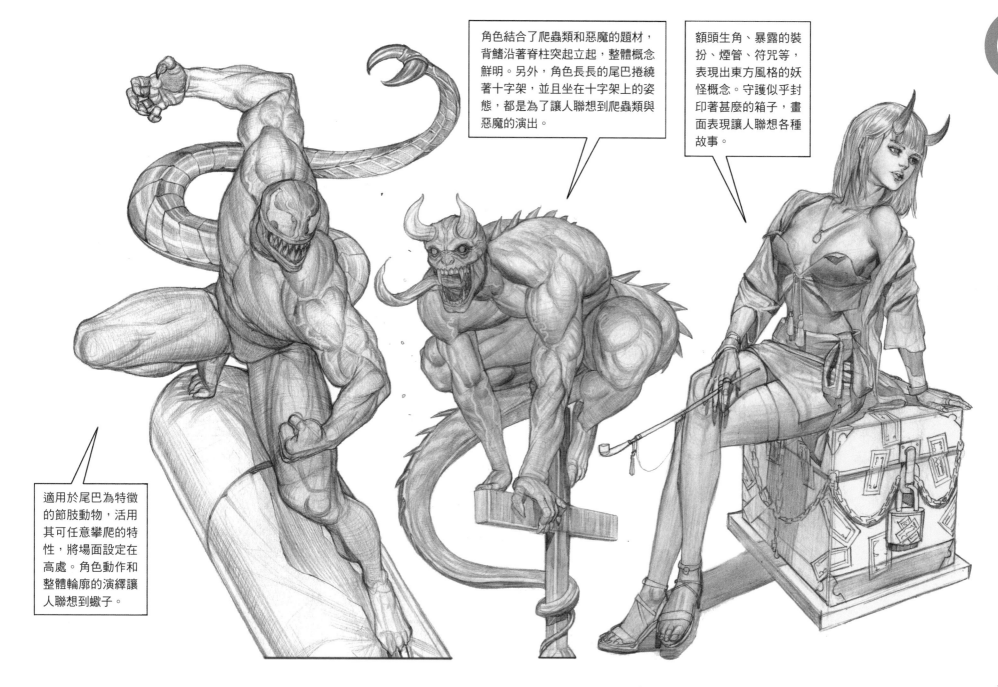

角色結合了爬蟲類和惡魔的題材，背鰭沿著脊柱突起立起，整體概念鮮明。另外，角色長長的尾巴捲繞著十字架，並且坐在十字架上的姿態，都是為了讓人聯想到爬蟲類與惡魔的演出。

額頭生角、暴露的裝扮、煙管、符咒等，表現出東方風格的妖怪概念。守護似乎封印著甚麼的箱子，畫面表現讓人聯想各種故事。

適用於尾巴為特徵的節肢動物，活用其可任意攀爬的特性，將場面設定在高處。角色動作和整體輪廓的演繹讓人聯想到蠍子。

■ 獸人族

獸人族是動物的尾巴、翅膀、腳等與人類結合的物種，根據東西方的神話大量應用在奇幻小說和遊戲。基於動物解剖學描繪，就能畫出有說服力的角色。

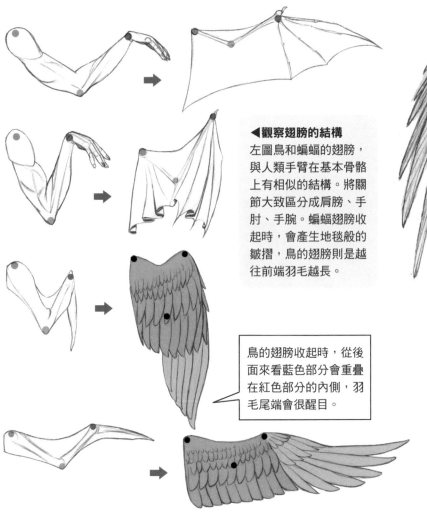

◀觀察翅膀的結構
左圖鳥和蝙蝠的翅膀，與人類手臂在基本骨骼上有相似的結構。將關節大致區分成肩膀、手肘、手腕。蝙蝠翅膀收起時，會產生地毯般的皺摺，鳥的翅膀則是越往前端羽毛越長。

鳥的翅膀收起時，從後面來看藍色部分會重疊在紅色部分的內側，羽毛尾端會很醒目。

相當於手腕的關節部位。

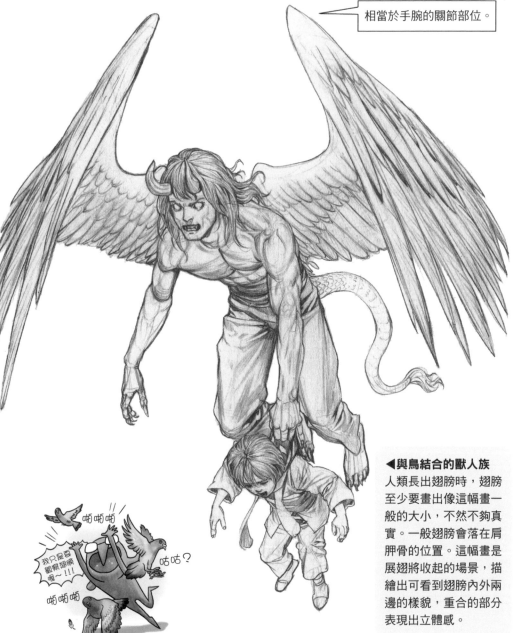

◀與鳥結合的獸人族
人類長出翅膀時，翅膀至少要畫出像這幅畫一般的大小，不然不夠真實。一般翅膀會落在肩胛骨的位置。這幅畫是展翅將收起的場景，描繪出可看到翅膀內外兩邊的樣貌，重合的部分表現出立體感。

咕咕咕

我只是要觀察翅膀喔～!!!

咕咕?

咕咕咕

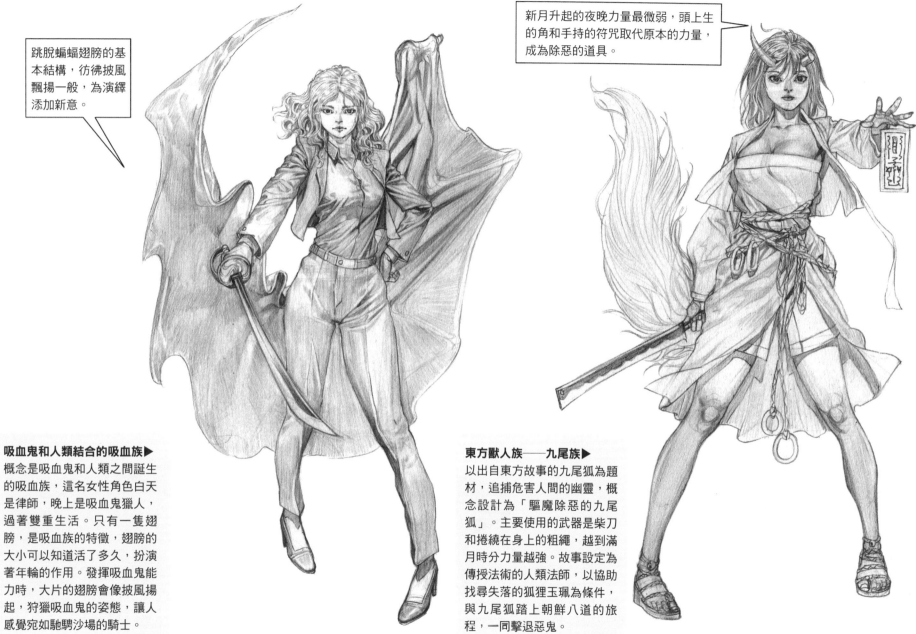

跳脫蝙蝠翅膀的基本結構,彷彿披風飄揚一般,為演繹添加新意。

新月升起的夜晚力量最微弱,頭上生的角和手持的符咒取代原本的力量,成為除惡的道具。

吸血鬼和人類結合的吸血族▶
概念是吸血鬼和人類之間誕生的吸血族,這名女性角色白天是律師,晚上是吸血鬼獵人,過著雙重生活。只有一隻翅膀,是吸血族的特徵,翅膀的大小可以知道活了多久,扮演著年輪的作用。發揮吸血鬼能力時,大片的翅膀會像披風揚起,狩獵吸血鬼的姿態,讓人感覺宛如馳騁沙場的騎士。

東方獸人族──九尾族▶
以出自東方故事的九尾狐為題材,追捕危害人間的幽靈,概念設計為「驅魔除惡的九尾狐」。主要使用的武器是柴刀和捲繞在身上的粗繩,越到滿月時分力量越強。故事設定為傳授法術的人類法師,以協助找尋失落的狐玉珮為條件,與九尾狐踏上朝鮮八道的旅程,一同擊退惡鬼。

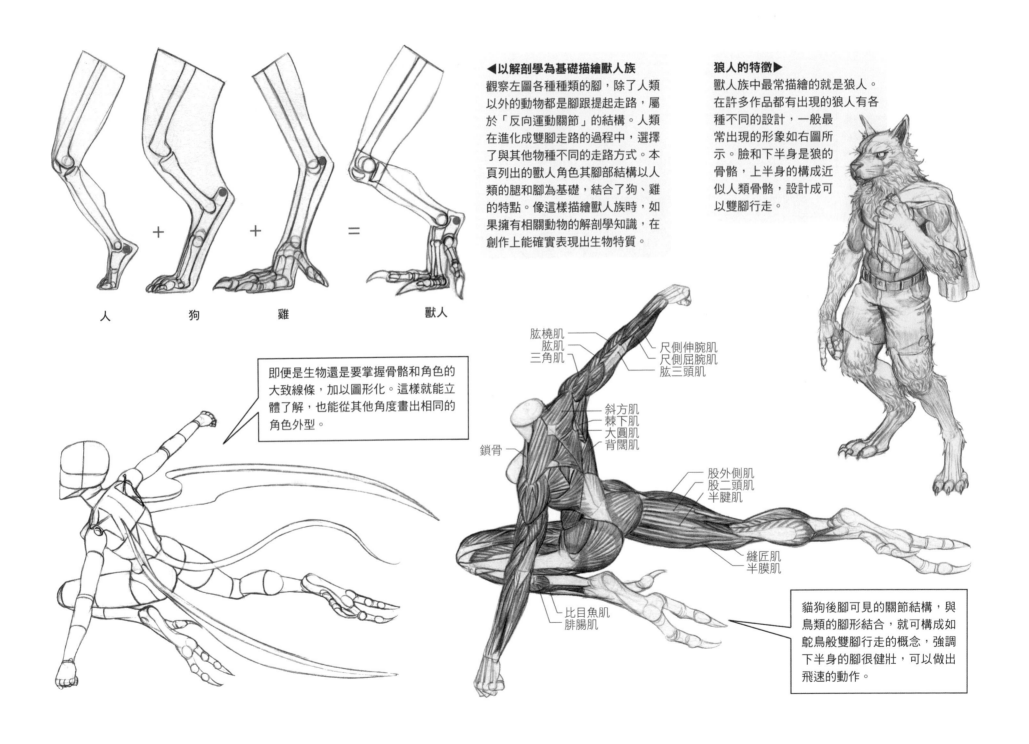

◀以解剖學為基礎描繪獸人族

觀察左圖各種種類的腳，除了人類以外的動物都是腳跟提起走路，屬於「反向運動關節」的結構。人類在進化成雙腳走路的過程中，選擇了與其他物種不同的走路方式。本頁列出的獸人角色其腳部結構以人類的腿和腳為基礎，結合了狗、雞的特點。像這樣描繪獸人族時，如果擁有相關動物的解剖學知識，在創作上能確實表現出生物特質。

狼人的特徵▶

獸人族中最常描繪的就是狼人。在許多作品都有出現的狼人有各種不同的設計，一般最常出現的形象如右圖所示。臉和下半身是狼的骨骼，上半身的構成近似人類骨骼，設計成可以雙腳行走。

人　　狗　　雞　　獸人

即便是生物還是要掌握骨骼和角色的大致線條，加以圖形化。這樣就能立體了解，也能從其他角度畫出相同的角色外型。

肱橈肌
肱肌
三角肌
尺側伸腕肌
尺側屈腕肌
肱三頭肌
斜方肌
棘下肌
大圓肌
背闊肌
鎖骨
股外側肌
股二頭肌
半腱肌
縫匠肌
半膜肌
比目魚肌
腓腸肌

貓狗後腳可見的關節結構，與鳥類的腳形結合，就可構成如鴕鳥般雙腳行走的概念，強調下半身的腳很健壯，可以做出飛速的動作。

樹精靈的概念▶
獸人族生活在如叢林般樹林茂密的地方，狀似精靈耳的尖耳朵，所以又被稱為「樹精靈」。擁有強健的下半身和鳥爪，可以用腳抓穩樹枝，在樹林間飛快穿梭。雖然有翅膀但是不是為了飛翔，而是緩衝跳下的力道。狩獵和戰爭時，雙手會持短刀劍。

這個角色的翅膀不是為了在天空飛翔，而是為了往地面跳下時給予輔助。設定反映出下半身發達，翅膀漸漸退化的鳥類特性。

尾巴的作用是在樹上快速移動時穩定方向。

兩腳站立在地面時，下半身的形狀。

為了抓穩樹枝，腳趾進化成鳥一般，下半身發達，可以用雙腳的跳躍力快速移動。

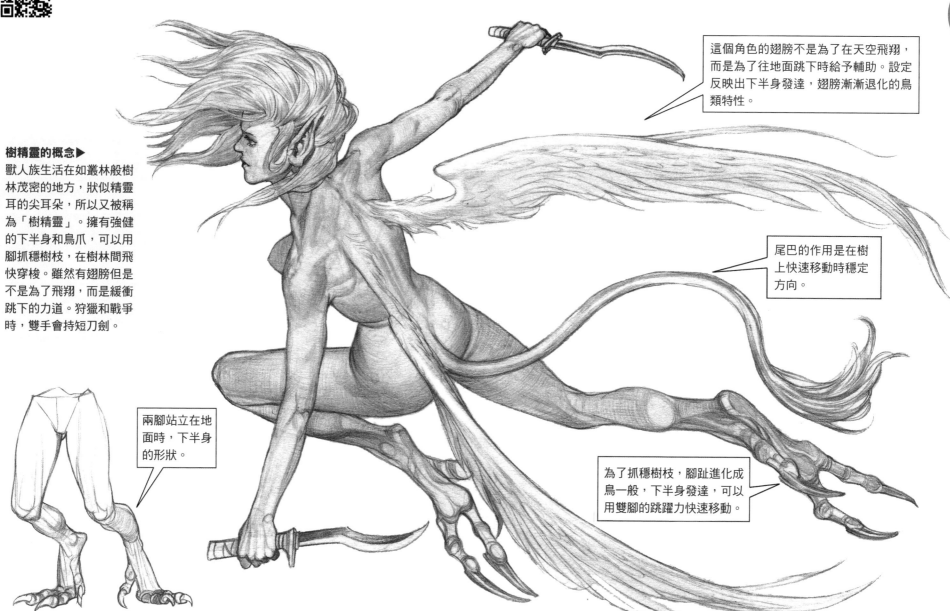

■ 人族

◀人族的世界觀
在各個種族中體能最弱的人族，會運用高知識水準製造武器、建構社會以彌補體能上的弱點。這促進冶鐵技術的提升，用鐵製武器和盔甲保護身體，多次團結一致地成功戰勝其他種族，曾占領了最遼闊的土地。在人類的階級社會中，軍人會依照世族和階級配戴不同形狀的盔甲，國家則是以幾個世族為主建構而成。因此世界觀為比起與其他種族的戰爭，世族間的戰爭更多而逐漸面臨衰落。

反派角色的設計概念為，人族沒落的過程中，打破了和平條約，以所有種族為敵發起戰爭的世族。

盔甲的基本結構

思考組成盔甲的過程，就成了理解形狀的線索。結構為包覆軀幹的正面和背後，可讓手臂和腳穿上，為了方便活動，在關節的地方分開部件。腋下的部分因為手臂活動會產生間隙，是容易受到攻擊的地方，為了遮掩間隙用圓盤擋住。以這些基本結構來構思，依概念分割表面，再添加各種元素，發展成各種樣式。一般盔甲多形狀對稱，所以必須具備圖形化立體理解的能力。

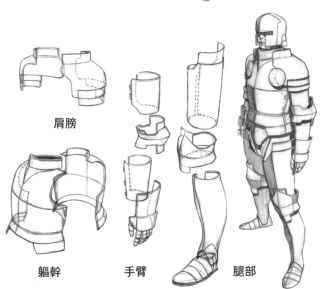

肩膀

軀幹　　　手臂　　　腿部

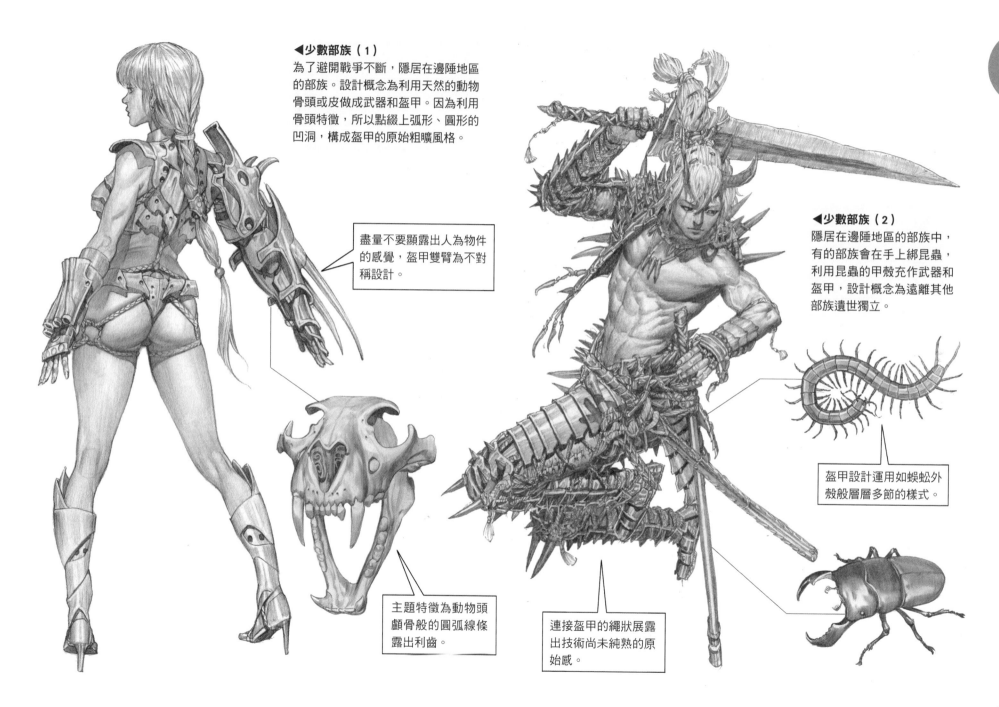

◀少數部族（1）
為了避開戰爭不斷，隱居在邊陲地區的部族。設計概念為利用天然的動物骨頭或皮做成武器和盔甲。因為利用骨頭特徵，所以點綴上弧形、圓形的凹洞，構成盔甲的原始粗曠風格。

盡量不要顯露出人為物件的感覺，盔甲雙臂為不對稱設計。

主題特徵為動物頭顱骨般的圓弧線條露出利齒。

◀少數部族（2）
隱居在邊陲地區的部族中，有的部族會在手上綁昆蟲，利用昆蟲的甲殼充作武器和盔甲，設計概念為遠離其他部族遺世獨立。

盔甲設計運用如蜈蚣外殼般層層多節的樣式。

連接盔甲的繩狀展露出技術尚未純熟的原始感。

插圖的設定是人族中屬於惡勢力的世族為了永遠保有自身的權力，使用禁忌的魔法創造一個新的物體。透過創造的球體找到的天選者，將能夠擁有絕對力量，但是經過了300年球體至今仍未指出天選者，持續沉睡中。

天選者▶
插畫設定為沉睡300年的球體覺醒，指出一名被抓到某個小部族當奴隸的青年，得到球體力量的青年可以生出、銷毀鐵，運用自如，變身為「鐵器人」。之後，鐵器人成為領導掠奪部族的酋長，與惡勢力站在對立面。

◀掠奪部族
插畫設定為逃亡的奴隸和罪犯構成的集團，以掠奪邊境村落和當傭兵維持生計。最初的成員有30人左右，經過不斷的戰爭，隨著日復一日人數增加，這些人集結成一股新的勢力。

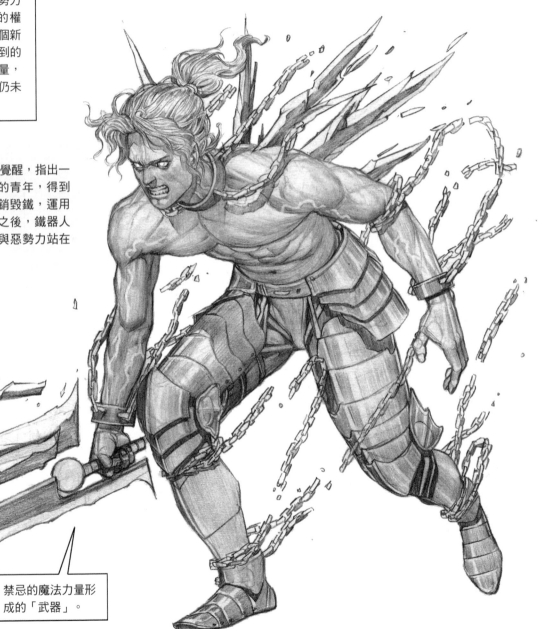

禁忌的魔法力量形成的「武器」。

■ 半獸族

半獸族的概念

半獸族是一種可怕的存在，被創造出來的唯一目的就是戰鬥。主要使用與巨大身形相襯，能給予重擊的戰鎚和戰斧。因為盔甲很重，不是用一般的繩索，而是用鐵鍊固定裝備。喜歡用獵得的動物獸角當作戰利品裝飾。大部分的半獸族智力不高、好戰，但是這類角色的主要種族，擁有冷靜判讀情勢、指揮團隊的資質，以及謀劃高度戰略的戰略家才能。另外，儘管擁有駭人的力量，仍會堅守原則避免不必要的戰鬥和掠奪。

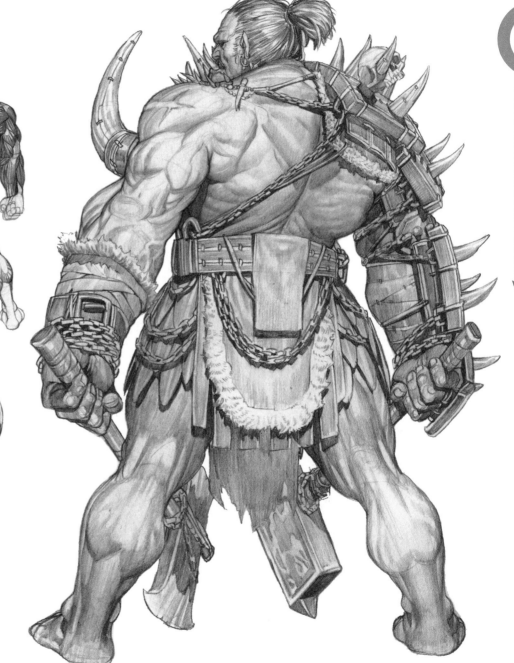

05

以基本技巧為基礎創造角色概念

380
381

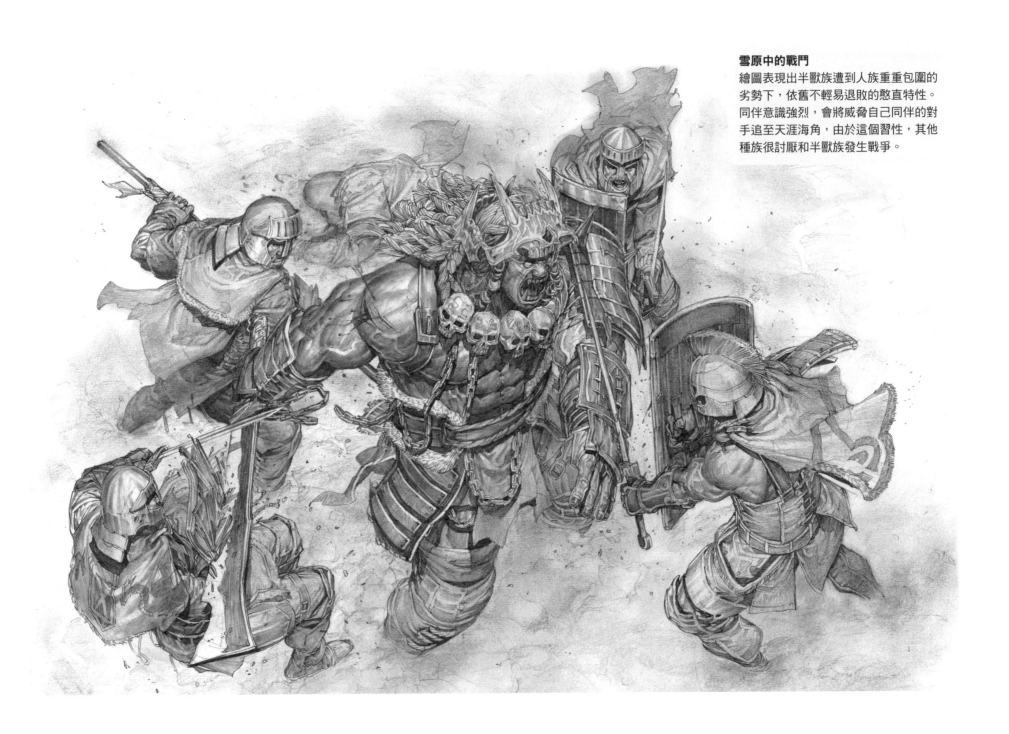

雪原中的戰鬥
繪圖表現出半獸族遭到人族重重包圍的
劣勢下，依舊不輕易退敗的憨直特性。
同伴意識強烈，會將威脅自己同伴的對
手追至天涯海角，由於這個習性，其他
種族很討厭和半獸族發生戰爭。

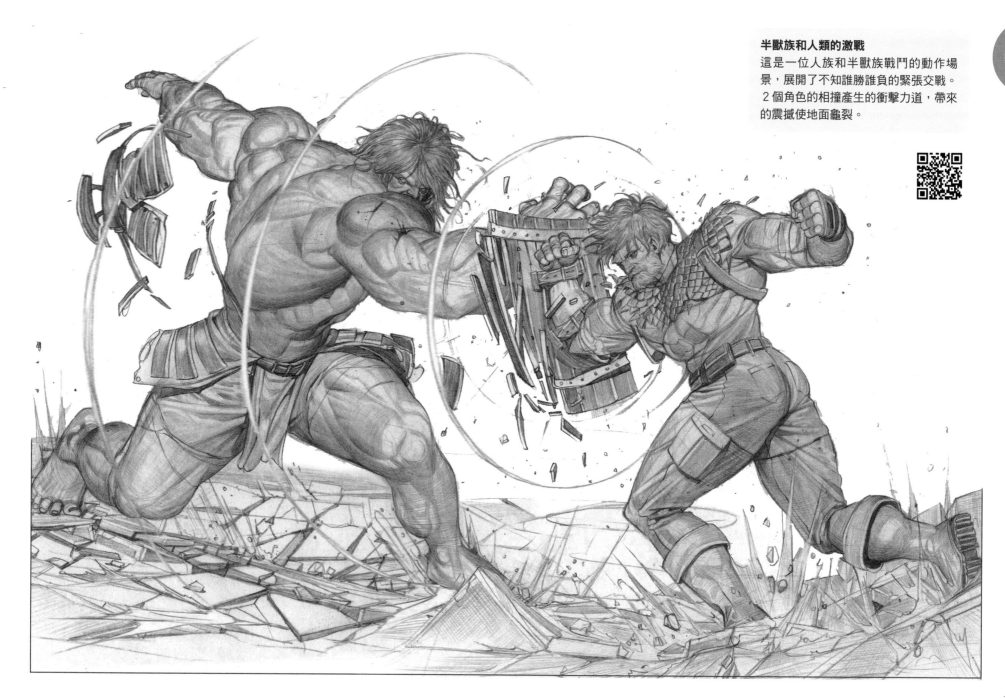

半獸族和人類的激戰

這是一位人族和半獸族戰鬥的動作場景，展開了不知誰勝誰負的緊張交戰。2個角色的相撞產生的衝擊力道，帶來的震撼使地面龜裂。

以基本技巧為基礎創造角色概念

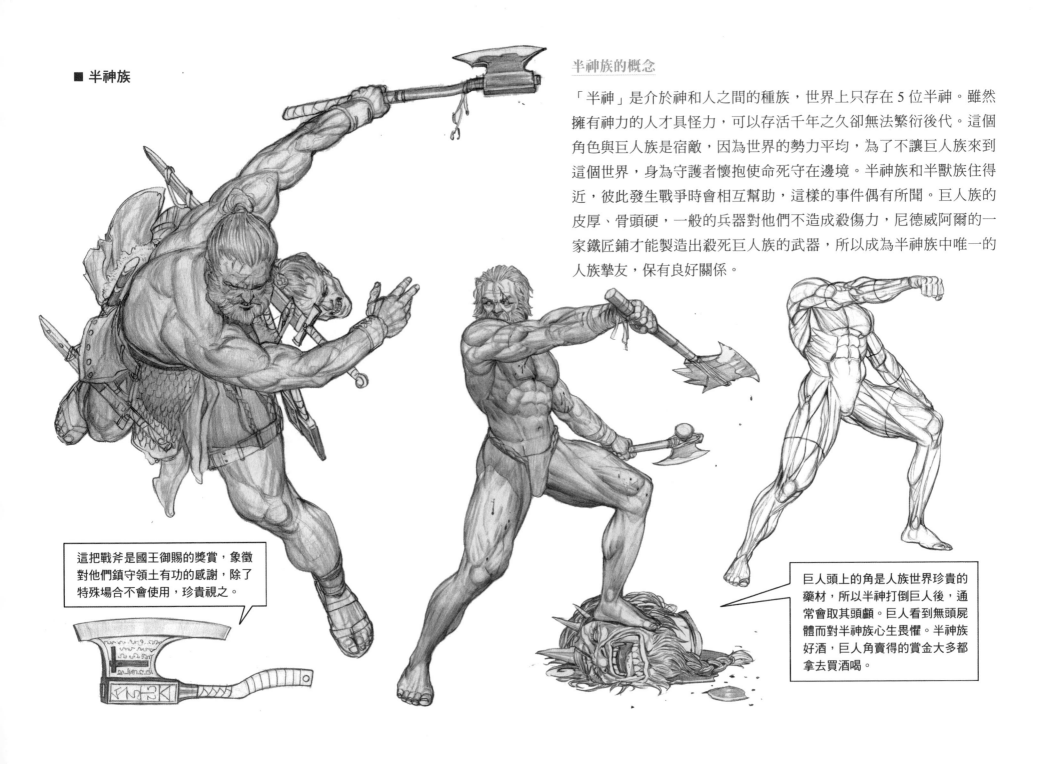

■ 半神族

半神族的概念

「半神」是介於神和人之間的種族，世界上只存在 5 位半神。雖然擁有神力的人才具怪力，可以存活千年之久卻無法繁衍後代。這個角色與巨人族是宿敵，因為世界的勢力平均，為了不讓巨人族來到這個世界，身為守護者懷抱使命死守在邊境。半神族和半獸族住得近，彼此發生戰爭時會相互幫助，這樣的事件偶有所聞。巨人族的皮厚、骨頭硬，一般的兵器對他們不造成殺傷力，尼德威阿爾的一家鐵匠鋪才能製造出殺死巨人族的武器，所以成為半神族中唯一的人族摯友，保有良好關係。

這把戰斧是國王御賜的獎賞，象徵對他們鎮守領土有功的感謝，除了特殊場合不會使用，珍貴視之。

巨人頭上的角是人族世界珍貴的藥材，所以半神打倒巨人後，通常會取其頭顱。巨人看到無頭屍體而對半神族心生畏懼。半神族好酒，巨人角賣得的賞金大多都拿去買酒喝。

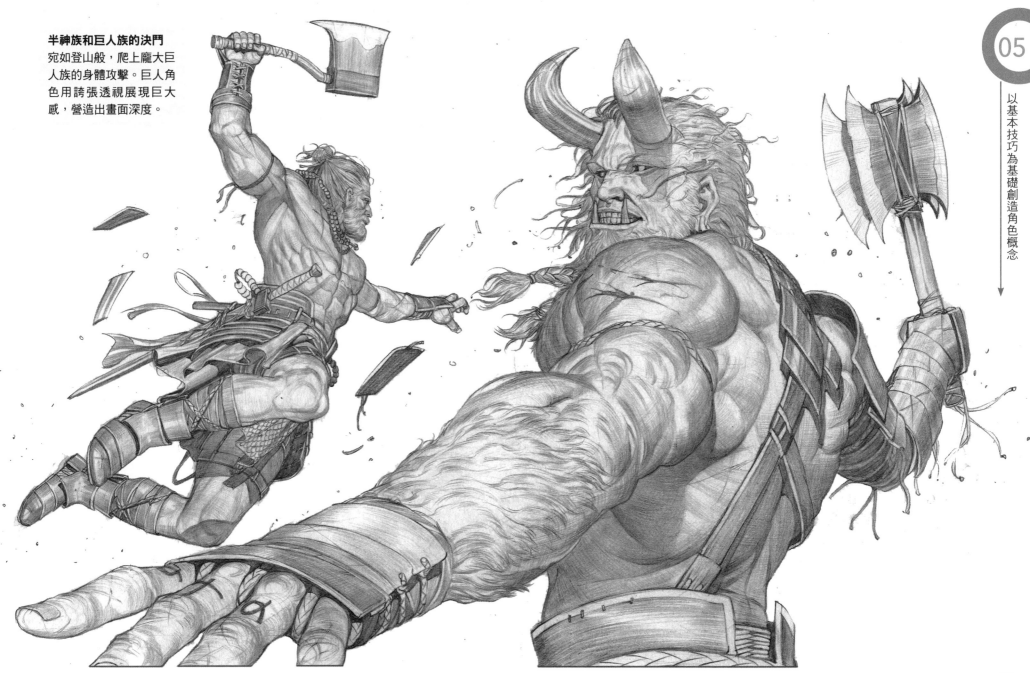

半神族和巨人族的決鬥
宛如登山般，爬上龐大巨
人族的身體攻擊。巨人角
色用誇張透視展現巨大
感，營造出畫面深度。

以基本技巧為基礎創造角色概念





3 描繪機械化角色

3 描繪機械化角色

■ 機械化與圖形化

人工機械簡直可說是由圖形組合。人體的圖形化是將大圖形分割成小圖形,和機械化畫法非常的類似,如果平常有圖形化構圖的習慣,畫出機械化的繪圖並非難事。但是,如果看到複雜的機械化圖形,沒有辦法掌握到大致線條,就表示以圖形化構圖的習慣還不夠純熟。

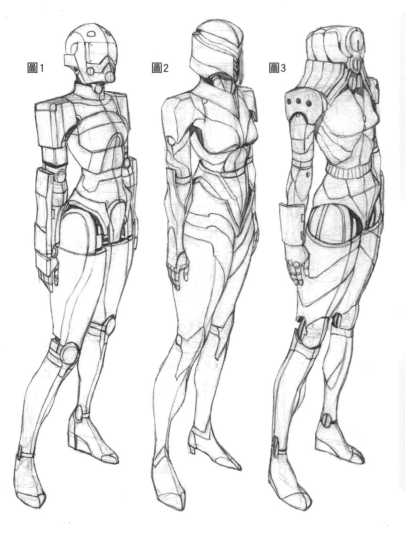

圖1 圖2 圖3

◀模型化描繪

設計機械化時,與其隨意切割成細細的面,倒不如以幾個設計的概念描繪出來。圖1是以方形直線模型化描繪的圖示,圖2是以波浪般的弧形模型化描繪的圖示。圖3極為克制方形部分,以圓滑的弧形為主題描繪出來。如果像這樣選擇描繪出幾種模型,就成了有統一性又簡潔的設計。

機械化的概念▶

這幅繪圖表現在如巨大膠囊的機械中組合仿生人的過程,為了表現未來感,以流線型表現出機械線條。另外,避免設計過於單一,形狀中混雜了複雜與簡單的形狀,用流動的線條加以變化。胸部打開內部可見的部分,設計出類似實際內臟的複雜結構。

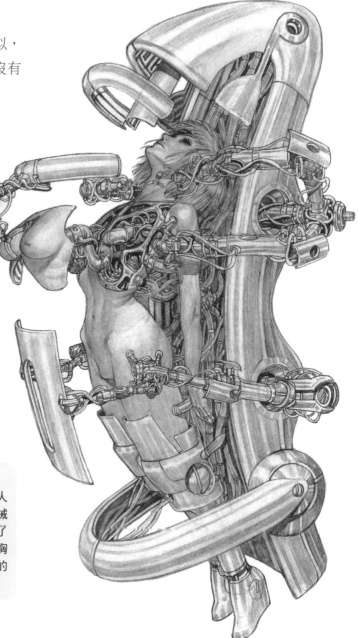

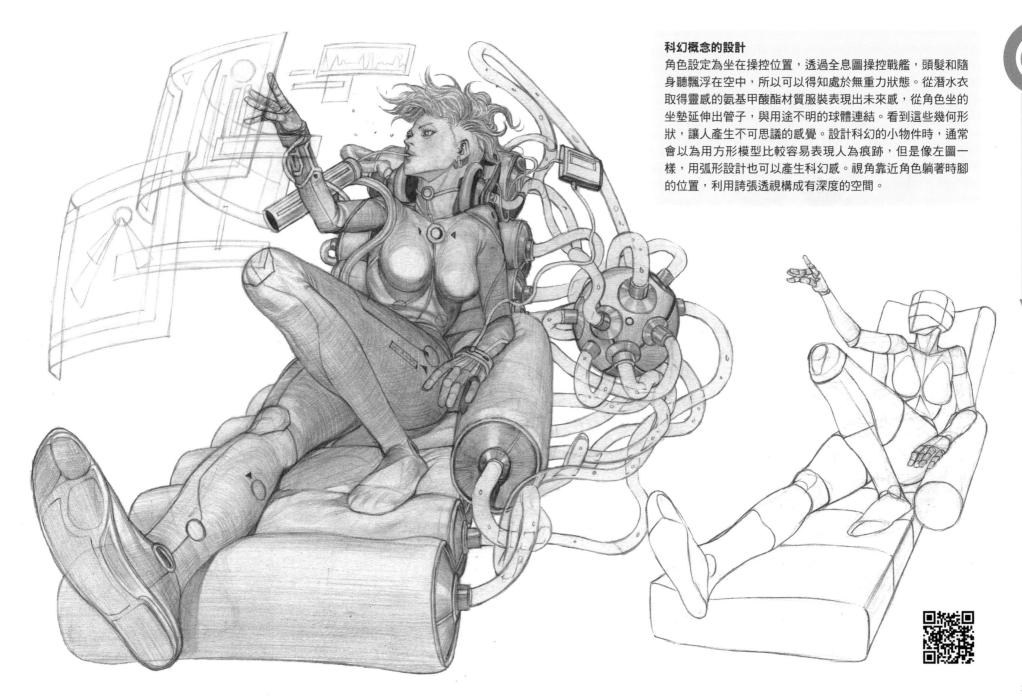

科幻概念的設計

角色設定為坐在操控位置，透過全息圖操控戰艦，頭髮和隨身聽飄浮在空中，所以可以得知處於無重力狀態。從潛水衣取得靈感的氨基甲酸酯材質服裝表現出未來感，從角色坐的坐墊延伸出管子，與用途不明的球體連結。看到這些幾何形狀，讓人產生不可思議的感覺。設計科幻的小物件時，通常會以為用方形模型比較容易表現人為痕跡，但是像左圖一樣，用弧形設計也可以產生科幻感。視角靠近角色躺著時腳的位置，利用誇張透視構成有深度的空間。

後記

請大家一定要了解一件事，如果目標是學習人體繪圖，想要畫得好就得花很多時間和努力。如果不這樣付出，大家會覺得「為什麼這麼難？」「為什麼沒辦法一下學會？」，然後漸漸失去畫畫的動力。一邊實際觀察模特兒，一邊描繪人體都很困難，沒有模特兒的人物創作，當然是更困難的作業。畫圖遇到瓶頸時，會開始苦惱是不是該把筆丟了，認為自己沒有才華。我自己也曾經歷過質疑自己是否有才華的時期。但是我想因為我本來就自認沒有繪畫的才華，所以才能對基本技巧這一個主題，不斷深入研究。

但是，我至今每次畫人體仍覺得很困難，我不但沒有因為越畫覺得越簡單，反而每次畫都感到很困難。

大家不要只想著畫得好就會很開心，而要著眼於繪畫時完全沉浸其中，這個瞬間本身就很令人開心，我希望大家都能進步成長。

這本書也有很多我覺得還不夠好想重新畫的部分，帶著有點可惜的心情，在此對協助本書作業的各方人士致上誠摯的謝意，為本書做個總結。

感謝比我辛苦好幾百倍的Suncompany Park Sang Hee室長，配合每頁插畫思考新的設計，還有Yeom Eunbee老師，為這本可能顯得沉悶和嚴肅的書畫了可愛的角色，就像是為營養口糧加上了冰糖，以及介紹我認識出版社的石先生。另外要感謝相關工作人員忍受交期延後，非常有耐心在一旁靜靜等候，讓我得以依照自己的想法寫書。也多虧了Youn Kwan Hyun教授，不但用專家的眼光完整不足之處，還考慮到藝術家的想像力，提高整本書的正確性。再者是我心中永遠的燈塔、永遠的師傅李賢世教授，他是引導我成功開拓夢想的英雄，這份尊敬和感謝的心情成為弟子我持續精進的原動力。最後也向對此書引頸期盼，閱讀到最後一頁的讀者，表達我的感激之情。

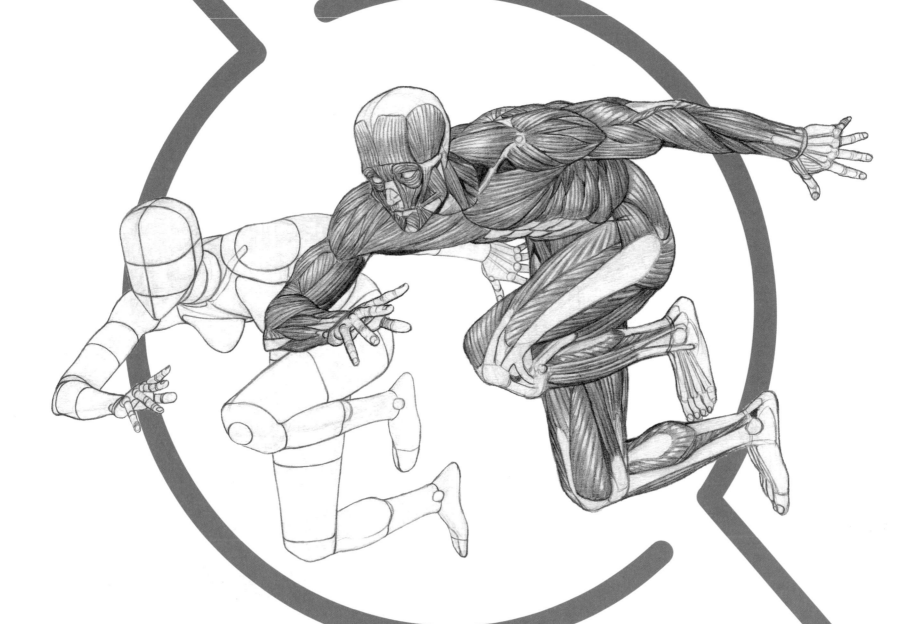

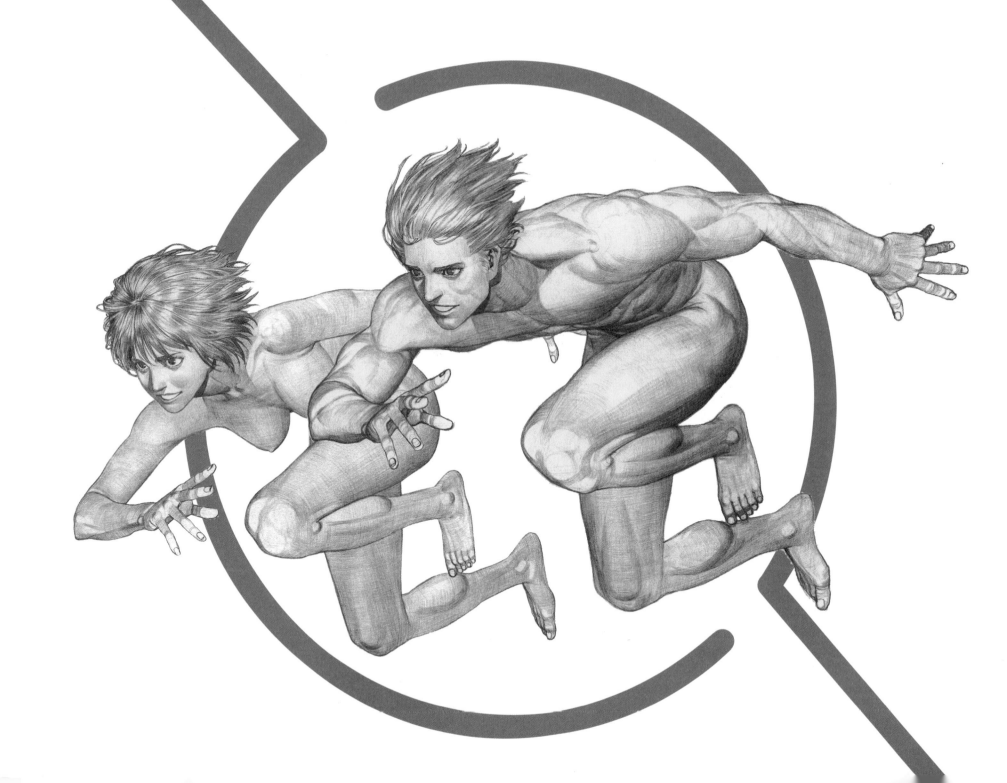

國家圖書館出版品預行編目（CIP）資料

人體動態結構繪畫教學／RockHe Kim著；黃姿頤翻譯. --
新北市：北星圖書事業股份有限公司, 2021.04
　　面；　公分
ISBN 978-957-9559-68-3（平裝）

1.素描　2.人物畫　3.繪畫技法

947.16　　　　　　　　　　　　　　109019612

人體動態結構繪畫教學

作　　　者　RockHe Kim
翻　　　譯　黃姿頤
發 行 人　陳偉祥
發　　　行　北星圖書事業股份有限公司
地　　　址　234 新北市永和區中正路 458 號 B1
電　　　話　886-2-29229000
傳　　　真　886-2-29229041
網　　　址　www.nsbooks.com.tw
E－MAIL　nsbook@nsbooks.com.tw
劃撥帳戶　北星文化事業有限公司
劃撥帳號　50042987
製版印刷　皇甫彩藝印刷股份有限公司
出 版 日　2021 年 04 月
I S B N　978-957-9559-68-3（平裝）
定　　　價　990 元

如有缺頁或裝訂錯誤，請寄回更換。

臉書粉絲專頁　　LINE 官方帳號